예술철학

Philosophy of Art

which is authored/edited by Noël Carroll

예술 철 학

노엘 캐럴 *Noël Carroll*

이윤일 옮김

도서출판 b

| 일러두기 |

1. 이 책은 노엘 캐럴의 『예술철학』(*Philosophy of art: A Contemporary Introduction*, Noël Carroll, Routledge, New York. 1999)을 옮긴 것이다.
2. 외국 인명, 지명 등은 현행 외래어 표기법을 기준으로 표기하는 것을 원칙으로 하였으나, 표기 원칙이 정해지지 않은 것은 일반적으로 통용되고 있거나 굳어진 표현을 사용하였다.
3. 원서의 이탤릭체는 진한 명조체로 표기하였다.
4. 기호의 쓰임은 다음과 같다.
 『 』: 책 제목 및 잡지명
 「 」: 그림, 영화, 시, 노래 등의 예술작품 제목
5. 인명, 중요한 용어나 어구 중 일부는 원어를 병기하였다.

연대의 지도자 피터 키비에게

|차 례|

2장 예술과 표현

3장 예술과 형식

4장 예술과 미적 경험

5장 예술, 정의와 확인

감사의 글

이 책을 개선하는 데 아낌없는 의견을 보내주신 필립 앨퍼슨(Philip Alperson), 짐 앤더슨(Jim Anderson), 샐리 바네스(Sally Banes), 데이빗 보드웰(David Bordwell), 휴그 캐롤 3세(Huge Carroll III), 최진희(Jinhee Choi), 추동률(Dong-Ryul Choo), 피터 키비(Peter Kivy), 피터 라마르크(Peter Lamarque), 스티븐 내들러(Steven Nadler), 프라산트 파리크(Prashant Parikh), 엘리엇 소버(Elliott Sober)에게 감사드립니다. 물론 그 어느 분도 이 책이 범하고 있는 오류와는 상관이 없습니다.

서론

철학이란 무엇인가?

'철학'이라는 말은 많은 다른 의미를 가지고 있다. 때때로 사람들은 당신에게 자기들의 인생철학에 관해 이야기한다. 그런 철학은 보통 사람들의 가장 깊고 영속적인 신념들과 같은 것을 의미한다. 이는 일상 언어에서 확실히 받아들일 수 있는 어법이기는 하지만, 이 책에서 우리가 다룰 철학 개념보다는 더 넓은 개념이다. 이 책에서 '철학'은 일반적으로 강단의 어떤 학문을 가리킬 것이다.

물론 많은 강단의 학문처럼 철학도 여러 가지 다른 방식으로 연구될 수 있다. 즉, 실존주의, 현상학, 마르크스주의, 해체주의 등과 같은 많은 다양한 철학학파들이 있다. 강단 철학의 여러 다른 학파들은, 다양한 관점에서 서로 관계되어 있다 하더라도, 종종 다른 목표와 강조점을 지닌다. 우리가 이 책에서 탐구하게 될 유형의 철학은 종종 **분석철학**이라고 불린다. 사실, 이 책의 제목을 엄밀하게 **예술 분석철학: 현대적 소개**라고

확장시킬 수도 있었을 것이다. 이 책은 예술 분석철학의 중심 문제와 주요 방법들에 대한 개론서이다.

그러면 분석철학이란 무엇인가? 분석철학은 영어권 세계에서 주로 실행된 철학의 한 학파이다. 따라서 분석철학은, 영어권 세계 강단 철학의 유일한 형태는 아니기 때문에 좀 오해의 소지가 있는 표현이긴 하지만, '영미 철학('Anglo-American' philosophy)'이라고도 한다. 하지만 분석철학은 영어권 철학의 매우 중요한 학파이다. 어떤 이는 영어권 철학의 지배적인 학파라고 말하기까지 하는데 그래서 분석철학은 20세기 내내 상당한 영향력을 발휘해왔다. 그러나 이것은 그저 분석철학의 '장소(where)'와 '시기(when)'를 암시할 뿐이다. 분석철학이 '무엇(what)'인지는 설명이 되지 않고 있다.

이 학파는 **분석철학**이다. 따라서 자연스럽게 떠오르는 첫 질문은 "이 철학은 정확히 무엇을 분석하는가?"라는 것이다. 과감하게 단순화해 보자면, 분석철학이 분석하는 것은 개념이라고 말할 수 있을 것이다. 분석철학이 하는 일을 때때로 개념 분석이라고도 하는 이유도 여기에 있다. 역사적으로 현 시점에서 많은 철학자들이, 이것이 분석철학이 하는 일의 전부가 아니라고 주장한다 할지라도, 총론을 소개하기 위해서, 많은 분석 철학자들이 과거에 하려고 했고, 또 오늘날에도 적어도 일부라도 계속하고 있는 일은 개념 분석이라고 말하는 것이 온당하다. 분석 철학자들은 개념을 분석한다.

물론 개념은 인간 생활에 근본적인 것이다. 개념은 우리의 실천(practice)을 정리한다. 예컨대 인격(person)이라는 개념은 정치, 도덕, 법 등을 포함하여 무수히 많은 실천에 핵심적인 것이다. 수 개념은 수학에 근본적인 것이고, 지식이라는 개념은 가장 넓은 인간 활동 전반에 걸쳐 필수 불가결한 것이다. 그런 개념들 없이 해당 활동들은 존재하지 않았을 것이다. 예컨대 인격이라는 개념 없이는 도덕도 없었을 것이다. 알다시피 도덕이 적용되는 것은 한갓된 사물이 아니라 인격이기 때문이다.

분석철학의 성격을 규명하는 개략적이고도 손쉬운 방법은, 분석철학이 과학과 같은 탐구 활동뿐만 아니라, 통치와 같은 실용적 노력 활동을 포함하여, 인간의 실천과 활동에 핵심적인 개념들을 분석하는 데 관계한다고 말하는 것이다. 이런 관점에서 분석 철학자들은 그들의 유산을 소크라테스에게까지 거슬러 올라가 찾을 수 있을 것이다. 분석 철학자들은 (얼마간 자축하는 어투로) 다음과 같이 말할 수도 있을 것이다. 소크라테스는 "지식이란 무엇인가?", "정의란 무엇인가?"라고 물으면서 고대 아테네 거리를 활보하고 다녔는데, 그런 물음에 대한 진부하고 또 현실 타협적인 답변을 뒤집어엎음으로써 보다 엄격한 분석을 위한 길을 닦아 놓았던 것이라고.

대학가 게시판을 훑어보는 데 얼마간 시간을 보내는 여러분들은 아마도 철학란이 '── 철학'이라는 형태로 된 주제로 가득 차 있다는 것을 보았을 것이다. 위 공란은 종종, 과학 철학, 논리 철학, 예술철학, 법철학, 역사철학 등등과 같이, 어떤 특정 영역의 이름으로 채워진다. 철학은 일반적으로 어떤 것의 철학인 것처럼 보인다. 그러나 그 어떤 것이란 어떤 것인가?

그 어떤 것은 법이나 종교처럼 하나의 실천이다. 흔히 그것은 물리학, 심리학, 역사학처럼 지식을 획득하는 것과 관계된 실천이다. 하지만 그것은 또한 윤리학과 같이 실천적 활동일 수도 있을 것이다. 철학은 관련 실천과 관계된 사람이 자기 의식적이 될 때, 말하자면 사람들이 자기들이 하고 있는 것이나 실제로 말하고 있는 것이 무엇인가에 관해 궁금해할 때 시작된다.

즉, 이런 실천들은 저마다 어떤 개념들을 통해 그 활용 영역을 정리하는 데, 그 개념들은 어떤 기준들에 따라 적용된 것이다. 게다가 이런 실천들은 각각 해당 실천의 목표를 달성하는 데 알맞은 어떤 반복적인 추론 양식들──개념들을 연결시키는 어떤 방식들──을 사용한다. 이런 개념들과 추론 양식들이 실천을 가능하게 해준다. 말하자면 그것들이 실천을 구성하는 것이다. 그리고 분석철학은 그런 개념들과 추론 양식을 분석하는 것이다.

좀 더 구체적으로 들어가서, 법의 경우를 생각해보자. 법은 하나의 실천이다. 거기에는 그것들 없이는 법이라는 실천이 있을 수 없는 상당히 많은 핵심 개념들이 있다. 명백히 그런 개념 중의 하나가 바로 법이라는 개념 자체이다. 법이란 무엇인가? 어떤 조건하에서——어떤 기준에 따라——우리는 금지령(injunction)을 하나의 법으로 분류하는가? 이것은 그 분야의 변호사가 그들의 실천에 관해 자기의식적이 될 때 묻는 질문이다. 이 지점에서 법철학은 시작되는 것이다.

"법이란 무엇인가?"라고 물으면서, 서로 다른 대안들을 살펴보아야 한다. 법은 적법하게 구성된 의회가 정하는 것인가 아니면, 어떤 기존 절차에 따른 것인가? 또는 법——진정한 법——은 깊은 원리들을——아마도 깊은 제도적 원리들이나 인권과 관련한 깊은 도덕적 원리들——따르거나 적어도 일치해야 하는 그러한 것인가? 이런 다른 대안들에 대해서 어떤 논증들이 제시될 수 있는가?

말할 필요도 없이 그런 질문들은 쓸모가 없는 것이 아니다. 그런 질문들은 예컨대 어떤 사람이 징병제(draft law)는 불법이라고 주장할 때 중요한 역할을 할 것이다. 물론 징병제——또는 하여간 그와 관련된 법——가 불법이라고——즉, 법에 반한다고——주장하는 것은 우리를 역설의 위기로 몰아간다. 우리의 실천에서 빈번히 일어나는 바와 같이, 그런 역설과 수수께끼를 해결하기 위하여 우리는 우리의 개념들을 세밀하게 살펴볼 필요가 있다. 그리고 그것이 바로 분석철학의 소명인 것이다.

"법이란 무엇인가?"와 같은 물음을 다루면서, 분석 철학자들은 무엇보다도 다른 식이 아니라 이런 식으로 사물들을 범주화하는 데 우리가 사용하는 기준들을 확인하려고 한다. 때때로 이것은 순전히 말만 다룸으로써 처리된다. 그러나 범주화의 문제에 얼마나 많은 것이 달려 있는가를 우리가 생각해볼 때, 분석 철학자들은 일반적으로, 그들을 '순전한 논리적 절단자(mere logic chopper)'로 폄하하는 자들보다 덜 소박한 것처럼 보인다.

거의 20세기 전체에 걸쳐 분석철학은 점차적으로 '2차원'의 탐구 형태가

되었다. 그것은 이런저런 주제의(this or that)의 철학——물리학의 철학이나 경제 철학 또는 예술철학——이다. 분석 철학자들은 자기들의 영역을 인간 실천의 중요 형태라고 생각하지만, 사회과학자들과는 달리 그들은 그 실천 내부의 사회적 행동의 반복적인 패턴을 탐구하지 않는다. 대신에 분석 철학자는 관련 영역 내의 활동들을 가능하게 하는 개념들을 명료화하려 한다. 다시 말해서 분석 철학자들은 "얼마나 많은 사람들이 법을 준수하는가?"와 같은 경험적 물음에 대한 답을 알아내려 하지 않고, 차라리 "어떤 것이 법이라고 생각되기 위해서는 무엇이 요구되는가?" 또는 문제를 좀 더 언어적으로 장식해서 말하자면, "어떤 것을 법이라고 부르는 것은 무엇을 의미하는가?"와 같은 물음들을 다룬다.

분명히 얼마나 많은 사람들이 법을 준수하는가를 아는 것은 사회 정책을 세우는 데 중요할 것이다. 하지만 법이 무엇인가를 발견하는 것 또는 그런 일을 하려는 것도 중요한 활동이다. 왜냐하면 이 문제를 무시할 경우 우리는 우리의 실천이 이해할 수 있는 것인지——일관된 것인지 또 조리에 맞는 것인지——를 의문시하게 될 터이기 때문이다. 우리의 실천을 정리하는——우리의 실천을 가능하게 하는——깊은 개념들을 심문함으로써, 분석 철학자는 그런 실천들이 어떤 의미가 있는지를 밝혀내려고 한다. 이것은 상상할 수 있는 유일한 종류의 철학은 아니지만 그러나 중요한 종류의 철학이다. 실제로 다른 학파의 철학자들도 어떤 때에는 적어도 분석 철학자들이었을 것이다. 예컨대 마르크스주의 철학자도 "착취란 무엇인가?"라고 물어야 한다.

분석 철학자들이 하는 일이 개념을 분석하거나 명료화하는 것이라는 생각은 처음에 여러분에게 불분명한 것 같은 인상을 주었을지도 모르겠다. 뒤에 가서 그런 느낌이 완화되기를 바란다. 그러나 현 시점에서도 개념을 명료화한다는 생각이 여러분에게 아주 낯설지는 않을 것이다. 왜냐하면 몇 페이지 전부터 우리는 개념——즉, 분석철학의 개념——을 분석해오고 있었던 것이기 때문이다. 여러분이 지금까지의 논의를 따라왔다고 한다면,

여러분도 분석 철학자로서의 첫발을 디딘 셈이다. 여러분이 분석 철학자에 대해 더 알고 싶다면, 그것으로 일이 다 잘되어 가고 있는 것이다.

예술 분석철학

분석철학은 우리 실천에 근본적인 개념들을 분석한다. 예술은 늘 반복되는 유형의 인간 실천이다. 어떤 이는 모든 인간 사회가 예술적 활동의 증거를 보여준다고 주장하였다. 예술 분석철학의 목적은 예술 창작과 예술에 관한 사고를 가능하게 해주는 개념들을 탐구하는 데 있다. 이 개념들 중 일부는 재현(representation), 표현(expression), 예술적 형식(artistic form) 및 미학(aesthetics)뿐만 아니라 예술 개념 자체도 포함한다. 이런 개념들이 이 책에서 길게 논의될 것이다.

그러나 또한 무엇보다도 해석(interpretation), 위조품, 창조성, 예술적 가치와 같은, 철학자들이 검토해볼 만한 또 다른 개념들도 있다. 예술 철학자는 구체적인 예술 형식——"문학(무용, 음악, 영화, 드라마 등)이란 무엇인가?"라고 물으면서——을 집중적으로 다룰 수도 있을 것이다. 또는 소설, 희극, 비극, 시 등과 같이 어떤 예술 장르의 개념들을 탐구할 수도 있을 것이다. 이런 모든 것들이 예술 분석철학이 주제로 삼는 개념들이다.

법철학에서처럼, 예술철학에서도 이런 개념들을 이해하는 것은 그 개념들이 등장하는 실천 생활에 종종 본질적으로 중요한 공헌을 한다. 우리는 법 개념이 법학의 실천에 얼마나 핵심적인 것인지를 시사한 바 있다. 마찬가지로 예술 개념은 우리의 예술적 실천에 근본적이다. 어떤 대상과 공연을 예술작품으로 분류하는 법을 감별하지 못한다면, 뉴욕 현대 미술관은 무엇을 수집해야 할지를 모를 것이고, 국가 예술 기금(the National Endowment for the Arts)은 누구에게 주어야 할지 모를 것이고, 미국 정부도 어떤 기관이 우리의 예술적 과거의 보존을 위해 세금 감면을

받아야 할지를 모를 것이다. 예술 개념에 대한 지식이 없으면, 경제학자들도 "예술은 뉴욕시의 재정적 풍요도의 중요한 요소이다"와 같은 경험적 주장을 평가하는 법을 알지 못할 것이다.

그러나 예술 개념의 이런 '공적' 사용보다 더 중요한 것은 예술작품과 우리와의 개인적이고 지속적인 교섭에서 개념이 담당하는 역할이다. 왜냐하면 어떻게 우리가 한 대상에——해석적으로, 감상적으로, 정서적으로, 그리고 평가적으로——반응하는가는 우리가 그것을 예술작품으로 분류할 수 있는지의 여부에 결정적으로 의존하기 때문이다. 나무 식탁 맞은편에 앉아서 서로를 빤히 쳐다보는 살아 숨 쉬는 두 사람과 우리가 마주쳤다고 상상해보라. 보통 우리는 그들에게 전혀 주의를 기울이지 않거나 예의상 눈길을 피할 것이다. 그러나 우리가 그 상황을——마리나 아브라모비치 (Marina Abramovic)와 울라이(Ulay)가 공연한 행위예술작품인 「나이트 크로싱」처럼, 하나의 예술작품으로 분류한다면, 우리의 반응은 완전히 달라질 것이다.

우리는 그 장면을 넉살좋게 유심히 살펴보고는, 아마도 인생과 인간관계에 대해 말하려나 보다고 해석하려 할 것이다. 우리는 그것을 다양한 장르의 다른 예술작품들과 비교하면서 그것을 예술사 속에 놓고 고려하려 할 것이다. 우리는 그것이 무엇을 표현하는지 우리들에게 어떤 감정을 일으키는지를 관조할 것이고, 또 그것을 평가할 것이다. 아마 소홀했던 경험 세계를 보게 해준다고, 또는 가슴 뭉클하게 해준다고, 또는 방법상의 절약을 달성하고 있다고 그것을 추천하면서 말이다. 또는 우리는 그것이 지루하거나 진부하다고 비판할 수도 있을 것이다. 그러나 하여간 일단 우리가 그것을 예술작품으로 분류하게 되면, 그것에 대한 우리의 반응이 '현실' 생활에서 우리가 그와 비슷하게 앉아 있는 두 사람을 보는 방식과는 근본적으로 다를 것이라는 점은 분명하다.

또는 외과 수술을 생각해보라. 일상생활에서 우리는 그것을 오페라에서 하루저녁을 보내는 것을 대신하는 일이라고 생각하지 않는다. 그러나

그런 수술이 「이미지/뉴 이미지(들) 또는 성녀 오를랑의 재림」과 같은 행위예술작품에 포함될 때, 그리고 오를랑의 성형 수술을 예술작품으로 분류할 때, 우리는 그것을 다른 시각에서 본다. 우리는 외과의사 복장의 흥미 있는 색 배열에 주목하고, 스스로 수술받기로 나선 오를랑의 결정의 의미에 관해 묻는다. 그것은 사회, 여성, 개인의 정체성, 예술사, 그리고 거기에서 발견되는 여성미의 이상에 관해 무엇을 말하는가? 즉, 우리는 일상적인 담낭 수술을 보았을 경우 반응했었을 것과는 완전히 다르게 그 사건에 반응한다. 전형적인 담낭 수술의 의미를 해석하겠다는 것은 부적절한 짓이다. 그러나 예술작품을 해석하려는 일은 통상 적절한 것이다. 하지만 여기서 해석은 우리가 해당 사태를 예술작품으로 분류하는지——우리가 예술 개념을 그것에 올바르게 적용하는지——에 달려 있다.

따라서 우리의 예술 개념을 명료화하는 일은 한낱 메마른 학문적인 부기가 아니다. 그것은 우리들의 예술적 실천의 생생한 중심부에 놓여 있다. 예술작품으로서의 후보자를 분류하는 것은 감상자, 청자, 독자로서의 우리 활동의 가장 중요한 요소인 일련의 예술 반응에 우리를 끌어들이는 일이 되는 것이다. 게임을 즐기기 위해서 우리는 예술 개념이라는 조종간을 필요로 한다. 그리고 예술 개념을 반성하고 예술의 요소들을 가급적 정확하게 변별해줌으로써 그 조종간이 확고한 것임을 확신시켜주는 것이 예술 분석철학의 과제이다.

이미 지적하였듯이, 예술 개념은 위에서 진술된 이유들 때문에 예술 분석 철학자의 관심을 끄는 유일한 개념은 아니지만, 그래도 그것은 중심적인 것이다. 재현, 표현, 예술적 형식, 심미적 경험과 미적 속성들도 대단히 흥미로운 개념들이다. 따라서 이 책의 나머지 대부분은 이런 여섯 개의 개념들을 분석하는 데 할애될 것이다. 그 밖의 다른 개념들이 분석을 위해 선택되었을 수도 있었을 것이다. 하지만 이만한 분량의 텍스트에서, 그런 개념들은 이 분야에 대한 친절한 소개와 함께 학구적인 학생에게 제공되어야 한다.

개념 분석

지금까지 이 서론에서 '개념 분석'이라는 표현이 넓게 논의되었다. 그러나 그것은 무엇을 뜻하는가? 여러분은 어떻게 개념들을 분석해 갈 것인가? 이하에서 개념들을 분석하는 데 상당히 많은 시간이 할애될 것이기 때문에, 여기서 몇 가지 서두적인 설명을 해두는 것이 도움이 될지 모르겠다.

대부분의 철학 논쟁에서처럼 개념이 무엇인가에 관한 그리고 개념을 분석하는 법에 관한 많은 논쟁이 있다. 그러나 하나의 아주 표준적인 방법이 있다(5장에서 보게 되겠지만, 그것은 보편적인 동의를 얻지 못했다). 우리는 이 표준적인 방법을 **필요충분조건 방법**(method of necessary and sufficient conditions)이라고 부를 수 있다. 이것은 개념들을 사용하기 위해 개념들을 그것들의 필요충분조건으로 분해해 보는 것이다. 이 방법이 논란의 여지는 있지만, 우리는 이 책의 전반에 걸쳐 그 실용성을 인정할 것이다. 궁극적으로 그것이 어떤 미심쩍은 가정에 의존하고 있을지라도, 탐구를 정리하고 안내하는 강력한 도구가 되기만 한다면 말이다.

표준적인 방법은 개념들을 범주라고 보는 것이다. 한 대상에 어떤 개념을 적용하는 것은 그것을 관련 범주의 한 구성원으로 분류하는 문제이다. 한 대상을 예술작품이라고 부르는 것은 그것이 범주 속의 구성원에 대해 요구된 기준이나 조건을 충족하는지를 결정하는 일을 수반한다. 한 개념을 분석하는 것은 그 개념을 구성 요소들로 분해하는 문제이고, 이때 구성 요소들은 그것의 적용 조건들이다.

총각이라는 개념을 생각해보자. 총각이란 무엇인가? 총각은 결혼하지 않은 남자이다. 우리는 총각이라는 개념을 두 구성 요소——남성과 미혼——로 분해하거나 분석할 수 있다. 총각 범주의 구성원으로 생각되기 위해서——총각 개념을 한 후보자에게 올바르게 적용하기 위해서——그 후보자는 두 조건을 만족시켜야 한다. 그는 남자여야 하고 미혼이어야

한다. 개별적으로, 이 각각의 조건은 어떤 것을 총각이라고 생각하기 위해 필요하며, 그와 함께(동시에) 그것들은 한 후보자를 총각으로 범주화하기에 충분하다. 총각 개념을 분석하는 것——'총각을 "정의"하는 것'이라고도 볼 수 있겠는데——은 총각 개념을 예컨대 옆집 소년에게 적용하기 위한 필요충분조건을 명료화하는 문제이다.

개념을 분석하는 이 방법은 아주 상식적인 것처럼 보이는 것 같다. 총각과 같은 어떤 것을 여러분이 알고 싶을 때, 여러분은 (1) 범주의 모든 고유한 구성원이 가지는 해당 류의 특징이나 특징들을 알고 싶어 한다. 그리고 (2) 여러분은 어떤 특징이나 특징들이 관련 류나 범주의 구성원들을 다른 종류의 구성원들과 분별시켜주는지를 알고 싶어 한다. 예를 들어 총각이 무엇인가를——총각 개념을 적용하는 법——여러분이 알고 싶어 한다면, 여러분은 모든 총각이 공통적으로 가지는 것과, **그리고** 또한 남편, 노처녀와 같은 다른 것들로부터 총각을 구별해주는 것을 알고 싶어 한다.

즉 여러분은 어떤 특징이나 특징들이 **반드시** 범주의 모든 고유한 구성원들에 의해 소유되는지를 알고 싶어 한다. 이때 해당 특징이 없을 경우 그것은 그 범주의 구성원에서 배제된다(옆집 소년이 결혼했다면, 그는 총각이 아닐 것이다). **또한** 여러분은 어떤 특징이나 특징들이 관련 범주의 구성원들을 다른 범주의 구성원과 구별하기에 **충분**한지를 알고 싶어 한다(옆집 소년이 결혼하지 않은 남성이었다면, 그는 남편이나 노처녀가 아니다). 미혼과 남성은 각각 개별적으로 총각을 위한 필요조건들이다. 함께 합쳐져서 이것들은 총각을 위한 충분조건을 나타낸다.

이런 생각을 유용하게 제시하는 방법이 있다. 우리는 이것을 텍스트 내내 사용할 것이기 때문에, 여기서 그것을 소개하는 것이 유익할 것이다. "x는 y의 필요조건이다."는 어떤 것이 x일 **경우에만**(only if) y일 수 있다는 것을 의미한다. 어떤 사람은 여자일 경우에만 공주일 수 있다. 여자는 공주가 되기 위한 충분조건이 아니다. 그러나 그것은 필요하다. 여자는

공주가 되기 위해 필수적으로 요구된다. 어떤 사람은 여자이지만 공주가 아닐 수도 있다. 그러나 공주이면서 여자가 아닐 수는 없다. 여성성은 공주가 되기 위한 필요조건이다. 또는 공식화해서 표현하자면, y는 여자일 경우에만 그 y는 공주이다. 여기서 "y는 여자이다"의 참은 "y는 공주이다"의 참을 위한 필요조건——불변적인 요구——이다.

그러나 우리는 **만일** y가 여자라면 그녀는 공주라고 말할 수 없다. 대부분의 여자는 공주가 아니다. 여성성은 공주에 대한 충분조건이 아니다. 그것은 공주임을 입증하기에 충분하지 않다. 무언가가 부가될 필요가 있다. 적당한 후보자는 y가 왕족이라는 것일 터이고 그 왕족은 해당 국가의 법에 의해 결정되는 것이다. 그러면 우리는 **만일** y가 여자이고 정통 왕족이라면, 그 y는 공주라고 말할 수 있었다. 즉, 이 명제의 전건——"y는 여자이고 정통 왕족이다."——은 명제의 후건 "y는 공주이다."의 참을 보증한다.

위의 예에서 여성성과 정통 왕족은 각각 개별적으로 공주가 되기 위한 필요조건이고, 이것들이 합쳐져서 공주가 되기 위한 충분조건을 이룬다. 이 내용을 공식화해서 표현하자면, 우리는 다음과 같이 말할 수 있다. (1) y가 여자이고, 또 (2) y가 정통 왕족이라면 **오직 그때에만**(if and if only) y는 공주이다.

'만일 그리고 오직 그때에만(if and if only)'이라는 표현은 이 분석이 공주이기 위한 필요조건('오직 그때에만' 조건)과 충분조건('만일' 조건)을 명시하고 있다는 것을 표시한다. 마찬가지로 만일 (1) y가 남자이고 또 (2) y가 결혼하지 않았다면 오직 그때에만 그 y는 총각이다. 여기서 조건 (1)과 (2)는 각각 총각이 되기 위한 필요조건들이고, 이것들이 합쳐져서 총각이기 위한 충분조건이 된다.

이런 식의 분석을 흔히 실질적 정의 또는 본질적 정의라고 한다. 그것이 관련 개념에 대한 정의라는 점은 분명할 것이다. 그것은 본질적 정의이다. 왜냐하면 그것은 개념의 본질적 특징——그 적용의 필요충분조건——을 얻으려고 하는 것이기 때문이다. 그것을 개념의 실질적 정의라고도 하는데,

많은 사전적 정의와는 달리 그것은 그저 어떻게 사람들이 통상적으로 개념을 사용하는가를 규명하는 것이 아니라 이른바 개념 적용의 실질적 조건을 밝히는 것이기 때문이다.

여러분은 이 책에서 이런 식의——'y라면 오직 그때에만 x'라는 도식을 통해 제시되는—— 많은 정의들을 만나게 될 것이다. 그중의 일부로는 회화적 재현과 예술적 형식에 대한 분석이 있을 것이다. 또 필요충분조건을 통해 명시화된, 예술작품 개념에 대한 상당히 많은 분석도 있을 것이다. 때때로 이 텍스트는 이런 분석들을 예술 이론들로서 언급할 것이고 때때로 본질적 정의나 실질적 정의로서 언급할 것이다. 용어상의 변동에 현혹되지 말아야 한다. 각 경우에 우리는 미완의(attempted) 예술 개념 분석들에 관해 이야기하고 있는 것이다.

개념들을 분석하는 필요충분조건 방법에 대한, 또는 좀 짧은 표현으로, 본질적 정의 방법에 대한 이 간략한 개관은 '개념 분석'이라는 표현이 무엇을 의미하는지를 여러분에게 알리려는 데 있다. 결국 우리는 그 개념을 계속 사용해오고 있었고 또 앞으로 많이 사용할 것이다. 또 여러분은 그런 추상이 수반하는 것을 명확히 분별할 자격이 있다. 그러나 우리가 개념들을 적용해가는 방식에 대한 이런 접근법이 논의의 여지가 있다는 점도 지적되었으며, 이 책의 마지막 장에서 그 대안적인 견해들이 탐구될 것이다.

하지만 마지막 장에 이르기 전까지, 우리는 이 방법의 적절성에 관해 고민하지 않고 이런 개념 분석 방법을 많이 사용할 것이다. 그 방법이 실제로 문제가 된다면, 여러분은 이것이 이상하고 심지어 무책임하다고 생각할지도 모르겠다. 그러나 진행을 위해서 두 가지만 말해두겠다.

본질적 정의 방법에 대한 첫 번째 반론은 우리의 많은 개념들이 필요충분조건에 의존하지 않고도 사용된다는 것이다. 거의 틀림없이 우리의 많은 개념들은 그 사용의 필요조건이나 충분조건, 필요충분조건을 가지지 않는다. 이 방법을 통해 우리가 조사하는 개념들이 필요조건이나 충분조건,

필요충분조건에 의해 분석될 수 있을 것이라고 가정할 이유가 전혀 없다. 그것은 온당한 관찰이다. 하지만 우리가 시도해보기 전까지 일정 개념이 이 분석 양식에 맞는 것인지를 우리가 알지 못할 것이기 때문에, 처음부터 (from the get-go) 이 방법을 퇴출시킬 근거란 없다.

둘째, 정의의 방법이 어떻게 우리가 개념들을 적용해 가는가를 이해하는 최선의 방법인 것으로 판명되지 않는다 하더라도, 여전히 그 방법은 **상당한 발견적**(heuristic) 가치를 지닌다. '발견적 가치'란, 정의의 방법이 실패할 때조차도 그것이 발견하는 일에 있어서 우리를 도울 수 있다는 뜻을 갖고 있다. 방법은 우리가 대면한 현상의 풍부함과 복잡성을 조직적으로 주의하게 만든다.

예를 들어, 아리스토텔레스와 같은 예술 철학자가 재현은 예술의 필수 요건이라고 말할 때, 우리는 과연 예술로 분류되는 것이 모두 재현적인지 물어봄으로써 그 추측을 고찰한다. 색채 면을 강조하는(color field) 추상 회화를 생각해본다면, 우리는 이 추측을 **너무 지나치다**고 거부할 것이다. 그러나 우리는 이 추측을 거부함으로써 무언가를 배울 것이다. 우리는 재현적 예술 이론이 거짓이라는 것을 배울 뿐만 아니라 예술 영역이 아리스토텔레스와 그 제자들의 철학에서 상상된 것보다 더 많은 다른 것들을 포함한다는 점을 배울 것이고, 이것은 후속 이론화 작업에서 비재현적 예술의 존재를 인정할 필요가 있다는 점을 느끼게 해줄 것이다.

마찬가지로 자기표현(self-expression)이 예술의 충분조건이라는 이야기를 듣게 되면, 그 기준이 실제로 예술작품들만을 식별해주는지를 묻게 될 것이다. 물론, 그렇지 않다. 왜냐하면 일상생활에서 예술작품도 아니고 행위예술조차도 아닌——배고픈 아기의 짜증처럼——많은 자기표현적 행동이 있기 때문이다. 따라서 우리는 예술의 자기표현적 분석을 거부한다. 그것은 **너무 포괄적**이기 때문이다. 그러나 이 예에서 우리는 자기표현 이론이 거짓이라는 것을 배울 뿐만 아니라, 후속 이론화 작업은 예술인 자기표현과 예술이 아닌 자기표현을 조심해서 구분해야 한다는 것도

배운다. 그러면 정의의 방법은 앞으로의 분석 작업이 고려해야 할 자료에서 '접합점'을 의식하도록 인도하는 것이다.

필요충분조건을 통한 미완의 개념 분석은 실패할 경우에라도 발견을 부추기는 것이다. 그것은 우리의 예술 이해를 풍부하게 하는 자료와 구분을 조직적으로 쏟아내는 것이다. 그것은 우리에게 예술 세계의 폭과 다양성을 자각하게 해주며, 또한 예술의 경계를 그어주기도 하는 것이다. 이렇게 철학자들이 개념 분석에 열중하는 것은, 우리가 화려하면서도 불가사의하게 나타나는 예술을 감상하는 데 기여할 수 있다.

철학적 탐구의 특색

만일 이것이 여러분의 첫 분석철학 과목이라면, 그것의 일부 기술, 추론 양식과 논증 형식이 여러분에게 이상한 것처럼 보이기 쉬울 것이다. 이는 여러분의 배경적 지식이 경험 과학일 경우 특히 맞는 말인 것 같다. 예술 분석철학의 주제——인간 실천——가 제시되면, 여러분은 그것이 일종의 사회과학이라고 생각할지도 모른다. 그러나 철학은 사회과학이 아니며, 철학을 사회과학으로 생각하는 것은 여러분을 실망시킬 뿐이다. 따라서 불필요한 오해를 피하기 위해, 처음부터 경험적 탐구와 대립되는 철학의 특수한 지위에 관해 뭔가 말할 필요가 있다.

철학은 사회과학이 아니다. 이것은 철학이 사회과학보다 더 좋다거나 더 나쁘다고 말하는 것이 아니다. 철학은 아주 다르다. 사회과학자가 결코 철학적이 아니라고 주장하는 것도 아니다. 그러나 사회과학자가 철학적 상태에 있을 때 그것은 그의 경험적 상태와 다르다.

스포캔보다 파리에 더 많은 예술이 있다는 경험적 주장을 생각해보라. 사회학자는 파리와 스포캔에 있는 예술작품의 수를 헤아려서 이 주장을 평가한다. 이것은 경험적 문제, 관찰과 통계의 문제이다. 그러나 이 경험적

탐구는 모두 하나의 가정——말하자면 사회학자가 예술 개념을 적용하는 법을 안다는 가정——에 의존한다. 달리 어떤 방법으로 예술작품을 셀 것인가? 그러나 우리 분류 범주의 올바른 적용을 결정하는 것——예술 개념을 분석하는 것——은 경험적 문제가 아니다.

우리는 그것을 여론을 조사하고, 실험하고, 관찰함으로써 결정하지 않는다. 우리는 그 문제를 개념적으로, 예술 개념을 반성함으로써 결정한다. 이것은 분석 철학자의 일 또는 철학적 작업을 하는 사회과학자의 일이다. 그것은 우리의 경험적 관찰을 정리하는 데 우리가 사용할 분류 범주를 명료화하는 일을 수반하지만, 이는 자료를 수집하는 것과는 다르며 다른 기술을 필요로 한다. 그것이 예술 지위를 위해 제시된 필요충분조건을 숙고할 것을 요구할 수도 있을 것이다. 이것은 현장으로 나감으로써 달성되는 것이 아니라 어떻게 우리가 예술 개념을 적용할 것인가를 반성함으로써 달성된다. 이미 확립된 적용이 있다고 믿는 것을 놓고 그것을 지성적으로 실험함으로써, 심지어 예술 범주에 대한 기존의 재구성이 우리의 직관과 맞물리는지를 보기 위해 (상상적인 예들과 같은) 사고 실험을 사용하면서 말이다. 물론 직관은 사회과학자들에게 저주이겠지만 분석 철학자들에게는 모유와 같은 것이다.

여러분은 사회과학자가 여론 조사를 통하여 그런 직관에 접근하기 때문에, 이것이 철학과 사회과학 간의 차이를 나타내지 못한다고 말할지도 모른다. 그러나 우리는 여론 조사를 통해 예술 개념을 발견할 수 없다. 왜 안 되냐고? 예술이 무엇인가에 대해 많은 사람들이 거짓된 믿음을 가지기 때문이다. 20세기 초에 대다수의 사람들은 회화를 예술작품이라고 생각하기 위해서는 회화가 재현이어야 한다고 생각하였다. 그러나 이는 잘못이었다. 이와 같은 여론 조사에 의존하는 사회과학자는 1930년대 파리의 모든 예술작품들을 계산에서 뺄 것이다. 그는 몬드리안, 말레비치, 칸딘스키 등이 그린 많은 그림들을 빠뜨리고 못 볼 것이다.

철학자는, 대부분의 사람들이 예술이라고 믿는 것을 입증하는 데에는

관심이 없다. 알 만한 가치가 있고 또 이 문제에 관해 사회과학자가 제공할 수 있는 정보에 대해 우리가 고맙게 여겨야 한다고 할지라도 말이다. 대신에 철학자는 예술 개념을 올바르게 또는 정당하게 적용하는 법을 알고 싶어 한다. 그러나 올바름의 기준을 세우는 일은 대부분의 사회과학자들이 자기들의 전문분야 밖의 일이라고 생각하고 있는 것이다.

예술 분석 철학자는 경험적 사회과학자와는 다른 방향의 탐구에 관계하기 때문에 그의 방법은 다르다. 왜냐하면 예술 개념과 같은, 우리 개념의 성격과 구조를 반성하면서, 실험, 여론 조사, 민속학, 경험적 관찰 등과 같은 것이라기보다는, 논리, 정의, 사고 실험, (상상적인 예를 포함한) 반례, 연역 논증이 그의 일차적 도구이기 때문이다. 물론 이것은 분석 철학자들에게 그처럼 근본적인 전략들을 사회과학자들도 이용할 수도 있다는 점을 부정하는 것이 아니라, 이 전략들이 분석철학의 핵심인 반면, 사회과학자에게 있어 그것들의 사용은 일반적으로 덜 중심적이고 종종 임의적이라는 점을 언급하는 것이다.

철학자와 사회과학자 간의 차이를 알아보는 또 다른 방법은, 철학자가 **있어야 하는**(what must be case) 것에 몰입하고 있는 반면, 사회과학자는 대부분의 경우 확률적으로 있는 것에 더 관계하고 있다고 말하는 것이다. 철학자는 예술의 필요조건——예술작품으로 생각되기 위해 **반드시** 가져야 하는 작품의 특징——을 확인하려 한다. 사회과학자는 소정 사회에서 대부분의 사람들이 예술이라고 생각할 것 **같은** 것을 발견하는 것으로 만족한다. 그것이 바로 사회과학자가 앙케트 조사를 선호하는 이유이다. 반면에 철학자는 대부분의 사람들이 예술이라고 부르고 싶은 것과는 무관하게, 있어야만 하는 것을 결정하기 위하여, 논리, 연역 논증, 본질적 정의, 반례 등을 선택한다. 분석철학이 그만큼 경험적 탐구와 다르기 때문에, 많은 초보 학생들이 분석철학을 불신하거나, 곤혹스러워 한다. 분석철학의 방법은 전적으로 사변적——전적으로 탁상공론——인 것처럼 보인다. 탁상작업의 사변은 경험 과학에서 장려되는 것이 아니다. 실제로

일반적으로는 그것을 못하게 막는다. 학생들이 때때로 분석철학에 대해 화를 내는 이유가 여기에 있다. 분석철학은 학생들의 기대를 좌절시키고, 그들의 경험적 훈련에 반한 것이다. 우리가 실제로 우리의 예술 개념을 구성하는 것을 배우려 한다면, 왜 앙케트를 돌리고, 검사를 하고, 표본 조사를 하지 않느냐고 그들은 묻는다.

그러나 이미 보았듯이, 그런 모든 물음이 경험적으로 해결될 수 있는 것은 아니다. 어떤 물음은 개념 분석을 필요로 한다. 개념적 사변과 경험적 탐구가——다른 선택의 여지 없이 그 모두가 경험적 탐구인——어떤 제로섬게임으로 서로 얽혀 있다고 생각하는 것도 옳지 않다. 실제로 개념 분석이 때로는 경험적 탐구를 보완할 수도 있다. 예컨대 개념 분석은 스포캔에서 예술작품을 찾아야 하는 사회과학자에게 예술 개념을 제공할 수도 있을 것이다. 게다가 또 다른 경우 우리의 물음 중 일부는 일차적으로 개념 분석을 필요로 할 수도 있는 반면에, 여전히 다른 경우에 경험적 탐구는 피할 수 없다. 우리 물음의 성격이 최선의 탐구 방법을 결정할 것이다. "포르노그래피란 무엇인가?"는 개념 분석을 요구한다. "글래스고에 얼마나 많은 포르노그래피가 있는가?"는 경험적 탐구를 요구한다. 탐구의 두 길에는 저마다의 목적이 있고, 이어서 이것은 그것들 특유의 기술, 절차, 추론 및 논증 방식을 형성한다.

이 때문에 분석철학의 방법에 익숙하지 않거나 심지어는 미심쩍어하는 학생은 그만 인내심을 잃고 만다. 학생이 이 책의 다양한 분석을 헤쳐 나가며 생각할 때, 그래서 우리가 조사하는 문제들의 성격과 극악한 복잡성을 통찰할 때, 그는 분석철학 기술의 목적과 효과를 보게 될 것이다. 최소한 분석철학은 예술철학뿐만 아니라 다른 곳에서도 사용할 수 있는 강력한 지적 수단을 우리에게 제공한다.

아마도 심술 난 학생은 끝에 가서, 전체의 기획이 개념적 오류에 의존한다는 것을 보여주는 복수의 표시로 그의 좌절에 화풀이하면서, 분석철학의 수단을 가지고 예술 분석철학에 적의를 품을지도 모르겠다. 그러나 그러면

그는 철학자가, 정말로 분석 철학자가 되어 있을 것이다.

이 책의 구조

이 책은 다섯 개 장으로 나뉘어 있다. 앞의 네 개 장은 비슷한 구조로 되어 있다. 이들 각 장의 1부는 다양한 예술 이론들——필요충분조건을 통해 제시되는 예술에 대한 분석과 본질적 정의——을 개관한다. 이 이론들은 각각 재현적 예술 이론, 표현 이론, 형식주의 이론, 그리고 예술에 대한 심미적 정의를 포함한다. 이어서 이 각 이론들의 결점이 길게 검토된다.

그러나 이 각각의 장에서 사람들이 하나이자 전부(all and only)인 예술을 정의하는 데 사용하는——재현, 표현, 형식, 미적 경험과 미적 속성들과 같은——개념들이 하나이자 전부인 예술을 위한 필요충분조건을 충족시키지 못한다 할지라도, 이런 개념들——재현, 표현, 형식 그리고 심미——이 여전히 많은 예술작품에 적용될 수 있으며, 따라서 (하나이자 전부인 예술을 정의하는 데 있어서 그것들의 적정성과 상관없이) 그 자체만의 철학적 분석을 허락한다는 점도 유념해 두어야 한다. 따라서 이 네 개 각 장의 2부에서 재현, 표현, 형식과 심미 개념에 대한 분석들이 탐색된다.

예술 개념처럼 이런 개념들은 우리의 예술적 실천을 지도하는 데, 그리고 우리가 예술작품과 상호작용하는 데 대단히 중요하다. 이 네 개 장의 1부가——몇몇 가장 잘 알려진 예술 이론들에 반론을 제기하면서——주로 비판적이라면 2부는 우리가 예술에 관해 말하고 생각할 때 사용하는 몇몇 가장 중요한 범주들에 대한 분석을 제안한다는 점에서, 구성적이다.

이 책의 지배적이고 통일적인 주제는 예술 개념을 분석하는 것이다. 예술을 분석하려는 계속적인 시도에 대한 논의가 앞의 네 개 장에서

이루어진다. 이런 시도들은 **추천적**(commendatory) 예술 이론들이라기보다는 **분류적**(classificatory) 예술 이론들을 제공하는 것——예술이 무엇**이어야** 하는 것보다는 예술이 무엇**인가**를 말하는 이론들——을 목표로 삼고 있다. 추천적 예술 이론들의 문제점은 그 이론들이 사실상 좋은 예술작품들만을——즉, 예술이 무엇이어야 하는가에 대한 어떤 규범과 일치하는 작품——예술작품이라고 생각한다는 점이다. 물론 이것은 문제이다. 왜냐하면 나쁜 예술과 같은 것도 있기 때문——우리는 이에 관해 시종 논의할 것이다——이며, 그 결과 우리가 대상과 공연을 예술작품으로 분류하는 법에 관한 이론은 좋은 것들뿐만 아니라 나쁘고 추한 것도 포함해야 하기 때문이다. 불행히도 여기서 검사될 많은 이론은 성격상 분류적 이론들이라기보다는 우연하게도 추천적 이론들이다.

그것이 반복적으로 발생하는 문제이기는 하지만, 앞의 네 개 장에서 열거된 이론들이 가진 유일한 문제는 아니다. 각각의 이론들도 다른 성가신 문제들을 일으킨다. 이 책의 5장에 가면, 우리는 많은 실패한 예술 정의들을 만나게 될 것이고, 그때 가서 필요충분조건을 통해 예술 개념을 분석해 가는데 어떤 깊은 철학적 문제가 있는지를 묻게 될 것이다.

5장은 어떻게 우리가 후보자들을 예술작품으로 확인하고 분류해 가는가라는 문제에**만** 전념한다는 점에서, 구조상 앞의 네 개 장과는 다르다. 5장의 1부는 예술을 정의하기란 불가능하다는 제안에서부터 출발한다. 즉 예술작품은 본질적 정의에 의해서라기보다는 가족 유사성(family resemblance)에 의해 확인된다는 것이다. 이런 생각을 신-비트겐슈타인주의(Neo-Wittgensteinianism)라고 부른다. 그것은 자극적인 제안이기는 하나, 최종적으로 실행 불가능한 것으로 입증된다.

5장의 2부는 본질적 정의를 통해 예술 개념을 분석하려는 계획으로 되돌아간다. 특히 우리는 가장 많이 논의된 최근의 두 예술 정의를 살펴본다. 예술 제도론(Institutional Theory of Art)과 역사적 예술 정의(Historical Definition of Art)가 그것이다. 이런 이론들은 모두 많은 장점을 가지고

있지만, 일련의 중요한 반론에 훼손되지 않는 것으로 증명되지는 못했다.

따라서 우리는 다시 한 번 예술의 정의를 얻지 못한 처지에 놓이게 된다. 이것은, 우리가 예술작품을 확인하기 위해 사용하는 방법이 본질적 정의가 아닌 다른 어떤 것이라고 하는, 신-비트겐슈타인주의자들이 처음 발의했던 제안으로 되돌아갈 이유를 제공한다. 결국 우리는 어리석게도 예술작품을 아주 고도의 일치를 통해 확인하게 된다. 어떻게 우리는 그 일을 하는가? 무엇이 우리가 후보자를 예술작품으로 분류하는 것을 결정하는가?

5장 3부는 우리가 다른 것들부터 예술작품을 분류하는 주요 방법으로서 역사적 서술(historical narration)이 제시된다. 이것은 정의의 문제도 아니고 신-비트겐슈타인주의자들이 가족 유사성이라고 부르는 것도 아니다. 예술작품을 확인하는 방법이라는 불가피한 철학적 문제에 대한 이 해결책은 사실 내가 특히 좋아하는 생각이다. 한편으로 내가 이 책을 나의 독자적인 생각으로 마무리 짓는 것은 여러분에게 건방진 것처럼 보일 것이다. 다른 한편 그것은 내내 시간을 보내면서 책을 쓰는 사람의 특권이다. 어쨌든 나는 역사적 서술이 예술을 비예술로부터 구별하기 위한 신뢰할 만한 방법을 우리에게 준다고 믿는다.

이 책의 목적

이 책에는 여러 가지 목적이 있다. 첫째는 지식의 전달이다. 이 책에서 개관된 많은 이론들은 표준적인 것들이라고 할 만하다. 그것들은 예술을 좋아하는 사람들이 알아두어야 할 이론들이다. 어떤 경우에 그것들은 수 세기에 걸쳐 예술 제작과 감상에 영향을 끼쳤다. 또 어떤 경우에는 그 영향이 적어도 수십 년 동안 미치기도 하였다. 이 이론들과 이런 견해들에 대한 다양한 비판을 이해하는 것은 예술 세계의 성숙한 시민이 되고자

하는 사람에게 필수적이다.

동시에 말할 필요도 없이, 이런 이론들과 그에 대한 비판을 잘 아는 것은 예술철학의 현대적 논의를 따라가고 합류하기 위해서 우리가 필요로 하는, 불가결하게 작용하는 지식의 일부이다. 여느 대화와 마찬가지로, 특별히 지적 교양 수준의 대화에서, 예술철학에 관한 대화는 우리가 다른 참여자들과 어떤 배경적 지식을 공유할 것을 요구한다. 이 책 안에 끌어모은 지식은 여러분이 충분히 혼자서 시작할 만하게끔 마련된 것이다. 다만 예술 철학자의 주의를 끌 만한 모든 주제를 담을 정도의 포괄적인 개관은 아니다. 그러나 이 책은 여러분에게 이 분야에 들어서기에 충분한 입장 수단을 제공할 것이다.

지식을 제공하는 것 이외에, 이 책은 분석철학의 전문 기술도 소개하려고 한다. 희망컨대, 이 책을 읽으면서 여러분은 개념들을 분석해 나가는 법, 제시된 정의를 비판적으로 탐구하는 법, 이론의 예외에 대해 생각하는 법, 여러분이 믿는 입장에서 논증하는 법 등을 이해할 수 있을 것이다. 궁극적으로 이 책에서 보이는 많은 전문 기술이 중요하다 할지라도, 이 책의 목표는 여러분으로 하여금 예술 개념, 재현, 표현, 예술적 형식, 심미 등의 이론들에 대한 여러분 자신의 방법을 구성할 수 있게 하는 데 있다. 예술철학에서 여전히 많은 개선되어야 할 점이 남아 있다. 불가피하게 논의를 철학적 발전의 다음 단계로 옮기는 것은 여러분 세대의 몫이다.

이 책에서 보이는 철학적 전문 기술에 대해서 마지막으로 한 가지 더 유념할 것이 있다. 이 기술들은 성격상 비판적이다. 이 책이 사용하는 많은 기술은 이론과 관점들이 잘못이라는 점을 보여주는 방법과 관계한다. 이렇게 비판을 강조하는 것은 어떤 불안을 일으킬 수 있다. 그것은 가끔 여러분에게 아무것도 아닌 것을 가지고 말다툼을 벌이거나 탁상공론을 하는 변호사들처럼 공허한 것처럼 보일 수도 있다. 그리고 이것은 예술철학이 파괴적인 것에 지나지 않아서 순전히 냉소나 초래하는 침울한 인상을

남길지도 모른다.

그러나 지식과 이해가 증진되는 것은 비판을 통해서라는 점을 명심하는 것이 중요하다. 한 이론을 논박하는 것은 여러분에게 그것이 틀렸거나 부적절하다는 것(이야기가 끝이라는 것)만을 말하는 것이 아니다. 그것은 여러분에게 아직 해야 할 일에 관한 실마리를 제공한다. 한 이론이 간과했거나 무시했던 것을 주목하는 것은 다음번에 간과하거나 소홀하지 말아야 할 것을 자각하게 해준다. 앞으로 보겠지만, 재현적 예술 이론의 어떤 단점들은 표현적 예술 이론과 형식주의로 가는 길을 지적으로 마련한다. 이렇게 비판은 긍정적이고 강력하게 점진적인 지식 획득에 이를 수 있다.

게다가 이론 비판이나 개념 분석은 여러분에게 그것의 취약성만을 알려주는 것이 아니다. 그것은 또한 여러분에게 그것의 장점에도 주의하게 해줄 것이다. 그래서 여러분은 그 장점을 여러분 자신의 분석에, 아마도 개량해서, 편입시킬 수도 있을 것이다. 예컨대 5장 끝에서 옹호된 역사적 서술의 방법은 예술 정의가 본질적 정의의 문제가 아닐 것이라는 신-비트겐슈타인주의자의 통찰을 비판적으로 수정하면서도, 그 통찰에서 확실히 이득을 얻는다. 철학적 비판은 파괴적인 것만이 아니다. 그것은 또한 구성적이고 생산적일 수 있다.

철학들을 비교해서 생각하는 것——서로 경합하는 생각들의 장점과 단점을 비교 검토하는 것——이 아주 유익하다. 서로 근접하게 경합하는 입장들을 진술하는 것은 밀로부터 겨를 가려내어, 보다 전망적인 종합의 요소들을 분리해내는 반면에, 똑같이 잘못된 관점들은 일부 혼란을 줄 수 있다. 철학 이론들은 종종 변증법적으로 발전한다. 앞을 향한 각 단계는 이전 철학 일부에 대한 거부와 다른 일부와의 동화를 수반한다. 각 경우에 비판은 철학적 진보를 몰고 가는 엔진이며, 옹졸한 것(mean-spiritedness)으로 곡해되어서는 안 된다. 그것은 예술 분석철학을 포함하여 모든 분석철학의 불가결한 부분이다. 대화에 들어오신 것을 환영한다.

1장

예술과 재현

1부 재현으로서의 예술

예술, 모방과 재현

　서양 철학에서 가장 초기의 것으로 알려진 예술 이론들은 플라톤과 그의 제자 아리스토텔레스에 의해 제시되었다. 이들에게 가장 큰 영향을 끼쳤던 특별한 예술 형식은 희곡이었다. 플라톤은 『국가』에서 이상 국가를 세우기 위한 구상을 제시하였다. 플라톤은 유토피아의 윤곽을 그려 가는 중에, 시인들——특히 희곡작가들——을 추방시켜야 한다고 주장하였다. 이상 국가로부터 극 시인들의 추방을 정당화하기 위하여, 플라톤은 그 이유를 대야 했다. 그리고 플라톤이 찾아냈던 이유들은 그가 희곡의 성격이라고 생각했던 것과 관계가 있었다. 플라톤에 따르면, 희곡의 본질은 모방——현상의 모사——이었다. 즉 연극배우는 어떤 사람의 역할을 맡든 그들의 모습을 흉내 낸다. 예컨대 『메데이아』에서 배우는 말다툼을 흉내 낸다. 플라톤은 이것이 우선 문제라고 생각했다. 그는 그 장면이 감정에 호소하고 있고, 감정을 자극하는 것은 사회적으로 위험하다고 믿었기

때문이다. 감정적인 시민은 양식(good sense)보다는 선동가에 의해 쉽게 휘둘리는 불안정한 시민이다.

시에 반대하는 플라톤식의 논증은 대중 매체에 대해서 논의하게 될 때 오늘날에도 여전히 들려온다. 우리는 종종 매혹적인 이미지——매혹적인 외양——를 내보내는 텔레비전이 분별없는 유권자를 조장한다는 얘기를 듣는다. 철저하게 계획되었기 때문에 시각적으로 사로잡으면서, 정치 광고는 유권자의 지성보다는 감정에 호소한다. 플라톤이 오늘날 살아 있었더라면, 극시를 추방하려고 했던 것과 같은 이유로 정치 광고를 검열하고 싶어 했을 것이다.

그러나 아리스토텔레스는 플라톤의 입장이 과장된 것이라고 믿었다. 아리스토텔레스는 희곡이 관객에게 정서적 반응을 일으킨다는 점에 대해서는 동의했지만, 그것이 희곡이 하는 일의 전부라고 생각하지 않았다. 비극은 관객의 연민과 동정을 자아낸다. 그러나 그것은 정화(catharis)라는 목적——즉, 정서를 순화하는 목적——때문에 그런 것이라고 아리스토텔레스는 말한다. '정화'의 의미는 학자들 사이에서 논쟁거리이다. 어떤 이는 그것이 정서를 '명료화함'을 의미하는 것이라고 하고, 다른 이는 '순화함'을 의미하는 것이라고 한다. 또 다른 이는 정서를 '비우는 것'을 의미하는 것이라고 말한다. 그러나 어쨌든, 아리스토텔레스가 생각했던 목적의 정확한 성격이 불확실하다 할지라도, 희곡이 이로운 목적에서 정서적 반응을 자극했다고 그가 생각했다는 점은 분명하다.

게다가 아리스토텔레스는 희곡이 관객의 지성에 말을 걸지 않는다고 가정한 점에서 플라톤이 틀렸다고 생각하였다. 그는 사람들이 극의 모방을 포함하여 모방으로부터 배울 수 있으며, 모방으로부터 지식을 얻는 것은 관객이 연극 관람에서 얻는 쾌락의 주요 원천이라고 주장하였다. 특히 아리스토텔레스는 극시로부터 관객과 독자가 세상사에 관해——어떤 폭력(예컨대 메데이아와 같은 강인하고 기략이 뛰어난 여성이 나이 어린 연적에게 분출한)이 행사되면, 인간사가 어떻게 변하게 될 것 같은지에

대해——배울 수 있다고 생각하였다. 따라서 아리스토텔레스는 플라톤의 충고를 따르지 않아도 될 만큼 희곡은 우리에게 좋은 것이라고 암묵적으로 주장한다. 극시인은 정의로운 도시에서 체류할 수 있다.

플라톤과 아리스토텔레스가 극시의 효과를 진단하는 데 있어 불일치하기는 하지만, 그럼에도 불구하고 그들은 그것의 성격에 관해서는 일치한다. 이 두 사람은 시가 본질적으로 행동의 모방과 관계되어 있다고 생각한다. 극시는 무대 위에서 인간사를 흉내 냄으로써 세상사를 재현한다. 플라톤과 아리스토텔레스는 시를 논의하는 가운데 회화에 관해서도 이야기하는데, 이들은 둘 다 회화도 본질적으로 모방-박진성(verisimilitude)의 문제라는 점에 동의한다. 플라톤은 회화를 사물에 거울을 갖다 대는 것과 유사한 것으로 묘사한다. 햄릿이 배우에게 자연 그대로를 비추라고(hold a mirror up to nature) 가르칠 때, 셰익스피어는 이 생각을 희곡에 확장한 것이다.

플라톤-아리스토텔레스적 관점에서, 화가가 하려는 일은 사태——사람뿐만 아니라 대상과 사건——의 현상을 재생산하는——모사하는——것이다. 그들의 회화관은 그들의 문화관과 유사하다. 예컨대 화가 제욱시스(Zeuxis)에 관한 그리스 대중의 이야기는 제욱시스를 절찬하고 있다. 그는 포도 그림을 그렸는데, 새가 와서 그것을 먹으려고 할 만큼 뛰어나게 똑같이 그림을 그릴 수 있었기 때문이다.

플라톤과 아리스토텔레스는 본래 무용과 음악을 극적(또는 종교적) 장면이나 시적 낭송의 부속물이라고 생각했기 때문에, 이런 예술 형식이 재현의 목적을 보조하는 것이라고 생각하였다. 그들은 그런 예술 형식들을 독립적인 것으로 보지 않고, 희곡의 보조물이나 부속물이라고 보았다. 그것들은 희곡의 일부였고, 그래서 그것 나름으로 희곡의 모방적 목적에 기여하는 것으로 여겨졌다. 따라서 희곡, 회화와 나란히, 플라톤과 아리스토텔레스는 음악과 무용을 본래 모방적 예술 또는 재현적 예술이라고 생각하였다.

그리스인들이 '예술'이라는 말을 사용했을 때, 그들은 오늘날의 우리들

보다 더 넓은 개념을 품고 있었다. 그들에게 예술은 숙련을 요구하는 어떤 실천이었다. 이런 개념하에서는 의학과 병무(soldiering)도 예술이었다. 따라서 플라톤과 아리스토텔레스는 이런 의미에서는 예술을 모방에만 관계하는 것이라고 정의하지 못했을 것이다. 하지만 그들은, 우리가 **예술**이라고 부르는 것——시, 희곡, 회화, 조각, 무용, 음악과 같은 것들——에 관해 말할 때, 이것들이 공통적인 특징을 공유했다고 생각하였다. 그것들은 모두 모방과 관계되어 있었다.

물론 그들은 이런 활동들이 모방과 관계된 유일한 것이라고 생각하지 않았다. 아리스토텔레스는 어린이들이 자기들의 연장자를 모방하는 버릇에 관해 이야기한다. 그러나 플라톤과 아리스토텔레스에게 있어 모방은 적어도 우리가 예술이라고 부르는 실천에 대한 **필요조건**이었다. 즉, (사람, 장소, 대상, 행동이나 사건의) 모방이라는 것은 (우리의 의미에서) 예술작품으로 분류되는 것이 소유해야 할 일반적 특징이다. 이것이 우리가 플라톤과 아리스토텔레스의 저작에 전제되어 있다고 보는 예술 이론이다. 따라서 우리는 그것을 다음과 같이 진술할 수 있을 것이다.

x는 그것이 모방일 경우에만(only if) 예술작품이다.

이 공식에서 '일 경우에만'이라는 표현은 모방이 예술의 지위를 얻기 위한 필요조건임을 표시한다. 예술 지위를 얻기 위한 후보자가 어떤 것의 모방이라는 속성을 결여한다면, 그것은 예술작품이 아니다. 플라톤과 아리스토텔레스에게 하나의 예술작품이 된다는 것은 해당 작품이 어떤 것의 모방이어야 한다는 것을 요구한다. 그것이 모방이 아닌 한, 어떠한 것도 예술작품이 아니다.

거의 추상 회화의 세기라고도 할 수 있는 오늘날, 이 이론은 명백히 거짓인 것처럼 보인다. 마크 로스코(Mark Rothko)와 이브 클랭(Yves Klein)의 유명한 그림들은 어떤 것을 모방하지 않는다——그것들은 순수한 색

면(fields of color)이다. 그런데도 그 그림들은 여전히 중요하다고 생각되는 20세기 예술작품이다. 따라서 예술은 모방이라는 이론은 너무 포괄적이기 때문에, 일반적인 예술 이론으로서는 실패한 것처럼 보인다. 우리가 예술이라고 아는 것 중 너무 많은 것이 예술작품은 모방적이어야 한다는 필요조건을 충족시키지 않는다.

예술사는 플라톤 및 아리스토텔레스와 관련된 예술 이론이 너무 배타적이라는 것을 우리에게 보여주었다. 그것은 너무 많은 예외들에 직면한다. 그것은 우리가 예술 범주에 속한다고 생각하는 모든 것을 예술로 집어넣기에 모자란다. 오늘날의 어떤 미술관이든 대충 둘러보라. 그러면 여러분은 이 이론에 대한 반례를 찾아낼 수 있을 것이다.

하지만 플라톤과 아리스토텔레스를 존중해서 우리는 이 사람들의 이론이 우리에게 보이는 것만큼 그렇게 명백히 거짓인 것만은 아니었다는 점을 부언하지 않을 수 없다. 왜냐하면 그들 시대에 예술의 일차적인 예들은 모방적이었기 때문이다. 그들이 극장에 가거나 새로운 조각의 제막식에 갔을 때, 그들이 보았던 것은 영웅과 신들, 인간과 행동들——사람처럼 보이는 돌조각, 인간 행동을 몸짓으로 흉내 내는 무용수, 아트레우스 가문의 몰락과 같은 중요한 신화적 사건을 재연하는 연극——의 모방이었다. 따라서 그것들을 다루었던 역사적 자료를 보게 되면, 플라톤과 아리스토텔레스가 전제했던 예술 이론은 그들이 이용할 수 있었던 것에서 아주 잘 우러나온 것이었다. 그들이 얼마나 벗어나 있었는가를 우리가 알 수 있는 것은 뒤늦게 깨달은 덕분일 뿐이다.

따라서 플라톤과 아리스토텔레스가 창도한 예술 모방(모사)론은 그들 시대에서는 독창적인 타당성을 지니는 것이었다. 그 이론은 그리스 예술의 주요 예들과 일치했으며 또 그들 시대의 예술에서 추구하고 감상하려는 것——즉, 박진성에 관해 독자들에게 알려주고 있는 것이다. 그러니까 플라톤과 아리스토텔레스의 이론은 자료와 아주 잘 일치하였다. 그 이론은 적어도 그리스인의 예술적 실천에서 중요했던——또는 가장 중요했

던──것을 식별해내는 온당한 일을 하였던 것이다.

이 이론의 초기 성공으로 인해 그것은 수 세기 동안 서양 전통에서 반복되었다. 그 이론은 특히 18세기에 중요해졌다. 왜냐하면 이론가들이 순수 예술에 대한 우리의 현대식 체계를 정리한 것이 바로 그 시기였기 때문이다.

'순수 예술 체계'란 무엇을 의미하는가? 여기서 우리가 새겨 두어야 할 것은 회화와 시와 같은 어떤 실천을, 천문학과 화학과 같은 다른 실천과 구분되는 범주로 분류하는 방법이다. 18세기 이전에 실천들은 얼마간 다른 방식으로 분류되었다. 예컨대 음악과 수학은 같은 범주에 배치되었을 것이다. 그러나 18세기에 다양한 실천들을 분류하는 방법이 규범화되었다. 회화, 시, 무용, 음악, 희곡과 조각은 순수 예술──대문자 A로 표기되는 예술──로 간주되기 시작하였다. 이것들은 영화와 같이 나중에 첨가된 몇몇 다른 실천들과 더불어, 오늘날 대학가 게시판의 예술 프로그램난에 올라 있으리라고 여겨지는 실천들이다. 그리고 이것들은 예술 센터에서 상영될 것이라고 예상되는 종류의 것들이다. 우리는 거기에 우주 정거장의 축소 모형이 있을 것이라고 기대하지 않는다.

오늘날 예술을 이렇게 분류하는 방법은 우리에게 자연스러운 것처럼 보인다. 그러나 항상 그렇지는 않았다. 18세기에 와서야 관련 활동을 이렇게 분류하는 방법이 다소나마 확립되었다. 이 작업을 해내는 데 특히 중요한 텍스트는 1747년 프랑스인 샤를 바퇴(Charles Batteux)가 쓴 『하나의 단일한 원리로 환원된 순수 예술(The Fine Arts Reduced to a Single Principle)』이 었다. 순수 예술이라고 불린 실천들이 난잡하게 정리되지 않았다는 점을 이 책의 제목이 보여주고 있다는 사실을 주목하라. 그것들은 같은 제목하에 임의적으로 끌어 모은 것이 아니다. 오히려 그것은 모든 관련 활동이 환원될 수 있는 **단일한 원리**가 있다고 말하고 있다. 그 원리는 무엇인가? 모방이다.

바퇴는 다음과 같이 썼다. "우리는 회화와 조각과 무용을, 색깔과 부조와

자세를 통해 전달되는 아름다운 자연의 모방이라고 정의할 것이다. 또 음악과 시는 소리와 율동적인 화법을 통해 전달되는 아름다운 자연의 모방이다." 바퇴에게 순수 예술계의 구성원은 한 실천이 어떤 필요조건을, 말하자면 그것이 모방적이라는 것을 충족시켜야 할 것을 요구하였다. 이렇게 바퇴는 18세기에 널리 지지되었던 전제——우리가 예술이라고 부를 때 그것은 본질적으로 플라톤-아리스토텔레스적인 모방 개념을 통해 정의되어야 한다는 전제——를 명확하게 표현하였다.

얼핏 보기에, 이런 성격 규정이 정착될 수 있었다는 일이 여러분에게는 이상한 것처럼 보일지도 모르겠다. 예컨대 여러분은 어떻게 음악이 모방 예술로 간주될 수 있었는지 의아해할 것이다. 자, 보자. 이론가들은 음악이 새 소리, 천둥과 같은 자연의 아름다운 소리를 모방할 수 있을 뿐만 아니라, 더 중요한 것으로서 생기 있는 대화에서의 사람 목소리를 모방할 수 있다고 주장하였다.

마찬가지로 사교댄스와 같은 많은 무용이 모방적인 것으로 보이지 않을지라도, 본질적으로 개혁가들인 18세기 이론가들은 아리스토텔레스의 희곡 철학을 따르면서 근대적 예술 체계와 합류하기 위하여, 연출무용(theatrical dance)——예술로서의 무용——이 모방적이라고 주장하였다. 그 결과는 19세기 무용계를 풍미했던 연기발레(ballet d'action)였다. 게다가 모방에 전념하다 보니, 순수 화가들(대문자 A의 예술 제작에 전념했던 화가들)은 점점 더 많이 계속 사실주의의 묘기(가능한 한 가깝게 사물의 지각적 외양에 가까워지려는 시도)를 추구해 가게 되었다.

따라서 여러 가지 이유 때문에 예술 모방론의 권위는 19세기까지 지속되었다. 이론의 지지자들은 여전히 예술 모방론이 소위 기존 예술을 잘 기술하고 있다고 주장할 수 있었다. 왜냐하면 상당수의 가장 탁월한 회화, 희곡, 오페라, 무용, 조각 등의 예들이 모방적이었기 때문이다(어떤 경우에는 오직 종사자들이 순수 예술계의 구성원이 되고 싶어서 거기에 필요한 기준을 충족시키기를 바랐기 때문이다). 더욱이 명백한 반례들——음악이

사람의 목소리를 모방한다는 것과 같은 견해——을 잘 설명해줄 수 있는 이론들도 있었다. 실제로 예술 모방론의 영향은 여전히 20세기에서도 발견될 수 있다. 단 한 세대 전까지만 해도 우리는 추상 예술이 아무것도 닮은 것이 없기 때문에 예술이 아니라고 말하는 사람들을 볼 수 있었다. 그리고 심지어 오늘날에도 일부 사람들은 어떤 영화는 줄거리가 없기 때문에——즉, 사건의 모방이 아니기 때문에——영화가 아니라고 말할 것이다.

물론 이런 견해는 현재 속물적인 것——예술에 관해 잘 모르면서 유감스럽게도 부끄럼 없이 무지를 드러내는 사람의 의견——으로 간주된다. 그러나 그런 무지는 난데없이 나타난 것이 아니다. 그것은 위에서 보여주었듯이 19세기까지 경험적으로 일부 신빙성이 있었던 이론인 예술 모방론의 잔존물이다. 하지만 그 이후 그 이론을 결정적으로 훼손하는 여러 가지 일들이 일어났던 것이다.

19세기 후반과 20세기 전반에 시각예술은 자연을 모방하는 목적으로부터 분명히 이탈하기 시작하였다. 시각예술은 사물의 모습을 복사하는 목적에서 벗어난다. 사진이 그런 일을 할 수 있었다. 독일 표현주의 화가들은 사물의 모습을 정확하게 포착하려는 짓을 그만두고 대신 표현 효과를 위해 그것을 왜곡하였다. 입체주의자들, 행동 예술가들과 미니멀리스트들은, 그 지시 대상을 완전히 알아볼 수 없는 그림을 그리는 것이 주요 전통이 될 때까지 한층 더 자연에서 벗어났다. 예컨대 그 표현 형식이 색 사각형으로 이루어진 조세프 알버스(Josef Albers)의 작품을 생각해보라.

이런 현대 예술의 예들은 예술 모방론을 막연한 철학적 억측이라고 반박하였다. 그것들은 모방이 아닌 예술작품들도 있을 수 있다는 것을 보여주기 때문이다. 더군다나 이런 예들은 시각예술의 전통을 다른 시각으로 보게 해준다. 모방론은 모든 예술이 모방적이라고 주장한다. 20세기의 예술은 이 이론이 거짓이라는 것을 보여준다. 그러나 이런 반례들은 예술사를 재고하고 또 모방론이 늘 정확한 것이었는지를 묻게 만들어주기도

한다. 20세기 예술의 예들을 바라보면서, 모방론이 결코 올바르게 이해되지 않았다는 것을 우리가 깨닫게 될 것이라고 나는 생각한다. 예컨대 미니멀리즘 예술은 카펫과 도자기로부터 장식 텍스트와 이슬람의 벽 무늬에 이르기까지, 순수 시각 디자인이라는 시각예술이 항상 있었다는 것을 상기시켜준다. 순수 시각 장식의 역사는 형상의 역사만큼이나 오래된 것이다.

마찬가지로 시각예술과 관련하여 모방론이 간과한 것에 주의하고 나면, 음악의 경우도 재고해야 한다. 음악은 정말로 모방적인가? 지난 시대에 음악이 주로 동반되는 가사——예컨대 오페라와 성가에서——의 목적을 살리는 데 봉사했을 때, 우리들은 음악을 모방 예술에 흡수시키고 싶었을지도 모른다. 하지만 19세기 초 교향악——순수 오케스트라 음악——이 성공을 거두자, 모든 음악이 재현적이라는 일반화는, 전에는 지지되었더라도, 이제는 더 이상 지지될 수 없었다. 왜냐하면 낭만주의 교향악에 앞서 성악 없는 음악——행진곡과 댄스 반주——이 있었기 때문이다. 또한 현대극도, 로버트 윌슨(Robert Wilson)의 꿈같은 광경을 낳으면서 사건의 모방으로부터——자코모 발라(Giacomo Balla)의 「눈물을 이해하는 것(To Understand Weeping)」과 같은 미래주의 연극에서——이탈했을 뿐만 아니라, 많은 제전과 행진을 포함하여 비모방적 연기의 역사에 대해 주의하게 해준다. 또 운동 자체의 지각을 강조하는 포스트모던 무용은, 발레 **접속곡**(divertissements)을 포함한 많은 무용이 모방하는 것이 아니라 인간 연기의 가능성을 탐색하는 것이라는 점을 상기시켜준다.

더욱이, 우리가 예술 모방론에 흠집을 내자마자, 그것이 실제로는 결코 문학에도 적절하게 적용되지 못한다는 점을 알게 된다. 플라톤과 아리스토텔레스가 문학을 극시를 통해 생각했기 때문에, 왜 그들이 문학을 모방적이라고 생각했는지를 쉽게 알 수 있다. 극시에는 인물의 말을 모방하는 배우가 있다. 낭송되는 서정시에도 이런 성격이 있을 수 있다. 그러나 일단 우리가 문학을 소설과 단편소설을 통해 생각하기 시작하면, 그것이 모방이라는 생각은, 여기서 모방은 상황의 모사나 복사인데, 뒤틀린다.

왜냐하면 소설은 말로 되어 있고, 말은 그것의 지시 대상과 같은 것이 아니기 때문이다. 『호밀밭의 파수꾼(*The Catcher in the Rye*)』에서 홀든을 묘사하는 말들은 지각적으로 누구를 모사하지 않는다.

이 문제와 다른 여러 문제들을 다루기 위하여, 플라톤–아리스토텔레스적인 이론의 지지자들이 모방이라는 말을 버리고 재현이라는 말을 선호할지도 모르겠다. 여기서 재현이란 어떤 것을 대리하려는 것이되, 관객에 의해 그것대로 인지되는 어떤 것을 의미한다. 예컨대 초상화는 그 누구든 그 사람의 모습을 대리하며, 관람자는 그것을 그런 것으로 알아본다. 물론 이것은 모방의 한 예이고, 모방은 재현의 하위 범주이다. 그러나 재현 개념은 더 넓다. 닮지 않고도 어떤 것이 어떤 것을 대리할 수 있기 때문이다. 예컨대 붓꽃 문장(Fleur–de–lys)은 붓꽃을 닮지 않고도 부르봉 왕가를 대리할 수 있다.

게다가 문자 그대로 이해되는 모방보다 재현을 이야기하게 되면, 플라톤–아리스토텔레스 이론가는 문학의 문제를 처리할 수 있다. 『전쟁과 평화』에서 보로디노 전투에 대한 묘사는 문자 그대로 모방하지 않고도 그것을 대리하기 때문이다. 마찬가지로 몬드리안의 그림과 같은, 많은 20세기 시각예술의 추상화는, 문자 그대로의 외양을 표현하지 않고도 어떤 것——궁극적 실재와 같은——을 대리한다.

예술 모방론을 예술 재현론으로 재해석하는 것은, 재현 개념이 모방 개념보다 더 넓기 때문에 보다 더 보편성을 띤 입장을 낳는다. 하지만 이렇게 추가해서 넓혔어도, 예술 재현론은 여전히 구원받을 수 없다. 많은 예술이 재현적이지 않기 때문이다.

공식화해서 표현하자면, (1) 작자(sender)가 y(예컨대, 건초더미)를 대리하기 위해 x(예컨대, 그림)를 의도하고, (2) x가 y를 대표하려 한다는 것을 관객이 안다면 오직 그때에만 x는 y를 대리한다.

그러나 이런 의미에서 재현이 아닌 많은 예술작품들이 있다. 건축을 생각해보라. 역사상의 많은 경찰 건물은 어떤 것을 대리하려고 하는 것이

아니다. 로마의 성 베드로 성당은 하느님의 집을 대리하지 않는다. 그것은 하느님의 집**이다**. 마찬가지로 워싱턴 D.C.의 국회 의사당은 입법부를 대리하지 않는다. 그것은 입법부의 장소를 제공한다. 예술 재현론은 많은 문학을 예술이라는 제명하에 편입시키기 위한 수단을 제공할지도 모르지만, 여전히 우리가 예술로 간주할 것 같은 많은 건축을 범주 밖에 남겨놓는다. 따라서 예술 재현론은 예술 모방론과 같이 너무 배타적이기 때문에 일반적인 예술론으로 봉사하지 못한다.

물론, 예술 재현론이 가진 문제가 단지 예술 범주로부터 너무 많은 건축을 배제시킨다는 것만은 아니다. 그것은 또한 중요하고도 명백한 예술의 예들을 다른 예술 장르로부터 배제한다. 어떤 관현악은 재현적일 수도 있지만 대부분의 관현악은 그렇지 않다. 어떤 추상화는 본질적으로 아무것도 재현하지 않는 형식적 실행이며, 또 이와 같은 노래와 시도 있다. 또한 추상 개념을 표현한 영화, 비디오, 사진, 무용, 심지어 아무것도 대리하지 않고 응축된 지각 경험을 위한 의식으로 제시되는 연극 작품(행위 예술)도 있다. 이런 예들은 주로 현대에서 유래한다. 그러나 예술 재현론은 현대적인 예들에 의해서만 논박되는 것이 아니다. 이미 지적했듯이, 전 시대에 걸친 장식 예술이 풍부한 반례——아무것도 재현하지 않으면서 형식 놀이를 즐기는 데 기초한 작품들——를 제공한다.

신재현적 예술론

예술 모방론도, 확대된 예술 재현론도 성공하지 못한 것으로 보인다. 일반적인 예술론도 얻지 못했고, 모든 예술작품이 가지는 필연적 속성도 명시하지 못했다. 그러나 적어도 얼핏 보기에 이전 것들보다 반례에 덜 영향을 받는 것처럼 보이는, 예술 재현론에 대한 최근의 변종이 있다. 이 변종을 신재현 예술론(neo-representational theory of art)이라고 부를

수 있을 것이다. 그러나 이 표현은 약간은 오기라는 점을 인정해야 할 것이다. 왜냐하면 이 이론은 한 후보자가 예술작품이 되기 위해 위에서 명기된 의미에서의 어떤 것을 재현해야 한다고 주장하지 않기 때문이다. 신재현 이론은 약한 주장을 하는데, 말하자면 예술작품으로 생각되기 위해서 그 후보자는 어떤 것(즉, 말할 만한 주제를 가져야 한다)에 관한 것이어야 한다는 것이다. 게다가 예술작품이 어떤 것에 관해 표현한다는 것은 예술작품 자체나 예술 일반일 수도 있다.

간단히 진술하자면, 그 이론은 다음과 같은 것을 주장한다.

x는 그것이 무언가에 관한 것일 경우에만 예술작품이다.

이 이론은 '무언가에 관한'에 관계된 것을 보다 명시해줌으로써 확장될 수 있다.

x는 그것이 말할 만한 주제(그것이 무언가를 말하거나 어떤 관찰을 표현할 주제)를 가지고 있을 경우에만 예술작품이다.

이 개념은 한 후보자가 예술작품으로 생각되기 위해서 어떤 의미론적 내용을 가져야 한다는 주장으로 진술될 수도 있을 것이다. 실제로 우리가 이 이론을 신재현주의라고 부르는 것은 모든 예술작품이 의미론적 내용을 가진다는 요구 덕분이다. 의미론이라는 개념과 재현이라는 개념은 밀접하게 연결되어 있기 때문이다.

신재현적 예술론에 따르면, 예술작품은 반드시 관함(지향성, aboutness)이라는 속성을 소유한다. 그것은 의미론적 내용을 가진다. 그것은 무언가를 표현하는 주제를 가진다. 예컨대 『리어왕』은 무언가를 말할 주제, 지배권을 가진다. 갈라진 집은 서 있지 못할 것이다. 마찬가지로 피카소의 「게르니카」는 무언가에 관한 것, 즉 공중 폭격에 관해 공포를 표현하는 것이다.

신재현주의의 매력적인 면을 보는 가장 쉬운 방법은 아마 어떻게 그것이 현대 예술의 까다로운 사례들을 처리하는가를 주목하는 데 있을 것이다. 레디메이드 또는 발견된 오브제(found object)는 현대 예술의 한 장르이다. 이 장르와 관련된 유명한 인사가 마르셀 뒤샹이다. 「샘(Fountain)」과 「부러진 팔에 앞서서(In Advance of a Broken Arm)」는 그의 매우 악명 높은 두 작품이다. 전자는 보통 변기이고 후자는 제설용 삽이다. 이것들은 공장의 조립 라인에서 만들어진 기성품이기 때문에, 레디메이드 또는 발견된 오브제라고 한다. 뒤샹은 그것들을 만들지 않았다. 말하자면 그는 그것들을 찾아냈다.

오늘날 이런 기성품들이 예술작품이라는 것을 부정하는 사람들이 여전히 있음에도 불구하고, 현재 활동하고 있는 예술가, 비평가, 예술사가들은 이 작품들을 20세기 예술의 중요 국면으로 여긴다. 따라서 적어도 그것들을 예술작품으로 간주하기 위한 유력한(prima facie) 논거가 있다. 그러나 그것들을 예술작품이라고 가정하게 되면, 어려운 문제가 생겨난다. '샘'과 '부러진 팔에 앞서서'가 예술작품이라면, 왜 그것들과 비슷하게 보이는 것들——같은 공장에서 나온 보통 변기와 제설용 삽——은 예술작품이 아닌가?

뒤샹의 레디메이드는 그것들의 평범한 기성 사본들과 지각적으로 다르게 식별되지 않는다. 하지만 우리는 뒤샹의 것을 예술작품으로 분류하고, 지각적으로 구별되지 않는 보통의 기성 사본을 근본적으로 다른 범주로 분류하며, 이것은 중요한 결과를 가져온다. 우리는 보통 변기 앞에 서서 그것의 의미를 생각하지 않으며, 창고 속의 제설용 삽을 손님이 적절한 거리를 두고 보게 하기 위해 벨벳 밧줄을 주위에 두르고 보관하지 않는다. 왜 그렇게 안 하는가? 왜 우리는 정확히 같은 것으로 보이는 것들을 그처럼 다르게 취급하는가?

뒤샹의 레디메이드는 예술작품인 반면, 보통 변기와 제설용 삽은 예술작품이 아니기 때문이다. 그러면 뒤샹의 레디메이드는 그것과 구별되지

않는 사본에게는 없는 어떤 속성이나 속성들을 갖고 있는 것인가? 여기서 신재현주의자는 뒤샹의 레디메이드가 지향성을 가지고 있지만, 지각적으로 구별되지 않는 그것의 기성 사본은 지향성을 가지고 있지 않다는 감질 나는 가설을 제시한다.

이 논증은 최선 설명 가설(Hypothesis to the best explanation)이라고 일컬어지는 것이다. 즉, 신재현주의는 왜 우리가 뒤샹의 레디메이드와 보통의 실물(예술로 생각되는 전자와 그렇지 않은 후자)을 근사하게 범주적으로 구분하는가에 대한 최선의 설명을 제공한다. 그리고 신재현주의가 최선의 설명인 한, 우리는 그것을 받아들일 좋은 귀납적 근거를 가진다. 최선의 설명이기 때문에 신재현주의는 우리에게 호감을 준다.

그러나 레디메이드가 지향성을 가지고 있다고 하는 것은 무슨 뜻인가? 이는 그것이 무언가를 말하는 주제를 가지고 있다는 것이다. 예컨대 예술사가는 종종 「샘」과 「부러진 팔에 앞서서」가 예술에 ——예술의 성격에 ——관계하고 있다고 주장한다. 그것은 예술작품이 예술가의 노동에 의해 문자 그대로 창작되거나 조각될 필요가 없다(예술가는 문자 그대로 제작자일 필요가 없다)는 것을 빗대어 말하고 있다는 것이다. 이런 견해는 예술작품을 사실상 천재 예술가의 유물이나 정신적 흔적으로 간주하는, 좀 더 독실한 모양의 예술관과 대비된다. 또는 예술은 육체노동이나 기교가 아니라는 점을 뒤샹이 이론적으로 입증했다고들 하기도 한다. 그 외에도 「샘」은 조각을 패러디한 것——결국, 큰 도시를 장식하는 기념비적인 분수처럼, 그것은 흐르는 물이 공급되는 돌 양식의 공예품이다——으로 '해석'될 수도 있다.

간단히 말해서 뒤샹의 레디메이드는 해석을 허락한다. 그것이 무엇에 관한 것인가라고 묻는 것은 의미가 있다. 앞 절에서 열거한 해석들은 그 물음에 대답한다. 다른 한편, 보통 변기와 제설용 삽이 무엇에 관한 것인지를 묻는 것은 의미가 없다. 보통 변기와 제설용 삽은 무언가에 관한 것이 아니다. 그것들은 의미론적 내용이 없다. 그것들은 말을 하지

않는다——무의미하다. 만일 여러분이 폭설 후 집 앞 진입로에 서서 제설용 삽을 보며 그 삽의 의미에 대해 묻는다면, 사람들은 여러분이 제설 작업을 피하려 하고 있거나 아니면 정신병원에 들어가야 할 사람이라고 생각할 것이다. 그리고 여러분이 남자화장실에서 변기가 무엇을 표현하는지를 생각하면서 서 있다면, 남의 이목을 끌게 될 것이다.

레디메이드를 대면할 때와 그것과 구별되지 않는 실제 세계의 사본을 대면할 때의 우리의 행동은 근본적으로 다르다. 레디메이드를 볼 때 우리는 그것을 해석해 보는 것이 옳고 적절하다고 생각한다. 우리는 레디메이드가 무언가에 관한 것이고, 또 그것에 대한 적절한 반응은 그것이 '말'해야 하는 것을, 또는 레디메이드가 관계하는 것이 무엇이든 간에 그것에 관해 레디메이드가 의미하는 것을 결정하는 것이라고 생각한다. 보통 변기나 삽에 대해서 이런 반응은 적절한 반응이 아니다. 왜 그런가? 변기나 삽은 예술작품이 아니고 따라서 무언가에 관한 것이 아니기 때문이다.

신재현적 예술 이론은 레디메이드와 지각적으로 구별되지 않는 그것의 기존 사본 간의 차이를 잘 설명해준다. 따라서 그것은 중요한 현 시대의 문제를 해결한다. 그러나 그것은 일반적 예술론에 대해서도 제안되는가? 지향성은 레디메이드뿐만 아니라 모든 예술의 필수적 속성인가? 따라서 문제는 어떻게 지향성을 일반화할 수 있는가라는 점이다. 그것은 모든 예술작품의 속성인가?

신재현주의는 지향성이나 의미론적 내용이 모든 예술작품의 필요조건 이라고 주장한다. 분명히 의미론적 내용은 예술작품만의 특징이 아니다. 많은 다른 것들——설교에서부터 광고, 물리학 논문까지——도 그것들이 무언가를 말하는 주제를 가진다. 따라서 지향성은 예술작품만의 고유한 특징이 아니다. 하지만 그럼에도 불구하고 그것은 (다른 것들조차 그런 속성이 있는데도) 예술작품이 지녀야만 할 속성인가?

이 결론을 입증하기 위한 한 가지 방법은 모든 예술작품이 해석을 요한다는 전제와 함께 시작하는 것이다. 우리가 예술 비평이나 예술사

책을 읽을 때, 거기에는 해석들로 가득 차 있다는 사실을 발견한다. 모든 예술은 해석을 면할 수 없다고 생각하는 것이 자연스럽다. 왜냐하면 해석은 예술 전문가가 항상 예술작품을 가지고 하는 일인 것처럼 보이기 때문이다. 그들은 예술작품을 해석한다. 그러나 어떤 것이 해석을 요구한다면, 그것은 확실히 무언가에 관한 것이어야 한다. 그것은 무언가를 말해야 하고 의미나 의미론적 내용을 가지고 있어야 한다.

이상의 것은 해석의 개념이나 정의를 세우는 것처럼 보인다. 즉, 해석 대상이 논평을 받을 만한 주제를 가진다는 것은 해석의 필요조건이다. 하나의 해석은 바로 그 내용을 상세히 설명하는 것이다. 진정으로 해석을 허락하는 것은 무언가에 관한 것이어야 한다. 그렇지 않으면 그것은 해석을 필요로 하지 않을 것이다. 무언가에 관한 것이 아니라면 왜 해석이 필요하겠는가? 따라서 예술작품이 해석을 요구한다면, 그것은 무언가에 관한 것이어야 한다. 이는 해석이란 것이 무엇인가라는 것으로부터 따라 나온다.

형식적으로 표현하자면, 이 논증은 다음의 것을 주장한다.

1. 모든 예술작품은 해석을 요구한다.
2. 만일 어떤 것이 해석을 요구한다면, 그것은 무언가에 관한 것이어야 한다.
3. 따라서 모든 예술작품은 무언가에 관한 것이어야 한다.

이것은 신재현주의를 지지하는 강한 논증이다. 게다가 분명히 신재현주의는 예술 재현론보다 더 넓은 이론이기 때문에, 더 우수한 이론이다. 신재현주의가 제안하는 중심적인 예술 정의 속성——무언가에 관함——은 재현 이론이 제안한 것——어떤 것을 대리함——보다 더 포괄적이다. 왜냐하면 x가 y를 대리한다면, x는 무언가에 관한 것이지만, x가 무언가에 관한 것이기 위해서는 대리하는 것보다 더한 점들이 있다. 『어느 시골 사제의 일기(Diary of a Country Priest)』는 하느님의 은총에

관한 것이지만, 그것은 하느님의 은총을 대리하거나 재현하지 않는다. 따라서 지향성이 엄격한 재현보다 더 넓다는 점에서 신재현주의는 지금까지 우리가 조사한 다른 이론들만큼 치명적으로 좁은 것이 아닐 것이다.

신재현주의 옹호 논증은 논리적으로 타당하다. 그러나 그것은 그 결론이 참이라는 것을 의미하지 않는다. 논리적으로 타당한 논증의 결론은 논증의 전제가 참일 경우에만 참임이 보장된다. 따라서 우리의 문제는 상기 전제들이 참인지 하는 것이다. 두 번째 전제는 해석의 개념이나 정의에 의존하거나 그로부터 따라 나온다. 그것은 확실한 것처럼 보인다. 그러면 논증의 첫 번째 전제——모든 예술작품은 해석을 요구한다는——는 받아들일 수 있는가?

그것을 논박할 하나의 이유가 현대 예술가들의 실천에서 나온다. 많은 현대 예술가들은 해석을 허용하려 하지 않거나 완전히 무의미한 예술작품을 창조하려고 한다. 때때로 예술가들은 예술작품과 실물 간의 구분을 '해체하기' 위해서 그런다고 주장한다. 이것은 어떤 레디메이드를——궁극적으로 예술작품과 실물 간의 순수한 차이는 없다는 사실의 예로서——보는 한 가지 방법인 것 같다.

그러나 아이러니컬하게도 신재현주의자는 이런 길을 따르려는 것은 신재현주의 논제를 확증한다고 주장할 수 있다. 왜냐고? 왜냐하면 예술작품들이 궁극적으로 실물이라는 논제를 예시하는 데 제시된 예술작품들은, 의미론적 내용을 가지고 있으므로, 사실상 전혀 실물과 같지 않기 때문이다. 그것들은 말할 무언가를 가지는, 무언가에 관한——말하자면, 예술작품의 성격——것이다. 예술가는 그저 실물을 만듦으로써 예술작품이 실물이라는 목적을 달성하는 예술작품을 만들 수 없다. 무언가를 말함으로써(목적을 세움으로써) 작품은 이미 무언의, 무의미한 실물 이상의 것이——그것이 지향성을 가지고 해석을 허락하기 때문에——되기 때문이다.

실물은 실물성의 속성을 가질 수는 있어도 그것을 예화하지 못한다. 이론적으로 입증해 보자면 실물성을 예화하려는 어떤 것은 의미론적

내용을 가진다. 예술작품은 궁극적으로 실물이라는 것을 예술가가 보여주려고 열심히 노력하고 있다는 것을 지적함으로써 예술 비평가는 그 의미론적 내용을 설명할 것이다. 예술작품이 전달하려는 이론적 목적이 거짓일지라도, 그럼에도 불구하고 이론적 목적을 전달하려고 하면서 문제의 작품은 반드시 무언가에 관한 것이다. 따라서 신재현주의는 '해석에 반대하는' 전위(avant-garde)예술작품에 의해 도전받지 않는다. 참된 예술의 성격을 드러내기 위해 해석에 반대하려고 함으로써 그 작품들은 그렇게 해석을 대신하는 것이다. 결과적으로 그리고 아주 역설적으로 신재현주의를 논박하겠다고 나선 현대 예술작품들은 실제로는 신재현주의를 후원하는 것으로 생각된다.

예술 모방론 및 예술 재현론과는 달리, 신재현주의는 현대 예술의 사례들을 훌륭하게 처리하고 있다. 많은 현대 예술은 예술의 성격에 관한 것이다. 따라서 그것은 지향성의 요구를 만족시킨다. 물론 모든 현대 예술이 예술의 성격과 관계하는 것은 아니다. 일부 현대 예술은 형이상학적, 정치적, 정신적 또는 심리적 문제에 관계하고 있다. 그러나 신재현주의는 이런 작품들과도 아무 문제가 없을 것이다. 예술작품이 추상이나 비구상적인 경우에서조차도 그것들은 모두 무언가에 관한 것이기 때문이다.

게다가 신재현주의는 예술 재현론을 괴롭히는 많은 다른 반례들도 처리할 수 있는 것처럼 보인다. 어떤 것을 대리하지 않는 많은 음악과 건축은 그럼에도 불구하고 표현적 속성을 가진다. 예컨대 펜타곤은 힘과 물질을 표현하는 반면, 어떤 교향악은 환희를 일으킨다. 우리는 이런 예들이 관계하는 것——그것들이 의미하는 것, 그것들의 의미론적 내용을 이루는 것——이 그것들의 표현적 내용——한편으로는 힘, 다른 한편으로는 환희——이라고 말하면 안 될까?

마지막으로 장식 미술과 관련하여 신재현주의자는 다른 문화권 미술작품의 많은 추상적 장식이 전혀 무의미하지 않고 올바른 역사적 맥락에서 이해될 때 그것들은 종교적이거나 제의적인 의의를 가지는 것으로 보일

것이라는 점을 지적할 것이다. 따라서 순전히 장식적인 미술조차도 일반적으로 지향성을 가진다.

그렇다면 신재현주의는 강력한 이론이다. 그것은 예술 모방론이나 재현론에 냉대적인 다양한 입장들을 포괄할 자원을 가진다. 그것은 모방론이나 재현론보다 훨씬 덜 배타적이며, 이는 신재현주의의 좋은 징조이다. 그것은 재현 이론군 내의 다른 이론들보다 더 포괄적인 이론이다. 그러나 그것은 충분히 포괄적인가? 그렇지 못하다고 생각할 여러 가지 이유가 있다.

첫째, 신재현주의자들이 앞의 일부 반례들을 처리하는 방법이 실제로 설득력이 있는지가 확실하지 않다. 순수 교향악과 비재현적 건축의 어떤 사례들과 마주하면서, 신재현주의자는 그것들이 표현적 속성을 가지고 있으며 이 표현적 속성이 그런 작품들이 관계하는 것이라는 점을 주목한다. 하지만 이는 의심스러운 것처럼 보인다. 순수 교향악 작품이 슬프다고 생각해보자. 이것은 실제로 무엇에 관한 것인가? 그것이 과연 무언가를 표현하는 주제, 슬픔이라는 것을 가지는가? 한 속성의 소유가 속성에 관계하는 것이 되는가?

그렇다고 말하는 것은 무리인 것처럼 보인다. 그것은 속성을 소유한다. 그러나 그것이 속성과 관계한다는 것은 무엇인가? 한 그림이 붉음이라는 속성을 가진다면, 한낱 그런 속성의 소유는 거의 붉음에 관한 것으로 생각되지 않는다. 여러분의 머리털이 붉더라도, 여러분은 붉은 머리털을 가짐에 '관계'하지 않는다. 속성에 관계함은 확실히 그 속성의 단순한 소유 이상의 것을 요구한다. 따라서 순수 교향악과 비재현적 건축의 어려운 사례를 처리하기 위한 신재현주의자의 해결책은 실제로 성공하지 못한다.

이 반론을 이해하는 또 다른 방법은 한 음악 작품이 슬프다고 말할 때 우리가 실제로 말의 확고한 의미로 그것을 해석하고 있는지를 주목하는 것이다. 음악이 슬프다고 말하는 것은 작품의 지각적인 속성을 기술하는 문제 이상의 것이다. 관련된 관점에서 그것은 작품이 빠른 박자를 가진다고

말하는 것과 비슷하다. 다시 한 작품이 빠른 박자를 가진다는 것은 그것이 '빠른 박자를 가짐'에 관계한다고 말하는 것과 같은 것이 아니다. 그것은 빠른 박자를 가짐에 관해 주목하고, 언급하고, 논평하고 지적하는 작품을 한층 더 명료화할 것을 요구할 것이다. 한낱 빠른 박자를 가짐이 이런 것들을 포함하지 않기 때문에, 이와 같은 경우에 그것이 무언가를 표현하는 음악적 주제를 확인하는 데 어떠한 해석도 요구되지 않는다. 음악이 신재현주의적 의미에서 관계할 것이 전혀 없기 때문에, 우리는 음악을 빠른 박자를 가지거나 슬픔을 가지는 경우로 해석할 필요가 없다. 그러나 어떤 순수 교향악과 비재현적 건축이 표현적 속성을 가질지라도, 이런 속성들과 관계하지 않고 아무런 해석도 요구하지 않는다면, 결국 그것들은 신재현주의에 대한 반례들이 될 것이다.

위의 곤란한 사례들에 대한 신재현주의적 반응이 너무 조급했다면, 장식 미술을 다루는 신재현주의적 방법도 문제가 있을 것 같다. 신재현주의자는 종종 단순한 장식으로 보이는 것이 문화적 맥락에서는 종교적이거나 제의적인 상징, 의의를 가지고, 따라서 지향성을 가지고 나타난다는 점을 잘 지적한다. 그러나 문제는 모든 경우의 장식 미술이 이런 식으로 처리될 수 있는가 하는 점이다. 디자인과 외양으로 단순히 즐거움을 일으키는 장식 미술은 없는가? 이것은 우리가 어떤 것을 아름답다고 묘사할 때 종종 의미하는 것이다. 우리는 어떤 무늬가 이목을 끌고 또 즐거움을 준다는 것을 발견한다.

확실히 어떤 예술작품은 이런 의미에서 단순히 아름답다. 말하자면 그것들은 '해석에서 벗어나(beneath interpretation)' 있다. 그것들은 해석을 요구하지 않는다. 그것들은 다만 우리에게 가하는 지각적 충격 덕분에 마술을 건다. 또는 적어도 그렇게 하려고 한다. 그것들은 미에 관계하지 않는다. 그것들은 아름답다. 그것들은 미 일반에 관해서도 그것들이 갖는 특수한 미에 관해서도 아무것도 표현하지 않는다. 아마도 일부 장식 미술은 이것보다 더한 일을 할 것이다. 아마도 일부 장식 미술은 보이지 않는

종교적 의미를 가질 것이다. 그러나 똑같이 많은 장식 미술——시각예술뿐만 아니라 청각 예술도 포함하여——이 지각적 차원——오직 아름답거나 매혹적이기 때문에——에서만 우리에게 말을 건네며, 바로 그 이유 때문에 그것은 가치가 있다. 이런 종류의 예술은 실제로 어떤 것에 관계하지 않는다. 그것은 유쾌하게 자극적이지만 자극에 관계하는 것은 아니다. 그러나 그런 예술이 있다는 것을 우리가 인정한다면, 나는 우리가 인정해야 한다고 생각하는데, 어떤 것에 관계하지 않는 예술이 있다.

이와 같은——순수 장식——사례들은 동떨어진 예외들이 아니다. 이런 종류의 많은 예술이 있다. 더욱이 표현적 속성을 가짐에도 불구하고 어떤 것——실제로는 미——에 관계하지 않는 많은 음악과 건축이 있다. 따라서 신재현 이론이 수용하지 못하는 많은 예술이 있다. 신재현주의는 예술 모방론과 재현론보다 더 포괄적이지만, 여전히 그것은 충분히 포괄적인 것과는 거리가 멀다. 따라서 이 이론군에 들어 있는 그 어떠한 견해도 모든 예술을 위한 일반적인 철학적 이론으로서 만족스럽지 못한 것으로 보인다.

2부 재현이란 무엇인가?

회화적 재현

　지금까지 우리는 재현 유형의 예술론들이 부적절하다는 것을 보아왔다. 모방론도, 재현론도, 신재현론도 예술작품으로 생각되기 위해 모든 예술작품이 가져야 하는 일반적 속성을 발견하는 데 성공하지 못했다. 왜냐하면 일부 예술은 비재현적——어떤 예술은 아무것도 모방하지 않고 아무것도 대리하지 않으며 아무것에도 관계하지 않는다——이기 때문이다. 하지만 많은 예술이 비재현적임에도 불구하고 많은 다른 예술은 재현적이다. 결과적으로 많은 예술이 비재현적이라는 사실에도 불구하고——그래서 예술 재현론을 반증함에도 불구하고——많은 다른 예술은 재현적이기 때문에, 우리는 여전히 재현론을 즉, 재현 개념이 포함되어 있는 것을 설명하는 이론을 필요로 한다.

　시각예술은 우리가 재현 그리고/또는 모방에 관해 말할 때 대부분의 사람들이 먼저 염두에 두고 있는 예술이다. 따라서 그것은 우리의 재현

논의를 시작하기에 편리한 자리이다.

분명히 많은 시각예술은 재현적이다. 재현은 시각예술사에서 매우 중요하기 때문에 지난 시대에 시각예술이 일차적으로 그림을 통해 생각되었던 때가 있었다. 그리고 오늘날에도 많은 시각예술은 재현적이다. 전형적으로 우리 주변의 대단히 많은 사진, 영화, 비디오, 텔레비전 프로그램은 재현들이며, 사실 많은 사람들이 말하는 재현은 모방을 통해 시작된다. 따라서 우리는 다음과 같은 것들을 포괄하는 시각적 재현이나 회화적 재현에 초점을 맞춤으로써 예술에서의 재현 개념에 대한 우리의 논의를 시작할 것이다. 아프가니스탄의 태양신, 서부 오스트레일리아 마닝 크리크(Manning Creek)에 있는 운가딩가(Wunggadinda)의 뱀 이미지, 우 젠(Wu Zhen, 吳鎭)의 「가을 강변의 외로운 어부」, 루벤스(Rubens)의 「아레스로부터 에이레네를 보호하는 아테나」, 쿠르베(Courbet)의 「돌 깨는 사람」과 「오르낭의 장례식」, 신디 셔먼(Cindy Sherman)의 사진 「무제(#228)」, 올라 발로건(Ola Balogun)의 영화 「아가니 오군(Agani Ogun)」의 모든 숏과 '앨리 맥빌(Ally McBeal)'의 모든 삽화.

회화적 재현에 대한 전통적인 접근법

회화적 재현의 두 전통 이론은 유사(resemblance)론과 환영(illusion)론이다. 재현 유사론은 x가 y를 닮은 경우 x는 y를 재현한다고 말한다. 조지 워싱턴의 그림은 시각적으로 조지 워싱턴과 비슷하게 보이거나 닮았기 때문에 조지 워싱턴을 재현한다. 다른 한편 회화적 재현의 환영론은 x가 관람자에게 y의 환영을 일으키는 경우 x는 y를 재현한다고 주장한다. 즉, 전쟁 장면 영화는 관객이 자기들 앞에서 전쟁이 벌어지고 있다는 인상을 가지기 때문에 전쟁 장면을 재현한다. 환영론에 따르면, 그림은 움직이는 것이든 정지해 있는 것이든 간에, 관객이 y의 앞에 있다고 믿게끔

60

관객을 속일 때 y의 재현이다.

분명히 재현 유사론과 환영론은 하나로 통합될 수 있다. x는 y를 닮음으로써 관객에게 y의 환영을 일으킬 경우에 y를 재현한다. 그러나 여러분은 다른 하나를 수용하지 않고도 어느 한 이론을 수용할 수 있다. 따라서 우리는 이 이론들을 한 번에 하나씩 조사할 것이다. 왜냐하면 이론들 각각이 본래 거짓이라면, 그것들을 함께 묶었을 때 참이 될 것 같지 않기 때문이다. 두 개의 잘못된 것이 옳은 것을 낳지 않는다.

이미 보았듯이, 플라톤은 그림이, 대상을 거울에 비추는 것과 아주 유사한 것이라고 생각하였다. 그에게 그림 이미지는 거울 이미지와 비슷한 것이었다. 거울 이미지는 그것이 무엇의 이미지이든 간에 그것의 시각적 속성과 상당히 유사하기 때문에, 플라톤은 재현 유사론이라는 것을 주장하였다. 이것은 아마도 여러분이 사람들에게 회화적 재현이 무엇으로 이루어져 있는지를 물었을 때 대부분의 사람들이 내놓는 견해일 것이다. 재현 유사론은 다음과 같이 형식적으로 표현된다.

x가 y를 상당히 닮는다면 오직 그때에만 x는 y를 재현한다.

이 이론이 두 가지 것을 주장한다는 점을 주목하라. 첫째, 유사성이 재현의 필요조건이라는 것——x가 y와 유사할 **경우에만** y를 재현한다는 것——을 주장한다. 그러나 그것은 또한 **만일** x가 y와 유사하다면, x는 y를 재현한다는 것을 주장한다. 즉 위 공식은 '**만일** 그리고 오직 그때에만'이라는 용어를 사용한다. 여기서 앞에 있는 '만일'은 유사성이 재현의 **충분**조건——어떤 것이 유사성을 수반한다면, 그것은 재현으로 생각되기에 충분하다는 것——이라는 것을 나타낸다. 공식의 '오직 그때에만'이라는 부분은 유사성이 재현을 위한 **필요**조건이라는 것을 말한다. 따라서 이 이론 전체는 유사성이 재현의 필요충분조건이라는 것, 또는 좀 더 정확하게 말하자면, x가 y와 상당히 유사하다면 오직 그때에만 x는 y를 재현한다는 것을

주장한다(여기서 '상당히'는 '중요한 관점에서'와 같은 것을 의미한다). 이 이론의 구조를 가지고 우리는 먼저 실제로 유사성이 재현의 충분조건인지를 물어본 다음 이어서 그것이 필요조건인지를 물어갈 수 있다.

유사성은 재현의 충분조건인가?——x가 y와 유사하다면, x가 y와 유사하다는 것이 따라 나오는가? 이는 거짓인 것처럼 보인다. 그것은 확실히 폭넓은 것처럼 보인다. 두 자동차를 생각해보자. 그 자동차들은 둘 다 지프 체로키이다. 그것들은 같은 조립 라인을 거치고, 같은 색깔로 칠해졌고, 모두 같은 특징을 가졌다. 이 두 지프차는 서로 완전하게 닮았겠지만, 어느 쪽도 다른 것을 재현하지 않는다. 동일한 쌍둥이에 대해서도 같은 이야기를 할 수 있다. 이들이 모든 면에서 서로 닮았을지라도, 어느 쪽도 상대방을 재현하지 않는다. 따라서 두 항 간의 유사성은 아무리 정확하게 닮았더라도 어느 한쪽이 다른 쪽을 재현한다고 말하기에는 충분하지 않다.

유사성이 재현의 충분조건일 수 없다는 것은 유사성의 논리적 구조와 재현의 논리적 구조를 생각해보아도 보일 수 있다. 유사성은 반사적(reflexive) 관계이다. 그것은 x가 x와 관계한다면(x가 어떤 식으로 그 자체와 관계한다면), x는 같은 식으로 x(그 자체)와 관계한다는 것을 의미한다(xRx라면 오직 그때에만 xRx이다). 이런 점에서 유사성은 수학 등식과 닮았다. "x=1이라면, x=1"이기 때문이다. 그러나 재현은 반사적이 아니다. 나는 모든 면에서 나 자신과 유사하다. 그러나 나는 나 자신을 재현하지 않는다. 유사성이 반사적 관계일 때, 내가 나 자신을 닮았다면, 나는 나 자신을 재현해야 한다는 것은 따라 나오지 않는다. 따라서 유사성은 재현의 충분조건이 아니다.

유사성 논리의 또 다른 특징은 유사성이 대칭적(symmetrical) 관계라는 것이다. 즉, x가 y와 관계한다면, y는 같은 식으로 x와 관계한다(yRx라면 오지 그때에만 xRy이다). 만일 내가 팻의 형제라면, 팻은 나의 형제이다. 만일 내가 누이를 닮았다면, 누이는 나를 닮았다. 그러나 재현은 대칭적

관계가 아니다. 나폴레옹의 그림이 나폴레옹과 유사하다면, 나폴레옹은 그의 그림과 유사하다는 것이 따라 나오지만, 나폴레옹이 그의 그림을 재현한다는 것은 따라 나오지 않는다. 왜냐하면 유사성은 대칭 관계지만 재현은 그렇지 않기 때문이다. 따라서 대칭 관계인 유사성과 대칭 관계가 아닌 재현은 다른 논리적 구조를 가지고 있기 때문에, 유사성은 재현 모델의 역할을 할 수 없다. 유사성은 재현의 충분조건일 수 없다. 재현의 속성을 보장하지 않는 많은 유사성 사례——나폴레옹은 그의 초상화와 유사하다는 사실처럼——가 있을 것이기 때문이다. 나폴레옹이 그의 초상화와 유사하다면, 나폴레옹은 그의 초상화를 재현한다는 것은 성립하지 않는다.

　사람들은 x가 시각적 예술작품(visual design)이어야 한다는 조건을 달아 유사성 이론을 수정함으로써 이 반론을 피하려고 할 수도 있을 것이다. 그러면 그 이론은 x, **시각적 예술작품**이 y와 유사하다면 x는 y를 재현한다는 것을 말한다. 따라서 나폴레옹이 그의 초상화와 유사하다 할지라도, 우리는 그가 그것을 재현한다고 말하지 않을 것이다. 나폴레옹은 시각적 예술작품이 아니기 때문이다. 그러나 이것은 우리가 아직 언급하지 않은 유사성 이론의 문제를 환기시킨다. 대다수의 시각적 재현이 가장 잘 닮은 것은 다른 시각적 재현이다. 리처드 닉슨의 **그림**은 리처드 닉슨을 닮은 것보다는 빌 클린턴의 **그림**을 더 닮아 있다. 따라서 현재의 유사성 이론 해석에서, 우리는 리처드 닉슨의 시각예술 작품이 빌 클린턴의 그림을 재현한다고 말하지 않을 수 없을 것이다. 그것은 닉슨과 유사하다기보다는 클린턴의 그림과 유사하기 때문이다. 그리고 이것은 부적당한 결말일 것이다.

　이를 개선하기 위해 사람들은 x가 시각예술 작품이고 y는 시각예술 작품이 **아니라**면, x는 y를 재현한다는 조건을 붙여 유사성 이론을 정련하려고 할지도 모르겠다. 이것은 닉슨의 그림이 빌 클린턴의 그림을 재현한다고 말할 수밖에 없는 경우와 같은 반례들을 봉쇄할 것이다.

　하지만 이 수정된 이론은 또 다른 수용할 수 없는 결과를 초래한다.

왜냐하면 어떤 그림들은 **정말로** 다른 그림들을 재현하기 때문이다. 미술사 책에 있는 라파엘의 「아테네 학당」의 사진은 그 그림을 재현한다. 영화 「배트맨」 장면의 그림엽서들이 그것들을 재현하는 것처럼 말이다. 따라서 이론을 이런 식으로 정정하는 것은 나쁜 이론——명백한 재현 사례를 배제하는 이론——에 이르고 만다. 유사성 이론이 너무 포괄적이라는 것을 이전 이론이 보여주었다면, 이번 이론은 너무 배타적인 것으로 나타난다.

그렇다면 유사성은 재현의 충분조건이 아닌 것처럼 보인다. 그러면 그것은 필요조건인가? 어떤 것이 재현이라면 그것이 무엇을 재현하건 그것을 (상당히) 닮아야 한다는 것이 성립하는가? x가 y를 재현하는 모든 예들이 x가 y와 유사하게 되는 예들인가? 적어도 그렇지 않다고 생각되는 한 가지 논증이 있다.

이 논증을 이해하기 위해서, 우리는 재현이 무엇을 의미하는지에 대해 좀 더 깊게 생각할 필요가 있다. 한 대상이 다른 대상을 재현한다고 말할 때, 이는 적어도 첫 번째 대상이 두 번째 대상의 상징(symbol)이라는 것을 의미한다. 마돈나 사진이 마돈나를 재현한다고 말할 때 이는 적어도 그 사진이 마돈나의 상징이라는 것을 의미한다. 그러나 상징이란 무엇인가? 실용주의 철학자 퍼스(C. S. Peirce)는 상징을, "그것이 재현하는 것을 재현하기 위해 그 특별한 의미나 적합성이 단지 그것이 그렇게 해석될 것이라는 습관, 성향 또는 다른 유효한 규칙에 있다는 사실에 있을 뿐인 기호"라고 정의하였다.

어떤 것의 상징이 된다는 것——어떤 것을 지시한다(denote)는 것——은, 그 상징이 그렇게 해석될 것이라는 규칙이 있는 한에서, 그것을 대리하는 것, 그것을 지칭하는(refer) 것이다. 어떤 것을 재현한다는 것은 그것에 대한 상징이 된다는 것이고, 나아가 이것은 재현이 그 무엇을 재현하든 간에 적어도——즉, 필연적으로——그것을 대리한다는 것을 의미한다. 그러나 어떤 것을 대리한다는 것은 유사성을 필요로 하지 않는다.

군사 지도를 생각해보라. 압정은 기갑 사단을 대리할 수 있지만 기갑 사단과 유사하지 않다. 압정은 기갑 사단을 상당히 닮지 않고도 기갑 사단을 지시할 수 있다. 후추통이 똑같이 기갑 사단을 잘 재현하는 데 쓰일 수 있었다. 이와 같은 맥락에서 기갑 사단을 대신하는 것은 임의적이다. 상당한 유사성은 필요하지 않다. 그러나 기호 관계(지시)가 재현의 중핵이라면, 또 지시가 유사성 없이 획득될 수 있다면, 유사성은 재현의 필요조건이 아니다. 그리고 이전 논증은 이미 유사성이 재현의 충분조건이 아니라는 것을 보여주었다. 지시는 재현을 성립시키기에 충분하다. 그것 혼자서는 재현의 필요충분조건이 아니다.

논증을 더 단출하게 표현하자면 다음과 같다.

1. x가 y를 지시한다면 오직 그때에만 x는 y를 재현한다.
2. x가 y를 지시한다면, x는 y와 유사하지 않을 수도 있다.
3. x는 y를 재현한다.
4. 따라서 x는 y를 지시한다.
5. 따라서 x는 y와 유사하지 않을 수도 있다.
6. 따라서 x는 y를 재현하면서도, x는 y와 유사하지 않을 수도 있다.
7. 이제 유사성이 재현의 필요조건이라고 가정하라.
8. 유사성이 재현의 필요조건이라면, x는 y를 재현하면서도, x는 y와 유사하지 않을 수도 있다는 것이 (아마도) 성립하지 않을 것이다.
9. 따라서 x가 y를 재현하면서도 x가 y와 유사하지 않을 수도 있다는 것은 성립하지 않는다.
10. 따라서 유사성은 재현의 필요조건이 아니다.

이 논증은 귀류법(reductio ad absurdum)의 형태이다. (여기서 '부조리'는 '모순'을 의미한다.) 이런 식의 논증은 그것이 부조리(모순——위 논증에서 단계 6과 9가 서로 모순된다는 점을 주목하라)에 빠진다는 것을 보여주기

위해 우리가 반증하려는 것(위의 전제 7에서처럼)을 **가정함**으로써 수행된다. 모순은 수용할 수 없는 결말이기 때문에 그것을 제거해야 한다. 즉, 우리는 가장 가능성 있는 모순의 원천을 제거해야 한다. 우리가 가정을 세우기(전제 7에서) 전에는 아무 모순도 없었으므로, 전제 7이 가장 유망한 모순의 원천인 것으로 보인다. 따라서 우리는 그것이 거짓이어야 한다(단계 10)고 생각한다. 따라서 유사성은 재현의 필요조건이 아니다.

우리는 이것을 유사성에 반대하는 '핵심 논증'이라고 부를 것이다. 왜냐하면 그것은 재현에 필수적인 것이 지시이고 지시는 유사성을 요구하지 않으므로, 유사성은 재현의 필요조건이 아니라고——유사성 없이 재현이 있을 수 있다——주장하기 때문이다. 이 논증은, 진정으로 성공적인지를 보기 위해 다시 곧 돌아가 보겠지만, 따를 수밖에 없는 것처럼 보인다. 그럼에도 불구하고 잠시 설명을 위해서 그것이 재현 유사론을 반박하는 명백한(prima facie) 사례라는 것을 인정하기로 하자.

이미 언급했듯이, 또 다른 전통적인 재현론은 환영 이론이다. 환영 이론에 따르면,

x 관객에게 y의 환영을 일으킨다면 오직 그때에만 x는 y를 재현한다.

멜로드라마 장면에서 악당으로부터 여주인공을 구하기 위해 시골뜨기가 돌진한다는 전형적인 이야기는 환영 이론을 요약해준다. 마찬가지로 그림과 관련하여, 제욱시스의 포도 그림이 새들이 와서 그것을 먹으려 할 만큼 뛰어났다고 그리스인들이 주장했던 것처럼, 환영 이론은 잔 다르크의 그림이 관객 앞에 오를레앙의 소녀가 있다고 믿게끔 관객을 속인다고 말한다.

그러나 환영 이론은 유사성 이론보다 더 문제가 많다. 우선, 그것은 회화적 재현에 대한 우리의 일상 경험과 크게 어긋난다. 정상적인 조건에서 누가 실제로 그것에 속아 넘어가겠는가? 누가 갈증을 풀기 위해 정물화

속에 그려진 포도주에 손을 뻗으려 하겠는가? 「경기병대의 돌격」 그림이나 영화를 보고 있을 때 어느 누구도 그 공격으로부터 피하려고 하지 않을 것이다. 즉 정상적인 상황에서, 우리의 행동은 그려진 대상이 실제로 우리 앞에 있다고 믿을 만큼 우리가 어리석지 않다는 것을 보여준다.

아마 특별한 조건에서 어떤 사람은 그림의 대상이 실제로 자기들 앞에 '실물로' 있다고 믿게끔 기만당할 수도 있을 것이다. 그러나 일반적으로 이런 일은 일어나지 않는다. 일반적으로 우리는 그림의 지시 대상이 아니라 그림을 바라보고 있다는 것을 안다. 그리고 그렇다는 것을 안다면, 우리는 그림의 주제를 '실물로' 보고 있다고 믿지 않는다. 우리는 속지 않는다. 따라서 환영 이론은 회화적 재현에 대한 우리의 경험을 심하게 잘못 기술하고 있는 것이며, 적절한 재현 이론이 될 수 없는 것이다.

환영 이론은 그림을 보는 우리의 실천과도 크게 벗어나 있다. 그림을 보고 있을 때 우리는 종종 그림의 박진성을 식별한다. 그러나 우리가 그림이 그것의 지시 대상이라고 생각했다면, 그것의 박진성을 식별하는 것은 의미가 없을 것이다. 내 차가 얼마나 그것과 같은 것처럼 보이는가를 식별하는 것은 무의미하다. 그러나 환영 이론이 참이었다면, 그것은 내가 내 차 그림의 박진성을 식별했다고 말했을 경우 내가 식별하고 있는 것이 되고 말 것이다.

그 외에도 그림을 제대로 보기 위해서 우리는 그것의 면 왜곡을 '이해할 (see through)' 수 있어야 한다. 우리는 유약의 광택을 이해해야 하며, 또는 영화일 경우, 감광유제의 스크래치를 이해해야 한다. 그러나 이런 특징들을 이해하기 위하여 우리는 그림의 '현존하는(in nature)' 지시 대상을 보는 것이 아니라 그림을 보고 있다는 것을 알아야 한다. 하지만 이런 것들이 그림이라는 것을 안다면, 어떤 것을 안다는 것이 무엇인가를 관례적으로 이해할 경우, 우리는 그림이 그것의 지시 대상이라고 믿지 않는다. 따라서 다시 한 번 기만——환상적인 믿음——은 없다. 그러므로 회화적 재현의 환영론은 통상적인 경우에 거짓이며, 물론 통상적인 경우에 우리는 회화적

재현론이 해명되리라고 기대한다. 그러므로 우리는 회화적 재현 문제에 다르게 접근할 필요가 있다.

회화적 재현에 대한 규약주의 이론

규약주의적 접근의 입장은 서로 다른 회화 체계가 있다는 의심할 수 없는 관찰에서부터 출발한다. 예컨대 고대 이집트인들은 르네상스 전성기 시대의 이탈리아 화가와는 다른 재현 규약을 사용하였다. 이집트의 재현 체계에서 한 인물의 코는 측면에서 보이는 반면, 동시에 눈은 정면으로 재현된다. 이것이 바로 때때로 '정면 눈' 양식('the frontal eye' style)이라고 언급되는 이유이다. 전형적인 르네상스 회화에서 눈과 코는 통일적인 시각에서——같은 관점에서——제시된다. 코가 측면에 있다면 눈도 그렇다. 더욱이 문화와 역사 전체에 걸쳐 많은 다른 재현 양식이 있다. 이에 대해서는 의문의 여지가 없다. 그것은 사실이다.

게다가 다른 문화권의 사람들은 다른 양식의 재현을 이해하기 어려운, 그들만의 재현 체계에 젖어 있다고도 한다. 아프리카 토인들이 서양 사진이 무슨 사진인지를 확인하는 데 어려움을 겪었다는 보고도 있다. 우리가 외국어를 이해하기 위해 외국어를 배워야 하는 것처럼, 다른 문화의 그림을 이해하기 위해 감상자는 관련 회화 체계의 규약을 배워야 한다고 규약주의자는 주장한다. 언어처럼 그림도 감식자가 그림을 이해하려면 배워야 할 코드로 이루어져 있다고 규약주의자는 주장한다.

분명히 그림은 종종 어떤 규약이나 코드를 포함한다. 그림 속 한 여인의 머리 주변의 후광은 그녀가 성녀임을 의미한다는 것을 이해하기 위해, 우리는 그 빛나는 원이 무엇인지를 알아야 한다. 규약주의자는 모든 회화적 현상이 이와 같다고 주장한다. 모든 그림은 관련 규약이나 코드를 '해석하는' 것을 수반한다. 게다가 이 규약은 시대마다 문화마다 변하기 때문에

어느 한 곳의 그림을 이해하는 것은 관련 규약을 배울 것을 요구한다.

규약주의적 접근은 특히 유사성 이론에 반대하는 '핵심 논증'의 가장 중요한 전제와도 일치한다. 그 논증에 따르면, 재현의 핵심적인 특징은 지시이다. 그리고 무엇이 무엇을 지시하는지는 임의적이다. 재현은 하나의 상징이며, 한 상징의 지시체를 결정하는 것은 혹종의 규칙이나 코드이다. 따라서 재현은 규약적이다. 어떤 낱말이 어떤 낱말을 대리하는 것이 합의의 문제인 것처럼, 어떤 형상이 어떤 대상을 지시하는가도 사회적 계약의 작용이다. 나는 이런 접근법을 규약주의적이라고 부르고 있지만, 그것을 '기호론적(semiotic)'이라고도 부를 수 있을 것이다. 그것은 재현이 기호라고 주장하는데, 이 기호의 지시 대상은 시각적 형상과 대상을 상호 관계시키는 규약에 의해 규칙적으로 확립된 것이다. 회화적 재현은 일종의 언어이다.

유사성 이론과 환영 이론은 회화적 재현을 설명하는 어떤 보편적인 심리적 과정이 있다는 것을 전제한다는 의미에서 자연주의적 이론들이다. 감식자는 자연스럽게 어떤 유사성을 인지하고 이를 바탕으로 재현을 알아보거나 다른 한편 재현은 어쨌든 정상적인 감상자로 하여금 재현 대상이 그의 앞에 있다고 믿게 해준다. 그러나 규약주의자에게 회화적 재현은 사회 적응(acculturation)의 문제이다. 그림은 기간과 장소에 따라 변할 수도 있는 규약을 통해 재현된다. 한 그림이 어떤 그림인가를 이해하는 것은 어떤 확립된 규약이나 코드 체계를 통해 그것을 해석하거나 판독하거나 해독하는 일을 수반한다. 회화적 재현의 규약주의적 이론에 따르면,

x가 어떤 확립된 규약의 확립된 체계에 따라 y를 지시한다면 오직 그때에만 x는 y를 재현한다.

여기서 관련된 체계는 유사성에 의존하거나 의존하지 않을 수도 있지만, 감상자가 그림에 속아 넘어갈 것이라는 주장은 없다. 따라서 규약주의적 이론은 전통 재현론에 대해 제기된 반론들에 영향을 받지 않는다. 게다가

그런 이론들과는 달리 규약주의적 이론은 다른 회화적 실천에 대한 이문화 간의 몰이해가 있다는 명백한 증거를 설명하는 데 더 적합하다. 따라서 규약주의적 이론은 그 설명력과 관례적인 반론에서 벗어난다는 점에서 볼 때 경합하는 전통 이론들보다 더 우수한 것으로 보인다.

그러나 규약주의적 이론에 대한 한 가지 반론은 왜 우리가 어떤 그림을 다른 그림보다 더 사실적인 것으로 경험하는지를 설명하지 못한다는 데 있을 것이다. 『타임』지의 사진은 '전면 눈' 양식의 이집트 벽화보다 우리에게 더 '사실적'인 것처럼 보인다. 유사성 이론의 지지자들은, 자연의 대상을 더 가깝게 닮은 그림이 우리가 더 사실적으로 경험하는 그림이라고 말함으로써 이 현상을 설명할 것이다. 그러나 아무리 우리가 그 현상을 설명한다 할지라도, 이는 어떤 체계의 그림이 다른 체계의 그림보다 더 '실물처럼' 보인다는 것인 듯싶다. 게다가 이것은 규약주의적 이론과 부합하는 것으로 보이지 않는다. 왜냐하면 규약주의 이론에서 모든 회화적 재현은 임의적**이고**, 임의적이라면 어느 것도 다른 것보다 더 사실적인 것으로 보여서는 안 되기 때문이다.

그럼에도 불구하고 규약주의자는 이와 같은 반론에 설명을 준비해 두고 있다. 규약주의자는 **우리가** 사실적이라고 부르는 재현이 그저 **우리**에게 가장 익숙한 재현이라고 주장한다. 우리가 소정 양식의 재현에 길들여지고 나면, 그것은 우리에게 자연스러운 것처럼 보인다. 우리 언어와 우리의 관계를 생각해보라. 우리 언어는 우리에게 자연스러운 것처럼 보인다. 다른 사람들이 개를 우리와는 다른 이름으로 부른다는 것은 이상한 것처럼 보인다. 그러나 다른 언어는 그 언어를 말하는 사람에게는 자연스러운 것처럼 보인다.

규약주의자는 회화적 재현에 대해서도 같은 이야기를 하고 싶어 한다. 어떤 집단의 사람들에게 있어, 그들에게 가장 익숙한 규약적 재현 방법이 '사실적'이라고 불릴 것이다. 이집트인들은 '전면 눈' 체계에 길들여져서 그것을 사실적이라고 생각했던 반면, 우리는 르네상스적 관점이 더 사실적

이라고 생각한다. 그것이 우리가 아는 방법이기 때문이다. 그러나 우리 중 어느 한 사람이 고대 이집트인과 자리를 바꾼다면, 우리는 서로 그 평가를 뒤집을 것이다.

더욱이 우리 문화와 관련하여 사실주의라는 개념이 시대에 따라 변화하였다. 지오토의 작품은 한때 사실적이라고 간주되었지만, 현재는 다비드의 작품과 비교했을 때 덜 사실적인 것처럼 보인다. 그 이유는 서양에서 사실주의에 대한 규약이 변했기 때문이라고 규약주의자는 주장한다. 아마 입체파의 다양한 그림들은 현재 우리에게 비사실적이라는 인상을 줄 것이다. 그러나 입체파가 살아남아서 가장 지배적이고 익숙한 회화적 재현 형식이 되었다면, 그것은 우리에게 사실적이라는 인상을 줄 것이라고 규약주의자는 예측한다. 사실주의라는 인상은 소정 상징체계의 습관에 지나지 않기 때문이다. 피카소가 게르투르드 스타인의 초상화를 그렸을 때 그녀는 그것이 자기와 닮지 않았다는 것을 알았었다. 피카소는 그녀에게, 그것이──피카소의 양식이 익숙해지게 되면──사실주의로 통하게 될 것이기 때문에 걱정하지 말라고 말했다.

마찬가지로 인물화가 독일 표현주의 식으로 항상 왜곡되었다 해도, 점차적으로 표현주의는 우리에게 사실주의처럼 보이게 될 것이다. 이런 면에서 규약주의는 상당히 급진적이고 반직관적인 주의이다. 우리가 입체주의자와 표현주의자의 초상화를 사실주의적인 것으로 바라볼 수 있게 되리라는 것은 상상하기 힘들다. 그러나 규약주의자는 이 입장을 고수하는데, 이는 우리가 회화적 재현의 자연주의적 이론으로 복귀하고 싶은 한 이유가 되는 것이다.

회화적 재현에 대한 신자연주의 이론

규약주의 입장의 일부는 그 설명력에 의존한다. 그것은 다른 재현

양식에 대한 이문화 간의 몰이해를 설명할 수 있다. 그러나 규약주의가 설명할 수 없는 많은 현상들도 있으며, 그것은 규약주의에 반한다고 생각된다.

첫째, 이문화 탐구에 기초해 볼 때, 회화적 재현이 규약주의자가 예상하는 것보다 훨씬 더 원활하게 사회에서 사회로 이동한다는 증거가 있다. 일본이 서양에 문호를 개방한 이후, 일본 미술가들은 네덜란드 의학 서적을 숙독함으로써 서양적 시각을 이해한 후 모방할 수 있었다. 즉 그들은 특별히 지도를 받지 않고도 그들 자신 것과는 다른 재현 방법을 이해하였다. 마찬가지로 서양의 영화 촬영술은 오늘날 다국적으로 사용된다. 인도의 벽촌 사람들은 영화 학습 과정을 밟지 않고도 할리우드의 활동사진 영상을 이해한다.

우리 자신의 경우를 생각해보아도, 우리는 회화 양식이 문화적 경계를 가로지른다는 것을 쉽게 확증할 수 있다. 우리는 아시리아 문화에 관한 것을 알지 않고도, 아시리아 식 얕은 돋을새김(bas-relief)이 재현하는 것(예컨대, 날짐승)을 인지할 수 있다. 실제로 우리는 선사시대 동굴 벽화가 무엇을 재현하는지(즉, 들소)를 알아보는데도, 어느 누구도 실제로 신석기 시대 회화 규약에 관한 것을 알지 못한다. 또는 보다 최근의 사례를 생각해 보자면, 서양인은 일본 재현 코드를 못 배웠어도 '유동 눈(floating-eye)' 양식의 일본 그림을 이해할 수 있다.

그 외에도 규약주의에 불리한, 발달심리학에서 나온 증거도 있다. 생후 1년 반 동안 그림을 보지 못하고 자란 어린이들은 처음 그림과 마주쳤을 때 그 그림이 무슨 그림인가를 알아볼 수 있었다. 즉, 어린이들이 (고양이, 차와 같은) '자연적인' 관련 대상을 알아볼 수 있는 한, 그들은 그들 문화의 회화 양식에 대해 특별한 훈련을 받지 않고도 이런 대상의 전형적인 그림을 알아볼 수 있을 것이다.

그러나 한 그림이 무엇에 대한 그림인지를 이해하는 것이 규약을 적용하는 문제라면, 그것은 감상자가 적절한 회화 코드와 규약에 대한 훈련을

받아야 할 것을 요구할 것이다. 하지만 위의 경우 아무 훈련도 없었던 것이다. 따라서 규약주의와는 반대로 그림의 이해가 그저 코드와 규약을 적용하는 문제일 수 있는 것처럼 보이지 않는다.

사람들은 규약주의자가 생각하는 일군의 회화 코드를 배우는 것이 언어를 배우는 것과 대단히 유사하다고 생각할 것이다. 양 경우에 필요로 하는 것은 임의적인 코드이다. 그러나 앞의 예들이 지적하는 바와 같이, 종종 그림의 숙달——그것이 재현하는 것을 보는 것——은 언어 습득과 전혀 같지 않다. 언어를 배우는 일은 시간이 오래 걸린다. 그러나 우리는 오랜 훈련이 없이도 그림을 이해할 수——그림이 나타내는 것을 확인할 수——있다. 우리는 아시리아, 이집트, 신석기시대, 일본의 그림을 그것들의 코드에 대한 특별한 교육을 받지 않아도 알아보며, 우리 문화의 어린이들이 그러하듯이, 일본인과 인도인은 훈련 없이도 서양식 그림을 알아본다. 언어 이해가 이런 식으로 이루어질 수 있었다는 것은 상상할 수 없는 일이다. 따라서 그림 이해는 실제로, 임의적 규약을 배우는 데 수반되는 것을 이해하기 위해 최선의 모델로 삼은 언어 이해와 전혀 같지 않다.

이 비상사성을 생각해보라. 위에서 말한 증거로 볼 때, 이질적인 재현 양식의 한두 그림을 보고 난 후, 다른 문화의 사람들은 그 그림을 그들에게 이미 익숙한 대상의 그림으로 확인할 수 있는 것으로 보인다. 말과 언어와 관련해서는 그와 비슷한 능력은 보이지 않는다. '유동 눈' 양식의 일본 그림 한두 개를 본 후 서양인들은 대부분 그런 양식의 그림을 두고 흥정할 수 있다. 그러나 내가 일본어 한두 마디를 배운다고 해서, 거의 모든 일본어 문장을 이해할 수는 없는 노릇이다. 이것은 그림이 규약 체계 내의 임의적 상징이 아니라는 것을, 그림을 이해하는 것은 해석, 판독, 해독이나 한낱 규약적 추리 패턴 적용의 문제가 아니라는 것을 암시한다. 그림이 재현하는 사물의 총류를 알아보는 데 있어서는 우리가 어휘를 배우기 위해 지녀야 하는 사전과 같은, 그림 사전은 없는 것이다. 그러나 그림에 대한 이해가 언어 이해와 그처럼 다르다면, 실제로 그림의 이해가

규약의 문제일 뿐이겠는가?

방금 정리한 증거와 논증들에 반대해서 규약주의자는 회화적 이해 (pick-up)와 관련해 이문화적 몰이해의 증거도 있다고 답할 것 같다. 하지만 여기서는 그 증거가 실제로 그렇게 뚜렷하지 않다는 점을 강조해야 하겠다. 토인들이 알아보지 못했던, 사진의 성질에 관한 문제들이 있으며, 경우에 따라서는 그 실패 이유가, 그들이 무엇을 하라고 요구받았는지를 이해하지 못했다는 점을 주목함으로써 설명될 수 있다. 제시된 그림이 무엇에 관한 것인지 물었을 때 일부 아프리카인들은 그것을 그 지역의 천과 같은 것으로 보았다. 왜냐하면 그들은 그림이 새겨진 종이가 무엇인지를 머릿속에 떠올렸기 때문이다. 하지만 물음을 제대로 이해하자, 그들은 그 그림이 무엇에 대한 것인지를 말하는 데 거의 어려움을 겪지 않았다.

더욱이 해당 그림을 이해하는 데 처음에는 약간 주저하긴 했지만, 언어 획득과는 다르게 원주민들은 서양 그림을 숙달하는 데 사실상 아무 시간도 걸리지 않았다. 물론 이 주장은 서양 그림 양식의 사진, 영화, 텔레비전이 특별한 훈련 없이도 지구 구석구석까지 전파되었다는 점에 의해서도 확증된다. 다른 문화의 사람들은 외국어를 배우기 위해 그들이 경험했었을 것과는 극적으로 다르게, 훈련 없이도 또는 최소한의 교육만으로 재현된 것을 거의 즉각적으로 이해할 수 있는 것으로 보인다.

따라서 규약주의를 위한 인류학적 증거는 기껏해야 뒤섞여 있고 확실히 논쟁의 여지가 많은 반면, 규약주의 모델에 동화시키기 어려운 많은 증거——전 문화와 세대에 걸쳐 그림의 이해가 순조롭게 보급된 것과 같은——들이 있다. 이런 고찰들은 규약주의에 대한 강한 반론이다. 그러나 그 밖에도 우리가 살펴보았던 증거는 규약주의와 경합하고 있는 회화적 재현론을 넌지시 권한다.

우리는 모든 문화의 사람들과 우리 문화의 어린이들이 특별한 훈련이 없어도 그 그림이 무엇에 관한 그림인지를 알아보는 능력을 드러낸다는 점에 주목하였다. 즉, 그림에서 재현된 대상에 익숙할 경우, 그들은 정해진

해석이나 해독 과정을 통해서라기보다는 단순히 바라봄으로써 그림의 지시 대상이 속한 사물의 종류를 알아볼 수 있다. 그림이 그리는 것을 알아보는 능력은 대상을 알아보는 능력과 나란히 발달한 것처럼 보인다. 우리가 말과 같이 '자연 속의' 어떤 것을 확인할 수 있는 한, 우리는 전형적인 관점에서 그려진 말의 그림을 알아보는 능력을 가진다. 그림 이해는 원래 임의적인 규약의 코드나 코드들을 배워서 사용하는 문제가 아니다. 오히려 그것은 이미 어린아이에게서 분명히 보이는 자연적 능력과 관계하는 것처럼 보인다. 그러나 이것이 설득력이 있다면, 아마 그림이라는 것은 이 자연적 능력에서 유발되어 나온 대상일 것이다.

그림 이해는, 감상자가 그려진 대상에 익숙할 경우, 한 그림이 무엇에 대한 그림인가를——해석, 해독이나 추론 과정을 동원하지 않고——단순히 봄으로써 알아보는 자연적 능력을 포함한다. 회화적 재현이 그림 이해를 이끌어내는 작용에서 만들어진 것이라고 가정한다면, 우리는 다음과 같은 가정을 세울 수 있다.

> 시각 미술 작품 x는 (1) x가 정상적인 감상자로 하여금 단순히 봄으로써(감상자가 이미 y가 속한 대상의 집합에 익숙할 경우에는 언제나) x 내의 y를 알아보게 하는 힘을 가지고 있을 경우에만, 그리고 (2) 감상자가 (1)을 이해하고 있어서 x 내의 y를 알아볼 경우에만, 회화적으로 y(대상, 사람, 장소, 행동, 사건 또는 그 밖의 시각예술 작품)를 재현한다.

이것은 전통적인 예술 환영론으로 복귀하는 것처럼 보일 수도 있을 것이다. 그러나 그렇지 않다. 환영 이론에 따르면, 감상자는 그림의 지시 대상이 자기들 앞에 있다고 믿게끔 속임을 당한다. 그러나 이 이론은 속임수가 들어 있다고 주장하지 않는다. 그것은 기만이 아니라 **인지**를 강조하며, 감상자가 지각적으로 x를 y로 생각하도록 기만당한다는 것이 아니라

x 속의 y를 지각적으로 인지한다는 것을 주장한다. 현 입장에서 관객은 x가 그림이라는 것(그림이 나타내는 것이 아니라는 것)을 깨닫는 것과 동시에 x 속의 y를 알아본다. 따라서 위 이론은 환영 이론에 대한 이전의 반론을 면할 수 있으며, 전통적인 환영 이론의 각색도 아니다. 대신에 우리는 그림이 어떤 **자연적** 능력을 유발한다는 생각에 의존한다는 점을 존중해서 그것을 **회화적 재현의 신자연주의 이론**이라고 부를 것이다.

규약주의 논증으로 돌아가기 위해 제거 과정(소위 선언적 삼단논법)을 통해 나아가 보자. 그것은 다음의 것을 주장한다.

1. 회화적 재현은 유사성의 문제이거나 환영의 문제이거나 규약의 문제이다.
2. (앞의 논증을 얻을 경우) 그것은 유사성이나 환영의 문제가 아니다.
3. 따라서 그것은 규약의 문제이다.

이것은 타당한 형식의 논증이다. 그러나 그것은 첫 번째 전제가 경합하는 모든 관련된 대안들을 올바르게 매거할 경우에 논리적으로 납득할 수 있는 결론을 산출할 뿐이다. 즉 규약주의자는 경쟁 이론들을 모두 제거해야 한다. 그리고 이 지점에서 우리는 규약주의자가 관련된 대안을 모두 열거하지 못했다는 것을 볼 수 있다. 규약주의자는 또 다른 경쟁적 설명으로서 신자연주의를 고려하지 못했다. 따라서 우리는 규약주의 논증의 결론을 지지하려고 하기 전에 규약주의가 신자연주의보다 더 나은지를 결정해야 한다.

실제로 우리는 규약주의 논증에 찬성하기보다는 주저할 것 같다. 왜냐하면 이미 우리는 신자연주의가 여러 면에서 더 나은 가설임을 보았기 때문이다. 더욱이 신자연주의를 지지할 또 다른 이유들이 있다.

회화적 사실주의에 대한 규약주의적 설명을 상기해보라. 우리는 어떤 회화적 양식이 다른 양식보다 더 사실적이라고 생각하지만, 이는 우리가

다만 더 사실적인 양식에 길들여져 있었기 때문이다. 나는 이미 이것이 반직관적인 교설이라고 말했었다. 그러나 그것은 논증이 아니다. 논증을 보기로 하자.

우리 자신의 문화에서 우리는 새로운 양식의 사실주의의 출현을 이해할 수 있었다. 예컨대 그림에서 깊이감(depth cues)을 살리기 위해 음영을 넣는 것은 회화적 사실주의에서 귀중한 발견이라고 생각되었다. 그러나 사실주의가 그저 규약이나 습관의 문제라면, 어떻게 그런 기법이 귀중한 발견으로 환영받을 수 있었을 것인가? 그런 혁신적인 규약을 배울 시간은 거의 없으며, 더구나 우리가 그런 규약에 길들여질 시간도 거의 없을 것이다. 사실 규약주의가 참이었다면, 어떻게 그런 귀중한 발견이 가능할 수 있었는지를 이해하기 힘들었을 것이다. 우리는 항상 새로 발견된 양식보다는 기존의 양식에 더 길들여져 있을 것이기 때문이다. 따라서 규약주의는 회화적 재현이 점진적으로 보다 더 사실주의적 양식으로 발전하고 또 환대받는다는 나무랄 데 없는 사실을 설명할 수 없다.

반면에, 신자연주의는 이를 설명할 수 있다. 사실주의에서의 연속적인 새 발견은 우리의 자연적인 인지 능력을 자극하는 더욱더 효과적인 방법을 발견한 것이라고 할 수 있다.

규약주의도 **어떤** 회화적 양식이 익숙해지기만 하면, 그것이 사실주의적인 것으로 생각될 것이라고 주장한다. 이는 믿기 어려운 것처럼 보인다. 소수의 사람들은, 비록 3세대 반 이전에 살았던 사람들임에도 불구하고, 피카소가 그린 초상화를 사실주의적이라고 부를 것이다. 그러나 신자연주의는 이것도 설명할 수 있다. 어떤 재현 양식은 다른 양식보다 신뢰성에 있어 보다 적거나 덜한 인지적 자극을 제공하며, 이런 점에서 피카소가 그린 초상화는 우리가 저녁 뉴스에서 보는 사람들의 이미지보다 덜 사실주의적이다.

그렇다면 분명히 신자연주의는 규약주의와는 다른 것 —— 규약주의자가 여전히 제거해야 할 경쟁이론 —— 이다. 아마도 그것은 어떤 현상에

대해서 규약주의보다 한결 더 좋은 설명을 제시한다. 그러나 규약주의자는 신자연주의를 물리치기 위해 소위 유사성 이론에 반대하는 '핵심 논증'이라는 것을 사용할 수 있을 것 같다.

신자연주의는 x가 지각자에게 x 속의 y를 인지하게 할 경우에만 x는 y의 재현이라고 말한다. 그러나 인지는 재현의 필요조건인가? '핵심 논증'에 따르면, 지시는 재현에 필수적이며, 분명히 우리가 x 속의 y를 인지할 수 없어도 x는 y를 재현——x는 y를 지시——할 것이다. 기갑 사단을 대리하는 압정이나 후추통의 예를 상기하라. 결과적으로 우리는 앞 논증의 유사성 개념을 새 논증의 인지 개념으로 대체하면서, 유사성 이론에 반대하는 핵심 논증을 똑같은 효과로 신자연주의를 반대하는 데 쓸 수 없을까? 즉,

1. x가 y를 지시한다면 오직 그때에만 x는 y를 재현한다.
2. x가 y를 지시한다면, x는 x 속의 y의 인지를 일으키지 않을 수도 있다.
3. x는 y를 재현한다.
4. 따라서 x는 y를 지시한다.
5. 따라서 x는 x 속의 y의 인지를 일으키지 않을 수도 있다.
6. 따라서 x는 y를 재현하고, x는 x 속의 y의 인지를 일으키지 않을 수도 있다.
7. 이제 인지가 재현의 필요조건이라고 가정하라.
8. 인지가 재현의 필요조건이라면, x가 y를 재현하고 x가 x 속의 y의 인지를 일으키지 않을 수도 있다는 것은 (아마도) 성립하지 않을 것이다.
9. 따라서 x가 y를 재현하고 x가 x 속의 y의 인지를 일으키지 않을 수도 있다는 것은 성립하지 않는다.
10. 따라서 인지는 재현의 필요조건이 아니다.

앞에서 우리는 유사성 이론을 논박하는 이 이론이, 외관상 설득력이 있는 것처럼 보이지 않는다는 점을 주목했음에도 불구하고, 이 논증을 규명하지 않았다. 이제 우리는 회화적 재현과 관련하여 그것이 유사성 이론이나 신자연주의에 대한 결정적인 반론을 제시하는지를 생각해보아야 한다. 그렇지 못하다고 생각할 한 가지 이유는 '핵심 논증'의 첫 번째 전제와 관련이 있다.

진술된 핵심 논증은 논리적으로 타당하지만, 논리적으로 타당한 논증은 그 전제 중 일부가 거짓일 경우 거짓인 것으로 드러난다. 더욱이 핵심 논증의 첫 번째 전제——유사성 이론이나 신재현주의에 반대하고 있는 전제——는 거짓일 수도 있다.

첫 번째 전제는 "x가 y를 지시한다면 오직 그때에만 x는 y를 재현한다"고 말한다. 즉, 지시는 재현의 필요충분조건을 제공한다. 그러나 우리의 관점에서 이 전제는 모호하다. 우리가 그냥 재현을 이야기하고 있다면, 그 전제는 참이다. 압정이 기갑 사단을 대리한다고 우리가 규정할 때, 압정은 기갑 사단을 재현할 수 있다. 그러나 '재현'이 '회화적 재현'을 의미한다면, 그 전제는 거짓이다. 지시가 홀로 그냥 재현을 표시한다는 것은 그것이 재현의 모든 특수한 하위 범주를 정의한다는 것을 논리적으로 함축하지 않는다. 예컨대 그것은 전혀 회화적 재현을 한정하지 않는다.

압정이 기갑 사단을 재현할 수 있다 할지라도, 압정은 그것의 회화적 재현이 아니다. 분명히 압정은 기갑 사단의 그림이 아니다. 따라서 핵심 논증이 회화적 재현과 관계하기로 되어 있는데도 암묵적으로 그 핵심 전제로서 그냥 재현 개념만을 갖고 있는 한, 핵심 논증은 애매어의 오류(fallacy of equivocation)를 범하고 있는 것으로 보인다.

애매어의 오류는 논증 속의 한 개념이 다른 의미로 사용될 때 발생한다. 예컨대 내가 "모든 죄인은 감옥에 가야 한다. 모든 인간은 죄인이다. 그러므로 모든 인간은 감옥에 가야 한다"고 말한다면 이 논증은 받아들일

수 없을 것이다. 죄인이라는 개념이 일의적으로——즉 논증 속에서 같은 의미로——사용되고 있지 않기 때문이다. 첫 번째 전제에서의 죄인은 법적인 의미에서의 죄인인 반면에 두 번째 전제에서의 죄인은 종교적인 의미에서의 죄인이다. 모든 인간은 (종교적인 의미에서) 죄인이기 때문에 모든 인간은 감옥에 가야 한다고 연역하는 것은 오류 추론이다.

이 논증의 첫 번째 전제는 법적인 의미로 해석할 때 참이지만 종교적인 의미로 읽을 때는 거짓이다. 반면에 두 번째 전제는 종교적인 의미로 해석할 때는 참이지만 법적인 의미로 해석할 때에는 거짓이다. 논증의 결론이 전제들로부터 따라 나오기 위해서, 양 전제가 같은 해석에서 참이 될 수 있도록 죄인이라는 개념이 양 전제에서 같은 의미로 사용되어야 할 것이다. 그렇지만 우리의 예에서 논증은 '죄인'이라는 말의 의미상의 차이를 그릇되게 무시하고——또는 애매하게 만들고——있으며, 그래서 비형식 논리에서의 애매어의 오류를 범하는 것이다.

마찬가지로 우리는 규약주의자의 핵심 논증에서도 애매성을 볼 수 있다. 논증의 첫 번째 전제는 우리가 그것을 단순한 재현의 정의라고 해석할 경우, 참이 된다. 그러나 회화적 재현에 관해 말하고 있는 것이라면, 거짓이 된다. 타이어 자국(skid mark)은 퍼시픽 오션 타이어의 그림이 되지 않고도 그것을 대리할 수 있기 때문이다. 따라서 우리가 핵심 논증을 회화적 재현에 관계하는 것으로 해석한다면, 그 논증은 실패한다. 즉, 그 첫 번째 전제가 명료화될 때——우리가 첫 번째 전제의 '재현'이 실제로는 '회화적 재현'을 의미해야 하는 것으로 파악할 때——실패하는 것이다.

더구나 첫 번째 전제의 애매성은 나머지 논증에도 영향을 미친다. 구체적으로, 우리가 관련된 애매성을 제거하게 되면, 단계 6과 9 간의 명백한 모순은 사라진다. "x는 y를 그냥 재현하고, x 속의 y의 인지를 일으키지 않을 수도 있다"는 "x가 y를 **회화적으로** 재현하고, x는 x 속의 y의 인지를 일으키지 않을 수도 있다는 것은 성립하지 않는다"는 모순되지 않기 때문이다.

또는 논증의 주요 문제를 다음과 같이 간명하게 진술할 수 있다. 그것은 회화적 재현을 정의하는 문제를 그냥 재현의 정의와 혼합했기 때문에 실패한다. 그것은 그냥 재현이 인지(또는 유사성)를 요구하지 않는다는 증명을 회화적 재현이 인지(또는 유사성)를 요구하지 않을 수도 있다는 증명으로 오해하였다. 우리가 지각자의 인지 능력을 동원하지 않고도 어떤 것을 재현할 수 있다는 것은, 어떤 특수한 종류의 재현, 말하자면 회화적 재현이 인지를 요구하지 않는다는 것을 보여주지 않는다.

따라서 신자연주의는 이런 유의 이론에 반대하는 가장 강력한 규약주의 논증에 의해 동요되지 않으며, 신자연주의는 규약주의보다 더 강한 설명력을 가지는 것으로 보인다. 하지만 신자연주의는 여전히 규약주의로부터 무언가를 배울 수 있다. 비록 인지가 회화적 재현의 필요조건일지라도, 그것은 충분조건이 아니기 때문이다. 비록 우리가 구름 속에서 얼굴을 인지한다 할지라도, 그것은 그 속에서 우리가 보는 얼굴의 재현이 아니기 때문이다. 왜 그런가? 지시 또한 재현의 필요조건이며, 그 생각을 신자연주의 진술에 편입시켜야 한다는 규약주의자의 제안을 탐색해 보기로 하자.

이것은 회화적 재현에 대한 신자연주의 이론의 진술을 보다 복잡하게 만들어버린다. 말하자면,

> 시각 미술 작품 x는 (1) x가 정상적인 지각자로 하여금 단순히 봄으로써 x 내의 y를 알아보게 하는 힘을 가지고 있고, (2) 관련 지각자가 단순히 봄으로써 x 내의 y를 알아보고, (3) x가 y를 지시하려고 하고, (4) 관련 지각자가 x는 y를 지시하려고 한다는 것을 알고 있다면 오직 그때에만, 회화적으로 y(대상, 사람, 장소, 행동, 사건 또는 그 밖의 시각예술 작품)를 재현한다.

이것은 상당히 긴 표현이지만 가장 기본적인 유형의 회화적 재현에 대해 규약주의보다 더 강력한 설명을 제공해주는 것처럼 보인다. 그것은 지시를

강조하는 규약주의를 이용한다. 그러나 그것은 그냥 재현을 우리가 '그림 그리기'라는 아주 특별한 유형의 재현과 혼동하지 않는다.

하지만 꼼꼼한 독자가 보기에 적어도 하나의 문제가 여전히 남아 있다. 신자연주의가 규약주의보다 더 우수한 것으로 보일지라도, 어떻게 그것이 회화적 재현의 유사성 이론과 비교되는가? 두 가지만 설명하겠다. 첫째, 신자연주의와 유사성 이론은 결합될 수도 있을 것이다. 왜냐하면 지각자로 하여금 그림의 지시 대상을 알아보게 하는 단서인 심리적 기제는 결국 유사성일 것이기 때문이다. 물론 유사성이 심리적 기제가 아닐 수도——무언가 다른 것일 수도——있을 것이다. 그러나 여기서 두 번째 설명이 나온다. 회화적 인지를 보장하는 심리적 기제가 무엇이든 간에 그것은 심리학자가 찾아내야 할 일이다. 철학에서는 인지(아무리 그것이 과학적으로 설명된다 할지라도)가 회화적 재현에 필수적이라고 말하는 것으로 족하다. 즉, 철학은 회화적 재현이 무엇인가를 말하려는 것이지 어떻게 그것이 심리학적으로 작용하는지를 말하려는 것이 아니다.

예술 전반에 나타나는 재현

지금까지 우리는 시각 미술에서의 회화적 재현의 성격을 정의하는 일에 집중해왔다. 하지만 예술에 관한 한, 회화적 재현보다 더 많은 종류의 재현이 있다. 따라서 이번 장을 예술 전반에 나타나는 재현에 대해 간략히 논의하면서 끝내는 것이 좋을 것이다.

폭넓게 말해서, 우리는 '재현한다'는 말의 의미를 다음과 같이 말할 수 있을 것이다. 만일 (1) 발송자가 y(예컨대, 사람)를 나타내기 위해서 x(예컨대, 그림)를 의도하고, (2) 관객은 x가 y를 나타내기 위해 의도된다는 것을 인지한다면, 오직 그때에만 x는 y를 재현한다. 이것이 재현의 일반 규정이다. 그것은 많은 다양한 종류의 재현에 적용된다.

재현은 예술에서 수없이 많은 다른 방식으로 획득될 수 있다. 재현적 실천의 성격이 다른 예술 형식과 관련하여 다르다는 점을 기술하기 위해 네 가지 유형의 재현을 생각해보는 것이 편리하다. 이 네 유형의 재현은, x가 y를 나타낸다는 것을 관객이 파악하거나 이해할 수 있는 방식에 있어 이따금 겹치기도 하지만, 차이 속의 연속을 이룬다. 연속선상에 있는 이 네 점은 다음과 같다.

1. 무조건적 재현. 이것은 관객의 내적인 인지 능력——단순히 그림을 봄으로써 '모나리자'의 지시 대상이 여성이라는 것을 감상자로 하여금 알아볼 수 있게 하는 능력——을 일으킴으로써 얻게 되는 재현이다. 무조건적 재현의 경우 우리는 '자연 속의' y를 인지할 수 있게 해주는 것과 같은 인지 능력에 기초하여 x가 y를 나타낸다는 것을 인지할 수 있다. 우리가 단순히 봄으로써 현실 세계의 여성을 인지할 수 있다면, 우리는 여성을 알아보는 데 사용하는 같은 지각적 과정을 통해 「모나리자」가 한 여성을 그렸다는 것을 인지할 수 있다. 전 절에서 논의했듯이, 회화적 재현이 이 범주에 든다.

그러나 관례적인 극의 재현도 마찬가지이다. 배우가 먹는 것을 모방해서——포크를 들어 올려 입에 가져가고 씹는 것을 모방하면서——먹는 행동을 재현할 때, 관객은 특별한 코드에 의존하지 않고도 배우의 연기를 먹는 것의 묘사로 인지한다. 종종 위에서 지적했듯이 자연적인 인지 능력이라는 개념이 이용될 수 있음에도 불구하고, 그런 직접 인지의 예의 범위를 정하는 심리적 기제가 유사성을 통해 논의되었다. 문제의 현상을 유사성이 더 잘 설명하는지, 자연적 인지 능력이 더 잘 설명하는지는, 또는 이 두 생각이 결합되어야 하는지는 궁극적으로 심리학자들이 해결하도록 놔두어야 할 문제이다. 여기서 우리가 관계하는 문제는, 예술에서의——예컨대 대중 영화, 텔레비전, 연극, 회화, 조각——많은 재현이 내적인 인지 능력을 일으킴으로써 이루어지며 이런 의미에서 직접적——(즉, 임의적이

거나 규약적인 코드의 조작에 의해 매개되지 않는——이라는 것뿐이다. 드문 경우로, 음악조차도 예컨대 새소리를 모방함으로써 이런 유형의 재현을 달성할 수 있다.

2. 사전적 재현. 일부 재현이 임의적으로 수립된 코드에 의해 매개되지 않는다면, 다른 형태의 재현은 코드화되거나 사전적 의미를 띠거나 (lexicographic) 기호론적이다. 이런 경우에 x가 y를 나타낸다는 것을 알아보기 위해서 관객은 관련 코드를 알아야 한다. 무용에서 어떤 몸짓이나 움직임은 사전과 같은 식으로 정해진 의미와 관계한다. 예컨대 로맨틱 발레에서 등장인물이 머리 둘레에 원을 긋는다면, 그것은 "나는 예쁘다"를 의미한다. 우리는 단순히 보기만 해서는 이것을 알아챌 수 없다. 우리는 관련 어휘도 알아야 한다. 마찬가지로 인도의 고전무용 무드라도 같은 식으로 공연된다.

규약주의자는 모든 재현이 이런 것이라고 주장한다. 그리고 이런 극단적인 견해를 거부할 이유들이 있음에도 불구하고, 예술에서의 많은 재현이 이런 범주에 든다는 것도 확실히 참이다. 물론, 종종 무조건적 재현과 사전적 재현의 경계가 교차되는 경우도 있다. 우리가 때때로 무매개적으로 인지하는 것은 (예술적으로라기보다는) 사회적으로 코드화된 기호(예컨대, 우리는 불자동차가 붉기 때문에 무조건적으로 그것을 불자동차로 알아본다. 하지만 불자동차가 붉다는 것은 미리 사회적으로 약속한 결과이다)이기 때문이다.

3. 조건적 특정 재현. 때때로 우리는 재현되는 것을 우리가 이미 아는 상황에서만 재현되는 것을 인지한다. 연극 『햄릿』 속의 연극에서 왕의 귀에 독을 붓는 장면이 연극 속의 연극이 재현하기로 되어 있는 것임을 우리가 이미 알고 있지 않는 한, 그것을 이해하지 못할 것 같다. 그 단막극이 재현하려는 것이 이것임을 우리가 알면, 우리는 이미 알고 있지 않는

한 이해하기 어려웠을 그 동작이 무엇을 나타내는지를 쉽게 포착할 것이다. 하지만 그런 앎이 없다면, 우리들 대부분은 아마도 아주 막막했을 것이다.

이것은 무조건적인 재현의 사례가 아니다. 왜냐하면 우리는 (셰익스피어가 말하는 것을) 알지 못하고는 줄거리가 어떻게 진행될지를 전혀 이해하지 못할 것이기 때문이다. 다시 말해 여기서 알게 된다는 것은 재현을 이해하기 위한 조건이다. 그러나 일단 알게 되면 (조건이 충족되면), 우리는 그렇지 않았을 경우 알기 어려웠을 동작을 해독하기 위해 우리의 인지 능력을 사용할 수 있을 것이다.

이것은 사전적 재현의 사례도 아니다. 극에서 귀에 독을 붓는 것을 표시하기로 미리 약속한 코드는 없기 때문이다. 배우는 순전히 코드화된 신호에 따라 연기하는 것이 아니라 행동을 모방하는 것이다. 물론 사전 의미적인 또는 기호론적인 재현은 코드의 존재에 의존한다는 점에서 조건적이지만, 모든 조건적인 특정 재현이 사전적이어야 하는 것은 아니다. 왜냐하면 많은 경우 자연적인 인지 능력이 예상되는 것(즉, 기대되는 것)에 주의하게 되거나 암시받게 되면, 그것은 자연적인 인지 능력을 사용함으로써 작용할 수 있기 때문이다.

조건적인 특정 재현을 판독하는 것은 (다른 요소들뿐만 아니라) 단편적인 사전 의미적 지식과 함께 작용하는 자연적 인식 능력을 요구하면서, 인지 능력과의 복잡한 상호작용을 포함할 수 있다. 하지만 이 범주는 여전히 중요한 차이점을 갖고 있다. 왜냐하면 관련 인지 능력을 동원하기 위해서 무언가가 재현되고 있다는 단서가 달려야 하기 때문이다. 실제로 이 범주의 재현들은 특정한 무엇——예컨대 귀에 독을 부음——이 재현되고 있음을 우리가 알아야 할 것을 요구한다. 그런 점에서 이것은 다음의 범주와 차이가 있다.

4. 조건적 일반(generic) 재현. 여기서 관객은 **어떤 것**이 재현되고 있다는 것을 아는 한에서 x가 y를 나타낸다는 것을 간파하거나 인지할 수 있다.

예컨대 내가 **어떤 것**을 재현하려고 한다는 점을 여러분이 알고 있지 않는 한, 여러분은 내가 팔을 흔드는 동작이 인사를 나타내는 것이라고 생각하지 못할 것이다. 그러나 내가 재현하려는 것을 여러분이 미리 알지 못할지라도, 내가 무언가를 재현하려고 한다는 점을 여러분이 안다면, 여러분은 곧바로 나의 팔 동작을 인사라고 생각할 것 같다. 그것이 여러분이 제일 먼저 내리는 추측일 것이다. 마찬가지로, 한 음악작품이 교향시(tone poem)라는 것을 안다면, 우리는 '세찬(rushing)'이나 '흐르는(flowing)'이라는 말을 물에 관한 것으로 해석할 것 같다.

한 예술적 신호가 무엇을 재현하는지를 우리가 정확히 알지 못할지라도, 그 신호가 재현 신호일 것임을 아는 것은, 그것의 특정한 의도된 의미를 알지 못하고도 그 재현이 무엇에 대한 재현인지를 적절히 결정하기 위하여 다른 요소들과 더불어 우리의 자연적인 인지 능력, 언어적 연상, 엄밀한 기호론적 코드에 대한 지식을 동원하게 만들 것이다.

조건적인 특정 재현과 조건적인 일반 재현 간의 차이는 제스처 게임(the game of charade)을 생각해보면, 잘 해명될 수 있다. 실제로 여러분이 제스처 게임을 해서 그 차이를 구분해 내려고 할 수도 있을 것이다. 두 팀 A와 B를 생각해보라. A팀이 B팀의 한 선수에게 문제를 보이면, 그 B팀 선수는 몸짓으로 B팀의 다른 선수들이 그 답을 맞히도록 연기하는 것이다. 그 B팀 선수가 그 문제를 몸짓으로 연기해서 답을 끌어내려고 한다고 해보자. A팀 선수들은 문제가 무엇인지 알기 때문에——그의 동작이 무엇을 재현하려는 것인지를 알기 때문에——그들은 B팀 선수의 연기를 조건적 특정 재현의 예로 본다. A팀 선수들은 그 B팀 선수의 몸짓을 그것이 재현하리라고 그들이 알고 있는 것에 일치시키려고 한다. 그들은 B팀 선수의 몸짓을 이해하고 식별할 수 있다. 그 B팀 선수가 무슨 신호를 보내려 하는지를 정확히 알고 있기 때문이다.

하지만 B팀은 자기들의 동료가 무언가를 나타내려고 한다는 것만을 알 뿐이다. 그들은 그것이 정확히 무엇인지를 알지 못한다. 그들은 쓸

수 있는 다양한 인식적 기술을 사용하면서 그것이 무엇인지를 추론하려한다. 왜냐하면 그들은 자기 동료가 제스처 게임을 하고 있다는 것만을 알고 있을 뿐이기 때문이다. 만일 그들이 제스처 게임을 하고 있지 않았다면, 그들은 자기 동료가 무언가 어떤 신호를 보내려 했다고 생각하지 않았을지도 모른다. 그러나 동료가 제스처 게임을 하고 있다는 것을 알면서, 동료가 무언가를 재현하려고 한다는 것을 알면서, 그들은 그것이 무엇인지를 결정하려고 한다. 그리고 그들은 곧잘 이 일에 성공한다.

B팀에게 동료의 몸짓은 조건적인 일반 재현으로 간주되지만, 동시에 A팀 관찰자에게 그것은 조건적인 특정 재현이다. 즉, B팀은 사전에 무엇인지를 알지 못함에도 불구하고 무언가가 재현된다고 추정하는 상태에서 동료의 몸짓을 밝혀내려고 한다. B팀에게 제스처 게임은 조건적인 일반 재현의 문제이며, 그것에 유의해서 그들은 이런 앎을, 재현되고 있는 것을 추론하기 위한 모든 단서들을 활용하면서 배심원을 해석하기 위한 틀로 사용한다. 다른 한편 A팀은 재현되고 있는 것을 미리 안다. 그들에게 제스처 게임을 이해하는 것은 몸짓을 그들이 제시한 답과 일치시키는 문제이다. 그들은 B팀 선수가 풀려고 하는 문제의 답을 알고 있으며, 그 앎을 B팀 선수의 재주를 평가하는 데 사용한다.

분명히 A팀과 B팀의 선수들은 다른 인식적 작업을 하고 있는데, 이는 한쪽은 조건적인 특정 재현에 반응하고 다른 한쪽은 조건적인 일반 재현에 반응하는 것이라 할 수 있다. 게다가 이것은 그저 제스처 게임의 문제만이 아니다. 왜냐하면 예술작품도 마찬가지로 이 중 어느 한 종류의 재현을 사용할 수 있기 때문이다. 오네게르(Honegger)의 「퍼시픽 231」과 베를리오즈의 「환상 교향곡」은 조건적인 특정 재현의 예인 반면, 베토벤의 「전원 교향곡」에 나오는 천둥은 좀 더 조건적인 일반 재현의 성격에 가깝다(그 작품이 설명적이라는 것을 우리가 알지 못했다면, 우리는 그것을 천둥소리로 듣지 못할 것이다).

재현 연속체 위에 있는 이 네 개의 점은 망라된 것도 아니고, 또 특수한

경우에 아주 복잡하게 결합되고 융합될 수 있을지라도, 그럼에도 불구하고 그것들은 각양의 예술 형식들——또는 예술 형식 그룹들——이 재현을 사용하는 전형적인 방법들을 규정하는 데 도움이 된다. 모든 예술——회화, 조각, 연극, 무용, 문학, 사진, 영화, 비디오, 심지어 음악도 포함하여——들은 이 모든 재현 범주들을 사용할 수 있다. 이 범주 중 어느 하나가 전부이자 유일한 하나의 예술 형식과 관계한다는 것은 있을 수 없다. 그러나 각각의 관련 예술 형식이 이런 범주들을 전부 다 사용할 수 있을지라도, 특수한 예술 형식들——또는 예술 형식 그룹들——은 이 범주 중 어떤 것을 강조하거나 그것에 의존하려 한다. 따라서 우리는 다른 예술 형식들의 유일한 재현적 실천은 아니더라도 전형적인 재현적 실천을 기술해가는 데 이 네 범주를 요청할 수 있다.

예컨대, 사실 무용의 재현은 네 범주 모두에 들어갈 수 있으며, 또 다른 예술 형식의 재현이 이들 각각의 범주에서 예시될 수 있다는 것도 사실이다. 하지만 다른 예술들보다 더——또는 적어도 (사실적인 극, 영화, 텔레비전 극과 같은) 극적 성격에 가까운 예술들보다 더——무용은 이 범주들 중 몇 가지 것에 의지하는 것처럼 보인다.

즉, 무용을 연극, 영화, 텔레비전 극과 비교해 보면, 무용은 연극, 영화, 텔레비전 극보다 범주 3, 4에 더 의지하는 것처럼 보인다. 이는 무용이 범주 1, 2를 사용하지 않는다는 것을 말하는 것이 아니다. 아마도 무용도 범주 3, 4만큼이나 또는 그 이상으로 범주 1, 2를 사용할 것이다. 그럼에도 불구하고, 우리가 아는 한 극 무용은 서양 문화에서 연극, 영화, 텔레비전 극들의 유력한 형식들보다 더 조건적 재현의 형식들을 사용한다. 실제로 이런 예술 형식들은 우리 목록의 다른 재현 범주들보다 전적으로 범주 1에 의존한다. 재현 방법 선택에 있어서의 이런 차이를, 무용과 그것의 극적인 이웃 간의 재현 수단에 있어서의 **비율적 차이**(proportionate difference)라고 부르자.

이것은 전형적으로 실천되는 연극, 영화, 텔레비전 극이 범주 2를 사용할

수도 있다는 것을 부정하는 것이 아니다. 그리고 어떤 전위 예술——브래키지(Brakhage)의 영화 「밤의 예감(Anticipation of the Night)」과 같은——의 경우에, 그것들은 심지어 조건적 재현의 형식들을 선택할 수도 있을 것이다. 그럼에도 불구하고 주력(주류)의 연극, 영화, 텔레비전 극은 범주 1을 사용하는 것보다는 범주 3, 4를 덜 사용하는 반면, 무용은 범주 1을 사용하면서도, 아주 상당히 범주 2의 사용을 필요로 하며, 특히 재현 목적을 위해 범주 3, 4의 사용도 필요로 한다. 심지어 주류 무용 재현도 이해를 위해 유인물의——프로그램 책자와 같은——소지에 의존하지만, 주류 연극, 영화, 텔레비전 극은 일반적으로 그런 유인물 없이도 이해하기 쉽다는 점에서 볼 때에도 이 부분은 분명할 것이다.

따라서 한편으로는 무용과 다른 한편으로는 연극, 영화, 텔레비전 극 간의 재현 수단 선택에는 비율적 차이가 있다. 무용은 다른 것보다는 (양 종류의) 조건적 재현에 더 의존한다. 그러나 음악은 어떠한가? 음악은 무용보다 덜 재현적일지라도, 음악 속에 재현이 있을 때 그것 또한 조건적 재현('1812년 서곡'을 생각해보라)에 크게 의존하지 않는가? 음악과 무용이 사용하는 재현 수단과 관련하여 그것들 간에 아무 차이도 없는가?

확실히 있다. 무용은 음악보다 더 무조건적인 재현을 사용한다. 따라서 무용은 조건적 재현의 형식을 강조한다는 점에서 연극, 영화, 텔레비전 극과 다르지만, 무용은 훨씬 더 빈번하게 무조건적 재현을 사용한다는 점에서 음악과도 다르다. 물론, 연극, 영화, 텔레비전 극의 주요한 실천이 그것들 자체를 음악과 구별해주는 것도 그것들이 주로 무조건적인 재현에 의존하기 때문이다.

더구나 무용은 그 밖의 시간 예술——문학——과도 다르다. 그러니까 문학은 무용보다 훨씬 더 또는 실제로는, 연극, 영화, 텔레비전 극, 음악보다 훨씬 더 사전 의미적 재현 범주에 의존하면서, 거의 전적으로 그런 재현을 통해 일하고 있는 것이다.

재현적 회화, 소묘 그리고 조각은 주로——연극, 영화, 텔레비전 극처

럼——무조건적 재현에 의존하지만, 그것들은 또한 충분한 이해를 위해서 제목, 자막(caption), 배경 설명(예컨대, 이미지를 묘사하는 신화, 역사적 사건, 종교적 우화 등의 지식)을 배치하면서 조건적 재현에도 의존한다. 이런 점에서 사진(그것이 자막에 의존한다고 할 때)뿐만 아니라 이런 예술 형식들은 아마도 사실적 연극, 영화, 텔레비전 극에 가까운 것보다는 무용에 더 가까울 것이다. 그러나 사람들은 여전히 그것들이 무용이 그런 것만큼이나 조건적 재현에 의존하지 않는다고 생각한다. 이런 점에서 이 예술 형식들은 한편으로는 무용과 다른 한편으로 연극, 영화, 텔레비전 극 사이의 어딘가에 놓여 있는 것으로 보인다. 무조건적 재현과 조건적 재현 중 어느 쪽에 더 중점을 두는가에 따라서 말이다. 그리고 물론 이런 예술 형식들의 재현적 실천도 연극, 영화, 텔레비전 극의 표준적인 재현적 실천과는 다른 차원——정지 대 운동 차원——에 따라 미분화된다.

회화, 소묘, 조각과 사진은 물론 그것들이 무조건적 재현에 크게 의존하기 때문에 음악과 구별될 수 있는 반면, 그것들은 문학보다는 훨씬 덜 사전적 재현을 사용한다. 이것은 거기에 회화적 코드가 있다는 사실을 무시하는 것이 아니라, 아무리 그것이 이런 예술 형식에서 중요하다 할지라도 그것은 문학과 관련하여 볼 때보다는 여전히 여기서는 덜 근본적이라는 점을 언급하는 것뿐이다.

기존 예술 형식(또는 예술 형식 그룹들) 간의 비율적 차이라는 개념과 함께 이상의 네 재현 범주를 사용하면서, 우리는 예술 형식들이 쫓는 재현 성향에 관해 좀 말할 수 있게 되었다. 하지만 우리가 이런 예술 형식들에 관해 말할 수 있는 것은 그 재현 용법의 특징적인 면에 관계하는 것이지 유일무이한 면에 관계하는 것이 아니다. 우리는 이런 각 예술 형식에서의 재현에 관한 유일무이한 것을 말하고 있지 않다. 왜냐하면 이미 보았듯이 각 예술 형식은 다른 예술 형식들이 사용하는 것과 같은 유형의 재현들을 사용하기 때문이다. 예술 형식들이 다를 때 다른 점은, 그것들이 이용하는 여러 유형의 재현을 그것들이 비율적으로 차이가

나게 강조하기 때문이다.

1장 요약

예술과 재현의 관계는 항구적인 것이다. 서양 최초의 예술철학에서 재현은 예술의 본질적인 특징이라고 생각되었다. 이 견해는 수 세기 동안 지속되었으며, 우리가 근대 예술 체계라고 알고 있는 것을 형성하는 데 중요한 역할을 하였다. 하지만 19세기와 20세기 비재현적 예술의 발전으로 예술 재현론은 진부한 것이 되어버렸으며, 그러면서도 예술 재현론이 실제로는 완전히 이해된 적이 없었다는 경각심을 이론가들에게 불러일으키기도 했다.

그러나 예술 재현론이 일반적인 예술론으로서는 거짓일지라도, 여전히 우리가 알고 있는 상당수의 예술이 재현적이라는 것도 사실이다. 모든 예술이 재현적이지는 않을지라도, 많은 예술이 재현적인 것이다. 따라서 재현론은 여전히 예술철학이 다루어야 할 긴급한 과제이다.

아마도 이것은 회화 예술——회화뿐만 아니라 영화, 사진, 비디오, 텔레비전 극을 포함하여——을 고려할 때 가장 명백한 것 같다. 그래서 이번 장의 상당 부분은 회화적 재현을 논의하는 데 할애되었고, 우리는 회화적 재현이 소위 회화적 재현의 신자연주의 이론에 의해 가장 잘 분석된다고 제안하였다.

그럼에도 불구하고 회화적 재현은 재현과 예술과의 관계에 대해 전부를 말하고 있지 않다. 회화적 재현보다 더 많은 종류의 재현들이 있기 때문이다. 그래서 우리는 이번 장의 결론부를 예술 전반에 걸친 다양한 재현적 실천을 조사하는데 할애하였다. 우리는 각각의 다양한 예술들이 유일무이한 재현 형식을 갖지 않는다는 점을 주목하였다. 각각의 예술 형식은 다른 예술들이 이용할 수 있는 것과 같은 꾸러미의 재현적 방법을 이용할

수 있다. 재현적 실천과 관련하여 예술들이 다를 경우, 다를 때, 그것은 각각의 예술들——또는 예술 그룹들——이 다양한 수준에서 대안적인 재현 방법에 의존하는 방식에서의 비율적 차이의 문제이다.

참고 문헌

고전적 예술 재현론과 관련된 책을 읽고 싶은 학생들은 플라톤의『국가』 2, 3, 10권과 아리스토텔레스의『시학』을 참고하라. 이 작품들에 대한 여러 가지 판들이 나와 있다. 가장 읽을 만하고 또 주머니 사정에도 맞는 판들을 찾아 가게를 돌아다녀 보라. 순수 예술계에 대한 최선의 예비 지식적 논문은 폴 오스카 크리스텔러(Paul Oskar Kristeller)의 '현대 예술계' 이다(reprinted in *Essays on the History of Aesthetics*, edited by Peter Kivy(Rochester, NY: University of Rochester Press, 1992)).

신재현적 예술론에 대한 한 이형은 아더 단토의『상투적인 것의 변형 (*The Transfiguration of the Commonplace*)』(Cambridge, MA: Harvard University Press, 1981)에서 볼 수 있다. '신-재현주의'라는 용어는 피터 키비에게서 유래하는데, 그 역시 이 견해를 비판하고 있다. 그의『예술철학: 차이에 관한 논문들(*Philosophies of Arts: An Essay in Didderences*)』(Cambridge: Cambridge University Press, 1997), 3장을 보라.

회화적 재현 문제에 관한 소개를 위해서는 먼로 비어즐리(Monroe beardsley)의『미학: 비평철학에 있어서의 문제들(*Aesthetics: Problems in the Philosophy of Criticism*)』(Indianapolis, Indiana: Hackett Publishing Company, 1981), 6장을 보라. 넬슨 굿맨의『예술의 언어(*Languages of Art*)』(Indianapolis, Indiana: Hackett Publishing Company, 1976), 1장은 회화적 재현의 규약주의적 이론에 대한 강력한 사례이다. 플린트 쉬에(Flint Schier)의『그림 속으로 더 깊이: 회화적 재현에 관한 논문들(*Deeper Into Pictures: An Essay on*

Pictorial Representation)』(Cambridge: Cambridge University Press, 1986)은 전문적으로 매우 어려운 책이기는 하지만, 강한 형식의 신자연주의를 옹호한다. 예술 전반에 걸친 재현에 관한 독서를 시작하기 좋은 책은 피터 키비의 『음향과 유사성(*Sound and Semblance*)』(Princeton, NJ: Princeton University Press, 1984), 특히 2장이다.

끝으로 이번 장에서 우리는 문제의 그림이 현존하는 사물의 그림인 경우의 관점에서만 회화적 재현을 논의하였다. 우리는 좀 더 복잡한 허구의 회화적 재현이라는 문제는 제기하지 않았다. 그러나 이 주제는 비어즐리, 굿맨, 쉬에가 쓴 책들에서 다루어진다. 그것은 많은 다른 관련된 문제와 더불어 켄달 월튼(Kendall Walton)의 『환상으로서의 미메시스: 재현 예술의 토대에 관하여(*Mimesis as Make-Believe: On the Foundation of the Representational Arts*)』(Cambridge, MA: Harvard University Press, 1990)에서 길게 검토된다. 쉬에의 책과 마찬가지로 월튼의 책도 읽기가 만만치 않다.

예술과 표현

1부 표현으로서의 예술

예술 표현론

수 세기 동안 재현은 예술 정의에 중심적인 특징이라고 생각되었다. 재현이 모방의 측면에서 이해되었을 때 예술가의 역할은 자연에 거울을 갖다 대는 것에 유비될 수 있었다. 넓게 말해서, 예술 모방론은 사물의 외부 측면——사물의 모습과 인간 행동——을 강조하였다. 느슨한 의미에서 예술은 '외부' 세계의 **객관적** 특징——자연과 관찰 가능한 행동——에 일차적으로 관계하는 것으로 묘사되었다.

그러나 서양에서 18세기에서 19세기로 들어서자, 야심찬——이론적으로도 실천적으로도——예술가들이 마음을 들여다보기 시작했다. 그들은 자연의 모습과 사회 풍습을 포착하는 데 몰두하기보다는 자신들의 주관적 경험을 탐구하는 데 매달리기 시작했다. 예술가들은 여전히 풍경을 그렸지만, 그 풍경은 물리적 속성을 넘어선 의미로 채워졌다. 이 예술가들은 또한 풍경에 관한 그들의 반응——그들이 느낀 것——을 기록하고자 하였

다. 예술 모방론하에서 예술가들은 무엇보다도 객관 세계를 반영하는 일에 전념했다고 한다면, 19세기 초에 예술가들은 주관적 또는 '내적' 경험의 세계에 더 주의를 기울이기 시작하였다.

예술적 야심에 있어서의 이 큰 변화를 보여주는 중요한 예는 낭만주의 운동이었다. 1798년에 워즈워스는 그의 『서정가요집(*Lyrical Ballads*)』에서 시란 "강한 감정의 자발적 넘쳐흐름"이라고 주장한다. 즉, 시인의 임무는 본질적으로 다른 사람의 행동을 반영하는 것이 아니라, 그 자신의 감정을 탐구하는 것이다. 낭만주의는 자아와 자아 자체의 개인적 경험에 일차적 가치를 둔다. 시인이 어떤 외부 풍경을 관조할 때 그 풍경은 풍경으로서 존재하는 것이 아니라, 그 풍경에 대한 시인 자신의 정서적 반응을 조사하기 위한 하나의 자극으로서 존재한다.

세계는 정서적으로 푹 젖어 있는 관점에서 존재하는데, 여기서는 개별 시인의 정서적 시각이, 정서를 일으키는 것(종달새나 그리스 도기와 같은)이 무엇이건 그것을 그저 묘사하는 것보다 더 중요하다. 낭만주의 시인에게 예술가는 외부 객관 세계를 맹목적으로 열심히 모방하거나 재현하는 것이 아니라, 내적인 주관 세계를 표출(presentation)——예술가의 정서와 감정을 표출——하는 데 열중한다. 그리고 음악에서도 베토벤, 브람스, 차이콥스키 등과 같은 작곡가의 작품은 강렬한 감정의 돌출로 간주된다.

낭만주의는 이후 예술의 방향에 큰 영향을 끼쳤다. 우리는 아직도 낭만주의의 그늘에서 살고 있다. 아마도 오늘날 대중문화에서 가장 많이 떠올리는 예술가의 이미지는 여전히 자기들의 감정과 소통하려고 하는 정서적으로 절박한 작가(작곡가, 화가 등)일 것이다. 독일 표현주의에서부터 현대무용에 이르기까지 20세기 많은 예술 운동은 낭만주의의 직접적인 후예로 보일 수 있다. 더구나 이런 발전들이——표현 목적을 위해 왜곡과 추상을 사용함으로써——점점 더 엄격한 모방 규범에서 벗어나자, 그것들은 모방과 예술 재현론이 부적절하다는 것을 한층 더 분명하게 보여주었다.

이런 실험들은 그 자체가 종종 지배적인 예술론에 대한 반례였을 뿐만

아니라, 사람들로 하여금 역사적 기록을 재고하도록 고무하였다. 이때 이해 당사자들은 낭만주의와 그 변천이 하늘 아래 새로운 것이 아니었다는 것과 정서 표현은 예술이 영속적으로 관여해 왔던 것이었다는 것을 알았다. 셰익스피어의 소네트가 표현적이지 않았는가? 따라서 새 예술(낭만주의와 절대 음악의 발흥)과 옛 예술은 둘 다, 새로운 종류의 종합적 이론을, 예술 재현론보다 더 포괄적이고 정서 표현에 더 잘 반응하는 이론을 요구하였다. 그리고 이런 맥락에서 예술 표현론(the expression theory of art)이 전면에 등장하는 것이다.

예술 재현론은 예술가의 활동을 과학자의 활동과 유사한 것으로 간주한다. 말하자면 양자는 외부 세계를 기술하는 일을 한다. 그러나 19세기에 와서 과학자와 예술가 간의 비교는 예술가가 세계를 발견하거나 자연을 거울로 비치는 일과 거의 관계하지 않는 것처럼 보이게 만들었다. 그런 일에는 분명히 과학이 더 우세하였다.

따라서 예술을 과학과 구별하면서도 동시에 과학과 동등하게 만드는 사명을 따라잡기 위한 사회적 압력이 예술에 밀어닥쳤다. 이런 견지에서 예술이 정서 표현에 한정된다는 생각은 특히 매력적이었다. 그 생각은 과학에는 과학의 것——객관 세계에 대한 탐구——을 돌려준 반면, 예술이 할 중요한 일——감정이라는 내부 세계를 탐구하는 것——을 떼어놓았다. 과학이 자연에 거울을 갖다 댔다면, 예술은 그 거울을 자아와 자아의 경험에 돌렸다.

20세기 초에 예술철학은 현저한 변화를 겪게 되었다. 순전히 지적인 관점에서 예술 재현론들은 물러나지 않을 수 없었다. 그 이론들은——현대와 과거 모두의——예술의 성격을 종합적으로 설명하지 못했다. 게다가 예술을 과학과 같은 부류에 놓으면서, 그 이론들은 예술을 구식의 전형인 것처럼 보이게 만들었다. 결과적으로 이론, 실천과 사회적 요구 모두가 예술 세계를 예술 표현론으로 향하게 만드는 데 공모하였다.

20세기 내내 예술 표현론의 많은 다른 이형들이 제기되었다. 20세기

중반까지 그런 이론들은 아마도 이용할 수 있는 가장 흔한 길잡이였을 것이다. 근본적으로 모든 표현 이론이 어떤 것의 정서를 표현한다면 그것은 예술이라고 주장한다. '표현(expression)'은——포도에서 주스를 짜내는 것처럼——'밖으로 짜냄(pressing outward)'을 의미하는 라틴어에서 유래한다. 표현론이 주장하는 것은, 예술이 본질적으로 감정을 표면으로 가져오는 것, 예술가와 감상자가 똑같이 감정을 지각할 수 있도록 감정을 밖으로 가져오는 일에 관계한다는 것이다.

예술 표현론들이 많은 점에서 다르기는 하지만, 레프 톨스토이가 보급시킨 한 종류의 이론은 표현을 의사소통의 한 형태라고 생각한다. 내가 나를 여러분에게 표현할 때 나는 여러분과 의사소통하는 것이다. 물론 모든 의사소통이 예술인 것은 아니다. 그렇다면 어떻게 우리는 예술적 의사소통과 다른 의사소통을 구별하는가? 이런 부류의 이론에 따르면, 예술을 특징짓는 것은 그것이 일차적으로 표현 또는 감정의 소통과 관계한다는 점이다. 예술과 더불어 내적 정서 상태가 구체화된다. 그것은 공개된 장소로 나와 관객, 독자, 청자들에게 전달된다.

그러나 어떻게 우리는 이 정서의 전달이라는 개념을 이해해야 하는가? 전달(transmission)이라는 개념의 밑에는 이전(transfer)이라는 개념이 있다. 어떤 것을 전달한다는 것은 그것을 이전한다는 것이다. 그러나 예술작품은 무엇을 이전하는가? 표현 이론가에 따르면, 이전되는 것은 정서이다. 한 예술가가 풍경을 보고 우울해한다. 그러면 그 예술가는 감상자가 같은 우울감을 경험하게끔 풍경을 그린다. 여기서 "예술가가 우울함을 표현한다"는 예술가가 어떤 양식으로 그림을 그림으로써 관객에게 전달하거나 주입할 우울함의 감정을 그가 가진다는 것을 의미한다.

이 표현 개념은 여러 가지 것을 포함한다. 첫째, 예술가는 어떤 감정이나 정서를 지녀야 한다. 아마도 그것은 풍경이나 군대의 승리와 같은 사건을 향해 있을 것이다. 그러나 정서가 무엇을 향해 있건 간에, 예술 표현론은 예술가가 어떤 정서적 상태를 경험해야 할 것을 요구한다. 예술가는 그

감정에 적절하거나 '맞는' 선, 형태, 색, 소리, 동작, 그리고/또는 낱말의 어떤 배열을 찾으려고 함으로써, 이 상태를 표현——말하자면 그것을 그 자신 밖으로 가져간다——한다. 그러면 이 배열은 관객에게 같은 정서 상태를 촉발한다.

영화 「아미스타드」에서 스티븐 스필버그는 노예제도에 대한 그의 분노를 표현한다. 즉, 그는 그가 느끼는 것과 똑같은 노예제도에 대한 분노를 영화 관객으로 하여금 느끼게 할 수 있는 것을 제작한다. 이런 부류의 표현론에서 예술가가 어떤 것을 느끼고 관객은 같은 종류의 정서를 느끼게 되는 것이 필요하다는 점을 주목하라. 즉, 이런 식의 표현론에서는 예술가와 관객, 그리고 그들이 공유하는 정서가 있어야 한다. 따라서 x는 예술가가 경험했던 같은 감정을 그 예술가가 관객에게 전달할 경우에만 예술이다.

여기서 우리는 예술을 위한 세 가지 필요조건——예술가, 관객, 공유된 감정 상태——을 가진다. 그러나 분명히 이것만으로는 예술을 정의하기에 충분하지 않다. 내가 낙담해 있다고 가정해보자. 나는 막 직장을 잃었다. 나는 울고 있고 어깨는 구부정해져 있고, 활기 없이 산란한 마음으로 말을 한다. 여러분이 나를 보고서는 나의 슬픔을 간파한다. 여러분이——직장을 잃을 다음 차례라서——직업을 잃는 것에 관해 생각한다고 상상해보라. 그러면 여러분도 슬픔을 느낄 것이다. 분명히 나는 슬픔을 경험하고 있고, 나의 행동은 여러분에게 불길한 느낌을 일으킨다. 어쩌면 내가 미래에 대해 낙담하는 것과 같은 모양으로 여러분도 여러분의 미래에 대해 슬퍼할 것이다. 그러나 나는 예술작품을 창조하지 않았다. 창조했는가? 아니다. 그리고 적어도 이에 대한 한 가지 이유는 내가 운다고 해서 그것이 예술작품을 만들겠다는 의도는 아니며, 심지어 여러분에게 내고통을 느끼게 하려는 것도 아니기 때문이다. 나는 너무 마음이 아프기 때문에 여러분이 무엇을 느끼는지에 대해서 관심을 두지 않는다. 나는 속상하기는 하지만, 그 감정을 다른 사람에게 전달하려는 의도는 갖고 있지 않다. 예술가가 자기의 감정을 표현할 때, 그는 그것을 의도적으로

표현한다. 그것이 예술가의 목표이다. 예술가는 자신을 포함하여 모든 사람들이 자기의 감정을 관조할 수 있는 공적인 장소로 자기의 감정을 공표하고 싶어 한다. 어떤 것은, 예술가가 경험했던 것과 같은 정서를 관객에게 전달**하려고 할**(intended) 경우에만 예술작품이다.

그러나 연하장은 어떤가? 예를 들어 통상적인 조의문은 어떤가? 여러분이 그것을 작성하는 일을 한다고 하자. 여러분은 예술가인가? 그런 인사장들은 정서를 표현한다. 그러나 그것들은 아주 일반적인 정서이다. 그렇기 때문에 그것들은 대규모로 제작되고 팔릴 수 있는 것이다. 오히려 그것들은 개인의 감정이 들어가 있지 않다. 그것들을 만드는 사람들이 슬픔을 느끼고 또 받은 사람들도 슬픔을 느낀다 할지라도, 우리는 거의 대부분 그것들을 예술작품이라고 부르기를 망설일 것이다. 왜 그런가?

그것들이 전달하는 정서가 너무 일반적이기 때문이다. 낭만주의자들은 개인적 경험을 분명하게 표현하는 데 높은 가치를 두었다. 그러나 연하장이 전달하는 정서적 경험은 개별화되어 있지 않다. 예컨대 그것은 소원한 친척, 친구, 또는 심지어 그저 아는 사람에게나 어울리는 것이다. 그러나 우리는 예술가가 판에 박히지 않은 독창적이고 구체적인 것을 말할 것을 기대한다. 따라서 필요조건 목록에 다음의 것을 첨가하도록 하자. 예술작품은 예술가가 경험했던 것과 같은 **개별화된**(individualized) 정서를 관객에게 의도적으로 전달한다.

이것은 여전히 어떤 명백한 이유 때문에 적절한 예술 정의가 아니다. 여러분이 한 화가의 작업실을 방문하고 있는 동안 그 화가가 퇴거 통지를 받는다고 가정해보라. 그는 붉은 페인트 깡통을 집어서 벽에 뿌려 대면서 마구 욕을 퍼붓는다. 그는 분노하고 있으며, 그의 분노는 아주 구체적이다. 그는 벽을 더럽히고 있고, 이는 집주인에게 피해를 주기 위한 계산된 행동이다. 또 집주인의 체중, 성적 경향, 인종적 출신 등에 대해서 내뱉는 욕설도 모두 일반인이 아니라 집주인에게 맞추어져 있다. 우리가 집주인을 향한 화가의 분노에 영향을 받는다고 상상해보라. 이런 것도 화가의 예술작

품의 하나인가?

그렇지 않은 것처럼 보인다. 예술 표현론은 일반적으로 예술가의 정서 표현과 단순한 정서 표출 간에는 차이가 있다고 말함으로써 이 결론을 설명하려 한다. 고함이 우리를 화나게 하는 것과 같이 다른 사람들을 흥분시킨다 할지라도, 예술은 고함치는 것과 같은 문제가 아니다. 우리는 종종 우리와 감정을 공유하는 연인에게 정서를 분출한다. 그러나 이것은 예술이 아니다. 왜 그런가?

예술가는 자기의 정서를 검사한다. 예술가가 그냥 정서에 사로잡혀 있는 것이 아닌 것이다. 예술가의 감정 상태는 초상화를 위해 포즈를 취하고 있는 모델과 같다. 예술가는 그것의 질감과 윤곽을 찾아내려고 고심한다. 예술가가 자기의 감정 상태를 반영할 때 그의 활동은 통제된다. 그는 그 감정 상태를 신중하게 탐색하고 그것을 표현할 적합한 언어, 색, 소리를 찾아내려고 한다. 그는 다른 시도를 해보기도 한다. 만일 예술가가 시인이라면, 그는 먼저 한 단어를 고르고 나서, 그가 느끼는 바를 더 잘 포착하는 다른 단어로 그것을 대체할 것이다. 예술작품을 제작하는 것은 분출, 표출이나 소리 지름의 문제가 아니다. 그것은 명료화 과정이다.

일반적으로 예술가는 주의를 끌기는 하지만 그럼에도 모호한 감정과 함께 작업을 시작한다. 그는 이 감정을 선명하게 돋보이게 하려고 한다. 그는 그 감정을 연구하고 더 분명하게 그것에 초점을 맞춘다. 얼마간 그는 그것을 구체화함으로써——그것을 표현하는 여러 방법들을 실험함으로써——이 일을 한다. 무용가는 여러 동작들을 결합할 것이고, 화가는 여러 가지 붓놀림을, 작곡가는 여러 가지 줄을 결합할 것이고, 뒤로 물러서서 그것들이 적절한지를 물을 것이다. 여기서 '적절하다(right)'는 "적절하다고 느끼는가?"를 또는 "정서를 정확히 바르게 표현하는가?"를 의미한다. 이 과정은 예술가의 정서를 명료하게 하는 동시에, 그 정서는 예술가의 선택에 영감을 주고 또 정보를 제공한다.

예술가는 정서를 그의 매체 속에 명료하게 표현하려고 노력함으로써

정서를 통하여 활동하고 있다. 예술가는 우리가 실제로 어떤 것에 관해 무엇을 느끼는가를 자문할 때 우리 모두가 하는 일을 하고 있다. 우리가 언명한 처음의 몇몇 문장들은 모호하고 단편적일지도 모른다. 하지만 우리는 그 문장들을 보다 명확하고 분명하게 만들려고 계속 수정해간다. 마찬가지로 화가는 낱말이 아니라 선, 형태, 색만을 사용하면서 같은 놀이를 하고 있다. 색깔은 나의 정서인가? 그것은 거친가, 매끄러운가? 그는 선을 그린 다음 그것을 줄여본다. 그림을 그리는 것은 정서의 안내를 받지만, 그림이 더 세부적이고 명확하게 되는 만큼 정서도 그렇게 된다. 그림을 그리는 것은 곧 구체적인 정서를 얻어 가는 방법, 그 정서가 무엇인가를 명료화하는 방법——예술가가 느끼는 것을 명료화하는 방법——이다.

이것은 분출이 아니라 통제된 활동이다. 생물학자가 세포를 연구하는 식으로 예술가는 정서를 연구한다. 예술가는 생물학자가 시약을 사용하는 방식과는 다른 방식으로 연속 동작이나 몸짓을 사용하면서 정서를 들춰낸다. 한 정서의 특이한 것에 점점 더 가까이 다가가면서 그 정서를 다른 각도에서 다른 기법으로 조사한다. 일을 끝냈을 때 예술가가 성공했다면, 그는 그의 감정을 정확하게 포착했을 것이고 또 관객, 청자나 독자도 마찬가지로 그것을 포착하게 했을 것이다. 그는 각별히 풍부하면서도 특이한 그의 정서의 운치를 느꼈고, 다른 사람들도 같은 것을 느낄 수 있게 하였다.

예컨대 셰익스피어는 소네트 73(「그대 나에게서 늦은 계절을 보리라」)에서 연인들이 언젠가는 죽으리라는 것을 우리가 깨달을 때 우리가 그들에 대해 느끼는 특수한 강화(intensification)의 경험을 분명하게 보여준다. 그 뒤의 연에서, 셰익스피어는 독자에게 아주 특수한 정조를 일으켜 가면서, 사라짐(extinction), 소멸(passing)과 같은, 연관된 비유를 점점 더 명확하게 축적해주는 또 다른 죽음의 메타포를 들여오는데, 이런 다양한 표현의 변화(color)를 통해 복잡하게 뒤얽혀 있고, 그저 의기소침하기만 한 것이

아니라 구원의 생명력과도 닿아 있는 정서 상태를 묘사한다.

물론 청자는 예술가가 경험하는 것과 양적으로 같은 정서를 경험하지 않는다. 예술가의 정서는 그의 세계 내에서 일어난 것인 반면, 우리들은 저마다 우리가 살고 있는 곳에서 우리의 정서를 경험한다. 하지만 예술가와 우리는 같은 명료화된 정서 유형을 공유한다. 게다가 우리는 이런 관점에서 예술에 흥미를 느낀다. 왜냐하면 예술은 항상 새로운 정서는 아닐지라도 적어도 우리가 일상적으로 경험하는 것보다 더 정교하고 명료하고 정확한 정서를 경험할 기회를 제공하기 때문이다. 예술은 관객으로 하여금 정서적 가능성들을 발견하고 반성할 수 있게 해준다. 따라서 명료성(clarification) 개념이 예술 표현론의 설명에 첨가되어야 한다. 어떤 것은, 예술가들이 경험했고 **명료화**했던 것과 같은 개별화된 감정을 관객에게 의도적으로 전달될 경우에만, 예술이다.

말할 나위 없이 예술가는 내적으로 자기감정에 집중함으로써 그것을 명료화할 것이다. 즉, 적어도 사람들이 그냥 자기의 정서 상태에 대해 생각함으로써 그것을 명료화할 수 있었다는 것도 상상할 수 있는 일이다. 그러면 그 정서는 명료화될 수는 있어도 구체화되지는 않았을 것이다. 하지만 한 예술작품이 오로지 사람의 머리 안에만 있을 수 있었을까? 이것은 예술작품을 공공의 것으로 간주하는 우리의 통상적인 예술 이해에 위배되는 것처럼 보일 것이다. 또 '내부'의 것을 '밖으로' 내놓는다는 생각에 의존하는 표현 개념과도 모순되는 것처럼 보일 것이다. 따라서 전적으로 정신적인 예술작품이 있을 수 있는 경우를 봉쇄하기 위해 표현 이론가는 정서의 명료화와 전달 과정이 선, 형태, 색깔, 소리, 동작 그리고/ 또는 언어에 의해 보장되어야 한다는 점을 첨가해야 한다. 이것은 예술작품 이 적어도 원리적으로 공적으로 이해될 수 있는 것——예술작품이 공적으 로 이해될 수 있는 매체로 구체화된다는 것——이라는 점을 보장한다.

여기서 이 요구가 **예술적** 매체라는 말로 진술되고 있기보다는, 더 넓게 공적으로 이해될 수 있는 매체——선, 형태, 색깔, 소리, 동작 그리고/

또는 언어──라는 말로 진술되었다는 점을 주목하는 것이 도움이 될 것이다. 이는 정의에서의 순환을 피하기 위해 취한 조치였다. 왜냐하면 표현 이론가는 **예술**을 정의하려고 하고 있기 때문이다. 따라서 표현 이론가가 정의에서 '예술'(**예술적** 매체)을 언급한다면, 그는 정의하고자 하는 바로 그 개념을 가정하고 있는 것이다.

마찬가지로 표현 이론가는 전달과 명료화 과정이 음악, 문학, 극 및 어떤 다른 예술 형식에 의해 진행된다고 말하지 않는다. 문제를 이런 식으로 짜는 것은 **예술** 개념을 정의하기에 앞서 우리가 **예술** 형식을 구분하는 방법을 가진다는 것을 전제하기 때문이다. 따라서 순환을 피하기 위해 표현 이론가는 톨스토이처럼 표면적으로나 암묵적으로 예술 개념에 호소하는 과정을 밟지 않고 예술을 제작하기 위한 관련 매체를 매거함으로써 예술의 성격을 규정하려고 하였다.

이제 우리는 이상의 고찰들을 함께 묶어서 예술 표현론의 대표적인 견해를 공식적으로 다음과 같이 진술할 수 있다.

> x는, (6) 예술가가 (스스로) 경험했고 (8) 선, 형태, 색깔, 소리, 동작 그리고/또는 언어에 의해 (7) 명료화했던 (3) 같은 (유형 동일적인) (4) 개별화된 (5) 감정 상태(정서)를 (1) 의도적으로 (2) 관객에게 전달한다면 오직 그때에만, x는 예술작품이다.

우리는 이런 입장의 표현론을 '전달 이론'이라고 부를 것이다. 이는 명료화된 정서가 관객에게 전달되어야 한다는 것을 (조건 #2에서) 요구하기 때문이다. 정서가 관객에게 전달되는지와는 무관하게 정서의 명료화에 관계하기만 하면, 어떤 것은 예술작품이라는 것을 인정해서 이 요구를 탈락시킴으로써 표현 이론에 대한 또 다른 설명이 획득될 수 있었다. 우리는 이것을 '단독 예술 표현론(solo expression theory of art)'이라고 부를 수 있다. 이는 창작자가 자기의 정서 상태를 선, 색깔 등에 의해 (자기

자신에게만) 명료화시켰기만 하면 어떤 것은 예술작품이라고 주장하기 때문이다. 전달 이론과 단독 표현 이론은 가장 넓게 논의된 두 개의 예술 표현론이다.

예술 표현론들은 예술 재현론들보다 우수한 것처럼 보인다. 그것들은 좀 더 포괄적인 것처럼 보인다. 그것들은 낭만주의 이래 크게 발달한 주관적 양식의 예술과 더 잘 어울릴 뿐만 아니라 일반적으로 과거의 예술에도 적합하다. 낭만주의는 예술작품의 창조에 있어 예술가의 역할——예술작품은 예술가의 태도, 감정, 정서 그리고/또는 주제에 대한 관점을 구체화한다는 사실——에 우리의 주의를 환기시켰다. 낭만주의는 예술작품의 이런 특징들을 강력히 강조하였다. 그런데 낭만주의가 작품 고유의 주관적 차원에 주의를 돌리게 되자, 사람들은 과거 예술이 마찬가지로 이런 특징들을 갖고 있는 것으로 볼 수 있었다.

아마 과거 예술가들은 그들이 그저 현실을 반영하고 있다고 생각했을 것이다. 그러나 낭만주의 이후 지나고 나서 보니, 예술가들은 뒤늦게 자기들의 작품에 관점이 깃들어 있고, 작품을 향한 태도, 감정, 정서가 새겨져 있었다는 것을 볼 수 있었다. 아마 예술 표현론자는 "어찌 그렇지 않을 수 있겠는가?"라고 부언했을 것이다. 그리하여 예술 표현론은 낭만주의 예술과 그 유산에 대한 인상적인 이론일 뿐만 아니라, 낭만주의 이전의 예술을 추적하는 임무를, 크게 잘하지는 않더라도, 잘 해내기도 한다. 예컨대 음악에 대한 그것의 접근법은 예술 모방론과 재현론처럼 견강부회한 것처럼 보이지 않는다. 순수 교향악을 감정 표현이라고 말하는 것은 옳은 듯이 보이지만, 그것을 일반적으로 재현이라고 말하는 것은 거의 어리석은 것처럼 보인다.

바로 그 포괄성으로 인해 표현론들은 경쟁자인 모방론과 재현론보다 우수하다. 하지만 예술 표현론들도 예술의 중요한 역할을 암시하는데, 그것은 예술이 과학과 비교될 수 있는 사명을 부여받았다는 것이다. 과학이 자연과 인간 행동이라는 외부 세계를 탐구한다면, 표현론에 따르면 예술은

감정이라는 주관적 세계를 탐구한다. 과학은 물리학과 시장에 관한 발견을 한다. 예술은 감정에 관한 발견을 한다. 박물학자는 새로운 종을 감정한다. 예술가는 새로운 정서 변화와 그 특색을 감정한다. 따라서 예술 표현론은 이전의 경합 이론이 했던 것보다 더 포괄적으로 무엇이 어떤 것을 예술로 만드는가를 탐구할 뿐만 아니라, 왜 예술이 우리에게 중요한가도 탐구한다. 이것이 표현론이 지니고 있는 두 중요한 장점이다.

예술 표현론에 대한 반론들

예술 표현론은 큰 영향력을 발휘하였다. 예술가들을 포함하여 많은 사람들이 여전히 그 이론이 예술의 성격에 대한 우리의 최선의 설명이라고 생각한다. 예술작품이 너무 개성이 없다고 비판받거나 예술가가 자신의 목소리가 없다는 말을 들을 때, 그 불평은 아마 예술 표현론이 옳다는 암묵적 가정에까지 거슬러 올라갈 수 있을 것이다. 그러나 예술 표현론이 영향력이 있다 할지라도, 우리는 여전히 그것이 설득력이 있는 것인지를 묻지 않을 수 없다.

전달 이론은 어떤 것이 의도적으로 정서를 관객에게 전달할 경우에만 그것은 예술작품이라고 말한다. 이미 보았듯이 또 다른 이론인 단독 표현론은 관련 정서를 관객에게 주입시키는 것이 필요하다는 것을 부정한다. 따라서 예술 표현론에 대한 우리의 탐문을 시작할 분명한 지점은, 작품을 관객을 위해 만들려는 것이 예술의 지위를 얻기 위한 필요조건인지를 묻는 것이다.

단독 표현 이론가들은 관객에게 전달할 의도를 염두에 두지 않고도 예술을 할 수 있다고 주장한다. 어떤 사람은 자기를 위한 예술작품을 만들 수 있다. 소문에 따르면, 프란츠 카프카와 에밀리 디킨슨은 자기들의 작품이 세간에 퍼지는 것을 원치 않았다. 나는 예술작품——예컨대 그

림——을 제작해서 그것을 아무도 보지 못하게 작은 방에 자물쇠로 잠가둘수 없을까? 안전하게 보관하는 것이 예술작품이 아닌 것으로 만드는가? 또 내가 그림을 그리자마자 불태웠다면 어땠을까? 확실히 그것은 예술작품이다. 내가 보여주기로 했다면 누구나 다 그것을 예술작품이라고 말할 것이기 때문이다. 내가 예술작품을 사람들에게 보이고 싶지 않았기 때문에 예술작품이 아니라고 말하는 것은 임의적인 것처럼 보이지 않을까?

결국 전시되지 않은 그림은 전시된 그림과 같은 것이다. 그것들은 지각적으로 구별될 수 없다. 내가 그것을 다른 사람들에게 보여주었다면, 그들은 "그것은 미술이야"라고 말할 것이다. 왜 내가 그것을 다른 사람에게 보여주고 싶지 않다는 사실이 그것을 비예술의 지위로 강등당해야 하는가? 오히려 그것은 이랬다저랬다 하는 것처럼 보인다. 이것이 단독 표현론자들이 전달 이론가들을 논박하기 위해 내놓은 논증이다. 그리고 단독 표현 이론가가 옳다면, 이것은 전 절에서 진술된 전달 이론을 물리치기 위해 사람들이 내놓을 수 있는 논증이다.

'관객에게 의도를 전달할 필요가 없는(no intended audience necessary)' 논증은 처음에는 옳은 것처럼 보인다. 확실히 한 시인이 시를 쓰자마자 찢어버렸다 할지라도 그는 예술작품을 제작하였다. 그리고 그가 즉시 그것을 찢어버린다면, 확실히 그는 아무도 그것을 보지 못하게 하려고——관객의 눈에 띄지 못하게 하려고——의도한 것처럼 보인다. 그러나 표면적으로는 그럼에도 불구하고 시를 쓰는 시인의 활동은 여전히——적어도 어떤 한 의미에서——다른 사람들에게 전달하려는 의도를 표시할 것이다.

어떤 의미에서 그런가? 자, 시인은 어떤 자연 언어의 말로 문법에 맞게 시를 썼다. 이것은 그의 시를 공적으로 이해할 수 있게 해준다. 시인이 시를 찢어버리기 전에, 또는 나중에 다시 풀로 붙여서, 어떤 사람이 그 시를 보았다면, 그것은 전달될 수 있었을 것이다. 그 시인은 본질적으로 다른 사람에게 이해될 수 있는——다른 사람에게 전달된다는——의미에

서 예술작품을 제작하였다. 공적으로 이용할 수 있는 매체를 채택함으로써 시인은 전달할 의도를 보여준다. 그는 전달할 수 있는 어떤 것을 제작하기로 결정했기 때문이다. 그는 관객을 생각하고 어떤 것을 제작하였다. 그가 자기 작품을 보는 실제 관객을 원하지 않는다 할지라도, 그는 원리상 관객을 끄는 어떤 것을 만들었다. 카프카와 디킨슨이 자기 작품들이 출판되기를 원하지 않았을지라도, 그들은 독자가 이해할 수 있었던(그리고 이해하는) 작품을 썼다.

여기서 시인의 행동은 말하자면 그의 말보다 더 큰 소리를 낸다. 그는 독자를 원하지 않지만 자연 언어를 사용함으로써 공적으로 소모될 것을 생각하고 어떤 것을 제작한다. 따라서 이런 면에서의 그의 의도는 겨우 양립하거나 심지어 상충하는 것처럼 보인다. 한편으로 그는 아무도 자기 작품을 보지 못하게 하기 위해서 행동한다. 그럼에도 불구하고 그는 원리상 독자의 반응을 염두에 둔 어떤 것을 만든다. 그래서 시인은 언어를 수단으로 채택하면서 적어도 원리상 독자에게 전달될 수 있는 어떤 것을 제작하려고 한다. 시인은 자기 시가 독자에 의해 읽히지 못하게끔 행동했지만, 그는 또한 의도적으로——공적으로 이해할 수 있는 언어로 쓰기로 결정하면서——원리상 전달할 수 있는——즉, 잠재적 독자가 이용할 수 있는——어떤 것을 만들기 위해서 행동하였다.

그리고 앞의 반론에 비추어볼 때, 아마도 이것으로 전달 이론의 관객 조건을 구하기에 충분할 것이다. 따라서 우리는 그것을 다음과 같이 수정할 것이다. x는 적어도 원리상 관객에게 어떤 것을 전달하기로 의도될 경우에만 예술작품이다. 이것은 카프카와 디킨슨의 경우 그리고 작가가 습작의 목적을 위해서만 쓰는 유사한 경우들을 수습해줄 것이다. 더구나 이것은 그 이론에 상당히 유효한 보충이 되는 것처럼 보인다. 왜냐하면 예술가들은 통상, 반드시 어떤 특수하게 존재하는 관객을 염두에 두지 않고, **원리상의** 관객들을 생각해서만 작품을 제작하기 때문이다.

일부 독자들은 이 논증을 납득하지 못할지도 모른다. 그것은 문제의

예술가가 어떤 공적으로 이용할 수 있는 매체——언어 또는 아마 음악이나 회화의 기존 장르——를 사용하고 있다는 가정에 의존한다. 따라서 이 논증을 따라가자면, 어떤 공적으로 이용할 수 있는 매체를 동원하면서, 예술가는 암묵적으로 관객——또는 적어도 잠재적 관객——에게 말을 걸고 있다. 그러나 관객의 가능성까지 없애기 위해서 시인이 순전히 자기가 고안해서 원리상 어떤 사람에게도 불가해하게, 공적으로 완전히 이해될 수 없게끔——방언(사적 언어)으로——쓴다면 어쩔 것인가?라고 여러분은 반론을 펼 수도 있을 것이다. 관객 조건이 보편적이지 않다는 것을 보여주는 예술작품은, 예술작품이 될 수 없을까?

이에 대해 두 가지 점을 이야기하겠다. 첫째, 어떤 사람이 누구에게도 정말 이해될 수 없는 것을 만든다면, 우리가 그것을 예술작품이라고 간주하는 것은 아주 그럴듯하지 못할 것이다. 예술은 일정 지분의——최소만이라도——공적 이해 가능성을 요구하는 것처럼 보인다. 예술가가 창조한 어떤 것이 절대적으로 사람들이 이해할 수 없는 것이었다면, 왜 우리는 그것을 예술작품이라고 생각하겠는가? 아마도 이것은 관객에게 전달할 것을 의도함(intended audience)이라는 요구 이면에 있는 진리일 것이다.

둘째, 시가 완전히 사적인 언어로 쓰였다면, 우리는 그것이 시인에게조차도 이해될 수 있는 것인지 의아해할 것이다. 만일 그의 언어가 완전히 사적이었다면, 매번 읽을 때마다 그것이 진정으로 무엇을 의미하는지를 그는 어떻게 생각해낼 수 있었을까? 그리고 시가 시인에게도 어느 누구에게도 이해될 수 없다면, 그의 작문이 정말로 시일까?

언어는 원리적으로 공적인 것이며, 사적 언어——낱말, 이미지, 소리나 형태——가 있을 수 있었다는 것은 의심스럽다. 그러나 일단 예술가가 공적으로 이해할 수 있는 매체를 사용하자마자, 그는 적어도 원리상 관객에게 전달할 수 있는 어떤 것을 만들려는 의도를 가지고 작업하는 것이다. 그것을 없애버린다고 해도 말이다.

물론, 예술가가 자기 작품을 없애버린다 할지라도, 그것은 원리상 잠재

적 독자를 위해 의도되었을 뿐만 아니라, 실제 관객도, 말하자면 예술가 자신도 있었다고 여전히 주장해 볼 수도 있을 것이다. 왜냐하면 예술가는 창작자일 뿐만 아니라 자기 예술작품의 첫 관객이기도 하기 때문이다. 시인은 자기 작품의 효과를 판단하기 위해서 으레 그 작품에서 뒤로 물러난다. 그리고 그렇게 하면서는 그 작품의 첫 독자가 된다. 예술가와 관객의 역할은 밀접하게 연결되어 있으며, 모든 예술가는 자기 작품에 대한 첫 관객이다.

예술 행위(artistry)는 계속 진행되기 위해서——예술가의 작품을 바꾸고 수정하기 위해서——예술가가 관객의 역할을 할 것을 요구한다. 예술가는 자기 작품에 대한 최초의 비평가이며, 자기 비평적이기 위해서 감상자의 입장에 설 필요가 있다. 따라서 예술가 자신도 본질적으로 관객의 한 일원이라는 점을 우리가 상기하기만 하면, 우리는 예술작품이 관객을 위해 의도된 것이라는 것을 인정하지 않으면 안 된다.

이런 논증들이 옳다면, 전달 이론이 단독 표현론보다 더 선호되어야 할 것이다. 예술은 적어도 원리상 어떤 잠재적 관객을 위한 것이어야 한다. 하지만 전달 이론의 다른 조건들이 성공적으로 옹호될 수 있는지는 분명하지 않다.

예술작품이 관객을 위한 것이어야 한다는 요구 이외에도, 전달 이론은 예술가들이 자기들이 겪은 것과 똑같은 감정을 관객에게 전달해야 한다는 것도 요구한다. 예술가는 진정성이 있어야 한다. 이에 대해 두 개의 필요조건이 있다. 첫째, 예술가는 어떤 정서를 경험했어야만 하고, 그러고 나서 바로 그 정서를 관객에게 전달해야 한다. 이것들을 각각 '경험 조건'과 '동일성 조건'이라고 부르자. 이 각각은 예술작품이 되기 위한 필요조건인가?

동일성 조건은 그리 만족스러워 보이지 않는다. 확실히 예술작품은 관객에게 원작자가 느끼지 못한 정서를 환기시킬 수 있다. 이아고(Iago)를 연기하는 배우는 관객에게 그의 배역에 대한 증오를 불러일으키려고

한다. 그러나 그는 그렇게 하기 위해 이아고에 대한 증오를 느낄 필요가 없다. 오히려 그는 관객의 증오심을 북돋기 위해 여러 가지 연기 기법을 사용한다. 만일 배우가 이아고의 간악성에 관해 관객들을 격앙시킬 만큼 격앙되어 있었다면, 아마도 그는 본분을 잊은 것——또는 아마도 자살했을 것——이었을 것이다. 배우와 관객은 같은 정서 상태에 있을 필요가 없다. 만일 그랬다면, 실제로 종종 배우는 연기를 망칠 것이다. 많은 (대부분의?) 배우들은 순수하게 연기를 하기 위해 관객에게 미치는 그들의 정서적 효과를 계산하기에 너무 바쁘다. 따라서 동일성 조건은 보편적으로 적용되지 않는다.

마찬가지로 많은 장르의 예술이 그것들 나름대로 관객을 감동시키기 위하여 어떤 형식적 전략에 의존한다. 예컨대 서스펜스 소설은 독자들을 긴장시킬 목적으로 유효성이 증명된(tried and true) 서사 기법을 사용한다. 독자들을 긴장시키기 위해 작가는 올바르게 이런 형식들을 배치하기만 하면 된다. 그는 독자가 긴장을 느끼는 만큼 긴장을 느낄 필요가 없다. 사실 그는 압박을 가할 때——"여기서 독자가 움찔하겠지" 하고 혼자 웃으면서——재미를 느낄지도 모른다. 분명히 적어도 몇몇 서스펜스 소설은 예술이지만, 문제의 작가가 관객에게 불러일으키고자 하는 긴장은 독자, 감상자나 청자가 느끼는 긴장과는 같을 필요가 없다.

실제로 베토벤은 오직 청중의 어리석음을 비웃고 자기 능력을 보이기 위해서 즉흥곡으로 청중들을 울게 만들겠다고 한 적이 있다. 분명히 그런 경우에 예술가와 관객은 같은 것을 느끼지 않는다.

많은 예술이 주문 생산된다. 서스펜스 영화들이 그 한 예일 것이다. 그러나 과거에 예술가들은 종종 왕실 결혼식부터, 성도 기념일, 승전식에 이르기까지 온갖 일을 축하하기 위해 고용되었다. 예술가가 다른 사람들을 감동시키기 위해 축하하는 단체의 편을 대표해서 감동을 느껴야 한다고 가정할 이유는 전혀 없다. 예술가가 냉소적일 수도 있을 것이다. 아메리카 인디언은 기상나팔을 부는 기병대 영화를 연출하면서도 동시에 그의

관객에게 경멸감을 느낄지도 모른다. 또 일부 광고가 예술일 수도 있을 것이다. 그것을 제작하는 사람들이 소비자를 자극하는 알카 셀처나 버거킹 광고에 대해 소비자와 똑같이 열광할 필요가 없음에도 불구하고 말이다.

그런 사람들이 사실은 예술가가 아니라 통속적인 장인(hack)이라고 말할지도 모르겠다. 하지만 그것은 그저 비난이지 논증이 아니다. 확실히 냉소주의자는 감동적인 예술작품을 만들 수 있다. 게다가 자기의 순수한 감정을 전달하지 못하는 사람은 예술가가 아니라고 말한다면, 그것은 거지논법(beg the question)이다. 그것은 동일성 주장을 실제 가능성의 세계와 비교해서라기보다는 정의에 의해 참이 되게 한다.

동일성 조건이 가진 이런 문제들은 경험 조건이 가진 문제들도 부각시킨다. 왜냐하면 그것들은 예술가가 관객과 같은 감정을 공유할 필요가 없다고 지적하기 때문이다. 그들은 어떤 다른 감정을——긴장보다는 환희——가질 수도 있다. 그러나 그 밖에도 예술가가 예술작품을 창작할 때 전혀 어떤 감정을 갖는 일이 일어나지 않을지도 모른다.

또 많은 장르에서 정서를 불러일으키는 것은 확립된 형식의 역량을 시험하는 문제일 수도 있다. 이런 형식들이 어떻게 작동하는지를 예술가가 안다면——어떤 몸짓이 연민을 일으키는지를 배우가 안다면——예술가는 눈물을 흘리도록 관객을 감동시키기 위해 관객이 느끼는 것은 말할 것도 없고 전혀 어떤 것을 느낄 필요가 없다. 따라서 예술작품이 되기 위해서 예술가는 관객이 느끼는 정서는 말할 것도 없고 전혀 정서의 경험을 필요로 하지 않는다.

여기서 연민을 일으키기 위해서 예술가가 자기 예술작품을 제작하는 동안에 그것을 경험할 필요가 없을지라도, 언젠가는 당연히 그에 상당하는 연민을 경험하는 일이 있어야 한다고 반론을 제기할 수도 있을 것이다. 그러나 실제로 이것이 필요한 것처럼 보이는가?

공포를 생각해보라. 공포물 작가를 상상하라. 아마 그는 일생 동안 공포 소설로 놀라본 적이 없어도 다른 사람을 겁나게 하는 법을 알 것이다.

확실히 이것은 상상할 수 있는 일이다. 또 그가 독자를 놀라게 하기 위해서 해야 할 일을 할 때 그가 뒤에서 웃지 않는다는 것도 똑같이 상상할 수 있다. 그에게 그것은 중요한 일(job of work)이다. 그는 자기 소설로 남을 놀라게 하는 것이 특이한 일이라고 생각할 수도 있다. 그러나 하여간 그는 그 일을 한다. 그는 집세를 내야하고 가족을 먹여 살려야 한다. 마찬가지로 왜 정신병자가 유능한 배우가 될 수 없다고 생각하는가? 그들이 종종 사람들을 감동시킬 수 있다고 생각되지만, 그들은 아무 감정도 없기 때문이다.

느끼지 못하는 예술가는 좋은 예술을 제작할 수 없거나 심지어 전혀 예술을 제작할 수 없다고 말하는 것은 소용이 없을 것이다. 그것은 그때그때의 사안인 것으로 보인다. 따라서 우리는 경험 조건을 충족시키지 못하는 예술작품들이 있을 수 있는 가능성을 반드시 배제할 수 없다. 물론 전달 논증의 지지자는 인간 본성상 감정 없이 예술작품이 제작된다는 것은 불가능하다고 응수할 것이다. 왜냐하면 인간은 항상 이러저러한 정서 상태에 있고, 따라서 감정 없는 예술가와 같은 존재는 없기 때문이다.

그러나 여러 가지 이유 때문에 이것은 의심스럽다. 첫째, 우리가 항상 이러저러한 정서 상태에 있다는 것은 사실이 아닌 것처럼 보이며, 따라서 예술가가 항상 어떤 정서 상태에 있다고 추정할 이유가 없다. 예술가가 항상 어떤 정서 상태에 있다는 것이 사실이었다고 할지라도, 그것은 전달 이론가에게 크게 도움이 되지 못할 것이다. 그는 예술가가 어떤 정서 상태에 있어야 한다는 것뿐만 아니라 그가 그 상태를 명료화하는 일에 관계해야 한다고 주장하기 때문이다. 하지만 작품을 제작하는 동안 그 정서 상태를 명료화하는 일에 관계하지 않고도 예술가는 어떤 정서 상태에 있을 수도 있다. 그는 자기가 그런 상태에 있다는 것을 의식하지 못할 수도 있다. 즉 어떤 가수는 즐거운 곡을 부르고 있을 때 세금에 관해 걱정하면서 이를 피상적으로 의식하고 있을 수도 있지만, 그것을 곰곰이 생각하지 않으며 따라서 그것을 명료화하지 않는다.

명료성 조건은 경험 조건에 대한 앞의 옹호를 방해할 뿐만 아니라 자체의 문제도 노정한다. 전달 이론에 따르면, 예술가는 본질적으로 자기감정을 명료화한다. 예술가는 감정을 날 것으로 차려내지 않는다. 그러나 이것은 모든 예술의 목적인 것처럼 보이지 않는다. 비트 시(Beat poetry)와 펑크 아트처럼 어떤 예술은 단순하고 수정되지 않은 정서를 갈망하는 것으로 보인다. 그것은 있는 그대로 다 드러내기를 열망한다. 즉, 일부 예술의 양식적 목적은 예술가의 정서를 가급적 신경에 가깝게 파내는 데 있다. 수정은 심지어 때때로 그런 예술에서 결격 처리되는 배신——배반의 문제——이라고 생각될 수도 있다. 그렇다면 명료화는, 그것을 달성하지 않아도 되는 어떤 신뢰할 만한 예술적 양식이 있을 경우, 예술의 필요조건이 될 수 없다.

이런 최신형의 반례만 있는 것도 아니다. 소문에 의하면, 콜리지의 시 「쿠블라 칸(Kubla Khan)」은 환상의 상태에서 그에게 떠올랐던 것이다. 말하자면 그것은 아무 명료화 없이 단 한 방에 태어났다. 그는 그것이 떠올랐을 때 거의 기계적으로——곧 중단되었지만 무아지경 속에서——베껴 썼다(그래서 미완성 시가 되었다). 콜리지는 「쿠블라 칸」을 썼을 때 자기 정서를 명료화하는 과정에 관여하지 않았다. 그것은 그에게 섬광처럼 왔다가 순식간에 사라졌다. 따라서 「쿠블라 칸」과 같은 것도 예술작품이라면, 예술은 명료화 과정 없이도 발생할 수 있다.

전달 이론가는 정서의 명료화가 모든 예술의 목표라고 가정한다. 그러나 이는 참이 아니다. 어떤 예술은 모호한 정서를 만들어내려고 한다. 19세기 후반 상징주의 예술이 그런 종류의 것이다. 그것은 애매모호한, 심지어 무정형의 분위기를 제공한다. 그것은 정서적 상태를 명료화하려고 하기보다는 암시하려고만 한다. 예술가도 관객도 정서적 명료화를 열망하지 않는다. 상징주의는 감정이 잡히지 않기 때문에 높이 평가되는 암시의 예술이다. 그러나 상징주의 작품이 예술작품인 한, 명료화는 모든 예술의 필요조건일 수 없다.

초현실주의도 전달 이론에 의문을 제기한다. 그것의 구성기법 중의 하나가 '단체 미(엑스퀴지트 콥스, Exquisite Corpse)'라는 기법이다. 한 사람이 시의 첫 행을 쓰고 종이를 접어 다음 사람에게 넘기면 그 사람은 앞 행을 읽지 않고 다음 행을 쓴다. 이 과정은 일정 길이의 시를 만들어낼 수 있다. 그러나 그 과정을 명료화 과정이라고 부를 수 없다. 거기에 참가한 작가 모두가 공유해야 하는 정서 상태란 없기 때문이다. 즉, 시가 명료화하려는 공통적인 정서 상태는 없는 것이다. 그런데도 이 과정이 예술작품을 만들어내었다. 따라서 이것도 명료화 조건에 대한 역사적 반례인 것으로 보인다.

실제로 '단체 미' 기법은 명료성 조건에 대해 문제가 될 뿐만 아니라 전달 이론의 다른 조건들에 대해서도 난점을 일으킨다. 완성된 작품을 낳는 하나의 공통적인 정서가 없기 때문에, 또 완성된 작품이 환기시키는 정서도 제작에 참여한 작가들의 정서로 분산되기 때문에, '단체 미' 시는 전달 이론의 동일성 조건에 이의를 제기한다. 그 외에도 단체 미 기법의 작가 어느 누구도 어떤 정서 상태에 있지 않는 한, 이런 유형의 시는 경험 조건하에서도 포섭되지 않는다.

단체 미 기법은 우연성 예술(aleatoric art)——우연한 과정에 따라 만들어진 예술——의 한 예이다. 시뿐만 아니라 회화, 음악, 무용도 이런 식으로 제작될 수 있다. 머스 커닝햄(Merce Cunningham)과 존 케이지(John Cage)는 『주역』의 8괘(rune)를 던져서 예술작품을 만들었다. 그렇게 한 이유는 그들의 주관적인 의사결정 과정을 생략해버리고, 철저하게 무작위적이고 객관적인 절차로 대치하기 위해서였다. 케이지와 커닝햄을 포함하여 예술가들은 이런 효과를 위해 컴퓨터 확률 프로그램도 사용하였다. 그들은 중요한 면에서 구성 과정으로부터 자신들을 떼어내기 위해서 이런 작업을 하였다.

이런 종류의 우연성 작품은 예술로 간주된다. 그러나 이런 작품들이 예술이라면, 예술작품이 예술가의 정서를 관객에게 전달하려고 해야 한다

는 것은 참일 수 없다. 왜냐하면 우연성 기법은 예술가의 정서적 경험의 영향에서 벗어나려고 계획된 것이기 때문이다. 예술가의 주관적 경험보다는 우연 법칙이 예술작품의 최종 형태를 결정한다. 우연성 예술작품은 예술 전달론 측의 의미에서의 표현에 훼방을 놓고 있다. 우연성 기법은 예술가가 자신의 경험에 의해 미리 결정된 것을 전달하려 한다는 생각을 거부하면서도, 동시에 동일성 조건, 경험 조건, 명료성 조건의 필요성에도 이의를 제기한다. 예술가 자신의 경험이 과정에서 빠져버렸다. 우연성 전략은 예술가의 경험을 전달하려는 의도를 충족시키지 못하게 하기 위해 선택된 것이다.

전달 이론에 따르면, 예술작품에 의해 전달되는 정서는 일반적인 것이 아니라 개별화된 정서이다. 매일매일 연속극(soap opera)은 같은 감정을 밥상에 올린다. 또 다른 병이 사랑스러운 주인공에게 덮치고, 우리는 어제 슬펐던 것처럼 똑같이 오늘도 슬프다. 그것은 너무나도 단조롭고 거의 틀에 박혀 있다. 그러나 순수 예술은 개별화된 정서를 탐구한다고들 한다. 토니 모리슨의 소설 『사랑받는 사람(Beloved)』에서 어머니에게 품은 복잡한 감정은 대부분의 독자에게는 전례가 없는 것일 것이다.

물론, 아주 비상하고 개별화된 정서 상태를 탐구하는 몇몇 예술작품이 있다. 그러나 모든 예술이 그와 같은 것이라고 생각하는 것은 사태를 과장하는 것이다. 수 세기 동안 예술가들은 그리스도의 이미지를 성심(the Sacred Heart)으로 그렸다. 아마 일부 사람들은 어떻게든 예수를 향한 그들 자신의 아주 개별화된 감정을 표현했을 것이다. 하지만 아마 그보다 더 많은 사람들은 같은 경건한 감정(chord)을 더 많이 마음에 떠올렸을 것이다. 비록 신실하다 할지라도, 그럼에도 불구하고 이런 예술가들에 의해 전달된 신앙심은 반복적인 것이다.

실제로 이런 작품들을 의뢰한 고객들은 얼마간 이런 예술가들이 기독교에 걸맞은 외경심과 경외감을 전달해줄 것이라고 기대하였다. 그런 작품들은 서양의 보배로운 예술품 축에 끼여 있지만, 개별화의 관점에서 볼

때는 연속극 못지않게 틀에 박혀 있다. 그것들은 일반적으로 연속극보다 더 가치가 있을지 모르지만, 이는 덜 일반적인 정서를 제공하기 때문이 아니다. 그런 예들이 분명히 예술작품이기 때문에, 전달 이론가의 흥미를 끄는 개별화된 정서의 측면에서만 예술작품이 거래되는 것이 예술 지위를 얻기 위한 필요조건이라는 것은 성립될 수 없다.

예술작품이 고도로 개별화된 정서를 탐구한다는 것은 현대극과 같은, 어떤 장르의 상당히 상찬할 만한 특징이다. 그러나 그것은 모든 예술의 특징이 아니다. 『마하바라타(Mahabharata)』와 『라마야나(Ramayana)』는 정서적으로 노골적인 붓놀림으로 묘사되어 있다. 그러나 그것들은 고전적인 예술작품이다. 전달 이론가는 (개별화된 정서 및 정서의 명료성과 같은) 어떤 예술 형식의 좋은 제작적 특징을 모든 예술의 필요조건이라고 오해하고 있다. 그러나 이것은 어떤 예술을 좋게 만드는 것과 어떤 작품을 예술로 만드는 것을 혼동하는 것이다. 또는 다시 말해서 그것은 추천의 문제와 분류의 문제를 혼합하는 것이다.

작가의 개인적 감정을 분명히 밝히고 전달하는 현대시가 그런 이유 때문에 좋을 수도 있지만, 이는 어떤 것을 예술작품으로 생각하기 위해 그것이 이런 우수성의 기준을 충족시켜야 한다는 것을 반드시 함축하지 않는다. 왜냐하면 다른 예술 형식들을 위한 대안적이고 비수렴적인 우수성 기준들이 있을 뿐만 아니라, 명백하게 예술인 일부 작품들은 수준 미달이기 때문이다. 이는 아마 그것들이 속한 장르에서는 정서의 개별화를 기대하는 데도 정서가 개별화되어 있지 않기 때문일 것이다. 그러나 수준 미달의 예술도 여전히 예술이다. 개별화의 실패가 시를 수준 미달의 것으로 만든다 하더라도, 그렇다고 그것을 예술로서의 자격을 잃게 하지 않는다.

예술작품이 개별화된 정서를 전달해야 한다는 생각이 가진 또 다른 문제는 바로 개별화된 정서라는 개념이 매우 애매하고 심지어 모순될 수도 있다는 점이다. 대부분의 정서 상태는 그것에 관해 일반적인 어떤 것을 가진다. 두렵기 위해서 나는 내 상태의 대상이 어떤 필요조건을

충족시킨다고——예컨대 그것은 해롭다는 것——생각해야 한다. 적어도 이런 면에서 모든 공포도 마찬가지이다. 따라서 정서가 개별화되어야 한다고 말하는 것은 정확히 무엇을 의미하는가? 대부분의 정서는 어느 정도 일반적이기 때문에, 개별화된 정서와 그렇지 않은 정서 사이의 어느 지점에 임의적이지 않게 선을 그을 수 있을 것인가? 개별화된 정서는 아주 독특하다고 말함으로써 금을 그을 수도 없다. 그것은 모순일 것이다. 왜냐하면 대부분의 정서는——공포처럼——필요조건을 가지는 종류의 것이기 때문이다.

현 시점에서 예술 표현론의 옹호자는 지금까지 우리가 했던 모든 비판이 실제로는 전달 이론과 단독 표현 이론의 (개별화되고 명료화된 정서의 요구와 같은) 지엽적 부분이었을 뿐이라고 말할 것이다. 그는 이런 지엽적인 것에 이의를 제기하는 것은 표현론의 핵심을 찌르지 못한다고 말할 것이다. 왜냐하면 (전달 이론과 단독 표현 이론을 포함하여) 어떤 표현의 가장 중요한 사항(bottom line)은 어떤 것이 정서를 (그것이 예술가가 진솔하게 느꼈던 정서이든 아니든 간에) 표현할 경우에만 예술이라는 것이기 때문이다. 이 전제에 무언가 잘못된 점이 있다는 것을 보여주지 않는 한, 예술 표현론은 여전히 포괄적인 예술론으로 생존할 수 있는 경쟁자이다.

그러나 정서 표현이 예술의 필요조건이라고 주장하는 것은 그럴듯하지 못하다. 일부 예술 아마도 대부분의 예술은 정서를 전달하고 탐구하는 일을 할 것이다. 그러나 모든 예술이 그런 것은 아니다. 어떤 예술은 관념을 전달하고 탐구하는 일을 하고 있다. 대표적인 경우는 현대미술인데, 20세기의 많은 현대미술은 회화의 본성에 관한 것이었다.

예컨대 프랭크 스텔라(Frank Stella)의 작품은 구도를 짜는 데 그림의 가장자리가 맡은 구성적 역할에 우리의 주의를 환기하는 일에 집중되어 있었다. 앤디 워홀(Andy Warhol)의 많은 신다다이즘(neo-Dadaist) 실험은 무엇이 예술작품을 실물로부터 구별해주는가 하는 철학적 문제를 제기한

다. 에셔(M. C. Escher)는 우리의 시각 체계가 특히 회화적 재현에 관여하는 방식과 관련하여 시각 체계의 특성을 반성하게 해주는 시각 퍼즐을 우리에게 제시한다. 여러분은 그의 작품이 회화적 재현에 관한 것이라고 말할 수 있었다. 그러나 그것은 정서에 관한 것이 아니다. 그것은 정서적이 아니라 인지적이다.

마찬가지로 이본 라이너(Yvonne Rainer)와 스티브 팩스턴(Steve Paxton)과 같은 1960년대의 많은 포스트모던 안무가들은 "무용이란 무엇인가?"라는 문제를 제기하는 데 관심을 두었다. 그들은 안무가의 정서를 명확히 표현하거나 관객에게 정서를 환기시키는 일에 관계하지 않았다. 이런 안무가들은 관객들이 느끼는 것이 아니라 생각하게 만들려고 하였다. 구체적으로 그들은 관객이 무엇이 무용이라고 생각되는지 그리고 왜 그런지 하는 문제를 깊이 생각해보게 하려고 하였다. 이런 것들은 현장 예술가들에게 아주 합법적인 기획인 것처럼 보이며, 이런 탐구를 추구했던 작품들은 예술사가, 비평가, 현장 종사자, 교양 있는 관객에 의해 고전으로 인정된다. 따라서 그런 '지적' 작업이 예술인 한, 정서 표현은 예술의 필요조건이 아니다. 예술은 감정에 관한 것일 필요가 없다. 그것은 그 주제로 관념의 놀이를 포함하여 관념을 택할 수도 있다.

여기서 표현론의 지지자는 앞의 예들이 예술이라는 것을 부정하거나 **또는** 외관상은 그렇지 않은 것처럼 보일지라도 문제의 작품이 정서 표현과 관계한다고 주장함으로써, 이 결론에 반대할 것이다. 첫 번째 방향의 반격은 경솔한 것처럼 보인다. 그것은 거지논법에서 벗어나기 어렵다. 예술계는 이런 작품을 예술로 받아들이는 것으로 보이며, 또 그것은 적어도 일단 그것을 예술로 생각하기 위한 명백한 이유를 제공한다. 다른 한편, 만일 표현 이론가가 그것이 예술이 아니라는 것을 자기의 결론을 지원하기 위해 자기 이론에 호소한다면, 그는 증명하기로 된 것을 단순히 가정했을 것이다.

둘째 반격에서, 표현 이론가는 모든 인간 행동이 어떤 정서를 표현하기

때문에 예술가들이 의식하지 못할지라도, 스텔라, 워홀, 에셔, 라이너, 팩스턴 등의 작품이 정서 표현과 관계한다고 주장할 것이다. 사람들은 그들이 만드는 모든 것에 그들의 정서를 데려오며 그것은 그들 자신 뒤에 흔적을 남기지 않을 수 없다.

여기에는 두 개의 주장이 들어 있다. 첫째, 우리는 우리가 만드는 모든 것에 어떤 태도, 기분, 감정, 관점 등을 가지고 접근한다는 것, **그리고** 우리가 창조하는 것은 무엇이든 간에 이런 상태의 흔적에서 벗어날 수 없다는 것이다. 따라서 이런 작품들은 예술가가 그렇지 않게 의도할지라도 예술가의 감정과 개성을 표현한다. 그러므로 예술 표현론은 실제로 그런 작품들에 적대적이지 않다.

그러나 이 반론의 전제들은 모두 거짓인 것처럼 보인다. 내가 긴 줄의 수를 계산할 때, 나는 어떤 진부한 태도, 기분, 감정이나 정서를 가질 필요가 없다. 그리고 내가 한 관점(수학적 관점?)을 가진다 할지라도, 그것은 예술 표현론과 관계된 정서적으로 물든 관점이 아니다. 게다가 내가 정서 없이 수에 접근할 수 있다면, 왜 건축 기둥의 배열을 냉정하게 계산할 수 없을 것이라고 생각하는가?

그리고 더 중요한 것으로, 모든 살아 있는 인간이 어떤 정서 상태, 기분, 태도 등을 수반한다는 것(우리는 이를 의심한다)이 성립한다 할지라도, 그것이 우리 노력의 산물에 스며들 것이라고 믿을 아무 이유도 없다. 우리는 뉴턴의 역제곱의 법칙으로부터 그의 정서 상태에 관한 그 어떤 것도 수집할 수 없으며, 아인슈타인의 특수상대성이론으로부터 그의 감정에 관한 그 무엇도 얻을 수 없다. 그리고 예술작품에 있어서는 사정이 다르다고 생각할 아무 이유도 없다.

여러분은 여기서 차이가 있다고 생각할지도 모른다. 과학자들은 자기들의 탐구 결과에서 정서, 감정, 기분 등을 제거하려고 하며, 그들이 성공한 경우 그것은 성공할 수 있게 해준 특수한 절차와 기술을 그들이 가지기 때문이다. 그러나 이는 예술가들에게 있어서는 참이 아니다. 또는 이야기가

그렇게 전개된다.

그러나 왜 이렇게 추정하는가? 예술가들도 자기들의 정서를 괄호칠 기법들을 가진다. 우연성 전략은 이미 논의했던 것이고, 다른 것들도 있다. 과학자들이 자기들의 성과를 엄격하게 지적인 것으로 만드는 법을 아는 것처럼, 많은 예술가들도 그렇게 한다. 예술가들은 공감적인 관객이 할 수 있는 유일한 반응이 작품에 대해 생각하게만 만들도록 작품을 구성할 수 있다. 아마도 이를 표현 이론가에게 납득시키는 최후의 가장 효과적인 방법은 이본 라이너의 「트리오 A」와 같은 안무 작품을 보게 한 후 그것이 **그럴듯하게** 어떤 정서를 표현하는 것으로 생각될 수 있었는지를 물어보는 것일 것이다. 이 점에 대해 표현 이론가가 침묵할 경우 그것을 어떤 것이 정서를 표현할 경우에만 예술이라는 주장을 논박하는 또 다른 증거로 생각하라.

정서 표현이 예술의 필요조건이라는 견해를 반박하는 사례는 소위 아방가르드의 '관념(idea)' 예술의 고찰에만 전적으로 의존하지도 않는다. 많은 전통 예술이 정서를 표현하지 않는다. 많은 전통 예술이 그저 관객이나 청자에게 쾌감(pleasure)을 일으키기 위해 계획된 것이다. 이것을 아름다운 것의 예술(the art of the beautiful)이라고 부르자. 여기서 아름다운 것은 현상의 조작을 통해——시각적으로나 청각적으로——기쁨(delight)을 일으키는 능력이다.

어떤 음악은 그것이 어떤 정서를 표현하는지를 우리가 확인하기 어려울지라도 완벽하게 우리를 감동시킨다. 우리는 수공 페르시아 양탄자(kelim)의 무늬가 우리를 매혹시킨다는 것을 알지만 그것을 어떠한 특수한 감정과도 연관시키지 않는다. 여기서 표현 이론가는 자기의 관점을 지키기 위해 이런 작품들이 쾌감의 정서를 표현한다고 주장할지 모르겠다. 그러나 이는 잘못인 것처럼 보인다. 쾌감은 어떤 정서를 동반하는 것일지라도 정서가 아니며, 또 하여간 이런 작품들은 쾌감을 **표현하지** 않는다. 그것들은 그것을 자극한다. 많은 전통 예술은 표현적이지 않으면서도 그냥 아름답다.

그러므로 정서 표현은 예술작품이 되기 위한 필요조건이 아니다.

전달 이론의 마지막 필요조건은 예술작품이 **선, 색깔, 소리, 형태, 동작 그리고 또는 언어에 의해** 정서를 표현한다는 요구이다. 이 조건은 결과적으로 예술작품이 물질적인 매체이어야 한다는 것을 말한다. 이 조건은 아마도 형식에 있어서는 아닐지라도 적어도 내용에 있어서 전망이 밝은 요구인 것처럼 보인다. 왜냐하면 그것은 예술작품이 적어도 원리상 공적으로 이해될 수 있어야 한다는 타당한 요구와 연결되어 있기 때문이며, 나아가 예술작품이 물질적으로 인지될 수 있다는 것을 요구하는 것처럼 보이기 때문이다. 그러나 이 주장과 관련하여 생각해볼 만한 적어도 두 개의 가능한 문제가 있다.

첫째는 상당한 논쟁거리이다. 현대 예술에 개념 미술(Conceptual Art)이라는 것이 있는데, 그중 일부가 이 요구에 대한 반례를 보여준다. 그 이름이 암시하는 바대로, 개념 미술에서는 그것의 관념들이 중요하다. 종종 이런 관념들은 예술의 본성에 관한 것이다. 게다가 개념 미술가들은 일반적으로 그들이 예술의 상업화로 간주하는 것에 대항한다. 상업화에 대항하기 위해서 그들은 팔릴 수 없는 예술작품——팔릴 수 있는 대상이라기보다는 관념들인 예술작품——을 전문으로 삼는다.

이런 정신에서 어떤 예술가는 자기 예술작품이 아침 식사 전에 품었던 모든 관념들로 구성되었다고 선언할 수도 있을 것이다. 이제 이것이 예술이라면, 그것은 예술작품이 선, 색깔, 소리, 형태, 동작, 낱말 그리고/또는 어떤 다른 물질적 매체로 구체화되어야 한다는 요구를 형식적으로나 내용적으로나 모두 논박할 것이다. 하지만 물론 이와 같은 개념 미술의 예가 과연 예술인지 하는 문제가 여전히 있다.

예술이 아니라고 의심할 만한 한 가지 이유는 그것이 공적으로 이해될 수 없다는 데 있지 않다. 그러나 그럴지도 모른다. 종종 개념 미술로 알려져 있는 것은 문서 자료뿐이다. 아마도 앞 단락의 예술가는 그녀의 (정신적) 행위 작품의 문서 자료——그가 정해진 시간 동안 생각했던

모든 관련 사고를 깔끔하게 타이프 쳐 기술한 목록——를 공개할 것이다. 이에 대해 여러분은 이렇게 말할 것 같다. 그렇다면 그것은 반례가 되지 못한다. 목록은 낱말로 되어 있기 때문이다. 그러나 목록은——사고들이 있었던——예술작품이 아니다. 더구나 예술작품은 예술가가 (정신적으로) 생각했던 것에 대한 보고 덕분에——우리는 그것을 곰곰이 생각할 수 있다——이해할 수 없는 것이 아니다. 따라서 그 작품은 엄밀히 말해서 어떤 물질적 매체가 아닐지라도 이해될 수 있다. 그의 사고가 언어화되지 않았지만 목록에 의해 베껴지기보다는 그저 기술되어 있다고 말하기로 하자. 만일 그런 작품이 예술이라면, 예술작품이 물질적 매체로 구체화되어야 한다는 것은 성립하지 않을 것이다.

틀림없이 이것은 논쟁거리가 되는 경우이다. 많은 사람들이 이것에 동요되지는 않을 것이다. 하지만 그 조건에는 또 다른 문제가 있다. 만일 그 조건이 강제성을 띤다면, 그것은 형식적으로가 아니라 내용적으로 강제성을 띨 것이다. 왜냐하면 목록——선, 색깔, 형태, 소리, 동작 그리고/ 또는 언어——이 불완전할 것이기 때문이다. 예술작품이 공적으로 이해될 수 있는 어떤 매체로 구체화되어야 한다 할지라도, 시간적으로 예술가가 사용한 모든 가능한 매체를 매거할 방법이 없다. 따라서 우리에게는 목록을 완성할 방법이 없다.

게다가 예술가는 경험했으되 예술작품을 구성하는 것으로 간주되지 않는 동일하고 개별화되고 명료화된 정서를 관객에게 전달하는 방법이 있을 수도 있다. 예술가들이 목적을 달성하는 (do the job) 알약을 만든다고 상상해보라. 또는 텔레파시로 의사소통한다고 상상해보라. 이런 방법을 예술적이라고 생각하는 것은 의심스럽다. 그러나 어떻게 우리는 순환성에 호소하지 않고도 목록으로부터 이와 같은 후보자들을 배제하는 것을 정당화할 것인가?

따라서 전달 이론의 마지막 조건을 적절하게 짜는 것은 힘든 일이다. 우리는 목록을 완성하는 방법을 가진 것처럼 보이지 않으며, 후보자가

목록에 부가되는 것을 막는 방법도 가진 것처럼 보이지 않는다. 우리는 어떤 것이 **예술적** 수단을 사용할 경우에만 예술작품이라고 말하고 싶겠지만, 전부이자 유일한 예술적 수단을 이루는 것을 우리가 안다면, 이미 우리는 임의대로 예술의 정의를 가졌을 것이다.

지금까지 우리는 여러 가지 필요조건의 견지에서 예술 표현론들을 고찰해 왔을 뿐이었다. 우리는 모든 조건들이 종합될 때 그것들이 충분조건이 되는지를 묻지 않았다. 그러나 그것들이 충분하지 않다는 것을 충분히 보여주는 한 가지 예가 있다.

여러분이 막 애인과 갈라섰다고 상상해보라. 여러분은 이제 전 애인을 경멸한다. 여러분은 그 경멸을 표현하기 위해 앉아서 편지를 쓴다. 그것은 공적으로 이해할 수 있는 언어로 된 긴 편지이고 여러분은 여러분의 정서를 생기 있게 명확히 표현하기 위해 여백을 사용한다. 그것은 여러분이 받은 구체적인 손해를 도식적으로 강조한다는 의미에서 개별화되어 있다. 그것은 아주 효과적인 편지이다. 여러분은 여러분이 그 연인을 싫어하는 것과 똑같은 식으로 그 연인이 자신을 싫어하게 만든다. 그리고 그것은 여러분이 의도했던 것이다. 하지만 나는 우리가 그런 편지를 예술로 봐주리라는 것을 의심한다. 여러분이 아주 가까운 동료의 곁에 서 있는 동안 이런 식으로 연인을 책망했다 하더라도, 우리가 그것을 연극사의 일부로 보리라는 것을 나는 의심한다. 하지만 이런 사례들은 전달 이론의 모든 조건을 충족시킨다. 따라서 전달 이론은 예술을 확인하기 위한 공통 충분조건을 제공하지 못한다. 게다가 단독 표현 이론과 관련하여 같은 실패를 증명하기 위해서는 그 예들을 최소한으로 재기술하기만 하면 된다.

게다가 이와 같은 경우들은 드문 것도 아니다. 표준 이론의 모든 요구에 맞게 표현적이지만 예술이 아닌 온갖 일상 행동들이 언급될 수 있다. 이 점은 우리가 표현을, 어떤 것이 정서를 표현한다면 오직 그때에만 예술이라는 주장으로 삭감할 경우 특히 분명해진다. 왜냐하면 예술이 아닌 너무 많은 것들이 정서를 표현하기 때문이다.

그런데 다양한 예술 표현론들을 조사하면서, 예술작품이 관객을 위한 것이어야 한다는 유일한 요구는 예술의 필요조건으로서 성공하기에는 가능성이 희박한(fighting chance) 것처럼 보인다. 그리고 이 조건은 원래부터 정서 표현과 관계할 필요가 없다. 지금까지 조사한 예술 표현론의 모든 다른 조건은 필수적이지 않다. 그러므로 전달 이론과 같은 예술 표현론은 너무 배타적인 것으로 보인다. 그것들이 수용하지 못하는 너무 많은 예술들이 있다. 하지만 동시에 예술 표현론은 너무 포괄적이다. 조건들은 함께 묶였을 때 충분하지 않다. 묶였을 때 그것들은 그러지 말아야 할 텐데도 너무 많이 일상의 표현적 행동을 예술이라고 생각하게 만들 것이다. 따라서 예술 표현론은 결코 정확한 것이 못 된다. 비록 재현적 예술론보다는 우수할지라도, 그것은 그 풍부성이나 전문성에 있어 모든 예술을 만족스럽게 탐지해내지 못한다.

2부 표현 이론들

표현이란 무엇인가?

어떤 철학자들은 표현을 통해 예술을 정의하려고 하였지만, 앞 절에서 보았듯이 예술 표현론은 많은 문제에 직면한다. 이제 그런 이론들은 전망이 밝지 않은 것처럼 보인다. 그러나 모든 예술이 표현적이지는 않을지라도, 많은 예술이 여전히 표현적이다. 우리는 음악이 즐겁고, 그림은 슬프고, 무용은 우울하고, 건물은 칙칙하고, 소설은 분노하고 있고, 시는 향수적이라고 말한다. 즉, 음악은 환희를 표현하고 그림은 슬픔을 표현한다. 우리가 예술을 묘사하는 데 사용하는 많은 언어가 표현 개념에 의존한다. 따라서 **모든** 예술을 위한 표현론은 설득력이 없다 할지라도, 많은 예술이 표현적인 한, 여전히 우리는 표현과 예술에 관한 이론적인 무언가를 말할 필요가 있다. 음악이 즐겁다거나 시는 분노를 표현한다고 말할 때 정확히 우리는 무엇을 하고 있는 것인가?

일상 언어에서 '표현'이라는 말은 더 넓게 사용할 수도 있고 더 좁게

사용할 수도 있다. 예컨대 이따금 그것은 '재현'과 동의어인 것처럼 쓰인다. 우리는 "그 백서는 영국의 입장을 표현한다(express)."나 "그 백서는 영국의 입장을 대표한다(represent)."가 똑같다고 말할 것이다. 하지만 이런 뜻에서의 표현은 예술 철학자들이 관계하는 것보다 더 넓은 것이다. 왜냐하면 일반적으로 예술 철학자가 표현에 대해서 말할 때 그는 그것을 재현과 대비해서 쓰기 때문이다. 따라서 우리가 관계하는 '표현'의 의미는 표현을 재현으로 보는 용법보다 더 좁아야 한다.

일상 언어에서 '표현'은 또 다른 넓은 의미로 대충 '의사전달(communication)'이라는 뜻으로 쓰인다. 이런 의미에서 모든 발언은 하나의 표현이다. "스페인에서는 비가 주로 평야에 내린다."가 표현인 것처럼, "문을 닫으시오."도 하나의 표현이다. 그러나 예술 표현론에 대한 논의 내내 우리가 볼 수 있는 것처럼, 이것 또한 예술 철학자들이 염두에 두는 표현보다는 의미가 더 넓다. 예술 철학자에게 표현된 것은 의사가 전달될 수 있는 것이 아니라 그것의 부분집합이다.

일상 언어에서 시가 가톨릭의 천국 개념을 표현한다(전달한다, 재현한다)고 말하는 것은 아주 잘 이해가 된다. 그러나 예술 철학자가 시가 표현하는 것에 관해 말할 때 그는 넓게 관념의 전달에 관해 생각하고 있는 것이 아니다. 예술 철학자에게 있어 표현되는 것은 (의인화된 속성으로서 알려진) 어떤 인간적 성질——특히 정서 상태, 기분, 정서적으로 물든 태도 등——이다. 즉 예술 철학자들이 관심을 두는 표현 개념은 "이 예술작품은 환희를 표현한다(This artwork expresses joy)." 또는 "이 예술작품은 즐거움을 표현하고 있다(This artwork is expressive of joyousness)." 또는 "이 예술작품은 즐거움의 표현이다(This artwork is an expression of joyousness)."와 같은 문장에서 뚜렷하게 보이는 표현 개념이다.

내가 "이 시는 화가 나 있다(This poem is angry)."고 말할 때, 이것은 적어도 두 가지 것을 의미할 수 있었다. 시인은 그가 화가 나 있다는 것(아마 시의 한 행이 "우리는 화가 나 있다"고 말하고 있을 것이다)을

보고하고 있거나 시인이 분노를 표현한다는 것을 보고하고 있다. 분노를 표현한다는 것은 어떤 사람이 화가 나 있다는 것을 그저 보고하는 것 이상의 것을 수반한다. 보고한다는 것은 냉정하게 수행될 수 있다. 사람들은 "여기 있는 사람은 모두 키가 5피트 이상이다."라고 말하는 것과 똑같은 어조로 "우리는 화가 나 있다."고 말할 수 있었다. 이와 상대적인 의미에서, 우리가 삶이나 예술에서 분노를 표현할 때 우리는 분노를 표출한다. 우리는 그것을 밖으로 보여준다. 우리의 발언에는 질적인 차원이 있다. 분노라는 성질이 우리의 발언에 배어든다. 그것은 그저 우리가 화가 났다는 진술이 아니라, 분노가 깃든 발언이다. "이런 돌대가리!"라는 진술과 "나는 너에게 화가 난다."라는 진술을 비교해 보라. 전자는 분노를 표현하고 후자는 단순히 그것을 보고하고 있다.

이런 의미에서 분노를 표현하는 것은――그것을 지각할 수 있도록(그것을 구체화하거나 객관화하도록)――분노의 감정을 이해시키는 것이다. 그것은 분노의 성질을 투사하는(project) 것이다. 대략적으로 말해서 분노를 표현하는 것은 정서적 속성――분노라는 정서적 속성――을 외부로 표출하는 것이다. 그러나 나는 여기서 '대략적으로'라고 말하고 있다. 왜냐하면 정서적 속성들이 예술적 표현의 주 대상이라 할지라도, 다른 종류의 정서적 속성들도 있기 때문이다.

예컨대 한 예술작품은――용기와 같은――범위상 다른 인간적 성질들을 표출할 수도 있을 것이다. 즉, 우리는 "이 소설은 용기가 있다(The story is courageous)." 또는 "그것은 용기를 표현한다(It expresses courage)." 또는 "그것은 용기를 표현하고 있다(It is expressive of courage)." 또는 "그것은 용기의 표현이다(It is an expression of courage)."라고 말할 것이다. 따라서 표현되는 것은 정서적 성질뿐만 아니라 정서적 성질을 포함한 어떤 인간적 성질들과 성격 성향(용기, 비겁함, 명예, 비열함, 위엄 등과 같은)들이다.

예술 철학자들이 관심을 두는 표현 개념은 정서적 성질 및 성격 성향과 같은 인간적 성질에 걸쳐 있다. 우리의 목적을 위해서, 표현은 표출

(manifestation), 전시(exhibition), 객관화(objectification), 구체화(embodiment), 투사(projection) 또는 인간적 성질의 공표 또는 소위 '의인화된 속성들'(관례적으로 인간에게만 적용되는 속성들)이다.

이 표현의 의미는 전 장에서 탐구했던 재현 개념과 대조를 이룬다. 거기에서 재현 개념은 다른 것들이 아니라 어떤 종류의 사물에 적용된다. 말하자면 그것의 영역은 대상, 인간, 장소, 사건과 행동을 포함한다. 이런 것들이 재현될 수 있는 것들이었다.

이와는 달리 표현의 영역은 인간적 성질이나 의인화된 속성들——일반적으로 오직 인간에게만 적용될 수 있는 성질이나 속성들——을 포함한다. 이런 것들은 예술작품에 의해 표현될 수 있는 것들이다. 한 예술작품이 x를 표현한다고 말하는 것은 그것이 전형적으로 인간에게 적용되는——슬픔, 용기 등——속성을 그것이 표출한다는 것을 의미한다. 요약하자면, 한 예술작품이 x를 표현한다고 말하는 것은, 정서적 속성이나 성격적 속성과 같은 인간적 속성(어떤 의인화된 속성)인 어떤 x를 예술작품이 표출하고, 전시하고, 돌출시키고, 구체화하고, 앞에 보여준다는 것을 의미한다.

이런 의미에서의 표현은 예술을 정의해주는 중심적인 속성이 아니다. 왜냐하면 모든 예술작품이 표현적일 필요는 없기 때문이다. 그러나 표현은 아주 자주 예술에서 나타난다. 그것은 예술작품이 인간적 성질을 표출하는 곳에서는 어디에서나 나타난다. 종종 우리는 예술작품(그리고/또는 예술작품의 일부)을 그 표현력 때문에 칭찬한다. 우리는 영화가 연애 끝의 쓸쓸한 감정을 완전하게 잘 포착하기 때문에 좋았다고 말한다. 즉, 그것은 아주 극명하게 그 감정의 성질을 우리 앞에 보여준다.

때때로 우리는 그 표현적 속성(그것이 표출하는 인간적 속성) 때문에 예술작품을 비난한다. 아마 우리는 연극의 2막이 부적절한 잔인성을 드러낸다고 말하기도 할 것이다. 그것은 잔인한 장면이거나 잔인성을 지나치게 표현한다. 그러나 비난하든 칭찬하든, 또는 단순히 예술작품(또는 그 부분)

을 기술하든 간에, 예술작품에 인간적 성질을 부여하는 것은 예술작품과의 교제에서 상당 부분을 차지한다.

그러나 어떻게 우리는 예술작품에 표현적 속성을 귀속시켜 갈 수 있을까? 어떤 조건이, 예컨대 음악 작품(또는 그 부분)이 어떤 인간적 성질을 표현한다고 말하는 것을 보장하는가? 우리가 팡파르를 듣고 당당하고 위엄 있고 풍부한 장엄함의 인상을 받는다고 가정해보자. 또는 아마도 어떤 시는 염세적이고 체념적인 것으로 보일지 모른다. 우리는 종종 이와 같은 경험을 한다. 그것들은 우리가 많은 예술을 기술하고 평가하는 핵심적인 방법이다. 그러나 무슨 근거에서 우리는 그런 권한을 갖는가?

그중 한 이론——통상적 견해라고 부를 것인데——은 다음과 같이 주장한다.

> 만일 (1) 예술가가 그의 예술작품을 만드는 데 x를 느끼거나 경험함으로써 감동을 받았고, (2) 예술가가 그의 예술작품(또는 그 일부)에 x(어떤 인간적 성질)를 불어넣었고 (3) 예술작품(또는 그 관련 부분)이, 예술가가 그것을 다시 읽고, 듣고 그리고/또는 볼 때 x의 감정이나 경험을 그에게 주는 힘이 있고, 결과적으로 다른 독자, 청자 그리고/또는 관객에게 x와 같은 감정이나 경험을 나누어주는 힘이 있다면, 오직 그때에만 한 예술가는 x를 표현(표출, 구체화, 돌출, 객관화)한다.

따라서 우리가 분노의 표현에 대해 말하고 있다면, 그림에 분노를 부여하는 것은 다음과 같은 경우에 정당화된다. 예술가가 분노를 경험하였고, 그의 분노가 그가 만들었던 대로 예술작품을 제작하게 만들었다. 그림은 분노의 성질을 가진다. 그리고 그림은 예술가를 포함하여 관객들이 그림을 볼 때 분노를 느끼게 만든다.

예술가가 분노의 경험을 통해 그림을 그린다는 요구, 또 그림이 관객들에게 분노를 자극하거나 환기시킨다는 요구는 표현의 전달 이론과 관련하

여 논의했던 몇몇 조건들을 상기시켜준다. 이런 조건들은 전에 그랬던 것 못지않게 여기서도 문제가 많다.

통상적 견해에 따르면, 예술가가 x를 경험했고 그 x의 경험이 예술작품의 제작을 좌우했을 경우에만 예술작품은 x를 표현한다는 것은 필요조건이다. 이것을 진정성(sincerity) 조건이라고 하자. 따라서 통상적 견해에서 베토벤의 「메이저 심포니」가 환희를 표현한다면, 베토벤은 환희의 경험이 작곡으로 구체화되게끔 작곡을 하는 동안 환희를 느꼈어야 한다.

진정성 조건은 분명히 그 매력을 우리의 일상적인 표현 개념의 사용에서 얻는다. 일상사에서 우리는 종종 지인에게서 표현적 행동을 목격한다. 중요한 데이트를 앞두고 우리는 신경이 과민해 있는 친구를 본다. 그녀는 목소리를 떤다. 우리는 그녀의 떨리는 목소리가 그녀의 신경과민을 표현한다고 말한다. 그러나 일상 대화에서 그녀의 떨리는 목소리가 신경과민을 표현한다고 말할 때 전형적으로 우리는 그것이 그녀의 신경이 과민해 있다는 증거를 제공한다고 생각한다. 그녀의 목소리에서 느낄 수 있는 신경과민의 속성은 사정이 동일할 경우 그녀의 신경이 과민해 있다고 추론할 수 있게 해준다. 만일 떨리는 목소리가 실제로 신경과민을 표현한다면, 그것은 그녀의 현재 심리 상태와 연관되어 있을 것이다. 그것은 그녀의 신경이 과민**하다**는 것을 나타낸다. 신경과민의 외부 표출은 그녀의 내적 상태와 연결(어떤 이는 개념적으로 연결되어 있다고 말할 것이다)되어 있다. 아마 이것이 적어도 우리가 일상생활에서 가장 빈번히 표현 개념을 사용하는 방법일 것이다.

예술 표현의 통상적 견해는 표현에 대한 관습적인 용법을 외삽하여 그것을 예술작품에 적용한다. 일상 대화에서 진정한 정서 표현은 정서를 드러내는 사람은 누구든지 그와 관련된 정서도 갖는다는 것을 보여준다. 표현은, 행위 당사자가 (우연적으로나 필연적으로나 전형적인) 관련 정서를 갖고 있고 그 정서의 소유가 그의 표현을 설명한다는 생각을 뒷받침해준다. 따라서 그것이 예술에 이를 때 통상적 견해는 예술가가 어떤 감정을

표현한다는 것은 그가 그 감정을 가져야 한다는 것을 요구한다고 주장한다. 예술가가 요구되는 감정을 갖지 못하면, 그는 진정으로 그것을 표현하지 못하고 있을 것이다. 이런 결론은 표현 개념의 일상 용법에서 따라 나오는 것처럼 보인다.

그러나 이 논증은 표현 개념이 세상에서 보통 사용되는 식으로 예술에서도 항상 사용된다고 가정한다. 이는 잘못이다. 한 배우가 구슬픈 연기를 할 때 우리는 그의 배역이 애처롭다고 생각하기는 해도 그 배우가 애처롭다고 생각하지 않는다. 실제로 배우가 비탄에 사로잡혀 있지는 않을 것 같다. 그랬다면 그는 아마 대사와 연출을 잊어버렸을 것이기 때문이다. 우리는 무대 위 배우의 표현적 행동이 필연적으로나 우연적으로나 여배우가 느끼고 있는 것에 대한 증거로 생각한다고 여기지 않는다. 그녀는 실제로 전혀 아무것도 느끼지 않을 수도 있으며, 단지 그녀가 관객에게 미치는 효과를 계산하고 있을 것이다.

우리는 배우에게 순수한 진정성을 요구하지 않는다. 결국 그들은 **배우들**이다! 마찬가지로 작곡가가 음울한 음악을 작곡할 때, 그는 그의 선율이 아주 멋지게 맞물려 있다는 것에 대해 기쁨을 느끼고 있을지도 모른다. 일상생활에서의 표현적 행동이 보통 (또는 아주 전형적으로) 내적 상태의 증거를 제공한다 할지라도, 그것이 똑같이 예술과 관련해서도 작용하리라고 가정할 이유가 없다.

이미 주목했듯이, 많은 예술이 주문 제작된다. 한 영화감독이 어떤 감정을 표현하고자 하는 영화——즉, 필름 느와르(암흑 영화)——를 제작하기 위해 고용되었다고 하자. 그는 이것을 어떻게 할지——빛, 대사, 속도를 조절하는 법——를 안다. 그는 불안을 느끼지 않고서도 이 일을 할 수 있다. 우리는 감독이 제작 기간 내내 쾌활했다는 것을 알았더라도, 영화가 불안을 표현하지 않는다고 말하지 않을 것이다. 영화가 우울함을 표현한다고 말할 때, 우리는 이것을 영화 제작자가 우울했다는 증거라고 간주하지 않는다.

물론, 심지어 일상 언어에서도 슬픈 표현이 슬픈 정신 상태를 나타낸다
는 것이 항상 성립하지는 않는다. 어떤 사람들은 항상 슬픈 얼굴을 하고
있다. 즉, 그 얼굴이 특징상 슬픈 모양이다. 그들은 항상 눈물을 흘리려고
하는 것처럼 보인다. 그러나 우리가 마가렛은 슬픈 얼굴을 갖고 있다
고——또는 그녀의 얼굴이 슬픔을 표현한다고——말할 때, 우리는 이것을
마가렛이 정신적으로 슬픈 상태에 있다는 증거를 제공하는 것으로 생각하
지 않는다. 사람들이 말하는 것처럼 마가렛은 '항상 인상을 찌푸리고
있는 사람(sour puss)'이다. 따라서 일상 담화가 통상적 견해를 일부 후원할
지라도, 그것은 결정적이 아니다. 왜냐하면 일상 대화는 표현이 관련된
심리 상태의 동반을 요구한다는 것을 시사하지 않는 용법도 용인하기
때문이다. 그리고 많은 예술이 이와 같다. 따라서 통상적 견해의 지지자가
일상 언어로부터 진정성 조건을 연역하려는 방법은 처음 보았을 때와는
달리 간단하지 않다.

잠정적으로 우리는 표현의 두 용법을 구분해 볼 것이다. 첫째, "x는
슬픔을 표현한다"고 말할 때, 우리는 한 사람의 순수한 슬픔의 표현이
우연적으로나 필연적으로나 전형적으로 그 사람이 슬프다는 증거로서
생각되는 그러한, x는 슬픔의 표현이다를 의미한다. 이것을 표현 뜻(the
expression sense)이라고 부르자. 그러나 "x는 슬픔을 표현한다."의 또 다른
뜻은 x가 슬픔에 대해 표현한다(x is expressive of sadness)를——그것이
슬픔이라는 특징적인 현상을 준다——의미할 뿐이다. 여기서 **슬픔**은 어떤
것이 어떻게 보이거나 들리는지를 기술하는 것이지 어떤 사람이 슬픈
심리 상태에 있다는 것을 가리키지 않는다. 이것을 "x는 슬픔을 표현한다."
의 표현적 뜻(expressive sense)이라고 부르자. 표현 뜻은 예술작품과 관련하
여 표현적 뜻보다 아주 적게 사용된다. 따라서 예술가가 슬픔을 경험했다면
슬픔과 같은 표현적 질을 예술작품에 귀속시킬 수 있을 뿐이라는 것은
거짓이다.

이것을 알아보는 한 가지 방법은 우리가 종종 자연에 표현적 성질을

귀속시킨다는 것을 상기하는 것이다. 우리는 늘어지고 처진 버드나무가 슬프다고 말한다. 여기서 이것은 분명히 그것이 슬픔에 대해 표현한다는 것을 의미한다. 우리는 나무가 슬픈 심리 상태에 있다고 말할 수 없다. 나무는 슬플 수 없다. 마찬가지로 우리는 늘어진 버드나무의 그림이 슬프다고 말할 수도 있을 것이다. 그러나 그림도 역시 슬픈 심리 상태에 있을 수 없다. 따라서 나무에 대해서처럼 우리는 그림을 그린 사람이 슬프다고 말하는 것이 아니라 그림이 슬픔에 대해 표현한다고 말하고 있다.

자연의 나무의 경우, 우리는 나무가 슬픈 심리 상태에 있다고 말하지 않고도, 슬픔이라는 그것의 표현적 속성을 가진다고 말할 수 있다. 마찬가지로 우리는 같은 식으로 그런 나무의 그림에 슬픔을 귀속시킬 수 있다. 나무가 슬픔에 대해 표현한다고 말하기 위해서 슬픈 정신 상태에 있어야 한다고 주장할 수 없기 때문에, 마찬가지 이유로 우리는 화가에게 슬픔을 귀속시키지 않고도 그림이 슬픔에 대해 표현한다고 말할 수 있다. 따라서 예술가가 x의 감정이나 경험에 의해 감동받을 경우에만 예술작품이 필연적으로 어떤 인간적 성질을 표현한다고 주장하는 것은 잘못이다.

진정성 조건은 통상적 견해의 한 요소이다. 그것은 거짓인 것으로 보인다. 예술가가 x의 감정이나 경험에 의해 감동받았다는 것은 의인화된 성질을 표현하기 위한 필요조건이 아니다. 그러나 통상적 견해는 x를 표현하기 위해서 예술작품은 x를 느끼거나 경험하도록 관객을 감동시켜야 한다는 주장도 한다. 이것을 환기(arousal) 조건이라고 부르자. 예술작품은 관객에게 x를 환기시킬 경우에만 x를 표현한다. 그러나 환기 조건은 진정성 조건과 마찬가지로 설득력이 없다.

물론 많은 예술이 관객에게 정서를 환기시킨다. 그러나 관객에게 정서를 환기시키는 것은 예술적 표현성의 필요조건이 아니다. 음악 작품은 희망을 표현할 수 있고 나는 내가 희망적이 되지 않고도 그것이 희망을 표현한다는 것을 파악할 수 있다. 내가 조지를 볼 때마다 행복해지지 않고도 조지가 행복한 얼굴을 하고 있다는 것을 알 수 있는 것처럼 말이다.

만일 여러분이 마당의 축 늘어진 버드나무가 슬프다고 말한다면, 나는 내가 슬퍼지지 않고도 여러분이 의미하는 것을 알 수 있다. 나는 관련 표현적 속성을 간파할 수 있다.

관객에게 관련 정서를 환기시키는 것이 예술작품의 정서 표현을 위한 필요조건이었다면, 예술작품에서 표현성을 발견하는 곳에서는 어디든지 우리는 문자 그대로 그 예술작품이 표현하는 것이 무엇이든 그것을 느끼게 되어야 했을 것이다. 그러나 모든 예술작품이 인간적 성질을 표현한다는 것은 참이 아니다. 환기 조건이 필요하지 않다는 것을 보여주는 3개의 공통된 유형의 사례가 있다.

첫째, 관객에게 감정을 환기시키는 많은 예술작품들은 작품에서 표현된 것과는 매우 다른 정서를 관객에게 환기시킨다. 도스토옙스키의『죄와 벌』의 일부는 양심의 가책을 표현한다. 그러나 독자는 양심의 가책을 느끼지 않는다(그것은 받아들이기 어려울 것이다──독자는 누군가를 죽이지 않았다). 대신에 그들은 연민을 느낀다. 따라서 x(어떤 정서)를 표현하기 위해 관객이 같은 x를 느끼게 되어야 한다는 것은 사실이 아니다. 예술작품은 어떤 다른 감정 y를 환기하면서도 x를 표현할 수도 있다.

둘째, 때때로 예술작품은 정서적 성질과는 다른 인간적 성질을 표현한다. 그림이 강건함을 표현할 수도 있을 것이다. 그러나 강건함은 여러분이 관객에게 환기시킬 수 있는 어떤 것이 아니다. 이와 같은 경우 예술작품은 관객에게 x를 느끼게 하지 않고도 x를 표현할 수 있다. 여기서 x는 사람들이 느낄 수 있는 것이 아니기 때문이다. 그리고 우리가 강건함의 표현에 의해서 어떤 감정을 느끼게 된다면, 전 절의 반론에서도 그런 것처럼, 그것은 강건함이 아니라, 찬탄과 같은 것이다.

셋째, 어떤 예술작품은 분노와 같은 의인화된 속성에 대해 표현하지만, 그것들은 관객에게 분노를 일으키지 못한다. 순수 교향악이 일반적으로 이와 같다. 분노를 일으키기 위해서 나는 나의 분노를 드러낼 어떤 대상을 가져야 하고, 그 대상은 적절하게 기술될 수 있어야 한다. 나는 헨리가

나에게 나쁜 짓을 하기 때문에 헨리에게 화를 낸다.

문학은 우리에게 필요한 대상——사이먼 러그리와 같은——뿐만 아니라 적절한 기술——그가 노예를 학대하는 방법——도 제공할 수 있다. 그러나 순수 교향악은 우리에게 대상도 기술도 제공하지 않으며 그것들 없이 어떻게 우리에게 분노를 일으킬 수 있는지를 확인하기 어렵다. 우리는 분노하게 되는 것 없이——대상과 정당한 이유 없이——분노할 수 없다. 하지만 어떤 음악은 분노에 대해 표현하는 것처럼 보인다. 우리는 음악에서 분노를 듣는다고 말한다. 그러나 분노가 우리에게 환기되지는 않는다. 누구에게 무엇 때문에 우리는 화를 낼 것인가? 음악은 이 점에 대해서는 벙어리이다. 따라서 어떤 예술은 관객에게 환기되지 않는 (아마도 환기할 수 없는) 정서 상태에 대해 표현한다. 게다가 이것은 음악의 경우에만 해당하는 것이 아니라 어떤 추상 회화에도 해당된다.

때때로 사람들은 환기 조건만이 예술작품에 표현성을 귀속시키기 위한 필요충분조건을 제공하는 것처럼 말한다. 그것은 분명히 필요조건이 아니다. 많은 예술작품이 관객에게 x와 같은 감정을 환기시키지 않고도, 또는 관객에게 어떤 감정을 환기시키지 않고도, x에 대해 표현하기 때문이다. 우리는 표현적 성질에 감염되지 않고도 표현적 성질을 간파할 수 있다.

그리고 분명히 정서의 환기는 예술 표현의 충분조건도 아니다. 우리의 정서는 그저 냉정한 재현이나 어떤 사건——가뭄, 홍수, 대량 학살과 같은——의 기술에 의해 환기될 수 있기 때문이다. 진정성 조건으로 보충된 환기 조건도 크게 개선되지 않는다. 지금까지의 논의에서 볼 때 우리는 예술가의 감정도 반영하지 않고 관객에게 양심의 가책을 환기하지도 않는 양심의 가책에 대해 표현하는 예술작품을 상상할 수 있지만, 여전히 다른 예술작품들은 공포를 표현하지 않으면서도 (예컨대 과학적으로 냉정하게 지구를 향해 돌진하는 모습을 찍은 소행성 사진) 관객에게 공포——예술가가 공유하는 공포——를 환기할 수도 있기 때문이다.

지금까지 우리는 통상적 견해의 진정성 조건과 환기 조건에 주의를

기울여왔다. 우리는 이론의 두 번째 조건에 관한 것——예술가가 예술작품 (또는 그 일부)에 x를 불어넣을 경우에만 예술작품은 x를 표현한다는 것——은 말하지 않았다. 이 조건이 좋은 결과를 보일지도 모르겠다. 스케르초는 예술가가 그것에 기쁨의 성질을 부여할 경우에만 즐거움에 대해 표현한다. 즐거움을 표현하기 위해서 기쁨의 성질이 그 안에서 탐지될 수 있어야 한다. 이것은 우리가 스케르초에 기쁨을 부여하는 것을 보증하는 것처럼 보인다.

그러나 즐거움이 주입되어 있는 스케르초라는 개념, 또는 스케르초가 즐거움의 성질을 가진다는 개념은 좀 애매하고 충분한 정보를 담고 있지 않다. (즐거움의 속성이 주입되어 있다는 것은 즐거움을 표현함이라는 개념보다 덜 설명을 필요로 하는가?) 그러므로 이 조건이 덜 불가해한 것이 될 수 있는지를 알아보기로 하자. 아마도 그것은 우리가 예술작품에 표현성을 부여하는 근거에 대한 포괄적인 이론을 산출할 것이다.

표현, 예화 그리고 은유

예술작품이 어떤 것을 표현한다고 우리가 말할 때, 우리는 정서적 성질이든 성격의 성질이든 어떤 속성이나 성질, 즉 어떤 인간적 성질을 염두에 두고 있다. 그런데 그런 속성을 얻기 위해서 문제의 예술작품에 그런 성질이 주입되어 있어야 한다고 말하는 것이 온당한 것처럼 보인다. 그러나 한 예술작품에 성질이 주입되어 있다는 것은 무엇인가? 이는 아주 애매한 것처럼 보인다. 그 애매함을 완화시킬 수 있을까?

예술가가 표현적 예술작품을 제작할 때 그는 어떤 의인화된 성질을 보여주거나 드러내려고 한다. 즉, 우리의 주의를 끌기 위해서 예술가가 가리키려는 어떤 인간적 성질이 있다. 아마도 그는 우리가 그 성질을 관조하고 반성하고 그것의 특징적인 외양에 익숙해지게끔 그 성질의

존재를 알리려 하거나 제시하려고 할 것이다. 이런 점에서 예술가가 하는 일은 철물점 점원이 페인트 표본지를 우리에게 보여줄 때 그 점원이 하는 일과 크게 다르지 않다.

우리가 푸른 페인트를 원한다고 해보자. 상점에 가면 점원은 우리에게 여러 푸른 페인트색지를 보여준다. 종이 위에 작은 칸으로 배열된 여러 가지 페인트 색——짙은 남색, 감청색 등——이 있다. 우리가 "짙은 남색이 있습니까?" 하고 물으면, 점원은 적절한 칸을 가리킨다. 이것은 '짙은 남색'이라고 표기된 통 속의 페인트의 색깔을 우리에게 보여주려는 것이다. 작은 칸은 현재 팔기 위한 '짙은 남색' 딱지가 붙은 통 속의 색깔 표본이다. 그것은 통 속의 페인트를 가리킨다. 그것은 그 페인트를 상징한다. 그러나 그것은 그저 통 속의 짙은 남색 페인트를 대표하는 것이 아니다. '짙은 남색'라는 말이 그것을 대표할 수 있다. 오히려 작은 칸은 적어도 색깔과 관련하여 페인트의 일부 속성들을 우리에게 보여준다.

어떻게 이럴 수 있을까? 그것이 그 색깔의 표본이기 때문이다. 그것은 그 색깔의 예다. 그것은 그 색깔을 예화한다. 통 속의 페인트를 예화할 수 있게 해주는 그 색깔 표본이란 도대체 무엇인가? 그것은 통 속의 페인트가 갖는 것과 같은 속성——짙은 남색——을 가진다. 그것은 페인트 색깔의 예가 됨으로써——그 페인트가 가지는 것과 같은 속성을 가짐으로써——그 페인트를 예화한다.

예화(exemplification)는 상징(symbolism)의 한 일반 형식이다. 우리는 살아가면서 도처에서 그것을 만난다. 음식점에서 우리가 빵 과자류를 주문한다면, 웨이트리스가 디저트 접시를 가져와서 우리에게 여러 가지 조각의 케이크와 파이를 보여줄 때, 그 각각의 디저트들은 우리가 먹게 될 예로서 상징적으로 기능하고 있다. 우리가 초콜릿 케이크를 주문한다면, 웨이트리스가 우리에게 보여주는 접시 위의 초콜릿 케이크 조각은 주방에 있는 초콜릿 케이크 조각을 가리키며, 우리가 받을 것에 관해 알려준다. 마찬가지로 신발가게 창에 진열된 운동화는 상점 창고의 운동화를 가리키

며——우리에게 한 예를 보여줌으로써——세일 중인 운동화의 속성에 관해 알려준다. 진열된 운동화는 창고 속의 운동화가 가지는 것과 같은 많은 속성들을 가지기 때문에 이 역할을 할 수 있다.

물론, 한 표본이 그 표본이 가리키는 원 대상의 모든 속성을 가질 필요는 없다. 대표적인 표본들은 그것이 예화하는 품목의 속성 중 일부만을 가진다. 식료품 가게에서는 소시지의 맛을 예화하기 위해서 우리에게 작은 조각의 소시지를 제공한다. 포장되어 있는 소시지 조각들은 표본보다 크기가 더 크다. 표본은 소시지 제품의 크기 속성이 아니라 맛의 속성을 예화한다. 소시지의 맛을 예화하기 위하여 표본은 그 지시 대상(포장 속의 소시지)과 같은 맛을 지녀야 하지만, 포장된 소시지와 모두 같은 속성을 가질 필요는 없다. 그것이 예화하고자 하는 속성들을 가지기만 하면 된다.

예화는 상징의 한 일반 형식이지만 재현과 같은 것은 아니다. 재현의 영역은 사람, 장소, 사물, 사건과 대상이다. 예화의 영역은 속성이다. 그 외에도 관련 속성의 소유는 예화의 필요조건이다. x가 y의 성질을 가지지 못하는 한, x는 y의 예가 될 수 없다. 페인트 표본은 짙은 남색이라는 속성을 가지지 못하는 한, 짙은 남색을 예화할 수 없다. 그러나 x는 y의 어떤 속성을 공유하지 않고도 y를 재현할 수 있다. 「1812년 서곡」에서의 일부 음악은 프랑스의 속성을 공유하지 않고도 프랑스를 재현한다.

물론 각각의 코카콜라 캔이 다른 모든 코카콜라 캔이 가진 상당수의 속성을 공유할 수 있을지라도, 모든 코카콜라 캔이 다른 모든 코카콜라 캔을 예화하는 것은 아니다. 왜 그런가? 보통의 코카콜라 캔들은 다른 코카콜라 캔을 가리키지 않기 때문이다. 다른 코카콜라 캔의 표본으로 기능하기 위해서 하나의 코카콜라 캔은 그것이 하나의 상징으로 기능하는 의사전달 맥락에서 선별되고 또 전시되어야 하기 때문이다. 다시 말해서,

(1) x가 y(어떤 속성)를 소유하고 (2) x가 y를 지시한다면 오직 그때에

만 x는 y를 예화한다.

그러나 코카콜라 캔, 페인트, 운동화, 초콜릿 케이크 등은 예술과 무슨 관계가 있는가? 이런 대상들이 이런 종류의 어떤 속성들을 예화하는 기능을 하는 것처럼, 표현적 예술작품은 그것이 표현하는 속성들을 예화한다. 우리는 예술적 표현이 인간적 성질이나 의인화된 속성들을 표출하는 것을 수반한다고 말했다. 예술가는 관련 속성들이 관객의 관조를 위해 제시되게끔 예술작품을 명료하게 표현한다. 즉, 어떤 것을 표현하면서 예술가는 관객을 위해 그것을 예화한다.

예컨대 소설가는 어떤 형태의 비탄의 성질을 포착하려고 한다. 즉, 소설가가 그 성질들을 명료히 표현하면, 독자는 우리가 이미 경험했거나 경험할 비탄의 어떤 속성을 우리가 알게 되게끔 또는 다른 사람의 비탄의 경험을 우리가 관찰하게끔 비탄을 의식하게 된다. 비탄의 속성들을 구체화함으로써 예술작품은 비탄을——아마 부친의 죽음에서 느끼는 아들의 비탄을——가리키며, 그런 비탄에 수반되는 성질을 명료히 표현함으로써 독자는 비탄의 존재와 윤곽, 즉 특징적인 속성들에 주의하게 된다.

다시 말해서, 예술가는 예술작품으로 비탄을 예화한다. 표현적 예술작품은 비탄을 가리키며 또 그것은 (어떤 식으로) 슬픔에 의해 비탄의 관련 속성들을 보여준다. 예술 작품은 슬픔의 속성을 통해 슬픔을 가리킴으로써 비탄을 예화한다. 웨이트리스가 하나의 표본으로 초콜릿 케이크를 예화하는 것처럼, 예술가는 슬픔의 어떤 속성을 보여줌으로써 상실의 슬픔을 예화한다.

이것은 예술작품이 관객을 슬프게 해야 할 것을 요구하지 않는다. 우리는 슬퍼지지 않고도 예술작품에 의해 예화된 슬픔을 반성할 수 있다. 예술작품은 우리에게 슬픔을 환기하지 않고도 슬픔에 관해——예컨대 그것의 어조, 조건 등에 관해——알려줄 수 있다. 슬픔을 예화하는 것은 슬픔의 양상들을 가지기 위하여 그 양상들을 가리킬 것을 요구할 뿐이다.

예술가가 예술작품에 어떤 성질을 주입한다고 우리가 말할 때보다 구체적으로 우리가 의미하는 것은, 표현적 예술작품이 관련된 인간적 성질을 예화하게끔 예술작품을 만들어낸다는 것이다. 작곡가가 장중함의 감정을 표현하려고 한다고 해보자. 그는 음악에 빠르고 밀집된 속도감보다는 느리고 침착한 속도감을 준다. 이렇게 해서 그는 장중함의 특징적인 양상, 그것의 느리고 침착한 운율을 포착하려고 한다. 그는 그것을 가리킴으로써, 그것의 표본을 제공함으로써 장중함을 예화한다. 그는 청중이 관조할 장중함의 예를, 아마도 장중함의 돌출이나 그것의 결여를 일상생활의 사건과 견주어볼 장중함의 예를 제공한다.

예술작품에 의인화된 성질을 주입하는 것이 그것을 예화하는 일을 수반한다고 말하는 것은 예술적 표현이라는 개념을 해명해주는 바가 있다. 그러나 예화 이론가는 이것이 전혀 옳지 않다는 것을 제일 먼저 지적할 것이다. 이 점을 보기 위해서 우리의 마지막 예를 상기해보라. 우리는 작곡가가 부분적으로 장중함의 표본을 제공함으로써 장중함을 예화한다고 말했다. 그리고 표본이 되기 위해서 음악은 장중함의 속성을 가져야 한다. 그러나 음악은 문자 그대로 장중하지 않고 사람들이 장중하다고들 한다. 마찬가지로 음악이 부분적으로 슬픔을 소유하기 때문에 슬프다고 말한다면, 이것은 문자 그대로 말하는 것이 아니다. 사람만이 슬프기 때문이다. 음악은 감수성 있는 존재가 아니다. 어떻게 그것이 슬픔을 가질 수 있는가? 슬픔은 심리적 상태이며, 음악 작품은 아무 심리 상태도 가지지 않는다. 따라서 지금까지 진술된 표현의 예화 이론은 옳을 수 없다. 음악이 슬픔의 고유한 표본이기는 불가능하기 때문이다.

여기서 예화 이론가는 동의할 것 같다. 이 명백한 문제를 처리하기 위해서 그 견해에 그 이상의 것이 첨가되어야 한다. 예화 이론가는 음악이 은유적으로만 슬프다는 점을 첨가해야 한다. 음악은 문자 그대로가 아니라 은유적으로 슬픔의 속성을 가진다. 이렇게 첨가된 견해에서 표현은 지시, 소유, 은유, 이 세 가지 요소를 포함한다. 형식적으로 표현하자면,

(1) x가 y를 지시하고 (2) x가 t를 소유하되 (3) 은유적으로 소유한다면 오직 그때에만 x는 y를 표현한다.

그러면 표현은 지시 플러스 은유적 소유 또는 보다 압축적으로 말하자면 표현은 은유적 예화이다.

물론 은유적 소유라는 개념과 은유적 예화라는 개념은 이해하기 어려운 개념들이다. 어떻게 어떤 사람이 어떤 것(예컨대 나의 차)을 은유적으로 소유하는가? 사람들은 어떤 것을 소유하든가 소유하지 않는다. 따라서 우리의 목적을 위해서 은유적 소유라는 개념을, 관객이 어떤 적절한 은유로 기술할 수 있는 어떤 문자 그대로의 속성——예컨대 음조, 박자——을 예술작품이 가진다는 것을 의미하는 것으로 잡기로 하자.

이것은 슬픈 음악과 같은 까다로운 사례를 더 잘 처리하는 것처럼 보인다. 음악이 슬프다고 말할 때 우리는 슬픔의 속성을 음악에 문자 그대로가 아니라 은유적으로 귀속시키고 있다. 그러나 물론 슬픔과 같은 성질을 음악에 부여할 때, 우리는 우리가 원하는 은유를 바로 골라낼 수 없다. 그것은 음악에 맞는——음악의 소리와 리듬에 적합한——은유이어야 한다.

베토벤의 '환희의 송가'에 음울함을 귀속시키는 것은 불합리한 것일 것이다. 따라서 음악의 표현성이 은유적 예화의 문제라면, 음악 작품에 정당하게 슬픔을 귀속시키기 위해서 어떤 조건이 충족되어야 하며, 그것은 적어도 음악 작품에 슬픔을 은유적으로 귀속시키는 것이 적절하다는 의미에서 슬픔을 소유해야 한다.

그러나 이것은 여전히 적어도 하나의 문제를 남긴다. 무엇이 유적 귀속을 적절하게 만드는가? 이 문제에 답하기 위해서 우리는 은유를 설명해야 한다. 그러나 은유에 대한 여러 가지 설명이 있으며, 우리는 그것들을 모두 탐구할 수 없다. 따라서 설명을 위해 예화 이론과 가장

자주 연관되어 있는 은유에 대한 설명만을 보기로 하자.

우리는 멘델스존의 표제 음악 「한여름 밤의 꿈」에서의 스케르초가 활발하고 장난기 있다(spritely)고 말하고, 푸생 풍경화의 건축적 구조는 합리적이라고 말하고, 영화 「세븐」은 편집증적이라고 말한다. 그러나 예화 이론가는, 음악이 장난기 있을 수 없고, 그림이 합리적일 수 없고, 영화가 편집증적일 수 없다고 말한다. 따라서 예술작품의 이런 속성들은 은유적일 것이다. 그러나 어떻게 우리는 이런 은유를 적절하게 배당해 갈 것인가?

은유는 적어도 어떤 것에 이름이나 범주 또는 기술 명사나 기술구를 문자 그대로가 아니라 상상적으로만 적용하는 것이다. '사자왕 리처드(King Richard the Lion-Hearted)'는 하나의 은유이다. 리처드왕은 문자 그대로 사자의 심장을 가지지 않았다. "리처드왕은 사자의 심장을 가졌다."는 문장은 문자 그대로 거짓이다. 한편, 그의 시대의 사람들에게 이런 표현은 무언가 옳은 것처럼 보였다. 그 이름은 딱 들어맞는 것처럼 보였다. 그것은 리처드왕의 어떤 중요한 특징들을 뽑아내서 그것들을 명확하게 표현하는 것처럼 보였다. 왜 그런가?

예화 이론가에 따르면, 은유는 일군의 명칭(label)을 그것의 고유한 영역으로부터 이질적인 영역으로 전이하는 것을 수반한다. 사자의 심장은 동물학의 영역에서 (여기에서 그것은 관례적으로 사용된다) 나온 것인데 이질적인 인간 성격 특성의 영역(여기서 그것은 리처드왕의 덕목에 적용된다)으로 전이된다. 그러나 여기서 '영역'은 무엇을 의미하는가?

뜨겁다, 차다, 미지근하다와 같이 온도를 표현하는 명사를 생각해보라. 그것들은 상호 관계적인 범주를 기술하는 하나의 틀이다. 그것들의 고유한 적용 영역——그것들의 '근거지'——은 열의 등급이다. 열의 등급에 적용될 때 이런 명사들은 문자 그대로 사용된다. 끓는 물은 뜨겁다. 냉수는 차다. 미지근한 물은 그 중간 어디쯤에 있다. 그러나 종종 우리는 이런 명사들을 열의 등급과는 다른 사물에 적용한다. 우리는 그것들을 이질적인 영역의

사물에 적용한다. 우리는 가수의 스타일이 뜨겁다고 하고, 공산당 정치위원의 스타일이 차갑다고 하고, 호인의 스타일은 미지근하다고 말한다. 여기서 우리는 한 명칭 체계(온도 명사)를 그 고유의 적용 영역으로부터 이질적인 영역(인간성의 목록)으로 전이시키고 있다. 다시 말해서 우리는 온도의 명칭을 인간 성격 명칭의 체계 위에 사상(mapping)하고 있다. 고유한 온도 체계에서 확립된 대조가 이질적인 인간성 체계에 내재하는 대조 위에 사상되고 있거나 투사되어 있다.

이런 은유관에서 은유는 항상 규칙적(systematic)이다. 우리가 은유를 사용할 때마다 우리는 암묵적으로 대비적인 문자 그대로의 명사 체계를 동원해서 그것들을 이질적인 체계에 투사하고 있다. 만일 우리가 티나 터너의 노래 스타일이 뜨겁다고 말한다면, 우리는 이것이 어떤 미지근한 노래 스타일(아마도 앨 고어의 노래 스타일)과 대조된다고 가정하고 있다. 비록 우리가 나머지 체계 대 체계 사상(mapping)을 명확하게 표현하지 못할지라도 말이다. 우리는 "티나 터너의 공연은 뜨거웠다."고 말한다. 그러나 이것은 실제로 더 큰 체계 대 체계 사상의 한 단편이다. 게다가 은유가 적절하게 보일 경우 그것은 체계 대 체계 사상이 바르게 맞아떨어진 결과이다.

"바르게?" 만일 내가 "금성과 목성의 관계는 인도양과 _____의 관계와 같다"고 말한다면, 여러분들은 대부분 공란을 '태평양'으로 채울 것이다. 왜 그런가? 우리가 크기의 차원에서 행성과 바다를 비교할 경우, 목성이 태양계에서 가장 큰 행성인 것처럼 태평양이 지구에서 가장 큰 바다이므로, 태평양이 옳은 답이기 때문이다. 즉 태평양은 목성이 행성 명사 체계에서 가지는 것과 같은 상대적 위치를 바다 명사의 체계에서 가진다. 만일 우리가 "목성은 우주의 태평양이다"는 은유를 말했다면, 그것은 적절했을 것이다. '태평양'은, 목성이 그 명칭 체계 속의 다른 명사들과 관계하는 것과 같은 대비 관계를 가지기 때문이다.

그렇다면 은유는 항상 상동 관계(homology)에 있다. 즉, 은유는 암묵적으

로 "y가 b에 관계하는 것처럼 x는 a에 관계한다"는 형식을 띤다(x/a::y/b). 그리고 여기에는 상동의 논리가 있다. 따라서 은유는 그것보다 더 넓은 상동의 논리와 일치할 때 적절하다. 영화 「세븐」은 편집증적이라고 내가 말할 때, 그것은 적절하다. 왜냐하면 그것은, 일반적으로 상동 관계가 진술되지 않았을지라도, 다른 영화들이 (「세인트루이스에서 만나요」나 「시애틀의 잠 못 이루는 밤」과 같은) 낙관주의처럼, 다른 비교할 수 있는 인간적 성질과 관계하는 더 넓은 상동 관계에 들어맞기 때문이다. 또는 「세븐」은 「세인트루이스에서 만나요」가 낙관주의적인 것처럼 편집증적이다.

그런데 개개의 은유들은 체계——잠재적인 대조 체계——의 일부이다. 반 고흐의 최후의 그림들이 정신착란적이라고 말하는 것은 암묵적으로 체계적 대조에 호소하는 것이며, 그 대조 속에서 다른 그림은 평온(즉 모네의 「수련」)하기도 하고 또 다른 그림은 다른 정서적 속성과 관계하는 것이다. 하나의 은유를 만든다는 것은 두 가지 다른 일을 포함한다. 하나는 한 명칭 체계(정신착란적인, 평온한 등)를 선택하는 것이고, 다른 하나는 그 명칭 체계를 다른 체계(고흐의 그림, 모네의 그림 등)에 사상하는 것이다.

예화 이론가에 따르면, 최초의 명칭 체계의 선택은 유동적이다. 심지어 어떤 이는 임의적이라고 말할 것이다. 나는 색깔 명칭의 목록——붉음과 푸름——을 선택한 후 그것을 노래의 목록에 사상할 수 있었다. 아마도 '만족'은 (은유적으로 말해서) 정열적(red)이고, '가을의 노래'는 우울할(blue) 것이다. 즉 우리는 어떤 명칭 체계를 다른 명칭 체계에 투사할 수 있다. 우리가 어떤 체계를 투사하는가는 거의 임의적이다. 하지만 일단 우리가 한 체계를 결정하면, 우리가 도달하는 사상은 임의적이 아닐 것이다. 우리가 온도 체계를 노래 양식 체계에 투사하기로 결정한다면, 우리가 티나 터너의 스타일은 뜨겁고 앨 고어의 스타일은 미지근하다고 부르는 것은 임의적이 아니다. 만일 어떤 사람이 티나 터너의 스타일은

미지근하다고 말한다면, 우리는 그가 실수했다고 말할 것이다.

어떤 도식을 다른 도식 위에 투사하기 위한 선택이 실질적으로 크게 개방되어 있을지라도, 각 도식 속의 항목을 서로 관계시키는 방식은 그렇지 않은 것처럼 보인다. 일반적으로 이 문제에 있어서는 의외로 상당한 정도의 수렴이 있다. '핑', '퐁'이라는 무의미한 음절이 있을 때, 대부분의 사람들은 바이올린이 핑과 어울리고 튜바는 퐁과 어울린다는 데 동의할 것이다. 즉, 어떤 사상을 적절하게 만들고 다른 사상을 적절하지 못하게 만드는 어떤 기준이 있다. 말하자면, 고유한 명칭 영역의 대조의 구조는 이질적인 명칭 영역의 관련 항목 속에 포함되어 있는 대조의 구조와 동형적 (isomorphic)이어야 한다.

이것은 우리가 인간적 속성 명사를 비인간적 예술작품에 은유적으로 부여하는 것이 적절한지를 결정할 깔끔한 방법을 제공한다. 따라서 하나의 작곡이 은유적으로 적절하게 그것에 귀속될 수 있는 속성(말하자면 고결성)을 가리킨다면, 우리는 음악이 고결성에 대해 표현한다고 말할 수 있을 것이다. 따라서 은유적 예화로서의 표현 이론은 지금까지 불명료했던 주제를 인상적으로 명료하게 해주는 장점을 지닌다.

은유적 예화 이론이 가진 문제들

위에서 개관된 은유적 예화 이론에 의해 제시된 표현에 대한 설명이 매력적이라는 것은 의심의 여지가 없다. 그것은 어떻게 우리가 표현적 속성을 예술작품에 부여하는가에 대한 매우 알기 쉬운 모델을 제공한다. 하지만 그것은 상당한 엄밀성을 가지고 있음에도 불구하고 어떤 부정적인 한계를 드러낸다. 우리는 이 점을, 지금까지 개략했던 은유적 예화 이론이 표현적 속성을 예술작품에 부여하기 위한 필요충분조건을 제공하는지를 물어봄으로써 탐구해 갈 작정이다.

모든 표현적 예술작품이 은유에 대한 앞의 설명에 맞게 그것의 속성을 예화한다는 것이 사실인가? 은유에 대한 이런 식의 설명은 은유 명사가 더 넓은 대조 체계 모형의 부분이어야 한다는 것을 요구한다. 이것은 우리가 다음과 같은 개개의 명칭들만으로 이루어진 대립 열을 생각할 때는 아주 잘 작용한다.

뜨거움 낭만주의 음악
미지근함 무자크
차가움 전자 음악

그러나 모든 표현적 속성이 그렇게 단순한 것은 아니다.

하나의 시가 '19세기 후반, 세기말적이고 보헤미안적이고 아나키스트적인 절망과 혐오'와 같은 매우 복잡한 정서적 속성을 표현하고 있다고 우리가 말한다고 생각해보자. 확실히 그런 복잡한 속성 명칭이 들어 있는 고유의 대조 명칭 체계를 재구성해내는 것을 상상하기란 어렵다. 실제로 우리가 달리 방도를 보여주지 않는 한, 그런 것은 없다고 보는 것이 온당할 것이다. 하지만 우리가 예술작품에 부여하는 많은 표현적 속성들은 적어도 이처럼 복잡하다. 예컨대 영화 「킹콩」은 20세기 중반 미국인의 경솔함, 단순함, 감상성을 표현한다. 따라서 우리가 조사하고 있는 은유적 예화 이론은 우리가 예술작품에 부여하려고 하는 모든 표현적 속성을 수용할 자원을 가지지 못하는 것처럼 보인다.

같은 맥락에서 많은 '일회성' 은유——대조 체계에 속하지 않는 것처럼 보이는 은유——도 있는 것처럼 보인다. 예컨대 「노상강도(highwayman)」라는 시에서 '유령 같은 갤리온선(ghostly galleon)'이라고 표현된다. 그러나 '유령 같은 갤리온선'은 동일한 대조의 구조를 나타내는 이질적인 지구 밖 천체 체계에 쉽게 사상될 수 있는 어떤 간결한 기술 목록에 들어 있지 않다. 그것은 일회성 은유이다. 그러나 표현적 예술작품과 관계된

일회성 은유도 있는 것처럼 보인다.

나는 톰 클랜시(Tom Clancy)의 소설『패트리어트 게임』이 존 웨인스럽다고 말한다. 이것은 이름 '존 웨인'이 다른 배우의 이름과 대조되는 배우 명칭 체계가 없이도 이해할 수 있다. 오히려 우리가 어떤 명칭 체계와 독립적으로 존 웨인을 연상한다는 사실은『패트리어트 게임』에 존 웨인다움이나 존 웨인스러운 분위기를 은유적으로 부여하는 것이 적절하다는 것을 보여주기에 충분하다. 따라서 논의 중인 은유적 예화 이론은 우리가 예술작품을 기술할 수 있는 모든 표현적 은유에 적용되지 않는다.

은유적 예화가 예술작품에 표현성을 부여하기 위한 충분조건도 아니다. 도식 전이라는 논리적 기제를 사용하면서, 우리는 하나의 그림이 (문자 그대로로서가 아닌) 불안정한(brittle) 것처럼 보인다고 은유적으로 말할 수도 있을 것이다. 여기서 이것은 암묵적으로 안정된(strong) 그림이나 그림들과 대비된다. 따라서 이론은 그림이 불안정함을 표현한다고 우리가 말하는 것을 보증해준다. 그러나 **불안정함**은 예술작품에 표현될 종류의 것이 아니다. 그것은 문자 그대로 정서적 속성이나 인간적 성격의 성질이 아니다. 따라서 우리가 다루고 있는 이론은 표현적이지 않은 예술작품을 표현적인 것으로 생각한다. 여기서 이론가는 자기 이론을 참고해서 예술작품에서 표현되는 것을 우리가 실제로 재고해야 한다고 말할 수도 있을 것이다. 그러나 똑같이 공평하게 우리는 이론이 표적을 찾지 못했다고 응수할 것이다.

또 은유적 예화 이론은 고유 도식의 선택이 임의적이라고 주장한다는 점을 상기하라. 그러나 이것은 옳을 수 없다. 우리가 농기구 체계를 일련의 예술작품에 사상한다면, 우리는 어떤 시가 (파종기 성질) 트랙터 성질(tractorness)을 표현한다는 결론에 이를 수 있다. 그러나 이 은유에 의해 적절히 기술될 수 있었던 시가 있다 할지라도, 그것은 트랙터 성질을 **표현할** 수 없다. 왜냐하면 트랙터 성질은 표현될 수 있는 어떤 것이 아니기 때문이다. 그것은 올바른 종류의 성질이 아니다. 그것은 의인화된 속성이

아니다. 따라서 그 이론은 표현성의 충분조건을 제공하지 않는다. 그것은 적법하게 표현적이지 않은 너무 많은 것들을 표현적이라고 생각할 것이기 때문이다.

표현적 속성들을 사상하기 위해 동원될 수 있는 체계들에 어떤 제약을 가함으로써 이 결점이 메꿔질 수 있다고 생각될 수도 있을 것이다. 아마도 은유적 예화 이론가는 의인화된 속성들을 포함하는 체계들만이 허용될 수 있다고 말할 것이다. 그러나 이것도 역시 문제일 것이다. 왜냐하면 어떤 의인화된 속성들은 표현될 수 있는 것들이 아니기 때문이다. 일련의 예술작품에 투사되는 피부병 체계가 있다고 상상하라. 그래서 아마도 공포 영화와 같은 어떤 예술작품이 농가진성(impetiginousness)과 관계한다고 해보자. 분명히 그것은 예술작품이 가질 수 있는 표현적 성질이 아니다.

이것은 사상을 위한 도식의 선택이 완전히 임의적이라고 주장하는 어떤 예화 이론가에 대한 명백한 반례이다. 그러나 그것은 또한 사상을 위해 어떤 도식이 이용될 수 있는지에 대해 제약을 가하려는 예화 이론가에게도 문제가 된다. 그가 전부이자 유일한 표현적 속성을 뽑아내게끔 제약을 설정하는 방법을 주지 않는 한 말이다. 즉, 여기서 증명의 책임은 은유적 예화의 지지자에게 있다.

지금까지 이런 반론들은 주로 예화 이론가들이 통상 의존하고 있는 은유에 대한 특수한 설명에서 확인될 수 있는 한계들을 드러내는 것이었다. 그러나 아마도 그 설명은 개정될 수 있거나 더 나은 설명이 발견될 수 있을 것이다. 따라서 이런 반론들은 은유적 예화 이론의 급소까지 베어내지는 못하는 것 같다. 더 통렬한 반론이 있는가?

은유적 예화 이론은 예술작품이 **모든** 표현적 속성을 은유적으로 갖는다고 주장한다. 즉, 우리가 예술작품에 표현적 속성을 귀속시킬 때는 언제나, 우리는 은유적으로—은유에 대한 올바른 설명이 무엇이든 간에—귀속시킨다는 것이다. 은유적 예화 이론은 "어떻게 우리는 표현적 속성을 예술작품에 부여하는가?"라는 우리의 처음 물음에 일반적인 답변을 제시

한다. 그 답은 '은유적으로'이다. 그러나 이것은 참인가?

표현은 항상 은유적인가?

은유적 예화의 지지자는 예술작품에서의 표현이 **항상** 은유적이라고 주장하는데, 우리는 이를 슬픔과 같은 표현적 속성들이 예술작품에 부여될 **때마다** 슬픔과 같은 개념이 확장된 방식으로 또는 은유적 방식으로 사용되고 있다는 주장으로 이해할 수 있다. 이것은 사실임에 틀림없다. 왜냐하면 예술작품은 슬플 수 있는 생물이 아니기 때문이다. 감성적 존재만이 슬플 수 있다. 즉, 감성적 존재만이 슬픔과 같은 정신적 속성의 고유한 담지자가 될 수 있다. 그리고 분명히 예술작품은 감성적 존재가 아니다. 따라서 예술작품은 은유적으로 슬프다고 기술될 수 있을 뿐이다. 예술작품은 오직 은유적으로만 그 표현적 속성을 가진다. 이것은 매력 있는 논증이지만, 그것을 효과적으로 입증하기 위해서 우리는 좀 더 세밀히 그것을 살펴보아야 한다.

좀 더 확장해서 표현하자면 그 논증은 다음과 같다.

1. 만일 예술작품(그리고 그 부분)이 표현적 속성을 가진다면, 그것은 문자 그대로 가지거나 은유적으로 가지거나이다. (전제)
2. 만일 예술작품(그리고 그 부분)이 문자 그대로 표현적 속성을 가진다면, 그것은 정신적 속성을 가질 수 있는 것들이어야 한다. (전제)
3. 예술작품(그리고 그 부분)은 정신적 속성을 가질 수 있는 것들이 아니다. (전제)
4. 따라서 예술작품(그리고 그 부분)은 표현적 속성을 문자 그대로 가지지 않는다.
5. 그러나 예술작품(그리고 그 부분)은 표현적 속성을 가진다. (전제)

6. 그러므로 예술작품(그리고 그 부분)은 은유적으로 표현적 속성을 가진다.

논증을 위해서 첫 번째 전제가 참이라는 것을 인정하기로 하자. 즉, 예술작품이 표현적 속성을 가진다고 우리가 말할 때, 우리의 속성은 문자 그대로이거나 은유적이라는 것, 그리고 이것들이 유일한 두 선택지라는 것을 인정하기로 하자. 게다가 5번째 전제는 모든 예술 철학자들이 받아들이는 사실인 것처럼 보인다. 따라서 논증의 결론이 거짓이라면, 그것은 남아 있는 전제들의 어느 하나나 전제들 전부가 거짓이기 때문이어야 할 것이다. 여기에 문제가 있다면, 그것은 두 번째 전제나 세 번째 전제 또는 이 둘 다에 있어야 한다.

전제 3은 어떠한 예술 작품도, 따라서 그 일부도 정신적 속성을 가질 수 있는 것의 집합에 속하지 않는다고 주장한다. 조각상은 슬플 수 없고 조각상의 부분도 슬플 수 없다. 돌은 감성적이지 않다. 만일 우리가 돌에 표현을 부여한다면 그것은 문자적인 부여가 아니라 은유적인 부여일 뿐이다. 이것은 쉽게 해결될 수 있는 것처럼 보인다. 하지만 그렇지 않다. 특별히 우리가 종종 예술작품에 표현적 속성을 부여하는 방식에 주의할 경우에 말이다.

전 장에서 주목하였듯이, 많은 예술작품은 재현적이다. 텔레비전 프로그램 「X-files」의 이야기들은 재현적이다. 그러나 또한 이 이야기들이 무표정하다(deadpan)고들 한다. 종종 「X-files」의 이야기에 부여되는 표현적 속성은 인간 정신과 태도의 성질인 **무표정성**이다. 그러나 왜 우리는 「X-files」를 무표정적이라고 부르는가?

이야기의 주인공——멀더와 스컬리——들이 무표정하기 때문은 아닌가? 게다가 멀더와 스컬리는 감성적 존재들이다. 멀더와 스컬리는 신적 속성을 문자 그대로 가질 수 있는 부류에 속한다. 따라서 예술작품의 일부, 특히 배역의 재현은 정신적 속성 명사가 문자 그대로 적용될 수

있는 종류의 것이다. 따라서 표현적 속성을 문자 그대로 가지기 위해서
예술작품의 부분이 정신적 속성의 고유한 담지자이어야 할 것을 요구한다
면, 예술작품의 어떤 부분은 그 요구를 (아주 빈번히) 충족시킬 것이다.

　게다가 도스토옙스키의 『지하생활자의 수기』와 같은 온전한 예술작품
은 작중 인물과 그 정신성을 재현하는 데 전념하고 있다. 마찬가지로
『파리대왕』과 같은 온전한 예술작품의 재현적 방법은 집단의 상호작용을
통해 잔학 행위(이것을 **사회적으로** 의인화된 속성이라고 부르자)와 같은
뚜렷하게 의인화된 속성을 표출하는 인간 상황의 내용을 제시하는 데
열심이다. 따라서 온전한 예술작품의 내용은 정신적 속성 명사가 적용될
수 있는 것일 수 있다. 따라서 전제 3은 거짓인 것으로 보인다.

　아마도 이것들은 허구적 재현과 허구적 인물의 경우여서 표현적 속성을
그것들에 부여하는 것은 실제로 문자 그대로인 것이 아니라는 이유에서
이런 반례들을 거부하려고 할지도 모르겠다. 그러나 이런 반론은 두 가지
이유 때문에 실패한다. 첫째, 그 주요 내용이 허구적 인물이 아닌, 논픽션적
인 표현적 예술작품(역사, 전기, 다큐멘터리)이 있을 수 있다. 그리고
둘째 더 중요한 것으로서, 우리가 '무표정한'과 같은 정신적 속성 명사를
허구적 인물에 적용할 때 우리의 용법은 실제 사람에게 적용할 때와
다를 바 없다. 폭스 멀더가 무표정하다고 말할 때 우리는 '무표정한'을
확장한 의미로나 비유적인 의미로 사용하고 있지 않다. 우리는 그것을
"앨 고어가 무표정하다"고 말하는 것과 같은 의미로 사용하고 있다. 즉,
폭스 멀더와 앨 고어에게 '무표정한'을 적용하는 기준은 같은 것이다.

　문자 그대로인 것과 은유적인 것 간의 구분은 허구적인 것과 비허구적인
것 간의 구분과 일치하지 않는다. 허구적 이야기에서 문자적인 것은 비허구
적 이야기에서 문자적인 것과 같은 문법적 규칙을 따른다. 따라서 두
단락 위에 있는 우리의 반례가 허구에서 나왔다 할지라도, 그것은 그것들이
문자 그대로가 아니라는 것을 반드시 함축하지 않는다. 따라서 전제 3에
대한 반론은 그대로 유지된다.

여기서 우리의 반론은 어떤 예술작품의 일부 재현적 내용이 정신적 속성 명사의 고유한 담지자라는 것을 지적하는 것에 의존한다. 아마도 예화 이론가는 이런 예술작품의 관련 재현적 내용이 예술작품의 부분일 뿐이라고 응수할 것이다. 따라서 우리는 정신적 속성 명사가 예술작품 전체에 적용될 수 있는 것이 아니라 일부에 적용될 수 있다는 것을 보여주었을 뿐이었다. 이것이 옳다 하더라도, 그것은 예화 이론가에게 큰 승리를 가져다주지 못할 것이다. 왜냐하면 일반적으로 우리가 표현적 속성을 예술작품에 부여할 때, 우리는 빈틈없이 작품에 주의를 돌리고 있는 것이 아니라 그 부분에만 주의를 돌리고 있기 때문이다.

그리고 우리가 한 작품 전체를 개괄하기 위해서 표현적 명사를 사용할 때조차도, 우리는 일반적으로 그것의 우세하거나 가장 두드러진 속성만을 언급하고 있다. 그것이 한 인물의 재현을 수반할 경우 정신적 속성 명사의 고유한 담지자와 연결될 수 있는 그런 두드러진 속성 말이다. 우리는 「X-files」를 무표정적이라고 부른다. 이 속성이 대부분 그것의 주인공들에게 부여되기 때문이고, 또 그들이 줄거리를 좌우하는 한, 그들에게 부여된 표현적 속성은 줄거리에 정서적 특색을 스며들게 하면서, 이야기 전반을 만족시키기 때문이다. 그리고 이하에서 논의된 다른 무엇보다도 이것이 「X-files」를 무표정하다고 부르게 만들어주는 것이다.

틀림없이 예화 이론가는 이런 예들이 재현과 표현을 혼동한다고 반대할 것이다. 화가 난 한 인물을 재현하는 것은 분노의 속성을 표현하는 것과는 다르다. 그러나 리어왕은 미친 사람으로서 재현되고 있을 뿐만 아니라 광야에서 미친 태도로 행동하는 자로 묘사된다. 그의 행동은 광기를 표현한다. 그것은 광기의 특징적인 외양을 표출한다. 만일 같은 행동이 일상생활에서의 광기를 표현한다면, 리어왕의 행동도 그러할 것이다. 배우는 (가공의 인물일지라도) 하나의 인간으로서 정신적 속성 명사를 취하기에 정당한 존재인 리어왕을 통해서 광기를 표현한다. 따라서 하나의 예술작품인 배우의 연기는 문자 그대로 광기를 표현한다고 할 수 있다.

물론 인물과 군상의 재현은 전제 3을 거부하는 데 우리가 고려해야 할 유일한 표현성의 현장이 아니다. 예술작품은 정신적 상태를 문자 그대로 가지는 인물들을 포함한다. 그뿐만 아니라 예술작품은 관점들도 포함하는데, 그 관점의 소유는 정신적 상태를 문자 그대로 가질 수 있는 존재들을 전제한다. 여기서 관점이 무엇을 의미하는지를 보기 위해서, 많은 예술작품이 이야기 속 인물의 관점과 다른 관점도 가진다는 점을 상기하라.

　영화 「펄프 픽션」의 앞부분에서 막 시작되는 화면의 젊은 남자들의 관점은 깊은 걱정의 관점이지만 영화는 그들의 곤경을 재미나는 것으로 바라본다. 영화의 관점은 초연하고 냉정하며, 조소적이다. 그리고 이것은 우리로 하여금 영화에 아이러니라는 성질을 부여하게 만든다. 그리고 우리가 「펄프 픽션」의 관점에 아이러니, 초연, 냉정이라는 말을 사용할 때, 우리는 친구의 태도를 기술하는 것과 같은 문자 그대로의 방식으로 그 말을 사용하고 있다.

　물론 관점이라는 말은 관점을 가진 어떤 사람이 있다는 것을 가정한다. 그리고 관점은 정신적 속성 명사의 고유한 담지자이다. 왜냐하면 관점은 사람에게 속하거나 부여되는 것이기 때문이다. 「펄프 픽션」과 같은 영화의 경우에 아이러닉한 관점은 영화감독 쿠엔틴 타란티노(Quentin Tarantino)의 관점일 것이다. 물론 타란티노가 사실은 아주 솔직하고 인정 많은 남자이어서, 영화의 관점이 실제로 그의 것이 아니라는 것——그는 가면을 쓰고 있거나 초연하고 아이러닉한 연기를 하고 있을 뿐이라는 것——이 밝혀질 수도 있을 것이다. 그럼에도 불구하고 관점은 여전히 정당한 존재에 소속된다. 왜냐하면 타란티노가 연기를 하고 있을 뿐일지라도, 그가 한 인물을 연기하는 배우의 모습으로 그 관점을 투사하는 인물 즉, 숨어 있는 작가나 이야기 화자(persona)가 있기 때문이다.

　우리가 보았듯이. 허구적 인물은 문자 그대로 정신적 속성을 가진다. 숨어 있는 작가나 이야기 화자도 허구적 인물——어떤 관점에서 줄거리를 말하는 '목소리'——이다. 허구적 인물이 그들의 정신적 속성을 문자 그대

로 가진다고 말하는 데 아무 문제가 없기 때문에, 숨어 있는 작가나 이야기 화자인 허구적 인물이 그들의 정신적 속성을 문자 그대로 가진다고 말하는 것에도 아무 문제가 없다. 게다가 그들의 관점이 정당한 존재(허구적인 감성적 존재)와 연결되기 때문에 표현적 속성들은 문자 그대로 그들에게 부여될 수 있다.

예술작품은 관점을 가질 것이고 관점은 실제 작가나 숨어 있는 작가(또는 심지어 실제 작가들이나 숨어 있는 작가들)에 소속될 것이다. 여기서 숨어 있는 작가는 허구적 인물의 모델로 이해되어야 한다. 따라서 관점을 가진 예술작품은 정신적 속성을 가진 부류의 것이다. 한 전체로서의 예술작품은 그것의 실제적인 작가나 숨어 있는 작가의 관점을 명료히 표현할 수 있다. 따라서 예술작품과 예술작품의 부분은 그 관점 덕분에 정신적 속성의 담지자가 될 수 있다. 예술작품은 그것의 실제 그리고/또는 숨어 있는 작가의 관점을 통해 인간적 성질을 문자 그대로 표현할 수 있다.

서정시는 이를 탁월하게 잘 보여주는 한 예이다. 서정시는 관점을 다듬느라 노력한다. 서정시는 한 화자의 심정과 정서를 명료히 표현하는데, 이 화자는 실제 작가이거나 이야기 화자일 수 있다. 시인은 화자의 정서 상태의 모습이 드러나게끔——즉, 이러이러한 것에 관한 화자 심정의 특수한 감정이 표출되게끔——화자의 내적 삶에 접근할 수 있게 해준다. 그것은 단순히 진술되지 않는다. 오히려 정서적 상태를 발생시키는 그 요소들——욕망, 믿음, 의도, 지각과 가치——을 표현함으로써 관련 감정의 속성들이 감상을 위해 독자에게 활용될 수 있게 된다. 일반적으로 서정시에서 화자의 태도가 시를 구성한다. 그러나 화자는 실제 작가이든 가공의 인물이든 정신적 속성의 적절한 담지자이다. 따라서 예술작품이 정신적 속성의 적절한 담지자가 아니라는 것은 거짓이다. 그리고 같은 이유로 서정시가 문자 그대로 인간적 성질을 표현한다는 것도 사실이다.

우리는 예화 이론가 논증의 세 번째 전제에 반대하는 논증을 펼쳐왔다. 이제 두 번째 전제——만일 예술작품이 문자 그대로 표현적 속성을 가진다

면, 그것은 정신적 속성을 가질 수 있는 것들이어야 한다——로 돌아가야 할 때가 되었다. 이것은 표현적 속성을 문자 그대로 가진다는 것이 무엇인가를 정의하는 부분으로 제시된다. 그 전제는, 속성의 담지자가 정신 상태를 가질 수 있는 것들이라는 것이 문자 그대로 속성을 가짐의 필요조건이라는 것을 전제한다. 즉, "x가 정신 상태를 가질 경우에만 x는 문자 그대로 표현적 성질을 가진다."

우리는 세인트 버나드 개의 얼굴이라는 논쟁의 여지 없는 예를 가지고 이 주장을 조사해 갈 수 있다. 그것은 슬픔에 대해서 표현한다. 물론 이것은 조사 중인 주장에 대한 반례가 아니다. 왜냐하면 아마도 세인트 버나드는 정신적 상태를 가질 것이기 때문이다. 그러나 왜 우리는 세인트 버나드의 얼굴이 슬픔에 대해서 표현한다고 말하는가? 세인트 버나드의 얼굴은, 원하는 음식을 다 먹어서 행복해야 할 표정을 지어야 할 때인데도 불구하고, 슬픔을 표현한다. 그 얼굴은 그 정신적 상태와 무관하게 슬프다.

세인트 버나드의 얼굴에 슬픔을 부여하게 만드는 것은 개의 정신 상태에도 불구하고 우리가 '슬프다'고 부르는 그 얼굴의 외형 때문이다. 그 얼굴은 그냥 우리에게 슬프게 보인다. 세인트 버나드의 얼굴이 슬프게 보인다고 말할 때 우리는 은유를 만들려고 하는 게 아니다. 우리는 어떻게 얼굴이 문자 그대로 우리에게 보이는가를 말하고 있는 것이다. 개의 얼굴의 외형이 슬프게 보인다고 할 때, '슬프게 보인다'는 그 외양에 대한 문자 그대로의 기술이다.

물론 우리는 그 외형을 슬프다(또는 슬프게 보인다)고 부른다. 왜냐하면 인간의 유사한 얼굴 외형이 슬픔이라는 심리 상태와 연결되어 있기——즉 유사한 외형이 슬픔의 특징을 나타내기——때문이다. 그 외형은 슬픔을 떠올리게 한다. 따라서 때때로 우리는 그것이 어떤 정신적 상태를 가지든지 상관없이 그 외형——그것들이 보이거나 느껴지는 방식——때문에 사물에 표현적 속성을 부여한다. 사실 우리는 그것이 살아 있는 대상이 아닐 때조차도, 그 외형에 근거하여 사물에 표현적 속성을 부여한다.

예컨대 축 늘어진 버드나무의 예를 상기해보라. 세인트 버나드 개의 얼굴에서도 그러했듯이 그것은 음울함을 떠올리게 한다. 그것이 우리가 버드나무류의 이 특수한 일원을 **우는** 버드나무라고 생각하는 이유이다. 우는 버드나무가 슬프다고 말할 때 우리는 그것이 어떻게 보이는가 하는 것 때문에 그렇게 말하는 것이다. 나무가 슬프게 보인다는 말이다. 그것은 슬픔의 외관을 하고 있다. 아마도 이것은 나무의 어떤 특징이 슬픈 사람의 어떤 지각적 특징 ── 예컨대 슬픈 사람은 종종 축 늘어져 있다 ── 과 닮았다는 사실 때문일 것이다.

머리와 어깨가 축 늘어진 사람은 슬픔의 특징적인 모양을 드러내 보인다. 그런 사람은 슬프게 보인다. 그가 슬프게 보인다고 말할 때 우리는 은유적으로 말하고 있는 것이 아니라 문자 그대로 말하고 있다. 우리는 그가 우리에게 보이는 모습을 문자 그대로 기술하고 있다. 마찬가지로 우리가 우는 버드나무를 슬프다(슬프게 보인다)고 생각할 때, 우리는 그것의 지각적 외형을 문자 그대로 기술하고 있다. 아무튼 아마도 닮아 있어서 나무는 슬픈 사람의 특징적인 외양을 우리에게 상기시킨다. 따라서 우는 버드나무가 슬프다고 말할 때 우리는 그것이 슬프게 보인다고 말하고 있다.

사람들은 그들 심리 상태를 전형적으로 표현하는 어떤 외면적인 인상학적 특징을 ── 찡그린 얼굴과 축 늘어진 어깨가 슬픔과 연관되는 식으로 ── 표출한다. 게다가 개와 나무와 같은 비인간적 존재도 이런 특징들을 상기시킬 수 있다. 아마도 우리는 아주 쉽게 자연적인 인간의 인상학적 특징들을 볼 수 있을 것이다. 다른 사람의 정서 상태를 간파하는 것은 우리의 생존에 그만큼 중요하기 때문이다. 따라서 자연 선택은 타인의 정서 '형태'를 인식하는 민감한 반응 능력을, 심지어 우리가 비인간적인 것에 주의할 때조차도 작용하는 반응 능력을 우리에게 부여하였다. 그러나 어쨌든 우리가 비인간적 대상 심지어 비감성적 대상의 특징을, 인간적 감정 상태의 인상을 드러내는 것으로 보려고 한다는 것은 사실이다. 그것들

은 바로 그렇게 우리에게 보이는 것이다. 문자 그대로.

우리는 황야에 있는 나무의 비틀어진 가지들을 보고 그것들이 고통스럽다고 생각한다. 사람이 고통으로 일그러진 모양을 떠올리게 하기 때문이다. 물론 우리가 나무가 고통스럽다고 생각한다 해도, 나무가 문자 그대로 고통스러워하고 있다는 것을 의미하는 것이 아니다. 그러나 그것은 우리가 문자 그대로 말하고 있지 않다는 것을 반드시 함축하지 않는다. 왜냐하면 우리는 나무가 고통스러워한다고 말하고 있는 것이 아니라 고통스러운 것처럼 보인다──그것은 고통 인상의 특징적인 양상을 드러낸다──고 말하고 있기 때문이다. 그리고 그런 속성은 문자 그대로의 것이다. 아무리 심리학자가 그것이 왜 그런 생각을 하게 만드는지를 설명한다 할지라도, 나무는 고통스럽다고 생각된다.

전제 2의 "만일 예술작품이 문자 그대로 표현적 속성을 가진다면, 그것은 정신적 속성을 가질 수 있는 것들이어야 한다."는 "만일 어떤 것이 문자 그대로 표현적 속성을 가진다면, 그것은 정신적 속성을 가질 수 있는 것들이어야 한다."는 것을 전제한다. 그러나 나무의 예는 이 숨은 가정에 의문을 제기한다. 때때로 표현적 속성 명사는 정신적 속성을 갖지 않는 사물의 외형이나 모습에 문자 그대로 부여되기 때문이다. 게다가 이것은 때때로 우리가 표현적 속성을 이런 식으로 예술작품의 외형에 부여하는 가능성을 열어놓고 있으며, 이는 이어서 전제 2를 해칠 것이다.

이에 대해 전제 2의 옹호자는 우리가 버드나무를 운다고 언급할 때, 나무의 외형적 모습에 대해 언급하고 있다 할지라도 여전히 은유를 이용하고 있다고──여전히 문자 그대로 말하고 있지 않다고──말할 것 같다. 그러나 이것은 눈가림에 지나지 않는 것처럼 보인다. '우는 버드나무'가 전에는 (의심스러운) 생생한 은유였다 할지라도, 지금은 죽은 은유이고 죽은 은유는 문자적이 되어버린 은유이기 때문이다. 우리가 '시계 바늘 (hands of a clock)'이라고 말할 때 '바늘(hand)'은 전에는 은유였을지 모르나 지금은 더 이상 은유가 아니다. 지금 그것은 시계의 어떤 특징을 문자

그대로 기술하는 데 쓰인다. 마찬가지로 우리가 '우는 버드나무'라고 말할 때 '우는'은 더 이상 은유적이지 않다. 그것은 버드나무류의 한 일원을 문자 그대로 기술하는 것이 되었다. 그것은 나무의 모습에 문자 그대로 관계한다.

마찬가지로 날씨가 문자 그대로 사납거나 험악하다는 것을 의미하지 않는데도 우리가 사나운 폭풍, 험악한 날씨라고 말할 때, 우리는 은유적으로 말하고 있는 것이 아니다. 오히려 우리는 그것들이 사납고 험악한 사람의 특징적인 관찰할 수 있는 행동을 생각나게 한다고 말하고 있다. 사나운 폭풍은 사나운 사람의 행동이 어떻게 나타나는가를 상기시켜준다. 이것이 전에는 은유였다 해도 지금은 아니다. '사나운'은 어떤 폭풍이 우리에게 어떻게 보이는가에 대한 문자 그대로의 기술이다.

그러나 나무와 세찬 파도에 대한 이런 말이 설득력이 있다면, 우리는 때때로 의인화된 명사를 생명 없는 형상에 대한 문자 그대로의 기술로 사용할 것이다. 즉 표현적 속성은 때때로 정신적 상태의 담지자가 아닌 사물에 문자 그대로 적용된다. 게다가 이 결론은 세인트 버나드의 슬픈 모양으로 찌푸린 얼굴에 의해서도 지지된다. 찌푸린 얼굴이 정신적 상태를 가지지 않지만, 세인트 버나드의 얼굴 외형을 '슬픈'이라고 기술하는 데 아무 어려움도 없기 때문이다.

따라서 때때로 우리는 정신적 상태가 없는 사물에 그 외형을 기술하기 위해 표현성을 문자 그대로 부여한다. 게다가 이 결론은 만일 옳다면, 예술작품에 중요한 의미를 갖는다. 많은 교향악이 표현적 속성을 통해 기술된다. 우리는 베토벤의 「에로이카」 2악장이 슬프다고 말한다. 그것은 아마도 세인트 버나드의 찌푸린 얼굴에 대한 우리의 기술──외형에 대한 문자 그대로의 기술──과 같은 것일 것이다.

음악은 종종──그 강약, 박자, 긴장 때문에──인간의 특징적인 감정 상태를 거의 자동적으로 생각나게 하게끔 들리며, 우리는 우리가 듣는 형태를 문자 그대로 기술하기 위해서 관련 감정 어휘를 사용한다. 우리는

어떤 현의 소리가 우리에게 일으키는 감정을 문자 그대로 기술하는 방법으로서 불길하다거나 유쾌하다고 말한다. 「분노의 날(Dies Irae)」을 불길하다고 부르는 것은 죽은 은유일 뿐만 아니라 음조와 리듬의 배열 형태가 실제로 불길하게 들린다. 그것은 문자 그대로 불길하다. 그것은 불길하게 들리는 음악이다.

교향악 이외에도 인간적 성격을 갖지 않는 다른 예술 장르——추상화, 조각, 건축과 같은——에서도 같은 것을 관찰할 수 있다. 종종 우리는 그것들의 배열적 속성을 특징짓기 위해 표현적 어휘를 사용한다. 감옥이 험악하게 보인다고 말하는 것은 죽은 은유가 아닐 뿐만 아니라 그것이 감옥이라는 것을 우리가 알지 못할지라도 그 건물이 우리에게 그렇게 보인다는 말이다. 일반 감옥을 사악하게 보인다고 기술하는 것은 거의 은유인 것처럼 보이지 않는다. 마찬가지로 고딕 성당의 첨탑은 소망을 표현한다고들 하는데, 이는 사람들이 하늘을 향해 손을 뻗치고 기도하는 모습을 연상시키기 때문이다.

그런데 예술적 대상을 포함하여 심리적 상태를 갖지 않는 무생물의 외관에 문자 그대로 적용되는 표현적 어휘의 배열 형태적 사용이 있다. 만일 예술작품이 문자 그대로 표현적 속성을 가진다면, 그것은 정신적 속성을 가질 수 있는 것들이어야 한다는 가정(전제 2)은 거짓이다. 우리는 예술작품의 지각적 배열 형태 덕분에 예술작품에 문자 그대로 표현적 속성을 부여할 수 있다.

예술작품들은 그 배열 형태적 외관 덕분에 슬프고, 사악하고, 소망적이거나 즐거울 수 있다. 많은 경우에 이것은 어떤 인간적 성질이 전형적으로 느껴지고 보이거나 들려지는 방식을 그것들이 닮은 결과일 것이다. 슬픈 음악은 낮고 느릴 것이다. 그것이 우리가 슬플 때 느끼는 방식 또는 슬픈 사람이 통상 느껴지는 방식이기 때문이다. 이런 식으로 음악은 특유한 인간적 성질을 드러내고 표출하고, 그것에 주의를 돌리게 한다.

요약해보자. 표현적 속성들이 예술작품에 은유적으로 부여**되어야만**

한다는 논증은 두 가지 이유 때문에 실패한다. 첫째, 정신 상태 언어를 문자 그대로 적용할 수 있는 것들에 속하는 어떤 예술작품들이 있기 때문에, 표현이 정신 상태 능력을 요구한다는 것이 사실일지라도, 일부(사실은 많은) 예술작품은 이 요구를 충족시킬 것이다. 그러나 둘째, 표현적 어휘의 배열 형태적 사용이 있다면, 표현적 어휘의 사용이 정신 상태를 가진 대상들에만 고유하게 적용할 수 있다고 제한하는 것은 성립할 수 없다. 교향악은 정신적 생명이 없더라도 배열 형태적 의미에서 문자 그대로 표현적일 수 있다.

게다가 표현적 속성이 예술작품에 은유적으로만 부여될 수 있다는 생각은 가망이 없는 것처럼 보인다. 왜냐하면 많은 경우에 우리가 (그림의 장난스러움과 같은) 예술작품의 어떤 배열 형태적 속성들을 언급하는 기본적인 방법은 의인화된 어휘를 사용하는 것이기 때문이다. 즉, 문제의 예술작품에 관해 말하는 더 나은, 더 간단한 방법은 없다. 따라서 그런 예술작품에 의인론적 명사를 부여하는 것은 선택적이고, 장식적이고, 은유적인 기술의 문제인 것처럼 오해되어서는 안 된다. 오히려 그것은 문자적이다.

우리는 예술에 항상 은유적으로 표현적 속성을 부여한다는 논증을 비판하는 데 많은 시간을 할애하였다. 하지만 우리 노동의 결실은 전적으로 부정적인 것처럼 보이지는 않는다. 왜냐하면 예술작품에 오직 은유적으로 표현적 속성을 부여한다는 논증의 전제 2와 3을 논박하는 과정에서, 어떻게 우리가 예술작품이 인간적 성질에 대해 표현한다고 정당하게 말할 수 있는지에 관해 많은 것을 배웠기 때문이다.

첫째, 우리가 예술작품에 표현적 성질을 부여할 때 이 문제를 다루는 여러 가지 고찰들이 있다는 것을 배웠다. 우리는 그것을 인물——숨어 있는 작가를 포함하여 개별 인물과 집단적으로 관계하는 인물——에 기초하여 부여하였다. 때때로 예술작품이 드러내는 관점을 통해 그런 부여가 이루어졌다. 이런 경우 표현적 속성은 종종 예술작품이 재현하는

것과 밀접하게 관계된다. 그러나 우리는 또한 그 배열 형태적 특징 덕분에 교향악과 같은 비재현적 예술작품에 표현적 속성들을 정당하게 부여할 수 있다.

우리는 예술작품에 표현적 명사를 부여하는 이 모든 방법들이 아주 문자적이라고 주장하였다. 따라서 예술작품에 항상 은유적으로 표현적 속성을 부여하는 것이 아니다. 그러나 아마도 때때로 은유적으로 부여하기도 할 것이다. 아마도 때때로 그것은 상동 관계를 수반하기도 한다. 따라서 이번 장에서 얻은 교훈은 우리가 예술작품에 표현적 속성을 부여해 가는 많은 방법들이 있다는 것이다.

게다가 이런 방법 중 어떤 것은 다른 예술 형식보다는 어떤 예술 형식과 관련하여 더 탁월한 것으로 나타나는 것처럼 보인다. 인물과 관점 덕분에 예술작품에 표현적 속성을 부여하는 것은 시를 포함한 서사 예술에서 우세한 것처럼 보인다. 특히 음악과 같은 비재현적 예술뿐만 아니라, 추상화, 조각, 건축 등과 관련해서는 표현적 속성을 부여하는 데 배열 형태적 특징에 더 크게 의존하는 것 같다.

물론 이것은 절대적 차이가 아니라 비율상의 차이이다. 문학, 영화, 비디오, 극, 설명적 회화, 극무용 등도 (리듬, 구성, 운율 등과 같은) 배열적 특징을 가지며, 종종 이런 배열적 특징들이 그것들에 표현적 속성을 부여하게 만들어준다. 그리고 추상적 작품들도 때때로 표현적 속성의 부여를 후원하는 관점과 연결될 수 있다. 따라서 일부 예술 형식이 관습적으로 표현에 대한 이해를 끌어내기 위해 어떤 주요한 길로 들어서기는 하지만, 다른 예술 형식은 대략 말하자면 다른 길을 또는 적어도 다른 강조와 함께 다른 길을 탐색한다. 각각의 예술 형식은 아마도 다른 예술 형식과 표현을 위한 같은 일반적 전략을 공유할 것이다. 그러나 일부 예술 형식은 비율적으로 다르게 그것들을 결합할 것이다. 문학이 보조적인 역할을 하는 배열 형태적 특징과 더불어, 일차적으로 인물과 관점을 사용한다면, 순수 교향악은 그리 큰 역할을 하지 않는 관점과 재현적 요소와 더불어,

배열 형태에 좀 더 크게 의존할 것이다.

2장 요약

예술과 표현의 관계는 특별히 중요한 관계이다. 예술은 우리에게 표현적 속성들로 충만한 세계를 제시한다. 우리는 인간의 감정 속에 감싸인, 죽음, 사랑, 승리 등과 같은 사건들을 보았다. 예술은 인간적 성질이 표출되거나 펼쳐진 사물들을 우리에게 보여주면서 대단히 명료한 방식으로 세계를 정서적으로 받아들일 수 있게 해준다. 은유적으로 말해서 예술은 우리의 세계를 인간화한다. 그것은 우리에게 사물을 인간적으로 접근할 수 있게끔 제시한다. 그것은 세계를 감정적으로 탐구할 수 있게 해주면서 동시에 우리는 감정의 세계, 그것의 윤곽과 가능성들을 탐구한다. 틀림없이 이것은 예술이 우리에게 주는 커다란 매력 중의 하나이다. 게다가 이것은 우리가 예술에 관해 말하는 방식에 반영되어 있다. 우리의 많은 대화는 음악 작품의 희망성, 그림의 장엄함, 또는 무용의 신랄함과 같은, 예술이 우리의 주의를 불러일으키는 인간적 성질에 관한 것이다.

예술에서의 감정의 중요성에 대한 이론적 인식은 아마도 낭만주의와 절대 음악의 발흥의 결과로서 특히 18세기 말엽에 표명되었다. 이 영향은 19세기와 오늘의 세기인 20세기 전반 내내 예술적 실천에서 주목할 만한 본질적인 전환을 초래하였다. 그 실천을 반성하고 있을 철학자들은 이번 장에서 우리가 예술 표현론이라고 불렀던 것을 발전시켰다.

표현론의 주요 개념은 모든 예술이 정서를 표현한다는 것이다. 전달 이론과 단독 표현론은 표현적 접근법에 대한 두 주도적인 변형들이다. 양 이론은 예술이 본질적으로 정서 표현과 관계하는 것으로 본다. 이렇게 해서 예술 표현론은 널리 유행했던 예술 재현론에 대한 유용한 구제 수단을 제공하였다. 하지만 재현론자들처럼 표현론자들은 그들의 경우를

지나치게 과장하였다. 많은 예술은 표현적이지만, 모든 예술이 정서를 표현한다는 것은 사실이 아니다. 많은 20세기 예술은 정서보다는 관념에 마음을 빼앗기고 있다. 그리고 과거와 현재의 많은 예술은 정서적 가능성을 탐색하기보다는 지각적 즐거움을 환기시키는 것을 목표로 삼고 있다.

따라서 예술 표현론은 모든 예술을 위한 보편적 이론이 되지 못한다. 그럼에도 불구하고 예술 표현론이 거짓일지라도, 표현은 예술의 중심적인 특징이기 때문에 우리는 여전히 그것을 이론적으로 다루어볼 필요가 있다. 예컨대 우리는 예술작품을 표현적이라고 부르는 것이 무엇을 의미하는지를 물어보아야 할 뿐만 아니라, 어떻게 우리가 예술작품에 표현적 속성을 정당하게 부여하는지도 물어보아야 한다.

한 견해는 그런 부여가 항상 본질적으로 은유적이라는 것이다. 그러나 우리는 슬픔과 환희와 같은 표현적 명사를 예술작품에 부여하는 방법이 하나가 아니라 여럿이며, 나아가 그것들 중 상당수는 은유적이 아니라 문자적이라는 것을 보아왔다. 게다가 예술작품에 표현적 명사를 적용하는 하나 이상의 방법이 있다는 발견은 그 자체 가치 있는 발견이다. 왜냐하면 그것은 예술과 관련하여 우리의 가장 널리 보급된 활동 중의 하나에 공통적으로 이용할 수 있는 더 분명한 그림을 제공하기 때문이다.

참고 문헌

예술 표현론에 관심이 있는 학생들은 레프 톨스토이와 R.G. 콜링우드의 두 고전적인 견해를 보라. 톨스토이는 그의 책『예술이란 무엇인가?』(translated by Almyer Maude(New York: Macmillan Publishing Company, 1985))에서, 소위 전염 이론에 대한 한 해석을 제시한다. 콜링우드는『예술의 원리』(Oxford: Clarendon Press, 1938)에서 단독 표현론을 옹호한다. 예술 표현론에 대한 또 다른 매우 영향력 있는 언명이 수잔 랭거의『감정과 형식』(New York:

Scribner's, 1953)에 있다.

낭만주의에 대한 자료로서는 M. H. 아브람스의 『문학용어사전』 6판 (Fort Worth, Texas: Harcourt Brace Jovanovich College Publishers, 1993), 그리고 아이단 데이(Aidan Day)의 『낭만주의』(London: Routledge, 1996)를 참조하라.

먼로 비어즐리(Monroe Beardsley)의 『미학: 비평철학에 있어서의 문제들』(Indianapolis, Indiana: Hackett Publishing Company, 1981), 7장에도 표현론이 소개되어 있다. 넬슨 굿맨은 『예술의 언어』(Indianapolis, Indiana: Hackett Publishing Company, 1976), 2장에서 은유적 예화로서의 표현에 대한 견해를 제시하고 있다. 표현이 은유적 예화라는 견해에 대한 비판으로서는, 귀 시첼로 (Guy Sircello)의 『정신과 예술: 표현의 다양성에 관한 논문들』(Princeton, NJ: Princeton University Press, 1972)을 보라. 그리고 피터 키비의 『건전한 정서: 음악적 정서에 관한 논문들』(Philadelphia: Temple University Press, 1984)도 보라. 앨런 토르메이(Alan Tormey)의 『표현 개념』에도 예술 표현에 대한 주된 논의들이 들어 있다.

철학적 문헌에도 표현에 관한 많은 논문들이 있다. 처음에 읽기 좋은 논문들로서는 다음과 같은 것들이 있다. 로버트 스테커(Robert Stecker)의 '(일부) 예술에서의 정서 표현', 『The Journal of Aesthetics and Art Criticism』, vol. XLII, no. 4(1984 여름), pp. 409-418; 브루스 베르마젠(Bruce Vermazen)의 '표현으로서의 표현', 『Pacific Philosophical Quarterly』, vol. 67, no. 3(1986 7월), pp. 196-224; 이즈메이 바웰(Ismay Barwell)의 '어떻게 예술은 정서를 표현하는가?', 『Journal of Aesthetics and Art Criticism』, vol. XLV, no. 2(1986 겨울), pp. 175-181.

168

예술과 형식

1부 형식으로서의 예술

형식주의

 예술 표현론도 그랬던 것처럼, 형식주의도 예술 재현론에 대한 반발로서 일어났다. 또한 표현론과 마찬가지로 형식주의는 예술적 실천에 있어서의 현저한 변화에 의해 촉진되었다. 특별히 형식주의의 출현과 관련되었던 예술적 실천은 현대미술 또는 모더니즘이라고 알려졌던 회화와 조각에 있어서의 발전이었다. 큐비즘과 미니멀리즘을 포함하면서 이 예술은 추상에 이끌린다. 현대 예술가들은 그림을 흔히 비재현적 형태와 색 퍼짐(mass of color)으로부터 구성하면서 회화적 그림을 회피하였다. 그들의 목표는 세계의 지각적 현상을 포착하는 것이 아니라, 주로 그들의 시각적 구성, 형식 및 인상적인 디자인을 눈에 띄게 하는 이미지들을 만드는 것이었다.
 의심할 여지 없이 이런 유형의 현대 예술을 발전시킨 한 가지 중요한 원인은 사진의 출현이었다. 사진은 자동적으로 그리고 동시에 값싸게 상당히 사실에 가까운 그림을 만들어내는 것을 용이하게 하였다. 가족들은

그림을 위해 포즈를 취할 때 드는 시간과 돈을 낭비하지 않고도 쉽게 초상화를 얻을 수 있었다. 19세기 후반과 20세기 초반쯤에, 사진은 모방으로서의 회화를 폐업시킨 것처럼 보였다. 예술가들은 살아남기 위해서 새로운 직업을 찾거나 적어도 새로운 양식(style)을 찾지 않으면 안 되었다.

추상은 변화하는 상황에 적응하기 위해 그들이 찾았던 방법 중의 하나였다. 20세기로 넘어와서부터 줄곧 화가들은 점점 더 '자연'과 관계하기보다는 주로 그림 표면의 분절(articulation)과 관계하는 비객관적 회화의 창작에 몰두하게 되었다. 그림을 한 판의 거울——세계를 비추는 거울이나 투명한 창유리——처럼 취급하는 대신에, 화가들은 바로 거울 자체의 결(texture)을 탐구하기 시작했다. 거울로 조사하거나 거울을 통해 보기보다는 그들은 거울에 주의를 돌렸다. 이것은 세계를 보여주기 위한 회화가 아니라, 회화를 위한 회화——형태, 선과 색깔의 가능성을 실험했던 회화——였다.

현대미술의 발전은 점차적으로 일어났다. 먼저 인상주의자들은 사람들이 여전히 그림에서 대상을 인식할 수 있었음에도 불구하고, 그림 평면의 견고성을 '해소'시켰다. 그러나 인상주의자의 캔버스에 가까이 가 서보라. 그러면 그것은 색의 놀이가 보기 좋게 상호작용하는 순수한 표면이 될 것이다. 그런데 세잔은 더 나아가 대상들을 사각형, 원, 직육면체와 같은 기본적인 기하학적 형태로 환원시키면서, 과일들을 알아볼 수 있게 그린 정물화가 그 기본적인 시각적 구조를 드러낼 때까지 실험을 확장하였다. 입체파가 곧 그 뒤를 따랐다. 그리고 입체파와 더불어 많은 20세기 회화를 지배했던 추상 미술의 시대가 열렸던 것이다.

전 장에서 보았듯이, 예술 재현론은 이런 종류의 회화에는 적합하지 않았다. 많은 추상 미술은 아무것도 재현하지 않기 때문이다. 따라서 현대미술은 예술로서의 자격을 얻기 위해 새로운 종류의 이론을 요구하였다. 영어권 세계에서 새로운 미술에 대한 가장 영향력 있는 이론가는 아마도 클라이브 벨(Clive Bell)이었을 것이다. 그의 책 『미술(Art)』은 당대의 감상자들에게 현대미술을 이해하는 법을 가르쳤다. 적어도 이 책은 취미에

있어서의 혁명을 예고하였다.

벨에 따르면, 어떤 그림이 예술인지 아닌지를 결정하는 것은 그것이 **의미 있는 형식**을 가졌는지에 있다. 즉, 하나의 그림은 두드러진 구조(salient design)를 가진다면 오직 그때에만 예술이다. 추상을 향한 현대 예술의 경향성으로 인해 형식의 중요성이 특별히 분명해지기는 했지만, 의미 있는 형식은 과거, 현재, 미래의 모든 예술작품이 지녔다고 이야기되었던 속성이었다. 의미 있는 형식은 선, 색깔, 형태, 부피, 벡터와 공간(2차원 공간, 3차원 공간 및 그 상호작용)의 배열로 이루어져 있다. 이런 관점에서 순수 예술은, 우리가 예술작품을 선, 색깔, 형태, 공간, 벡터 등의 유기적 배열로 파악하게끔 감상자가 예술작품에 응하게 하면서, 심상(imagination)을 게슈탈트 심리학의 형태처럼 다룬다.

벨이 규명하려고 했던 것을 보기 위해서 다비드의 「호라티우스 형제의 맹세」와 같은 그림을 생각해보라. 그 그림은 재현적이기는 하지만 특히 그 구조 때문에 유명하다. 그것은 감상자를 이미지의 중심을 향해 안으로 끌어당기면서, 구심적이다. 거기에서 호라티우스 형제의 양팔과 칼은 확실한 x자를 형성하는데, 구성 속의 나머지 모든 선 힘과 벡터가 그곳을 향함으로써 우리의 시선을 끌게 만든다. 벨에게 그림을 예술로 만들어주는 것은 이와 같은 그림의 통일된 구조인 것이다. 그것의 형태적 속성은 우리의 주의를 불러일으키고, 구성이 우리의 지각 능력과 상호작용하는 방식에 유의하고 깊이 생각하게끔 해주는데, 그럼으로써 우리의 감수성을 탐구하기 위한——예컨대, 어떻게 한 특수한 대각선이 우리의 주의를 끄는지를 주목하기 위한——구실의 역할을 한다.

확실히 이런 회화 예술관은 현대 추상 예술을 논의하는 데 적격이다. 구조를 강조함으로써 이 예술관은 예술 재현론보다는 비대상적이고 비구상적인 예술에서 가치 있는 것을 좀 더 정확하게 찾아낸다. 새로운 방향으로 흐르는 20세기 회화의 이론으로서 그것은 분명히 예술 재현론보다 뛰어난 이론이었다. 게다가 형식주의는 북대서양 박물관에 점차적으로 더욱 빈번

하게 전시되기 시작했던, 비서구권 문화의 많은 비모방적이고 '기형적인' 예술작품이 지닌 가치(형식적 가치)를 유럽인들에게 보여주는 장점도 지니고 있었다. 따라서 형식주의는 현대 예술에 있어 중요한 것을 확인했기 때문일 뿐만 아니라, 다른 방법으로는 접근할 수 없는 민속 예술도 잘 감상할 수 있는 방법을 제공했기 때문에 자신을 천거하였다. 즉, 해당 민속 공예품이 현대의 추상 예술작품처럼 엄밀한 박진성의 기준에서 벗어났다 할지라도, 그것들은 의미 있는 형식을 가졌기 때문에 예술이었다.

그러나 벨과 같은 이론가들은 형식주의가 새롭게 출현하여 새롭게 인정된 예술 형식을 위한 최선의 이론이라고만 주장하지 않았다. 그들의 주장은 보다 야심찬 것이었다. 그들은 형식주의가 전 시대에 걸친 모든 예술의 비밀을 드러내 보였다고 주장하였다. 그들은 형식주의를 모든 예술의 본성에 관한 포괄적인 이론으로 제시하였다. 그들은 「호라티우스 형제의 맹세」와 같은 역사적 작품들이 예술작품인 것은 그 작품들 또한 의미 있는 형식을 가지기 때문이라고 주장하였다.

물론 대부분의 전통적인 작품은 재현적이었다. 그러나 형식주의자들은 그런 작품들이 순수한 예술작품일 경우 그것은 예술 모방론에서처럼 작품에 예술 지위를 부여해주는 그 재현적 특징 덕분이 아니라, 그 반대로 통일성과 같은 그 형식적 특징 덕분이라고 주장하였다. 따라서 형식주의는 예술사에 대한 우리의 생각을 재고해야 한다고 결론지었다. 재현적이기 때문에 그냥 그대로 예술작품이라고 생각되었던 것은 기준에서 떨어져 나가게 되었고, 반면에 민속 조각품과 같이, 의미 있는 형식을 가진 비재현적이거나 '기형의' 작품들이 예술사에 편입되지 않을 수 없었다.

형식주의적 관점에서 예술은 재현적일 수 있었다. 그러나 재현적 이론가들과는 달리, 형식주의자는 재현을 예술작품의 본질적 속성이라기보다는 우연적인 속성으로 간주하였다. 의미 있는 형식이 예술의 품질 보증서이다. 실제로 형식주의자들은 재현이 심지어 예술작품을——일화적인 지식의 홍수 속에 빠뜨리면서——형식적으로 해석해 감상하는 것을 방해할

수도 있다는 것에 우려하였다.

그렇다고 해서 형식주의자는 재현이 자동적으로 예술계로부터 후보자 자격을 박탈당한다고 선언하지 않았다. 「호라티우스 형제의 맹세」와 같은 작품들은 그 재현적 내용에 비추어서가 아니라 오직 그 형식적 속성에 의해서만 예술작품으로 분류될 것이다. 형식주의자에게 예술작품의 재현적 내용은 그것의 예술 지위와는 **전적으로 무관하다**. 형식만이 중요한 영향을 미친다.

형식주의는 회화의 영역에 그 본래의 본거지를 두고 있었다. 그럼에도 불구하고 그 입장을 다른 예술로 확장시키는 것은 쉬운 일이었다. 분명히 대부분의 교향악은 재현적이 아니다. 이것은 항상 예술 재현론의 골칫거리였다. 하지만 음악을 청각 형식의 시간적 놀이로 기술하는 것은 거의 논란거리가 되지 않는다. 반복되는 주제와 변주 및 음 구조의 계기를 듣는 것은 음악 감상의 첫 단계(ground-zero)이다. 사실상 형식주의는 음악과 관련하여 심지어 표현론보다 더 포괄적인 접근법을 제공한다. 왜냐하면 전 장에서 보았듯이 모든 음악이 표현적인 것은 아니기 때문이다. 하지만 거의 틀림없이 음악에는 모두 형식이 있다. 형식주의자는 수사 의문문을 동원해, 음악이 형식을 가지지 않았다면, 음악이라고 할 수조차 있었을 것인가?라고 물을 것이다. 그래서 형식 없는 소리는 음악이 아니라고들 하는 것이다.

형식 개념이 현대 건축 이론에서는 진부한 문구가 되어버린 동안 형식주의 교의는 안드레 레빈슨과 같은 이론가들의 영향력 있는 비평 덕분에 무용에까지 확장되었다. 문학은 전적으로 형식으로만 설명하기에는 상당히 어려운 예술 형식인 것으로 보일지도 모른다. 하지만 형식주의자들은 운율(meter), 압운(rhyme) 및 (소네트 **형식**과 같은) 일반적 구조와 같은 시 특징의 중요성을 강조할 뿐만 아니라, 소설도 서사구조와 같은 형식적 특징을 지니며, 이론가들이 요구할 수 있었던 교차 시점(alternating points of view)도 문학적 경험의 핵심을 차지한다. 물론 형식주의자들은 대부분의

문학에 재현적 내용이 있다는 것을 부정할 수 없었다. 대신에 형식주의자들, 특히 러시아 형식주의자들은 그런 내용이 문학적 장치를 유발하는 데 쓰일 뿐이며, 궁극적으로 시, 소설 등——적어도 진정으로 예술적인 사례들에서——의 예술적 지위를 설명하는 것은 문학적 장치의 놀이라고 주장하였다.

어떤 면에서 형식주의는 매우 평등주의적인 교설이다. 앞에서 어떤 그림들은 어떤 크게 가치 있는 재현적 내용——역사적 주제, 종교적 주제, 신화적 주제 등——을 가진 덕분에 예술작품으로 분류되었다. 그러나 형식주의 아래에서는 그 어떤 것도 의미 있는 형식을 갖는 한, 예술이 될 수 있었다——그 무엇이든 게임에 참가할 수 있었다. 형식주의는 예술에 관한 사람들의 생각을 바꾸어 놓았다. 그럼에도 불구하고 재현적이었던 일부 무정형적 작품들은 예술계에서 면직된 반면, 독창적 장식 예술처럼 지금까지 낮게 평가되어 예술의 지위를 박탈당해왔던 작품들은 고무적인 주제를 가진 예술작품과 나란히 그 정당한 지위를 확보할 수 있었다. 따라서 형식주의는 예컨대 예술 재현론이 무시한 여성 재봉사 작품의 예술성을 인정할 수 있다.

그러나 형식주의는 예술 재현론보다 성취의 범위가 더 넓게 열려 있기 때문에 매력적인 것만은 아니다. 형식주의는 자신을 옹호하는 여러 가지 강력한 논증을 펼칠 수 있다. 그중 첫 번째 논증은 '공통분모 논증(common denominator argument)'이라고 할 수 있다. 이 논증은, 만일 어떤 것이 예술 지위의 필요조건이라고 생각되어야 한다면, 그것은 모든 예술작품이 가진 속성이어야 한다는 나무랄 데 없는 전제와 함께 시작한다. 필요조건이라는 것이 무엇인지에 대한 정의가 어느 정도 세워진다.

이어서 형식주의자는 예술 지위의 필요조건 역할을 하는 경쟁 후보들을 생각해보라고 권한다. 물론 형식도 그중 하나이다. 그러나 앞에서 보았듯이, 재현적 속성 그리고/또는 표현적 속성의 소유도 필요조건이다. 하지만 모든 예술작품이 재현적인 것은 아니다. 조세프 알버스(Josef Albers), 댄

플래빈(Dan Flavin)이나 케네스 놀란드(Kenneth Noland)의 작품처럼, 순전히 장식적인 추상 디자인뿐만 아니라 많은 현악 4중주를 생각해보라. 모든 예술작품이 표현적 속성을 가지는 것도 아니다. 전장에서 보았듯이 예술가들은 심지어, 조지 발란신(George Balanchine)의 많은 추상 발레처럼 순전한 형식적 관심을 가지고 작품을 창작하려고 하면서, 그들의 작품으로부터 표현적 속성을 제거하려고 하고 있다. 따라서 모든 예술작품이 표현적인 것은 아니다.

이렇게 해서 형식은 가장 생존 가능한 후보자로 남게 된다. 더구나 우리가 경쟁 대안들을 부정함으로써 간접적으로 이런 결론에 도달했다 하더라도, 결과는 곧바로 정말처럼 들린다. 모든 예술작품이 적어도 형식을 가지는 것처럼 보이기 때문이다. 형식은 예술작품이——그것이 회화, 조각, 드라마, 사진, 영화, 음악, 무용, 문학, 건축이든 또 다른 무엇이든 간에——모두 공유하는 속성으로써, 모든 예술작품에 들어 있는 공통분모이다. 적어도 한눈에도 형식주의는 지금까지 우리가 보아왔던 가설 중 가장 유망한 가설——예술 재현론이나 표현론보다 훨씬 더 포괄적인 가설——인 것처럼 보인다.

그러면 이상의 논증을 체계적으로 진술해보자.

1. x가 모든 예술작품의 특징일 경우에만 x는 예술의 본질적 (필수적) 특징이 되기 위한 그럴듯한 후보자이다.
2. 재현이나 표현 또는 형식은 모든 예술작품의 특징이다.
3. 재현은 모든 예술작품의 특징이 아니다.
4. 표현은 모든 예술작품의 특징이 아니다.
5. 따라서 형식이 모든 예술작품의 특징이다.
6. 따라서 형식은 모든 예술작품의 본질적 특징이 되기 위한 그럴듯한 후보자이다.

이 논증은 형식이 예술의 필요조건으로서 쓰일 (가장 잘 알려진 경쟁자 중에서) 가장 그럴듯한 후보자라고 제안한다. 따라서 x는 형식을 가질 경우에만 예술작품이다. 그러나 공통분모 논증은 예술 지위에 대한 충분조건을 제공하지 않는다. 왜냐하면 예술 이외의 많은 다른 것들도 형식을 가지기 때문이다. 실제로 그 조건은 진술된 바와 같이 너무 넓다. 어떤 의미에서는 모든 것이 형식을 가진다고도 할 수 있기 때문이다.

따라서 형식주의자는 "x는 **의미 있는** 형식을 가질 경우에만 예술이다." 라고 말해야 한다. 물론 이것은 여전히 많은 다른 것들로부터 예술을 구별해주지는 못할 것이다. 왜냐하면 낙농업 경제에 관한 잘 구성된 연설과 수학 정리도 의미 있는 형식을 가질 수 있는 경우가 있기 때문이다. 의미 있는 형식의 소유가 예술 지위의 충분조건을 제공한다는 것을 입증하기 위하여, 형식주의자는 다른 논증을 필요로 한다. 일반적으로 형식주의자는 다른 것에는 없는 예술작품의 **기능**(function)을 언급함으로써 이 도전에 대처하려고 한다.

연설과 수학 정리는 의미 있는 형식을 가질지는 모르지만 그 형식을 드러내는 것이 일차적 목적은 아니다. 낙농업에 관한 연설의 일차적 기능은 상황 보고이다. 수학적 증명은 결론을 끌어내기 위해서 하는 것이다. 이런 활동들이 그 형식에 있어 주목할 만한 성과를 낼 수도 있겠지만, 그 형식을 드러내 보이는 것은 그것들이 일차적으로 관계하는 것이 아니다. 그것들은 의미 있는 형식을 결여하더라도, 여전히 그 기능을 수행하기 위한 상당히 유용한 수단이 될 수 있었다. 형식주의자가 말하듯이, 예술은 독특하게 형식을 보여주는 데 관계하는 한에 있어서 이런 활동과는 다른 것이다.

예술은 종교적이거나 정치적인 주제, 도덕 교육이나 철학적 세계관과 관계할 수도 있을 것이다. 하지만 많은 다른 것들도 그러하다. 실제로 설교와 팸플릿, 신문 사설, 철학 논문과 같은 많은 다른 것들이 일반적으로 예술이 하는 것보다 더 잘 인식적이고 도덕적인 정보를 전달해준다. 예술의

특별성은 무엇보다도 예술이, 우리가 형식적 구조와 함께 상상적 상호작용을 하게끔 고안된 그런 형식적 구조와 관계한다는 점에 있다. 실제로 많은 형식주의자들은 예술이 궁극적으로 형식적 속성을 보여주도록 유도하기 위해서만 인식적, 도덕적인 내용 및 그 밖의 다른 유형의 재현적 내용을 포함한다고 주장할 것이다. 감상적인 설교는 신도들에게 신에 대한 숭배를 불러일으키는 한, 만족스러운 설교로 여겨질 수 있을 것이다. 하지만 우리의 호기심을 불러일으키기에 충분한 의미 있는 형식을 예술이 드러내지 못한다면, 그 어떤 것도 예술이라고 생각되지 않을 것이다.

형식주의 교설은 예술에 관한 우리의 많은 직관과 아주 잘 일치한다. 우리는 과거의 많은 예술들이 표현했던 생각들이 현재는 무용지물이 되었다는 사실에도 불구하고, 가치 있다고 생각한다. 이것을 물리학과 비교해 보라. 물리학에서 신빙성 없는 이론들은 오랫동안 잊히고 또 거의 찾아지지도 않는다. 이는 물리학의 주요 기능이 우주에 관한 정보를 주는 것이기 때문이다. 그러나 과거의 많은 예술작품에 포함된 우주에 관한 정보는 잘못된 것으로 여겨진다. 그런데도 왜 우리는 여전히 루크레티우스(Lucretius)의 『사물의 본성에 관하여』나 헤시오도스의 『신통기』를 읽고 있는가? 형식주의자는 이유를 다음과 같이 설명한다. 그것은 그것의 형식적 장점 때문이라고. 우주에 대한 표현이 거짓으로 드러난 앙코르 와트(Angkor Wat)의 건축물의 경우도 사정은 같은 것이다.

더구나 우리가 어떤 영화를 너무 메시지 지향적이라고 비판하는 반면, 다른 영화는 그 유형 때문에 좋다고 호평하는 일도 왕왕 일어나곤 한다. 왜 그럴까? 형식주의자에게는 준비된 답변이 있다. 주목하지 않을 수 없게끔 우리의 감수성에 말을 건다는 점에서, 시시하고 도덕과 관계없는 영화가 형식적으로 흥미로울 수도 있다. 그런 영화는 그 형식적 장치(편집, 카메라 이동, 색채 배합 등)를 효율적으로 사용한다. 그런 많은 영화들은 주제를 소홀하게, 심지어 시시한 것으로 보지만, 그 형식적 구성은 매혹적이다. 반면에 심각한 이념을 표현하는 영화는 아무리 중요하고 또 진지하게

표현된다 할지라도, 영화적이지 못하다는 인상을 줄 수도 있는 것이다.

우리는 심각한 이념을 표현하는 영화를 놓고 "이건 정말로 영화가 아니야 그렇지?"라고 느낄지도 모른다. 아니면 영화 제작자와 관객 사이에서 유행하는 속담처럼 "메시지를 전달하고 싶다면, 웨스턴 유니온(Western Union)을 이용하라." 감명 깊은 주제를 담은 영화는 일종의 설교일지는 모르지만, 그것은 의미 있는 형식을 드러내 보이지 않는 한 영화 예술이 아니다. 따라서 형식주의는 예술에 관한, 특히 형식적 독창성의 중요성에 관한 우리의 어떤 직관과 조화를 이루는 것으로 보인다. 그리고 이것은 어떤 면에서는 솔깃한 생각이다.

이상의 고찰들은 다음과 같은 논증을 시사한다. 즉, 예술작품은 의미 있는 형식을 드러내 보이는 것을 일차적 기능으로 삼는 어떤 것이라는 것이 예술의 충분조건이라는 것이다. 우리는 이것을 기능 논증이라고 부를 수 있다.

1. x가 예술에 특유한 일차적 기능일 경우에만, x는 예술의 충분조건이다.
2. 예술에 특유한 일차적 기능은 재현, 표현이거나 자체적으로 의미 있는 형식의 드러냄이다.
3. 재현은 예술에 특유한 일차적 기능이 아니다.
4. 표현은 예술에 특유한 일차적 기능이 아니다.
5. 따라서 예술에 특유한 일차적 기능은 자체적으로 의미 있는 형식을 드러냄이다.
6. 따라서 자체적으로 의미 있는 형식을 드러냄은 예술의 충분조건이다.

여기서 기능은 작품이 수행하려고 하거나 수행하기로 계획된 목적을 의미한다는 점을 주목하는 것이 중요하다. 이 제한은 두 가지 이유 때문에 요구된다. 첫째, 의도 개념이 첨가되지 않는다면, 자연미도 예술작품이라고 생각될 것이다. 왜냐하면 자연미도, 예술작품이 아님에도 불구하고

의미 있는 형식을 가질 수도 있기 때문이다.

그리고 둘째, 단순히 의미 있는 형식을 가지는 것이 예술 지위에 대한 리트머스 시험이었다면, 예술가가 자기 작품에 의미 있는 형식을 투입하지 못한다는 이유 때문에 많은 예술작품들이 도외시되어야 했을 것이다. 그러나 예술작품은 의미 있는 형식을 발견하지 못했더라도 여전히 예술이다. 즉, 많은 예술작품들은 형식적으로 부적절하며 그런 이유 때문에 저급한 것이지만 그래도 여전히 그것들은 예술작품이다. 우리는 세계 속에 저급한 예술(bad art)을 위한 공간을 허용해야 한다. 이론이 저급한 예술을 존재하지 않는 것으로 만들 수는 없다.

만일 의미 있는 형식을 달성한 작품만을 예술이라고 생각한다면, 우리가 현재 좋은 예술이라고 부르는 것만 예술이라고 생각될 것이다. 그러나 동시에 우리는 저급한 예술을 예술로 분류하는데, 물론 이것은 저급한 예술작품도 예술이라는 것을 전제한다. 좋은 예술만을 예술로 분류하는 것은 예술=좋은 예술이라고 하는 추천적 예술론(commendatory theory of art)에 이르게 된다. 그러나 그것은 저급한 예술을 어디에 두어야 할지 우리를 당황스럽게 만든다. 결과적으로 형식주의를 분류적 이론이라기보다는 추천적 이론으로 만드는 것을 피하기 위하여, 우리는 위의 공식에 예술작품은 의미 있는 형식을 드러내 보이도록 **의도된** 것이어야 한다는 것을 첨가해야 한다. 그것은 그 의도를 충족시키지 못할 수도 있다. 형식주의자에 따르면, 저급한 예술은 의도를 충족시키지 못한 것이다.

재현은 예술 지위의 충분조건이 아니다. 재현은 예술에 특유한 기능이 아니기 때문이다. 평범한 시리얼 상자는 그 표면이 재현적이고, 생김새대로 정보를 전달하기 위해 고안되었다. 표현도 예술에 특유한 기능이 아니다. 경멸적 발언은 표현적이지만 거의 예술이라고 할 수 없다.

한편으로 재현과 표현은 예술 지위의 필요조건으로 쓰이기에는 너무 배타적이다. 다른 한편 그것들은 예술작품을 다른 것들로부터 구별하기에도 충분하지 않다. 따라서 재현과 표현이 둘 다 너무 포괄적이기도 하고

너무 배타적이기도 하는 한, 그것들은 예술 지위의 필요조건도 충분조건도 제공하지 않는다. 따라서 형식주의는 가장 그럴듯한 예술론을 제공하는 것으로 보인다. 즉,

> x가 일차적으로 의미 있는 형식을 가지고 또 의미 있는 형식을 보여주려고 계획된 것이라면 오직 그때에만 x는 예술작품이다.

이 이론은 많은 현대 예술에 대한 우리의 경험과 적절하게 일치하는데, 현대 예술에서 우리는 일차적으로 그림 평면 위에서 한 조각의 색이 도드라져 보이고 다른 색은 희미해지는 방식과 같은 것들에 주의를 기울인다. 그리고 형식주의는 그 재현 내용이 구식이 된 과거 예술을 왜 우리가 여전히 감상하는지를 탁월하게 설명해주고 있다. 형식주의자는 우리가 여전히 그것의 구성(organization)——예컨대 그것의 구성적 통일(compositional unity)——을 감상한다고 말한다.

형식주의에 대한 반론

형식주의는 어떤 것이 의미 있는 형식을 가지고 또 의미 있는 형식을 보여주려는 의도를 가지고 일차적으로 계획된 것일 경우에 그것은 예술작품이라는 교설이다. 이것은 예술작품이 재현적일 수 없다는 것을 반드시 함축하지는 않는다. 재현도 의미 있는 형식을 가지기 때문이다. 그러나 그런 예술작품은 재현적이기 때문에 예술인 것이 아니라 그것이 드러내 보이거나 드러내 보이려고 하는 의미 있는 형식 때문에 예술인 것이다. 즉, 재현 내용은 한 후보자가 예술작품인지 아닌지의 결정과는 전혀 무관하다. 따라서 피카소의 「게르니카」는 그것이 공중 폭격을 묘사하기 때문에 예술인 것이 아니라 그것의 인물 병치가 아주 매력적이기 때문에 예술이다.

의심할 여지없이 형식주의는 많은 예술에서 중요한 것을 분간해낸다. 그러나 형식주의는 모든 예술에 대해 적합한 포괄적인 이론인가? 우리는 의미 있는 형식을 보여주려는 **일차적** 의도가 모든 예술의 필수적 속성인지를 물어봄으로써 이 물음을 조사해 갈 수 있다.

예술사를 대충 훑어봐도 그렇지 않다는 것을 알 것이다. 많은 전통 예술은 신과 성인, 중대한 종교적 사건, 군사적 승리, 왕의 대관식, 맹약과 조약 등등을 찬양하기 위해 계획된 것으로, 종교적이거나 정치적인 것이었다. 성당의 스테인드글라스와 부처의 생애를 그린 삽화의 일차적 목적은 교육에 있다. 그것들은 보는 사람으로 하여금 중요한 종교적 교리와 도덕을 상기시키려 하기 위한 것이다. 수많은 전통 예술이 사건들을 기념하고 있다. 그것들은 보는 이의 마음에 역사적 순간들을 회상시키고, 그런 사건들이 공통문화, 민족이나 국가의 일원으로서 그들에게 남겨놓은 책무를 상기시키려고 계획된 것이다.

이것은 아주 분명한 사실이며, 우리는 그런 의도들을 일반적으로 해당 작품의 표면에서 읽어낼 수 있다. 파리에 있는 개선문은 일차적으로 승리를 축하하기 위해 계획된 것이고, 링컨 기념관은 노예 해방을 기념하기 위해 계획된 것이다. 누가 달리 생각할 수 있었을 것인가? 그러나 많은 예술작품이 일차적으로 더 넓은 사회적 안건을 수행하기 위해 계획되었다면, 의미 있는 형식을 보여주려는 일차적 의도는 모든 예술에 대한 필요조건이 될 수 없다. 왜냐하면 많은 예술(대부분의 예술?)이 일차적으로 다른 기능을 생각하고 계획된다는 것은 아주 명백한 일이기 때문이다.

이런 반론에 대해서 형식주의자는 우리의 문제가 그들의 요구를 복수적이 아니라 단일하게 해석한 데서 오는 것이라고 답할지 모르겠다. 예술품은 하나 이상의 일차적 기능을 가질 수 있고 그것들이 공존할 수도 있다고들 하기도 한다. 그 생각은 다음과 같다. 어떤 제단화(altarpiece)는 예수의 부활을 축하하고 보는 이에게 예수 희생의 교훈을 되새기려고 계획되었을 것이다. 그것은 그 제단화의 목적 중의 하나이다. 그러나 똑같이 중요한

또 다른 목적은, 보는 사람이 작품의 디자인을 감상하는 것이다. 예술가는 예수의 부활을 축하하고 아름다운 대상을 만들어낸다는 두 가지 목적을 가지고 있다. 예술가의 의도 앞에는 이 두 목적이 동시에 있는 것이다.

형식주의자는 우리 교파가 아닌 교회를 우리가 방문하는 이유가 이 후자의 의도——명백하게 의도된 작품의 미와 신비함을 감상하는 것——때문이라고 덧붙일 것이다. 형식주의자는 그런 작품이 그렇게 감상되리라는 의도를 가지고 계획되었지 않을 수 없었던 것이고, 그렇지 않았다면 예술가는 그 디자인 솜씨에 그처럼 세심하게 주의를 두지 않았을 것이라고 주장할 것이다. 따라서 어떤 사회적 기능을 수행하려는 일차적 의도를 가지고 만들어진 예술품도, 순수한 예술작품일 경우, 다른 똑같이 촉발된 일차적 의도, 말하자면 감상자에게 의미 있는 형식을 보이려는 의도를 가지고 제작될 것이다.

둘 또는 그 이상의 **일차적** 의도라는 개념이 실질적으로 여러분에게 자기모순적인 것처럼 들린다면, 형식주의자는 다음과 같이 자기의 견해를 약화시킴으로써 여러분의 의혹을 수용할 수도 있을 것이다. 즉, 그것은 문제의 예술품이 의미 있는 형식을 보이려는 의도를 (일차적 의도일 수도 아닐 수도 있고, 2차, 3차 또는 그 이상 먼 의도만일 수도 있다) 가지고 제작될 경우에만 어떤 것은 예술작품이라는 것을 주장하는 것에 지나지 않는다는 것이다. 확실히 그것은 불합리한 것으로 보이지 않는다. 예술가가 의미 있는 형식적 배열을 보여주고 또 주의를 끌려고 하는 것이 아니라면, 왜 그는 그것을 창조하느라 애를 썼을 것인가?

그러나 이런 개념적 책략은 부적절하다. 예를 들어 전 세계의 문화에는 악마상이 공통적으로 있다. 악마상의 일차적 기능은 보호이다. 그것은 난입자와 침입자를 막으려는 것이다. 그것은 외부인에게 "악마를 조심해라."라고 말하거나 악마가 이미 돌아다니고 있다는 환상을 일으키려고 하는 것이다. 이런 형상들은 사람들에게 겁을 주려는 것이다.

게다가 우리는 보통 그런 조각상을 예술작품이라고 생각한다. 그것들은

전 세계의 박물관에 들어가 있고, 개인 소장품으로도 탐내는 작품들이다. 하지만 이런 작품들이 의미 있는 형식을 보여주려는 의도를 가지고 계획되었다고 생각하는 것은 대단히 믿기 어려운 것처럼 보인다. 그것들이 동시에 의미 있는 형식의 감상을 요청하는 것이라면, 사람들을 놀라게 하지는 못할 것이다. 그것의 제작자들은 틀림없이 이 사실을 알고 있을 것이다. 따라서 그들은 의미 있는 형식을 보여주기 위해 작품을 생각했을 리 없다.

이제 이런 경우도 있을 수 있겠다. 즉, 이런 악마상이 의미 있는 형식을 가지지만, 그것은 의미 있는 형식을 보이려는 예술가의—일차적이든 그렇지 않든—의도의 일부가 아니다. 왜냐하면 예술가가 성공적으로 의미 있는 형식을 보여준다면, 그는 그의 작품의 소름끼치는 측면을 없애버리는 위험을 감수하게 되고, 그럼으로써 그의 목적은 무산되거나 또는 적어도 그 목적과 타협하는 셈이 되기 때문이다. 따라서 의미 있는 형식을 보여주려는 의도가 모든 작품을 보증해준다는 것은 보편적으로 성립할 수 없다.

형식주의자는 이와 같은 반례들 때문에 이 필요조건을 세우는 방법을 재고하고 싶어 할 것 같다. 문제는 의미 있는 형식의 제시가 계획되어 있어야 하거나 의도되어 있어야 한다는 요구와 관련하여 터져 나온 것처럼 보인다. 따라서 드러내 보이는 일이 의도적이어야 한다는 요구, 그리고 예술작품은 의미 있는 형식을 가지고 의미 있는 형식을 드러내 보인다는 요구를 없애버림으로써 문제에서 벗어나면 어떨까? 하지만 이미 보았듯이 이 방법도 곤란하다.

한편으로 앞에서 언급했던, 저급한 예술의 문제가 있다. 예술은 의미 있는 형식을 결여하기 때문에 저급할지는 모르지만, 그래도 여전히 예술이다. 의미 있는 형식이라는 요구를 제멋대로 수정하는 것은 비예술이라면 몰라도 저급한 예술에 대해 말할 여지를 남겨주지 않는다. 그러나 저급한 예술은 비예술이 아니다. 남극 대륙이 비예술이다. 저급한 예술은 열등한 것임에도 불구하고 여전히 예술인 것이다. 따라서 이 조건의 수정은 너무

배타적이다. 그것은 예술 지위의 필요조건으로 쓰일 수 없다.

다른 한편, 자연의 문제도 있다. 자연은 의미 있는 형식을 가질 수 있다. 가을에 전원의 나뭇잎 색깔의 반짝임을 살펴보거나 잔물결 이는 시냇물의 리듬을 들어보라. 그러나 자연은 예술이 아니다. 의미 있는 형식을 가지는 것과 그것을 보여주는 것이 계획되어 있어야 한다는 요구가 있을 경우, 형식주의자는 예술계로부터 자연을 배제할 수 있다. 자연미는 어느 누구에 의해서도 의도된 것이 아니기 때문이다. 하지만 일단 의도라는 요구가 탈락되면, 형식주의자의 정의는 자연을 예술이라고 생각해야 하며, 이것은 너무 포괄적이다. 따라서 관련 의도라는 요구를 버리고 나면, 수정된 공식은 예술 지위의 충분조건을 제공하지 못하는 것이다.

따라서 형식주의자는 딜레마의 덫에 걸린 것처럼 보인다. 형식주의자는 의미 있는 형식을 보이려는 의도를 예술 지위의 필요조건으로 간주하든가 그렇지 않든가 이다. 그가 필요조건으로 간주한다면, 그의 조건은 악마상의 예술 지위를 깎아내릴 만큼 너무 배타적이 될 것이다. 그러나 그가 관련된 의도를 요구된 것으로 간주하지 않는다면, 그는 자신의 예술 개념에 자연을 포함시키면서 저급한 예술을 배제하는 문제에 직면할 수밖에 없다. 이 대안 중 어느 것도 특별히 기분 좋은 것으로는 보이지 않는다.

의도라는 요소가 형식주의자의 이론에서 유일하게 불안정한 부분인 것만도 아니다. 의미 있는 형식이라는 개념 자체도 유감스럽게도 확정되어 있지 못하다. 정확하게 그것은 무엇인가? 형식주의자는 의미 있는 형식과 무의미한 형식을 구별하는 방법을 전혀 우리에게 주지 못했다. 몇 가지 예는 있었어도 차이를 밝혀줄 원리들은 없었다. 형태의 한 병치는 의미 있게 만들고 다른 병치는 의미 없게 만드는 것은 무엇인가? 이를 결정할 아무 방법도 없다. 따라서 형식주의의 핵심에 애매성이 자리하고 있다. 그러면 그 이론은 쓸모없는 것이다. 그 핵심 개념이 정의되어 있지 않기 때문이다.

형식주의자는 한 작품이 시선을 사로잡을(arresting) 경우 의미 있는

형식을 가진다고 말할지도 모르겠다. 하지만 그것으로는 충분하지 않다. 어떤 작품은 형식적인 것과는 다른 이유 때문에 심지어는 형식주의자의 의미에서 의미 없는 형식적 속성—혼치 않는 단색과 같은—덕분에 시선을 사로잡을 수 있기 때문이다. 의미 있는 형식에 대한 성격 규정 없이 어떤 작품이 어떤 다른 이유가 아닌 의미 있는 형식을 가지기 때문에 시선을 사로잡는지를 어떻게 알 것인가?

때때로 형식주의자들은 의미 있는 형식이란 보는 자의 정신에 특별한 상태를 야기하는 것이라고 말함으로써 이 결점을 때우려고 한다. 그러나 그것은 형식주의자가 그런 정신 상태를 정의할 수 없는 한, 도움이 안 되는 생각이다. 그렇게 할 수 없을 경우, 정의되지 않은 개념을 가지고 다른 개념을 정의하는 체하는 셈이 되는 것인데, 이는 결국 아무 정의도 가지지 못하는 것과 같은 것이다.

형식주의자는 의미 있는 형식이 그것을 이해하고 있는 지각자의 특유한 정신 상태라고 말할 수도 없다. 그런 정의는 순환적이기 때문이다. 우리는 한 정신 상태가 실제로 의미 있는 형식의 이해인지를 구별하기 위해 의미 있는 형식이라는 개념을 이미 가져야 했을 것이다.

다음 장에서 우리는 예술작품이 어떤 독특한 정신 상태를 환기시킨다는 생각을 발전시킨 또 다른 시도들을 살펴볼 것이다. 거기에 이르기 전까지 우리는 의미 있는 형식을 정의하는 이 가능한 방법을 전적으로 배제할 수 없다. 그러나 현재로서는 증명의 짐은 형식주의자가 져야 한다. 왜냐하면 얼핏 보기에 모든 예술작품이 야기하는 독특한 정신 상태가 있을 것처럼 보이지 않기 때문이다. 즉, 온갖 다른 종류의 정신적 반응을 요구하는 너무나도 많은 다른 종류의 예술이 있기 때문에, 그것들이 모두 공유하는 하나의 정신 상태가 있다는 것은 의심스럽다. 실제로 페미니스트 소설은 파베르제의 달걀이 일으키는 것과 같은 정신 상태를 일으키는가? 그런 장애물을 넘기까지는, 의미 있는 형식이 일으키는 독특한 정신 상태에 의해 의미 있는 형식이 정의될 수 있다는 생각은 비현실적인 것이다.

그러나 형식주의자는 우리가 여기서 실제로 의미 있는 형식에 대한 정의를 내릴 필요가 없다고 말할지도 모른다. 모든 사람들이 그것이 무엇인지를 안다. 누구나 그것을 가려낼 수 있다. 그것은 특히 황금 분할과 같은 비율, 대칭, 비대칭, 균형, 뚜렷한 불균형, 긴장, 통일성, 대비 등과 같은 것을 포함한다. 일상 언어에서 우리는 놀라울 만큼 의견 일치를 보는, 의미 있는 형식의 예들을 가려낼 수 있다. 우리는 그것들을 의미 있는 형식이라고 부르지 않을 수도 있다. 그러나 강한 형식적 질——특히 통일성——을 가진 예술작품의 예를 가려내 보라고 요구받는다면, 우리는 매우 높은 비율의 동의를 얻어 그것을 할 수 있다. 우리는 무엇을 찾는지 알고 있다. 반복적인 모티브, 평형, 강한 대비, 대칭 등이 그것이다. 우리는 정의 없이도 의미 있는 형식이라는 개념을 사용할 수 있다. 따라서 의미 있는 형식에 대한 성격 규정이 없다고 해도, 우리가 그것을 이해하는 데에는 큰 장애가 되지 않는다고 형식주의자는 생각한다.

그러나 우리가 형식주의자의 말을 받아들여서 의미 있는 형식(그리고/또는 그것을 보여주려는 의도)이라는 개념을 사용하기 위해 우리의 일상 언어 직관을 사용한다 해도, 의미 있는 형식이 예술의 필요조건이라는 논제에 대한 많은 반례들이 있을 것이다. 작곡가 존 케이지는 일반적으로 20세기 예술의 주요 작품이라고 간주되는 「4분 33초」라는 곡을 작곡하였다. 그것은 일련의 지시로 구성되어 있다. 피아노 연주자가 피아노 앞에 앉아 악보를 펴지만 건반은 두드리지 않는다. 그 공연은 4분 33초 사이에 연이어 일어나는 주변의 온갖 소리로 이루어진다. 어떤 이가 기침을 하고 의자로 바닥을 긁어 소리를 내는 것도 작품의 부분이 될 것이다. 휴대폰이 울리고 밖에서 차가 우르릉거리며 지나가는 소리도 그 곡의 부분이 될 것이다. 어떤 이가 라디오를 켜서 하워드 스턴(Howard Stern)의 프리닝을 듣는다 해도 그것도 마찬가지이다. 그러고 나서 그 피아노 연주자는 악보를 덮고 곡은 끝난다.

분명히 공연 때마다 들리는 것은 상연 위치에 따라 변할 것이다. 4분

33초를 구성하는 소리에는 미리 결정된 형식적 순서가 없다. 그런 점에서 그 작곡은 우연에 의한(aleatoric) 것이다. 그 곡의 목적은 일상생활에서 우리가 종종 간과했던 소리에 주의를 돌리는 것——적어도 그것을 4분 33초 동안 감상하는 것——이다.

이것은 예술작품이지만, 우리의 일상 언어적 직관에서 보자면, 그것은 의미 있는 형식을 가진다고 말할 수 없을 것이다. 실제로 그것은 일상생활에서 우리에게 들리는 소리들이 그런 것처럼 우리에게는 형식이 없는 것처럼 보일 것이다. 케이지가 의미 있는 형식을 보여주려는 의도를 가지고 있다고 보는 것도 그럴듯하지 못하다. 그는 무형식성이 우리 주의의 계획된 대상이 되는 상황을 고안하였던 것이다. 그러나 일상 언어에 내재한 기준과 관련하여 4분 33초의 경우와 같이 의도적으로 형식 없는 예술작품을 성공적으로 창작하는 것이 가능하다면, 의미 있는 형식도 의미 있는 형식을 보여주려는 의도도 예술의 필요조건이 되지 못할 것이다.

더군다나 무형식성——우리의 일상 언어적 의미에서——을 의도적으로 탐구한 유일한 예술가는 케이지만이 아니다. 조각가 로버트 모리스(Robert Morris)도 그런 사람이다. 그의 작품 「스팀(Steam)」은 돌침대 아래에서 스팀이 나오는데, 그 결과 생겨난 '형상'은 안개처럼 형식이 없다. 마찬가지로 그의 1968년 작 조각인 「무제(실부스러기)」는 실부스러기와 아스팔트, 거울, 구리 배관 조직, 펠트 천 등을 바닥에 흩뿌려놓은 것으로 만들어졌다. 반면 같은 해에 만든 「무제(오물)」는 오물 더미 위에 그리스와 토탄(혹은 물이끼), 벽돌 조각, 철, 알루미늄, 청동, 아연, 펠트 천을 뿌려놓아서 외관상 무작위적인 것처럼 보인다. 일상 언어로 말하자면, 이런 작품들을 처음 보고 나서 마음에 떠오르는 첫 번째 생각은 "이런 쓰레기!"일 것이라고 생각된다. 우리가 거실 바닥에 똑같은 쓰레기가 모여 있다는 것을 본다면, 그것들을 치우려고 했을 것이다. 그리고 우리에게 그것들에 대해 묘사해보라고 했다면, 우리는 그것들이 쓰레기 더미(실제로 그렇게 보인다)가 형식 없는 것만큼이나 무형식적이라고 말했을 것이라고 나는

생각한다.

모리스의 작품들은 여러 가지 이유에서 예술이라고 옹호될 수 있다. 사람들은 그것들이 "예술이란 무엇인가?"라는 문제를 탐구하는 데 관계한 다고 주장할 수 있다. 또는 표현론자는 그것들이 혐오감이나 역겨움을 불러일으키고 천박성을 보여주려고 한 것이어서, 관객들이 그 분위기에 있어서나 상황에 있어서 이런 느낌들을 생각할 수 있도록 한 것이라고 말할 수도 있을 것이다. 그러나 양 해석은 말의 일상적인 의미에서 작품을 무형식적인 것으로 보아야 할 것을 요구한다. 따라서 형식주의와는 반대로 형식 없는 예술작품이 있다.

아마도 형식주의자는 이런 작품들이 실제로 형식 없는 것이 아니라고 말할 것 같다. 그러나 4분 33초의 주변 소리는 우리가 관습적으로 형식 없다고 부르는 주변 일상생활 소리와 구별되지 않으며, 모리스가 창작한 스팀과 폐품 더미도 무정형적이라고 생각되는 일상 현상들과 구별되지 않는다. 그것들은 대칭, 균형, 평형, 세심하게 계획된 대조와 대비를 결여하 며, 또 우리가 일상 대화에서 형식 개념을 적용하는 데 전형적으로 사용하는 모든 다른 기준을 결여한다.

생활에서 형식을 결여하고 있는 것은 예술에서도 형식을 결여하지 않을 수 없는데, 그런 경우 문제의 예술작품은 실제 세계의 그 상대물과 지각적으로 구별되지 않는다. 쓰레기 더미가 무형식적이라면, 모리스의 조각품도 그러하다. 따라서 예술작품이 보편적으로 의미 있는 형식을 가지고 의미 있는 형식을 드러낸다는 것은 사실이 아니며, 그래서 일상 언어로 이해될 때, 의미 있는 형식 또는 의미 있는 형식을 생산하려는 의도는 모든 예술의 필수적 특징이라는 것도 거짓이다.

형식주의자는 최후의 수단으로서 케이지와 모리스의 이런 작품들이 실제로 의도적으로 의미 있는 형식을 가지며 그것을 드러내 보인다고 주장할지도 모른다. 일단 우리가 이런 예술가들이 무엇을 하려는지를 이해한다면, 우리는 그들의 선택이 아주 적절했다는 것을 알 수 있을

것이다. 형식에는 기능이 뒤따른다. 예술가가 일상생활의 무성한 소리에 주의를 기울일 것을 원한다면, 4분 33초의 계획은 아주 성공적인 것이다. 그것은 신중하고 효과적으로 그리고 열정적으로 제 일을 잘 해낸다. 따라서 외양과는 달리 케이지와 모리스의 작품은 형식적 장점을 보여주고 있다.

위의 논증에는 상당한 진실성이 있다. 하지만 현 논의의 시점에서 그것은 사실상 형식주의자에게 쓸모가 없다. 「무제(오물)」와 같은 것에 대해서 이런 식의 해석을 제안하기 위하여, 사람들은 그것이 창고 바닥에 있는 일상 쓰레기가 아니라 예술작품이라는 것을 미리 알아야 하기 때문이다. 즉, 「무제(오물)」에 의미 있는 형식을 부여하기 위해 여러분은 먼저 그것을 예술작품으로 분류할 수 있어야 할 것이다. 하지만 형식주의자는 이를 할 수가 없다. 형식주의자는 어떤 것을 예술로 분류하기 위하여 독립적으로 의미 있는 형식을 확인할 필요가 있기 때문이다. 한 후보자가 의미 있는 형식을 가지는지를 결정하기 위하여 — 논리상 우선적으로 — 그 후보자가 예술인지를 우리가 먼저 알아야 한다면, 그는 예술을 정의할 수 없었을 것이다. 그것은 순환성에 빠지는 것이다.

자포자기의 심정이 되어 형식주의자는 "의미 있는 형식에 대해서는 말하지 말고 그냥 형식에 대해서만 이야기하자."라고 말할지도 모르겠다. 이때 형식은 한 전체에 대한 부분들 간의 관계쯤으로 이해된다. 어떤 것은 형식을 가지고 형식을 보여줄 경우에만 예술이다. 그러나 이것은 정말 소용이 없다. 그것은 예술의 필요조건을 제공하지 않는다. 애드 라인하르트(Ad Reinhardt), 이브 클랭, 로버트 라이먼(Robert Ryman)의 단색 회화처럼 전혀 부분이 없는 예술작품도 있기 때문이다(그것들은 단색 평면이다). 더구나 형식주의자의 이론을 이런 식으로 해석하는 것은 예술의 충분조건을 확보하려는 그들의 희망을 꺾어놓게 될 것이다. 부분을 가지는 것들은 모두 느슨한 의미에서 형식을 가지기 때문이고, 그리고 모든 것이 예술은 아니기 때문이다.

실제로 라이프니츠는 그의 『형이상학 서설』에서 외관상 아무리 형식

없는 것처럼 보일지라도 모든 것은, 수학 방정식이 그것을 표현하기 위해 고안될 수 있다는 의미에서, 형식을 가진다는 점을 주목한다. 그러나 만일 그러하다면, 어떤 무제한적인 의미에서의 형식은 특별히 어떤 것에 대한 충분조건이 아니다.

우리가 이론에 대한 이전의 진술——x가 일차적으로 의미 있는 형식을 가지고 의미 있는 형식을 보여주려고 계획된 것이라면 오직 그때에만 그 x는 예술이다——로 되돌아간다 할지라도, 형식주의자가 예술의 충분조건을 확보하지 못하리라는 점도 분명히 해두어야 하겠다. 일상적인 방식으로 말해서도 일차적으로 의미 있는 형식을 가지고 의미 있는 형식을 보여주려고 계획된, 예술작품이 아닌 사물들이 있기 때문이다. 이미 증명이 있지만 길고 복잡해서 많은 단계를 거쳐야 하는 수학 정리를 생각해보라. 수학자는 이미 그 참이 알려진 증명보다 더 우아한 증명을 하기로 결심할 것이다. 그의 목적은 일차적으로 결론을 증명하는 것이 아니라 정리를 표현하는 보다 경제적인——수학자들이 말하듯이 '좀 더 아름다운'——방법을 보이는 것이다. 그의 결과는 우아함이라고 기술될 수 있는 의미 있는 형식을 가진다. 그러나 수학적 증명은 이와 같은 것일지라도 결코 예술작품이 아니다. 형식주의자의 이론이 수학자에게 그것을 예술작품으로 받아들이라고 강요한다면, 그 이론은 지나치게 포괄적일 것이다. 여기서 반례를 보여주는 자원은 수학 하나만이 아니다. 운동선수와 장기 명인도 일차적으로 자기들의 활동에서 의미 있는 형식을 보이려고 할 수 있다.

그러나 형식주의를 지지하는 이전의 논증들——공통분모 논증과 기능 논증——은 어떠한가? 지금까지 우리는 그것들 각각이 잘못이라는 것을 보기 위한 충분한 이유들을 모아왔다. 우리는 일상적 의미에서 형식이 모든 예술작품의 속성이 아니라는 것을 보아왔다. 따라서 공통분모 논증의 5단계는 앞의 전제로부터 나온 논리적으로 타당한 결론이라 할지라도 거짓이다. 이것은 앞의 전제들 중의 하나가 거짓이었다는 것을 보여준다. 첫 번째 전제는 정의상 참인 것처럼 보인다. 반면에 세 번째와 네 번째

전제는 앞의 두 장의 결론이다. 따라서 문제가 있다면 문제는 두 번째 전제에 있다.

두 번째 전제는 "재현, 표현, 또는 형식은 모든 예술작품의 특징이다."라고 말한다. 이 전제는 모든 가능한 대안이——긍정적으로도 부정적으로도——열거되지 않았기 때문에 부적절하다. 부정적으로는 모든 예술작품의 특징이 되는 어떠한 특징도 없다는 대안이 간과되었다. 긍정적으로 그것은 모든 예술작품의 특징이 될 수도 있는, 뒤의 장에서 탐구될 것과 같은 다른 후보자들을 열거하지 않았다. 따라서 5단계는 불완전한 전제로부터 비합법적으로 도출되었다. 게다가 이미 보았듯이, 나머지 논증과는 상관없이 형식이 모든 예술작품의 특징이라는 주장을 우리가 검토할 때 그것은 거짓이다. 따라서 형식의 소유는 예술의 필요조건이 아니다.

똑같은 논증이 기능 논증도 괴롭힌다. 다섯 번째 단계——예술에 특유한 일차적 기능은 자체적으로 의미 있는 형식을 드러내는 것이라는——는 거짓이다. 어떤 수학적 정리와 운동 경기, 장기 대국도 그 자체로 의미 있는 형식을 보여주려고 할 수도 있을 것이다. 그리고 다시 한 번 두 번째 전제——예술에 특유한 일차적 기능은 재현, 표현 또는 자체적으로 의미 있는 형식의 드러냄이라고 하는——에 들어 있는 난점을 추적해볼 수 있다. 이 전제는, 예술에 특유한 어떠한 일차적 기능도 없는 가능성을 무시하고 있기 때문에, 또는 재현, 표현이나 형식의 표현과는 다른 어딘가에 그것이 있다는 가능성을 무시하기 때문에 결함이 있다. 두 번째 전제가 맞는 종결을 가지고 (즉, 모든 대안이 열거되고 탐구되었다면) 진술되었다면, 단계 5는 따라 나오지 않았을 것이다. 더구나 예술에 특유한 일차적 기능이 의미 있는 형식을 보여주는 것이라는 개념은 하여튼 거짓이다. 이미 보았듯이 그것은 너무 포괄적이다. 그러므로 형식주의는 예술의 충분조건을 확립하지 못했다.

아마도 형식주의가 표명한 가장 급진적인 생각은 재현이, 예술작품이 나타날 때 그것이 항상 예술 지위와는 아주 무관하다는 것일 것이다.

형식주의가 정치적으로 옳지 못하다거나 적어도 둔감하다고 종종 비판받는 것은 이런 생각 때문이다. 그들은——「의지의 승리」와 같은——파시스트 작품이 영화적으로 매력적인 형식적 구조를 보여주기 때문에 예술이라고 간주한다. 반면에 많은 정치꾼들은 그것을 예술로서가 아니라 역겨운 것으로 분류하려고들 한다. 즉, 정치꾼들은 「의지의 승리」가 재현하는 것이 그것의 예술 지위와 관련 있다고 생각하는 반면, 형식주의자는 나치의 재현적 내용이 예술 지위와 완전히 무관하다고 간주한다.

여기서 우리는 「의지의 승리」에 관한 이 특수한 논쟁에 대해 왈가왈부할 수 없다. 그러나 더 깊은 밑바닥에 놓여 있는 형식주의자의 가정——재현은 항상 예술 지위와 완전히 무관하다는 가정——은 잘못이다. 이를 믿기 위한 이유는 단순히 많은 경우에 예술작품이 그 재현 내용 때문에 의미 있는 형식을 가지고 그것을 보여준다는 점에 있다. 즉, 형식주의자가 단언하는 대로 의미 있는 형식이 예술 지위의 기준이었다면, 그리고 그 외에도 많은 경우에 의미 있는 형식이 재현에 의존한다면, 재현이 항상 완전히 예술 지위와 무관하다는 것은 아마 성립할 수 없었을 것이다.

브뤼헐, 「이카로스의 추락」, 캔버스에 유채, 브뤼셀 왕립미술관, 73.5×112cm, 1555~58

한 가지 예를 생각해보자. 브뤼헐의 「이카로스의 추락(The Fall of Icarus)」에서 전경은 쟁기질하는 농부로 채워져 있다. 배경에는 수평선까지 이어진 바다 모습과 해안가 양쪽에 산들이 있다. 또한 물 위에 떠 있는 두 척의 배가 있다. 그러나 여러분이 그림의 오른쪽 하단부를 자세히 들여다보면, 파도 속에서 첨벙거리면서 반쯤 잠긴 몸에서 삐어져 나온 다리가 있다.

물론 그 다리는 이카로스의 것인데, 그는 태양 쪽으로 너무 가깝게 난 나머지 날개에 붙였던 밀랍이 녹는 바람에 땅으로 떨어진 것이다. 그 그림은 전설적인 사건이 눈에 띄지 않게 일어났는데도, 일상생활이 조용하고 무감각하게 지나가는 모습의 아이러니를 관찰하면서 무사태평함을 표현하고 있다. 그러나 그 그림은 또한 의미 있는 형식——일상성과 중요한 순간 간의 대비를 강조하는 유쾌한 불안정성(off-centeredness)이나 비대칭성——을 가지고 있다.

즉, 그림의 서사적 중심——추락한 이카로스——은 옆으로 벗어나 있어서 그는 거의 눈에 띄지 않는 반면, 일상 '배경'의 세세한 부분들이 중앙 무대를 차지하고 있다. 서사적 구조와 구성상의 관례가 그림과 그에 대한 우리의 지각에서 역동적인 형식적 긴장을 일으키게끔 반대 방향으로 들어서 있다. 그것은 우리의 눈을 농부와 이카로스 사이를 왔다 갔다 하게 만든다. 그것은 그렇지 않았으면 평온했을——또는 평온한 체 속이는——장면에서 흥미 있는 형식적 소란을 일으킨다.

그러나 이런 형식적 구조를 감상하기 위해서는 「이카로스의 추락」의 재현적 내용에 주의를 기울이는 것이 필요하다. 그림에서 재현적 요소가 완전히 무관했다면, 이런 형식적 긴장은 탐지될 수도 감상될 수도 없었을——실제로 그런 일은 없었을——것이다. 형식주의적 관점에서 「이카로스의 추락」은 의미 있는 형식을 가지며, 서사적이면서도 구성적인 '중심들' 간의 이런 흥미 있는 구조적 긴장과 같은 특징들 때문에 예술인 것이다. 그러나 그것은 오로지 그 재현적 요소 덕분에 이런 구조적 긴장을 가지는 것이다. 따라서 의미 있는 형식을 가지는 것이 종종 재현에 의존하는

한, 그리고 예술 지위가 의미 있는 형식에 의존하는 한, 재현이 항상 예술 지위와 전적으로 무관하다고 할 수 없는 것이다.

이 문제는 우리가 문학에 주의를 돌릴 경우 훨씬 더 분명해질 것이다. 문학에서 의미 있는 형식은 일반적으로 재현 없이는 상상할 수도 없다. 무엇이 재현되고 있는지에 주의를 기울이지 않고 어떻게 비극적 구조를 가려낼 수 있을 것인가? 소네트에서의 마지막 두 행의 전환조차도 재현된 것에 의존한다. 아마도 문학의 어떤 측면──두운법처럼──은 순전히 추상적일지도 모른다. 하지만 여기서조차도 사태는 어느 정도 혼합되어 있다. 왜냐하면 시 중 상당히 많은 형식이 소위 모방 형식이기 때문이며, 모방 형식은 그 이름이 의미하는 대로 파악하기 위해서는 재현되는 것에 주의를 기울일 것을 요구하기 때문이다. 따라서 문학에서의 많은 형식들이 재현에 의존한다. 다시 한 번, 의미 있는 형식을 드러내는 것만이 예술의 징표라고 형식주의자가 주장하고 싶다면, 그는 재현이 항상 예술 지위와 무관하지 않다는 점을 용인하지 않으면 안 될 것이다. 의미 있는 형식이 빈번하게 재현에 수반하고 있다면, 어찌 그러지 않을 수 있었겠는가?

신형식주의

내용을 예술 지위와 관련시키는 것을 전적으로 무시하는 것은 형식주의 예술론이 가진 가장 눈에 거슬리는 문제이다. 따라서 형식주의를 수선해가는 분명한 방법은 내용의 자리를 마련하는 것이다. 그렇게 하기 위해서 신형식주의자는 내용을 예술 지위의 필요조건으로 삼는다. 그러나 내용이 (성모와 아기와 같은) 전통적인 예술적 내용일지라도 내용만으로는 예술 지위를 확보하기에 충분하지 않다. 그 이상의 것이 필요하다. 후보자는 물론 형식을 가져야 한다. 그러나 구구단표처럼 예술이 아닌 많은 것들이 형식과 내용을 가진다. 따라서 한 작품을 예술작품으로 만드는 것은,

형식과 내용이 그 작품에서 관계 맺는 방식에 관한 어떤 것이지 않으면 안 된다. 여기서 신형식주의자는 말 그대로의 예술작품에서 형식과 내용은 만족스럽게 적절한 방식으로 관계되어 있다고 말한다.

> (1) x가 내용을 가지고, (2) x가 형식을 가지고 (3) x의 형식과 내용이 만족스럽게 적절한 방식으로 서로 관계되어 있다면 오직 그때에만 그 x는 예술작품이다.

이 정의에서 '형식'과 '내용'은 두 핵심 용어이다. 그러나 정확히 그것들은 무엇을 의미하는가? 이 두 용어를 해석하는 하나의 일반적인 방법은 담는 것(container)과 담기는 것 간의 유비를 통해 생각해보는 것이다. 샴페인은 어떤 용기――병이나 잔――에 담겨져 있지 않는 한, 아무 형태도 가지지 않는다. 용기가 그것에 형태를 부여한다. 마찬가지로 형식은 종종 내용에 형태를 부여하는 용기라고 생각된다. 내용은 예술작품의 재료이다. 형식은 작품의 윤곽과 성격을 주는 것이다.

형식과 내용의 관계는 담는 것과 담기는 것과의 관계와 같다는 이 유비는 매우 일반적이다. 그러나 예술작품에 적용될 때에는 역시 부적절하다. 왜냐하면 예술에 적용될 경우 담는 것과 담겨 있는 것 사이를 구별하기가 일반적으로 불가능하기 때문이다. 림스키코르사코프(Rimsky Korsakov)의 「러시아 부활절 서곡」의 내용은 환희(elation)와 성취된 희망이다. 아마도 형식은 그 작품에 들어 있는 음악적 구조일 것이다. 그러나 그 내용은 음악적 구조 속에 '담겨 있지' 않다. 내용은 음악적 구조와 떨어져 존재하지 않을 것이다. 여기서는 음악적 구조와 독립적인 환희는 없다. 담는 것과 담겨진 것이라는 모델은 두 용어가 별개라는 것을 전제한다. 그러나 「러시아 부활절 서곡」의 내용――환희――은 샴페인이 병과 분리되어 있는 것처럼 형식과 분리되어 있지 않다.

어떤 이는 「러시아 부활절 서곡」의 내용은 부활절이고 환희는 형식이라

고 말할지도 모른다. 그러나 환희는 우리가 형식이라고 생각하는 것과 같은 것처럼 보이지 않는다. 우리가 담는 것과 담기는 것이라는 은유를 사용한다면, 환희는 어떤 것에 담겨질 것으로 보는 것이 더 좋을 것 같다. 그러나 그렇다면 우리는 다시 앞 절의 문제로 되돌아간다. 왜냐하면 그 곡 속의 환희는 음악적 구조와 분리될 수 있는 것처럼 보이지 않기 때문이다.

담는 것과 담겨진 것이라는 유비가 가진 문제를 피하기 위해 신형식주의는 형식/내용 구분을 다른 식으로 해명하려고 할 것이다. 한 예술작품의 내용은 그것의 의미——주제——또는 그 무엇이든 그것이 관계하는 것이라고 할 수도 있겠다. 그러면 형식은 그 의미의 표현 양식(the mode of presentation), 그 의미가 나타나게 되는 방식, 그것이 구체화되고 제시되거나 명료화되는 방식이다. 그것의 표현 양태는 의미에 형식을 부여하는 것이다. 예술작품의 내용을 그것의 본질로, 형식을 본질의 현상 양식이라고 생각해 볼 수도 있을 것이다.

예를 들어 「이카로스의 추락」의 내용, 주제, 의미나 화제는 신기원의 역사가 눈에 띄지 않은 채 지나가는 방식이다. 그것이 그 그림이 관계하는 것이다. 작품의 형식은 그 주제가 그림으로 표현되는 방식이다. 이 주제는 그림의 내용——이카로스의 전설적인 추락——을 (적어도 얼핏 보아서는) 놓치기 쉬운 한쪽 켠으로 탈중심화시킴으로써, 그리하여 그 시각적 현상을 통해 작품의 의미를 제시하고 강화함으로써 명확하게 표현되고 있다.

그런데 작품의 내용은 그것의 의미——그것이 관계하는 것——이다. 형식은 의미의 표현 양식, 작품이 관계하는 것이 표출되고 명료화되는 방식이다. 그러나 모든 문장도 이런 의미에서 내용과 형식을 가지지만, 문장이 다 예술작품인 것은 아니다. 신형식주의자에 따르면, 예술작품을 형식과 내용을 가지는 다른 것들로부터 구별해주는 것은 예술작품 속에서 형식과 내용이 만족스럽게 적절한 방식으로 관계된다는 것이다. 그러나 '만족스럽게 적절한 방식'이란 무엇인가?

「이카로스의 추락」을 다시 보도록 하자. 이미 보았듯이, 그 주제는 많은 이의 심금을 울리는 진리인 역사적 사건이 눈치채지 못한 채 지나간다는 것이다. 1950년대 후반과 60년대 초반에는 우리가 록앤롤의 황금시대에 살고 있었다는 것을 누가 알았겠는가? 「이카로스의 추락」은 그림의 주요 사건을 눈치채지 못하게끔 배치시킴으로써 이 점을 명확히 한다. 탈중심화된 구성은 전설적인 사건이 눈치채지 못한 채로 지나갈 수 있게끔 실례(object lesson)를 제공하는 기능을 한다. 왜냐하면 그림은 이카로스의 추락을 우리가 놓치기 쉽게끔 제시하기 때문이다. 이카로스를 보는 대신에 우리는 그림 속의 농부만큼이나 이카로스의 곤경에는 주의하지 못하고, 그림의 전반적인 구성이 주는 평온함에 잠길 것 같다. 이것은 그림의 목적을 전달하는 지극히 효과적인 방법이다. 바로 그림의 구성(design)이 그 의미를 절실하게 깨닫게 해준다. 그것은 그림이 관계하고 있는 것을 깨닫게 해주는 아주 적절한 방법이다. 그런 의미에서 형식은 내용과 잘 어울린다.

실제로 그것은 그 내용과 충분히 잘 어울린다. 왜냐하면 어떻게 브뤼헐이 그의 의미를 잘 명료화시켰는지를 우리가 숙고해볼 때, 우리는 "얼마나 재치 있고, 잘 어울리고 독창적인가."라고 말하고 싶기 때문이다. 형식은 의미와 맞거나 일치한다. 그리고 우리가 의미와 형식 간의 일치에 대해 곰곰이 생각해볼 때 우리는 그 일이 깔끔하게 잘된 것을 보고 만족스럽다고 느낀다. 여기서 의미와 형식의 통일은, 우리가 「이카로스의 추락」에서 '딱 맞게'끔 또는 심지어 '완벽하게'끔 서로 잘 어울린다는 말로 표현할 것 같은 만족스러운 완전감을 일으킨다.

신형식주의는 형식주의보다 유리한 점이 많다. 신형식주의에 따르면, 그 내용에 딱 맞는 형식을 가진다는 것은 예술 지위의 필요충분조건이다. 그 무엇이든 한 예술품은, 그것의 의미가 그것의 표현 양식과 아주 만족스럽게 일치한다면, 그것은 예술이다. 이것은 내용이 예술 지위와 관계될 수 있다는 것을 인정하는 것이므로, 형식주의를 가장 곤란하게 했던 많은 반례들을 피하게 해준다. 예컨대 「이카로스의 추락」은 형식주의에서는

난처한 것이었지만, 신형식주의에서는 모범적인 사례로서 쓰일 수 있다.

많은 예술작품이 종교적, 정치적, 지적, 정서적 목적 및 더 넓은 사회적 목적에 쓰이기도 한다는 것은 신형식주의자에게 아무 어려움도 일으키지 않는다. 그런 작품은 그런 목적이 작품의 의미에 알맞은 표현 양식으로 명료화되고 구체화되는 한에 있어서 예술이라고 생각될 것이다. 만일 표현 양식이 해당 작품의 목적과 일치하지 않는다면, 도대체 왜 우리가 그것을 예술작품이라고 생각하는가? 라고 신형식주의자는 물을 것이다. 교리 문답서의 신조를 지루하게 이야기하는 설교는 예술이 아니지만, 그 리듬이 희망을 북돋는 것은 예술이 될 수도 있을 것이다. 이것은 우리가 기대하는 결과가 아닌가?

신형식주의는 예술작품의 표현적 차원에도 민감하다. 그림이 생생하다거나 생동감을 표현한다고 우리가 말할 경우, 신형식주의는 생동감의 표현을 그 그림의 내용이나 의미——그것이 관계하는 것——라고 생각하며, 그래서 그림의 형식적 방법——그림의 선, 색과 주제 선택——이 그 표현적 속성을 명료하게 표현하는 데 적합한지를 물을 것이다.

이에 반해 형식주의는 그런 그림의 구조적 형식에만 주의를 돌리고, 그림에 수반되는 인간적 성질과 형식과의 관계는 무시한다. '생동감'은 의미 있는 형식의 명칭인 것처럼 보이지 않는다. 따라서 형식주의는 우리가 종종 예술품을 그것의 표현적 성질 덕분에, 그것들이 표현적 속성을 가지는 덕분에 예술로서 분류한다는 사실에 의해 심각한 도전에 직면한다. 그러나 신형식주의자는 이런 골칫거리에 직면하지 않는다.

그냥 형식주의보다 신형식주의가 가진 또 다른 장점은 그것이 케이지의 「4분 33초」와 같은 사례들을 처리할 수 있다는 점이다. 일상적인 소리도 주의할 가치가 있다는 것이 케이지 작품의 의미라면, 그는 그런 통찰을 고취하는 상당히 효과적인 표현 양식을 발견했던 셈이다. 그는 사람들이 주변의 모든 소리를 들을 수 있게끔 하는 공연 상황을 마련하였다. 이것은 평소에는 무시되는 것——우리가 습관적으로 소음이라고 걸러내는

것——을 듣게 만드는 대단히 경제적인 전략이다. 그것은 소리를 있는 그대로 관조하게——그것의 성질과 차이를 주목하게——해준다. 다시 말해서 곡의 구조는 거의 불가피하게 그것의 의미를 표출해주는 기능을 한다. 즉, 신형식주의자는 형식주의자와는 달리 「4분 33초」 및 그와 같은 다른 실험들이 예술이라는 것을 인정할 수 있다. 신형식주의자에 따르면, 「4분 33초」는 그 내용에 충분히 적합한 형식을 가지고 있기 때문이다. 형식주의에 비해 신형식주의가 가지고 있는 그 밖의 강점은 형식이 내용에 충분히 적합하다는 개념이 의미 있는 형식이라는 개념보다 더 정보적이고 덜 모호하다는 것이다. 물론 우리는 이미 모든 유형의 적합한 형식을 열거할 수 없다. 왜냐하면 예술가들은 항상 새로운 형식을 찾고 있기 때문이다. 그러나 적합한 형식이라는 개념이 예술작품의 의미와 연결되어 있기 때문에, 우리가 작품의 의미를 확인할 수 있을 경우, 우리는 그것이 효과적으로 실행되었는지를——표현이 그것을 촉진하고 강화하였는지를——결정할 수 있다. 다시 말해서 내용이 적합한 형식에 대한 우리의 결정을 좌우하는 것이다. 내용을 아는 것은 내용을 일으키는 요소들을 분리시킬 수 있게 해주며, 그럼으로써 작품이 무엇에 관계하는 것이든지 간에 그것을 제시하는 데 있어 그런 요소들의 적합성을 평가할 수 있게 해준다.

그러나 신형식주의의 경우는 형식주의의 결점을 만회하는 능력에만 머물러 있는 것이 아니다. 그것을 별개로 놓고 생각해보아야 할 것도 있다. 그것들은 연역 논증의 형식을 띠지 않고 오히려 최선의 설명에 따른 논증이라는 형식을 띤다. 즉 신형식주의는 우리 예술적 실천의 어떤 뚜렷한 특징을 가장 잘 설명해낸다는 이유에서 장려되기도 하는 것이다. 따라서 우리가 우리의 예술적 실천을 이해할 수 있게 해주는 예술론을 바란다면, 신형식주의 입장이 그 전임자들보다 더 잘 우리의 예술적 실천의 특징을 설명하기 때문에 매력적이라고 신형식주의자는 주장한다.

신형식주의가 탁월하게 설명한다고 보는 우리 예술적 실천의 특징들이

라는 것은 무엇인가? 한 가지 현상은 예술적 변화이다. 예술은 지속적으로 변화하고 있다. 양식도 계속 변한다. 왜 그런 것일까? 예술 모방론이 참이었다면, 사람들은 예술가들이 사실주의의 회화적 비법을 발견하기만 하면, 회화의 발전은 멈출 것이라고 예상했을지도 모른다. 그리고 형식주의가 참이었다면, 우리는 의미 있는 형식이 전부 발견되었을 역사상의 어느 한 시점을 예측할 수 있었을지도 모른다. 하지만 우리는 예술이 끊임이 없다고 믿는다. 예술이 항상 새로운 형식을 개발해 갈 것이라고 믿는다. 어째서 그럴까?

신형식주의자는 역사가 앞으로 전진하는 것처럼 인간의 상황도 변하며, 인간의 상황이 변하고 새로운 문제가 일어남에 따라 새로운 말할 거리도 생기고 예술작품도 새롭게 관계할 거리가 생긴다는 점을 지적함으로써 이를 설명한다. 새로운 내용은 새로운 형식을 요구한다. 따라서 납득할 만한 적합성의 새로운 형식이 요구된다. 내용이 변하기 때문에 형식도 변한다. 그럴 경우 새로운 내용은 전례가 없는, 그러면서도 적절한 표현 양식을 필요로 한다. 새로운 내용이 새로운 표현 형식을 탐구하게 만들기 때문에 예술 양식도 항상 변모를 겪는다. 그리고 신형식주의가 참이었을 경우 이것은 정확히 우리가 기대하는 것일 것이다.

왜 우리가 예술을 아끼는가에 대한 신형식주의자의 설명은 왜 예술 형식이 변하는가에 대한 설명과 연관되어 있다. 새 시대는 새로운 의미, 새로운 사상, 새로운 주제, 간단히 말해서 새로운 내용을 요구한다. 예술은 끊임없이 변하는 공동체의 삶에서 이 새로운 내용을 명료히 표현하는 데——새로운 문제를 제기하고 낡은 진리를 재평가하는 데——쓰인다. 예술은 이런 문제들을 반성해 갈 수 있게끔 그런 문제들을 조사하고 명료히 표현한다. 그것은 새 시대 속의 오래된 가치뿐만 아니라 새로운 가치들의 표현을 실현한다. 그리고 사회생활에서 예술이 중요한 이유가 이 점에 있다.

그 외에도 신형식주의는 우리의 비평적이고 평가적인 실천도 이해할

수 있게 해준다. 전형적으로 비평가는 예술작품을 해석하고 그들이 해석하는 예술작품의 특징적인 요소를 변별하는데 많은 시간을 할애한다. 그들은 작품의 의미를 드러내기도 하고 그 의미와 관련된 예술작품의 부분들을 지적하는 일을 하기도 한다. 문학비평가는 테니슨(Tennyson)의 「경기병대의 돌격(The Charge of the Light Brigade)」과 같은 시의 숨 가쁜 속도에 주목하고는, 그 주제가 무자비한 기병대의 급습이라는 것을 상기시켜주려고 할지도 모른다. 비평가가 하고 있는 일은 그 시의 구조적 특징——그 운율——과 그 시가 관계하는 것을 관련시키는 것이다. 그의 목적은 시의 형식, 즉 시가 표현되는 방식이 그것의 의미에 적합하다는 것——즉, 그것이 이상적으로 적절한지, 아니면 적어도 그것을 표현하기에 상당히 적절한지——을 보여주는 데 있다.

게다가 신형식주의자는, 예술작품이 본질적으로 무엇인가는 형식과 내용을 일치시키는 문제에 있다고 한다면, 이 실천은 완벽하게 이해가 된다고 말한다. 그런 경우 비평가는 정확히 관련 예술품을 예술로 만드는 것을 보여주고 있는 것이다. 그 비평가는 작품 속의 **예술적** 가치를——그 작품이 예술작품으로 작용하는 방식——드러내고 있는 것이다.

물론 형식과 내용의 결합에 주의를 기울이는 것은 비평가들만이 하는 일은 아니다. 이것은 종종 비평가가 아닌 우리와 같은 사람들도 하고 있는 일이다. 이런 점에서 비평가는 예술작품에 반응할 때 일반 대중이 하는 일을 대표해서 맡아 하는——모범적이고 상당히 전문적인——특별한 사람이다. 비평가들은 우리가 찾는 것을 어디에서 보고 어떻게 이해할 것인지를 보여줌으로써 우리를 도와준다. 그러나 여기에서 그들의 실천은 우리 모두가 예술작품을 감상하는 주요한 방법 중 어느 하나를 좀 더 세련되게 확장한 것에 지나지 않는다.

일반 독자와 관객, 청중들 역시 왜 예술작품이 그런 식으로 구성되었는지를 묻고 이들 거의가 다 작품의 내용과 관련하여 그 질문에 답한다. 그리고 표현 양식이 작품의 내용과 일치하거나 특별히 관련되거나 적절할

경우, 우리는 내용과 형식을 일치시키는 예술가의 솜씨에서 만족스러운 통일감을 느낀다.

우리가 비평가이든 평범한 관객이든 간에, 이것이 예술작품을 감상해 가는 방법인 것이다. 이런 행위가 우리의 감상 실천의 핵심에 놓여 있다는 것은 신형식주의와 잘 부합한다. 왜냐하면 예술작품에 있어 특별한 점이 형식과 내용 간의 일치 관계일 경우, 그 일치에 대해 숙고하는 것은 예술작품 특유의 예술적인 것에 반응하는 자연스러운 방법인 것으로 보일 터이기 때문이다. 따라서 신형식주의는 우리가 비평가이든, 그저 비전문적이거나 평범한 관객, 청중이나 독자이든 간에, 우리의 감상 실천을 잘 해명해준다.

신형식주의는 예술가들이 하는 일이 무엇인지에 관해서도 무언가를 말해줄 수 있다. 어떤 점에서 예술가는 과학자나 의사, 변호사와 다른 것일까? 예술가의 특별한 전문 영역은 무엇인가? 이것은 플라톤이 그의 여러 대화편에서 제기했던 문제이다. 신형식주의자의 답변은 간단하다. 예술가들은 본질적으로 표현 양식과 의미를, 형식과 내용을 결합시키는 전문가라는 것이다.

요약하자면, 신형식주의는 예술의 재현적 내용이 중요하다는 점을 인정할 수 있기 때문에 형식주의보다 우수하다. 역으로 신형식주의는 예술 재현론보다 우수하다. 왜냐하면 신형식주의는 내용만으로는 예술 지위를 얻기에 충분하지 못하다는 것을 강조하기 때문이다. 적어도 형식이 똑같이 없어서는 안 되는 것이다. 신형식주의는 예술작품의 표현적 차원에 도 주의를 환기시키는데, 이때 표현적 속성은 관련 예술작품이 관계하고 있는 것으로 생각되고 형식은 그것의 구체화 양식이라고 생각된다. 그 밖에도 신형식주의는 예술가가 무엇을 하는지, 왜 예술이 변하는지, 왜 우리가 예술을 가치 있다고 생각하는지, 그리고 왜 비평가나 문외한의 감상이 그런 형식을 취하는지를 설명할 수 있다. 대체로 신형식주의는 강력한 예술론이다. 그것은 지금까지 살펴보았던 모든 예술에 대한 포괄적 인 이론으로서 최고의 후보인 것이다. 하지만 그렇다 하더라도 여전히

문제가 있다.

신형식주의에 따르면, x는 (1) x가 내용을 갖고, (2) x가 형식을 갖고, (3) x의 형식과 내용이 충분히 적합하게 관련되어 있다면 오직 그때에만 예술작품이다. x가 내용을 가져야 한다는 조건은 신재현주의 예술론을 상기시키고, 이 책의 1장에서 그 이론에 대해 제기되었던 것과 같은 반론을 받기 쉽다.

신형식주의자는 x는 내용을 가질——의미, x가 관계하고 있는 그 무엇——경우에만 예술이라고 말한다. 이것은 예술의 필요조건이다. 그러나 이미 보았듯이, 모든 예술이 다 이 조건을 충족시키는 것은 아니다. 어떤 예술은 내용을 가지지 않는다. 어떤 예술은 오로지 청중에게 효과를 일으키는 데에만 전념한다. 어떤 예술은 그 외양으로만 즐거움을 주려고 고안된다. 성문의 추상적인 쇠창살 모양이 그런 예일 것이다. 거기에는 뚜렷한 표현적 속성이 없다. 그것은 단지 보는 즐거움만 주며, 더구나 그것이 그런 작품이 의도하는 모든 것이다. 그러므로 의미는 모든 예술의 필요조건일 수 없다. 어떤 예술은 의미 '이하(below)'이다. 그런 예술작품들은 그냥 아름답기만 할 뿐일 것이다. 그런 작품들은 내용이 없다. 그것들이 관계하는 그 어떤 것도 없다. 많은 순수 교향악과 무용도 이런 식으로 묘사될 수 있을 것이다.

그러나 신형식주의자는 이런 반론을 감수할 것 같지 않다. 그는 그런 예술이 내용을 가질 방법이 있다고 주장할 것이다. 추상 회화와 교향악이 지각할 수 있는 사건도 가리키지 않고, 주제도 가지지 않고, 어떤 것에 관한 관점도 표현하지 않는다는 의미에서 내용을 가지지 않는 것처럼 보인다 할지라도, 그것들은 관객에게——즐거움과 몰두를 일으키는——효과를 유발하는 구조들을 가지고 있다.

그런 작품의 내용은 리듬과 청각적, 시각적 장치 그리고 청중들의 주의를 집중하게 하고 즐거움을 주고 몰두하게 만드는 요소들의 배열이라고 신형식주의자는 생각한다. 예술가는 어떤 식으로 우리에게 감동을

주기 위해서뿐만 아니라 우리가 어떻게 그것들을 통해 감동을 받는지를
생각할 수 있게끔 하기 위해 그런 구조들을 제시한다. 이 구조들은 인간적
감수성에 호소하며, 그렇게 해서 우리 감수성의 본성과 윤곽을 우리에게
드러내 보인다.

그런 예술작품들은 때로는 놀랍게도 우리가, 예컨대 어떤 식으로 활이
(바이올린의) 장선을 켜는 것에서 즐거움을 느끼는 존재라는 것을 보여준
다. 아름다움을 전달하고 즐거움을 일으키기 위해 외양을 다루는 예술가들
은 사실상 근본적으로 인간 감수성을 탐구하는 데 몰두하기도 하는 것이다.
그들의 작품은 우리 자신을——우리가 지각적 감수성을 가지고 있는
존재라는 것을——발견할 수 있게 해주는 것이다. 그렇다면 이런 작품들은
그 무엇에 관한 것이다. 그것들은 인간의 지각 기관(sensorium)에 관
한——그 능력, 그 성향 그리고 아마도 그 한계에 관한——것들이다. 그것들
은 의미를 가진다. 그것들은 우리가 누구이며 무엇을 하는지를 말해준다.

확실히 예술작품에 관한 이런 설명은 어떤 경우에는 참이다. 그것은
조각가인 도널드 저드(Donald Judd)와 작곡가인 필립 글래스(Philip Glass)와
같은 많은 미니멀리스트 예술가들의 작품들을 잘 설명해준다. 이런 예술가
들은 그들의 작품에 반성적 특질——그런 작품들은 관객들이 문제의
작품에 대한 자신들의 경험을 곰곰이 생각해보라고 (예컨대 다양한 반복적
진행이 음악에 대한 우리의 시간적 의식에 작용하는 방식에 대해 곰곰이
생각해보라고) 장려한다는 의미에서 자신들에 관한 것이다——을 부여하
려고 한다. 이런 작품들은 관객들의 통각적 반응을 자아내려고 한다.
그것들은 우리가 예술작품에 주의를 기울이는 방식에 주목하라고 권유하
는 것이다.

그러나 모든 추상 음악과 회화가 다 이런 반성적이거나 통각적인 특질을
가지는 것은 아니다. 많은 예술이 우리가 열중하는 조건에 대해 숙고하거나
관조하게 하지 않고도 우리를 열중하게 만든다. 많은 예술이 우리에게
뒤로 물러나서 미감이 어디에서부터 나오는지를 물어보게 하지 않고도,

206

그것의 순전한 아름다움에 몰두하게 만든다. 미니멀리스트 예술은 일반적으로, 예술작품이 어떤 매우 제한된 범위의 감성을 따라서 우리에게 말을 거는 방식을 제외하고는, 관조할 거리를 거의 남기지 않음으로써, 그것의 간소함으로 인해 그에 대한 우리의 경험에 대해 반성적 태도를 취하게 하는데 성공한다. 미니멀리스트 예술의 (간소한) 극소적 구조는 (이것이 그 예술을 미니멀리즘이라고 부르는 이유이다) 우리에게 통각적 자세를 취하라고 강요한다. 그러나 이것이 모든 추상화와 음악에 대해서 성립하는 것은 아니다. 그것은 우리로 하여금 사로잡음의 원천을 추궁하게 하지 않고도 우리의 감성을——충분히——사로잡을 수도 있을 것이다. 즉, 그것은 너무나도 강렬하고 너무나도 압도적으로 주의를 끌어서, 우리가 그 힘의 기원에 대해 생각해볼 시간도 의향도 가지지 못할 수도 있는 것이다. 많은 탭댄싱이 이와 같은 것이다. 그런 작품들은 미니멀리즘에 대해서 그것이 무엇인지를 말하게끔 해주는, 또는 인간 감성의 본성에 관해 말하게끔 해주는 내적 구성 방법을 결여하거나 상당히 결여할 것이다.

그러나 그런 예술작품들이 관객에게 통각적 태도를 부추기지 않고 또 그것을 초래하는 내적 구조도 가지지 않는다면, 이런 작품들이 인간 감성을 탐구한다고 말하는 것이 무슨 의미가 있겠는가? 많은 예술작품들은 즐거움에 대한 우리의 능력과 관계하지 않고도 우리의 감성을, 심지어 아주 즐겁게 사로잡는다. 즐겁게 몰두하는 우리의 능력에 관계한다는 것은 확실히 즐거움 이상의 것을 요구한다. 막대 사탕은 즐거운 것일 수 있지만 즐거움에 관계하는 것은 아니다. 그것은 반성적이지 않다.

마찬가지로 그것들이 열중하는 우리의 능력을 시사하거나 또는 그 능력에 주의를 쏟게 하는 특별한 내적 구조를 포함하지 않는 한, 모든 '의미를 결여한(meaningless)' 예술작품들이 실제로 우리의 열중하는 능력에 관계한다고 가정할 아무 근거도 없을 것이다. 대부분의 작품들은 인간 감성의 본성에 관한 반성을 일으키는 난해한 반성적 목표를 가지는 것이 아니라, 다양한 방식으로 우리의 감각을 자극하는 보다 평범한 과제를

수행한다. 이것은 그것들의 '의미'나 내용이 될 수 없다. 따라서 어떤 예술작품들은 어떤 것에 관계하는 것이 아니다. 그것들은 아무 주제도 내용도 가지지 않는다. 그러므로 내용은 예술의 필요조건이 아니다.

신형식주의자는 또한 x가 형식을 가질 경우에만 x는 예술이라고 주장한다. 이 조건은 좀 막연한 면이 있다. 그것을 평가하는 것은 '형식'에 의해 우리가 무엇을 의미하는가에 의존한다. 만일 우리가 '형식'을 어떤 식으로 해석하면 그것은 분명히 거짓이 된다. 예컨대 형식을 가진다는 것이 "이런 저런 식으로 서로 관계되는 부분들을 가짐"을 의미한다고 한다면, 예술작품을 포함하여 부분을 가지는 어떤 것에 대해 그 조건이 충족된다 할지라도, 그림 평면 전체가 색이 균일한 단색화와 같이 아무 판별할 수 없는 부분들을 가진 예술작품들은 형식이 없을 것이다.

그러나 물론 이것은 신형식주의자가 가지고 있다고 생각되는 형식과는 다른 의미이다. 우리는 신형식주의자에게 형식이란 한 예술작품의 의미나 내용이 표현되는 방식 —— 의미가 구체화되는 그것의 표현 양식 —— 과 같은 것이라고 제안하였다. 하지만 이런 형식 개념에는 적어도 한 가지 아주 명백한 한계가 있다. 만일 형식이 반드시 의미나 내용과 관계하는 것이라면 —— 그것이 존재하기 위해서 내용을 필요로 한다면 —— 의미나 내용이 없는 예술작품은 이런 의미에서 아무 형식도 가질 수 없을 것이다. 그리고 의미나 내용이 없는 예술작품들 —— 아무것에도 관계하지 않는 예술작품들 —— 이 있기 때문에, 신형식주의자는 그가 의미하는 형식에서, 형식은 예술의 필요조건이 될 수 없다는 것을 인정하지 않으면 안 된다.

사람들은 신형식주의자를 위해 좀 더 유망한 형식의 의미를 찾아보려고 할 수도 있을 것이다. 그중 한 후보자로서 작품의 형식이란 '인간 형상'이라는 말이 '인간 신체'와 상호 교환될 수 있는 것과 같이, 작품의 외관이나 모습에 지나지 않는 것이라고 생각해볼 수 있다. 하지만 이 용례는 예술작품과 관련하여 인정할 수 없을 만큼 넓은 것처럼 보인다. 우리가 예술작품의 형식에 관해 언급할 때에는 일반적으로 그것의 전체적 외관보다 덜한

그 무엇을 의미하기 때문이다.

　신형식주의 예술론의 세 번째 조건은, "x의 형식과 내용이 충분히 적절하게 관계되어 있을 경우에만 x는 예술작품이다."라는 것이다. 이 조건이 형식과 내용이라는 개념에 의존하는 한, 그것은 전술한 반론을 물려받는다. 그러나 그 조건 역시 새로운 문제를 일으킨다. 다시 우리를 저급한 예술의 문제로 되돌리는 것이다.

　일부 예술은 저급하다. 저급한 예술이 생겨나는 일반적인 이유는 예술작품이 그 내용에 충분히 적합한 형식을 찾는 데 실패하기 때문이다. 그러나 어떤 것이 저급하다는 이유 때문에 예술작품이기를 그치는 것은 아니다. 그것은 여전히 예술작품이지만, 다만 저급한 **예술작품**인 것이다. 종종 우리는 "어젯밤에 예술작품(예컨대 연극)을 봤는데, 나쁜 작품(저급한 연극)이었어."라고 말하곤 한다. 우리는 "예술작품을 보지 않았다."고 말하지 않는다. 그러나 신형식주의자는 이 점을 설명할 수 없다. 만일 어떤 작품이 내용에 충분히 적합한 형식을 찾지 못한다면, 그것은 전혀 예술작품이 아니다. 그것이 신형식주의자가 의미하는 바이다. 신형식주의의 결론은 일반적으로 말해서 모든 예술작품이 좋은 작품이라는 것이다. 예술작품이 되는 것은 내용에 충분히 적합한 형식을 찾은 것이므로 모든 것이 다 유익한 성취라는 것이다. 어떻게 그와 같은 것들이 저급할 수 있었겠는가?

　신형식주의는 포괄적인, 분류적 예술론이라기보다는, 추천적 예술론―― 형식과 내용의 만족스러운 결합 때문에 추천할 만한 예술, 좋은 예술만을 추적하는 이론――이었음이 밝혀진다. 그러나 이것은 아마도 수적으로 좋은 예술을 능가하는 모든 저급한 예술을 간과하는 것이다. 따라서 내용과 형식의 충분한 적합성은 예술의 필요조건이 될 수 없다.

　말할 필요도 없이 신형식주의자는 이런 반론을 잘 알고 있고, 빠른 치유책을 마련해 놓고 있다. 그것은 다음과 같다. 일상 용법이 가리키는 바와 같이 저급한 예술이 있다. 그러나 예술에서의 저급성은 매우 낮은 정도의 충분한 적합성을 가짐으로 인해 생겨나는 것이다. 저급한 예술작품

도 예술이다. 그것은 충분한 적합성을 가지지만 그 양이 적을 뿐이다.

이런 대책에는 여러 가지 문제들이 있다. 첫째, 사람들은 단순한 의미에서 형식과 내용이 **충분히** 적합하게 일치하는 것이 어떻게 저급할 수 있었는지 의아해한다. 그러나 둘째, 아주 묘하게도 충분한 적합성이 항상 예술작품의 좋은 제작 속성이라고 생각되어야 하는 한, 여기서 저급성은 훌륭함의 부재에 지나지 않는 것처럼 보인다. 그렇다면 예술작품의 결점은 불충분한 장점(어떤 약정된 한계점 이하의 적합성)이 아닌, 그것들 본래의 절대적인 흠이 아닐까?

어떤 예술작품은 모든 면에서 형식적으로 만족스럽지 못하게 부적합할 수 있다. 저급한 공상과학 영화와 문화 행사에서의 거리 그림이 그와 같은 것이다. 그것들은 형식적으로 충분히 적합하지 않기 때문에 저급한 것이 아니다. 그것들은 절대적 실패작이다. 문제는 그것들이 불충분하게 좋다는 것이 아니라 전적으로 저급하다는 것이다. 따라서 신형식주의자가 저급성을 축소된 좋음이라고 재정의하는 것은 미심쩍은 것처럼 보인다. 더구나 예술 안에서 소극적인 좋음뿐만 아니라 적극적인 저급함도 발견되고 있기 때문에, 저급함을 이렇게 재해석했을 때조차도 충분히 적합한 형식이라는 조건은 예술의 필요조건으로서 쓰일 수 없다. 왜냐하면 그것은 예술계에서 적극적으로 저급한 예술——충분히 적합한 형식의 몫이 전혀 없는, 형식적으로 불충분하게 부적합한 예술——을 배제할 것이기 때문이다.

아마도 어떤 이는 마음 쓰지 마라(That's okay)라고 말할 것이다. 때로는 우리가 어떤 예술적 시도를 예술이라고 생각할 수 없을 만큼 그 시도가 너무 저급할 수 있을 것이다. 그래서 신형식주의자가 중요한 것을 발견하고 있는지도 모른다. 하나의 예술작품을 창조해낸다는 것은 일종의 성취이다. 따라서 예술작품이 완전히 저급한 것일 수는 없다. 그것은 무언가 좋은 것을 가지고 있을 것이다. 아마도 그것은 내용과 형식과의 최소한의 일치를 포함하고 있을 것이다. 예술에서의 저급함은 바로 충분히 적합한 형식을

충분히 가지고 있지 못한 것이다.

그러나 여기에는 두 가지 문제가 있다. 첫 번째 것은 명백하다. 즉, 충분한 양의 적합성은 무엇이며 어떻게 우리는 그것을 측정할 것인가? 임의성을 자초하지 않고도 이것을 해낼 수 있을까? 그러나 더 심각한 문제도 있다. 적합성이나 충분한 적합성은 정도의 문제이다. 우리는 적합성을 정도 개념이라고 부를 수도 있을 것이다. 그러나 예술작품이 된다는 것은 정도의 문제가 아니다. 오히려 어떤 것은 예술이거나 예술이 아니거나 이다. 이것을 배타적 선언 개념(an either/or concept)이라고 부르기로 하자. 예를 들어 한 여자는 처녀이거나 아니거나이다. 한 여자가 이 둘을 조금씩 가질 수는 없다.

더욱이 우리는, 약속해서 쓰는 것을 제외하고는, 배타적 선언 개념을 정의하기 위해 정도 개념을 사용할 수 없다. 한 여자가 85퍼센트는 처녀이면서 15퍼센트는 순결하다는 것은 있을 수 없다. 처녀성은 변경 불능의 일(done deal)이지 정도의 문제가 아니다. 그러나 만일 이것이 사실이라면——정도 개념이 배타적 선언 개념을 정의하기에 적합하지 않다면——예술을 충분히 적합한 형식에 의해 정의하려는 신형식주의자의 시도에는 심각한 문제가 있을 것이다. 적합성——또는 충분한 적합성——은 정도 개념이지 배타적 선언 개념이 아니며, 따라서 그것은 예술을 정의하기 위한 논리적으로 올바른 개념이 아니다. 예술성(artness)이나, 예술다움(arthood) 또는 예술 지위(art status)는 정도의 문제가 아니다.

그러나 신형식주의자가 커트라인——한 작품의 형식적 적합성의 양이 그 이하에서는 예술로서 생각되기에 충분하지 않은 한계점——을 설정해 이 약점을 해결하려 한다고 가정해보자. 그런 행위의 결과가 만족스러울 수 있었다고 상상하기는 어렵다. 그런 경계선은 자기 작품이 그 경계선 이하로 떨어져 있는 사람에게는 임의적인 것으로 보일 것이기 때문이다. 예술과 비예술의 경계를 놓고 끊임없는 논쟁이 일어날 것이다. 그리고 권리를 박탈당한 자들은 자기들에게 유리한 이유를 댈 것이다. 왜냐하면

논쟁이 되는 작품들도 적어도 일정 정도 공인된 형식적 적합성을 가질 것이기 때문이다. 예술 지위에 대한 리트머스 시험을 제공하는 충분한 적합성에 대해서, 어떤 정도의 형식적 적합성이면 충분한지를 결정하기 위한 비자의적인 원리가 정립되어야 한다. 그러나 그것은 가망 없는 일인 것처럼 보인다.

저급한 예술과 관계된 신형식주의자의 문제를 논의하면서, 독자들은 형식적 적합성이라는 조건을 단지 예술가에 의해 의도된 것이라는 좀 더 온건한 조건과 대치함으로써, 문제가 해결될 것이라는 제안이 없었다는 사실에 놀랄 수도 있을 것이다. 따라서 예술작품은 내용과 형식과의 충분히 적합한 일치를 이루어야 하는 것이 아니라 그것을 성취하려는 의도가 있기만 하면 된다. 그러면 저급한 예술은 형식적 적합성을 발견하려는 의도는 있었지만 그 의도가 실현되지 못한 예술일 것이다. 이것이 신형식주의자를 구해낼 수 있을 것인가?

그렇지 않다. 그것을 보기 위하여 우리는 각 조건의 필요성을 개별적으로 고찰하는 대신 그 조건들이 함께 묶였을 때 하나이자 모든 예술을 정의하기에 충분한지를 물어보는 것으로 우리의 주의를 이동시키기만 하면 된다. 그것들은 충분하지 못하다. 왜냐하면 예술이 아닌 많은 인공물도 충분히 적절하게 관계될 뿐만 아니라 그렇게 관계되게끔 의도된 형식과 내용을 가지기 때문이다.

예를 들어 일반 가정용품들의 포장은 그것이 관계하는 어떤 것, 내용을 가진다. 그 내용은 주의 깊게 선택된 디자인을 통해 그것이 말하려고 하는 것, 즉 그것이 싸고 있는 제품이다. 예컨대 평범한 브릴로(Brillo) 박스는 그 형태와 색깔을 통해 무언가를 말하려고 하는 것, 즉 브릴로 제품에 관한 것이다. 그것은 그 형식을 통해 의도적으로 전달하려는 의미를 가지고 있다. 브릴로의 밝은 색깔은 광채를 연상시키고 그 물결 모양은 세탁의 우수함을 암시한다.

일반적인 브릴로 박스의 형식적 표현은 적합——심지어 충분히 적

합——하다. 그것은 그 제작자가 의도한 의미와 일치하기 때문이다. 브릴로 박스가 경제적이고 적절하게 심지어 창의적으로 그 제품을 만든 프록터 앤드 갬블사(Proctor and Gamble)의 생각을 보여주고 있다는 것은 의심의 여지가 없다. 그러나 브릴로 박스에 대한 앤디 워홀의 도용은 예술일지라도, 보통의 브릴로 박스는 예술이 아니다.

이런 예는 드물지 않다. 많은 인공품들에서 그 내용이 충분히 적합한 형식과 일치하고 있다. 이것이 산업디자인이 전적으로 하려고 하는 것이다. 캠핑용 자동차가 견고성을 표현한다면, 그 네모진 형태가 그것을 명료하게 보여준다. 선글라스가 냉정함에 관한 것이라면 그 미끈한 유선형은 그것과 상당히 관계가 있다. 구강 청결제 병에 붙어 있는 상표는 내용과 의미를 가지며 그 무엇에 관한 것이다. 그것을 파는 회사는 그것을 명료하게 표현하기 위해——내용에 적합한 형식을 찾기 위해——일단의 디자이너들을 고용한다. 때때로 그들은 성공한다. 그러나 여러분은 잡화점에서 예술이라고 부르는 구강 청결제 병을 본 적이 있는가? 그런데도 신형식주의자는 예술이라고 하지 않을까?

온갖 종류의 인공품——몸짓과 행동을 포함하여——은 내용을 가지고 의미를 담고 있다. 아마 대부분의 것이 그럴 것이다. 게다가 그중 꽤 많은 것들이 적합한 형식을 통해 그 의미를 명료하게 표현한다. 우리는 멀찍이 물러서서 그 의미를 보고 그것의 충분한 경제성, 통일성, 정합성 등에 대해 감탄할 수 있는 것이다. 그러나 그런 인공품들이 모두 다 예술인 것은 아니다. 보통의 브릴로 박스는 예술이 아니다. 그럼에도 불구하고 마찬가지로 어떻게 신형식주의가 그것들의 예술 지위를 부정할 수 있는지를 보기란 어렵다. 따라서 처음에는 예술에 대한 유망한 포괄적 이론인 것처럼 보였음에도 불구하고, 신형식주의는 결국 지나치게 넓으며 그런 이유로 인해 거부되어야 하는 것이다.

2부 예술적 형식이란 무엇인가?

예술적 형식에 대한 여러 가지 견해들

　형식은 예술에 관해 이야기하기 위한 중요한 개념이다. 어느 누구도 그것을 부정할 수 없었다. 그러나 이미 보았듯이 그것은 모든 예술의 특징을 정의하는 포괄적인 이론으로서 쓰일 수 없다. 형식주의자와 신형식주의자는 예술 재현론과 표현론처럼 예술의 주목할 만한 특징을 지목하고 있다. 그러나 그들은 자기들의 역량을 과신했다. 의미 있는 형식과 적합한 형식도 모든 예술의 본질적 특징이 아니다. 그러나 많은 예술이 형식을 가지며, 대개는 그 형식 때문에 우리는 예술을 감상하는 것이다. 따라서 형식이 예술을 정의하지는 못할지라도 우리는 여전히 그것——예술적 형식에 대한 포괄적인 이론——을 설명할 필요가 있다.

　그렇다면 예술적 형식이란 무엇인가?

　아마도 예술적 형식에 대해 생각하는 가장 평범한 방법은 형식과 내용이라는 구분에서 그 구분의 한쪽이라고 생각하는 것일 것이다. 신형식주의자

는 이 대조를 의미와 표현 양식이라는 구분으로 바꾸어놓음으로써 명료화하려고 한다. 하지만 이것은 형식 개념을, 예술작품이 의미라고 하는 것을 가진다는 사실에 논리적으로 완전히 의존하게 만든다. 따라서 앞에서 주목했듯이, 의미가 없는 작품이 있다면, 실제로 있는 것처럼 보이는데, 형식을 이런 식으로 개념화하는 것은 그런 예술작품이 전혀 형식을 가지지 않는다는 것을 수반할 것이다.

그러나 이는 잘못된 생각이다. 종종——순수 음악 작품처럼——'의미를 결여한(meaningless)' 예술작품들은 우리가 전형적으로 예술적 형식의 가장 훌륭한 본보기라고 생각하는 것이다. 그러므로——내용을 표현하는 양식으로서의——신형식주의자의 형식 개념은 예술적 형식에 대한 포괄적인 이론을 우리에게 제공할 수 없다.

이것은 우리가 형식과 내용을 비교해 볼 수 있는 더 넓은 방법을 찾아야 한다는 것을 암시한다. 그 한 가지 방법은, 내용은 그 무엇이건 예술작품을 구성하는 것(make up)이고, 형식은 예술작품을 구성하는 것이 무엇이건 그것이 구성되는 **방식**이라고 말하는 것이다. 내용은 재료이다. 형식은 양식이다. 형식은 내용을 이루는 것이 무엇이든 간에 그것에 작용한다. 다시 한 번 이것은 예술작품의 형식이라는 개념을 예술작품의 내용이라는 개념에 의존하게 만든다. 즉, 우리는 구성되어 있는 것이 무엇인지를 알지 못하는 한, 그것의 구성 양식을 결정할 수 없다.

여기서 곧바로 문제가 발생한다. 소위 작품의 형식이라고 하는 것이 작품의 내용에 대한 우리의 개념에 의존하는 것이다. 그러나 막 말했듯이 내용 개념은 지나치게 애매하며, 이 애매성은 형식과 내용 간의 경계를 흔들 만큼, 예술적 형식에 대해 우리가 뭐라고 말하든 간에 그것에 영향을 미칠 것이다.

만일 우리가 '내용'을 "예술작품을 구성하는 것이면 그 모두 다"라고 이해한다면, 마음속에 떠오르는 모든 다양한 것들을 생각해보라. 성 프란체스코와 당나귀라는 역사적 그림을 생각해보라. 이 예술작품을 구성하는

것은 무엇인가? 어떤 의미에서 그것은 유화물감으로 만들어져 있다. 다른 차원에서 기술해보면 그것은 선, 색깔과 일정한 형태로 구성되어 있다. 이런 요소들은 어떤 인물이나 지시 대상을 가리키는 재현적 형상, 말하자면 성 프란체스코와 그의 당나귀를 만들어내고, 나아가 친절함이라는 인간적 성질을 표현하기도 할 것이다. 더군다나 그 그림은 성 프란체스코를 우러러 보게끔 그에게 초점을 맞추고 있을 것이다. 그 밖에도 그 그림은 성 프란체스코가 그의 당나귀에게 친절했다고 하는 주제를 암시하고 있다. 사실 그 그림은 심지어 모든 사람이 동물에게 친절해야 한다는 보다 일반적인 주제를 제시하는 것일 수도 있다.

이와 같은 것으로 생각된 그림은 많은 것들로 구성되어 있을 것이다. 유화물감 (그리고 캔버스), 선, 색깔과 형태, 재현과 인물, 표현적 속성, 관점, 주제, 화제 등등으로 말이다. 게다가 우리가 이런 차원의 기술을 좀 더 세분했었더라면, 이 목록은 훨씬 더 길어질 수 있었을 것이다. 그림의 내용을 구성한다고 할 수 있는 이런 모든 것들 중에서 어느 것이 그림의 내용일까? 문제는, 다양한 시대와 다양한 맥락에 따라 이런 것들 중의 일부나 그 몇 가지 조합이 그 그림의 내용과 동일시될 수 있고 동일시되어왔다는 점이다. 그러나 그것은 형식과 내용 간의 구분을 불안정하게 만들어 놓는다.

예를 들어 우리가 그림의 내용을 그것의 선, 색깔, 형태와 동일시한다면, 우리가 일반적으로 그림에서 이런 요소들을 확인하는 방법과 상충될 뿐만 아니라, 형식이 있을 여지를 거의 남기지 않을 것이다. 그림의 선, 색깔, 형태가 그것의 형식을 구성하지 않는다면, 무엇이 형식을 구성할 것인가? 선에서 떨어져 있는 선——그 길이나 두께——을 다룰 방법이 있는가? 만일 선이 그림의 내용 요소이고 그것이 비재현적 그림이라면, 그림의 형식은 어디에 있는가? 사람들은 그림의 형식이 선이라고 하는 눈에 띄는 속성——예컨대 표현적 질——이라고 말할지도 모른다. 그러나 그렇다면 표현적 질은 예술작품의 내용 요소이지 형식 요소가 아니다.

마찬가지 문제가 순수 음악에도 따라다닌다. 만일 그 음악적 구성이 그 음악의 내용이라면, 그것의 형식은 무엇인가? 그것의 표현적 질은? 형식은 이 내용 개념 위에서 움직이는 표적이 되어버리고, 때로는 완전히 볼 수 없는 것이 되어버리는 것이다.

사실, 예술작품을 구성하는 것은 무엇이든지 그것이 내용이라는 가정 위에서 형식과 내용을 구별하기가 불가능한 이유는, 넓게 말해서 형식이 명백하게 예술작품을 구성하는 것들 중의 하나라는 점에 있다. 실제 일부 사람들은 예술작품에서 형식과 내용 간에는 아무 차이도 없다는 생각을 수용하기도 한다. 그러나 그것은 예술적 형식의 성격을 규명해주는 데에는 거의 아무 공헌도 하지 못한다.

이런 난점들과 타협하기 위해서, 우리들은 일상 언어에 호소해볼 수도 있을 것이다. 일상 언어에서 우리는 종종 내용이라는 용어를 예술작품이 재현하는 것에 한정한다. 한 작품의 내용은 그것이 재현하는 것——그 주인공(성 프란체스코)과 그 주인공에 관해 말하는 것 모두(예컨대 그 주제나 화제)이다. 따라서 우리는 그림의 선, 형태 및 색깔이 그림의 내용을 표현하기 위해——성 프란체스코를 재현하기 위해 그리고/또는 어떤 시각에서나 어떤 목적을 위해서 그를 재현하기 위해서——어떤 양식으로 배치된 형식적 요소라고 말할 수도 있을 것이다.

그러나 재현에 호소하는 것이 형식과 내용을 확연하게 구분해줄 것인지는 분명하지 않다. 예술작품의 한 특징으로서 관점을 생각해보라. 그것은 예술작품의 재현적 요소——예컨대 종종 한 작품의 화제(그 주제에 대해 그것이 말하는 것)와 연결된 것——이다. 예를 들어 인종주의에 대한 증오는 한 작품이 가진 관점이라고 기술될 것이다. 그것이 한 작품의 재현적 특징인 한, 그것은 마치 작품 내용의 특징으로 생각되어야 할 것처럼 보인다. 그럼에도 불구하고 그것은 또한 형식적 특징이지 않은가? 그것은 작품의 재현적 재료가 취급되는 방식의 결과인가? 게다가 우리가 담는 것/담겨진 것이라는 유비로 되돌아간다면, 작품 속의 모든 재현적

요소가 포함되어 있는 것은 관점이 아닌가? 따라서 재현 개념에 호소하는 것은 형식과 내용 간의 경계를 확정지어 주지 못할 것이다.

그리고 이 맥락에서 재현에 호소할 때 우리가 이미 전에 여러 번 만났던 또 다른 문제는, 많은 예술작품들이 재현적 내용을 가지지 않는다는 점이다. 얼핏 보기에 이것은 형식이 작용할 수 있는 아무 내용도 없기 때문에 그것들은 전혀 형식을 가질 수 없다는 것을 뜻하는 것처럼 보인다. 그러나 형식을 가지는 비재현적 예술작품의 예들이 많이 있다. 더군다나 그런 작품들이 내용——예컨대 그것의 선, 색깔 및 형태——을 가지는 것으로 보기로 한다면, 다시 한 번 우리에게는 그 형식에 대해 말할 아무 방법도 남아 있지 않게 될 것이다. 그런 작품들은 내용을 가지거나 가지지 않거나이다. 그러나 어느 쪽의 가정에서든 그것들은 형식을 가지지 않는 것처럼 보인다. 따라서 그 어느 쪽이든 결론은 받아들일 수 없는 것이다. 그러므로 형식과 내용이라는 의심스러운 구분은 예술적 형식의 성격을 규명하는 포괄적인 방법을 우리에게 제공하지 않는다.

지금까지의 난점은 내용을 끌어들여서 예술적 형식을 규정하려고 한 데에 있었다. 형식과 내용을 아주 정확하게 구분하려는 것은 쉽지 않은 것으로 판명되었다. 따라서 자연히 우리에게 천거되는 또 다른 방법은 내용을 언급하지 않고 예술적 형식을 정의해 보려는 것이다. 그것은 적어도 우리의 문제를 반으로 축소시킨다.

우리가 예술적 형식을 기술하는 방법을 곰곰이 생각해보면, 종종 예술적 형식을 통일적인 것이거나 복합적인 것으로 언급한다는 것을 보게 된다. 통일적이니 복합적이니 하는 것은 예술적 형식을 놓고 빈번하게 해대는 말이다. 그 말들은 예술적 형식의 본성에 관한 단서를 우리에게 제공한다. 한 예술작품이 통일적이거나 복합적이 되기 위해서 그것은 부분들로 구성되어 있어야 한다. 만일 한 예술작품의 부분들이 조화되어 (co-ordinated) 보이게끔 관계되어 있거나, 작품의 부분들 간의 어떤 관계가——시의 A/B/A/B 각운처럼——반복되어 있다면, 우리는 그것들을

예술작품의 통일-제작적 특징(unity-making feature)이라고 부를 것이다. 만일 예술작품의 부분들 사이에 많은 다양한 종류의 관계가 있다면, 또는 부분들 간의 관계가 가지각색이고 다양하다면, 우리는 그 예술작품이 복합적이라고 말할 것이다. 이 형식적 기술을 관통하는 공통적인 요소는 **부분**과 **관계**이다.

그렇다면 부분과 관계는 예술적 형식의 기본 성분이다. 우리가 예술작품의 형식에 관해 진술할 때 우리는 작품의 부분들 간의 관계에 대해서 말하고 있다. 우리가 그림 한쪽의 인물이 다른 쪽의 인물과 균형이 맞지 않는다고 말할 때 우리는 그림의 부분을 서로 관계시켜 말하고 있는 것이다. 우리가 예술작품의 형식에 관해 진술할 때는 언제나 그 부분들 간의 관계나 관계들에 관해 진술하고 있다고 추측하는 것은 온당한 것처럼 보인다. 형식-진술은 항상 최종적으로 "x는 y와 이러저러한 관계에 있다." 는 진술의 예로서 번역될 수 있다. x와 y가 언급되지 않을 때조차도, 순수한 형식-진술은 항상 부분들과 그 관계들을 언급함으로써 이용될 수 있다. 소설이나 무용이 통일되어 있다고 말하는 것은 종종 반복적인 주제——서로 닮았거나 되풀이되는 소설이나 무용의 부분들——를 언급함으로써 지지를 받는다. 여기서 예술적 형식은 반복적인 주제의 구성이고, 이때 주제는 부분들이고 그것들 간의 관계는 반복이다.

예술작품은 많은 요소로 이루어져 있고, 그것들은 많은 방식으로 관계될 수 있다. 시에서의 소리는 다른 소리나 그 작품의 의미와 관계될 수 있다. 소설에서 다른 사건 기술들이 서로 관계될 수 있으며, 이것은 서사구조의 기초이다. 악구(musical phrase)는 분해되고, 재분되고, 재편되고, 수정되고, 확충되고 축소될 수도 있을 것이다. 이것이 음악적 형식이다. 극 속의 인물들은 서로 적대적 관계에 있을 수도 있다. 이것은 드라마의 갈등으로 예술작품의 형식적 특징이다. 이것은 연극의 부분들——인물들——과 그들이 재현하는 것(선과 악, 연합국 대 나치스, 지성과 폭력 등) 간의 관계이다. 그림과 조각에 있어서의 양감은 균형을 이룰 수도

있고 불균형을 이룰 수도 있다. 이것들도 형식적 관계이다. 소설은 복잡할 수도 있을 것이다. 왜냐하면 소설에는 많은 다른 인물들이 등장하기 때문이다. 인물들의 수도 그들이 질적으로 서로 다르게 배치되는 것도 예술작품의 형식적 속성이다.

그런데 예술적 형식은 예술작품의 부분들 간의 관계로 구성된다. 예술작품은 다른 방식으로 관계되는 많은 다른 부분들을 가질 수도 있을 것이다. 그 방식 중 일부는 인물들이 대부분의 소설에서의 줄거리와 관계되는 식으로 조화되어 있을 것이다. 또는 그것들은 상대적으로 조화되어 있지 않을 수도 있다. 무대 배경 장식에서의 색 요소들은 서로 관계되어 있을지라도 이야기의 극적 갈등과 관계가 없을지도 모른다. 그러나 예술작품에 있어서의 관계들의 집합이 체계적으로 구성되어 있든 않든 간에 관계들은 모두 형식적 관계이다. 우리가 예술작품의 형식적 관계에 대해 말할 때 우리는 예술작품의 요소들 사이에서 획득되는 **모든 관계망**(all the webs of relation)을 가리키는 것으로 생각해야 할 것이다.

이것은 예술적 형식에 대한 아주 평등한(democratic) 견해이다. 예술작품의 요소들 간의 관계는 예술적 형식의 한 예라고 생각된다. 이런 성격 규정은 포괄적이다. 분명히 그것은 판별될 수 있는 부분을 가진 예술작품에 적용될 수 있다. 그것들은 반드시 칭찬할 만한 형식은 아닐지라도 모두 형식을 가질 것이다. 이런 예술적 형식 개념은 심지어 단색화에도 적용될 수 있다. 왜냐하면 그런 그림도 종종 그 효과를 캔버스의 크기나 규모와 그것의 단색과의 관계에서 끌어내기 때문이다. 예술적 형식에 대한 이런 견해는——선한 인물과 악한 인물 간의 대비와 같은——작품의 재현적 요소들 간의 관계를 소설의 예술적 형식에 공헌하는 것으로 생각할 것이다. 그러나 그것은 바람직하지 않은 결과가 아니다. 인물들을 대비시키는 것은 예술작품의 정합성과 복잡성에 모두 공헌하는 것이다.

우리는 예술적 형식에 대한 이런 접근 방법을 **기술적 설명**(descriptive account)이라고 부를 수 있다. 기술적 설명에 따르면, 예술작품의 요소들

간의 관계의 사례는 예술적 형식의 사례이다. 이런 견해에서 소정 예술작품의 예술적 형식을 충분히 설명하기 위해서 우리는 작품의 부분들 간의 관계를 모두 열거하거나 개괄하면 될 것이다. 우리는 이 방법을 기술적 설명이라고 부른다. 왜냐하면 그것은 예술작품 요소 간의 관계를 어떤 선택 원리와는 무관하게 예술적 형식의 사례로서 분류하기 때문이다. 이런 예술적 형식 개념에서 소정 예술작품의 예술적 형식에 대한 이상적인 분석은 예술작품 요소 간의 관계를 모두 길게 기술하는 것이 될 것이다. 실제로 1960년대와 70년대의 예술 비평은 이런 이상을 가지고 있었다.

기술적 설명의 이점은 그 포괄성에 있다. 그것은 어떤 것도 빠트리지 않는 것처럼 보인다. 거의 틀림없이 그것은 예술적 형식의 사례라고 보이는 모든 것을 탐지할 것이다. 그러나 기술적 설명은 우리가 예술작품의 예술적 형식을 논의할 때 통상적으로 말하고 있는 것과 일치하지 않는 것처럼 보인다. 기술적 설명이 예술적 형식을 설명하는 유력한 개념이었다 할지라도, 우리는 기대하는 만큼 예술적 형식에 대한 그런 철저한 설명을 거의 만나지 못한다. 심지어 우리가 그런 기술적 설명을 바라는지도 분명하지 않다. 우리가 찾는 예술적 형식에 대한 설명은 거의 항상 선택된 것이다. 아주 소수만이 그런 철저한 기술을 해내거나 쓰는 능력을 가지고 있기 때문에 그 설명이 크게 선택적인 것도 아니다. 그 설명은 일반적으로 우리가 예술작품의 예술적 형식을, 예술작품 요소들 간 관계의 부분집합으로만 구성되어 있는 것으로 생각하기 때문에 크게 선택적인 것이다. 그러나 이것은 '어떤 것'이 선택될 것인지 하는 문제를 제기한다.

형식과 기능

예술적 형식에 대한 기술적 설명은 너무 많은 것을 포함한다. 그것은 예술작품 요소들 간의 관계를 그 예술적 형식의 사례로 간주한다. 이것은

예술적 형식에 대한 그럴듯하면서도 정합적인 견해이다. 그러나 그것은 우리가 작품의 예술적 형식에 대해 언급할 때 통상적으로 염두에 두고 있는 것과 일치하지 않는 것처럼 보인다. 그런 상황에서 우리는 일반적으로 작품 요소들 간의 관계 전체가 아니라 일부에만 주의를 쏟는다. 우리가 관심을 가지는 관계는 작품의 목적을 실현하는 데 공헌하는 관계들이다. 기술적 설명에서 한 예술작품의 형식적 요소는 다른 요소와 어떤 관계를 맺고 있는 어떤 것이다. 그러나 예술적 형식에 대한 우리의 통상적 개념에서 한 요소는 그것이 예술작품의 목적에 공헌할 경우에 형식적 요소이다.

즉, 예술적 형식에 대한 우리의 통상적 개념은 기술적이라기보다는 **설명적**(explanatory)이다. 그것은 예술작품에서 발견될 수 있는 전체 관계망에서의 모든 관계를 열거할 것을 목표로 하지 않는다. 그것은 예술작품의 목적이나 목표를 촉진하는 작품 속의 요소와 관계들만을 선별한다. 예술적 형식에 대한 우리의 통상적 개념은 기능적인 것처럼 보인다. 예술작품의 형식은 예술작품이 달성하려고 하는 것이 무엇이든 간에 그것을 진척시키거나 실현시키는 일체의 기능이다. 예술작품의 형식은 예술작품의 목적이나 목표를 실현시킬 수 있게 해주는 것이다.

미국의 건축가 루이스 설리번(Louis Sullivan)은 "형식은 기능을 따른다." 고 말한 바 있다. 예를 들어 그가 염두에 두었던 것은, 주차장 문의 형식――그것의 크기와 형태――은 그 기능(큰 차가 그 문을 통과하게 해주는)을 수행하기 위한 어떤 방식이라는 것이었다. 주차장 문의 형식은 그 문이 해야 할 일과 관계되었다. 마찬가지로 예술작품의 형식은 그것이 하기로 되어 있는 것――그것의 목적이나 목표――에 의해 이상적으로 결정된다.

물론 이것은 예술작품이 목적을 가질 수 있다고 가정하는 것이다. 그러나 이것은 그런 목적들이 얼마나 다양한지를 우리가 알게 될 경우 거의 논란의 여지가 없는 것처럼 보인다. 경우에 따라서 예술작품의 목적은 주제나 관점을 제시하는 것일 수도 있고, 표현적 속성을 드러내 보이려는

것일 수도 있고, 관객에게 쾌감과 감정을 일으키려는 것일 수도 있다. 예술작품은 사상——세계나 예술에 대한 사상——을 전달하려고 할 수도 있고, 사상이나 의미는 없고 그저 휴식, 흥분, 긴장이나 기쁨과 같은 어떤 경험을 불러일으키려는 것일 수도 있다. 예술작품은——예컨대 관객들이 판별력을 정밀하게 발휘할 수 있게끔——목적을 만들어내거나 그냥 목적을 가질 수도 있을 것이다. 일단 우리가 목적이나 목표를 이렇게 넓게 생각하면, 모든 예술작품 또는 거의 모든 예술작품이——아마도 대부분 하나 이상의——목적이나 목표를 가진다는 것을 인정하기란 어렵지 않을 것이다. 그리고 예술작품의 형식은 그 작품의 목적을 실현시킬 수 있게 해주는 것이다. 형식적 요소는 예술작품의 목적이나 목표를 확보하는 수단으로서 공헌하거나 쓰이는 요소이다.

에두아르 마네(Edouard Manet)의 「기타를 치는 여인」의 목적이나 목표는 그림 속의 여성을 주체자(agent)나 능동인(doer)으로 표현하는 것이다. 전통적으로 그림에서 여성은 종종 시각적 즐거움의 대상으로서, 남성의 즐거움을 위한 매력적인 인물로서 표현되어 있다. 「기타를 치는 여인」에서 마네는 관객에게 자기 모델의 뒷모습을 보여줌으로써, 그리하여 추파를 던지는 가능성을 약화시킴으로써 전통적인 접근 방법을 전복한다. 그녀는 남성 관객을 위해 유혹적인 자세를 취하기보다는 그녀의 일(기타 연주)에 열중하고 있다. 관객에게서 등을 돌리고 있는 그 인물의 방향은 일종의 형식적 선택이다. 그것은 그림의 목적——여성들을 능동인으로 묘사하는 것——을 실현시키는 기능을 한다.

예술작품은 어떤 목적(또는 조화되거나 그렇지 않은 목적들)을 수행하려고 하거나 그리고/또는 어떤 목적을 만들어낸다. 형식적 선택은, 「기타를 치는 여인」 속의 인물 방향이 그림의 목적——능동자로서의 여성——을 표현하는 것처럼, 예술작품의 목적이나 목표를 달성하기 위해 의도된 수단인, 예술작품 속의 요소와 관계들이다. 예술작품에서의 형식적 선택은, 예술작품의 목적이나 목표를 일으키거나 촉진하는 계획적 기능을

하는 것이다. 형식적 선택은, 예술작품의 목적이 형식적 선택의 의도된 결과라면, 그리고 형식적 선택이 작품의 목적이나 목표를 달성하는 기능을 하기 위해 일어난다면, 예술작품의 목적이나 목표를 촉진하는 의도적 기능을 가진다.

예술작품의 예술적 형식은 예술작품의 목적이나 목표를 실현시킬 수 있게 해주는 형식적 선택의 집합으로 이루어진다. 물론 예술작품은 하나 이상의 목적 그리고/또는 목표를 가질 수도 있으며, 이것들은 조화를 이루거나 이루지 않을 수도 있다. 「기타를 치는 여인」에서 능동적 행위자로서의 여성이라는 주제는, 부끄러운 듯이 시선을 돌리기보다는, 음악에 흠뻑 빠진 것처럼 보이는 여인의 눈길에 의해 강화된다. 여기서 눈길과 인물의 방향은 같은 목적을 충족시키도록 조화되어 있다. 그러나 다른 예술작품에서 형식적 선택들은, 여전히 다른 예술적 목적들을 수행할 수 있게 함에도 불구하고, 서로 관련되어 있지 않을 수도 있다. 그럼에도 불구하고 형식적 선택은 조화를 이루든 않든 간에, 항상 예술작품의 목적에 기능적으로 공헌한다. 그리고 예술작품의 예술적 형식은 이 모든 형식적 선택들로——그 목적(그 전반적인 목적 또는 연극의 장면이나 영화의 장면처럼 특수한 부분들의 목적)을 실현시키는 기능을 하는 작품 속의 모든 형식적 표현들로——이루어져 있다.

노골적으로 분명한 이유 때문에 우리는 이것을 예술적 형식에 대한 **기능적 설명**(functional account)이라고 부를 것이다. 이 기능적 설명에 따르면, **예술작품의 예술적 형식은 예술작품의 목적이나 목표를 실현시키고자 하는 선택들의 총체이다.** 예술적 형식에 대한 이런 접근 방법은 기술적 설명과는 다르다. 기술적 설명은 예술작품의 예술적 형식이 예술작품의 요소들 간의 **모든** 관계의 총합이라고 말한다. 기능적 설명은 예술적 형식은 예술작품의 목적을 위한 수단으로서 쓰이려는 요소와 관계들로만 구성될 **따름**이라고 말한다.

이것은, 작품 속의 모든 관계들이 작품의 목적에 봉사하기로 되어

있었다면, 그 모든 관계들을 포함할 수 있었을 것이다. 그러나 그런 일은 거의 일어나지 않는다. 예술작품을 종종 총체화된 유기적 통일체라고 말하는 화려한 비평적 수사가 있음에도 불구하고 말이다. 따라서 (항상이 아니라면) 거의 언제나 기능적 설명과 조화하는 예술작품의 예술적 형식에 대한 분석은 예술적 형식에 대한 기술적 설명이 권장하는 이상보다 훨씬 덜 소모적일 것이다. 그리고 이것은 물론 우리가 통상 예술적 형식을 논의하는 방식에 기술적 설명보다 더 잘 부합하는 것이다. 기술적 설명은 기능적 설명보다 훨씬 더 넓으며, 논리적으로 말해서 전자는 후자를 포함한다. 그러나 기술적 설명은 너무 지나치게 넓기 때문에 우리가 일반적으로 예술적 형식에 의해 의미하는 것을 포착해내지 못한다.

기능적 설명은 또한 신형식주의에 내재한 예술적 형식에 대한 설명과도 다르다. 기능적 설명은 작품의 목적이나 목표와 관련하여 예술적 형식을 정의하지만, 신형식주의는 예술적 형식을 작품의 내용과 관련된 관계에만 한정하기 때문이다. 작품의 목적이나 목표에 대해서 말하는 것은 내용에 의해서만 말하는 것보다 예술적 형식을 개념화하는 더 넓은 방법이다. 물론 작품의 목적이 내용이라고 생각되는 무언가(예컨대 주제)를 제시할 경우, 기능주의자는 신형식주의자가 주의하는 것과 같은 예술작품의 형식적 특징에 주의할 것이다.

그러나 동시에 기능주의는 신형식주의보다 더 풍부한 방법이다. 기능주의는 작품에 내용이 없어도 목적이 있으면 예술적 형식을 탐지할 수 있을 것이기 때문이다. 예를 들어 기능주의자에 따르면 그 목적이 미감을 주입하는 데 있는 작품들은——기쁨을 야기하는 배열이 무엇이든 간에——여전히 형식을 가질 것이다. 반면에 신형식주의자는 내용과 관계되는 범주가 작동하지 않을 경우 예술적 형식에 대해 말할 방법이 없는 것이다.

따라서 논리적으로 기능적 설명은 크게 제한적이지 않으면서도 신형식주의가 포괄하는 모든 것을 수용한다. 이런 점에서 기능적 설명은 기술적

설명과 신형식주의 사이의 어느 곳에 놓여 있다. 기능적 설명은 예술적 통일의 문제에 있어 전자보다는 덜 포괄적이고 후자보다는 덜 배타적인 것이다.

예술적 형식에 대한 기능적 설명은 예술적 형식을 생성적인 것으로 간주한다. 형식은 예술작품의 목적이나 목표를 일으키려고 계획된 것이다. 이런 설명은 왜 예술작품이 그런 식으로 있는가를 설명하기 위해서 기능 개념을 사용한다. 그것은 왜 예술작품이 그런 형태와 구조를 가지는가를 설명할 수 있게 해준다. 형식은 하나의 기능으로 쓰인다. 그것은 작품의 목적을 제공하기 위해 계획된 것이다. 그것은 작품의 목적을 확보하는 하나의 수단이다.

기능주의자에 따르면, 작품의 목적을 실현하는 것이 형식적 선택의 의도된 기능이기 때문에, 그리고 그 선택은 그 목적을 실현하기 위해 작품 속에서 나타나기 때문에, 형식적 요소들이 선별되었다. 안무가가 우울한 분위기를 보여주고 싶다고 해보자. 그는 느리고 무거운 동작과 머리를 숙이고 침착하게 걸어가는 동작을 선택한다. 이런 결정들이 형식적 선택이다. 그것들은 무용의 목적을, 그것의 예술적 형식을 외부로 표출해준다. 그것들은 무용의 목적을 구체화한다. 그것들은 무용의 목적을 현실화하는 수단으로서 작용한다. 무거운 분위기를 보여주는 것은 작품의 목적 또는 그 작품의 **무엇**이며, 형식은 그 작품의 **어떻게**[수단]이다.

더구나 이런 선택들은 앞 절의 선택처럼 거의 전혀 고립되어 있지 않다. 동작과 나란히 안무가는 통상 동작의 분위기를 강화하려고 생각하면서 그에 맞는 음악도 고를 것이다. 안무에서의 형식적 선택이 이런 식으로 딱 맞을 경우, 우리는 작품의 형식이 통일되어 있다고 말한다. 한 작품의 예술적 형식이 통일되어 있다고 말하는 것은 그것의 예술적 선택이 이처럼 조화되어 있다고 말하는 것이다.

작품의 형식적 요소들은 선택된 것으로 간주된다. 예술가가 자기의 목적을 표현할 최선의 방법을 고려할 때 그는 여러 가지 선택을 할 처지에

있기 때문이다. 안무가는 빠른 동작을 선택하거나 느린 동작을 선택할 수 있다. 마네는 여성 기타 연주자의 모습을 관객을 향하게 선택하거나 다른 방향으로 향하게 선택할 수 있었다. 예술작품을 창조한다는 것은 작품의 목적이나 목표를 실현하기에 최적이라고 생각되는 형식을 선택하는 일이다. 형식은 여러 가지 선택 중에서 선택되는 것이기 때문에 형식적 **선택**이다.

형식은 어떤 기능을 수행하려고 하거나 계획된 것이기 때문에 선택된다. 실패한 예술적 형식이 있을 수 있다는 것을 허용하기 위해 의도라는 개념이 예술적 형식의 규정에 포함되어 있어야 한다. 실패한 예술작품조차도, 결점이 있는 형식이기는 하지만 여전히 형식을 가진다. 예술가는 어떤 결과를 일으키기 위해서 어떤 선택을 하려고 할 것이다. 그러나 그 선택이 그런 결과에 도달하지 못할 수도 있는 것이다. 어떤 소설의 목적은 미스터리를 야기하려고 하는 것일 수도 있지만, 그렇게 하는 데 실패할 수도 있을 것이다. 그것에 대한 형식적 분석은 미스터리를 일으키고자 하는 요소들을 추출해낸 후, 얼마나 그것들이 작품의 다른 요소들과 잘 절충되었는지 또는 잘못 배치되었는지를 설명하는 것이다. 즉, 심지어 실패한 예술작품에 대한 형식적 분석도 기능적일 것이다.

예술작품의 형식을 기능적으로 분석하기 위하여 작품의 목적이라는 개념을 가질 필요가 있다. 종종 목적은 작품에 대한 우리의 경험에서 매우 쉽게 분리될 수 있다. 그러나 또한 빈번히 작품의 목적이 포착되지 않을 수도 있다. 이것이 형식적 분석도 통상 작품에 대한 해석(interpretation)이나 설명(explication)과 손잡게 되는 이유인 것이다. 작품의 해석은 작품의 주제를 그것의 목적으로 확인하며, 주제를 제시하는 기능을 관련 형식적 선택에 대한 지침으로서 사용한다.

이런 면에서 설명은 더 폭이 넓다. 그것은 작품의 목적이나 목표를——두려움과 같은 어떤 감정을 일으키는 것처럼——작품이 일으키려고 하는 (어떤 의사전달이라기보다는) 어떤 효과에 의해 확인하며, 이 결과를

일으키는 작품의 요소들을 지적해간다. 이런 점에서 예술적 형식에 대한 기능적 설명은 해명적(explanatory)이다. 문제의 예술작품의 예술적 형식을 해명하는 것은 어떻게 예술작품이 그 의도된 목적을 이룰 수 있는지를 (또는 어떤 경우에는 없는지를) 또는 그 목적을 현실화할 수 있는지를 (없는지를) 설명하는 것이다.

우리는 예술적 형식에 대한 기술적 설명이 그럴듯하고 정합적이라고 인정한 적이 있었다. 만일 기능적 설명에 대해서 그것도 또한 그럴듯하고 정합적이라고 말하는 것 이외에 더 이상 말할 것이 없다면, 어떤 이유에서 기능적 설명이 기술적 설명보다 더 낫다고 말할 것인가? 아마도 그것은 예술적 형식에 대한 우리의 개념이 수행할 것으로 예상되는 것을 해내는 데 기능적 설명이 더 적합하기 때문일 것이다. 일반적으로 우리가 예술작품의 형식이나 예술작품의 형식적 분석에 대해 이야기할 때, 우리는 예술작품의 형식에 대해 배우는 것이 그것을 이해하는 데 도움이 될 것이라고 기대한다. 우리가 어떤 예술작품으로 인해 혼란에 빠질 경우, 그것의 형식에 집중해보는 것이 그것을 해명해줄 것이라고 생각하는 것이다.

더구나 이런 직관은 기술적 설명보다는 예술적 형식의 기능 개념과 더 잘 일치하는 것처럼 보인다. 만일 예술작품 전체가 이미 혼란스러운 것이라면, 그 미분화된 내적 구조 전체를 열거한다고 해서 여러분은 사정이 더 좋아지지 않을 것이다. 하지만 여러분이 작품 속의 요소와 관계가 무엇을 하려고 하는 것인지를 물으면서 그것들에 다가간다면, 여러분은 작품 이면에 숨어 있는 이유를 훨씬 더 잘 파악할 수 있을 것이다.

마찬가지로 우리가 예술작품의 **형식**에 관해 이야기할 때, 이것은 체계성──작동하는 공식(들), 규칙(들)이나 안내 원리(들)──을 함축하고 있는 것이다. 체계성이 가지는 이런 내포는 예술적 형식에 대한 기술적 설명에서는 완전히 유실된다. 그것은 아무 선택 원리 없이 예술작품 관계의 전체성을 다루기 때문이다. 반면에 기능적 설명은 예술적 형식을 그 이면의 동기와 연결시킨다. 그런 의미에서 그것은 체계성의 직관을 보존한다. 특히 형식이

무엇보다 중요한 목적을 확보하기 위해 체계적으로 조화되어 있는 경우에 말이다.

그렇다면 예술적 형식에 대한 기능적 설명은 기술적 설명보다 더 선호될 수 있는 것처럼 보인다. 그러나 그것에 자체적인 한계는 없는가? 기능적 설명에 대한 우리의 논의를 마무리하기 위해서 그것에 대한 몇 가지 가능한 반론들을 생각해보자.

기능적 설명에 따르면, 예술작품의 형식은 그 목적과 관계되어 있다. 그러나 목적 없는 예술작품은 없는가? 단지 그 형식에만 관여하는 작품들은 없는가? 어떤 이는 예술작품이 바로 그것의 형식이라고 말할지도 모른다. 그러나 여기서 이 기술은 지나치게 생략되어 있는 것처럼 보인다. "예술작품이 바로 그것의 형식이다."라는 문장은, 예술작품의 목적은 우리가 그것을 관조할 수 있도록 그것의 형식을 드러내 보이는 것, 그것의 형식을 우리의 주의로 끌어들이는 것이라는 말을 줄인 표현이다. 예술작품 형식(들)의 기능은 우리의 주의를 끌고, 형식들에 주의하게끔 하고, 또 아마도 그 형식들이 그것들에 대한 우리의 경험을 주조하는 방식을 숙고하게 하는 데 있을 것이다. 그리고 예술작품의 목적이 이런 식으로 반성적이지 않고 다만 그 미에 도취하게 하려고 할 경우에도, 예술작품의 형식은 여전히 기능적이다. 그것은 우리의 주의를 끌려는 그런 요소와 관계들로 구성되어 있다.

이전의 논의에서 우리는 우연적 과정을 이용하는 예술인 우연 예술 (aleatoric art)에 대해서 여러 번 이야기한 적이 있다. '선택'이 무작위적이므로, 어떤 의미에서 이런 과정의 결과가 '형식적 선택'인가? 그러나 물론 여기서 관계된 선택은 어떤 목적을 수행하기로 약속되어 있는 우연 과정 자체이다. 즉, 그런 예술은 반드시 표현적이지 않다는 것, 또는 예술작품이란 주재하는 예술가의 의지에서 해방되어, 관객의 해석 능력의 자유로운 놀이를 부추기는 열린 구조여야 한다는 것을 선택한 것이다.

우연 예술 문제에 대한 이런 대응은 어떤 역설적인 결과를 일으키는

것처럼 보일 수도 있다. 그것은 아방가르드 예술가가 정말로 형식 없는 예술작품을 창작할 수 없다는 것을 의미하는 것처럼 보인다. 어떤 예술가가 의미 있는 형식은 모든 예술을 정의하는 특징이라는 이론을 거부하려고 하고 있다고 가정해보자. 그는 앞에서 기술한 모리스의 설치미술과 같은 예술작품을 만든다. 그래서 그는 일체의 패턴, 반복, 뚜렷한 대조의 흔적을 없애버린다. 그는 가능한 한 무작위적이고 형식 없는 것처럼 보이는 결과를 만들어내려고 한다. 그는 형식 없는 예술작품을 만들어내는 데 성공할 수 있을까?

형식적 설명에 따르면 성공하지 못할 것이다. 그가 그의 설치미술품에서 의미 있는 형식을 없애는 데 성공한다 할지라도, 그의 작품은 여전히 예술적 형식을 가질 것이기 때문이다. 예술적 형식은 예술작품의 목적을 실현시키거나 목적을 표현하고자 하는 형식적 선택의 총합이다. 우리의 전위 예술가는 형식에 관한 우리의 습관적인 기대를 좌절시킬 목적으로 신중하게 일련의 요소들을 선택하고 배열하였다. 그의 전략 방향은 기능주의적 관점에서 작품의 예술적 형식으로 이루어진다. 그의 선택은 그의 목적에 기여하도록 계획되기 때문이다. 따라서 '형식 없는' 예술작품의 창작에 전념했던 전위 예술가는 사실 예술적 형식을 가진 작품을 제작할 것이다. 경험의 한 차원에서 부조화감을 촉진하려는 그의 시도는 놀랍게도 목적에 대한 형식의 관계라는 차원에서는 통일될 것이다.

이런 결과가 놀라운 것은 아닐 것이다. 왜냐하면 (고전주의에 대한 낭만주의의 혁명처럼) 이전 세대에서 선호된 형식에 대한 이후 세대의 혁명은 무형식성을 일으키는 것이 아니라 새로운 예술적 형식을 일으키기 때문이다. 그렇다면 전위 예술가의 예술적 형식에 대한 기능적 설명의 결과는 역설적인 것이 아니라 예술사에 입각하여 서술되어야 한다.

그러나 전위 예술가가 형식 없는 예술작품을 만들 수 없다면, 그것은 형식 없는 예술작품이 전혀 없다는 것을 의미하는가? 또한 형식 없는 예술작품이 전혀 없다면, 우리는 기능적으로 해석된 예술적 형식이 모든

예술의 필요조건이라는 것을 다시 열어두어야 하는가? 아니다. 예술적 형식에 대한 기능적 설명은 형식 없는 예술작품이 있다는 것을 허용할 수 있기 때문이다. 그런 것들은 창작자가 의식적이거나 무의식적으로 아무 목적이나 목표를 가지지 않고, 작품이 어디로 가야 할지 아무 생각도 하지 않고 우유부단하게 선택하는 경우의 예술작품일 것이다. 즉, 그런 작품은 그가 형식 없는 예술작품을 만들려고 (그것이 목적일 것이므로) 하기 때문이 아니라, 도대체 작품이 어디로 갈지에 대해 아무 생각이 없기 때문에 생겨날 것이다. 그는 의도적 행위라기보다는 자포자기의 행위로 그냥 어느 한 물건을 다른 것 위에 아무렇게나 내던지는 것이다.

나는 많은 예술가들이 이런 상황에 처해 있다고 생각한다. 그런 상황에서 생겨난 작품이 목적 없는 쓰레기라고 가정해보라. 기능주의적 예술론은 그것이 형식이 없다고 말할 것이다. 즉, 기능주의는 형식 없는 예술의 존재를 인정할 수 있다.

따라서 기능주의적 설명은 형식 없는 예술이 전혀 없다고 주장하는 것이 아니다. 반면에 기술적 설명의 지지자는 관계 맺는 요소가 있을 경우에는 언제나 예술적 형식이 있다고 말해야 할 것이다. 이것은 형식 없는 예술이 전혀 없다는 것을 암시할 것이다. 그러나 그렇다면 그것은 기술적 설명보다 기능주의적 설명을 선호할 또 다른 이유가 된다.

형식 없는 예술이 있을 수 있다는 점을 인정하는 것은, 왜 예술적 형식에 대한 기능주의적 이론이 이번 장 서두에서 논의했던 형식주의 예술론의 경솔한 재생이나 뜻하지 않은 복귀가 아닌지도 설명해준다. 왜냐하면 형식주의자는 형식 없는 예술의 가능성을 인정할 수 없기 때문이다. 더구나 예술적 형식에 대한 기능주의적 이론과 형식주의 예술론 간에 이런 차이가 없었다 할지라도, 두 견해 사이에는 또 다른 중요한 차이가 있다. 왜냐하면 형식주의자는 예술이 단 하나의 유일무이한 기능(의미 있는 형식을 드러내 보이는 것)을 가진다고 주장하는 반면, 예술적 형식에 대한 기능주의적 이론은 예술작품의 목적 그리고/또는 목표에 대한,

어느 하나로 수렴되지 않는 수많은 기능적 성취를 허용하기 때문이다.

형식과 감상

예술적 형식이라는 개념은 예술 감상이라는 개념과 긴밀하게 관련되어 있다. 형식주의와 같은 어떤 관점에서 예술 감상이란 바로 예술작품의 형식에 대한 감상이다. 형식주의자에 따르면, 엄격히 말해서 예술작품의 형식을 관조하는 것 이외의 반응은 부적절하다. 예술 감상의 유일한 고유 대상은 예술작품의 형식이다. 그것이 어떤 것을 예술작품이게 하는 것이며, 따라서 예술에 예술로서 반응하기 위해서 우리는 그 형식을 감상해야 한다.

이런 견해는 너무 제한적이다. 확실히──도미에(Daumier)의 캐리커처와 같은──사회 비평에 관한 작품을 보고 분개 반응을 보이는 것은 적절하다. 그것은 그 작품이 환기시키려는 것이었고, 따라서 분개 반응을 보이는 것은 그런 작품에 적절하게 반응하는 것이다. 따라서 그 형식을 반성함으로써 예술작품에 반응하는 것이 항상 그것에 반응하는 유일한 올바른 방법이라고 형식주의가 선언할 때, 형식주의는 너무 지나치게 극단적이다. 우리는 예술작품이 일으키려고 하는 대로 정서적으로 그것에 의해 환기될 때 예술작품을 올바르게 감상하는 것일 수도 있을 것이다. 그러나 동시에 예술작품을 감상하는 일차적 방법 중의 하나가 그 형식에 주의하는 것과 관계한다는 것도 사실이다.

일상 언어에서 감사하다(appreciate)는 말의 일반적 의미는 '좋아한다는 것(to like)'이다. "제게 베풀어주신 것에 감사합니다(I appreciate what you did for me)."라고 내가 말할 때, 그것은 보통 "제게 베풀어주신 것을 저는 좋아합니다(I like what you did for me)."를 의미한다. 그러나 예술 감상 (appreciation)은 '감사'의 의미와는 좀 다르다. 한 장군이 부관들에게 전투

에 대한 감상이 어떠냐고 물을 때 그는 그들에게 전투가 좋았는지를 묻고 있는 것이 아니다. 그는 그들에게 전투 중 일어난 일을 **평가**(size up)하기 위해 묻고 있는 것이다. 그는 그들에게 어떤 작전이 어떤 대항을 일으켰는지, 어떤 작전이 먹혀들었고 먹혀들지 않았는지, 어떤 선제공격이 성공했고 실패했는지 그리고 왜 그런지에 대해 묻고 있는 것이다. 부관들에게 이해할 수 있게끔 그 전투에 대해 다시 말해보라고 묻고 있는 것이다. 마찬가지로 장기 대국 감상은 어떤 전술이 어떻게 장군을 부르게 해주었고 왜 그럴 수밖에 없었는지를 보여주는, 그 결과를 설명할 것을 수반한다. 이런 의미에서의 감상은 어떻게 그리고 왜 어떤 전술이 선택되었는지를 판별하고 이해하는 문제이다.

우리가 예술 감상 수업에 임했을 때, 교사의 일차적 목표는 어떻게 예술이 공연되는지를 이해할 수 있게 하는 것이다. 만일 그것이 오페라 감상 수업이라면, 교사는 오페라의 요소들을 소개하고, 그것들이 어떤 역할을 하는지, 왜 그것들이 그런 식으로 조합되는지를 설명할 것이다. 아마도 교사는 우리가 오페라를 이해하게 되면 그것을 좋아하게 될 것이라고 기대할 것이다. 그러나 그것은 그의 가장 중요한 사항이 아니다. 그의 가장 중요한 핵심은 우리로 하여금 오페라를 이해하게 하는 데 있다.

기말시험은 "당신은 오페라를 좋아합니까?"와 같은 질문으로 이루어지지 않는다. 기말시험에는 통상 우리가 한 특수한 오페라를 이해하는지의 여부를 통해서, 오페라를 이해하는지를 결정해주는 문제가 나온다. 기말시험은 우리가 주 악장을 좋아하는지를 묻는 것이 아니라 왜 바그너가 주 악장을 사용하는지를 묻는다. 그 수업에는 '오페라 101 감상'이라는 제목만큼이나 손쉽게 '오페라 101에 대한 이해'라는 제목이 붙을 수 있었다. 그 수업은 오페라 감상하는 법을 우리에게 가르치려는 것인데, 이는 "오페라를 이해해서 듣는 것"을 의미하는 것이다.

그러나 이해한다고 하는 것은 무엇인가? 우리가 이해하는 법을 배워야 한다는 것은 무엇인가? 대체로 사람들은 '카르멘'이 집시의 죽음에 관한

것이라는 점을 이해할 수 있어야 한다. 교사가 가르쳐야 할 것은 무엇인가? 교사는 어떻게——음악적, 서사적, 극적——형식이 어떤 효과를 일으키도록 조립되는가를 가르칠 수 있다. 어떻게 어떤 형식적 선택이 자주 사용되는지에 관해, 그것들이 사용되는 방법에 관해 알려줌으로써 그리고 우리에게 여러 가지 다양한 예들을 보여줌으로써, 교사는 어떻게 오페라가 공연되는가에 대한 초보적인 이해를 갖추기를 바란다. 그렇게 해서 우리가 교실 밖에서 오페라를 들을 때, 우리는 오페라를 감상할 수 있고, 평가할 수 있고, 이해하면서 들을 수 있게 되는 것이다.

아마도 교사는 오페라를 이해하면서 들을 수 있게 해줌으로써 우리가 오페라를 좋아하게 될 것이라고 생각할 것이다. 그러나 어떻든 간에 그의 일차적 목표는 우리가 오페라를 이해——감상——할 수 있게 하는 것이다. 그리고 오페라를 이해하는 것——이런 의미에서 감상하는 것——은 일차적으로 왜 예술가들이 (작곡가, 가극 작가, 가수, 지휘자, 무대 디자이너 등) 그런 식으로 선택했는지를 이해하는 일을 수반한다. 오페라를 감상하는 것은 최종적으로 왜 그것이 그런 식으로 계획되는지를 '이해하기(getting)'에 이르는 것이다.

그런데 예술 감상이란 대부분 **구도 감상**(design appreciation)——어떻게 작품이 작용하는가를 아는 것, 어떻게 그 부분들이 작품의 목적(들)이나 목표(들)을 실현시키는 쪽으로 기능하고 있는가를 보는 것——이다. 따라서 예술 감상의 자연적인 대상은 예술적 형식이며, 여기서 예술적 형식은 기능적으로 이해된다. 예술작품에서 우리가 감상하는 것은 어떻게 그 형식이 예술작품의 목적을 달성하는 수단으로서 기능하는가 하는 것이다. 이런 형식들이 예술작품의 목적에 아주 적합할 경우 우리는 일반적으로 그 구도에 만족해한다. 그러나 작품의 구도에 즐거움을 느끼지 못할 때조차도, 우리는 여전히 그것을 이해——평가적 의미에서 '감상'——할 수도 있을 것이다.

비평가들은 논의 중인 예술작품이 어떻게 작용하는가에 대한 모범적인

통찰을 제공함으로써 예술작품을 감상할 수 있게 해준다. 그들은 한 작품에서의 어떤 특정의 출현——영화에서의 두 가지 편집처럼——을, (불안과 초조의 분위기를 보여주는 것과 같은) 작품의 목적과 목표를 제시하는데 그것이 공헌하는 방식을 밝혀줌으로써 설명한다. 그들의 예를 따라가면서 우리는 왜 그런 편집이 동원되는지를 이해하면서 문제의 영화와 다른 영화로 되돌아갈 수 있다. 비평가들은 어떻게 한 예술작품의 부분들이 더 큰 구도에 쓰이는가를 볼 수 있게 해준다. 종종 이것은 비평가가 작품의 더 큰 목표를 해석하고 설명할 것을 요구한다. 그러나 이런 개관들은 종종 대부분 왜 작품들이 그런 식의 부분들을 가지는지를——우리가 수중의 작품을 이해하고 감상하게끔 하기 위해서뿐만 아니라, 왜 다른 작품들이 유사하게 구도되는지를 이해하고 감상하게끔——설명하기 위해 소개된다.

예술 소비자로서 우리의 반성적 삶은 예술적 형식들이 그 목적에 기여하기 위해 각색된 방식을 감상하는 데 많이 소비된다. 우리는 종종 이것을 두고 연극이 끝난 후 논쟁을 벌인다.——연민을 불러일으키기에 알맞게끔 배우들이 배치되었는가? (어떻게 또는 왜 그렇지 못한가?) 이런 것들은 예술작품의 구도에 관한 문제들이다. 예술작품이 잘 제작되었는가? 형식적 선택이 그 의도한 기능에 적합했는가?

예술작품과 관련하여 우리가 관심을 두는 것은 오로지 이런 문제들만이 아니다. 그러나 그것들은 중심적인 문제들이다. 이것들은 아주 놀랍게도 예술 감상이 예술적 형식에 몰두하는 것임을 드러내는 것이다. 예술 감상은 대개는 구도의 감상, 어떻게 형식적 선택이 예술작품의 목적을 실현하고 표현하는가를 이해하는 문제이다.

예술적 형식에 대한 기능적 설명은 분명히 구도 감상이라는 이 그림과, 기술적 설명이 일치하는 것보다 더 잘 일치한다. 만일 작품의 형식이 단지 예술작품 요소들 간의 모든 관계였다면, 예술적 형식과 (이해나 평가적 의미에서의) 감상 간의 연관을 보기 어려울 것이다. 한 예술작품의

모든 관계에 주의하는 것은 작품을 이해하는 길인 것 같지 않다. 왜 작품 속의 어떤 관계는 적절하고 다른 것은 적절하지 않은가? 기술적 설명은 여기서 믿을 만한 실마리를 전혀 주지 않는다. 그러나 작품의 예술적 형식을 기능적으로 생각하는 것은 그것을 직접적으로 이해의 문제와 연결시킨다. 왜냐하면 기능적 설명에서 형식적 요소는 더 큰 목적——그것이 밝혀지면 더 큰 맥락에서 한 작품의 위치를 이해하게 되는 것——과 연결되어 있어야 하기 때문이다.

앞으로 다음 장에서 보겠지만, 어떤 이론가들은 구도 감상을 예술 감상 전체와 동일시한다. 이것은 너무 극단적이다. 예술 감상은 구도 감상과는 다른 차원을 가진다. 연극의 재현적 내용에 몰입되는 것이나 소설의 주제에 의해 감명받는 것이 예술 감상의 적절한 형식일 수도 있을 것이다. 그러나 구도 감상은 예술 감상의 핵심적 측면이다. 어떻게 예술적 형식이 예술 감상의 고유 대상으로서 이런 능력에 쓰일 수 있는가를 기능주의적 설명이 해명한다는 것은, 중요하게 고려해야 할 문제이다.

물론 모든 예술 감상이 구도 감상인 것은 아니다. 소설을 이해하면서 따라가는 것도 감상의 한 형식이다. 그러나 구도 감상은 그 이상의 것을 수반한다. 그것에는 어떻게 소설이 작용하는가를 반성하는 일이 수반된다. 소설의 구도를 감상하는 것은, 차가 얼마나 코너를 부드럽게 도는지를 주목하면서, 또 그것을 용이하게 하기 위해 어떻게 조향 장치가 제작되어야 하는지에 대해 생각하면서, 차를 모는 것과 비슷하다. 구도 감상은 예술 감상의 전모가 아니다. 그러나 우리가 어떻게 감상이 가능한지를——어떤 조건이 감상을 유효하게 만드는지를——설명할 필요가 있다는 것은 감상 의 중요한 하위 범주이다. 그리고 예술적 형식에 대한 기능적 설명은 그 경쟁자들보다 이 일을 더 잘 해낸다.

이번 장을 마무리하기 전에, 한 가지 귀찮은 문제를 언급해야겠다. 우리는 예술적 형식에 대한 기능적 설명을 형식적 선택에 따라붙는 **의도된** 기능에 의해 입안해왔다. 어떤 사람들은 여기서 의도에 관한 이야기가

아예 간과되었다고 말할지도 모르겠다. 왜 그저, 예술작품의 형식적 요소는, 예술가가 의식적으로나 반무의식적으로 관련 목적을 의식하고 있든 않든 간에, 예술작품의 목적을 실현하는 데 쓰이는 모든 것이라고 말하지 않는가?

예술가가 희극을 의도하였는데, 그 결과가 관객의 눈물을 쏟게 만든 비극이라고 가정해보자. 그러면 왜 작품의 예술적 형식은 작품의 비극적 효과를 실현시키는 그 모든 것이라고 말하지 않는가? 왜 작품의 형식이 예술가가 의도했던 구도와 결부되는가?

이런 의문들은 예술적 의도가 예술작품의 확인 및 그것에 대한 감상 모두와 관련하여 담당하는 역할에 심각한 문제를 제기한다. 이런 문제들 중 일부가 다음 장에서 이야기될 것이다. 그러나 당분간 우리가 한 요소의 의도된 기능에 관해 이야기하든, 작가의 의도와 무관하게 한 요소가 수행하는 데 쓰이는 기능에 관해 이야기하든, 우리는 여전히 기능에 관해 이야기하고 있다고만 말해두자. 그런 면에서 예술적 형식에 대한 **어떤** 유형의 기능적 설명은 여전히 다른 경합하는 견해보다 더 유망한 것처럼 보인다. 아마도 설리번이 "형식은 기능을 따른다."고 말했을 때 그가 표현한 것은 사실일 것이다.

3장 요약

예술적 형식은 예술작품 감상에서 하나의 주된 요소이다. 예술작품에 관한 우리의 많은 반성이 그것의 구도에 할애되고 있다. 한 예술작품이 얼마나 적합하게 그 목적을 수행하기 위해 계획되었는가를 주목하는 것은 우리가 예술작품에서 발견하는 강력한 즐거움의 원천이다. 예술작품이 계획된 목적을 충족시키는 방식에 대한 도구를 우리가 감상하는 것처럼, 예술작품에 대한 반성은, 그것의 구도가 그 목적과 목표를 확보하기 위해

작용하는 방식을 숙고함으로써 자주 만족된다.

감상에서 형식이 중요하다는 것을 알고 형식주의자는 의미 있는 형식이 모든 예술의 본질이라고 제안하였다. 형식주의적 예술론은 많은 20세기 예술에서 가치 있는 것을 관객에게 환기시키는 유익한 결과를 일으켰다. 형식주의 예술론은 예술 재현론보다 현대 예술의 성취를 인정하는 데 더 잘 맞는 것이었다. 그러나 형식주의자는 현대 예술만이 아니라 모든 예술의 본성에 관한 이론을 제시하려고 한다. 그리고 모든 예술을 포괄하는 이론으로서 형식주의는 실패한다.

형식주의의 주된 결함은 내용을 예술 지위와 전혀 무관한 것으로 간주하려고 한 데 있다. 이런 방침은 예술사를 생각해볼 때 아주 설득력이 없다. 왜냐하면 대부분의 전통 예술은 형식과 관계하고 있는 만큼 내용과 관계하고 있을 뿐만 아니라, 많은 경우에 내용이 예술 지위와 무관할 경우 예술작품에서 의미 있는 형식을 판별하기가 불가능하기 때문이다.

신형식주의는 의미 있는 형식이라는 개념을 내용과 형식의 충분한 적합성이라는 개념으로 교환함으로써, 형식주의의 이 결점을 치유하려고——그리고 형식주의에서의 진리의 알맹이는 보존하려고——한다. 하지만 신형식주의는 신재현주의처럼 모든 예술작품이 내용을 가지는 것은 아니라는 문제에 직면한다. 따라서 신형식주의는 모든 예술에 대한 포괄적인 이론으로서 인정받을 수 없다.

그럼에도 불구하고 형식이 모든 예술을 정의해주는 특징이 아니라 하더라도 그것은 많은 예술의 뚜렷한 특징이다. 예술 감상의 상당 부분——소위 **구도 감상**——이 형식을 그 대상으로 삼는다. 그러므로 우리는 형식이 모든 예술작품의 특징이 아닐 수도 있다는 사실에도 불구하고 예술적 형식에 대한 설명을 필요로 한다.

여러 가지 견해들이 제시된다. 두 주요한 경쟁자는 기술적 설명과 기능적 설명이다. 기능적 설명——예술작품의 예술적 형식은 작품의 목적이나 목표를 실현시키기 위해 의도된 선택의 총합이라고 하는——은

왜 예술적 형식이 감상의 한 중요한 차원, 즉 구도 감상의 자연스러운 대상인지를 명석하게 해명해준다. 예술적 형식에 대한 기술적 설명에서는 왜 이 점이 그러한지가 명백하게 드러나지 않는다. 결과적으로 예술적 형식에 대한 기능적 설명은 기술적 설명보다 우수한 것처럼 보인다. 우리가 정확히 예술적 형식에 대한 최선의 설명을 고안하는 방법에 관해——예술적 의도가 관련되어야 할지 말지——논의했음에도 불구하고, 여전히 어떤 종류의 기능주의는 예술적 형식에 대한 포괄적인 이론으로서 우리의 최선의 방책인 것처럼 보인다.

참고 문헌

형식주의에 관한 가장 널리 인용되고 있는 언명은 클라이브 벨(Clive Bell)의 책 『예술』(London: Chatto and Windus, 1914)에 들어 있다. 이 책은 영어권 독자에게 현대미술, 특히 회화를 감상하는 방법을 가르치는 데 크게 공헌하였다. 로저 프라이(Roger Fry)의 『시각과 디자인』(New York: Meridian, 1956)도 시각예술과 관련된 형식주의를 공부하는 데 대단히 유익한 교재이다.

음악과 관련된 형식주의에 대한 가장 중요한 언명은 에두아르트 한슬리크의 『음악적으로 아름다운 것』(translated by G. Payzant. Indianapolis, Indiana: Hackett, 1986)에 들어 있다. 문학 쪽에서는 러시아 형식주의자들이 상당히 유익하다. Lee T. Lemon and Marion J. Reis (eds.), 『러시아 형식주의 비평』(Lincoln, Nebraska: University of Nebraska Press, 1965), 그리고 Krystyna Pomorska (eds.), 『러시아 시학 읽기: 형식주의적 견해와 구조주의적 견해』(Ann Arbor, Michigan: University of Michigan Press, 1978)를 보라. 개관을 위해서는 Victor Erlich, 『러시아 형식주의: 역사』(The Hague: Mouton, 1981)를 보라.

신형식주의는 적어도 예술에 관한 헤겔의 저술이 제안하고 있는 견해이다. 신형식주의에 대한 최근의 옹호는 리차드 엘드리지(Richard Eldridge)의 '형식과 내용: 미학적 예술 이론', 『British Journal of Aesthetics』, vol. 25(1985), pp. 303-316; 그리고 Arthur Danto의 『예술의 종언 이후』(Princeton, NJ: Princeton University Press, 1977)에서 찾아볼 수 있다. 단토의 이론에 대한 비판에 대해서는 노엘 캐럴의 '단토의 새로운 예술 정의와 예술 이론의 문제', 『British Journal of Aesthetics』, vol. 37(1997), pp. 386-392를 보라.

형식과 내용이 동일하다는 주장에 대한 전거는 A.C. 브래들리의 "시 자체를 위한 시"이다(reprinted in Eliseo Vivas and Murray kreiger, (eds.), 『The problems of aesthetics』(New York: Holt, Rinehart and Winston, 1960)). 이 견해는 피터 키비의 『예술철학』(New York: Cambridge University Press, 1997), 4장에서 길게 비판되고 있다.

형식에 대한 기술적 설명의 한 이형이, 먼로 비어즐리(Monroe Beardsley)의 『미학: 비평철학에 있어서의 문제들』(Indianapolis, Indiana: Hackett Publishing Company, 1981), 4장에 들어 있다. 예술적 형식이라는 주제를 좀 더 깊이 알고 싶은 학생들은 양식에 관한 철학 문헌들을 참조하면 좋다. '양식'은 바로 예술작품의 예술적 형식을 표현하는 다른 낱말이기도 하기 때문이다. 양식의 철학적 개념을 공부하기 위한 좋은 문헌은 베렐 랭(Berel Lang)의 문집 『양식의 개념』(Ithaca, New York: Cornell University Press, 1987)이다. 특히 그 권 중 리처드 월하임(Richard Wollheim)의 '회화 양식' 두 견해를 보라.

평가 문제로서의 감상 개념은 폴 지프(Paul Ziff)의 『의미론적 분석』(Ithaca, New York: Cornell University Press, 1960), 6장에서 옹호된다.

예술과 미적 경험

1부 심미적 예술 이론

예술과 미학

'미학(aesthetics)'이라는 말은 다양한 의미를 가지고 있다. 일상 언어에서 사람들은 종종 아무개의(so-and-so) 미학——예를 들어 예이츠의 미학——에 대해 언급한다. 이것이 일반적으로 의미하는 바는 예이츠의 예술적 원리, 애호 그리고/또는 그의 현안과 같은 것이다. 독자, 청자나 관객도 이런 의미에서 '하나의 미학'을 가질 수 있다. 여기서 그것은 예술에 관한 그의 확신이나 선호를 가리킨다. 하지만 '미학'의 이론적 용법도 있다.

이번 장에서의 우리의 관심과 관련하여, 논평을 요하는 '미학'이라는 말의 여러 가지 용법이 있다. 그중 하나는 매우 넓고 다른 하나는 좁으며 세 번째 것은 편향적(tendentious)이다.

가장 넓은 의미에서 '미학'은 대략 '예술철학'과 같은 의미이다. 이 넓은 용법에서 이 책의 논의된 개론 과정은 종종 '미학'이라고 일컬어진다.

이런 관점에서 이 책은 **예술철학**이라기보다는 **미학**이라는 표제를 붙일 수도 있었을 것이다. 여기서 '미학'과 '예술철학'은 상호 교환될 수 있다. 어느 쪽을 선택하는가는 중요치 않은 문제이다. 이것은 느슨한 의미이지만, 철학자들 사이에서조차 자주 쓰이는 의미이다.

하지만 이론적 목적을 위해서 '미학'은 좁은 용법도 가진다. '미학'은 본래 그리스어 aisthesis에서 유래하는데, 이는 감각 지각(sense perception) 또는 감성적 인식(sensory cognition)을 의미한다. 18세기 중엽에 알렉산더 바움가르텐은 이 용어를 예술에 대한 철학적 연구를 포괄하는 명칭으로서 개조하였다. 바움가르텐은 예술작품이 주로 감각 지각과 매우 낮은 형식의 인식을 다룬다고 생각했기 때문에 이 명칭을 선택하였다. 바움가르텐의 용법에서 주목할 중요한 것은 그가 예술을 사물의 감수적(reception) 측면에서 보았다는 점이다. 그는 관객에 초점을 두는 방식의 관점에서 예술을 생각하였다.

따라서 철학자들이 좁은 의미에서 미학에 관해 말할 때, 그것은 철학자들이 예술작품과 독자, 청자, 관객 간의 상호작용에 있어 감상자 쪽에 관심을 둔다는 것을 의미한다. 일반적으로 '미학'은 분명히 감상자의 역할을 가리키는 명사를 수식하는 형용사로서 사용된다. 예를 들어 '미적 경험(aesthetic experience)', '미적 지각(aesthetic perception)', '미적 태도(aesthetic attitude)'와 같은 표현들이 그러하다. 이런 표현들은 모두 관객이 예술작품이나 자연에 대한 반응에서 가져오거나 경험하는 어떤 정신적 상태를 가리킨다.

즉, 여러분은 콘체르토나 일몰에 관한 미적 경험을 할 수 있다. 이런 맥락에서 미학 철학자(philosopher of aesthetics)의 과제는 다른 종류의 경험(지각, 태도 등)과 대조적으로 미적 경험(미적 지각, 태도 등)에 있어 특유한 것을 말하려는 것이다. 예컨대 컴퓨터 프로그램을 분석하는 경험과 미적 경험 간의 차이는 무엇인가? 여기서는 주로 경험을 일으키는 대상보다는 경험하는 주체가 강조되는 것이다.

그러나 '미적 경험' 말고도 미적 속성이나 미적 성질도 있다. 이것들은

무엇인가? 2장에서 논의했던 표현적 속성들은 미적 속성의 주요 부분집합이다. 그러나 모든 미적 속성들이 표현적 속성들인 것은 아니다. 왜냐하면 그것들 모두가 의인론적인 용어를 포함하는 것은 아니기 때문이다. 예컨대 우리는 예술작품과 자연의 경치가 '웅장'하고, '역동적'이고, '균형 있고', '통일적'이고, '아치 있고', '우아하고', '깨지기 쉽고', '혼란스럽다'고 말한다. '슬픈' 또는 '우울한'과는 달리, 이런 어법들은 정신적 속성이나 의인론적 속성들을 언급하지 않는다. 그러나 표현적 속성들처럼 이런 속성들도 예술작품 속의 판별 가능한 속성과 구조들에 수반된다. 더구나 미적 속성들이 표현적이든 않든 간에 이런 속성들은 그럼에도 불구하고 여전히 길이 3미터(being three meters)와 같은 속성들과는 다르다. 그것들은 **반응 의존적 속성들**이기 때문이다. 길이 3미터는 인간이 존재하든 않든 간에 대상이 가질 수 있었던 속성이다. 사람이 없는 우주에서도 대상들은 여전히 확정적인 길이를 가질 것이다. 하지만―예컨대 산에 부여되는―웅장함이라는 속성은 인간 지각에 의존한다. 어떤 규모와 지형을 가진 산은 우리에게 감수성(우리의 지각적 인식적 기질)이 있을 경우, 웅장한 것으로 우리와 같은 존재를 감동시킨다.

이것은 우리가 어떤 산을 웅장하다고 부르는 것이 임의적이라고 말하는 것이 아니다. 왜냐하면 사람으로서 우리는 모두 쿡산이 웅장하다는 것에 동의할 수 있기 때문이다. 그럼에도 불구하고 산의 웅장함을 간파하는 것은 우리와 같이 창조된 생물에 의존한다. 쿡산의 크기와 지형은 규칙적으로 반복해서 우리와 같은 사람에게 웅장함의 감각을 일으킨다. 아마도 고질라는 쿡산의 웅장함에 감동받지 못할 것이다.

미적 속성이 감응-의존적 속성인 한, 그것은 또한 사물의 감수적 측면과 연결되어 있다. 이것은 우리가 쿡산에 웅장함이라는 속성을 부여할 때 우리가 우리의 경험을 언급하고 있다는 것을 시사하는 것이 아니다. 그것은 대상의 속성―어떤 감각적이거나 구조적인 속성―을 언급하고 있다는 것을 의미한다. 그러나 그것은 대상이 가지고 있는 속성이며, 우리와

같은 경험자의 가능성과의 관계에서만 드러나는 것이다. 우리는 미적 성질을 우리 자신의 속성으로서라기보다는 쿡산과 같은 대상의 성질로서 경험한다. 그러나 이런 대상의 속성들은 우리와 같은 주체와의 관계에서만 획득될 수 있다. (나는 '인간과 비슷한(humans)'이라기보다는 '우리와 같은' 이라고 말한다. 왜냐하면 ET와 같은 다른 이성적 존재도 미적 속성을 간파할 수 있을 것이기 때문이다.)

'감상자——관계성(audience-relatedness)'이나 '감수자——관계성(receiver-relatedness)'을 가리키는 용어로서 이해할 경우 '미학'과 '예술' 사이를 갈라줄 적어도 하나의 가능한 구분이 있다. 원리상 예술 이론은 잠재적 감상자와 관계하지 않고도 기획될 수 있었다. 그것은 예술을 감상자를 언급하지 않고도 예술 대상과 그것의 기능만을 언급함을 통해서 해석할 것이다. 아마도 선사시대 사람들은 우리가 지금 예술이라고 부르는 것——신석기 시대 동굴 벽화에서 뛰노는 모습의 들소들——을 그들의 사냥터를 풍부한 먹잇감으로 채우기 위한 마술적 장치라고 생각했을 것이다. 그들에게 중요한 것은 감상자가 떠올린 이미지를 경험하는 것이나 감상자가 이용할 수 있는 속성이 아니라, 생존을 위한 대상의 기능이었다. 선사적인 예술 이론이 있었다면, 그것은 예술을 일종의 기술과 같은 것으로 보았을 것이다.

마찬가지로 심미적 탐구도 예술 대상을 언급하지 않고도 수행될 수 있었다. 별이 빛나는 밤하늘이나 바다의 폭풍과 같은 자연적 대상이나 사건은 미적 경험을 불러일으키며 미적 속성을 가진다. 철학자는 예술을 전혀 언급하지 않고도 자연 미학 이론을 개발할 수 있었다. 따라서 적어도 원리상 '예술'과 '미학'은 다른 이론적 연구 영역으로 보일 수 있다. **예술**은 주로 어떤 대상들을(예컨대 예술 재현론이 정의하려고 하는 그것의 성격) 이론적 영역으로 한다. 반면에 '미학'은 주로 예술작품에 반드시 특유하지 않은 감수적 경험이나 지각 또는 반응-의존적 속성들의 어떤 형식을 이론 영역으로 한다. 이 책은 **예술철학**에 관한 것이다. 주로 주의의 초점이

예술에 맞춰져 있기 때문이다. 이 책은 직접적으로 자연 미학(aesthetics of nature)을 다루지 않는다. 또한 이 책은 예술 정의가 미적 감수에 의존하는 경우의 문제를 미해결의 문제로 처리한다.

앞에서 간략히 언급했던 넓은 이론적 의미에서 예술철학과 미학 간에는 아무 차이도 없다. 그것들은 예술을 탐구하는 철학 분과에서 상호 교환할 수 있는 명칭으로 생각될 수도 있을 것이다. 그러나 좁은 이론적 의미에서 두 용어는 적어도 원리상 다른 주된 초점을 가진다. 예술철학은 대상-지향적이고 미학은 감수-지향적이다. 우리는 적어도, 특히 예술 정의의 면에서 미학의 문제를 주변적으로 묘사하는 예술철학을 상상할 수 있다.

그렇다면 원리상 이 두 탐구 영역은 비교될 수 있다. 미학은 예술철학보다 더 넓다. 미학은 자연도 연구하기 때문이다. 그리고 예술철학은 미적 경험이나 감상자의 반응을 언급하지 않고도 '예술'을 정의할 수도 있을 것이다. 그런 예술철학은 미적 경험이나 미적 속성을 모든 예술 속에 있는 필수 성분으로 간주하지 않을 것이다(그것들을 여전히 중요한 것으로 인정할 수도 있음에도 불구하고 말이다).

그러나 문제가 복잡해지는데, 예술에 대한 정의가 반드시 미적 경험이라는 개념을 포함해야 한다고 주장하는 예술철학의 한 접근법**도** 있다. 그런 정의는 명백한 이유 때문에 **심미적 예술 정의**(aesthetic definitions of art)라고 불린다. 다음 절에서 상세히 논의될 것인데 이런 견해에서 예술작품은 그 기능에 있어 미적 경험을 야기하는 대상이다. 심미적 예술 이론가들에게 예술철학과 미학은 어떤 의미에서 독립적인 탐구 영역일지도 모르지만 **사실상** 그렇지 않다. 실제로 예술의 지위는 밀접하게 그리고 뗄 수 없이 미적 경험과 연결되어 있다. 예술작품은 감상자에게 미적 경험을 주입하게 되어 있는 대상과 사건인 것이다.

예술과 미학 간의 관계를 이런 식으로 이해하는 것은 편향적이다. 왜냐하면 그것은 특수한 이론적 편견을 드러내기 때문이다. 그것은 예술의 본성에 관한 실질적인 주장을 하고 있다. 심미 이론가들에 따르면, '예술'과

'미학'은 어떤 추상적인 의미에서 다른 탐구 영역들에 대한 이름인 것으로 보일 수도 있을 것이다. 그러나 실제로 우리가 문제를 연구해보면 그렇지 않다는 것을 알게 될 것이다. 왜냐하면 심미 이론가들이 주장하듯이 사람들은 미적 경험의 개념에 호소하지 않고서는 예술이 무엇인지를 말할 수 없기 때문이다. 따라서 이런 견해에서 예술철학은 자연 미학의 연구와 함께 바로 미학의 영역에 소속된다.

심미적 예술 이론가에게 이 책을 **예술철학**이라고 부르는 것은 중립적인 문제가 아니다. 이 책은 **미학**이라고 불려야 했다. 왜냐하면 그런 이론가들은 예술의 본성에 관한 문제들이 결정적으로 미적 경험의 문제로 환원될 수 있다고 믿기 때문이다. 심미적 예술 이론가들에게 '미학'과 '예술철학'은 단지 같은 탐구에 대한 중립적인, 이론적으로 편파적이지 않은 명칭이기 때문에 상호 교환될 수 있는 것이 아니다. 오히려 그것들은 예술이 본질적으로 미적 경험의 매개물이기 때문에 상호 교환될 수 있는 것이다. 따라서 '예술'과 '미학'의 편파적인 용법에서 기본적인 이론적 관점은 두 용어가 상호 정의될 수 있다는 것이다. 특히 예술은 미학에 의해 정의될 수 있다. 심미적 예술 이론가에게 예술이 미적 경험에 의해 정의될 수 있다는 발견은 물이 H_2O라는 발견과 유사하다.

심미적 예술 정의

우리는 이미 형식주의를 논의하면서 잠깐 심미적 예술 이론들과 접촉하였다. 클라이브 벨(Clive Bell)은 예술을 의미 있는 형식을 통해 정의하였다. 그러나 여러분이 그에게 의미 있는 형식을 확인하는 법을 물었다면, 그의 답변은 미적 경험을 야기하는 또는 그가 말하듯이 미적 정서를 야기하는 역량을 지닌 것을 통해서라고 했을 것이다. 그럼에도 불구하고 우리는 형식주의에 대한 벨의 설명을 심미적 예술 이론으로 취급하지 않았다.

그는 자기의 정의에서 명시적으로 미적 경험을 언급하지 않았기 때문이다. 벨 식의 형식주의와 명백한 심미적 예술 이론가 간의 차이는, 후자가 그의 예술 정의에서 의미 있는 형식이라는 개념에 개입하지 않고도 직접적으로 미적 경험을 언급하면서 '바로 본론으로 들어간다(cut to the chase)'는 데 있다고 말해볼 수도 있을 것이다.

심미적 예술 이론가는 우리가 예술작품과 교제하는 데 있어 특별한 무엇인가가 있다는 가정을 가지고 출발한다. 그는 예술작품이 특이한 경험을 제공한다고 주장한다. 우리가 미술관을 거닐며 또는 콘서트홀에 앉아서 겪는 경험은 납세 신고 용지를 작성하고, 눈을 치우고, 식료품을 사고, 우주선을 건설하거나 뉴스 속보를 작성하는 것과 같은 다른 종류의 경험과는 다르다. 게다가 성질상 다른 종류의 경험과 다른 것 외에도, 우리가 예술작품과 만나는 경우에는 동질적인 무엇인가가 있다. 그 경험들은 특유한── 즉 **독특한**(distinctive) ──유형의 관조적 상태를 일으킨다.

다음 절에서 이 관조적 상태에 대해 좀 더 이야기하겠지만, 여기서는 잠시 통상적으로 예술작품과 만날 때 우리는 그것의 감각적 형식, 표현적 속성을 포함한 그것의 미적 속성 그리고 그것의 구도(design)에 주의를 기울인다고 말해두기로 하자. 우리는 대상을 잘 살펴보고 거기에 주의를 쏟지만, 막연하게 그러는 것은 아니다. 우리가 보고 듣는 것이 어떤 경로를 따라 우리의 주의를 끌도록 구조화되어 있었기 때문이다. 최선의 경우에 전술한 작품의 특징들은 흥미 있는 방식으로 상호 관계되어 있으며, 이 조화를 탐지하는 것은 만족을 불러일으킨다. 이런 종류의 관조나 몰입은 전화번호를 보는 것과 같은 실천적 작업을 수행할 때 우리가 경험하는 것과는 성질상 다르다고들 한다. 후자의 경우 우리는 경험을 경험 그대로 음미하는 것이 아니라, 일을 끝내기 위해 서두른다. 예술작품과 더불어 관조 상태가 그 자체로 보답을 받는다고 심미 이론가들은 주장한다. 우리는 어떤 것을 위해서 관조 상태에 들어가지 않는다.

이 관조 상태는 이론가들이 미적 경험이라고 부르는 것이다. 예술작품

은 이 특별한 상태를 경험하기 위한 기회가 되는 것이다. 예술작품은 그것을 촉진하는 장치이다. 게다가 우리는 우리 안에 그런 상태를 일으킬 목적으로 예술작품에 주의를 기울이는 것이다. 즉, 우리는 미적 경험을 얻기 위해 예술작품을 찾는다. 예술작품은 이런 자기 보상적인 미적 경험의 잠재적 원천으로서 감상자에 의해 존중된다.

지금까지 우리는 사물의 수용적 측면에서만 생각해왔다. 우리는 예술작품에 주의를 기울이는 감상자의 관심에 대해 이야기해왔다. 그러나 예술가 쪽은 어떨까? 감상자가 미적 경험을 얻기 위해 예술작품에 관심이 있다면, 그리고 예술가가 일반적으로 감상자를 얻는 데 관심이 있다면, 예술가가 하려는 일과 감상자가 예술작품으로부터 얻으려는 것 사이에는 어떤 연관이 있을 것 같다. 심미적 예술 이론가들에 따르면, 감상자가 얻으려는 것은 미적 경험이다. 따라서 예술가가 예술작품을 창작함으로써 하려는 일은 감상자에게——예컨대 대상을 미적 속성으로 채움으로써——미적 경험을 할 기회를 제공하는 것이라고 가정하는 것이 온당할 것이다.

심미 이론가의 논증을 평가하기 위하여, 다음과 같은 유비를 생각해보자. 사람들은 판자를 서로 붙이기 위해 판자를 뚫을 못을 산다. 철물점은 사람들의 이 목적을 위해 그들이 찾고 있는 것을 찾을 수 있도록 못을 비축한다. 따라서 철물점에 못을 공급하는 못 제조업자는 못을 만듦으로써 못 구매자의 목표를 달성해 줄 도구를 제공하려고 한다고 추측하는 것이 온당할 것이다. 이것은 못 제작자, 철물점 주인, 못 소비자 간의 사회적 연관에 대해 우리가 할 수 있는 최선의 설명이다. 마찬가지로, 감상자가 일반적으로 미적 경험을 획득하기 위해 예술작품을 이용하고, 바로 이 목적을 위해 예술작품을 찾는다면, 예술가는 일반적으로 미적 경험을 얻으려는 감상자의 목표를 실현하는 데 도움이 되게끔 기능하는 예술작품을 만들려고 한다고 보는 것이 맞을 것이다.

즉, 심미 이론가는 아래와 같이 주장한다.

252

1. 감상자는 미적 경험의 원천으로서 기능하는 모든 예술작품을 이용한다. 이것이 감상자가 예술작품을 찾는 이유이다.

2. 따라서 감상자는 예술작품이 미적 경험의 원천으로서 기능하기를 바란다(이것이 그들이 예술작품을 찾는 이유이다).

3. 예술가가 감상자를 얻는 데 관심이 있다면, 예술가는 그의 작품이, 감상자가 예술작품을 찾을 때 가지는 기대를 실현하는 데 도움이 되고자 의도할 것이다.

4. 예술가는 감상자를 얻는 데 관심이 있다.

5. 따라서 예술가는 그의 작품이, 감상자가 예술작품을 찾을 때 가지는 기대를 실현하는 데 도움이 되고자 의도할 것이다.

6. 따라서 예술가는 그들의 작품이 미적 경험의 원천으로서 기능하기를 바란다.

더구나 예술가가 그들의 작품이 미적 경험의 원천으로서 기능하기를 바라고, **또** 감상자가 어떻게 예술작품을 취급하든지 간에 이것이 감상자가 예술작품에서 기대하는 것이라면, 이것은 예술의 본성에 관한 한 논제, 즉 예술작품은 미적 경험을 일으키는 힘을 가지게 하려는 의도로 생산된 것이라는 논제를 상기시킨다. 이 이론은, 우리가 예술작품이라고 부르는 대상과 공연의 창작자와 소비자의 특유한 활동을 우리에게 명시적으로 가장 잘 설명해준다는 사실에서 그 지지를 얻는다. 즉, 예술작품이 미적 경험을 제공하는 능력을 갖도록 계획된 것이라고 가정하는 것은 우리의 예술적 실천——예술가와 감상자의 실천 및 양자 간의 관계——에 중심적이라고 여겨지는 활동을 가장 잘 이해하게 해준다.

또는 이것을 다른 식으로 다음과 같이 말할 수도 있을 것이다. 아마 우리는 예술작품과 관련하여 예술가와 감상자의 특유한 행동이 무엇인지를 알 것이다. 예술작품이 미적 경험의 원천으로서 기능하게끔 의도적으로 계획된 대상이라고 가정하는 것은 예술 창작자와 소비자의 행동에 관해

우리가 안다고 생각하는 것과 가장 잘 들어맞는 가정이다. 그렇다면 심미적 예술 정의는 아마도 예술작품에 대한 가장 알기 쉬운 설명——우리의 예술적 실천에 관해 우리가 믿는 것과 최대한 무모순적이고 가장 적합한 설명——일 것이다.

정확하게 말하자면, 심미적 예술 정의는 다음과 같이 주장한다.

(1) x가 어떤 능력을 가지게 하게끔 생산된 것이라면, 즉 (2) 미적 경험을 제공하는 능력을 가지게 하게끔 생산된 것이라면, 오직 그때에만 x는 예술작품이다.

이것은 기능적 예술 정의(a functional definition of art)이다. 왜냐하면 이것은 모든 예술작품이 가지고 있다고 여겨지는 의도된 기능을 통해 예술을 정의하기 때문이다. 심미적 예술 정의는 예술 재현론, 표현론, 형식주의와 경합하는 예술 이론이다. 왜냐하면 그것은 모든 예술을 포괄하는 이론으로서 제출된 것이기 때문이다. 그것은 예술 지위에 대한 두 개의 필요조건을 제안하는데, 이를 묶으면 충분조건이 된다.

심미적 예술 정의는 여러 가지 요소로 이루어져 있다. 왜 그런 요소들이 이론 속에 포함되는지를 보기 위해서 그것들을 하나씩 검토하는 것이 좋겠다. 이론의 한 요소는 예술가의 의도이다. 우리는 이것을 미적 의도라고 부를 수 있다. 그것은 미적 경험을 전할 수 있는 어떤 것을 창조하려는 의도이기 때문이다.

이 이론에서 우선 주목해야 할 것은, 적어도 예술작품의 창작을 유발하는 요인의 하나로서, 작품이 그런 의도를 가지고 제작되어야 한다는 것만을 그것이 요구한다는 점이다. 미적 정의는 미적 의도가 유일한 의도이어야 한다는 것을 요구하지도 않고, 지배적이거나 주된 의도이어야 한다는 것도 요구하지 않는다. 그것은 단지 미적 의도가 예술작품의 생산에서 작동하는 의도 중의 하나이어야 한다는 것을 요구한다.

이것은 예술작품이 종교적이거나 정치적인 의도를 실현하기 위하여 제작될 수도 있다는 것을 허용한다. 그것은 그 이면에 부가적으로 미적 의도가 있는 한에서만 예술작품일 것이다. 실제로 예술작품이 주로 어떤 종교적이거나 정치적인 목적을 실현하려는 의도를 가지고 창작될 수도 있을 것이다. 그러나 그것은 여전히 그것을 유발하는 미적 의도도 있어야 예술작품이라고 생각될 것이다. 십자고상(Christ's crucifixion)의 초상은 일차적으로는 숭배를 위한 것일지라도, 미적 경험을 촉진하려는 의도도 같이 있어야 예술작품으로 생각될 것이다.

이 미적 의도가 2차적일 뿐일 수도 있을 것이다. 그러나 어떤 것은 그 의도 속에 미적 의도가 들어 있을 경우에만 예술작품이다. 어떤 예술작품들은 오로지 미적 의도만을 가지고 있을 것이고, 다른 예술작품들은 미적 의도와는 다른 주된 의도를 가지고 있을 것이다. 하지만 미적 의도를 가진다는 것은 예술의 자격을 얻기 위한 필요조건이다. 미적 의도를 충족시키지 않는 한, 그 어느 것도 예술작품으로 생각될 수 없을 것이다.

게다가 관련 의도가 미적 경험을 주려는 의도라는 점을 주목하는 것이 중요하다. 예술을 창조하는 것은 의도가 아니다. 예술을 창조하는 것이 의도였다면, 정의는 순환적이 될 것이다. 왜냐하면 한 작품이 예술을 창조하려는 의도에 의해 만들어졌는지를 구별하기 위해, 우리는 이전에 무엇이 예술로서 생각되는지를 알아야 할 것이기 때문이다. 그리고 그 경우에 우리는 바로 이론이 정의하기로 한 것의 본성에 관한 지식을 전제하고 있는 것이다.

어떤 이는 미적 의도를 언급하는 것 때문에 정의가 실행될 수 없다고 염려하는 것 같다. 어떻게 우리는 한 작품 이면에 미적 의도가 있는지 없는지를 알 수 있는가? 의도는 예술가의 정신 속에 존재하는 것은 아닌가? 그리고 예술가의 정신은 감상자와 관계가 멀지 않는가? 어떻게 우리는 예술가가 그런 의도를 가진다는 것을 알 수 있는가?

실제로 이것은 그렇게 결정하기가 어렵지 않다. 예컨대 하나의 그림이

구성에 있어서의 주의, 색 배합의 조화, 조명 효과와 붓놀림에 있어서의
미묘한 변화를 나타낸다면, 그것은 그 그림이 미적 경험을 제공하려고
한다는 것을 보여주는 증거일 것이다. 여기서 우리는——행위자의 행동에
대한 최선의 설명으로서——일상적 의도를 추론하는 것과 같은 종류의
근거에서 미적 의도가 있다는 것을 추론한다.

　이 경우에 행위자는 예술가이다. 그의 행동은 그가 재료를 다루는
방식이다. 이런 배경에서 그가 미적 의도를 가졌다는 것은 그의 행동에
대한 가장 그럴듯한 설명이다. 게다가 예술작품과 더불어 미적 의도를
가정하기 위한 추가적인 증거가 작품의 장르이다. 미적 경험을 촉진하는
것이 한 예술 장르 속에서 작품의 표준적 특징일 때, 한 작품이 그런
장르에 속한다면, 그런 장르 속에서 작업하는 사람은 이런 일반적인
(generic) 의도를 공유할 것 같다.

　예술을 정의하는 데 의도라는 조건을 포함시킴으로써 심미 이론가는
예술작품과 자연 사이를 구분하는 데 성공한다. 앞에서 우리는 자연과의
많은 조우에서도 미적 경험이 동반된다는 점을 주목하였다. 만일 심미적
예술 정의가 미적 경험을 제공하는 대상의 능력을 통해서만 고안된다면,
이론은 너무 넓어질 것이다. 그것은 미적 경험을 일으키는 힘을 가진
예술작품을, 같은 힘을 가진 장대한 폭포와 구별해주지 못할 것이다.
이것은 예술작품을 다른 것들과 구별해주는 충분한 근거를 제공한다는
이론의 주장을 약화시킴으로 해서 이론을 너무 포괄적으로 만들 것이다.
그러나 예술작품에는 미적 의도가 있어야 한다는 요구를 통해 심미 이론가
는 일반적으로 예술작품을 자연에서 분리한다. 왜냐하면 자연은 심지어
미적 능력을 가진 자연적 대상도 어떤 사람의 의도에서 기인한 것이
아니기 때문이다.

　마찬가지로 정의 속에 의도를 언급해줌으로써 심미 이론가는 저급한
예술의 존재를 수용할 수 있다. 저급한 예술은 그 의도를 실현하지 못하는
미적 경험을 제공하려고 하는 작품들을 포함한다. 심미적 정의가 미적

경험을 촉진하는 능력에 대해서만 말한다면, 이론은 성공적인 작품들만을 예술이라고 생각할 것이다. 즉, 이론은 실제로 미적 경험을 자극하는 작품들만을 예술이라고 생각할 것이다. 이것은 우리에게 저급한 예술을 예술로 분류하는 어떠한 방법도 남겨주지 않을 것이다. 그러나 전 장에서 보았듯이, 이는 매우 반직관적인 결과에 이를 것이다. 그럼에도 불구하고 그것은 심미적 예술 정의에서 문제가 되지 않는다. 왜냐하면 예술적 직관을 언급함으로써 이론은 실패한 의도를 따라서 저급한 예술을 고려하기 때문이다.

사람들은 의도 개념에 그처럼 크게 의존하면 심미적 예술 이론가는 그의 정의를 거의 효과가 없게 만들 것이라고 우려할 것이다. 즉, 예술의 지위를 위해 요구되는 모든 것이——해당 의도의 실현이라기보다는——단지 미적 경험을 제공하려는 의도라면, 의도는 예술작품으로서 생각되기 위한 너무 쉬운 후보자가 되어버릴 것이다. 만일 한 작품이 어느 정도든 그것의 미적 의도를 이행할 필요가 없다면, 사람들은 어떤 인공물이 미적 의도를 가지면 그것이 예술이라고 주장할 수 있을 것이다. 따라서 심미적 예술 정의는 너무 넓다. 그것은 실제로 예술 사회에서 어떤 것을 배제할 아무 방법도 갖지 못한다.

그러나 이런 우려는 오해이다. 심미적 예술 정의는 많은 인공물에 예술의 지위를 거절할 수단을 가지고 있다. 이 수단은 하나의 의도 그리고 확장시키면 미적 의도를 가진다는 것이 무엇인가에 대한 개념에 있다.

의도는 적어도 두 요소로 이루어진 정신 상태이다. 믿음과 욕구가 그것이다. 서울로 가는 버스를 타려고 하기 위해서 나는 서울로 가려는 욕구를 가져야 할 뿐만 아니라, 서울이 존재하고 그곳이 우리가 버스를 타고 갈 수 있는 장소라는 그런 믿음도 가지지 않으면 안 된다. 내가 버스를 타고 서울로 가려고 한다는 의도를 갖고 있다고 여러분이 생각하기 전에, 여러분은 내가 관련 믿음과 욕구를 가지고 있다는 것을 확인해야 한다. 만일 내가 여러분에게 버스로 서울을 가려고 한다고 말했는데 여러분

이 버스정류장이 없는 공항에서 나를 본다면, 그리고 내가 진지하게 여러분에게 공항과 연결된 버스정류장이 없다는 것을 알고 있다고 말한다면, 여러분은 내가 버스로 서울을 가려는 의도를 가지고 있지 않다고 생각할 것이다. 아마 여러분은 내가 여러분을 속이거나 무언가를 숨기려고 한다고 생각할 것이다.

왜 여러분은 내가 버스로 서울을 가려고 한다고 생각하지 않을까? 그 의도에 맞는 믿음을 내가 가지고 있는 것처럼 보이지 않기 때문이다. 나의 말을 포함하여 나의 행동은 버스로 서울을 가려는 의도를 뒷받침하지 않는다. 실제로 나의 행동은 그런 의도와 어긋나는 것처럼 보인다. 여러분이 내가 버스로 서울을 가려는 의도를 가지고 있다고 생각하기 위해서, 내가 올바른 믿음을 가지고 있다는 것을 확인해야 한다. 나의 행동에 대한 여러분의 최선의 설명이 내가 올바른 믿음을 가지고 있다는 가정과 어긋난다면, 사정이 같을 경우 여러분은 내가 말한 것을 무시하려고 할 것이고, 내가 버스로 서울을 가려고 한다는 것을 부정하려고 할 것이다.

욕구라는 의도의 요소에 대해서도 마찬가지로 이야기할 수 있을 것이다. 만일 나의 행동이 내가 올바른 욕구를 가지지 않았다는 것을 드러낸다면, 여러분은 내가 서울로 가려는 의도를 가지지 않았다고 생각할 것이다. 만일 내가 공항에서 서울로 가려는 어떠한 노력도 하지 않고 두 달 동안 공항에 있다면, 여러분은 내가 말한 것을 무시하고 내가 실제로 서울로 가려는 욕구가 없다고, 따라서 갈 의도가 없다고 추측할 것이다.

서울에 관한 이 이야기는 예술과 무슨 관계가 있는가? 심미 이론가에 따르면, 미적 경험을 주려는 의도는 예술 지위의 본질적 요소이다. 따라서 한 예술가가 미적 의도를 가지고 있다고 생각하기 위해서 우리는 그가 그런 의도에 필수적인 믿음과 욕구를 가지고 있다는 것을 확인해야 한다. 만일 그의 행동, 특히 그의 작품이 관련된 믿음과 욕구를 그가 가지고 있다는 것을 보여주지 못한다면, 심미적 예술 이론가는 예술가가 미적 의도를 가진다는 것을 거부할 근거를, 따라서 그의 작품이 예술이라는

것을 거부할 근거를 가지는 것이다. 하나의 예——에드워드 콘(Edward T. Cone)의 악곡 「교향시」를 생각해보자. 이 작품은 점점 느려지는 100개의 메트로놈을 이용한다. 그것은 미적 경험을 촉진하려는 의도로 작곡된 것이라고 말할 수 있는가? 적어도 한 심미적 이론가에 따르면, 그렇다고 말할 수 없다. 왜냐하면 전통에 젖어 있는 음악 교수인 콘과 같은 사람은, 사람들이 점점 멈춰져 가는 100개의 메트로놈의 청각적 광경으로부터 미적 경험을 얻을 수 있다고 믿을 수 없는 것처럼 보이기 때문이다. 다른 모든 사람들처럼 콘도 그의 작품 효과가 관조를 일으키기보다는 청중의 머리를 돌게 할 것 같다고 느낄 것이다. 이 작품이 미적 경험을 제공한다고 콘이 생각한다면 콘은 정신이상자여야 했을 것이다. 그러나 그는 정신이상자가 아니다. 그리고 해석에 있어서의 관용의 원리에 따라 다른 모든 사람들처럼 콘도 '교향시'가 미적 경험을 주는 힘이 있음을 믿지 않는다고 생각할 수 있을 것이다.

더구나 같은 이유에서 우리는 콘이 청중에게 미적 경험을 자극하려는 욕구를 가진다고 생각하지 않을 것이다. 물론 그는 다른 이유 때문에 청중에게 어떤 다른 상태가 야기되기를 욕구한다. 음악 비평가나 콘 자신은 이 다른 상태의 정체에 관해 그리고 그것을 일으키고 싶어 하는 이유에 대해 우리에게 말할 수도 있을 것이다. 그러나 하여간 우리는 '교향시'를 통해 미적 경험의 기회를 주려는 의도를 콘이 가지고 있다고 생각하지 않을 것이다. 왜냐하면 콘이 그런 의도를 품기 위해 요구되는 믿음과 욕구를 실제로 가질 수 있었다는 것은 거의 있을 수 없는 일이기 때문이다.

그러나 어떤 작품과 관련하여 예술가가 관련된 미적 의도를 가진다는 것을 마음대로 거부할 수단(wherewithal)을 심미적 예술 이론가가 가진다면, 심미적 예술 정의는 너무 엄한 것일 것이다. 그것은 예술 사회로부터 어떤 유망한 후보자를 제쳐놓을 수 있다. 왜냐하면 관련 작품이 미적 의도에 의해 승인받는 것을 거부할 근거가 있기 때문이다. 심미 이론가는 미적 의도의 요소인 믿음 그리고/또는 욕구를 관련 예술가에게 귀속시키

는 것이 그럴듯하지 못하다고——정말로 받아들이기 어렵다고——논증할 수 있는 경우에는 언제나 그렇게 할 수 있다.

따라서 어떤 예술 이론가들은 뒤샹의 「샘」과 같은 레디메이드를 예술 고유의 영역에서 쫓아낸다. 보통 변기가 미적 경험을 줄 수 있었다는 믿음을 뒤샹만큼이나 지각 있고 학식 있는 사람에게 귀속시키는 것은 우스꽝스러운 일이기 때문이다. 아마도 그들은 뒤샹이 무언가를 했다는 점을 인정할 것이다. 그러나 그에 더하여 그들은 뒤샹이 분명히 미적 경험을 일으키려고 하지 않았으며 따라서 「샘」은 예술작품이 아니라고 주장할 것이다.

따라서 사람들은 심미적 예술 정의에 따라 예술작품을 제작하는 데 실패할 수 있다. 확실히 심미 이론에 따라 예술작품을 제작하는 것이 어려운 일이 아닌 경우도 있을 것이다. 그러나 말해두어야 할 두 가지 것이 있다. 첫째, 분류상의 의미에서 (좋은 예술작품을 제작하는 것은 어려울지라도) 예술작품을 제작하는 것은 실제로 너무 어렵지 않다. 따라서 심미적 예술 정의는 그런대로 괜찮다. 그리고 둘째, 이론에 따르면 예술작품을 제작하는 것은 쉬울지라도, 제작에 성공하는 것은 그렇게 쉽지 않다. 사람들은 그들의 의도가 미적이지 않았더라도, 예술작품을 창조하는 데 실패할 수 있었다. 따라서 심미적 예술 정의는 너무 넓은 것이 아니다. 그것은 예술 사회에서 후보자를 배제할 수 있다.

의도라는 요소 이외에 심미적 예술 정의는 기능이라는 요소도 포함한다. 기능 요소는 의도 요소 내부에 깃들어 있다. 작품이 미적 경험을 주는 **능력**(capacity)을 가진다는 것은 관련 의도가 의도이어야 할 것을 요구한다. 여기서 능력이라는 말은 결국 기능이라는 말이다. 즉, 예술작품은 미적 경험의 원천으로서 기능하도록 계획된 것이다. 그러나 예술작품의 이 의도된 기능은 단순히 미적 경험을 주는 능력으로 기술된다. 예술가는 예술작품과 더불어 제시할 뿐인 반면 감상자는 물리치기(depose) 때문이다.

예술가는 미적 경험을 지원할 수 있는 어떤 것을 제작한다. 그러나

260

이 기회를 이용하는 것은 감상자에게 달려 있다. 예를 들어 기독교인 감상자는 마틴 스콜세지(Martin Scorsese)의 영화 「그리스도 최후의 유혹」의 내적 구성에 의해 풍부하게 제공된 미적 경험의 가능성에 관여하려고 하지 않는다. 그러나 이 영화는 여전히 예술작품이다. 왜냐하면 역량이 많은 이에 의해 무시되었을지라도 그것은 미적 경험을 제공하게끔 구성되어 있기 때문이다.

따라서 예술작품이 변함없이 미적 경험을 일으키는 기능을 한다고 말하기보다는, 정의는 잠재해 있을 의도된 능력에 의해 진술된다. 감상자가 수용적이지 않다 하더라도, 작품은 여전히 예술작품일 것이다. 어떤 이유로 작품이 수행하기로 되어 있는 기능에 기여하도록 작품의 이용을 자제한다는 사실은 그것의 예술적 지위를 손상시키지 않는다.

심미적 예술 정의는 예술철학의 많은 주된 문제들에 체계적인 답을 제안한다는 점 때문에 특히 매력적이다. 그것은 예술작품이 좋을 때 왜 좋은지를 말할 수 있게 해준다. 명확히 말해서 예술작품은 그것의 주재적인 예술적 의도를 달성할 때——미적 경험을 제공할 때——좋다. 예술작품은 기대된 것(goods), 즉 미적 경험을 전달하지 못할 때 나쁘다.

심미 이론은 예술작품을 논평할 때 비평적 이유라고 생각되는 것에 대한 기준도 제안한다. 예술작품을 옹호하거나 반대하기 위한 비평적 이유는 한 예술작품의 요소나 전체로서의 예술작품이 미적 경험의 잠재적 산출에 공헌하거나 공헌하지 않는지, 그리고/또는 왜 그런지에 관한 논평과 관계한다. 예컨대 한 작품이 통일적이라고 말하는 것은 하나의 비평적 이유이다. 통일성은 미적 경험을 가지게끔 안내하는 예술작품의 특징이기 때문이다.

끝으로 심미적 예술 정의는 왜 예술이 가치 있는지를 말할 수 있게 해준다. 예술은 미적 경험을 주기 때문에 가치 있다. 따라서 미적 경험을 가지는 것이 왜 가치 있는지를 말할 수 있다면, 우리는 왜 예술이 가치 있는지도 말하고 있는 것이다. 예술의 가치는 미적 경험을 가지는 가치에서

나올 것이다.

심미적 예술 정의가 참이라면, 그것은 왜 예술이 좋고(저급하고), 무엇이 비평적 이유로 생각되고, 또 왜 인간 실천의 유기적 형식으로서의 예술이 가치 있는지를 설명할 수 있는, 체계적으로 통일된 예술 이론의 초석으로 쓰일 수 있을 것이다. 이런 범위 내에서 예술에 대한 그런 매우 통일적인 설명을 제공하는 것은 확실히 심미적 예술 이론을 위하여 상당히 중요하다.

물론, 그처럼 체계적인 방식으로 설명할 수 있게 해주는 이론의 요소는 미적 경험이다. 그것은 그런 이론 체계에서 중심적인 이론 용어이다. 예술작품은 미적 경험을 주도록 기능해야 하는 것이기 때문에, 예술작품은 이 일을 하는 능력을 가질 때 좋다고 하는 것이다. 비평적 이유는 이 기능을 용이하게 하거나 저해하는 예술작품의 특징에 주목하는 것인 것이다. 그리고 실천으로서의 예술은 미적 경험이 가치가 있기 때문에 가치를 가진다. 확실히 미적 경험이라는 개념은 심미적 예술 정의 및 그것과 다양하게 체계적으로 상호 관계되어 있는 설명적 이점(bonus)을 가능하게 해주는 지렛대이다.

미적 경험의 두 이형

전 장에서 보았듯이, 벨의 의미 있는 형식 이론이 가진 문제는 그것이 정확히 무엇인지를 설명하지 못했다는 것이다. 그는 미적 정서를 일으키는 것이면 무엇이든 다 의미 있는 형식이라고 주장하였다. 그러나 그는 미적 정서의 성격을 밝혀주지 못했기 때문에, 의미 있는 형식이라는 개념은 불운하게도 여전히 정의되지 않은 채로 남아 있다. 심미적 예술 정의에서 '미적 경험을 주는 능력'은 형식주의 이론에서 의미 있는 형식이 수행하는 것과 유사한 일을 수행한다. 따라서 심미적 예술 정의가 형식주의에 가해진 것과 같은 종류의 반론을 피하려면, 미적 경험 개념이라는 어떤 개념이

제공되어야 한다.

많은 다양한 미적 경험 개념이 있다. 미적 경험의 여러 특징들을 논의하기 위해서 책 한 권이 다 쓰인 적도 있었다. 따라서 우리의 논의는 선택적일 수밖에 없다. 미적 경험에 대한 두 가지 주요한 설명을 살펴보기로 하자. 그 각 설명을 **내용-지향적 설명**(content-oriented account), **정서-지향적 설명**(affect-oriented account)이라고 부르겠다.

내용-지향적 설명은 아주 간단하다. 미적 경험은 작품의 미적 속성에 대한 경험이다. 하나의 경험을 미적으로 만드는 것은 경험의 내용——우리가 주목하는 것——이다. 미적 속성은 한 작품의 표현적 속성, 그 감각적 외양(우아함, 깨지기 쉬움, 기념비성)에 의해 알려지는 속성 및 그것의 형식적 관계들을 포함한다. 편의상 이런 속성들은 통일성, 다양성, 강도(intensity)라는 세 개의 폭넓은 표제로 분류할 수 있다. 내용-지향적 설명에서 한 작품의 (또는 그 부분의) 통일성, 다양성 그리고/또는 강도에 주의하는 것은 그 작품의 미적 경험에 이르는 것이다.

한 작품의 통일성은 그것의 형식적 관계에 의존한다. 작품의 요소가 부분적으로나 전체적으로 조화되어 있을(co-ordinate) 경우, 그 작품은 통일되어 있다. 작품은 반복적인 모티프와 주제 덕분에(그 부분들이 적절하게 서로 닮아 있거나 연상시키는 덕분에) 통일적이거나, 또는 작품은 그 대부분의 요소들이 결말로 나아가는 소설의 줄거리처럼, 특이하고 정합적인 효과를 만들어낼 것이다. 우리가 작품의 통일을 이루는 특징과 그것의 상호 관계 형식에 주의할 때, 그 작품에 대한 우리의 주의는 미적 경험, 통일성에 대한 미적 경험인 것이다. 즉, 통일성은 우리의 경험을 미적으로 만드는 우리 경험의 내용 또는 대상이다.

작품은 또한 다양한 강도로 다양한 속성들——슬픔과 우아함 같은——도 가질 것이다. 작품은 극도로 즐겁거나 약간만 즐거울 수도 있을 것이다. 작품은 다른 정도로 열광적(hectic)이거나 섬세할 수도 있고, 무자비하거나 힘찰 수도 있을 것이다. 작품의 미적 속성에 주의하는 것, 그것의

가변적인 강도를 판별하는 것은 작품에 대한 미적 경험이다. 그것은 작품을 있는 그대로 질적인 차원에서 경험하는 것이다. 그리고 이런 질들은 항상 일정 정도의 강도——높거나 낮게 또는 그 중간쯤——를 가지고 나타날 것이기 때문에, 작품의 미적 성질에 대한 경험은 항상 작품의 강도에 대한 경험일 것이다.

어떤 미적 속성들을 집요하게 그려내는 작품——예컨대 (줄거리, 음악과 동작이 모두 슬픈 오페라에서처럼) 모든 영역에서 슬픔을 표현하는 작품——은 상당히 통일적이고 따라서 슬픔에 대한 매우 통일적인 경험을 제공한다. 그러나 모든 작품이 이런 종류의 통일성을 열망하는 것은 아니다. 많은 작품들이 다양한 다른 감정의 속성을 표현하려고 한다. 그중 어떤 작품들은 서로 현저하게 다를 수도 있다. 그러나 많은 다른 감정 상태가 전체적으로 풍부한 효과를 연상시키기 위해서 한 작품에 의해 묶여질 수도 있을 것이다. 셰익스피어의 희곡 중 많은 것이 이와 같은 것이다. 그것들은 여러 눈길을 끄는 것들에 우리의 주의를 붙들어 매기 위해 많은 다른 표현적 속성들을, 때로는 상반되는 속성들을 병렬한다.

예술작품의 다양성은 넓은 표현적 속성들을 표현할 뿐만 아니라 해당 예술작품에서 전개되는 인물, 사건 또는 어휘(낱말, 음악적 구성, 시각적 형식 등)의 범위를 늘림으로써 확보될 수 있다. 분명히 여기서 통일성과 다양성은 공변적(co-varying) 용어이다. 작품이 그 다양한 요소로 더 복잡해짐에 따라 통일성은 감소하는 반면, 그 주제와 요소가 반복되거나 서로 뒤섞이게 되면, 작품의 다양성은 점점 덜 발견될 것이다. 단색화는 다양성의 정도가 낮은 반면, 『카라마조프의 형제들』과 같은 대하소설은 통일적이라기보다는 불규칙하게 넓어질 것이다. 그럼에도 불구하고 극소수의 작품들은 전혀 아무 통일성 없이 완전히 다양하다. 차라리 다양성은 통상적으로 어떤 통일성을 가진 작품의 특징이다. 즉, 다양성은 전형적으로 통일성 안에서의 변화의 문제이다. 한 작품이 이런 유형의 다양성으로 뛰어날 때, 우리는 종종 그것을 복합적이라고 말한다.

대략적으로 말해서 내용-지향적 설명에 따르면, 미적 경험은 통일성, 다양성 그리고/또는 강도에 대한 경험인데, 여기서 작품의 이런 특징들이 다양한 방식으로 상호 관계되어 있다고 보아야 한다. 미적 경험을 가능하게 하는 것은 이와 같은 특징들을 가지는 데 있다. 즉, 작품은 이 특징들을 가져야만 미적 경험——통일성, 다양성과 강도에 대한 경험——을 제공하는 능력을 가진다. 예술작품은 감상하는 사람에게 이와 같은 특징들을 보여주려고 하는 그런 것이다.

미적 경험에 대한 내용-지향적 설명을 심미적 예술 정의에 끼워 넣으면, 우리는 다음과 같은 것을 얻는다. 만일 x가 감상을 위해 통일성, 다양성, 그리고/또는 강도를 보여주려고 한다면, 오직 그때에만 그 x는 예술작품이다. 감상자에게 이런 특징들을 보여주려고 하지 않는 것은 예술작품이 아니다. 감상자에게 그런 특징을 보여주는 데 성공하는 예술작품은 좋은 것이다. 그렇지 못한 예술작품은 저급한 것이다. 한 예술작품을 옹호하는 비평적 이유는 그것이 통일성, 다양성 그리고/또는 강도를 가진다는 것에 주목한다. 한 예술작품에 반대하는 비평적 이유는 그것이 통일성, 다양성 그리고/또는 강도를 가지고 있지 않다는 점을 지적한다. 그 외에도 인간 활동의 유기적 형식으로서의 예술은 가치 있다고들 하는데, 이는 인간 생활에서 통일성, 다양성 그리고 강도를 경험하는 것은 가치 있는 일이기 때문이다. 누가 그것을 부정할 수 있었을까?

이것은 미적 경험에 대한 내용-지향적 설명이다. 그것은 미적 경험에 대한 유일한 설명이 아니며, 아마도 가장 대중적인 설명도 아닐 것이다. 일반적으로 미적 경험에 대한 논의에서 **정서-지향적 설명**이 더 우세하다. 실제로 정서-지향적 설명은 아마도 미적 경험에 대한 규범적인 설명이라고 할 수 있다.

내용-지향적 설명은 미적 경험을 정의하기 위해 미적 속성에 의존한다. 미적 속성은 미적 경험이 경험하려는 것이다. 이것은 그런 경험의 특별한 양상에 관해 아무것도 말하지 않는다. 그것은 그런 경험이 무엇과 같은

것인지에 관해 아무것도 말하지 않는다. 즉, 그것은 그런 경험의 현상학을 제공하지 않는다. 거칠게 말해서 내용-지향적 설명은 그런 경험들을 그것들이 '담고 있는(contain)' 것에 의해 특징짓는다. 그것은 '담는 용기 (container)'에 대해서는 알려주지 않는다. 은유적으로 말해서 정서-지향적 설명은 바로 그 일을 하려는 것이다.

정서-지향적 설명에 대한 매우 유명한 한 해석에 따르면, 미적 경험은 사심 없고(disinterest), 공감적인(sympathetic) 주의와 의식 대상을 그 무엇이든 그 자체만을 위해서 관조하는 것을 그 특징으로 한다. 미적 경험은 주의(attention)의 한 형태이다. 어떤 종류의 주의인가? 사심 없고 공감적인 주의이다.

여기서 사심 없는 주의는 무관심적(noninterested) 주의와 같은 것이 아니다. 사심 없이 예술작품에 주의하는 것은 관심 없이 그것에 주의하는 것과 같은 것이 아니다. 여기서 사심 없음이라는 것은 '배후 목적 없는 관심'을 말한다. 법과 관련하여 우리는 사심 없는 판사——사건에서(원고가 패소하면 얻을 것 같은) 개인적인 이해를 가지지 않는 판사, 또는 (선거인에게 메시지를 보내려고 하는 것 같은) 배후 목적을 가지지 않는 판사——를 원한다. 우리는 사심 없이 판결하는——사건을, 사건 외적인 문제와 목적에서 판결하기보다는 공정하게 시비곡절에 따라 판결하는——판사를 원한다.

마찬가지로 미적 경험은 이런 식으로 사심이 없다. 우리는 있는 그대로의 예술작품에 주의한다. 우리는 예술작품이 아동의 도덕을 타락시키는지에 대해 묻지 않는다. 차라리 우리는 예컨대 작품의 형식적 구성이 적합한지 적합하지 않은지에 주의한다. 우리가 이슬람교도이고 작품이 이슬람교와 관계한다 하더라도, 우리는 작품이 우리에게 좋은 것인지를 묻지 않는다. 우리는 그것이 통일적인지, 복잡하게 다양화되어 있는지, 또는 강렬한지를 묻는다. 영화관에 많은 관객을 끌어들일 것인지를 계산하면서 자기 영화를 보는 영화 제작자는 영화를 사심 없이 보고 있는 것이 아니다. 그가 보고

있는 것은 그의 개인적 이익――그가 벌고 싶어 하는 돈의 양――과 관계되어 있다.

어떤 것에 사심 없이 주의하면서 우리는 일상생활의 절박한 관심――금전적 이익과 같은 우리의 개인적인 관심――에서, 그리고――아동의 도덕교육과 같은――사회 전반의 문제에서 벗어나 있음을 느낀다. 어떤 작가들은 다망한 일상생활로부터의 자유로서의 미적 경험을 이야기한다. 우리는 콘서트홀에 들어가서 음악을 들을 때 생활에서 벗어나 있다.

우리가 사심 없이 어떤 것에 주의할 때, 우리는 그것을 실천적인 문제와 연관시키지 않고 그것 자체를 목적으로 그것을 감상한다. 그것의 구성은 통일적인가, 그것은 만족스럽게 복합적인가, 그것의 두드러진 미적 속성은 무엇인가, 그것들은 강도가 있는가 없는가? 이것들은 사심 없는 관객들이 떠올리는 물음들이다. "이것은 사회를 위해 좋은가 나쁜가?", "그것은 돈이 되는가?" 또는 "그것은 성적인 흥분을 일으키는가?"와 같은 물음들이 아니다.

어떤 것에 미적으로 주의한다는 것에는 사심이 들어 있지 않다. 그러나 그것은 또한 공감적이다. 이때의 공감은 필시 우리의 주의에 영향을 미치는 이면의 목적을 허용하지 않는 것일 것이다. 그것은――우리 스스로 그것의 구성과 목적에 안내받도록 하면서――작품 속에 빠져드는 것을 의미한다. 공감적 주의는 대상을 향해 있으며, 대상을 구성하는 속성과 관계에 의해 우리의 정신 상태를 넘어 대상의 안내를 기꺼이 받아들인다. 공감적 주의는 우리 자신의 규칙을 개입시키기보다는 대상 자체의 규칙에 의해 놀이하는 것을 전제한다. 예를 들어 오페라에서 서로에게 노래할 때 사람들이 그렇게 하지 않는다고 말하는 대신에 오페라의 그런 관례에 동조하면서, 또는 공상과학 소설을 읽는 동안 시간 이동(warp-drive) 개념을 받아들이면서 말이다. 공감적으로 주의하는 것은 여러분 자신을 대상 창작자의 손에 맡기는 것――그가 시키는 대로 어디든지 가는 것, 무엇이든 그가 중점을 둔 것에 주의하는 것――을 수반한다.

미적 경험은 또한 관조(contemplation)의 한 형식으로서 기술된다. 이것은 수동적 상태로서 이해되어서는 안 된다. 한 대상을 관조할 때, 우리는 그저 수동적으로 그것의 자극을 받지 않는다. 그것은 소처럼 얼빠진 응시의 문제도 아니고, '묵상에 잠긴(lost in contemplation)'이라는 표현에서처럼 산만함이나 부주의의 상태도 아니다. 그것은 방향을 잃은 방심(wool-gathering)이 아니다. 한 대상을 관조한다는 것은 그 대상의 세부와 그것들의 관계를 예리하게 의식하는 것이다. 이런 의미에서 관조는 날카로운 관찰을 요구한다. 그것은 또한 종종 처음에는 상충하는 다양한 자극이 주어졌을 때 그것을 결합시키려고 하는 정신의 구성적 힘을 활발하게 발휘하는 것을 수반한다. 여기서 관조는 주의의 대상에 집중되며, 그것의 개별 요소들을 면밀히 관찰하고 그것들 간의 관련성을 찾으려고 한다.

이러한 관조 과정은 우리 주의의 대상에 의해 지속될 때 한없는 만족의 원천이 될 수 있다. 그 세부와 연관에 대한 적극적인 탐색은 그 자체로 상쾌할 수 있으며, 그런 활동이 일어날 경우 그 활동의 성공은 전체로서의 활동에 자기 보상적 쾌락을 줄 수 있다. 그것은 그 자체로서 가치 있다고들 한다. 우리가 장기 대국에서 (승패와는 무관하게) 정신력을 사용할 때 동반하는 쾌락을 그 자체로──우리를 더 나은 군사 전략가로 만들기 때문이 아니라──높이 평가하는 것처럼, 마찬가지로 미적 경험이 제공하는 정신적이고 정서적인 운동은 그 자체로 보상된다.

우리는 그런 경험을 함으로써 더 영리해지거나 예민해지는 결과를 얻을지는 몰라도, 그렇게 되기 위해서 그런 경험을 하는 것이 아니라, 구성적 힘의 적극적 발휘, 지각적 기술과 정서적 소질의 사용이 본래부터, 그 자체로 흥미 있기 때문이다. 우리가 우주 비행사가 될 준비를 하기 위해서가 아니라 (일부 탈것은 그럴지도 모르지만) 재미 때문에 박람회장의 탈것을 즐기는 것처럼, 미적 경험은 그 경험 자체를 위해서 추구되는 것이다.

정서-지향적 설명에 따르면, 미적 경험은 사심 없고 공감적인 주의이며,

그 자체를 위해 영위되는 대상의 관조이다. 이런 식으로 표현하는 것은 어떤 것이 미적 경험의 대상이 될 수 있었다는 것을 허용한다. 그럼에도 불구하고 어떤 대상은 다른 것보다 이런 종류의 경험으로 더 잘 안내한다. 구름은 침수된 건설 현장보다는 더 주의를 끌고 관조를 일으키는 대상이다.

게다가 어떤 대상들은 사심 없고 공감적인 주의와 관조에 아주 잘 맞게끔 의도적으로 구성될 수 있다. 그것들은 주의와 관조로 안내하는 구조——의도적으로 계획된 통일성, 복잡성 및 강도를 통해 그것을 촉진하는 구조, 그리고 그런 주의와 관조를 주는 구조——를 포함할 것이다. 미적인 경험을 하는 자는 혼자서 모든 일을 해야 하는 것은 아닐 것이다. 대상 자체가 사심 없고 공감적인 주의와 관조로 안내하도록, 그것을 경험하도록 또 최상으로 그것으로 보답하도록 구성될 것이다. 물론 그런 대상들은 예술작품들이다.

정서-지향적 설명을 심미적 예술 정의에 끼워 넣으면, 다음과 같다. 만일 x가 그 자체만을 위하여 사심 없고 공감적인 주의와 관조를 주는 능력을 가지도록 의도적으로 제작된다면, 오직 그때에만 x는 예술작품이다. 자연적 대상은 이런 능력을 가지고 제작되지 않는다. 따라서 예술작품이라고 생각되지 않는다. 인간이 만든 대부분의 인공물도 이런 의도를 가지고 제작되지 않는다. 따라서 그것들도 예술작품이 아니다. 많은 인공물이 사심 없고 공감적으로 관조될 수도 있을 것이다. 그러나 그것들은 이런 식의 주의로 안내하려고 하지 않는다. 그리고 많은 경우에 구도(design)의 문제에도 불구하고 많은 인공물들은 관련된 형태의 관조로 안내해주지 않는다. 그것들은 관조로 안내하지도 않고, 관조를 경험하게 해주지도 않고, 관조로 보답하지도 않는다. 예들 들어 차체 수리 공장이 전형적으로 그러하다.

정서-지향적 설명을 사용하면서, 우리는 예술작품을 사심 없고 공감적인 주의와 관조로 안내하고 부추기고 보답하려고 하는 능력을 가지도록 계획된 인공물(대상과 공연 모두)임을 확인할 수 있다. 이것이 심미적

예술 정의에 대한 정서-지향적 설명이다.

이런 접근법은 또한 하나의 예술작품을 좋다고 선언하기 위한 근거를 암시한다. 한 예술작품은 사심 없는 주의와 관조를 고무하고 지원하고 공급하는 능력을 가질 경우에 좋은 것이다. 그렇지 못할 때 저급한 것이다. 예술작품을 호평하는 비평적 이유는 작품의 의도된 기능을 실현하는 작품의 능력에 대해 논평하는 것이다. 반면에 부정적인 비평적 평가는 어떻게 한 작품이 그런 능력을 결여하는지를 보여주는 데 의거할 것이다.

일반적으로 예술의 중요성은 사심 없고 공감적인 주의와 관조에 대한 우리의 능력을 개발해주는 가치에 있다. 이때 이런 인간적 능력을 계발함으로써 얻게 되는 다양한 이득이 있다. 우리가 이런 능력을 고양하기 위해 미적 경험을 추구하는 것이 아니라, 차라리 그저 이런 능력을 발휘하기 위해서 추구함에도 불구하고 말이다. 우리의 인간적 능력이 미적 경험에 의해 증대된다는 것은 미적 경험이 우연히 가지는 부수적인 가치이다. 우리는 예술작품이 인간 생활에 이득이 되지 않을지라도 예술작품과 그로부터의 미적 경험을 추구할 것이다. 우리의 관찰력과 구성력의 발휘를 통하여 예술작품이 그처럼 이득이 된다는 것은 왜 예술이 그처럼 가치 있는 사회생활의 영역인지를 설명해줄 수 있다.

벨과는 달리, 심미적 예술 이론가는 미적 경험에 의해 그가 의미하는 것에 관해 침묵하고 있을 필요가 없다. 따라서 그의 이론은 그것의 중심적인 이론에 관해 아무 설명도 하지 않는다고 해서 거부될 수 없다. 실제로 우리는 심미 이론가가 미적 경험을 정의하는 적어도 두 가지 방법——내용-지향적 설명과 정서-지향적 설명——을 가진다는 것을 보아왔다. 이런 설명들은 나아가 심미적 예술 정의에 대한 두 개의 다른 해석을 생산한다. 따라서 심미적 예술 정의를 평가하기 위해서 우리는 각각의 해석을 조사해 볼 필요가 있다.

심미적 예술 정의에 대한 반론들

　심미적 예술 정의는 미적 경험에 대한 내용-지향적 설명이나 정서-지향적 설명에 의해 해명될 수 있다. 이 두 설명은 물론 연결될 수 있었다. 하지만 분석의 목적을 위해서 그것들을 하나씩 고찰하는 것이 더 편리하다. 그리고 하여간 그 어느 쪽도 단독으로는 설득력이 없다면, 그것들은 함께 합쳤을 때도 설득력이 있을 것 같지 않다.

　내용-지향적 설명의 방식을 쫓아 '미적 경험'을 해석하면, 만일 x가 감상을 위해 통일성, 다양성 그리고/또는 강도를 보여주려고 한다면 오직 그때에만 그 x는 예술작품이다.

　그러나 이 공식은 너무 넓기 때문에 예술 지위에 대한 충분조건을 제공하지 못한다. 사실상 모든 인공물이 감상을 위해 통일성, 다양성 그리고/또는 강도를 보여줄 것이기 때문이다. 한 덩어리의 빵은 한 단일한 대상인 덕분에 통일성을 가지며, 제빵사는 우리가 그것을 그렇게 파악하라는 의도를 가지고 그것을 우리에게 보여준다. 대부분의 인공물은 여러 부분——예컨대 전화기는 많은 버튼을 가진다——으로 되어 있다. 그리고 그것들은 그런 정도로 다양하다. 게다가 전화 회사는 우리가 그 부분들을 파악하기를 원하고 우리가 파악할 것이라고 믿는다. 마찬가지로 일상적인 인공물과 그 부분들은 변화하는 강도의 속성을 가지며——아마 그것들은 색칠로 구분되어 있을 것이다——또 그 디자이너들은 그것들의 변화하는 강도 덕분에 우리에게 이런 신호들을 판별해주려고 한다. 그러나 이런 예들 어느 것도, 심미적 정의의 조건을 만족시키는 것처럼 보일지라도, 예술작품이 아니다.

　이런 의견에 응수하여 심미 이론가는 그가 말하는 통일성, 다양성, 강도의 의미를 우리가 오해했다고 말할 것 같다. 이것들은 그냥 대상의 속성으로서가 아니라 **미적** 속성으로서 생각되어야 한다. 그것들은 대상의 외양에 대한 속성들이다. 푸른 나무가 들어찬 언덕은 우리가 차를 몰고

지나갈 때 연하고 부드러운 인상을 줄지도 모른다. 그것들은 우리와 같은 존재에게 그런 식의 인상을 남긴다. 그러나 그런 언덕과 나무는 부드럽지 않다. 여러분이 그것들에 가까이 다가가면, 그것들은 거칠고 긁혀져 있다. 차라리 그것들은 연하고 부드러운 것처럼 보인다.

마찬가지로 통일성, 다양성, 강도를 미적으로 말할 때, 그런 대상들이 우리에게 우리와 같은 사람에게 인상을 주는 방식에 관해 말하고 있는 것이다. 예술작품은 감상을 위해 통일성, 다양성 그리고/또는 강도를 보여주려고 한다. 이때 그런 것들은 미적 속성으로 생각된다.

그러나 이것은 여전히 너무 넓어서 적절한 예술 정의가 되기에는 거리가 먼 이론에 이른다. 왜냐하면 우리의 목적을 위한 많은 인공물들, 수많은 비예술적 대상들은 감상을 위해 통일성, 다양성, 강도의 속성을 보여주려는 것이기 때문이다. 모터보트는 많은 표현적 속성들을 강하게 보여주려고 한다. 그것은 강력성과 내구성을 가지고 있으며, 이런 강하게 돌출된 속성의 소유가 부득이 그것에 외양의 통일성을 주게 되는 것이다. 우리는 그것이 매우 '남성적(macho)'으로 보인다고 말할 수도 있을 것이다. 이것이 고속 보트의 디자인 뒤에 숨어 있는 유일한 의도는 아닐 것이다. 그러나 그것은 명백히 그런 의도 중의 하나이다.

다른 한편, 어린이 놀이터는 통상 다양하게 즐거운 것을 연상하도록 설계된다. 그러나 고속 보트나 놀이터는 예술이 아니다. 여기서 문제는 모든 종류의 인공물이 무엇보다도 감상을 위해 미적으로 통일성, 다양성, 강한 배열을 보여주려고 한다는 데 있다. 그러나 그런 인공물의 부분집합만이 예술작품이다. 감상될 미적 속성이 제시되어 있다는 것은 한 대상을 예술작품으로 한정해주기에는 충분하지 않다. 좀 더 강한 무언가가 필요하다. 그러나 그것은 무엇인가?

심미 이론가는 감상을 위해 의도된 미적 통일성, 다양성 그리고/또는 강도가 예술적으로 관련되어 있어야 한다고 말하고 싶을지도 모르겠다. 그리고 그 미적 속성들의 통일성, 다양성과 강도와 같은 특징들이 특히

예술적으로 관련 있는 예술작품의 속성이라는 것은 참이다. 즉, 그것들은 일반적으로 그것들을 보여주는 예술작품들에 대한 우리의 감상과 관계한다. 그러나 심미 이론가는 그의 정의에서 미적 관련성이라는 개념에 호소할 수 없다. 그것은 그가 이미 (무엇이 **예술**적으로 관련되는지를 말하기 위해서) 예술을 확인하는 법을 안다는 것을 전제하기 때문이며, 그것은 그의 정의가 해명해야 하는 것이기 때문이다. 따라서 여기서 예술적으로 관련된 속성에 대해 말하는 것은 순환적이 될 것이다.

실제로 우리는 어떤 대상이 예술작품이라는 것을 알기 때문에 그 대상 속에서 통일성, 다양성, 강도와 같은 속성들을 찾는다. 우리는 케이지의 「4분 33초」가 예술작품이기 때문에 그것의 의미 있는 특징으로서 다양성을 파악한다. 우리는 일상 주변의 다양한 소리에 감동받지 않으며, 또 그것들이 감상을 위한 다양성의 속성을 노출시키려고 한다고 거의 생각하지 않는다. 4분 33초에 다양성이라는 미적 속성을 부여하게 해주는 것은 4분 33초가 예술작품이라는 사실에 있다. 그러나 예술 지위가 감상을 위해 미적 속성을 의도적으로 제시할 수 있게 해주는 것에 있다면, 심미적 정의가 하는 방식으로 예술 지위를 특징지으려는 것은 잘못인 것처럼 보인다. 그 정의는 사태를 오해한 것처럼 보인다.

미적 경험에 대한 내용–지향적 설명에 따라 해석된 심미적 예술 정의는 예술 지위에 대한 충분조건을 주지 못한다. 그러나 감상을 위해 통일성, 다양성 그리고/또는 강도를 보여주려는 의도는 예술을 위한 필요조건인가? 확실히 예술가는 개인적으로 이런 각각의 속성들을 잃은 작품을 제작하려고 할 수 있다. 루이스 부뉴엘(Luis Bunuel)의 영화 「안달루시아의 개」는 통일감을 파괴하려고 하는 것처럼 보인다. 아무 명백한 서사적 논리 없이 이미지가 고의적으로 삭제되어 있다. 솔 르위트(Sol LeWitt)의 많은 조각들――단순한 기하학적 형태의 반복――은 거의 다양한 것처럼 보이지 않으며 그것들은 그런 식으로 보이도록 의도된 것처럼 보인다. 그리고 많은 레디메이드들은 어떤 뚜렷한 미적 속성이 들어 있지 않는데도

선택되며 따라서 전반적으로 강도를 결여한다. 이런 것들은 이론에 대한 반례들이 아닌가?

아마도 심미 이론가는 '아니다'라고 말할 것이다. 그는 한 작품이 통일성이나 다양성 또는 강도를 결여할지도 모른다는 것을 인정하지만, 감상을 위해 앞의 속성 어느 것도 보여주려고 하지 않는 예술작품이 있을 수 있다는 것을 부정할 것이다. 그 논증은 다음과 같은 것일 것이다. 통일성과 다양성은 공변한다. 따라서 한 예술가가 의도적으로 통일성의 결여를 주목하게 만드는 작품을 표현한다면, 그 작품은 반드시 다양성의 감각을 줄 것이다. 역으로 다양성을 경시하는 작품은 자동적으로 통일감을 산출할 것이다.

결과적으로 어떤 예술작품은 감상을 위해 통일성이나 다양성 어느 하나를 표현하려는 의도를 가지는 것으로 보여야 할 것이다. 왜냐하면 어느 한쪽의 부재는 감상을 위해 다른 쪽의 출현을 수반할 것이기 때문이다. 그러므로 감상을 위해 통일성이나 다양성 **어느 하나**의 의도적 제시는 모든 예술작품의 필요조건이다. 이를 피할 수 있는 길은 없다.

우리가 이 논증을 받아들일 수 있는지는 부분적으로 '통일성', '다양성'이라는 용어의 이해에 달려 있다. 감상을 위해 다양성의 속성을 표현하는 것이, 우리가 작품의 통일성 속에서 다양성을 느끼게 되는 것을 의미한다 해도, 확실히 어떤 추상 표현주의 그림과 같이 그 지각적 배열이 우리에게 다양성보다는 혼란함의 인상을 주는 그런 예술작품들이 있다. 더구나 예술가가 추구하는 것은 통일성 속의 다양성이라기보다는 혼란함일 것이다. 역사적으로 예술가들은 혼란을 일으키려고 하기 위한 많은 이유를 가졌었다. 따라서 통일성을 결여하는 한 예술작품은 감상을 위해 그에 상응하는 다양성을 표현하려고 하지 않을지도 모른다. 예술가는 총체적인 혼란과 혼미(disorientation)를 유발하기 위해서 부조화를 이용하는 데 관심이 있을 수도 있다.

게다가 한 예술가가 혼란을 일으키려고 한다 해도, 그가 감상을 위해

다양성을 표현하려고 한다는 것은 따라 나오지 않는다. 혼란과 혼미를 일으키는 작품 속에는 믿을 수 없을 만큼 많은 다른 것들이 있을 수도 있다. 그러나 예술가는 우리가 작품 속의 다양한 요소로 혼란에 빠지게 하려는 의도로 작품을 내놓지 않을 것이다. 작품의 목적은 우리로 하여금 작품의 다양한 요소를 관조하게 하는 데 있는 것이 아니라, 작품에 의해 당황하게 만들고, 어리둥절하게 만들려는 데 있다. 전 장에서 논의된 로버트 모리스의 일부 설치미술은 여기서 생각해볼 적절한 예이다.

마찬가지로 다양성을 경시하는 작품은 감상을 위해 통일성을 표현하려고 할 필요가 없다. 앤디 워홀의 영화 「엠파이어(Empire)」──엠파이어스테이트 빌딩에 대한 8시간짜리 영화──는 거의 다양하거나 복잡하다고 기술될 수 없다. 그것은 그 내용과 수법이 의도적으로 최소한으로 줄여져 있다. 사람들은 그것을 통일적이라고 부를 수 있겠지만, 그러나 우리가 그 통일성을 파악하는 것이 영화 제작자의 의도는 아니다. 오히려 워홀이 '엠파이어'를 통해 궁극적으로 탐구하려고 하는 것은 영화의 본성에 관한 통상적 개념에 대해 실험하는 것이다. 그것은 영화 사실주의(film realism)라는 주장에 대한 귀류법이며, 영화에 있어 중요한 것은 세계에 대한 기계적 재현이라는 견해에 대한 귀류법이다. "야! 미적으로 정말 통일적이네!"라고 말함으로써 영화에 반응하는 것은 「엠파이어」가 의도한 목적을 놓치는 것일 것이다. 따라서 다양성을 경시하는 예술작품은 감상을 위해 통일성을 표현하려고 할 필요가 없다. 그것은 아주 다른 중대한 일을 하는 것이다.

동시에 「엠파이어」는 엠파이어스테이트 빌딩을 촬영하는 방식에서 의도적으로 강조를 배제한다. 그것은 그 대상에 강한 미적 속성들을 부여하지 않는다. 건물을 유명하게 만든 어떤 미적 속성들을 강조하지도 않는다. 그 영화는 의도적으로 평범할 대로 평범하다. 따라서 「엠파이어」가 예술작품이라면, 감상을 위해서 통일성, 다양성 또는 강도를 보여주려고 하지 않는 예술작품들이 있을 것이다. 그런 작품들은 완전히 다른 의도를 가진 것으로 볼 수도 있을 것이다. 따라서 미적 경험에 대한 내용-지향적

설명을 통해 진술된 심미적 예술 정의는 모든 예술의 필요조건을 찾지 못한다.

그러나 미적 경험에 대한 정서-지향적 설명을 통해 심미적 예술 정의를 해석하는 것은 어떨까? 그것은 사태를 개선할 것인가? 그런 견해에서 만일 x가 그 자체를 위하여 사심 없고 공감적인 주의와 관조를 제공하는 능력을 가지도록 의도적으로 제작된다면, 오직 그때에만 그 x는 예술작품이다. 모든 예술작품이 반드시 그런 의도를 가지고 제작된다는 것은 믿을 만한 것인가?

그렇지 않은 것처럼 보인다. 여기서 가장 큰 문제는 사심 없음이라는 개념이다. 이미 우리가 몇 번이고 주목하였듯이, 많은 예술작품이 종교적이고 정치적인 목적을 염두에 두고 제작된다. 그것들은 사심 없이 관조될 수 있는 것들이 아니고 실천적 상황과 연결되어 있다. 페미니스트 소설은 삶을 바꾸게끔 독자들——남자 여자 모두——을 고무시킬지도 모른다. 여기서 각 성별은 정치적일 것이고, 소설은 남녀로 뒤섞여 있는 독자들의 이해를 다룰 것이다. 그런 소설은 사심 없이 읽혀질 것을 목적으로 하지 않는다. 사실상 사심 없는 독해는 소설의 의도를 파괴할지도 모른다. 즉, 사심 없는 독해가 그 소설의 2차적 목표라고 상상하는 것마저 상상하기 어렵다. 왜냐하면 그런 독해는 그것의 1차적 목표와 정반대되는 것이기 때문이다. 따라서 모든 예술작품이 사심 없는 관조를 일으키고, 유지하고 보상하려는 의도에 의해 인정되어야 하는 것은 아니다. 어떤 작품은 관심이 걸린 관조를 요구하며, 우리의 이해가 걸린 실천적 상황에 몰두할 것을 요구한다.

물론 심미 이론가는 그런 작품들이 실제로는 예술이 아니라고 주장할지도 모른다. 그러나 그것은 문제를 구걸하고 있는 것처럼 보인다. 왜냐하면 특히 규범적 예술작품이라고 생각되는 경우에도 이런 종류의 많은 예들이 있기 때문이다. 그런 작품들이 미적 속성과 형식적 구조를 가진다는 근거에서, 그런 특징들이 모두 수사적으로 독자를 개인적이고 정치적인 관심사로

이동시키는 데 봉사하고 있다 해도, 그 작품이 사심 없는 관조를 일으키는 2차적 의도를 가진다고 주장하는 것도 이해가 되지 않는다.

실제로 이와 같은 경우들은 심미적 예술 정의에 더 심각한 문제가 있음을 암시한다. 이론이 근본적으로 비정합적인 것이 되어버릴 수 있다. 정의는 예술작품이 사심 없고 **또** 공감적인 반응을 주는 능력을 가져야 할 것을 요구한다. 그러나 많은 경우에 이것은 불가능한 결합일 것이다. 확실히 인종차별에 항의하는 사회 소설──「비성(울어라, 사랑스런 조국이여〈Cry the Beloved Country〉)」의 각색과 같은──에 대한 공감적 반응은 분노하는 것이다. 그 드라마는 시청자들에게 그들의 사회와 삶을 변화시킬 것을 요구한다. 「비성」에 대한 공감적 반응은 시청자들에게 어떤 실천적 행동을 하게 만들거나 또는 적어도 그런 실천적 행동에 대해 생각하게 만드는 것이어야 한다. 그리고 이 실천적 행동 일부는 시청자의 일상생활에서 적절한 행동과 연결될 수도 있을 것이다.

「비성」은 시청자의 개인적이고 정치적인 문제와 연결된 실천적 문제에 대해서 이야기하며, 또 그것은 공감적 관객이라고 부를 만한 사람이 진지하게 고려하는 어떤 해결책을 지지한다. 이 경우에 공감적 관객(또는 독자)이 된다는 것은 보다 넓은 사회적 관심 및 심지어 개인적 관심과 관계하는 것이다(특히 흑인 관객이든 백인 관객이든 우리가 인종차별의 희생자라면 말이다). 따라서 어떤 의미에서 공감적 관객이 사심 없을 수 있는가? 사심 없는 태도와 공감적 태도는 여기서 상충한다. 만일 사람들이 「비성」과 같은 예술작품을 보고 있다면, 어떻게 작품에 대한 그들의 주의와 관조가 동시에 사심 없을 수 있는지를 보기란 어려울 것이다. 더구나 어떻게 한 예술가가 이성적으로 이런 식으로 주의와 관조를 모두 촉진하는 능력을 가진 예술작품을 의도할 수 있는지를 이해하기 어렵다. 그것들은 서로 상쇄되기 때문이다.

예술사는 개인적이고 사회적인 관심과 관계된 작품들의 예를 많이 제공한다. 예술작품은 종종 개인의 정체성을 형성하는 기능을 하고, 또

실천적 목표를 촉진하는 기능을 한다. 만일 작품의 제작자들이 작품에 사심 없고 **또** 공감적인 주의를 주는 능력을 가지게 하려고 한다고 우리가 가정한다면, 우리는 관련 작품의 제작자들이 자기 모순적인 의도를 가진다는 것에 동의해야 하지 않을까? 그러나 예술사의 많은 예들이 자기 모순적인 작품으로 이루어져 있다는 것은 매우 의심스러운 예술 정의이다.

물론, 심미 이론가는 작품이 아무튼 사심 없는 반응을 제외한 공감적 반응을 주는 능력만을 가질 경우 우리는 예술을 다루고 있지 않다고 주장할 수 있다. 한 작품은 의도된 양 능력이 실현될 수 있을 경우에만 예술이다. 그러나 이것은 예술사에 대한 극단적인 개정을 초래할 것이다. 전형적인 것으로 간주된 너무 많은 작품들이 전통에서 이탈할 것이다.

또는 심미 이론가는 싫어도 어쩔 수 없이 참여 예술작품의 창작자들이 자기 모순적이지만 그들은 그것을 깨닫지 못한다고 말할 수도 있을 것이다. 하지만 예술가들이 그렇게 대규모로 비합리적이라고 생각하는 것은 매우 불쾌한 것처럼 보인다. 왜냐하면 많은 예술가들이 사심 없음이라는 개념에 대해 의식적으로 명백하게 반대하기 때문이다. 이 딜레마에 대한 좀 더 분명한 해결은 미적 경험에 대한 정서-지향적 설명에 의해 정의내린 심미적 예술 정의가 예술 지위의 필요조건을 주지 않다는 것을 인정하는 것이다.

말할 나위도 없이, 심미 이론가는 예술작품이 공감적이고 **또** 사심 없는 반응을 일으키는 능력을 가진다는 생각을 **빼버림**으로써 그의 이론의 비정합성을 제거할 수 있다. 대신에 그는 예술작품이 사심 없는 주의와 관조를 주는 능력을 가진다는 것만을 요구할 것이다. 그것은 비정합성을 없애기는 하지만, 미심쩍게도 정의를 더욱 추상적으로 만들어버린다. 왜냐하면 사심 없는 반응을 고무하거나 제공하려 하지 않는 많은 예술작품들이 있기 때문이다.

예컨대 뉴기니의 세픽과 하이랜드 전사의 방패는 예술의 지위를 누리고 있다. 그것들은 재현적이고, 표현적이고, 형식적인 속성을 갖추고 있으며,

278

이해할 수 있는 제작 전통에 속해 있다. 하지만 그것의 무서운 얼굴 그림은 사심 없는 주의와 관조를 조장하려는 것이 아니라 적들을 놀라게 하려는 것이다. 그것들은 보는 이를 실천적 관심의 압박으로부터 풀어주려는 것이 아니라 도망가게 만드는 실천적 관심을 주려는 것이다. 모든 주물은 사심 없는 자세에 반하는 실천적 관심에 쓰이려는 것이다. 악마상에 대한 전 장의 논의는 또 다른 적절한 사례이다. 이런 예들이 예술작품이라면, 그 자체를 위해 사심 없는 주의와 관조를 주는 능력이 모든 예술의 필요조건이라는 것은 성립할 수 없다. 다른 문화권에 있는 우리들이 소위 사심 없는 주의를 가지고 박물관에서 이런 대상들을 살펴볼 수 있다는 것은 이런 작품들이 그런 반응을 주는 능력을 가지도록 제작되었다는 것을 보여주지 않는다.

심미 이론가는 단순히 x가 사심 없는 주의를 줄 경우에만 예술작품이라고 말하기 위해 여기서 능력이 **의도되어야 한다**는 요구를 뺄 수도 없다. 그것은 좋은 예술과 저급한 예술 간의 구분을 없앨 것이기 때문이다. 즉, 사심 없는 주의와 관조를 주지 못하는 작품——미적 경험을 주지 못하는 작품——은 전혀 예술이라고 생각되지 않는다. 그러나 저급한 예술을 포함하지 못하는 정의는 우리의 예술 개념을 적절하게 포착하지 못한다.

미적 경험에 대한 정서-지향적 설명에 의해 해석된 심미적 예술 정의는 예술의 충분조건을 제공하는가? 우리가 이미 익히 알고 있는 이유 때문에 그렇지 않다. 많은 비예술작품이, 심미적 예술 정의가 모든 예술작품에 그리고 예술작품에만 귀속시키는 주의와 관조를 촉진하는 능력을 가지고 있다. 고가의 칼붙이는 종종 그것들의 실용적 목적과는 무관하게 주의와 관조를 주는 미적 속성을 가졌다. 사바티어(Savatier) 칼은 아름다운 물건일 수 있다. 그런 만큼 우리는 그것을 사용하기보다는 보기를 더 좋아한다.

차도 역시 종종 미적 경험을 주기도 한다. 우리는 그것이 전해주는 미적 속성을 위해 뒤로 물러서서 그것의 선을 감상할 수도 있다. 물론

이 선들은 실천적 기능에 봉사할 것이다. 그러나 그것들은 또한 미적 윤곽을 보여주려고 하기도 한다. 차는 우아하게 디자인되어 있을 수도 있다.

아마도 그 이유 중 일부는 구매자들이 사람들에게 그들 자신에 대해 무언가를 말하기 위해 그런 차를 구입할 것으로 차 제조업자가 기대하기 때문일 것이다. 그러나 사람들은 차를 소유한다거나 회사의 주식을 사는 것 같은 개인적인 관심 없이도 차의 형태와 화려한 곡면에 주의할 수 있다. 더구나 이런 식으로 매력적인 외관을 통하여 눈에 호소하려는 것은 명백하게 차 디자이너의 의도 속에 들어 있다. 그러나 고속도로는 예술작품으로 들어차 있는 것이 아니다. 즉, **대다수의** 차는 예술작품이 아니다. 그러나 심미 이론가에게는 그것들이 (주문형 차만이 아니라) 예술작품으로 생각되어야 할 것처럼 보일 것이다. 그리고 이것은 정서-지향적 미학적 정의가 너무 넓다는 것을 보여준다.

미적 경험에 대한 내용-지향적 설명으로서도, 정서-지향적 설명으로서도 심미적 예술 정의는 예술의 필요조건이나 충분조건을 주지 못한다. 일부 독자는 우리가 여기서 직면한 문제가 실제로, 우리가 심미적 예술 정의에 끼워 넣었던 미적 경험 설명의 한계 때문에 초래된 것이라고 느낄지도 모르겠다. 그들은 x가 미적 경험 —— 이 개념에 대한 우리의 일상 언어 개념을 사용하면서 —— 을 일으키는 능력을 가지게끔 되어 있을 경우 오직 그때에만 그 x는 예술작품이다라고 진술했더라면, 심미적 예술 이론은 더 나은 성공의 기회를 얻을 것이라고 생각할지도 모르겠다.

물론, 우리가 '미적 경험'이라는 말에 관한 일상 언어적 직관을 가지는지에 관한 실질적인 문제가 있다. 사실상 그 개념은 우선 전문적인 개념인 것처럼 보인다. 그러나 우리가 그 개념에 대한 일상적인 의미를 가진다 하더라도, 여전히 이론은 실패할 운명인 것처럼 보인다. 심미적 정의는 예술작품만을 식별하지 않는다. 일상 언어는 예술작품 이외의 다른 사물들 —— 예컨대 포드 차 —— 도 미적 경험을 일으키는 힘을 가지게끔 의도적

으로 설계될 수 있다는 것을 인정하기 때문이다.

게다가 모든 예술작품이 말의 '일상적인' 의미에서 미적 경험을 일으키도록 설계되는 것은 아니다. 미적 경험을 일으키는 힘은 예술의 필요조건이 아니다. 뒤샹의 「샘」과 같은 일부 예술작품은 경험에 기초하기보다는 관념에 기초한 것이다. 사람들은 「샘」을 미적으로 경험하는 것은 말할 것도 없고, 심지어 그것을 경험하지 않고도 「샘」에 관해 생각하는 것으로부터 만족을 얻을 수 있다. 사람들은 그것의 형태와 지각적 속성을 통해 그것이 정확히 무엇처럼 보이는가를 알지 못하고도 그것을 해석하고 그것에 대해 생각할 수 있다. 아마 뒤샹은 「샘」이 그 형태와 지각 가능한 속성에 대해 사심 없는 관조를 일으키는 힘을 가졌다 할지라도, 예술의 본성과 미래에 관한 생각을 환기시키기 위해 그 자신의 의도를 전복시켰을 것이다.

따라서 심미적 예술 이론가는 그의 논증의 첫 번째 전제에서 실수를 범했다. 감상자가 **모든** 예술작품을 미적 경험의 원천으로 기능하도록 사용한다는 것은 사실이 아니며, 이것이 그들이 **모든** 예술작품을 찾는 이유도 아니다. 일부 예술작품은 관념을 추구하지 그것이 제공하는 미적 경험을 추구하지 않는다.

심미적 예술 정의가 가진 또 다른 일반적인 문제는 그들이 예술 지위를 미적 경험을 촉진하려는 기능에 의존하는 것으로 취급한다는 점이다. 그러나 한 후보자가 이런 능력을 가지는지 않는지는 종종 그것이 예술작품인지 아닌지에 의존한다. 뒤샹은 파리의 공기가 담긴 50제곱센티미터의 보통 유리병을 예술작품으로 제시하였다. 제목이 「파리의 공기(Paris Air)」였는데, 그것은 **장난스럽다.** (그리고 장난스러움(impishness)이라는 성질에 대한 미적 경험을 제공한다.) 왜냐하면 그것은 예술작품이기 때문이다. 그것은 파리의 모든 것들에 대한 예술 세계의 집착을 풍자적으로 비판하고 있다.

파리의 공기가 들어 있는 보통 유리병은, 우리가 지각적으로 뒤샹의

그것과 식별할 수 없음에도 불구하고, 비슷한 미적 경험을 주지 않을 것이고 주려고 하지도 않을 것이다. 사실 우리는 뒤샹의 유리병이 그것의 장난스러움을 인식할 수 있게 해주는 예술작품이라는 것을 안다. 실제로 그것은 예술작품이 아니었더라면 장난스럽지 않았을 것이다. 그러나 미적 경험이 때때로 예술 지위에 좌우된다면, 예술 지위를 미적 경험에 의해 정의하는 것은 순환적이다.

미적 경험을 주려는 능력이 예술 지위의 필요조건이라는 가정에 대한 이전의 많은 반례들은 아방가르드 예술에서 나온 것이었다. 이는 공정하지 않은 것처럼 보인다. 왜냐하면 앞에서 심미적 예술 이론가들이 종종 아방가르드의 작품을 예술작품이라는 것을 부정한다고 말한 적이 있기 때문이다. 예컨대 우리는 콘의 「교향시」를 그 반대 사례로 검토하였다. 따라서 심미적 예술 이론가들이 그런 작품을 예술작품으로 간주하지 않는다면, 아방가르드 작품을 심미적 예술 정의에 대한 반례로서 소개하는 것은 정당한 것인가?

많은 아방가르드 예술이 공공연히 반미학적인 한, 심미적 예술 정의가 그것을 수용할 수 없다는 것은 결코 놀라운 일이 아닐 것이다. 심미적 예술 이론가들은 이를 잘 알고 있으며 결과적으로 그들은 소위 반미학적 예술이 순수한 예술이라는 것을 부정한다. 그렇다면 심미적 예술 정의에서 그것을 언급하는 것은 단순히 문제를 구걸하는 것은 아닌가?

하지만 우리는 예술 정의가 예술을 분류하는 우리의 실천을 탐지해줄 것을 바란다. 반미학적 예술은 지난 85년 동안 존재해왔었고, 예술사가, 비평가, 수집가 그리고 많은 교양 있는 감상자에 의해 예술로 분류되었다. 그것은 20세기 예술의 주변적인 운동도 아니다. 그것은 종종 각광을 받기도 하였다. 뒤샹, 케이지와 워홀은 일반적으로 20세기 예술의 핵심인물로 간주되며, 그들은 오늘날의 예술 창작과 비평에서 지속적인 영향력을 발휘한다. 이것은 아무 반대자도 없다는 것을 말하지 않는다. 그러나 반대자들은 반미학적 예술에 대한 대단히 많은 예술가, 전문가, 역사학자,

비평가 및 예술 애호가들의 지칠 줄 모르는 관심을 막지 못했다. 그것은 반미학적 예술이 우리가 이용하는 예술 개념에 포섭되어 있음을 보증해주는 명백한 사례를 제시한다. 우리의 개념이 반미학적 예술을 용인할 만큼 충분히 포괄적이지 않는 한, 현대 예술의 실천들을 설명하기란 어렵다.

반미학적 예술의 존재는 예술 세계의 사실이며, 한동안 그랬던 것처럼 보인다. 심미적 예술 이론가는 그것을 정의할 수 없다. 만일 그것이 심미적 예술 정의의 결과라면, 그 정의의 비판자가 아닌 지지자는 문제를 구걸하고 있는 것처럼 보인다. 포괄적인 예술 이론은 우리의 실천 속에서 그것들이 드러나 있음을 보게 되는 만큼, 그 사실들을 수용하지 않으면 안 된다. 우리의 실천 속에서가 아니면 어디에서 우리의 사실들을 찾을 것인가? 심미 이론가는 매일 끊임없이 자라나는 거대한 양의 반대 증거에 직면하여 그가 사실들이라고 생각하는 것을 규정할 수 없다. 반미학적 예술이 우리의 발전하는 실천에 입각해 예술이라고 믿을 온갖 이유가 있으며, 이어서 이것은 심미적 예술 정의가 모든 예술을 포괄하는 이론이라는 것을 부정하기 위한 불가피한 근거인 것이다.

2부 미적 차원

미적 경험 재고

미적 경험은 모든 예술을 정의하는 데 작용하지 않는다. 비미학적 예술 심지어 반미학적 예술도 있다. 따라서 심미적 예술 이론은 모든 예술을 포괄하는 이론이 아니다. 하지만 미적 경험이라는 개념은 우리의 예술 논의에 널리 스며들어 있다. 따라서 그것이 어떤 의미를 가지고 있는지를 물어보아야 한다.

이미 언급하였듯이, 가장 대중적인 미적 경험 개념은, 미적 경험이 그 어떤 대상이든 그 자체를 위해 그 대상에 대한 사심 없고 공감적인 주의와 관조라고 주장한다. 우리는 사심 없음과 공감을 많은 예술작품과 결합시키는 이 견해에는 몇 가지 문제가 있다는 것을 지적해 왔다. 그러나 그런 긴장은 우리가 모든 예술을 정의하기 위해 미적 경험을 사용하려 할 때 문제가 될 뿐일지도 모른다. 문제는, 모든 예술작품의 특징을 정의하는 것은 말할 것도 없고 미적 경험의 제공이 예술작품의 특징이 아니라는

것을 인정하면서, 우리가 다만 미적 경험을 특징지으려 할 때 덜 절박한 것처럼 보일 것이다. 예술작품에 대한 우리의 반응——그것을 예술이라고 부르기로 하자——은 미적 경험과는 다른 것들을 포함할지도 모른다. 하지만 우리가 예술작품을 미적으로 경험할 때 그것은 무엇인가? 그것은 예술작품 자체를 위한 사심 없고 공감적인 주의와 관조인가?

우리는 소위 예술작품을 또는 자연과 같은 일상 사물을 미적으로 경험할 수 있다. 이런 경험들은 주의와 관조를 그것의 가장 특징적인 요소로 포함한다. 우리는 미적 경험의 대상을 보고 듣고 그리고/또는 읽으며, 그것들을 사려 깊게 살펴본다. 「블라이드데일 로맨스(Blithedale Romance)」를 축구처럼 비평하는 것은 아무리 즐거울지라도 우리가 통상 미적 경험으로서 생각하는 것이 아니다. 물론 대화형(interactive) 예술작품이 있으며, 또 자연에 대한 미적 경험은 종종 따뜻하고 잔잔한 바다를 건너가는 것과 같은 일을 수반한다. 그러나 일반적으로 이런 경험들은 우리가 이런 상호작용에 주의하고 그것을 반성할 때 미적이라고 불릴 뿐이다. 주의와 관조는 적어도 어떤 것을 미적으로 경험하는 가장 상습적인 방식이다.

게다가 미적 경험이라는 것은 적어도 이런 의미에서 공감적이다. 우리는 문제의 대상을 인식하고 그것이 인도하는 대로 우리를 맡기려고 한다. 그 대상이 불충분한 안내자인 것으로 판명될 수도 있을 것이다. 만일 그것이 예술작품이라면, 그것은 서투르게 구성된 것일 것이다. 또는 그것은 우리를 원하지 않는 곳으로 끌고 가려고 할 수도 있다. 그것은 우리의 공감을 사지 않을 수도 있을 것이다. 그러나 우리의 미적 경험은, 대상이 결국 우리의 지속적인 공감적 주의를 불가능하게 만든다 할지라도, 우리가 작품에 솔직하게 접근하는 한, 여전히 미적이라고 불릴 수 있다. 여기서 관계된 공감은 그 공감이 일어나는 곳을 보기 위해서 우리가 기꺼이 경험한다는 것만을 요구할 뿐이다. 우리가 대상과 만나기 전에 완전히 그것과 가까이 있었다면, 우리는 그것을 미적 경험이라고 부르지 않을 것이다.

살만 루슈디의 『악마의 시』를 읽는 이슬람 근본주의자는 그것을 관대하게 탐색하려고 하지 않고 모든 말을 불경스러운 것으로 생각하려고 하면서, 일반적으로 작품의 미적 경험이라고 불리는 것을 경험하지 못한다. 한편 책을 읽어보려고 하지만 너무 지루하다고 생각해서 결국은 읽기를 그만둔 독자들은 적어도 공감의 요구에 의해 미적 경험을 가졌었다고 할 수 있다. 비록 그의 경험이 궁극적으로 그 책에 대한 잘못된 해석이라고 할지라도 말이다. 여기서 공감은 마지막에 가서는 철회된다 할지라도 책에 대해 온당하게 개방적일 것을 요구한다. 우리는 일반적으로 작품의 구성과 그 구성이 하려고 했던 것을 무시했던 한, 작품에 대한 경험을 미적이라고 부르지 않을 것이다.

주의, 관조와 공감은 미적 경험이라는 개념의 온당한 요소인 것처럼 보인다. 그러나 사심 없음은 어떤가? 사심 없음은 일반적으로 미적 경험의 가장 중요한 요소로 간주된다. 그러나 미적 경험이 실제로 사심이 없는 것인가?

사심 없는 주의는 미적 경험의 특징이라고 생각된다. 그런 상태의 존재는 종종 어떤 예들을 고찰함에 의해서, 그리고 무사심성을 그 예들을 설명하기 위한 최선의 개념으로 제안함에 의해서 암시된다. 예컨대 만일 어떤 사람이 자기 딸이 학교 연극에 관계하고 있기 때문에 그 연극을 보러 간다면, 그리고 딸의 연기에 기뻐서 내내 고개를 끄덕이면서 시간을 보내고 있다면, 무사심성의 지지자는 그의 경험이 미적이지 않다는 데 우리 모두가 동의할 것이라고 말할 것이다. 여기서 잘못된 것은 무엇인가? 무사심성의 지지자는 이렇게 설명한다. 그의 주의는 그의 개인적 관심에 따른 것이다. 그것은 불편부당하지 않다. 그것은 사심 없는 것이 아니다.

마찬가지로, 한 예술 후원자가 그가 새로 구입한 그림이 그를 세계적으로 유명하게 만들 것임을 확신하기 때문에 그 그림을 칭찬한다면, 그의 주의는 그의 개인적 관심에 의해 고취된 것이다. 그의 경험은 무사심적인 것이라고 부를 수 없다. 그리고 그것이 바로 우리가 그의 반응을 미적

경험이라고 부르지 않게 되는 이유이다.

끝으로 볼셰비키 공산당 정치위원이 스탈린에 대한 모든 언급이 아첨임을 보여주는 소설만을 읽는 경우, 그는 대부분의 사람들이 미적이라고 부르는 방식으로 읽고 있는 것이 아니다. 왜 그런가? 그의 주의는 실천적이고 정치적인 관심에 따른 것이지 무사심성에 따른 것이 아니기 때문이다.

확실히 이런 경우들에는 문제의 감상자들이 해당 예술작품에 반응하는 방식에 있어 잘못되거나 불충분한 무엇인가가 있다. 무사심성의 지지자는 이 모든 사례들, 그리고 그와 같은 많은 다른 사례들을 포괄하는 설명을 제공한다. 이 모든 예들에서 문제는, 이런 '예술 애호가'들이 관련 예술작품에 잘못된 주의를 돌리고 있다는 점이다. 그들의 주의는 사심 없는 것이라기보다는 관심과 결부되어 있다.

그러나 이런 설명에는 주의와 관조가 관심 있는 것이거나 사심 없는 것이라는 뚜렷한 가정이 들어 있다. 그러나 주의가 관심 있는 것이거나 사심 없는 것이 아니라면, 미적 경험이 반드시 사심 없는 주의에 의해 정의되어야 한다는 생각은 받아들일 수 없을 것이다. 이것이 가능한지를 우리가 지금 살펴보아야 한다.

무사심성은 어떤 종류의 주의를 식별하는 것으로 여겨진다. 딸의 연기에만 집중하는 여성은 (무사심적이라기보다는) 관심에 얽매여 연극에 주의하는가? 또는 그녀는 전혀 연극에 주의하고 있지 않은가? 마찬가지로 처음부터 명예를 꿈꾸는 예술 후원자는 그림에 사심 없는 주의를 보내는 데 실패하지 않았는가? 그가 명성을 꿈꿀 때, 그는 그림에 주의하고 있지 않다. 그는 낙원(never-never land)에서 벗어나 있다. 공산당 정치위원도 전반적으로 소설에 주의를 기울이고 있지 않다. 그는 스탈린에 대한 언급에만 유의하면서 소설을 불완전하게 읽고 있다.

이런 것들은 무사심적 주의라고 하는 특유한 종류의 주의를 동원하는 데 있어서의 실패가 아니다. 오히려 이것들은 부주의(inattention)의 예들이다. 즉, 무사심적 주의의 지지자가 관심이 개재된 주의라고 부르는 것은

어떤 종류의 주의가 아닐 것이다. 그것을 주의 혼란(distraction)이나 부주의라고 부르는 것이 더 정확할 것이다.

일반적으로 사심 없는 주의와 관심이 개재된 주의는 구분된다. 이것들은 두 개의 대조되는 주의의 형식일 것이다. 그러나 이런 대조는 진정한 대조인가 아니면 다른 대조——주의와 부주의 간의 대조——를 만드는 그릇된 방식인가? 확실히 이전 예에서 어머니, 예술 후원자, 공산당 정치위원을, 사심 없는 주의라고 하는 특별한 종류의 주의에 그들이 참여하지 못한 것으로 기술하기보다는 부주의한 것으로 기술하는 것이 더 이해가 갈 것이다. 우리는 이런 경우에 사심 없는 주의 대 관심이 개재된 주의라기보다는 주의 대 부주의에 대해 말해야 하지 않을까?

사심 없는 주의라는 이름을 얻을 만한 특별한 형태의 주의가 있는지 없는지를 결정하기 위해 시드니와 이블린의 경우를 생각해보자. 이 두 사람이 베토벤의 피아노 협주곡 5번 「황제」를 듣고 있다. 시드니는 그 음악을 순수한 즐거움을 위해 듣고 있다. 그녀는 그것의 미적 속성에 주의하고 그것의 구성을 신중하게 따라간다. 이블린도 같은 식으로 그 음악을 듣는다. 그녀는 그것의 미적 속성에 주목하고 모든 구성적 변주에 주의하려고 애쓴다.

그러나 시드니와 이블린 간에는 이런 차이가 있다. 내일 이블린에게는 「황제」의 미적 속성과 음악적 구조에 관해 상세히 논하게 될 것이라고 생각되는 음악 이론 시험이 있다. 이블린은 그녀의 주의를 자극한 좋은 점수를 따려는 갈망을 가지고, 개인적인 이해를 가지고 콘체르토를 듣고 있다. 그러나 이블린이 이런 식으로 자극을 받는다는 사실은 그녀가 콘체르토에 주의하는 방식이 시드니가 음악을 듣는 방식과 달라야 한다는 것을 의미하는가?

시드니와 이블린은 같은 곡조, 악구, 악장을 듣고 있다. 이들은 같은 미적 속성들을 이해한다. 그들은 시간이 흘러가는 대로 같은 음악적 구성을 쫓고 있다. 실제로 심지어 이블린이 시드니가 주목하는 것보다 더 잘

미적 속성과 구성을 주목하는 것도 가능하다. 확실히 이블린은 예술가가 의도하는 것에 맞게끔 콘체르토에 주의를 기울이고 있다. 그녀는 시드니가 하고 있는 것을 정확하게 하고 있을 것이고 심지어 그 이상의 것을 하고 있다. 이블린의 주의 방식이 시드니의 방식과 질적으로 달라야 한다고 말하는 것은 무슨 의미가 있을까?

주의는 어떤 것에 정신을 집중하는 문제이다. 이블린은 확실히 「황제」에 정신을 집중하고 있다. 여기서 그녀의 집중의 양, 질, 초점이 시드니의 것과 다르다고 가정할 아무 이유도 없다. 이블린의 동기가 시드니의 동기와 다르다는 것 ─ 이블린의 동기는 좋은 점수를 따는 것이고, 시드니의 동기는 즐기려는 것 ─ 이 무슨 차이를 일으키는가? 어떤 것에 주의하는 것은 사람의 동기와는 무관하게 그것에 집중하는 것이다.

은행 강도와 구조팀은 금고실의 다이얼 자물쇠에 주의하기 위한 다른 이유를 가질 것이다. 금고털이범은 안에 있는 돈을 훔치려고 한다. 경찰관은 문 뒤에 갇힌 사람들을 구출하려고 한다. 그러나 이 두 사람은 같은 식으로 자물쇠 제동판의 걸쇠에 주의한다. 마찬가지로 만일 순전히 재미 때문에 자물쇠를 여는 데 관심이 있는 제3의 인물을 우리가 상상한다면, 우리는 그가 다이얼 자물쇠에 쏟는 주의 방식이 도둑이나 경찰관의 주의 방식과 질적으로 다르다고 말하지 않을 것이다. 여기에는 관심이 개재된 주의와 사심 없는 주의라고 하는 두 종류의 주의 ─ 집중하는 두 개의 다른 방식 ─ 가 있는 것이 아니다. 그냥 평범한 주의가 있다.

주의의 행위는 그것의 대상에 의해 확인된다. 동기가 달라도 주의의 행위는 이루어진다. 평론가는 논평적 안목을 가지고 조각을 유심히 본다. 관람자는 순전히 즐거움을 위해서 그것을 관조한다. 이들이 다 조각을 좋아한다고 가정해보자. 평론가가 기사를 보내야 하기 때문에 그의 주의 방식 ─ 그가 보는 것이나 그가 그것을 풍부한 상상력으로 고찰하는 법 ─ 이 평범한 관람자의 방식과 달라야 한다고 말하는 것은 믿을 수 있을 만한가?

시드니와 이블린에 대해서 다시 생각해보자. 이제 그들의 동료 제롬을 끌어들이자. 제롬도 「황제」의 레코드판을 튼다. 그러나 제롬은 애인에게 그의 고급문화 취향을 알리기 위해 레코드판을 틀고 있다. 그는 거의 음악을 듣지 않는다. 그리고 그럴 때 그는 어떻게 하면 애인이 그를 경외심을 가지고 바라보게 할까 하는 몽상에 젖어 있다. 우리는 콘체르토에 대한 그의 주의를 관심이 들어 있다고 부를 것인가?

그러나 이블린의 주의는 제롬의 주의와 같은 것인가? 그녀는 시드니와 같이 음악의 성질과 구성에 주의하고 있다. 여기서는 이블린과 제롬이 관심에 얽매여 주의를 기울이고 있는 반면, 시드니는 사심 없이 주의를 기울이고 있다고 말하기보다는, 시드니와 이블린은 음악에 주의를 기울이고 있는 반면 제롬은 기울이지 않고 있다고 말하는 것이 옳은 것처럼 보이지 않을까?

즉, 여기서는 사심 없는 주의와 관심에 얽매인 주의 대신에, 주의가 있고 부주의가 있다. 주의와 부주의라는 개념은 사심 없는 주의와 관심이 개재된 주의라는 개념이 어머니, 예술 후원자, 공산당 정치위원의 사례들을 설명하고 있는 것과 똑같이, 더 잘하는 것은 아니더라도, 그것을 잘 설명한다. 더구나 주의-부주의라는 쌍이 시드니, 이블린과 제롬에게서 일어나고 있는 일을 기술하는 데 사심 없음-관심 있음이라는 쌍보다 더 잘 기술한다. 따라서 사심 없는 주의라는 개념을 완전히 생략해버리는 것이 더 나을 것이다.

이것은 또한 우리가 주의에 의해 의미하는 것과 일치하는 것으로 보인다. 주의는 집중이다. 이것은 강도 있게 잘 해낼 수 있거나 전혀 그렇지 못하거나 한 것이다. 우리는 동기와 무관하게 하여튼 이런 식으로 어떤 대상에 집중할 수 있다. 동기는 주의의 고유한 활동의 부분이 아니다. 동기는 주의의 활동을 일으키기는 하지만, 특수한 종류의 주의의 활동에 한정되지 않는다. 우리는 개인적으로 그림에 주의를 쏟도록 자극받을 수 있지만, 그럼에도 불구하고 산만한 태도로 그것에 주의할 수 있다.

또 음악학자의 열의로써 음악 작품을 듣고 그것의 모든 변주와 변화를 따라갈 수 있음에도 불구하고, 산만한 태도로 그것에 주의할 수 있다. 우리의 동기는 우리 주의의 질을 결정하지 않는다.

'사심 없음'은 어떤 주의의 활동과 관련된 우리의 동기를 가리킨다. 따라서 그것은 주의의 고유한 성질이나 부분이 아니다. 기껏해야 그것은 어떤 주의의 행동을 유발할 수도 있는 어떤 인과적 요소를 암시하거나 그것의 결여를 암시한다. 그것은 주의의 요소도 아니고 주의하는 방식도 아니다. 따라서 미적 경험을 정의한다고 하는 사심 없는 주의의 과정은 실제로 존재하지 않는다고 의심할 만한 근거가 있다. 주의와 부주의만 있지 '사심 없는 주의'라는 어떤 희귀한 물건이 있는 것이 아니다.

게다가 사심 없는 주의라는 개념은 우리가 처음에 생각했던 설명력을 갖지 못한다. 실제로 그것은 어머니, 예술 후원자, 공산당 정치위원들이 저지른 잘못에 대한 최선의 설명이 아니다. 저들이 저마다 예술 대상에 반응하는 방식은 그들이 사심 없이 주의하는 데 실패했기 때문이 아니라, 그것들에 주의하는 데 실패했기 때문에 불완전한 것이었다. 그 일상 언어 용법에서 주의 산만(distraction), 부주의와 무주의(nonattention)라는 개념들은, 왜 예술작품에 대한 어떤 종류의 반응——예술 후원자의 것과 같은 반응——이 결함 있는 것인지를 설명하는 데 있어, 사심 없는 주의라는 혼성적인 전문 개념보다 훨씬 더 정확하고 유용하고 호소력이 있다. 따라서 설명적 관점에서 사심 없는 주의라는 개념은 없어도 되는 것이다.

물론 사심 없는 주의에 대한 앞의 논의는 적어도 그것이 특별한 주의 방식을 가리키는 것을 의미할 경우, 그런 것은 없다는 것을 보여준다. 그러나 사심 없는 주의(그리고 관조)가 존재하지 않는다면, 그것은 미적 경험을 정의하는 데 쓰일 수 없다. 따라서 미적 경험에 대한 한 설명——미적 경험이 사심 없는 주의라는 설명——은 포기되어야 한다.

이로부터 적어도 두 개의 결과가 도출된다. 첫째, 이번 장의 1부와 관련하여, 만일 사심 없는 주의(그리고 관조)와 같은 것이 없다면, 그것은

정서-지향적 설명에 의해 해석된 심미적 예술 정의가 옳을 수 없는 또 다른 이유가 될 것이다. 만일 유관한 미적 경험——말하자면 사심 없는 경험——과 같은 것이 없다면, 그리고 예술가들이 이를 안다면(대다수는 아는 것처럼 보이는데), 예술작품은 본질적으로 사심 없는 미적 경험을 주려는 능력을 가지고 생산된 대상인 것처럼 보일 것 같지 않다.

이것의 두 번째 의미는 사심 없는 주의와 같은 것이 없다면, 미적 경험에 대한 가장 일반적인 설명이 실패한다는 것이다. 사심 없는 주의와 같은 것이 없다면, 설명해야 할 것이 없어져버린다. 하지만 사람들은 또는 적어도 철학자들은 (그들도 역시 사람이다) 2세기 동안 미적 경험에 관해 이야기해왔다. 그 개념은 전혀 아무것도 나타내지 않는가? 그들이 완전히 가공적인 것에 대해 이야기하고 있었다는 것이 말이 되는가?

아마도 아닐 것이다. 그러나 사람들이 말하려고 했던 것을 보기 위해서 우리는 반드시 사심 없는 것으로서의 미적 경험이라는 통속적인 개념을 제거해야 한다. 우리는 마지막 절에서 말한 내용-지향적 미적 경험이라는 것으로 되돌아가야 한다. 그 개념은 한 경험을, 그것이 무엇에 대한 경험인 덕분에 미적이라고 부른다. 한 경험은 그것이 감각적 속성, 미적 속성 그리고 그것의 주의 대상들의 형식적 관계에 대한 경험이라면, 미적이다.

이런 관점에서 전 장에서 구도 감상(design appreciation)이라고 불렸던 것은 미적 경험의 주요 하위 범주이다. 구도 감상은 어떻게 한 작품이 작용하는가에 초점을 맞춘다. 그것은 예술작품에서 사용된 수단이 그 목적에 잘 맞는 (맞지 않는) 방식인지를 문제 삼는다. 이것은 우리가 예술작품에 대해서 가질 수 있는 유일한 반응이 아니며 심지어 유일한 적절한 반응도 아니다. 그러나 그것은 하나의 매우 일반적인 반응이다. 실제로 우리는 책을 읽고 반응하는 법을 배우기 위해 예술 감상 수업에 참석한다. 왜냐하면 그것이 매우 만족스러울 수 있기 때문이다.

구도 감상은 사람들이 종종 '미적 경험'이라는 말에 의해 의미하는 것 중의 하나이다. 더구나 작품의 구도에 대한 주의가 어떻게 '사심 없는

주의'로 오해되고 잘못 기술될 수 있었는지를 보기란 쉽다. 우리가 한 작품의 구도에 초점을 맞출 때, 우리는 그것의 내부 구조를 살핀다. 우리는 전체를 주목하기 위해서 부분들을 조사한다. 말하자면 우리의 주의는 구심적이다. 우리는 우리 자신이나 사회에 대한 작품의 결과를 평가하는 데 직접적으로 관계하지 않는다. 우리는 단순히 어떻게 그것이 작용하는가에 관심을 둔다. 우리의 주의는 그것의 구조에 묶여져 있다. 사람들이 사심 없는 주의와 같은 개념에 의해 특징지으려는 것이 이런 괄호 치기 (bracketing)이다. 그것을 기술하는 좀 더 정확한 방식은, 우리가 작품의 구도——작품의 형태가 그것의 의도된 목표 그리고/또는 목적을 실현하기 위해 기능하는 방식——에 중심적으로 초점을 맞추고 주의하고 있다고 말하는 것이라고 제안되기는 했지만 말이다.

구도 감상 과정에 몰두해 있을 때 우리는 작품의 형태를 결정하고 평가하는 일에 관계하고 있다. 우리는 그것의 구도에 주의하고 그것을 관조한다. 일반적으로 우리는 작품의 목표나 목적이 조악한지, 고상한지, (우리 자신이나 다른 사람에게) 유용한지, 해로운지, 하찮은지 중요한지 등등에 관한 문제들을 무시한다. 평화주의자가 장갑차의 디자인을 연구하고 그것의 목적을 위한 적절한 변형에 주의할 수 있는 것처럼——비록 그가 그 목적에 대해 개탄한다 할지라도——우리는 예술작품이 주는 이익과는 무관하게 예술작품의 구도를 평가할 수 있다. 실제로 한 예술작품에 대한 우리의 반응이 주로 그것의 구도에 대한 것일 경우, 작품의 목표나 목적을 더 넓은 이익의 틀을 통해 설명하는 것은 일반적으로 우리의 관심 영역 밖에 있다. 구도 감상은 작품의 구도를 (그 통상적 의미에서) 주의하고 관조하면서 구획되는 반면, 괄호 치기는 더 넓은 문제이다.

아마도 어떤 이가 '사심 없는 주의'라는 잘못된 이름을 가졌던 것은 작품 구도에 초점을 맞추기 위한 넓은 관심을 이런 식으로 괄호 친 데 있을 것이다. 그러나 구도 감상은 특별한 종류의 주의의 문제가 아니다. 오히려 그것은 어떤 식으로 주의에 초점을 맞추는 문제——그것의 범위를

작품의 형태에 제한하는 문제——이다.

구도 감상은 사심 없는 주의가 아니며, 그런 식으로 기술되어서도 안 된다. 사심 없는 주의는 아마도 일종의 주의를 말하는 것일 것이다. 구도 감상은 단순히 어떤 상황에서 우리 주의의 범위를 가리킨다. 구도 감상은 어떤 종류의 대상, 즉 예술작품의 형식을 향하고 거기에 초점을 맞추는 솔직한 집중이다. 만일 우리의 주의가 주로 예술작품의 구도와 관계한다면, 그렇게 몰입하게 만드는 관심이 무엇이든 간에 그것은 미적 경험의 한 예이다. 구도 감상은 미적 경험이 취하는 중요한 형식임에도 불구하고 단순히 하나의 형식일 뿐이다.

사람들이 미적 경험에 대해 말할 때, 그들은 종종 구도 감상에 대해 언급하고 있는 것이다. 한 예술작품의 통일성이나 복잡성에 관해 논평할 때, 우리는 미적 경험의 결과를, 종종 예술작품 형식에 대한 경험을 말하고 있는 것이다. 이런 점에서 미적 경험은 통일성과 복잡성과 같은 특징을 포함하는, 작품의 구도에 대한 주의와 관조이다.

그러나 예술작품의 구도는 미적 경험의 유일한 대상은 아니다. 형식적 관계와 더불어 미적 경험은 표현적 속성들을 포함하여 다양한 강도의 미적 속성들에 대한 경험이기도 하다. 따라서 미적 경험에 대한 이 논의를 계속하기 위해 우리는 미적 속성에 대해 좀 더 말할 필요가 있다.

미적 속성

무용수의 회전 동작을 보면서 우리는 그 우아함에 큰 감명을 받는다. 소설을 읽으면서 우리는 그것의 음울한 성질을 느낀다. 우리는 예술작품의 특징적인 미적 속성들을 찾아내는 데 크게 주의를 쏟고 있다. 예술작품에 대해 논의할 때, 주된 관심은 그것의 미적 속성에 대한 우리의 기술을, 우리의 친구와 전문적인 비평가를 포함한 다른 사람들의 기술과 비교하는

데 있다. 예술이 지닌 많은 가치 중에서 한 가치는 그것이 우리의 안식력을 발휘하기 위한 기회를 제공한다는 데 있다. 우리는 경험하는 동안 그리고 그 후 회상할 때 예술작품이 우리에게 준 인상을 명료화하는 일을 즐긴다. 예술은 감수성을, 18세기 용어로 '민감성(delicacy)'을 요구한다. 즉 예술작품은 그것에 대한 우리의 민감한 고찰을 요구하며, 또 종종 그것에 보답한다.

때때로 미적 속성의 발견은——우리가 소설의 우울하고 음침한 분위기를 일으키는 구조를 찾아내는 경우에서처럼——구도 감상과 뒤섞여 있다. 그러나 미적 경험은 어떤 한정된 구조를 찾지 않고도 단순한 한 작품의 미적 속성을 감상할 경우에도 일어난다. 우리는 단순히 무용수의 우아함을 주목하고 감상할 수도 있다. 미적 경험이 지닌 이런 측면의 의미를 확인하는 것은 얼마나 자주 예술작품에 대한 여러분 자신의 기술이 해당 작품의 미적 속성을 주목하는 데 좌우되는가를 반영한다.

여러 가지 다양한 미적 속성들이 있다. 정서적 속성('침울한', '우울한', '쾌활한')과 성격 속성('대담한', '위엄 있는', '거만한')을 포함하여 2장에서 논의된 표현적 속성들이 있다. 그러나 많은 미적 속성들은 비인격적이다. 일부는 '통일된', '균형 있는', '빈틈없이 짜여진', '혼돈스러운'과 같은 게스탈트 속성들이다. 다른 것들('야한', '천박한', '저속한', '화려한')은 어떤 표준과 관계되기 때문에 '취미' 속성이라고 부른다. 끝으로 어떤 예술작품이 다양한 정신적 상태를 일으키거나 야기하는 방식에서 나오기 때문에 반응 속성으로 묶을 수 있는 미적 속성들도 있다. 이런 속성들에는 숭고한 것, 아름다운 것, 희극적인 것, 긴장감 있는 것과 같은 것이 있다. 물론 앞의 범주들은 다 열거된 것도 아니고 그것들이 항상 서로 배타적인 것도 아니다. 그러나 그것들은 우리에게 미적 속성의 범위가 넓다는 것을 알려준다.

게다가 우리는 종종 예술작품에 미적 속성을 귀속시키기 위한 다른 근거를 가진다. 영화는 그것이 정상적인 관람자에게 어떤 정신적 상태를 일으키는 경우에 긴장감 있다고 불리는 반면, 오케스트라 음악은 그것이

의기양양하게 **들릴** 경우에만 의기양양함을 표현한다. 많은 미적 속성들은 지각적 속성들이지만 모든 속성들이 그런 것은 아니다. 어떤 문학 작품은 세계에 대한 소외된 관점을 지닐 수 있게 해줄 때 소외를 표현할 것이다. 물론 문학도 그것의 지각적 속성——소리와 리듬과 같은——덕분에 미적 성질들을 가질 것이다. 그러나 그것은 허구의 세계를 구성해냄을 통하여 미적 속성들을 보여준다.

　미적 속성은 물리학자가 관심을 가지는 속성과는 다르다. 물리학자는 사물의 양적 속성——무게, 양, 속도, 길이 등——에 관심이 있다. 미적 차원은 질적이다. 우주에 대한 물리학자의 기술은 인간 심리학에 의존하지 않는다. 생물학적이고 심리학적인 구조가 우리의 것과는 다른——다른 감각적 양식을 포함하여——외계 은하에서 온 생물은 원리상 수학 언어로 진술된 우리의 물리학 책을 이해할 수 있을 것이다. 그러나 그들이 우리 예술작품의 미적 속성을 아주 쉽게 파악할 수 있을 것 같지는 않다. 미적 속성은 전에 말했듯이 반응 의존적이기 때문이다. 그것들의 탐지는 우리와는 다른 종류의 감수성을 가진 생물일 것을 요구한다.

　그러나 미적 속성은 유동적인 것이 아니다. 미적 속성은 그것의 존재를 물리학자가 연구하는 종류의 속성에 의존한다. 그림의 한 특수한 선이 우아한 것이 되기 위해서 그것은 여전히 어떤 길이와 두께를 가진 선이어야 한다. 이런 경우에 우아함이라는 속성은 선의 길이와 두께를 포함하는 어떤 기초 속성에 수반한다고들 한다. '수반(supervenience)'이라는 용어는 우아함과 같은 미적 속성과 그것의 기초 속성 간의 의존 관계를 보여주는데, 이때 그 기초 속성이 달라지면, 미적 속성도 달라질 것이다. 그러나 선의 우아함은 그것의 물리적 차원으로 환원되지 않는다. 그것은 또한 우리와 같은 존재가 일반적으로 선을 파악하는 방식과도 관계된다.

　미적 속성이 반응 의존적이기 때문에, 문제의 기초 속성은 선의 길이와 두께를 포함할 뿐만 아니라, 우리와 같은 감수성을 가진 감상자——정상적인 조건하에서(부적당한 시야와 같이 아무런 지각적 방해물이 없는 적절한

빛, 적당한 거리 등에서) 선을 보는 감상자——와 그것과의 관계를 포함한다. 이런 면에서 미적 속성은 어떤 분자 구조에 수반하는 색깔 속성과 매우 닮아 있다. 또 나아가서 미적 속성은 1차적 속성——양, 무게, 속도, 길이, 넓이 등과 같은 속성——에 수반할 뿐만 아니라 색깔과 같은 소위 2차적 속성에도 수반할 수 있다. 그런 점에서 미적 속성은 때때로 제3의 (tertiary)——또는 3차——속성이라고 일컬어진다.

그러나 미적 속성에 대한 설명은, 우리가 미적 경험을 적어도 부분적으로 발견과 판별을 포함하는 것으로 설명한 것과 관련하여 어떤 회의적인 우려를 일으킨다. 앞에서 보았듯이, 우리는 미적 속성을 미적 속성 용어를 갖다 붙일 수 있는 대상——예술작품이든 자연물이든——의 속성이라고 생각한다. 우리는 슬픔이 음악의 객관적 속성이라고 생각한다. 그러나 미적 속성은 반응 의존적이기 때문에, 그것이 단순히 우리 안에 있는 속성——실제로 객관적 속성이 아니라 주관적 속성——이 아니라고 확신할 수 있을까? 더구나 미적 속성은 물리학자가 연구하는 우주의 부분이 아니기 때문에, 그것은 실제로 존재하는가?

따라서 소위 미적 경험——미적 속성의 판별——은 단순한 **투사**(projection)에 불과한 것인가? 우리는 그것을 발견이라고 불렀지만, 아마도 그것은 우리 자신의 내적 사고, 태도, 느낌을 외부 대상에 귀속시키는 것에 지나지 않는 것인지도 모른다.

발견인가 투사인가?

미적 경험에 관한 주된 문제는 발견(detection)인지 투사(projection)인지의 문제인데, 이 문제는 미적 속성이 대상의 진정한 객관적 속성인지 하는 문제와 관계된다. 진정한 객관적 속성이 지각자의 가능성과 독립적으로 존재하는 속성을 의미한다면, 미적 속성은 진정한 객관적 속성이 아니

다. 미적 속성은 반응 의존적이다. 그러나 그것의 반응 의존성은 그것이 진정한 객관적 속성이라는 것을 부정하기 위한 충분한 근거인가?

일반적으로 우리는 색깔 속성을 대상의 진정한 객관적 속성——한낱 경험하는 주관의 성질이라기보다는 대상의 성질——이라고 간주한다. 그러나 색깔 속성은 반응 의존적 속성이기도 하다. 그럼에도 불구하고 우리는 색깔과 관련한 우리의 반응이 진정한 현상을 쫓는다고 믿는다. 우리의 색깔 반응이 진정한 현상을 쫓는다고 믿기 위한 한 가지 이유는 이것이 색맹을 제외한 대부분의 사람들이 그들의 색깔 판단(정상적인 조건을 갖춘 상황에서 이루어진 판단일 경우)에서 왜 일치하려 하는지를 설명하기 때문이다.

만일 색깔 판단이 주관적 투사일 뿐이었다면, 우리는 그런 일치를 예측하지 못할 것이다. 따라서 우리는 색깔 지각이 주관적 투사일 뿐이라고 말하기보다는, 정상적으로 작용하는 지각 기관을 가진 대부분의 사람들은 관련 자극이 푸르기 때문에 정상적인 시각 조건에서 푸르게 본다고 주장한다. 만일 자극이 오렌지였다면, 그들은 (정상적인 조건하에서) 그것을 푸르게 보지 않을 것이다. 이것은 각 사람이 주관적으로 자기들대로 푸르게 경험한다는 주장보다 더 설득력 있는 설명인 것처럼 보인다. 그러나 미적 경험은 거의 색깔 지각과 함께 이루어지지 않는가?

미적 속성의 탐지는 우리에게는 색깔 지각과 아주 닮은 것처럼 보인다. 선의 섬세함과 같은 미적 속성의 경험은 선을 푸른 선인 것으로 지각하는 것과 근본적으로 다른 것처럼 보이지 않는다. 따라서 현상론적인 근거에서 색깔 지각이 객관적 성질을 쫓는 반면, 미적 경험은 그렇지 않다고 말하는 것은 임의적일 것이다. 색깔 지각은 반응 의존적임에도 불구하고 사물의 객관적 속성을 쫓는다. 따라서 반응 의존성은 우리가 색깔 지각을 마찬가지로 취급하지 않을 경우 미적 경험을 순수하게 투사적인 것으로 범주화할 이유가 되지 않는다.

더구나 우리는 색깔 지각이 객관적 속성을 쫓는다고 믿는다. 이 가정이

설명력을 가지기 때문이다. 그것은 대상이 가진 푸름과 같은 것에 대한 우리의 관찰을 설명한다. 그러나 그렇다면 미적 경험도 마찬가지로 취급된다. 정상적인 조건에 있는 대부분의 사람들은 베토벤의 「교향곡 5번」의 첫 소절이 힘차다는 데 동의할 것이다. 이런 종류의 합의가 주관적 투사에 의해 설득력 있게 설명될 수 있을 것 같지는 않다. 모든 사람이 교향곡의 첫 소절에 대해 우연히 같은 개인적 연상을 가진다면, 그것은 놀라운 일치일 것이다.

그리고 우리가 이 한 사례에서 일치를 받아들인다 할지라도, 압도적으로 수렴하는 미적 경험의 **모든** 다른 예들——모차르트의 「교향곡 29번」 도입부가 아름답다고 하는 익히 알려진 발견과 같은——도 그냥 일치한 것일 수 있었을까? 일단 우리가 예술작품의 미적 속성과 관련하여 사람들 간에 어떻게 그처럼 많은 일치가 있는지를 생각하기 시작하면, 이것은 믿기 어려울 것이다. 더 좋은 설명은, 이런 일치하는 반응이 해당 작품의 실제 속성의 결과——즉, 해당 예술작품의 객관적 속성으로 해석된, 그것의 미적 성질들의 결과——라는 것이다. 따라서 미적 속성의 실재론을 옹호하는 논증은 여기서 색깔 속성——미적 속성처럼 반응 의존적인——의 객관성을 옹호하는 논증과 정확히 유사하다.

미적 속성을 객관적 속성으로 간주하는 것은 왜 예술작품이 예술작품인지를 설명한다. 베토벤은 청중에게 힘찬 모습을 보여주기 위해서 그가 했던 식으로 「교향곡 5번」의 도입부의 음표를 배열하였고, 그는 청중이 음악에서 떠올리는 개인적인 연상 때문이 아니라, 그것이 청중의 공통적인 지각 기관에 제기하는 방식 때문에, 청중이 바로 그 속성을 인식할 것이라고 예측하였다. 즉, 작품의 미적 속성을 인용함으로써, 우리는 작품에 대한 청중의 일치하는 감상적 반응뿐만 아니라 작품이 그런 특징을 가진다는 것을 설명할 수 있다.

미적 속성이 물리학자의 우주의 부분이 아니라는 것은 사실이다. 그러나 이는 그것이 존재하지 않는다는 것을 증명하지 않는다. 정신적 속성과

같은 많은 속성들도 물리학자의 우주의 부분이 아니다. 그러나 그것들은 존재한다. 정신적 속성은 수반적 속성이다. 그것은 한낱 물리적 속성으로 환원될 수 없다. 그러나 정신적 속성과 미적 속성과 같은 수반적 속성들은 퇴거를 요구하는 것이 아니라 설명을 요구한다.

게다가 미적 경험은 물리학자의 용어로 설명될 수 없다. 물리학자는 왜 대부분의 사람들이 「교향곡 5번」을 힘차다고 생각하는지를 설명할 수 없다. 그것에 대한 최선의 설명은 관련 미적 경험을 근거 짓는 객관적인 미적 속성이 있다는 것이다. 이것은 미적 경험이 임의적인 개인의 연상에 불과하다고 선언하는 것보다는 더 나은 과학적 처리 방식——우리가 현상을 과학적으로 설명함으로써——이다. 왜냐하면 상당히 뚜렷하게 관련 현상의 (색깔 경험과 같은) 미적 경험은 거의 임의적인 것으로 보이지 않기 때문이다.

이에 대해서 미적 속성의 실재론에 관한 회의론자는 반대할 것 같다. 그는 색깔 속성을 가지고 비교하는 것이 과장되어 있다고 주장할 것이다. 그는 미적 속성을 대상에 귀속시키는 데 있어서의 일치만큼, 미적 속성을 색깔 속성에 부여하는 데 있어서의 일치는 없다고 주장할 것이다. 실제로 상당히 많은 불일치가 있다. 어떤 전문적인 비평가는 섬세하다고 생각하고 다른 사람은 부드럽다고 주장할 것이다. 이것은 이상한 예외가 아니다. 자주 일어나는 일이다. 심지어 지각 조건이 정상적이고 감상자가 모든 면에서 정상일 때조차도, 우리가 색깔 속성에서 발견하는 일치만큼 미적 속성과 관련한 일치는 없다.

게다가 미적 경험과 관련하여 어떤 일치가 있는가에 대한 설명은 우연에 호소해서 설명되어야 할 것이 아니라, 경험자의 공통적인 문화의 결과라고 주장함에 의해 설명되어야 한다고 회의론자는 말한다. 그들은 모두 베토벤의 「교향곡 5번」의 도입부가 힘차다고 말한다. 왜냐하면 그것은 그들이 사회적으로 그렇게 말하도록 길들여진 것이기 때문이다. 따라서 우리는 일치를 설명하기 위해 미적 속성이 객관적이라고 가정할 필요가 없다.

미적 경험은 투사적이지만 그것은 문화적으로 매개된 투사이다. 이것은 우리가 어디에서 일치를 찾든 간에 그 일치를 설명해준다. 또는 간단히 말해서 일치를 설명하기 위해서 미적 속성의 객관성에 호소할 필요가 없다.

회의론자는 그의 화살 통에 두 개의 화살을 가지고 있다. 하나는 색깔 속성과의 유비로 미적 속성을 귀속시키는 것은 너무 많은 불일치가 있기 때문에 설득력이 있다는 것이다. 다른 하나는 어떤 일치가 있는가는 감상자의 공통문화에 의하여 설명될 수 있다는 것이다. 미적 속성의 객관성에 호소하는 것은 아무런 설명적 강제력도 없다. 따라서 우리는 소위 미적 속성의 탐지는 투사에 지나지 않을 뿐이라고 보아야 할 것이다.

이것은 존중할 만한 반론이기는 하지만 결정적이지는 않다. 미적 속성의 귀속에 관한 불일치가 있다. 그러나 이것은 속성들이 한낱 투사라는 것을 보여주지 않는다. 왜냐하면 두 사람은 색깔을 기술하는 최선의 방식에 있어 불일치할 수도 있기 때문이다. 두 사람은 좋은 시력을 가지고 있고, 정상적인 시각 조건에서 감지할 수 있는 대상을 응시한다. 한 사람은 그것이 베이지색이라고 말한다. 다른 사람은 회색이라고 말한다. 색깔은 중간 그 어딘가에 있을지도 모른다. 그것은 짙은 회갈색(taupe)일 수도 있다. 이 불일치의 사실은 두 사람이 모두 투사하고 있다고 생각해서는 설명되지 않는다. 사실의 문제가 있는 것이다. 그러나 그것은 논쟁자가 아주 명확하게 표현하지 못하는 음영의 미묘한 차이에 달려 있다. 미적 속성에 관한 논쟁도 미묘한 차이에 초점이 맞춰져 있다. 그럼에도 불구하고 그들이 정확하게 규정할 수 없는 사실 문제가 있을지도 모른다. 여기서의 불일치가 투사의 작용이라고 가정할 아무 이유도 없다.

실제로 투사는 앞의 색깔 예에 대한 믿기 어려운 가설인 것처럼 보인다. 왜냐하면 실제로 불일치하기 위해서 우리의 두 논쟁자는 같은 것에 관해 불일치해야 하기 때문이다. 그들은 모두 같은 것을 다르게 기술할 뿐 같은 것을 가리키고 있다. 만일 그들이 같은 것을 가리키지 않았다면,

그들 간에는 아무 진정한 불일치도 없었을 것이다. 그들은 단지 각자가 소리를 지르고 있을 뿐일 것이다. 만일 그들이 진정으로 불일치했다면, 그들은 공통적인 무언가를 가지고 있지 않으면 안 된다. 불일치는 일치라는 배경을 전제한다. 그들은 같은 것에 관해 불일치하기 위해 일치해야 한다. 그러나 그들은 무엇에 관해 불일치하는가? 최선의 가설은 그들이 같은 색깔——관찰 대상의 객관적인 반응 의존적 속성——에 관해 불일치한다는 것이다. 대상에 대한 그들의 개인적인 연상이 불일치한다는 것에 무슨 의미가 있을 것인가?

마찬가지로 한 비평가는 그림이 섬세하다고 말하고 다른 비평가는 부드럽다고 말하는 경우, 가장 온당한 가설은 그들이 모두 경험하는 대상의 속성에 대한 최선의 기술에 있어 그들이 불일치한다는 것이다. 따라서 회의주의자의 사례에 매우 중요한 불일치의 사실은 미적 경험의 사례를 억지로 한낱 투사인 것으로 판단하게 만들 필요가 없다. 미적 속성에 관한 불일치는, 그 최선의 기술이 논쟁과 때로는 협상의 여지가 있는, 객관적 속성에서의 미묘한 차이와 관련되는 것으로서 이해될 때 보다 잘 이해될 수 있다.

회의론자를 물리치는 데 있어 가장 중요한 점은 불일치가 항상 모종의 일치를 전제한다는 것이다. 만일 두 사람이 진정으로 경제 상태에 관해 불일치한다면, 그들은 어떤 공통적인 근거를 가져야 한다. 그들은 같은 종류의 것——GNP, 고용 등——에 대해 언급해야 하고, 그런 특징들을 어떻게 평가할 것인가에 관한 같은 기준을 공유해야 한다. 만일 그들이 다른 것에 대해 자유롭게 연상하고 있다면, 그들이 실제로 불일치하고 있다고 말하는 것은 의미가 없을 것이다.

마찬가지로 미적 속성에 관한 불일치는 논쟁 당사자들 간의 공통적인 어떤 것을 전제한다. 그것은 그들의 개인적인 연상일 수 없다. 왜냐하면 논쟁거리가 되는 개인적인 연상이란 없을 것이기 때문이다. 따라서 그 무언가가 있지 않으면 안 된다. 여기서 최선의 가정은 그들이 논쟁 중인

대상의 객관적인 미적 속성에 관해 불일치한다는 것이다. 만일 그것이 그저 투사의 문제였다면, 불일치는 실제적인 것이 아닐 것이다. 따라서 회의론자가 불일치를 중요한 고려 사항으로 지적하는 한, 그는 미적 속성이 정말로 객관적이라는 가정이 그런 불일치에 대한 최선의 일반적인 설명을 제공한다고 인정해 가야 할 것으로 보인다. 진정한 불일치는 투사 이론을 고려하기보다는, 미적 속성이 객관적이라는 견해를 보다 잘 고려한다.

논쟁 당사자들이 예술작품의 미적 속성에 관해 진정으로 불일치하기 위해 가져야 할 것 중에는 공통적인 개념적 틀이 있다. 만일 경쟁하는 관점들이 다른 개념 군들을 사용하고 있다면, 그들은 서로 이야기를 나눌 수 없을 것이다. 만일 내가 '힘찬'을 의미할 때 여러분은 '느슨한'을 의미한다면, 우리는 실제로 논의를 하지 못할 것이다. 얼핏 논쟁이 벌어질 수도 있지만, 그러나 여기서 진정한 불일치는 없는 것이다.

만일 이것이 옳다면, 적어도 어떤 미적 성질들은 사물의 객관적 속성이어야 할 것이다. 그렇지 않는 한, 어떻게 우리가 미적 속성 용어를 일관되게 사용할 수 있었을 것인가? 미적 속성 용어가 유동하는 개인적 투사였다면, 어떻게 사람들이 다른 사람과 의사소통할 수 있게끔 그것을 배울 수 있었을까? 그러나 우리는 불일치의 경우를 포함하여, 다른 사람과 의사소통하기 위해 그것을 사용한다. 따라서 투사는 그럴듯하지 못한 것처럼 보인다.

즉, 만일 여러분이 'x는 힘차다'고 말하고, 나는 그렇지 않다고 말한다면, 우리는 '힘찬'에 의해 같은 것을 의미하는 경우에만 불일치할 뿐이다. 관련 당사자가 그들의 관찰에 관련 미적 술어를 적용하는 데 일치하지 않는 경우, 진정한 불일치는 있을 수 없다. 그러나 어떻게 우리는 이 '힘찬'이라는 개념과 이 개념에 대한 우리의 일관된 용법을 설명하게 해주는 그것의 상호주관적 기준을 획득하는가?

물론 우리는 그것을 직시(ostension)를 통해 배운다. 사람들이 어떤 힘찬 것의 예를 가리키거나 우리가 힘찬 것으로 기술되는 음악 작품을 듣는다.

그리고 우리는 그 말의 의미를 얻는다. 하지만 우리가 이렇게 하기 위해서 사람들은 그 개념으로 같은 종류의 것을 뽑아내야 한다. 우리는 우리의 선생이 주의하는 것과 똑같은 관련 대상의 특징에 주의해야 한다. 만일 그들이 그저 개인적으로 투사하기만 했다면, 우리는 그 개념을 얻지 못했을 것이다. 우리는 혼란에 빠졌을 것이다.

그러나 우리는 그렇지 않다. 따라서 우리가 공유하는 어떤 것이 있어야 하며, 그것은 개인적 투사일 수 없다. 그것들이 공유될 수 있었다면, 그것들은 개인적인 것일 수 없기 때문이다. 따라서 보다 그럴듯한 가설은 우리가 **대상의** 관련 속성에 접근할 수 있다는 것이다. 어떻게 우리가 개념과 개념의 일관된 상호 주관적 용법을 획득하는가에 대한 투사적 설명보다 더 나은 설명은 그 개념이 우리 모두가 접근할 수 있는 대상의 객관적 속성을 가리킨다는 것이다. 그러나 이것은 물론 미적 속성이 적어도 대부분의 경우에 객관적 속성이라는 것을 전제한다.

우리는 같은 것에 관해 이야기하고 있지 않는 한 다른 사람과 논쟁할 수 없다. 그러나 관련 미적 속성에 대한 개념을 공유한다는 것은 그 개념이 대상의 실제적인 객관적 속성을 가리켜야 한다는 것을 보여준다. 그렇지 않으면 어떻게 우리가 이런 개념을 공유하게 되는지를 설명하기가 어렵기 때문이다. 따라서 다시 한 번, 회의론자가 그의 사례에서 의존하는 불일치라는 사실은 실제로 그의 결론과 반대되는 것을 암시한다.

즉, 개인적으로 투사된 속성은 진정한 불일치에 요구되는 개념을 공유해야 한다는 점을 설명하지 못할 것이다. 반면에 미적 속성이 객관적이라는 가정은 불일치를 위해 요구되는 미적 속성 용어의 공유된, 일관적 용법을 더 잘 설명해줄 것이다. 따라서 진정한 불일치는 실제로 미적 경험이 투사의 문제가 아니라 발견의 문제라는 증거이다.

여기서 회의론자는 미적 술어 용어에 대해 일치를 보여서 사용한다는 데에는 동의하지만, 이것은 사회적 훈련(conditioning)에 의해 설명되어야 한다고 말할 수도 있을 것이다. 공유된, 일관되게 사용되는 미적 개념들을

설명하기 위해서 객관적인 미적 속성이라는 개념에 호소할 아무 이유도 없다. 문화화(enculturation)가 그 일을 해줄 것이다. 그러나 관련 개념을 도입하는 데 사용된 대상이 공통된 객관적 속성을 가지지 않는다면, 어떻게 문화화가 시작될 것인가? 즉, 사례마다 변치 않고 남아 있는, 그저 우리에 관한 어떤 것이 아니라, 미적 개념에 관한 어떤 것이 없는 한, 어떻게 우리가 일관되게 미적 개념을 사용하도록——전에 우리가 만나본 적이 없는 사례에 적절하게 그것을 적용하도록——훈련을 쌓을 수 있는가?

더구나 그것은 물리학자의 어휘 속에 있는 속성들만에 의해서는 이루어 질 수 없다. 왜냐하면 관련 속성은 그 어휘로 환원될 수 없기 때문이다. 그것들은 수반적이다. 따라서 문화적 훈련 자체도 적어도 일부 미적 속성은 우리로 하여금 상호 주관적 일관성을 가지고 미적 개념을 적용할 수 있게 해주는 대상 속의 속성이라는 것을 전제하지 않으면 안 된다. 그리고 적어도 일부 미적 속성이 객관적 속성이라면, 미적 경험은 일반적으로 투사인 것으로 기술되지 말아야 한다. 따라서 불일치의 경우에서처럼, 회의론자가 문화적 훈련에 호소하는 경우에서도, 회의론자가 미적 성질의 객관성을 무시하는 데 사용하는 바로 그 사실은, 역설적으로 그것이 실제적 속성으로서의 지위를 가진다는 것을 보장해준다.

문화화 가설은 소위 미적 새 사실(revelation)의 현상을 설명하는 데에도 어려움이 있다. 한 문화에서 성장한 어떤 사람은 아무 관련된 배경적 훈련도 받지 못한 외국 문화의 예술작품에 의해 즉시 감동받을지도 모른다. 그런 예에서 문화적 훈련은 거의 쓸모가 없다. 거기에 관련된 훈련이 없기 때문이다. 보다 나은 설명은, 미적 새 사실을 느낀 주관이 작품의 객관적인 미적 속성에 의해 감동받는다는 것이다.

미적 속성이 객관적이라는 가정은 어떻게 우리가 그것에 대해 말하는지를 투사 이론이 설명하는 것보다 더 잘 설명한다. 예컨대, 미적 속성에 관해 논쟁을 벌이는 사람들은 마치 그들이 대상의 실제 속성에 관해 불일치하고 있다고 생각하는 것처럼 행동한다. 그들은 마치 결정되어야

할 사실 문제가 있다고 생각하는 것처럼 행동한다. 그들은 불일치의 한쪽이 옳고 다른 쪽은 틀렸다는 것처럼 말한다. 따라서 적어도 그들은 미적 속성이 객관적이라고 믿어야 한다. 그것이 그들의 행동을 가장 잘 이해할 수 있게 해주는 이해 방식이다. 반면에 논쟁 당사자가 단순히 투사를 교환하고 있다면, 우리는 그들의 행동이 근본적으로 비합리적이라고 말해야 할 것이다. 그리고 회의론자의 논증이 그런 대량의 비합리성의 느낌을 허락할 만큼 충분히 설득력 있는지는 전혀 분명하지 않다.

물론 회의론자는 미적 속성의 귀속에 관한 불일치가 있다고 하는 데 대해서는 옳다. 때때로 한 비평가는 한 예술작품이 섬세하다고 주장하고 다른 비평가는 재미없다고 주장할 것이고, 논쟁은 색깔 속성에 관한 불일치보다 훨씬 더 다루기 힘든 것처럼 보이는 식으로 지속될 수도 있다. 적어도 이것은 좀 이상하지 않은가? 만일 미적 속성이 객관적 속성이라면, 왜 미적 속성 귀속에 관한 논쟁이 색깔 속성에 관한 논쟁보다 더 다루기 힘든 것처럼 보이는가?

일반적으로 미적 성질이 사물의 객관적 속성이라는 가설과 양립하면서도, 미적 속성에 관한 비판적 논쟁이 계속되는 것을 설명하는 여러 가지 방법이 있다. 첫 번째는 미적 속성 명사가 다른 맥락에서 사용될 수 있다는 사실에 주의를 돌린다. 이번 절에서 우리는 미적 속성 명사의 기술적 사용에 관해 이야기해왔다. 한 음악 작품이 힘차다고 말할 때, 우리는 그것의 미적 속성에 관해 말하고 있다. 우리는 그것을 좋아하는지 않는지에 대해 논평하고 있는 것이 아니다.

그러나 미적 용어는 개인적 선호의 진술에서도 종종 나타난다. 따라서 어떤 비평가는 음악에 대한 그의 반감을 표시하기 위한 방법으로 음악이 힘차기보다는 과장되어 있다고 말할 것이다. 이것은 음악의 미적 속성에 관한 불일치라기보다는, 비평가가 그 음악에 얼마나 주의할 만한 가치가 있는가에 관한 논쟁이다. 종종 사람들이 미적 속성 귀속에 관해 불일치하는 것으로 보일 때, 그들은 실제로 개인적 선호를 표시하고 있다.

색깔 귀속에 관한 불일치는 미적 속성 귀속에서보다는 덜 자주 선호상의 숨은 차이를 수반한다. 일반적으로 색깔에 관한 불일치가 미적 속성에 관한 언쟁이 완고한 만큼이나 완고하지 않은 이유는 여기에 있다. 그러나 그런 언쟁의 완강함은 사람들이 그들 선호에 있어서 완고할 수 있다는 것을 보여줄 뿐, 기술적으로 사용된 미적 속성 명사가 객관적 속성을 가리키지 않는다는 것을 보여주지 않는다.

일부 회의론자는 미적 속성 용어의 기술적 사용은 없다——미적 속성의 모든 귀속은 선호를 수반하며, 따라서 주관적 투사를 포함한다——고 주장함으로써 미적 불일치에 대한 이런 종류의 설명에 이의를 제기할 수도 있을 것이다. "x는 통일적이다."고 말하는 것은 항상 x를 향한 긍정적 태도를 함축하는 반면, "x는 야하다."고 말하는 것은 항상 부정적 태도를 함축한다.

그러나 이것은 과장인 것처럼 보인다. "x는 통일적이지만 내 취향은 아니다."라고 말하는 것에는 아무 모순도 없으며, 한 비평가가 포스트모던적 혼성모방(pastiche)에 대해 논평하면서 "그것은 굉장히 야하지만, 나는 그것을 좋아한다."고 모순 없이도 말할 수 있다. 아마도 어떤 미적 속성 용어는 기술적으로가 아니라 선호적으로만 사용될 수도 있을 것이다. 그러나 대부분의 것은 기술적으로 사용될 수 있으며, 기술적으로 사용될 경우 완고한 언쟁이 벌어질 전망은 크게 감소된다.

물론, 미적 속성 용어가 기술적으로 사용되는 경우에서조차도 여전히 불일치가 있다. 그 주된 한 원인은 미적 속성 명사의 귀속이 종종 장르(그리고/또는 전통) 상대적인 데 있다. 공포 소설에서는 '내성적(reserved)'이고 '냉정'한 것으로 생각된 것이 덜 격렬한 장르에서는 '자극적인(exciting)' 것처럼 보일지도 모른다. 한 예술작품이 어떤 미적 속성을 가지는지를 정확히 결정하는 것은 그 작품이 정당한 장르나 범주에 놓여 있는지에 달려 있다. 미적 속성에 관한 불일치는 종종 예술작품이 속한 범주에 관한 암묵적 불일치에 초점을 맞춘다. 이런 불일치들은 작품을 올바른

범주에 놓을 때 해결될 수 있다. 또는 작품이 하나 이상의 범주에 속해 있기 때문에 불일치가 일어나는 경우, 적어도 그 불일치는 설명될 수 있다.

미적 속성을 객관적이라고 간주하는 것과 양립할 수 있는, 미적 속성에 관한 불일치를 설명하는 두 가지 방법은 그런 언쟁을 선호에 있어서의 차이 그리고/또는 범주화에 있어서의 차이의 결과로 보는 것이다. 이것들이 미적 불일치에 대한 회의론자의 해석을 약화시키는 데 많은 도움이 된다 할지라도, 틀림없이 어떤 미적 논쟁들이 여전히 있을 것이다. 그러나 물론 이것은 예상되는 일이다. 왜냐하면 미적 속성은 종종 미묘하고, 우리의 언어는 항상 그것들의 미묘한 차이를 감당하지는 못하기 때문이다. 그리고 하여간 미적 속성에 관한 끈질긴 불일치가 있다는 것이 과대평가되어서는 안 된다. 물리학자들도 종종 아주 심하게 불일치하기 때문이다. 그러나 회의론자는 이것이 물리학자들이 객관적 속성을 가리키지 않고 있다는 것을 보여주는 것으로 받아들이지 말아야 한다.

이상의 논증들이 설득력이 있다면, 회의론자는 잘못 생각하고 있는 셈일 것이다. 미적 속성이 객관적 속성이라고 가정하기 위한 온당한 근거가 있다. 미적 술어가 기술적으로 사용될 때, 예술작품에 미적 술어를 부여하는 것은 일반적으로 객관적 속성을 가리키는 것으로 생각될 수 있다. 그런 귀속은 투사가 아니다. 이것이 사실일 때 *그것*은 우리가 예술작품에서 **발견**했던 미적 속성에 관해 말한다. 따라서 미적 경험을 흔히 예술작품의 미적 속성을 판별하고 구별하는 문제로서 기술하는 데에는 아무 문제가 없다.

우리는 예술작품이 우리의 감수성을 발휘하게 하고, 사물의 외관에 나타난 여러 성질들을 인식하고 구별할 기회를 주기 때문에 부분적으로 예술작품을 가치 있게 생각한다. 예술작품의 미적 속성은 일반적으로 세계의 질적 차원에 우리의 주의를 환기시키며, 그것을 발견하는 우리의 능력을 향상시킨다. 미적 속성은 경험에 생기를 준다.

우리는 또한 예술작품의 미적 성질——무용수의 우아한 동작이나 시인의 비가에서 보이는 슬픔과 같은——에 관심이 있다. 왜냐하면 우리 또한 우리 자신의 활동에 미적 성질을 부여하고 따라서 우리 자신의 행동의 성격, 한계와 가능성을 반성할 수 있게 해주는 미적 기량에 대한 최상의 표현에 의해 매혹되기 때문이다. 미적 속성은 사물에 인간적으로 접근할 수 있는 형태를 부여하며, 따라서 형상 추구(shape-seeking) 동물로서 우리는 자연히 미적 속성에 관해 호기심이 많다. 그것이 바로 예술작품과 관련하여 구도 감상과 나란히——그리고 때로는 연합하여——미적 속성의 발견이 소위 미적 경험의 주요 부분을 구성하는 이유인 것이다.

미적 경험과 예술 경험

예술작품에 반응하거나 예술작품을 경험하는 많은 다른 방식들이 있다. 우리는 이것들을 일반적으로 예술 반응(art response)이라고 부를 수 있다. 연극을 보고 재미있어 하는 것은 예술 반응이며, 연극이 소극이라면, 사정이 같을 경우 그것은 적절한 반응이다. 마찬가지로 우리가 사회 저항 소설을 읽는다면, 묘사된 압제 때문에 분노를 느끼는 것은 예술 반응이며 아마도 적절한 반응일 것이다.

이런 점에서 예술 경험은 예술 반응이며, 이 예술 반응은 작품의 미적 속성을 발견하고 판별하는 일을 포함하거나 그리고/또는 예술작품의 형식과 그 목표와의 관계를 관조하는 일을 포함한다. 그러나 예술작품에 대한 미적 경험을 가지는 것——또는 미적 반응을 하는 것——이 하나의 주요한 예술 반응에 해당하는 것일지라도, 미적 경험이 유일한 종류의 미적 반응도 아니고 예술 경험의 유일한 형식도 아니라는 것을 강조하는 것이 중요하다.

미적 경험이라는 개념을 통상 예술을 경험하는 것과 동의어로서 사용하

려는 일반적인 경향이 있다. 즉 '예술 경험'은 종종 모든 적절한 예술 반응을 포섭하는 포괄 개념(umbrella concept)인 것으로 여겨진다. 그러나 그것은 이 장에서 지지된 미적 경험의 견지가 아니다. 여기서 미적 경험이라는 개념은 단지 어떤 유형의 예술 반응, 즉, 미적 속성의 발견 그리고/또는 구도 감상에만 국한된다. 틀림없이 이런 반응들은 일반적으로 예술작품에서 얻게 되는 가장 중요한 미적 경험 속에 들어 있다. 하지만 그것들은 각 예술작품과 관련하여 유일한 것도 아니고, 유일하게 정당한(legitimate) 것도 아니고 심지어 가장 중요한 것도 아니다.

또한 미적 경험이라는 개념의 한정된 범위를 명시적으로 또 명료하게 강조하는 것이 중요하다. 왜냐하면 그렇게 하지 못할 경우 예술과 예술 경험에 대한 우리의 이해가 빈곤해질 수도 있기 때문이다. 예를 들어 과거에 사람들은 종종 미적 경험이라는 개념을 모호하게 모든 정당한 예술 반응을 가리키는 데, **그리고** 미적 속성 발견과 구도 감상을 가리키는 데 모두 사용해왔다. 그 결과 그들은 종종 많은 정당한 예술 반응의 권리를 아래와 같은 논증과 더불어 박탈하고 말았다.

1. 만일 x가 미적 경험이라면 오직 그때에만 그 x는 예술작품에 대한 정당한 반응이다.
2. 예술작품의 재현적 내용에 반응하는 것과 그것의 도덕적 메시지를 생각하는 것은 미적 경험이 아니다.
3. 따라서 예술작품의 재현적 내용에 반응하는 것과 그것의 도덕적 메시지를 생각하는 것은 예술작품에 대한 정당한 반응이 아니다.

그러나 이런 식의 논증은 건전하지 않다. 여기서는 미적 경험이라는 개념이 모호하게 사용되고 있다. 만일 첫 번째 전제가 허용될 수 있다면, 그것은 '미적 경험'이 분명히 **어떤** 예술 반응의 이름으로서 기능하고 있기 때문이다. 그러나 두 번째 전제에서 미적 경험의 의미는 훨씬 더

좁다. (아마도 의미 있는 형식에 대한 주의, 미적 속성의 발견, 구도 감상을, 또는 이 셋 모두를 가리키면서) 논증의 결론은 미적 경험의 이런 다른 의미들을 부당하게 교환할 경우에라야 도출될 수 있을 뿐이다. 즉 이 논증은 애매어의 오류를 범하고 있다.

이와 같은 논증——모든 종류의 정당한 예술 반응을 묵살하는——이 철학과 비평 문헌에 빈번하게 있었다. 그 결과 예술과 예술 경험에 대한 우리의 개념이 축소되고 말았다. 그런 비논리적인 결론은 진정한 의미의 미적 경험의 한정 범위를 밝혀주어야만 중단될 수 있을 뿐이다.

엄격하게 말해서, 미적 경험은 한편으로는 미적 속성의 발견과 판별, 다른 한편으로는 구도 감상으로 구성된다. 이런 점에서 드라쿠르와의 그림에서 물러나서 그것의 격동에 주목하는 것은 미적 경험의 모범적인 예이다. 왜냐하면 그것은 작품의 숨겨진 미적 속성을 발견하고 판별하는 문제이기 때문이다. 이번 장의 서두에서 언급하였듯이, 심미의 개념은 지속적으로 지각과 연관되었다. 그것이 바로 소위 미적 경험의 상당 부분이 주목함, 발견함과 판별함과 관계되는 이유인 것이다.

미적 경험은 또한 정신의 구성력을 필요로 한다. 이것은 특히 구도 감상에서 명백한데, 이때 예술작품의 다양한 요소들을 이해하는 과제는 그것들을 전체의 목적과 관계시키는 일과 연결된다. 미적 발견과 구도 감상은 예술작품의 내적 속성 및 관계에 아주 면밀하게 주의를 기울인다. 때때로 이 구심적인 주의는 감정적으로 무사심성으로 잘못 기술되었다. 그러나 그것을 어떤 특정 목적의 초점이나 한정된 내용——미적 속성과 형식——을 가진 주의라고 생각하는 것이 더 좋다.

이런 식으로 미적 경험의 범위를 한정하는 것은 그것을 얕보는 것이 아니다. 미적 경험은 예술에 있어 압도적으로 중요한 것이다. 미적 경험의 가능성은 여러 가지로 우리를 예술작품으로 끌고 가며, 또 그것이 한층 더 우리를 예술작품으로 되돌아오게 만드는 것이다. 그러나 우리는 지식, 도덕적 통찰과 변화, 충성심, 정서적 훈련 등을 포함하여, 단지 미적 경험으

로부터라기보다는 예술작품으로부터 더 많은 것을 얻는다. 미적 경험이, 예술에 대한 우리의 반응에서 일어날 때 무엇보다도 우선하는 것이기는 하지만, 그것이 우리 예술 경험의 전모는 아니다.

4장 요약

'미학'이라는 말은 다의적인 의미를 가진다. 예술철학과 관련하여 그것은 감상자의 예술 경험과 연관되어 가장 빈번하게 나타난다. 어떤 철학자들은 우리의 예술 경험이 다른 경험과 질적으로 다르다고 주장한다. 소설을 읽는 것은 VCR 지침서를 읽는 것과는 다르다. 이 때문에 심미적 예술 이론가라고 하는 이런 철학자들은 예술작품을 미적 경험을 일으키고 가져오거나 적어도 후원하려는 대상이라고 정의하려 한다. 그런 정의는 심미적 예술 정의라고 일컬어진다. 형식주의, 예술 재현론, 예술 표현론과 마찬가지로, 심미적 예술 정의는 모든 예술을 포괄하는 이론으로서 제안된다.

심미적 예술 정의는 미적 경험에 대한 그것의 개념에 따라 여러 형태를 띨 수 있다. 그런 정의들은 미적 경험에 대한 내용—지향적 설명과 정서—지향적 설명을 필요로 할 것이다. 하지만 어느 설명도 예술의 필요 그리고/또는 충분조건을 제공하지 않는다. 이런 이론들은 일반적으로——그 범주하에 예술작품이 아닌 많은 인공물을 포함하면서——너무 넓고, 또 예술 영역에서 반미학적 예술을 배제하면서——너무 좁다. 따라서 심미적 예술 이론은 적절한 포괄적인 예술 이론이 아니다.

그럼에도 불구하고 미적 경험이라는 개념은 여전히 중요한 개념이다. 그것이 모든 예술을 정의하는 데 사용될 수 없을지라도, 그것은 우리에게 공통적으로 나타나는 예술에 대한 어떤 반응을 기술하는 데 자주 사용된다. 따라서 그것은 미적 경험의 성격을 규정해가는 데 바람직한 것처럼 보인다.

미적 경험에 대한 가장 일반적인 설명은 정서-지향적 설명이며, 사심 없는 주의라는 개념에 의존한다. 그러나 엄밀하게 조사해 보면, 이 개념은 용납하기 어려운 것으로 보인다. 그것은 동기를 주의와 혼동하기 때문이다. 이것은 미적 경험에 대한 정서-지향적 설명이 막다른 길에 몰렸다는 것을 시사한다.

미적 경험을 설명하는 더 나은 접근법은 그것의 내용에 의한 것이다. 미적 경험은 미적 속성과 형식적 관계**에 대한** 경험이다. 형식적 관계에 대한 경험은 이번 장과 이전 장에서 구도 감상이라고 일컬어지는 것이다. 미적 속성을 경험한다는 것은 그것을 발견하고 판별하는 것 —— 예컨대 음악에서 독특한 울림을 알아채는 것 —— 이다.

하지만 이것이 미적 경험에 대한 올바른 설명인지 아닌지에 관한 몇 가지 문제가 있다. 어떤 회의론자는 우리가 미적 속성을 발견하는 것이 아니라 그저 그것을 투사할 뿐이라고 주장한다. 회의론자는 투사 이론을 옹호하기 위한 주요한 증거로서 미적 속성의 귀속에 관한 지속적인 불일치를 예로 든다. 그러나 이 증거의 의의는 의심의 여지가 있다. 실제로 불일치는 미적 속성이 주관적이라기보다는 객관적이며 따라서 미적 경험은 투사라기보다는 발견의 문제라고 생각할 더 좋은 이유를 제공한다.

이번 장에서 도달한 미적 경험 개념은 좁은 개념이다. 미적 경험은 구도 감식과 미적 속성의 탐지 —— 미적 성질과 예술적 형식에 대한 주의와 관조의 문제 —— 로 이루어져 있다. 심미적 예술 이론에 반대하여 우리는 미적 경험이, 우리에게 유효한 예술에 대한 유일한 정당한 반응에 해당하지 않는다고 주장하였다. 그중에서도 인식적 경험과 도덕적 경험은 똑같이 정당한 것이다. 미적 경험은 우리 예술 경험의 중요한 요소이지만, 전부(the whole shooting match)는 아닌 것이다. 심미적 이론가들이 그런 것처럼 전부라고 가정하는 것은 우리의 예술 경험뿐만 아니라, 우리의 예술 개념 및 예술의 다양성에 대한 우리의 감각 능력을 감소시킨다.

참고 문헌

미학이라는 개념은 풍부한 역사를 지니고 있다. 내용이 서로 대립적이기는 하지만 유용한 개관이 조지 디키의 『예술과 미학』(Ithaca, New York: Cornell University Press, 1974)에 들어 있다. 예술철학과 미학의 관계에 대한 개념 규정은 노엘 캐럴의 '미와 예술 이론의 계보학', 『Philosophical Forum』, vol. xxii, no. 4(1991 여름), pp. 307-334를 보라.

심미적 예술 정의에 관한 중요한 언명들이 들어 있는 글들은 다음과 같다. 먼로 비어즐리의 '심미적 예술 정의', in 『What is Art?』, edited by Hugh Curtler(New York: Havens Publishers, Inc., 1983), pp. 15-29; 해롤드 오스본의 '예술작품이란 무엇인가?', 『British Journal of Aesthetics』, vol. 23(1981), pp. 1-11; 그리고 윌리엄 톨허스트(William Tolhurst)의 '예술의 본성에 대한 미학적 설명을 향하여', 『The Journal of Aesthetics and Art Criticism』, vol. 42(1979), pp. 1-14. 또한 보흐단 지미독(Bohdan Dziemidok)의 '예술의 심미적 본성에 관한 논쟁', 『British Journal of Aesthetics』, vol. 28(1988), pp. 1-17도 보라.

미적 경험에 관한 논의는 다음을 참조하라. 먼로 비어즐리의 『미학적 관점: 논문선집』, edited by Michael Wreen and Donald M. Callen(Ithaca, New York: Cornell University Press, 1983), 이 책의 1부 그리고 4부에 들어 있는 논문 '미적 경험'이 특히 유용하다.

이 장에서 심미적 경험의 감수-지향적 설명에 대한 성격 규정은 제롬 스톨니츠(Jerome Stolnitz)의 『미학과 예술 비평철학』(New York: Houghton Mifflin Co., 1960), pp. 32-42에서 유래하였다. 미적 무사심성 개념에 대한 고전적인 논박에 대해서는 조지 디키의 '미적 태도의 신화', 『American Philosophical Quarterly』, vol. 1(1964), pp. 56-65를 보라. 노엘 캐럴의 '예술과 상호작용', 『The Journal of Aesthetics and Art Criticism』, vol. XLV, no. 1(1986 가을), pp. 57-68에서도 반론들을 찾아볼 수 있다.

미적 속성이라는 주제에 대한 폭넓은 소개는 괴란 헤르메른(Göran Hermerén)의 『미적 성질의 본성』(Lund: Lund University Press, 1988)을 보라. 미적 속성의 객관성에 관한 회의주의는 앨런 골드만(Alan H. Goldman)이 그의 '미적 속성에 관한 실재론', 『*The Journal of Aesthetics and Art Criticism*』, vol. 51, no. 1(1993 겨울), pp. 31-38에서 옹호한다. 실재론적 관점에서의 재현에 대해서는 필립 페팃(Philip Pettit)의 '미적 실재론의 가능성', in 『*Pleasure, Preference and Value*』, edited by Eva Schaper(Cambridge: Cambridge University Press, 1983), pp. 17-38; 그리고 에디 제마흐(Eddy M. Zemach)의 『실재하는 미』(University Park, Pennsylvania: The Pennsylvania University Press, 1997)를 보라.

이번 장에서 논의되지 않은 미적 속성에 관한 많은 논쟁적 문제들은 심미적 개념이 조건 지배적인지 아닌지와 관계한다. 이 주제에 대한 소개로 서는 프랭크 시블리(Frank Sibley)의 '심미적 개념', 『*Philosophical Review*』, vol. 68(1959), pp. 421-450; 또 프랭크 시블리(Frank Sibley)의 'Aesthetic and Non-Aesthetic', 『*Philosophical Review*』, vol. 74(1965), pp. 135-159를 보라. 시블리의 견해에 대한 비판은 피터 키비의 『예술 이야기』(The Hague: Martinus Nijhoff, 1973)를 보라.

5장

예술, 정의와 확인

1부 정의에 반대하여

신-비트겐슈타인주의: 열린 개념으로서의 예술

이 책 전반에 걸쳐서 우리는 예술을 정의하려는 줄기찬 시도를 조사해왔다. 예술 재현론, 신재현주의, 표현론, 형식주의, 신형식주의 그리고 미학적 예술론은 모두 모든 예술에 대한 포괄적인 정의를 제공하려는 시도들이다. 하지만 그것들은 저마다 매번 부적절한 것으로 나타난다. 확실히 이것은 일부 독자들에게 우리가 예술을 정의할 수 없는 것이 아닌가 하는 의구심을 불러일으켰다. 우리가 예술이라고 부르는 대상의 다양성은 너무나도 크기 때문에, 한 단일한 정의에 의해 포괄되지 않을 것처럼 보인다. 또는 아마도 여러분 중 일부는 아주 처음부터 그렇다고 생각했을 것이다. 아마도 여러분은 예술이 정의될 수 없다는 의견을 지니고 이 책을 읽어가기 시작했을 수도 있으며, 결과적으로 우리가 개관했던 각 이론이 실패할 수밖에 없다고 생각했을지도 모른다. 아마도 여러분은 이 계획이 애초부터 공상적(quixotic)이라고 생각했을지도 모른다. 그러나 여러분이 예술은 정의될

수 없다는 확신에 이르렀다 하더라도, 그것 역시 때때로 소위 신-비트겐슈타인주의(Neo-Wittgensteinianism)라고 하는 하나의 철학적 입장임을 알고는 안심할지도 모르겠다.

특히 20세기 내내 예술 철학자들은 예술을 정의하려고 노력해왔다. 아마도 서양 철학자들이 지난 세기부터 예술을 정의하는 일에 몰두하게 된 한 가지 이유는 바로 이 시기에 아찔할 정도로 전례 없이 다양한 다른 종류의 예술에 우리가 마주쳤기 때문일 것이다. 한편으로 낭만주의 이후로 관습적 실천과 극단적으로 떨어져서 예술의 고정 관념에 철저하게 도전해왔던 아방가르드의 잡다한 창작이 있었다.

그리고 다른 한편으로 같은 시기에 서양인들은 다른 문화권의 예술에 점점 더 익숙해졌는데, 그것들은 서양 예술의 기준에서 벗어나 있음에도 불구하고 명백히 예술의 지위를 요구했던 것이다. 수 세기 동안 예술은 암묵적으로 일상적 이해 내에서 수용될 수 있게끔 완만하고 평온하게 발전해왔던 반면, 20세기에 와서는 사태가 혼란스러워졌다. 팔 물건들이 그만큼 다양해서 비예술로부터 예술을 구별하는 일이 긴급해진 것이다.

다음과 같은 상상은 적어도 그럴듯할 것이다. 즉, 우리가 18세기 중엽에 어떤 가상의 지점에 일단의 학식 있는 예술 애호가들을 모아놓고 그들 앞에 수집한 대상들——그림, 삽, 시, 계산서, 기병 연대, 악보, 대포, 범선, 상자 선반, 사과 과수원, 소달구지, 춤——을 늘어놓는다면, 그들은 어떤 대상이 예술이고 예술이 아닌지에 대해 놀라울 정도로 동의할 수 있었을 것이다. 그들은 자기들을 안내해줄 정의를 필요로 하지 않았을 것이다. 그들은, 종종 명확하지 않기도 했지만, 무엇이 예술이고 예술이 아닌지에 대해 일관되고 수렴적인 판단을 내리기 위해 의존할 수 있는, 예술에 대한 이해를 나누어 가지고 있었다.

예술가들도 이런 공통적인 이해를 공유하고 있었고, 그래서 그들은 감상자가 기대하는 것을 창작하였다. 어느 누구도 예술이 무엇인가를 명시적으로 이야기하지 않았다. 모두가 암묵적으로 알고 있었던 것이다.

개념은 대체로 언어 속에 새겨져 있었다. 그리고 실천도 대체로 그 명확하지 않은 공통적 이해가 믿을 만하다는 것을 확증해주었다. 오늘날 우리 모두가 정의를 필요로 하지 않고도 아이스크림콘이 무엇인지를 아는 것처럼, 마찬가지로 예술 개념도 일반적으로 암묵적이어서 우리는 200년 동안 문제가 없었다고 가정할 수도 있겠다.

그러나 낭만주의와 같은 혁명적 예술 운동의 출현, 그리고 다양하게 증식한 아방가르드에 의해 점차적으로 가속도가 붙은 변화의 시작, 그 외에도 전 세계로부터 유입된 비서구 예술은 상황을 영원히 변화시켰다. 비예술로부터 예술을 구별하는 것이 갑자기 어려워졌다.

예술의 정체를 확인하는 것이 긴급한 문제가 되었다. 사람들은 더 이상 묵시적이거나 암묵적인, 손쉬운 문화적 이해가 있다고 가정할 수 없었다. 아방가르드는 그런 관습적이고 시험되지 않은 전제들을 문제 삼으려고 하는 것이었고, 비서구 예술도, 잠재적으로 다른 유력한 가정을 가진 다른 문화권에서 왔던 것이기 때문이다. 옛 속담이 말하듯이 이제는 채점표 없이 경기자에 대해 말할 수 없는 상황이 되어버렸다.

많은 이유 때문에 예술의 정체를 확인할 수 있는 것——비예술로부터 예술을 구별할 수 있는 것——은 중요하다. 어떤 것이 예술인지 아닌지는 그것이 정부 예술 기관으로부터 재정 지원을 받기에 적합한지, 또는 그 판매나 수입에 세금을 매겨야 하는지의 여부를 결정할 것이다. 예를 들어 브랑쿠시의 추상 조각 「비상하는 새(Bird in Flight)」를 수입할 때 그것이 예술작품인지 산업용 금속덩어리인지에 관한 문제가 일어났다. 산업용 관이라면, 관세가 매겨져야 했을 것이고, 예술이라면 면세로 들여올 수 있었을 것이다.

물론 어떤 것이 예술인지 아닌지를 결정하는 것은 단지 이와 같은 실제적이고 정치적인 문제들을 해결하기 위해서 중요한 것이 아니다. 어떤 것이 예술로서 분류되어야 하는지 않는지를 확인하는 것은 우리가 그것에 어떻게 반응해야 하는지를 확인하는 데 중요하다. 우리는 그것을

해석하려고 해야 하는가? 우리는 그것을 미학적 속성들로서 탐구해야 하는가? 우리는 그것의 밑그림을 살펴보아야 하는가? 이런 종류의 물음들은 어떤 것이 예술이라는 것을 우리가 알 때 그 답을 얻게 된다.

예컨대, 개러지 세일에서 그런 것처럼, 우리가 몸통에 자동차 바퀴를 두르고 텐트 앞에 놓여 있는 박제된 앙골라 염소와 마주쳤다고 가정해보라. 우리는 그것을 소유자가 타이어를 둘 장소가 없었다고 상상하면서, 물건들의 마구잡이 집적(assemblage)이라고 생각해야 할 것인가 아니면 그것을 해석하려고 해야 할 것인가? 우리는 그것이 무엇을 의미하는지, 그리고 왜 이런 물건들의 집적이 정확히 그 모양이어야 하는지를 물어보아야 할까? 물론 우리가 그것을 예술작품——로버트 라우센버그의 콤바인 「모노그램」이 정확히 그런 것처럼——이라고 확인한다면, 그것은 바로 그대로 우리가 할 일일 것이다. 우리는 그것을 해석하려고 할 것이다. 그러나 그렇지 않으면 그것은 잊힌 채로 다락방 구석에 쑤셔 박혀 있어서 다른 고물 쓰레기만큼이나 주목을 끌지 못하는 사물처럼 보일 것이다.

그렇다면 어떤 것을 예술이라고 확인하는 것은 우리의 예술적 실천에 필수불가결한 것이다. 어떤 것이 예술이라는 것은 어떻게 우리가 그것에 해석적으로, 미학적으로 그리고 감상적으로 반응해야 하는지, 그리고 심지어 반응해야 할지 말지를 알려주는 신호인 것이다. 우리가 예술을 분류하는 방법을 가지지 못한다면, 어떤 것이 예술 반응을 보증하는 사물 범주에 속하는지를 결정하는 아무 방법도 가지지 못한다면, 우리의 예술적 실천은 실패할(cave-in) 것이다. 현대 이전에 사람들은 대상들을 적절한 반응과 함께 짝짓는 법을 묵시적으로 알고 있었다. 그들은, 봄으로써 (그리고 들음으로써), 사물들이 해석되어야 할 것인지를——아마도 이론적으로——아주 잘 구별할 수 있었다. 그러나 타문화 예술의 대량(en masse) 도래와 더불어, 혁명적이고 전위적인 예술의 출현은 이것을 곤란한 일로 만들어버렸다.

20세기 예술철학은 이런 상황을 반영한다. 예술을 정의하는 문제가

점점 더 복잡하게 되자, 문제의 해결은 분명한 것처럼 보였다. 즉, 명확한 예술 정의를 생각해내는 것이다. 예술을 정의하는 낡은 암묵적인 방법이 더 이상 통용되지 않는다면, 모든 경우를 포괄할 수 있도록 명백하게 예술 개념을 정의하라. 예술 재현론, 신재현주의, 표현론, 형식주의, 신형식주의 그리고 심미적 예술 이론은 모두 이런 관점에서 고찰될 수 있다. 그것들은 모두, 어떤 것을 예술작품이라고 생각하기 위한 필요충분조건을 주는 정의를 통해, 예술작품 개념을 분석하는 명시적 방법을 제공하려는 시도들이다. 브랑쿠시의 「비상하는 새」는 예술작품인가? 라우셴버그의 「모노그램」은? 구별하기 위해서는 올바른 예술 정의에 의지하라.

예술을 확인하는——예술을 정의함으로써——이런 방법은 아주 간단하고 상식적인 것처럼 보였다. 그러나 1950년대에 와서 중요한 철학자 집단이 이 방법을 의심하게 되었다. 아마 상당수의 여러분들도 그랬을 것인데, 그들은 과거에 예술을 정의하려는 시도가 모두 실패했다는 점을 주목하였다. 이것은 미래의 시도도 실패할 것이라는 점을 입증하지 않는다. 그러나 그것은 한 가지 생각해야 할 일을 준다. 특히 이런 철학자들은 이 계획이 계속 그런 불만족스러운 결과를 낳는 어떤 깊은 철학적 이유가 있는지에 대해 물었다.

마찬가지로 이 철학자들은 이 세상에 어쩌면 그렇게 많은, 놀라울 정도로 다양한 예술이 있는지에 대해서 큰 인상을 받았다. 헨델의 오라토리오가 뒤샹의 레디메이드와 어떤 공통점이 있는가? 따라서 그들은 어떤 정의가 무의미하지 않게——즉, 유익하고 비순환적으로——예술작품을 다 포괄할 수 있을는지에 관해 의문을 품었다. 형식주의와 표현 이론은 물론 유익하였다. 그 이론들은 예술 영역으로부터 많은 후보자들을 배제하였다. 그러나 이미 보았듯이, 그 이론들 또한 잘못된 것이었다. 그 이론들은 너무 많은 후보자들을 배제하였다. 예술 이론의 역사는 서로 논박되는, 연속적 추측으로 어지럽혀져 있는 것처럼 보였다.

물론 이런 고찰——과거의 정의가 실패했으며 자료가 엄청나게 복잡하

다는 것——어느 것도 예술이 정의될 수 없다는 것을 증명하지 못했다. 그러나 그런 관찰은 철학자들로 하여금 그 계획을 비판적으로 재고하도록 부추겼다. 그리고 일단 비판적으로 재검토되자, 많은 이들은 예술을 정의하는 계획이 본래부터 잘못 설정된 것이라고 믿게 되었다. 예술을 정의하려는 계획이 계속 실패한 것은 예술 이론가들 쪽의 상상력, 지성이나 독창성의 결핍 때문이 아니었다. 오히려 예술 이론들이 항상 실패할 수밖에 없는 깊은 철학적 이유가 있었다. 그 이유는 예술이 **필연적으로** 정의될 수 없다는 것이었다.

예술이 정의될 수 없다고 믿었던 철학자들은 종종 루트비히 비트겐슈타인의 책인 『철학적 탐구』에서 영향을 받았다. 따라서 그들을 '**신-비트겐슈타인주의자들**'이라고 부를 수 있다. 신-비트겐슈타인주의자들은 중재에 나서서 예술철학이 하나의 실수에 의존하고 있다고 생각하였다. 그 실수는 예술을 본질적으로 (즉, 함께 묶었을 때 충분조건이 되는 필요조건들에 의해) 정의하려는 것이었다. 그들은 우리가 예술을 정의하는 어떤 방법을 필요로 한다는 데 동의하였지만, 그 일을 시작하는 적절한 방법은 예술을 정의해 가는 데 있는 것이 아니라 예술을 특수한 사례에 적용하는 것이라고 생각하였다. 비트겐슈타인을 따라서 그들은 우리가 따라야 할 방법은 소위 가족 유사성(family resemblance)이라고 생각하였다.

우리가 일상생활에서 사용하는 많은 개념들은 의자의 개념처럼 대개 정의되어 있지 않다. 그러나 우리는 정의 없이도 잘 지낼 수 있다. 우리가 앉을 목적의 새로운 대상을 만날 때, 우리는 그것을 이미 현존하는 의자와 비교함으로써 그것이 의자인지 아닌지를 결정한다. 소위 빈 백(bean-bag) 의자는 실제로 의자인가? 우리는 그것을 이미 분명하게 범주 속에 있는 사물들과 비교함으로써 그것이 의자 범주에 속하는지 않는지를 결정한다. 즉, 우리는 그것이 의자 구성원의 하나로서 생각될 만큼 충분히 우리가 전에 의자라고 믿은 것과 닮았는지를 묻는다. 우리의 많은 개념들은 이와 같은 것이다. 우리의 많은 개념들은 필요충분조건에 의한 정의를 가지지

않고, 유사성에 의거하여 사용된다. 예술 개념이 이와 같은 것일 수 있었을까?

신-비트겐슈타인주의자들은 그렇다고 말한다. 그들이 이 결론을 지지하기 위해 제시한 논증은 단순히 예술이 정의될 수 없다는 것이며, 정의될 수 없기 때문에 우리는 대상을 정의에 의해 예술 개념 밑에 포섭되는 것으로서 분류할 수 없다는 것이다. 우리는 어떤 다른 방법, 가족 유사성의 방법을 사용하지 않으면 안 된다.

그러나 이 방법이 의미하는 것을 말하기에 앞서 선행하는 문제가 있다. 왜 신-비트겐슈타인주의자들은 예술이 논리적인 근거에서 정의될 수 없다고 그처럼 확신하는가? 아마도 그들 논증의 운치를 보여주는 최선의 방법은 가장 빈번하게 인용된 신-비트겐슈타인주의자인 모리스 웨이츠(Morris Weitz)의 한 구절을 인용하는 것일 것이다. 그의 논증은 '**열려 있는 개념 논증**(open concept argument)'이라고 하는데, 그것은 다음과 같다.

> '예술'이라는 말 자체가 열려 있는 개념이다. 새로운 조건(사례)들이 계속 생겨났고, 또 틀림없이 계속 생겨날 것이다. 새로운 예술 형식, 새로운 운동이 출현할 것이고, 이는 그 개념이 확장되어야 하는지 않는지에 대한 이해 당사자의, 통상 전문적인 비평가의 결정을 요구할 것이다. 미학자들은 조건들을 규정하려 하겠지만 결코 그 개념의 올바른 적용을 위한 필요충분조건을 규정하지는 못할 것이다. '예술'의 적용 조건은 결코 남김없이 열거될 수 없다. 새로운 사례들이 항상 예상되거나 예술가 또는 심지어 자연에 의해 창조될 수 있기 때문인데, 이는 낡은 개념을 확장시키거나 폐기하거나 새로운 개념을 창조하기 위해 이해 당사자의 결정을 요구할 것이다.
>
> 그런데 내가 논증하고 있는 것은 예술의 아주 개방적이고 모험적인 성격, 늘 상존하는 변화와 새로운 창조가 어떤 정의적 속성을 보장하는 일을 논리적으로 불가능하게 만들 것이라는 것이다.
>
> ─웨이츠, 「미학에서의 이론의 역할」(1956)

웨이츠가 여기서 말하고자 하는 것은 예술——예술의 실천——이 항상 적어도 원리상 획기적인 변화에 열려 있다는 것이다. 이것은 예술이 항상 확장되어야 한다는 것을 말하는 것이 아니다. 일부 예술 전통——고전적인 중국 화가는 자기의 혁신보다는 기존의 모범적 양식에 가까이 가는 것에 더 가치를 둘 것이다——은 변화보다는 안정에 더 가치를 둔다. 실제로 어떤 전통에서는 혁신이 방해받을 수도 있다. 예술은 예술로 생각되기 위해 독창적일 것이 요구되지 않는다. 그럼에도 불구하고 예술의 실천——또는 우리의 실천 개념——은 지속적인 변화, 확장이나 참신함의 가능성을 수용해야만 하는 그러한 것이다. 우리의 예술 개념은 예술가에게 항상 새로운 것을 할 여지를 남겨두도록 하여야 하는 것이다.

만일 사정이 이러하다면, 함께 묶었을 때 예술 지위를 결정하기에 충분한 필요조건들에 의해 예술을 정의하려는 것은 변화, 확장 및 참신함의 지속적 가능성을 주는 것으로서의 예술 실천 개념과 양립할 수 없다고 웨이츠는 주장한다. 왜냐하면 그 조건들이 예술 혁신의 범위를 한정할 것이기 때문이다(웨이츠는 그렇게 생각하는 것처럼 보인다). 예술 개념은 (필요충분조건에 의해) 한정될 수 없다. 그것은 혁신적인 예술적 창조의 지속적 가능성과 일치하기 위해서 열려 있는 개념(조건 속박적 개념이 아닌)이어야 한다.

웨이츠는 이전 예술 철학자들의 핵심 오류가, 예술을 정의할 수 있는 것으로 가정함으로써 예술이 열려 있는 개념이라기보다는 닫혀 있는 개념으로 취급했던 것이었다고 믿었다. 이것이 자기들의 과제가 예술을 정의하는 일이라고 생각했던 모든 예술 이론이 실패한 이유이다. 더구나 웨이츠에 따르면, 철학적 전통에서 이것이 예술 이론이 하는 일이라고 생각되었기 때문에, 모든 예술 이론은 근본적으로 잘못이다.

여기서 웨이츠가, 기존의 모든 예술 정의가 실패했기 때문에 미래의 시도도 **필시** 실패하리라고 말하는 것이 아니라는 점을 주목하는 것이 중요하다. 그의 논증은 그런 이론의 과거 실패를 열거해서 이루어지는,

이와 같은 단순한 귀납 논증이 아니다. 그것은 예술을 정의하려는 일이 논리상 **필연적으로** 실패할 수밖에 없다는 논증이다.

웨이츠에 따르면 예술은 이전 예술 철학자들이 가정했던 것처럼 정의될 수 없다. 예술은 열려 있는 개념, 독창성과 창조가 끊임없이 가능한 활동 영역을 일컫는 개념이기 때문이다. 만일 예술을 함께 묶었을 때 충분조건이 되는 그런 필요조건들을 가지고 정의하였다면, 이것은 예술일 수 있는 것에 대한 한계──예술적 활동이 그 너머도 확장될 수 없으면서도 여전히 예술이라고 생각되는 한계──가 있다는 것을 의미할 것이라고 웨이츠는 주장한다. 그러나 이것은 우리의 예술 실천 개념과 양립할 수 없을 것이다. 즉, 예술을 함께 묶었을 때 충분조건이 되는 그런 필요조건들을 가지고 정의할 수 있다는 가정은 열려 있는 개념──논리적으로 극단적인 변화, 확장 및 참신함의 지속적 가능성과 어울리는 개념──으로서의 우리의 예술 개념과 **모순된다**.

아마도 20세기 예술사가 웨이츠가 생각하고 있는 문제를 예시해줄 것이다. 철학자들은 역사상의 어느 한 시점에서 예술 이론들──최선의 경우에 그 이론이 제의된 시대에서 창작된 대부분의 예술에 적용되는 이론들──을 제의하였다. 그러나 일단 당대의 예술가들이 그 이론을 습득하자, 그들은 뒤샹의 「샘」이 그러했듯이 그것을 혼란시키는 예술작품을 만든다. 해당 이론은 「샘」의 예술적 지위를 부정하지만, 그러나 예술사는 전진하며, 「샘」이 널리 걸작으로 간주되자, 그 이론은 폐기된다. 예술 이론들은 예술 개념을 좁히려고 하지만 예술가들은 그 경계를 넘어서려고 하며, 궁극적으로 우리의 예술 개념은 예술 이론가들보다는 예술가들에게 더 호의적이다. 그 이유는 예술이 열려 있는 개념인 반면, 철학자들은 그것을 닫힌 개념으로 잘못 취급하기 때문이며 또 그것은 혁신에 대한 예술의 깊은 수용력과 양립할 수 없기 때문이다.

웨이츠의 열려 있는 개념 논증은 예술이 정의될 수 있다는 입장에 대한 하나의 귀류법으로 진술될 수 있다.

1. 예술은 확장될 수 있다.
2. 따라서 예술은 극단적인 변화, 확장 및 참신성의 지속적 가능성에 개방적이어야 한다.
3. 만일 어떤 것이 예술이라면, 그것은 극단적인 변화, 확장 및 참신성의 지속적 가능성에 개방적이어야 한다.
4. 만일 어떤 것이 극단적인 변화, 확장 및 참신성의 지속적 가능성에 개방적이라면 그것은 정의될 수 없다.
5. 예술이 정의될 수 있다고 가정하자.
6. 따라서 예술은 극단적인 변화, 확장 및 참신성의 지속적 가능성에 개방적이지 않다.
7. 따라서 예술은 예술이 아니다.

그러나 이것은 부조리한 결론이다. 그것은 자기 모순적이다. 어떻게 이런 모순을 없앨 것인가? 전제 중의 하나가 거짓이어야 한다. 어느 전제가 거짓일까? 아마도 나머지 다른 받아들일 수 있는 것으로 보이는 전제에 우리가 덧붙인——가정한——전제일 것이다. 그리고 그 전제는 물론 5번 전제이다. 따라서 7번 단계의 모순된 결론을 없애기 위해서 전제 5가 거짓이라고 추론하기로 하자. 그렇다면 이것은 예술이 정의될 수 있다는 가정이, 예술은 정의될 수 없다는 예술 개념과 양립할 수 없다는 것을 시사한다.

그러나 예술이 정의될 수 없다면, 어떻게 우리는 예술의 정체를 확인할 것인가? 어쨌든 우리는 그 일을 해야 한다. 이것은 설명을 필요로 한다. 신-비트겐슈타인주의자는 예술 정체 확인의 가능성에 관한 회의론자가 아니라, 우리가 비예술로부터 예술을 구별하는 방법의 모델로서의 예술 정의에 관한 회의론자일 따름이다. 여기서 가족 유사성 방법이 나오게 된다. 그것이 우리가 예술을 확인하는 방법에 대한 신-비트겐슈타인주의자의 설명이다.

이 가족 유사성 방법이란 무엇인가? 신-비트겐슈타인주의자는 비트겐
슈타인의 『철학적 탐구』에서 나오는 놀이 분석을 인용하여 이 개념을
해명한다. 비트겐슈타인은 여러 가지 많은 놀이들이 있다는 점을 지적하였
다. 장비가 이용되는 놀이가 있고 그렇지 않은 놀이가 있다. 시합이 벌어지
는 놀이가 있고 그렇지 않은 놀이가 있다. 놀이판이 사용되는 놀이가
있고 그렇지 않은 놀이가 있다. 여러분이 언급할 수 있는 우리가 알아볼
수 있는 어떤 놀이의 특징에 대해서, 그것들을 결여하는 다른 놀이들이
있을 것이다. 따라서 모든 놀이가 가져야 할 필요조건을 보여주는, 우리가
감지할 수 있는 놀이의 특징이란 없으며, 모든 놀이들만을 가려내는 조건들
도 없다. 그러면 어떻게 우리는 지금까지 대면하지 못한 어떤 활동이
놀이인지 아닌지를 결정하는가?

우리는 그 활동이 이미 전형적인 놀이로 간주했던 어떤 것과 중요한
점에서 닮았는지 아닌지를 주목함으로써 결정을 내린다. 어떤 컴퓨터
활동이 화면 위에서 이루어질 때, 우리는 그것이 이미 전형적인 놀이라고
간주한 것과 많이 닮았기 때문에 그것을 놀이라고 생각하였다. 그것들은
경쟁, 경기 기록, 교대, 득점, 휴식 시간 등을 포함한다. 이런 새 후보자와
우리의 전형적인 예 사이에 반드시 있어야 할 고정된 유사성은 없었다.
오히려 유사성이 늘어났을 때, 우리는 그 유사성을 중시하여 컴퓨터 게임에
놀이의 지위를 부여한다. 게다가 새 후보자의 놀이 지위에 관한 회의론자를
만날 때, 우리는 '동키 콩'과 같은 것을 적절하게 옹호할 때처럼, 우리의
전형적인 게임과 새로 들어온 것 간의 유사성을 지적할 것이다.

마찬가지로 신-비트겐슈타인주의자에 따르면, 우리는 정의에 의해
예술의 정체를 확인하지 못한다. 그것은 열려 있는 개념 논증뿐만 아니라
다음과 같은 이유 때문에 그럴듯하지 못한 것처럼 보인다. 즉, 만일 우리가
암묵적일 뿐일지라도 마음대로 그런 정의를 가진다는 것이 사실이라면,
어째서 어느 누구도 그것을 명확히 말할 수 없는 것처럼 보이는 것일까?
만일 보통 사람들이 정의에 의해 매일 예술을 확인할 수 있다면, 왜 개념

분석이 전문인 철학 전문가들은 그것이 무엇이라고 말할 수 없는 것일까? 만일 우리가 비록 무의식적일 뿐일지라도 예술의 정의를 사용한다면, 왜 최면조차도 그것을 밝혀낼 수 없을 만큼 그것은 정의되기 어려운 것일까?

이에 대해 신-비트겐슈타인주의자는 암묵적으로라도 우리가 예술의 정의를 가지지 않기 때문이라고 말한다. 대신에 우리는 예술작품을 전형적인 예술작품과의 유사성에 의해 확인한다. 우리는 모든 사람들이 예술작품이라고 동의하는 것들——「한여름 밤의 꿈」, 「피에타」, 「황폐한 집」, 「캔터베리 이야기」, 「절규」, 「골트베르크 변주곡」 그리고 발레 「호두까기 인형」——과 함께 시작한다. 그런 후 새 후보자의 예술 지위를 검사하면서 그것을 옹호할 때, 우리는 그것과 우리 전형의 여러 가지 특징 간의 유사성에 주목한다.

새로운 작품은 기존 전형적 예술작품의 정확한 복사본이 아닐 것이다. 그것은 어떤 면에서 우리의 전형적인 작품과 어떤 유사성을 공유하고, 다른 면에서 다른 전형과 또 다른 유사성을 공유한다. 한 가족 구성원의 외모가 어머니의 피부색과 할아버지의 코를 연상시키는 것처럼, 후보 예술작품은 '절규'의 표현적 속성과 연관될 수도 있고, 「골트베르크 변주곡」의 구성적 복잡성과 연관될 수도 있다. 어떠한 일치점도 필요하거나 충분하지 않지만, 후보자와 기존 예술군 간의 가족 유사성의 누적은 아방가르드적인 작품을 포함하여 새로운 작품을 예술작품이라고 부르기 위한 근거를 제공한다.

여기서 사용되는 배경적 은유는 가족 유사성이라는 은유이다. 우리의 가족 안에는 여러 세대——즉, 할아버지들과 그 친척, 할아버지의 자손들(우리의 아버지와 그 친척) 그리고 우리 세대(우리와 우리의 형제자매, 사촌들)가 있다. 우리 세대 중에 새 아기가 태어났을 때, 우리는 가족의 다른 구성원과 아기의 유사성을 주목하기 시작한다. 아기의 붉은 머리털은 아버지의 것을 닮았고, 튼튼한 다리는 어머니의 것을 닮았고, 무뚝뚝한

기질은 삼촌을 닮았다.

이런 유사성들이 모든 방면에서 쏟아져 나왔다. 합스부르크가의 병처럼 **하나이자 유일한** 가족 유사성인 유사성의 한 차원이 있는 것이 아니다. 다른 차원의 많은 가족 유사성들이 있으며, 그것들은 이전과 현재의 많은 다른 가족 구성원들과 연결되어 있다. 신-비트겐슈타인주의자에게 예술은 하나의 가족과 같다. 그리고 그 가족의 구성원은 새로 들어올 후보자와 이전부터 알려진 가족 구성원 사이에 인상적일 만큼 많은 유사성이 있는지에 따라 결정된다.

가족 유사성 설명은 이러이러한 작품이 예술이라는 주장을 우리가 실제로 어떻게 옹호하는가에 있어서 정의적인 방법보다 훨씬 더 적합한 것처럼 보인다. 만일 내가 스펄딩 그레이(Spalding Grey)의 상연 작품 「그레이 아나토미」가 예술이라고 말하고 여러분은 그것을 부정한다면, 나는 여러분이 이미 예술이라고 불렀던 것과 그것이 닮은 점을 가리킴으로써 여러분을 설득하려고 할 것이다. 예컨대 나는 '한여름 밤의 꿈'처럼 그것이 연기, 서사, 코미디와 어떤 극 논리를 포함한다는 점을 언급한다. 나는 또한 우리가 이미 예술로 간주했던 많은 시와 노래들처럼 그것이 독백이라는 점을 여러분에게 상기시킨다. 나는 예술 정의를 만들어서 여러분의 마음을 움직이려고 하지 않는다. 신-비트겐슈타인주의자는 내가 그것을 원했다 할지라도 그렇게 할 수 없었을 것이라고 말한다. 그러나 어쨌든 예술 후보자의 지위에 관한 이와 같은 논증들은 거의 정의하는 방식으로 이루어지지 않는다. 대신에 그 논증들은 통상 예들을 이용하고 반성해 감으로써 진행된다. 따라서 가족 유사성 방법은 실제 실천과 잘 부합하며 확실히 그것은 지지받을 만한 생각이다.

어떤 후보자가 예술작품인지 아닌지의 문제에 가족 유사성 방법을 적용할 때, 우리는 단순히 새 작품을 우리의 어느 한 전형적인 작품과 비교하지 않는다. 새 작품은 우리의 원래의 전형 중 어느 하나와 닮았을 수도 있고, 또는 표현력 때문에 그 전형을 따라 나중에 만들어진 것과

닮았을 수도 있고, 또 형식 때문에 다른 전형과 유사할 수도 있고, 그 주제 때문에 다른 전형과 닮은 것일 수도 있다. 우리는 새 작품과 하나 이상의 우리의 전형 간의 다양한 차원에 따라 많은 다른 유사성을 찾는다. 다른 새로운 작품들은 다른 면에서 과거의 전형을 닮았을 수도 있다. 새로운 작품과 우리의 전형 (그리고 그 전형에서 유래한 것) 간에는 새로운 작품을 예술로서 범주화하기 전에 획득되어야 할 하나의 관점도, 하나의 상관관계도 없다. 그러나 연관의 수가 더 커질수록, 새 작품의 분류는 거부할 수 없는 것이 된다.

신-비트겐슈타인주의자는 가족 유사성 방법을 가지고 상호 관계된 두 가지 일을 한다. 한편으로 그것은 어떻게 우리가 예술을 정의하는 데 성공하는지를 설명한다. 이것은 예술철학이 해야만 하는 일이다. 철학이 우리의 개념과 관계하는 한, 철학은 어떻게 그것이 실천에서 적용되는지를 설명해주어야 한다. 철학은 비예술로부터 예술을 분류하기 위해 어떻게 우리가 성공적으로 그것을 사용하는지를 설명해야 한다. 이것은 우리가 해야 할 일이다. 철학이 그것을 설명해주어야 한다. 신-비트겐슈타인주의자는 그것을 가족 유사성 방법을 통해 설명한다.

그러나 가족 유사성 설명은 정의적 방법에 반대하여 자기의 사례를 강화하기 위해——열려 있는 개념 논증에——또 다른 논증을 추가한다. 왜냐하면 정의적 방법도 어떻게 우리가 작품을 예술작품으로 확인하고 분류해 가는지에 대한 설명을 제안하기 때문이다. 그것은 직관적 호소력을 가진 설명이다. 그것은 암묵적일 뿐일지라도 우리가 가진 정의에 의해 우리가 예술작품을 확인한다고 주장한다. 따라서 정의적 방법과 가족 유사성 방법은 같은 현상——어떤 대상을 예술작품으로 우리가 성공적으로 확인하고 분류하는 것——에 대한 경합하는 설명으로 보일 수 있다. 그렇다면 이것은 어떤 설명이 더 우수한가라는 문제를 제기한다.

신-비트겐슈타인주의자는 자기의 설명이 더 우수하다고 주장한다. 정의적 방법에 반대하여 그는 수 세기 동안 어느 누구도 암묵적 정의에

의해 예술을 정의하는 것이 무엇인지 말할 수 없다면, 암묵적 정의에 의해 우리가 예술을 정의한다고 말하는 것은 놀랄 일이라는 점을 지적할 수 있다. 적극적인 측면에서 그는 한편으로 전형과 그 전형에서 나온 후속물들과 다른 한편으로 새로운 사례들을 반성하는 것이, 예술 지위를 얻기 위한 새 후보자에 관해 숙고하고 논쟁할 때 우리가 실제로 하는 것과 보다 적확하게 부합한다는 점을 지적할 수 있다. 그 새 후보자가 아방가르드 실험이든 다른 문화에서 온 예술이든 말이다. 신-비트겐슈타 인주의자는 어떻게 우리가 예술을 확인하고 분류하는가에 있어 가족 유사성 방법이 정의적 방법보다 더 나은 설명을 제공하기 때문에, 열려 있는 개념 논증과 더불어 가족 유사성 방법이 예술이 정의될 수 있다는 가정을 거부하기 위한 좋은 근거를 우리에게 준다고 주장한다. 왜냐하면 그 가정은 설명적 가치에 있어 거의 설득력이 없는 것처럼 보이기 때문이다.

신-비트겐슈타인주의자는 우리의 많은 개념들이 필요충분조건으로 완비된 정의에 의해 결정되지 않는다는 점을 지적한다. 놀이와 의자와 같은 개념들이 그런 것들이다. 실제로 정의적 모델이 적용될 수 있는 것처럼 보이는 개념들은——기하학에서의 형식적 정의와 같은 것을 제외 하고는——아주 극소수이다. 나머지 대다수의 경우에 관련 개념들은 유사 성의 반성에 의한 것과 같은 다른 방식으로 적용되어야 한다. 이것은 예술 개념이 이와 같을 것 같다는 가능성을 조사하기 위한 좋은 근거를 우리에게 제공한다. 가족 유사성 방법이 어떻게 우리가 개념을 적용할 것인가에 관해——관련 정의를 재구성하는 모든 정의적 시도가 실패하기 때문에——정의적 방법보다 더 그럴듯한 설명을 제공한다는 것은, 예술 개념이 등변 삼각형 개념과 닮은 것이라기보다는 놀이 개념과 더 닮았다고 생각하기 위한 확고한 근거를 우리에게 제공한다.

가족 유사성 방법은 정의적 방법과 확연히 다르다. 정의적 방법은 공통적 속성들——문제의 현상을 본질적으로 정의한다고 하는 공통적 속성들——을 찾아내는 것에 의존한다. 반면에 가족 유사성 방법은 유사성

의 요소── 불연속적이지만 관련되어 있는 요소──를 주목하는 것에 의존한다. 가족 유사성 방법은 예술을 본질적으로 정의하는, 얻기 힘든 공통적인 특징에 호소하지 않고도 비예술로부터 예술을 분류하는 것이 어떻게 가능한지를 설명한다. 따라서 가족 유사성 방법은 어떻게 우리가 예술을 확인하는가에 대한 보다 그럴듯한 설명이다. 왜냐하면 유사성은 우리가 접근할 수 있는 것인 반면, 어느 누구도 예술을 본질적으로 정의하는 특징을 감지할 수 없는 것처럼 보이기 때문이다.

가족 유사성 방법은 또한 열려 있는 개념 논증과도 잘 맞아떨어진다. 만일 예술이, 개념 논리의 문제로서, 원리상 예측할 수 없어서 어떠한 조건도 규정될 수 없는 것이라면, 그러나 동시에 우리가 작품을 예술로서 계속 분류할 수 있다는 것도 사실이라면, 이것을 할 수 있게 해주는 자원은 무엇인가? 예술적 전형과 그 전형에서 나온 후속물과의 유사성이 유일하게 살아남은 후보자라도 신-비트겐슈타인주의자는 말한다.

신-비트겐슈타인주의는 하나의 예술철학이다. 그것은 예술 개념에 대한 하나의 설명──예술은 열려 있는 개념이다──을 제시한다. 그리고 그것은 어떻게 그 개념이 적용되는가에──가족 유사성에 의해──대한 하나의 견해를 제안한다. 그것은 예술 이론이 아니다. 여기서 '예술 이론'이 라는 말은 '본질적 정의'를 의미한다(함께 묶었을 때 충분조건이 되는 필요조건에 의한 정의). 실제로 그것은 정의로서 생각된 모든 예술 이론들이 근본적으로 결점이 있다고 간주한다. 그리고 신-비트겐슈타인주의자 들은, 모든 예술 이론이 자기의 과제가 본질적 정의를 내리는 일이라고 생각하는 근본적인 실수를 범한다고 믿기 때문에, 신-비트겐슈타인주의 자들은 모든 예술이 잘못이라고 생각한다.

이것은 예술 이론의 역사가 완전히 무가치하다는 것을 의미하는가? 여기서 신-비트겐슈타인주의자는 과거에 대해서도 이야기한다. 표현 이론가와 형식주의 이론가들과 같은 과거의 예술 이론가들은 예술에 대한 본질적 정의를 제공할 수 있다고 믿는 잘못을 범했다. 그런 점에서

그들은 불가능한 것을 하려고 했으며 그들의 노력도 헛된 것이었다. 그러나 그것을 알지 못한 채 그들도 무언가를 하고 있었던 것이며, 그 '무엇인가'는 가치 있는 것이다. 그것은 무엇이었는가? 예술 비평이다.

클라이브 벨은 그의 의미 있는 형식 이론이 예술의 영원한 본성을 드러내주었다고 생각하였다. 그 점에서 그는 잘못 생각하였다. 그러나 그의 저술이 전적으로 헛된 것은 아니었다. 왜냐하면 그가 모든 예술의 본질로서 제안했던 것——의미 있는 형식——은 실제로 그가 가장 사랑했던 신인상주의와 같은 예술에서 중요했던 것에 관한 통찰이었기 때문이다. 예술 이론가로서 한계가 있었음에도 불구하고 벨은 좋은 비평가였다. 그는 사람들에게 새로 부상하는 예술 운동에서 무엇을 보아야 하고 무엇이 가치 있는가를 말했던 것이다.

벨은 철학자로서 영원한 예술에 관해 이야기하고 있다고 생각하였다. 그러나 신-비트겐슈타인주의자는 그를, 영어권 세계 사람들에게 현대 예술을 이해하는 방법에 관해 알려주는 일을 한, 당대의 예리한 비평가로 재해석할 수 있다고 주장한다. 그는 이전의 예술적 실천에서 열등하거나 소홀하게 취급되었던 형식적 가능성이 실제로 새로운 예술에서 얼마나 주의해야 할 것인지를 사람들에게 보여주었다. 그는 사람들에게 새로운 예술을 감상하는 법을 가르쳐 주었다. 따라서 그의 이론이 치명적으로 결함이 있었을지라도, 그의 저술은 예술 비평으로서 재해석될 경우 영속적인 가치를 갖는다.

많은 다른 과거의 예술 이론에 대해서도 이와 비슷한 재해석이 가능하다고 신-비트겐슈타인주의자는 생각한다. 예컨대 예술 표현론은 낭만주의 시대의 예술뿐만 아니라 그로부터 흘러나왔던 모더니즘 경향에 중요한 통찰력을 제공하는 것으로 재해석될 수 있다. 심지어 예술 재현론도 유익한 예술 비평으로 재해석될 수 있다. 아리스토텔레스는 모방의 중요성을 강조함으로써 당대 그리스인들에게 극시의 가장 중요한 특징이 무엇이었는지를 말하였다. 그는 비극에서 가장 중요한 것을 얻기 위해 관객이

주의해야 할 것에 관해 말하고 있었다.

그런데 신-비트겐슈타인주의적 예술철학은 세 부분으로 이루어져 있다. 첫째, 열려 있는 개념 논증이 있다. 여기에는 긍정적 측면도 있고 부정적 측면도 있다. 긍정적 측면은 예술 개념을 열려 있는 개념으로 규정한 것이다. 부정적 측면은 예술이 필요충분조건에 의해 본질적으로 정의될 수 있다는 명제의 거부이다. 신-비트겐슈타인주의 입장의 두 번째 부분은 가족 유사성 방법이다. 이 부분은 재구성적이라고 부를 수 있다. 그것은 우리가 대상을 예술로서 확인하고 분류해 가는 방식을 재구성하고자 한다. 마지막 부분은 재건적(rehabilitative)이다. 그것은 기존 예술 이론들이 예술 비평에 무의식적으로 공헌한 것으로 재해석함으로써 기존 예술 이론에서 가치 있는 것을 갱생시킬 것을 제안한다.

따라서 신-비트겐슈타인주의는 특히 정의적 방법을 제거해버리기만 하는 회의주의적인 입장만은 아니다. 그것은 예술 개념에 대한 적극적인 설명, 어떻게 우리가 예술을 분류하는가에 관한 개념, 그리고 예술철학사에 대한 재해석을 포함하는, 정합적이고 포괄적인 철학적 견해이기도 하다. 신-비트겐슈타인주의가 그저 회의주의의 한 형태였다면, 그것은 그처럼 가공할 만한 것으로 보이지 않았을 것이다. '아니요'라고 말하기는 쉽다. 그러나 여러분이 거부한 것의 자리에 무언가를 채워 넣지 않는 한, 그런 회의주의는 거의 설득력이 없을 것이다. 신-비트겐슈타인주의가 '정의하지 말 것'을 그처럼 아주 광범위하게 유익한 철학으로 만들어낼 수 있다는 것이 특히 그것을 매력적이게 만드는 것이다. 그런 이유로 그것은 1950년대와 60년대에 걸쳐 지배적인 예술철학이 되었던 것이다.

신-비트겐슈타인주의에 대한 반론

열려 있는 개념 논증과 가족 유사성 방법은 함께 어우러져서 아주

효과적으로 작동한다. 그것들은 하나의 짜임새 있는 가설 묶음이다. 전자는 예술이 정의될 수 없다고 말한다. 후자는 우리가 정의 없이도 아주 잘 지낼 수 있기 때문에 '걱정하지 말라'고 말한다. 우리는 정의 없이도 가족 유사성 방법을 통해 어떻게 대상과 공연을 예술작품으로 분류할 수 있는지를 설명할 수 있다. 실제로 가족 유사성 방법은 예술 지위에 관한 논쟁에서 우리가 하는 일을 좀 더 정확하게 포착하는 데 있어 정의 방법보다 더 잘 해낸다.

열려 있는 개념 논증은, 말하자면 가족 유사성 방법의 근거를 밝혀준다. 왜냐하면 예술 정의가 있을 수 없다면, 대안적인 설명을 제시하라는 압력이 강해질 것이기 때문이다. 따라서 신-비트겐슈타인주의를 심문해 갈 우선적인 자리는 열려 있는 논증을 재고하는 것이다.

그 논증을 재고해 보자.

1. 예술은 확장될 수 있다.
2. 따라서 예술은 극단적인 변화, 확장 및 참신성의 지속적 가능성에 개방적이어야 한다.
3. 만일 어떤 것이 예술이라면, 그것은 극단적인 변화, 확장 및 참신성의 지속적 가능성에 개방적이어야 한다.
4. 만일 어떤 것이 극단적인 변화, 확장 및 참신성의 지속적 가능성에 개방적이라면 그것은 정의될 수 없다.
5. 예술이 정의될 수 있다고 가정하자.
6. 따라서 예술은 극단적인 변화, 확장 및 참신성의 지속적 가능성에 개방적이지 않다.
7. 따라서 예술은 예술이 아니다.

이 논증은 설득력 있는 것처럼 보인다. 그러나 그것은 매우 의심스러운 애매성을 이용하고 있다. 예술은 정의될 수 없다고 신-비트겐슈타인주의

자가 주장할 때, 그는 **예술작품**이라고 생각되는 것을 위한 필요충분조건을 만들려는 시도에 관해 이야기하고 있다. 그러나 이것이 불가능하다는 것을 보여주기 위해서 그는 예술의 **실천**에 대해 언급하는데, 그는 바로 이 개념이 지속적인 확장 가능성에 열려 있어야 한다고 주장한다. 따라서 결과적으로 신-비트겐슈타인주의자는 **예술작품**이라는 닫힌 개념이 예술의 **실천**이라는 열린 개념과 양립할 수 없다고 주장하고 있다. 그러나 여기서 두 예술 개념(예술작품으로서의 '예술'과 실천으로서의 '예술') 간의 일반성의 차원은 관계가 있다 하더라도 거의 같지 않다. 왜 첫 번째 의미(예술작품)에서의 닫힌 예술 개념이 두 번째 의미(실천)에서의 열린 예술 개념과 양립할 수 없어야 하는가? 신-비트겐슈타인주의자는 결코 왜라고 말하지 않으며 그것이 명백하지도 않다. 더구나 두 예술 개념을 분리시키는 데 실패했다는 것은 논증 속에 애매어의 오류가 있을 수도 있다는 것을 보여준다.

논증의 결론(단계 7)은 예술이 예술이 아니라는 것이다. 그러나 여기서 '예술'은 일의적으로 사용되고 있지 않다. 따라서 여기에는 아무런 모순도 없다. 실질적인 양립 불가능성이 전혀 증명되지 않고 있다. 전제 3에서 어떤 것이 근본적인 변화, 확장 및 참신성의 지속적 가능성에 열려 있을 경우에만 그것은 **예술**이라고 우리가 말할 때, 우리는 **예술의 실천**에 관해 말하고 있다. 분명히 한 개별적인 예술작품이 근본적인 변화, 확장 및 참신성의 지속적 가능성에 열려 있다고 말하는 것은 의미가 없다. 개별 예술작품은 개별적인 예술작품인 것이다.

그러나 전제 5에서, **예술**이 정의될 수 있다고 우리가 가정할 때, 우리는 예술작품에 관해 이야기하고 있다. 결국 논쟁은 **예술작품**이라는 개념이 본질적으로 정의될 수 있는지에 관한 것이다. 그것은 신-비트겐슈타인주의자가 이전 학자들이 하고 있는 짓이라고 비난하고 있는 것이다. 그러나 우리가 이런 해명을 논증 전체에 적용한다면, 단계 7에 실질적인 형식적 모순이 없다는 점은 명백하다. 왜냐하면 한 예술작품이 예술의 실천이

아니라고 말하는 데에도, 예술 개념이 예술의 실천 개념이 아니라고 말하는 데에도 아무 모순이 없기 때문이다. 비예술작품으로부터 예술작품을 구별하는 조건들은 예술의 실천을 다른 실천(종교와 과학과 같은)과 구별하는 조건과 다를 수도 있다. 더구나 실천 대상의 개념(이 경우에는 예술작품)이 닫혀 있는 반면, 실천 개념이 열려 있을 것이라고 가정할 아무 이유도 없다.

왜 신-비트겐슈타인주의자는 여기에 어떤 실제적인 논리적 긴장이 있다고 생각하는가? 예술의 실천이 근본적 변화, 확장, 참신성의 지속적인 가능성에 열려 있다는 것을 인정하기로 하자. 그것이 예술작품의 지위를 위해 요구되는 조건과 관계한다는 것은 무엇인가? 확장의 지속적 가능성에 관해 말하는 것은 예술의 실천과 관련해서만 이해될 수 있을 뿐이다. 완성된 예술작품이 문자 그대로 변화와 혁신의 지속적 가능성에 열려 있어야 한다고 말하는 것은 사실상 무의미한 것처럼 보인다. 그것이 사실이었다면, 극소수의 예술작품이 완성되었을 것이다. 완성된 예술작품이 (아마도 환경-변화 예술작품을 제외하고) 근본적 변화에 열려 있어야 한다는 것은 단순히 범주 오류이다. 따라서 열려 있는 개념 논증은 실패한다. 그것은 관련 예술 개념을 모호하게 만들고, 또 한편으로는 예술 정의와 다른 한편으로는 예술 실천 개념 간의 어떤 논리적 연결을 만들어내지 못하기 때문이다.

이런 논박에는 납득할 수 없는 면이 있는 것 같다. 그들은 하여간 우리가 예술작품을 위한 필요충분조건을 '규정(lay down)'할 경우, 우리는 실제로 예술가들이 할 수 있는 일들에——예술가들이 실천에 도입하는 실험과 혁신에——한계를 정하는 것이 아닌지 하는 찜찜한 의심에 사로잡혀 있는 것 같다. 이런 점에서 신-비트겐슈타인주의는 철학자들이 예술을 정의함에 의해서 예술가가 할 수 있는 것을 (부적절하게) 통제하려는 것에 지속적인 두려움을 토로한다.

그러나 원리상 이것을 가정할 아무 이유도 없다. 예술작품이 정의적

특징을 가질 수도 있다는 것은, 뜻밖의, 혁신적이고 예측할 수 없는 방식으로 관련 조건을 예화하는 새로운 작품의 창작을 논리적으로 배제하지 않는다. 과학에 대한 적절한 정의는 뜻밖의, 혁신적이고 예측할 수 없는 탐구를 배제하지 않을 것이다. 즉, 우리가 전제 4를 예술작품과 관련된 것으로 해석한다면, 그것은 거짓이다.

물론 그것은 문제의 특수한 정의가 가진 문제이지, 예술 자체를 정의한다는 생각이 가진 문제가 아니다. 예술을 정의하는 것이 원리상 필연적으로 예술 창작에 방해가 된다고 상상할 아무 이유도 없다. 그렇다고 믿기 위한 한 가지 이유는 많은 기존의 예술 정의가 예술적 실험에 대한 어떠한 개념적 장애물도 제안하지 않는다는 것이다. 예컨대 다음 절에서 우리는 예술 제도론(the Institutional Theory of Art)을 상세히 다룰 것이다. 이 이론은 특히 왜 레디메이드가 예술인지를 탁월하게 설명해준다. 정의는 함께 묶었을 때 충분조건이 되는 필요조건들에 의해 진술된다. 그러나 분명히 레디메이드를 예술로 용인하는 이론은 어떤 것을 예술작품으로 제시하는 예술가와 양립할 수 있다. 그 어떤 것은 레디메이드로 바뀔 수 있기 때문이다.

뒤샹의 「샘」과 케이지의 4분 33초의 「파운드 사운드(found sounds)」와 같은 레디메이드는 그것들의 현실 세계 대응물과 구별하기 어렵다. 만일 예술 정의가 그런 분간할 수 없는 것들을 수용하도록 이루어질 수 있다면, 분명히 그것은 적절한 상황에서 정당한 이유로 어떤 것을 예술작품으로 전환시키게 해줄 것이다. 그러나 만일 본질적 예술 정의가 **어떤 것**이 예술이 될 수 있다(예술**이다**가 아니라 예술이 **될 수 있다**)는 것을 허용할 수 있다면, 그런 이론이 필요충분조건을 가진다고 해서 예술 활동의 범위에 그 어떤 제한도 가하지 않을 것이다.

본질적 예술 정의인 예술 제도론과 같은 것이 금지하는 것은 아무것도 없기 때문에, 그것은 예술의 정의가 원리상, 예술 실천이 근본적 변화, 혁신과 참신성에 개방되어 있다는 것과 양립할 수 없다는 신-비트겐슈타

인주의의 주장(전제 4)에 대한 반례가 될 것이다. 이것은 예술 제도론이 참이라는 것을 말하는 것이 아니라, 예술작품이란 무엇인가에 대한 본질적 정의가, 예술적 창조성과 혁신의 범위를 제한하지 않고, 또 예술가가 어떤 것을 창작하고 창작하지 않는지를 통제하지 않고, 필요충분조건에 의해 이루어질 수 있다는 논리적 요점을 그것이 예시한다는 것을 말할 뿐이다.

이에 대해, 필요충분조건이 예술작품일 수 있는 사물의 **종류**에 아무 제한도 두지 않는다 하더라도, 무엇이 예술작품일 수 있는가에 대한 **어떤** 제한을 가해야 한다는 주장이 있을 수 있겠다. 그렇지 않으면 그것은 필요충분조건이 아닐 것이다. 이에 대해 여러 가지 점들을 지적해야 하겠다. 첫째, 필요충분조건은——앞으로 간단히 보겠지만 사람들이 원하는 만큼의——상당한 정도의 확장 및 혁신과 양립할 수 없는 것이 아니다.

둘째, (실천적 의미에서의) 예술 개념이 열려 있을지라도, 넓게 열려 있지 않다. 어떤 것이 아무런 이유로 아무 때나 예술일 수 있는 것은 아니다. 결국 예술의 실천이 변화와 확장에 열려 있다는 것에 우리가 동의한다 할지라도, 관련 변화와 확장은 **그 실천**의 변화와 확장이 되도록, 그 이전의 것과 관련되어 있어야 한다. 즉, 우리가 염두에 두고 있는 변화, 확장과 창조는 완전히 근거 없이 따라 나온 것(non sequitur)일 수 없다.

따라서 우리는 제도론 및 그와 유사한 이론들과 같은 본질적 정의가 가로막은, 예술 실천에로의 유일한 확장이 완전히 근거 없이 따라 나온 '창조'라고 주장할 수 있다. 그러나 이것은 문제가 되지 않는다. 왜냐하면 그런 이론들이, 어떤 것이 정당한 이유로 예술이 될 수 있다는 명제에 관여하는 것은 사람들이 원하는 만큼이나 자유롭고 열려 있기 때문이다. 이것은 어떤 식으로도 예술가들의 적법한 창조성을 손상시키지 않는다. 왜냐하면 그것은 예술가가, 변기, 병 걸이, 파리 공기에서부터 복부를 타이어로 두른 앙고라염소, 라드 토막, 포름알데히드로 채운 상어조각에

이르기까지, 어떤 사물을 예술로서 제시할 수 있다는 것을 허용하기 때문이다. 우리는 실천이 얼마나 더 개방적이기를 원하는가? 누가 잘못된 이유로 어떤 것을 예술작품이라고 생각하기를 원할 것인가?

확실히 가족 유사성 방법은 열려 있는 개념 논증과 결합될 때 실질적인 힘을 얻는다. 열려 있는 개념 논증이 설득력이 있었다면, 그것은 예술을 확인하는 문제에 대한 직관적으로 매력적인 정의적 방법의 주장을 손상시켰을 것이고, 따라서 우리로 하여금 아주 탁월한 가족 유사성 방법과 같은 예술을 분류하는 방법에 대한 대안적인 설명을 찾게 만들었을 것이다.

그러나 이미 보았듯이 열려 있는 개념 논증은 그 사명을 감당할 수 없는 것으로 보인다. 그럼에도 불구하고 그것은 가족 유사성 방법을 무방비 상태로 만들지는 않는다. 왜냐하면 여전히 그것은 권고할 만한 나름의 많은 장점을 가지고 있다고, 특히 우리가 예술과 비예술을 구별하는 법을 적절하게 잘 설명해주고 있는 것으로 보일 수도 있기 때문이다. 그러나 실제로 그런가?

가족 유사성 방법에 따르면, 우리가 예술작품을 확인하는 방법——예술과 비예술을 분류하는 방법——은 이미 예술작품이라고 간주된 작품과 새 후보자 간의 유사성을 찾아내는 데 있다. 원칙적으로 그 과정은 유연하게 전형적인 예술작품들을 설정하면서 시작한다. 모든 사람들이 동의하는 작품들은 틀림없이 예술작품이다. 이에 기초하여 우리는 또 다른 작품의 예술적 지위에 관해 결정을 내린다. 그러면 어느 한 시기에 우리는 전형과 그 전형의 후속물로 이루어진 예술작품들을 가질 것이다. 만일 지금 우리가 새로운 작품의 지위에 관해 혼란을 겪는다면, 우리는 이미 예술작품이라고 판정된 작품들을 찾아보게 될 것이고, 문제의 새 작품이 우리의 기존에 인정된 예술작품의 항목과 주목할 만한 유사성을 가지고 있는지를 보려고 할 것이다.

아마도 새 작품은 생략적인 서사구조를 가진다는 점에서 「트리스트럼 샌디」 유사할 것이고, 연민과 공포를 일으킨다는 점에서 「오이디푸스왕」

을 닮았을 것이고, 그 장엄함에 있어서는 베토벤의 「교향곡 9번」을 닮았을 것이다. 이런 일치점들이 쌓일 때, 우리는 새 작품을 예술작품으로 분류하기로 결정한다. 여기서 얼마나 많은 일치점이 요구되는지를 결정할 확립된 수적 기준이 없다 할지라도 말이다. 차라리 우리는 유사성들을 생각해보고 모든 것을 고려하여 판단을 내린다.

그러나 이런 이야기에는 실제로 큰 문제가 있다. 그것은 가족 유사성 방법이 의존하는 유사성 개념이 너무 느슨하다는 것이다. 왜냐하면 모든 것이 어떤 면에서 모든 것을 닮았다는 것은 자명한 이치이기 때문이다. 예를 들어 예술가와 소행성은 물체라는 점에서만 본다면 서로 닮았다. 마찬가지로 다른 은하에서 온 외계인의 기화기(carburetor)는 많은 다른 면에서뿐만 아니라 적어도 그 물질적 대상성의 면에서 로댕의 「지옥문」과 닮았을 것이다.

따라서 어떤 후보자는 어떤 식으로 전형을 닮을 것이고, 또 만일 우리가 그 외에도 전형의 후속물들을 고려한다면, 이미 예술이라고 인정된 다른 항목들과 **어떤 것** 간의 유사성의 수는 기하급수적으로 증가될 것이다. 따라서 현재 가족 유사성 방법을 사용하면서 우리는 곧바로는 아닐지라도 미래에는 모든 것이 다 예술이라고 선언할 수 있을 것이다. 그러나 분명히 이것은 예술을 분류하기에는 너무 무차별한 '방법'이다.

만일 우리가 이 결론을 의심한다면, 논증을 단계적으로 따라가 보자. 우리는 저마다 많은 속성을 가지고 있는, 많은 다양한 전형들과 함께 출발한다. 그로부터 우리는 역시 많은 속성들을 가진 2세대 후속물을 만들 수 있을 것이다. 그중 많은 속성들은 1세대의 속성과 일치할 것이고, 똑같이 많은 속성들은 다를 것이다. 따라서 우리는 3세대 후속물과 유사함을 보여주는 더 많은 속성들을 가질 것이다. 이런 식으로 4세대, 5세대, 6세대……n세대에 이르면 무한히 많은 속성들을 가지게 될 것이다. 이 세계에 원리상 이런 과정에 최종적으로 편입될 수 없는 대상이 있다는 것은 믿기 어렵다. 그렇다면 모든 것은 가족 유사성 방법에 따라 예술일

것이고, 그것은 분류 방법으로서는 너무 포괄적인 방법인 것처럼 보인다.

그러나 여러분은 '잠깐만요'라고 말할지도 모르겠다. 우리는 이 책에서 내내 파운드 사운드(found sound)를 포함하여 레디메이드와 파운드 오브제를 예술이라고 생각해왔다. 따라서 모든 것이 예술일 수 있다는 결론에 도달한 분류 방법은 실제로 문제가 없지 않는가? 그것은 레디메이드와 파운드 오브제를 진지하게 받아들인 결과가 아닌가?

사실은 그렇지 않다. 레디메이드가 예술**일 수 있다**는 것에 동의하는 것은 어떤 **종류**의 것이 예술작품일 수 있었다는 원리를 인정하지만, 모든 것이 예술작품**이라는** 것을 인정하는 것이 아니다. 가족 유사성 방법은 모든 것이 예술**이라는** 것을 반드시 함축한다. 그리고 그것은 너무 지나치게 보편적이다.

둘째, 뒤샹의 「부러진 팔에 앞서서」, 통상적 공산품인 제설용 삽——가 예술작품이라는 것에 동의한다고 하자. 그것은 예술작품이다. 왜냐하면 그것은 무엇보다도 익살스러움이라는 미적 속성을 가지기 때문이다. 그것은 여러분이 제설용 삽을 사용할 때 일어날 수 있는 일(맙소사)을 암시하기 때문이다. 「부러진 팔에 앞서서」는 정당한 이유를 가진 예술작품이다. 그러나 가족 유사성 방법이 적용된다면, 물론 「부러진 팔에 앞서서」뿐만 아니라 모든 다른 제설용 삽도 예술작품이 될 것이다. 다른 모든 제설용 삽도 수없이 많이 「부러진 팔에 앞서서」를 닮았을 것이기 때문이다. 그러나 확실히 그것은 어떤 제설용 삽을 예술작품이라고 생각하기에는 잘못된 이유이다. 그것은 우리가 「부러진 팔에 앞서서」를 예술로서 받아들이기 위한 이유가 되지 못한다. 그러나 그것은 가족 유사성 모델에서 어떤 것이 예술**이라고** 말하기 위한 근거를 제공할 것이다. 따라서 가족 유사성 방법은 '**지나치게 열려 있는** 예술 개념'에 도달한다.

한정되지 않은 유사성은 그 자체만으로는 예술작품을 가려내는 데 사용하기에는 너무 넓은 관계이다. 모든 것은 이런저런 면에서 모든 것을 닮았기 때문이다. 그러나 여러분은 가족 유사성 방법을 보수하는 명쾌한

방법이 있다고 생각할지도 모르겠다. 그것은 단순히 후보자와 전형 (그리고 그 후속물) 간의 유사성이 일정 유형의 유사성이라는 것을 요구하는 것이다. 예컨대 물질적 대상성(Material objecthood)은 예술 지위를 위한 관련 유사성의 임원에서 배제된다. 그러나 요구되는 유사성에 대해 말하는 것은 물론 예술 지위를 위한 필요조건이라는 생각으로 되돌아가는 것이며, 그것은 정확히 가족 유사성 방법이 회피하는 것이다. 필요조건이라는 말을 재도입하는 것은 가족 유사성 방법의 목적과 모순된다.

그러나 '모든 것이 다 된다(here-comes-everything)'는 결과를 방지하는 또 다른 방법이 있을 것이다. 후보자가 어떤 속성을 가진다는 것을 요구하는 대신에, 우리의 전형과 그 후속물에서 예술과 관련되어 있다고 생각되는 속성들의 목록을 작성해보도록 하자. 그런 후 한 후보자가 기존의 예술과 어떤 면에서 닮았다면 그것은 예술이라고 제안하기로 하자. 우리의 목록은 예술 관련 속성의 긴 선언(disjunction)일 것이다. x는 a나 b나 c나 d 등을 가진다. 만일 x가 a나 b나 c나 d 등을 가진다면, 그 x는 예술이다. 이것은 필요조건의 문제를 피한다. 왜냐하면 a도 b도 c도 d도 모든 예술의 필요조건이 아니기 때문이다.

그러나 이런 전략도 가족 유사성 방법을 구원하지 못할 것이다. 이와 같은 속성들의 선언적 집합은 예술 지위를 위한 충분조건의 목록을 우리에게 제공할 것이기 때문이다. 그리고 가족 유사성 설명의 지지자는 필요조건 개념에 반대하는 만큼 충분조건 개념에도 반대하고 있다. 따라서 예술 관련 속성의 선언적 목록을 작성하는 것도 가족 유사성 방법의 목적과 모순된다.

그렇다면 가족 유사성 모델은 딜레마의 뿔을 잡고 있다. 그것은 유사성 개념을 무제한적으로 사용해서 모든 것이 예술이라는 결론에 이르거나, 또는 그 결론을 피하기 위해서, 예술 지위를 위해 어떤 종류의 유사성이 관련되어 있다고 제한함으로써 필요조건이나 충분조건 또는 둘 다를 재도입하게 되고, 이는 다시 정의 방법으로 되돌아가는 결과를 초래할

것이다. 즉, 가족 유사성 방법은 모든 것이 예술이라는 것을 필연적으로 함축하게 되므로 비예술로부터 예술을 분류하는 생각을 포기하게 되거나, 또는 이 대안을 피하기 위해 조건을 부가한다면, 그 방법은 더 이상 가족 유사성 방법이 되지 못하고 일종의 조건 지배적인 정의적 방법이 될 것이다. 어느 쪽이든지 가족 유사성 방법은 약속을 이행하지 못한다.

신-비트겐슈타인주의가 1950년대에 처음 출현했을 때, 그것은 많은 철학자들에게 설득력이 있는 것처럼 보였다. 예술을 정의하려는 시도가 실질적으로 중단되었다. 그러나 시간이 흐르자 열려 있는 개념 논증 및 가족 유사성 방법 모두에 문제가 제기됨에 따라 신-비트겐슈타인주의자의 무기에 금이 가기 시작했다. 정의 방법에 대한 신뢰가 점차적으로 회복되었고, 1970년대와 1980년대에 와서 다시 한 번 그것은 완전히 제압되었다. 다음 절에서 우리는 그 시대에서 나온 두 가지 보다 영향력 있는 예술 정의를 논의할 것이다. 하나는 이미 우리가 이미 언급했던 예술 제도론이고 다른 하나는 역사적 예술 정의이다.

2부 최근의 두 가지 예술 정의

예술 제도론

여러 가지 형태의 예술 제도론이 있다. 우리가 대부분의 시간을 쏟아 살펴볼 예술 제도론은 1970년대 초기에 조지 디키(George Dickie)가 옹호한 것이다. 그 이래 그는 보다 복잡한 입장을 개발하였는데, 그것은 예술계 이론(the Theory of the Art Circle)이라고 일컬어진다. 이 중 주로 그의 초기 입장을 다루기 위한 이유는 두 가지이다. 그것은 예술 제도론에 대해 가장 잘 알려져 있는 가장 넓게 논의된 설명이다. 또한 그것은 최근 부활한 예술 정의에 대한 관심이 어떻게 신-비트겐슈타인주의의 결점을 주의 깊게 고찰한 데서 발전해왔는지를 잘 예시해준다.

디키와 같은 제도론자는 가족 유사성 방법에 대한 비판에 큰 인상을 받았는데, 그 비판은 위에서 이야기했던 반론과 관계가 있기는 하지만 약간 다른 형태의 것이다. 모리스 만델바움(maurice Mandelbaum)이 제안한 것인데, 그 반론은 신-비트겐슈타인주의자의 핵심 메타포——가족 유사

성——를 엄밀히 조사한 후 그 결점을 찾아낸다.

신-비트겐슈타인주의자는 가족 유사성을 말한다. 우리는 예술 지위를 위해 새 후보자를 이전에 전형으로 인정된 것과 그 후속물을 비교한 후, 그것들이 이전의 것과 가족 유사성 관계에 있는지를 찾아본다. 그러나 생각해보면, **가족** 유사성이라는 개념이 여기서 실제로 잘못된 자리에 있다는 것은 명백하다. 실제의 유사성——말하자면 여러분의 머리털과 할머니의 머리털 간의 유사성——은 **순전한** 유사성, 특징들에 대한 순전한 일치가 아니다. 내 눈 색깔이 정확히 그레고리 팩의 눈 색깔과 같다 할지라도, 그것들은 그레고리 팩의 것과 **가족** 유사성 관계를 맺고 있지 않다. 왜냐하면 내 눈과 팩의 눈 간의 유사성이 아무리 클지라도, 우리들은 같은 가족 구성원——같은 유전자를 가진 구성원——이 아니기 때문이다.

유사성이 순수한 **가족** 유사성이 되기 위해서는 유전 형질과 같은 그것을 지원하는 메커니즘이 있어야 한다. 유사성이 가족 유사성으로 생각되려면, 그것은 적절한 방식으로 **창출**되어야 했을 것이다. 빌 클린턴이 어떤 면에서 곰 인형과 닮았다 하더라도, 그것은 가족 유사성이 아니다. 클린턴과 곰 인형은 같은 유전자를 가지지 않기 때문이다. 그들이 닮았다 할지라도, 그 유사성은 가족 유사성이 아니다.

신-비트겐슈타인주의자가 가족 유사성에 대해 부당하게 말하고 있다면, 그것이 실제로 차이를 일으키는가? 그렇다. 이것이 중요한 한 가지 이유는 그들이 가족 유사성에 대해 말하고 있는 것이 아니라 단지 유사성에 관해 말하고 있다는 것을 우리가 알 경우, 전 절에서 보았듯이 그들의 방법은 '모든 것이 다 된다'는 결과를 가질 것이기 때문이다. 그러나 유사성이 가족 유사성이라고 할 때 이 결과는 애매해진다. 진정한 가족 유사성은 유사성 이외에도 그 유사성을 설명하는 기본적인 메커니즘을 전제하므로, 실제로는 제한적이기 때문이다. 가족 유사성은 조건 지배적이다. **가족** 유사성이 되기 위해서 사람들이 같은 유전자를 가진다는 필요조건을 충족시키는, 그런 유사성이 획득되어야 하기 때문이다.

따라서 신-비트겐슈타인주의자는 실제로 가족 유사성에 대해 말하고 있거나 단지 유사성에 대해 말하고 있거나이다. 전자의 경우에 그들은 예술 지위를 위한 필요조건을 전제하고 있고, 후자의 경우에 그들의 방법은, 모든 것이 어떤 면에서 모든 것을 닮았기 때문에 제한적이지 않다. 물론 지금까지 이것은 우리가 이미 보았던 신-비트겐슈타인주의에 대한 반론에 도달하는 다른 방법이다. 그러나 이런 식으로 문제에 접근하는 것은 어떤 면에서 우리의 이전 설명보다 더 시사적이다.

문제를 이렇게 표현하는 것은 어떻게 우리가 예술을 확인하는가라는 문제에 대한 가능한 해결책을 암시하기 때문이다. 신-비트겐슈타인주의자는 가족 유사성을 **찾으라**고 권고한다. 그는 잘못 말하고 있다. 가족 유사성은 그저 찾음으로써 여러분이 결정할 수 있는 것이 아니기 때문이다. 가족 유사성은 여러분이 볼 수 없는 것——유전 형질——에도 의존한다. 어떻게 유사성이 생겨나는지——그것의 **기원**——는 유사성을 가족 유사성이라고 부르기 위해 중요하다. 이것이 신-비트겐슈타인주의자가 무시했던 것이다. 그러나 동시에 그것은 어떻게 우리가 예술작품을 확인하는가에 대한 단서——즉, 한 후보자의 기원이 그것의 예술 지위를 위해 중요하다는 것——를 제공한다.

우리는 사람들을 그 외양 때문에 같은 가족의 구성원으로 분류하지 않는다. 두 사람은 같은 속성을 드러내거나 표출할 수도 있을 것이다. 그러나 우리는 그런 근거에서 그들이 같은 가족에 속한다고 말하지 않는다. 그들이 같은 가족에 속한다고 우리가 말하는 것은 그들이 발생적으로 연관되어 있을 때뿐이다. 우리는 두 여성이 발생적으로 올바르게 연결되어 있다면, 그들이 비슷하게 보이지 않을지라도 자매라고 부를 것이다. 신-비트겐슈타인주의자가 말하듯이 찾거나 봄에 의해서 (듣거나 들음에 의해서) 여러분이 탐지할 수 있는 지각적 유사성이 아니라, 비표출적 속성——유전적 속성——이 가족 구성원이 되게 해주는 것이다. 후보자가 표출되지 않거나 드러나지 않은 속성을 가진다는 것에 예술 지위가 좌우될 수도

있다는 것은, 신-비트겐슈타인주의자들의 가족 유사성 개념의 오용에 대한 만델바움의 비판에서 예술 제도론자들이 배웠던 길잡이이다.

물론 예술작품은 유전의 산물이 아니다. 그것은 생물학적으로가 아니라 사회적으로 창작된 것이다. 그것은 예술가와 감상자의 활동이 어떤 기본적인 사회적 규칙에 의해 통합되어 있는 사회적 맥락에서 생겨난 것이다. 이 관계는 예술작품이 그 표면에 지니고 있는 것이 아니다. 그것은 우리가 단순히 봄으로써 탐지할 수 있는 것이 아니다. 그것은 표출되지 않고 드러나지 않은 사회적 관계이다. 따라서 제도론자는 예술 지위의 후보자를 예술작품으로 만들어주는 사회적 실천 맥락의 이런 특징들을 우리가 분리해낼 수 있다면, 우리는 비예술로부터 예술을 분류하는 방법을 가질 것이라고 말한다.

신-비트겐슈타인주의는 레디메이드와 파운드 오브제를 다루는 데 명백한 문제점을 가진다. 「부러진 팔에 앞서서」가 예술작품이라면, 여러분의 것과 나의 것을 포함하여 그것과 구별될 수 없는 제설용 삽도 예술작품이 되어야 했을 것이다. 만일 우리가 문제의 삽의 지각 가능한 특징에만 주의를 기울인다면, 그것들은 모두 예술작품으로 간주되어야 할 것이다. 그것들은 지각적으로 구별될 수 없기 때문이다. 더구나 이런 식의 문제는 어떤 대상이 파운드 오브제일 수 있었기 때문에 그런 대상에 대해서도 일어날 수 있었다. 그러나 이런 결과는 잘못된 것이다. 「부러진 팔에 앞서서」는 예술이고 뒤샹의 것과 정확히 같은 것처럼 보이는 사실에도 불구하고 나의 삽은 예술이 아니다. 차이는 무엇에 있는가? 제도론자는 나의 제설용 삽에는 없지만 「부러진 팔에 앞서서」에는 있는, 표출되지 않은 관계적 속성에, 말하자면 어떤 통합된 사회적 실천 내에서의 그것의 위치——즉, 어떤 사회적 맥락 속에서의 그것의 위치——에 호소한다.

제도론자는 관련 사회적 실천을 '예술 세계(artworld)'라고 부른다. 예술 세계는 규칙과 절차에 의해 움직인다는 점에서 종교처럼 하나의 사회적 제도라고 그는 주장한다. 후보자들은 관련된 예술 세계의 규칙과 절차가

다르기 때문에 예술작품이다. 다시 말해서 한 예술작품은 요구된 규칙과 절차에 의해 진행됨으로써 생성된다. 이 사회적 규칙들은 예술작품을 가능하게 해주는 기본적인 요소들이다. (그것들은 **가족** 유사성을 설명하는 발생적 메커니즘과 유사하다) 예술작품과 규칙과의 관계는 예술작품의 속성을 표출하지 않는다. 여러분은 떨어져 있는 대상에 집중한다고 해서 그것을 볼 수 없다. 그것은 사회적 맥락의 함수이며, 예술작품은 그 사회적 맥락 속에 들어 있다.

이런 규칙과 절차들은 무엇인가? 예술 제도론에 따르면,

> 만일 (1) x가 인공물이고, (2) 어떤 제도(예술 세계)를 대표하여 행위하는 사람이 후보자에게 감상의 지위를 부여한다면, 오직 그때에만 그 x는 분류적 의미에서 예술작품이다.

이 이론은 함께 묶였을 때 충분조건이 되는 두 필요조건으로 이루어진다. 예술 제도론은 모든 예술에 대한 포괄적인 정의로서 제기된 것이다. 앞 절에서 지적하였듯이, 그것은 올바른 절차에 따라 제안되는 한, 어떤 대상이 예술작품일 수 있다는 것을 허용하게끔 고안되었다. 그것은 어떤 상상할 수 있는 예술적 실험을 방해하지 않으며, 따라서 열려 있는 개념 논증의 핵심 주장(본질적 정의는 예술적 창작과 양립할 수 없다는 것)에 대한 반례이다. 하지만 어떤 것이 원리상 예술작품이 될 수 있다는 것을 허용할지라도, 그것은 이제 모든 것이 예술임을 반드시 함축하는 예술 확인 절차를 제안한다는 점에서는 잘못이 아니다.

제도론에 따르면, 한 예술작품은 인공물이어야 한다. 여기서 '인공물'은 문자 그대로 이해되어야 한다. 인공물이 된다는 것은 노동의 산물이어야 할 것을 요구한다. 노동의 범위가 지나치게 적다 할지라도 말이다. 어떤 것은 인간이 원 재료를 가지고 작업했기 때문에 인공물일 것이다. 그러나 제도론자에게 있어 어떤 사람이 그저 대상을 틀에 집어넣거나 가리킨다면,

그것도 인공물일 것이다. 레디메이드는, 어떤 사람이 전시 목적으로 그것을 제시했거나 심지어 그것을 가리키고 그것이 예술 대상이라고 말한다면, 인공물이다. 전에 뒤샹이 맨해튼의 울워스 빌딩을 가지고 있던 것처럼 말이다. 이런 의미에서 공연도 노동의 산물이기 때문에 인공물일 수 있다. 즉 대상들만이 인공성 조건을 만족시키는 것은 아니다. 더구나 인공성 조건은 문제의 작품이 공적으로 접근할 수 있어야 한다는 것도 지적하고 있다.

많은 예술 이론가들은 후보자가 넓은 의미에서 인공물이라는 것이 예술 지위를 위한 필요조건이라는 데 동의할 것이다. 가장 특이한 것은 이론의 두 번째 조건이다. 그것은 어떤 것이 예술 세계의 제도를 대표하여 행위하는 사람이나 사람들에 의해 부여된 감상 후보자의 지위를 가질 경우에만 예술작품이라고 주장한다. 여기서 지위 부여는 하나의 절차이다. 그것이 바로 예술 제도론이 절차적 이론이라고 일컬어지는 이유이다. 절차적 예술 이론은 미학적 예술 이론과 같은 기능적 이론과 대비된다. 절차적 이론은 (미적 경험의 생산과 같은) 결과나 기능에 의해서라기보다는 어떤 규칙과 일치하는 덕분에 후보자가 예술이라고 결정하기 때문이다.

그러나 이 이상한 것처럼 보이는 절차——후보자에게 감상의 지위를 부여하는 것——는 무엇인가? 이 절차의 모델은 주교가 사제에게 성직을 수여하거나, 여왕이 저명인사에게 작위를 수여하거나, 대학에서 졸업자에게 학사 학위를 수여하는 것과 같은 것이다. 치안 판사가 한 쌍에게 남편과 아내로 선언할 때 그들이 '기혼'의 지위를 얻는 것처럼, 인공물은 예술 세계에 따라 행위하는 사람이 그것을 감상하기 위한 후보자의 지위를 부여할 때 예술작품이다.

그럼에도 불구하고 인공물에 이런 지위를 부여하는 사람은 누구인가? 대다수의 경우에 그들은 예술가들이다. 그들은 대상을 만들고 그것을 사람들이 감상하도록 세상에 내놓음으로써 인공물에 감상을 위한 후보자의 지위를 부여한다. 즉, 예술가들은 감상자가 분별해서 인공물을 판단하고

평가할 수 있게끔 이해할 수 있는 인공물을 창작함으로써 그것에 감상 후보자의 지위를 부여한다. 일반적으로 예술가와 감상자의 이해는 대체로 상호 보완적이다.

이것은 가장 표준적인 경우이다. 그러나 가끔 대상에 관련 지위를 부여하는 사람은 대상의 창작자가 아닐 수도 있다. 미술관 학예사는 에스키모인의 낚싯바늘과 같은 도구가 뚜렷한 미적 속성을 가지고 있기 때문에 그것을 감상 후보자로 전시할 수도 있고, 그럼으로써 하나의 도구를 예술작품으로 변모시킬 수도 있을 것이다. 그러나 일반적인 경우에 지위의 부여는, 예술가가 예술작품을 만들고 감상을 위해 그것을 내놓을 때나 다른 사람들이 판단하고 평가하도록 파운드 오브제를 골라 전시할 때 이루어진다.

여기서 예술가가 자기 인공물에 예술작품의 지위를 부여하지 않는다는 점을 주목하는 것이 중요하다. 그가 인공물에 부여하는 지위는 감상 후보자이다. 또한 어떤 것을 감상 후보자로 제시하는 것은 그것이 누군가에 의해 감상될 것이라는 것을 보증하지 않는다. 인공물은 그저 감상 받도록 추천되었을 뿐이다. 그러나 정식으로 지명된 부통령 후보가 낙선될 수도 있는 것처럼 인공물이 감상 후보자로 추천되고도 인정받지 못할 수 있다.

제도론이 기술하는 기본적인 사회적 상호작용은 매우 친숙한 것이다. 예술가는 어떤 것을 만들고 그것을 감상자가 주의하고 이해하도록 제시한다. 그것이 그만한 가치가 있는지를 결정하는 것은 감상자에게 달려 있다. 제도론자는 이 일상적 상호작용이 사회적 규칙과 역할에 의해 통제되는 방식에 주의를 불러오기 위해서, 이 친숙한 상호작용을 친숙하지 않은 말로——'지위 부여', '감상 후보'와 같은——묘사한다. 우리가 신문을 살 때 장소의 체제——기초적인 규칙과 역할을 가진 사회적 맥락——가 있는 것처럼, 예술작품의 상호 관계된 생산과 소비를 가능하게 해주는 장소에도 체계——관계들의 제도적 그물망——가 있다.

위에서 언급했듯이 때때로 다른 사람들이 이 역할이나 직능을 수행할지

라도 표준적인 경우에 인공물에 감상 후보의 지위를 부여하는 것은 예술가이다. 학예사, 비평가 또는 배급업자가 한 대상을 감상 후보자로 골라서 전시할 수도 있을 것이다. 예컨대 비평가는 어떤 침팬지의 수채화를 그 미적 속성 때문에 감상 목적으로 흥미 있게 볼 수 있는 것으로 관객에게 추천할 수도 있을 것이다. 이 경우에 대상에 지위를 부여하는 것은 침팬지가 아니라 비평가이다. 최근에 역사학자 미아 파인맨(Mia Fineman)은 코끼리의 그림을 추천하기도 하였다. 그러나 이것은 예외적인 경우이다. 예술 세계에서 인공물에 지위를 부여하는 것은 주로 예술가이다.

그러나 **예술계를 대표하여** 지위를 부여한다는 것은 무슨 뜻일까? 왜 침팬지와 코끼리가 아니라 예술가와 비평가가 예술 세계를 대표하여 행위할 권한이 있는가? 이 권위의 본성은 무엇인가? 그것은 자기 분야의 지식에 의거하여 논문 계획서가 철학적 문제에 대해 말하고 있는지 없는지에 대해서 충고하는 철학 교수의 권위와 비슷하다. 마찬가지로 소정 분야의 과학자는 그의 현장 경험에 의거하여 탐구 계획서가 '성공할' 가망이 있는지 없는지에 대해서 판단한다.

이와 유사하게 예술 세계를 대표하여 지위를 부여하는 역할을 맡은 사람은 예술 세계에 대한 그들의 지식, 지성, 경험 때문에 그와 같은 일을 한다. 예술가들은 비평가, 학예사 등이 그런 것처럼 연구와 실천을 통해 얻은, 필요한 배경적 지식, 지성과 경험을 가진다. 예술가들은 창작하고 **지성**적으로 감상 후보자를 지명한다. 따라서 예술가의 지식과 경험이 **예술 세계를 대표하여** 인공물에 어떤 지위를 부여하는 권위를 예술가에게 주는 것이다.

예술가 뒤샹은 그의 지식, 지성, 경험 때문에 그가 「샘」이라고 명명한 변기에 감상 후보자의 지위를 부여하는 권위를 가졌다. 반면에 「샘」의 논평을 읽은 배관공은 다음날 화랑에 나타나서 그의 화장실 시설을 예술작품으로 제시할 수 없었다. 왜 그런가? 그는 예술가를 대표하여 행위할 권한이 없기 때문이다. 이것은 엘리트주의인 것인가? 아니다. 배관공은

예술에 관한 일을 알지 못하기 때문이다. 뒤샹은 할 수 있어도, 그는 자기의 배관 시설을 예술 이론과 예술사에 기초하여 예술작품으로 지명하지 못하기 때문이다. 마찬가지로 수채화에 지위를 부여하는 것은 비평가이지 침팬지가 아니다. 침팬지는 못해도 비평가는 예술적 형식과 미적 속성을 알고 이해하기 때문이다.

예술에 대한 지식과 이해가, 예술 세계를 대표하여 감상 후보의 부여자로서 행위하게 하는 자격을 사람들에게 주는 것이다. 제도론은 사실 예술의 사회적 실천에 관해 우리 모두가 인정하는 것에 지나지 않는 것을 주장한다. 인공물에 우리의 주의를 돌리게 하는 권위를 가진 사람은, 그들이 하고 있는 일에 관한 무언가를 아는——예술에 관해, 어떻게 예술이 기능하는지에 관해, 예술사에 관해, 실천의 현재 상태가 어떤지 등등에 관해 아는—— 사람이다.

장기에 대해 아무 지식도 가지지 못한 두 살 난 아이가 대국을 하는 두 어른을 만나서 한 대국자의 졸을 상대방에게 장군이라고 부를 위치에 옮겨 놓았다면, 우리는 그 아이가 장군을 불렀다고 말하지 않을 것이다. 그 아이가 대국자가 아니었을 뿐만 아니라 보다 중요한 점은 그 아이는 자기가 했던 일을 몰랐기 때문이다. 그 아이는 장기의 규칙, 전략이나 목적에 대한 지식을 가지고 있지 않다. 마찬가지로 같은 이유로 이해 없이 순전히 뒤샹을 모방하는 배관공은 그가 '샘: 속편'을 발표할 때 예술 세계를 대표하여 지위를 부여받지 못한다.

예술 제도론은 종종 반민주적이라는 이유로 비판을 받는다. 그러나 이것은 사실 부당하다. 민주주의는 모든 사람이 어떤 일을 할 권한을 가진다는 것을 요구하지 않는다. 어떤 사람이 병원으로 걸어 들어가 뇌수술을 할 수 있는 것은 아니다. 마찬가지로 모든 사람이 예술 세계를 대표하여 행위할 수 있는 것이 아니다. 반면에 예술 제도론에 따르면 예술 세계는 기회 평등의 고용자이다. 원리상 사람들은 관련 지식과 이해, 알맞은 경험을 획득함으로써 예술 세계의 행위자가 될 수 있어야 하기 때문이다.

이것이 바로 제도론자가 묘사하는 바와 같이 예술 세계가 엘리트주의도 아니고 반민주적이지도 않은 이유이다. 사람들이 어떤 지식과 이해를 획득하기만 한다면, 그는 그 때문에 행위할 수 있다. 이것은 현대의 지식 문화계에서 큰 어려움 없이 수행될 수 있다. 그것은 많은 지식을 필요로 하지 않는다. 그리고 여러분은 혼자서 그것을 획득할 수 있다. 여러분은, 일을 좀 더 쉽게 해주긴 할지라도, 미술 학교에 갈 필요가 없다. 예술 세계는 독재 정부가 아니다. 예술 세계의 행위자는 감상——예컨대 구도 감상——후보자를 추천할 뿐이기 때문이다. 어느 누구도 후보자가 꼼꼼한 주의를 받을 가치가 없다는 것을 발견할 가능성도 있다. 따라서 예술 제도론은 아주 엄청나게 많은 조악한 예술도 허용한다. 이런 점에서 그것은 추천적 예술 이론이 아니라 분류적 예술 이론이다.

물론 예술 제도론에 따라 어떤 것에 예술의 자격을 부여하는 것은 어렵지 않다. 우리들 다수는 한 대상을 충분한 이해를 가지고 감상 후보자로 지명할 지식을 가진다. 그러나 이것은 이론의 결점이 아니다. 왜냐하면 예술을 창작하는 것은 실제로 아주 어렵지 않기 때문이다. 비결은 실제로 감상할 만한 예술을 창작하는 것이다.

신-비트겐슈타인주의와는 달리, 제도론은 예술 지위의 기준을 인공물의 표출적 속성에 두지 않는다. 예술 지위의 결정적 요인은 인공물의 사회적 기원이다. 그것이 올바르게 예술 세계의 사회적 그물망으로부터 나타났다는 것이다. (정당한 자격을 가진 사람이 정당한 이유로 그것을 지명했는가 하는 것이다) 형식주의, 예술 재현론, 표현론, 미학적 예술 이론 그리고 신-비트겐슈타인주의를 포함하여 이전 예술철학은 예술작품의 사회적 기원을 소홀히 했기 때문에, 이것은 제도론에 예술을 확인하는 대부분의 이전 방법보다 더 넓은 구역을 부여한다.

동시에 제도론은 예술계로부터 후보자를 배제하는 수단을 가진다. 만일 부적당한 사람(예술에 대한 필요한 지식과 이해를 갖지 못한 사람)이 한 인공물을 지명한다면, 그는 그것에 적절한 지위를 부여하는 능력을

가지지 못할 것이고, 그 대상은 예술이 되지 않을 것이다. 이것은 임의적인 것이 아니다. 예술사에 대한 아무 지식도 가지지 못한 아이가 화랑에 제설용 삽을 가져온다면, 우리는 그것을 예술작품으로 간주하지 않을 것이다. 또한 문제의 사람이 적절한 지식을 가지고 있다 할지라도——그 사람이 예술가일지라도——인공물이 (감상 후보자로서) 정당한 이유로 제시되지 않는 한, 우리는 그것을 예술이라고 생각하지 않을 것이다. 즉, 한 예술가가 점심 식사를 위해 피자를 만든다 해도, 그것은 예술작품이 아닐 것이다. 따라서 상당히 포괄적일지라도 예술 제도론은 모든 것을 예술작품으로 받아들일 정도로 자유로운 것은 아니다.

아마도 예술 제도론의 가장 커다란 성취는 예술 지위를 결정하는 데 있어 사회적 맥락의 중요성을 철학자들에게 환기시켰다는 점일 것이다. 이미 보았듯이, 이전 예술 이론들은 주로 의미 있는 형식, 표현적, 미학적 속성, 재현적 속성 등과 같은 예술 대상의 내적 속성에 초점을 맞추면서, 예술의 사회적 차원에 거의 주의를 기울이지 않았다. 제도론은 그런 사물의 제시를 뒷받침해주는 규칙과 지정된 역할에 따른 사회적 실천이 있다는 것을, 그리고 이런 사회적 형식과 관계가 요구된 대로 예화되는 것이 예술 지위에 중요하다는 점을 강조한다. 이런 점에서 예술 제도론은 "예술 이란 무엇인가?"에 관한 논쟁에 영속적인 영향을 주었던 것이다.

그러나 제도론의 일반적인 사회적 공격이 갈채를 받았다 할지라도, 이론의 세부 사항들은 철저한 검토와 비판을 받아왔다. 아마도 우리가 논의해 왔던 제도론의 초기 형태만큼이나 많은 논평을 받고 또 그처럼 많은 트집을 잡힌 예술 이론은 없었을 것이다. 이 비판 중 일부는 너무 자주 반복되었기 때문에 그것들은 사실상 일반적인 것이 되어버렸다.

비판의 첫 번째 방향은 예술이 제도라는 생각과 관계한다. 제도론자는 정당하게 예술을 사회적 제도라고 부를 수 있는가, 아니면 그의 용법은 무리한 것인가? 신-비트겐슈타인주의는 가족 유사성에 대해 잘못 이야기 하였다. 제도론자는 예술을 제도라고 잘못 기술하고 있는가?

가톨릭교회나 미국 법체계와 같은 나무랄 데 없는 제도를 생각해보자. 이런 제도들은 의무, 책임 및 그에 따른 권력을 가진 역할들을 지명하였다. 제도론은 예술도 유사한 역할을, 예컨대 감상 후보 지위 부여자의 역할을 한다고 주장한다. 지위 부여자의 역할은 주교나 치안 판사의 역할과 같은 것인가?

제도론자는 같다고 말한다. 그것들은 모두 지위를 부여하기 때문이다. 주교는 성직 지망자에게 사제 지위(서품)를 수여하고, 치안 판사는 한 쌍의 남녀에게 결혼의 지위를 부여하고, 예술가는 자기 작품에 감상 후보의 지위를 부여한다. 그러나 주교나 치안 판사가 되기 위해서 우리는 어떤 특정한, 공적으로 확인할 수 있는 기준을 충족시켜야 한다. 우리는 가톨릭 신자이고 또 적절한 당국에 의해 그 직무에 지명되지 않는 한 주교가 될 수 없다. 어떤 사람이 성직 지망자를 임명할 수 있는 것도 아니다. 그는 주교이어야 한다. 그리고 그 제도적 역할을 맡기 위한 정확한 조건들이 있다.

그러나 감상 지위 부여자가 되기 위한 공적으로 확인할 수 있는 기준들은 무엇인가? 통상 우리들이 예술가가 되어야 한다고 사람들이 말한다고 해보자. 그러나 예술가가 되기 위한 기준은 무엇인가? 현대 사회에서 예술가들은 보통 자선된(self-elected) 사람들이다. 그것은 공적으로 동의된 기준과 연결된 공적 역할이 아니다. 그리고 지위 부여자가 비평가일 경우는 어떤가? 그 역할의 기준은 무엇인가? 미국에서는 모든 사람이 비평가라고 들 한다. 거의 틀림없이 출판물의 간부 자리를 유지하는 것은 비평가가 되기 위한 필요조건도 충분조건도 아니다. 그리고 우리는 하여간 항상 자비 출판할 수 있다. 인터넷상에서 떠들어 대는 것은 비평가로서 생각되기에 충분한가?

간단히 말해서 예술 세계를 대표하여 행위하는 사람과 가톨릭교회나 법제도와 같은 기존 제도의 행위자 간에는 상당한 불일치가 있다. 기존 사회 제도의 역할을 수행하기 위해서, 문제의 사람은 어떤 잘 확립된,

일반적인 형식적 기준을 충족시켜야 한다. 그것이 부분적으로 이런 제도들이 확립되었다고 부를 때 의미하는 것이다. 주교가 된다는 것은 어떤 자격에 요구되는 절차를 우리가 거쳐야 할 것을 요구하며, 나아가 이것은 이미 확립된 기준을 충족시키는 데 달려 있다. 즉, 순수한 제도적 역할에 있어서는 어떤 사람이 관련 제도를 대신하여 행위하기 위한 조건을 명시하는 확립된 기준들이 있다. 주교와 같은 제도적 행위자가 사제라는 지위를 후보자에게 수여할 권한을 가지기 전에 충족시켜야 할 요구들이 있는 것이다.

그러나 예술 제도론과 관련하여 예술 세계를 대신하여 행위할 조건을 명시하는 확립된 기준은 아주 적은 것처럼 보인다. 예술가 화랑 소유자, 배급업자, 제작자나 비평가가 되기 위한 어떤 의미 있는 조건이 있는 것처럼 보이지 않는다. 사람들은 스스로 이런 방향의 일을 하겠다고 선언할 수 있고 또 선언하는 것처럼 보인다. 반면에——법률가가 되는 것과 같은——가장 인증된 제도적 역할에 있어서는 어떤 증명 절차가 있으며, 또한 그 역할은, 그 역할에 종사하는 사람이 일정 수준의 이해에서 보여줄 어떤 지식과 연결되어 있다. 이때 요구된 수준의 지식을 가지고 있는지는 이전에 인정된 전문가에 의해 공식적으로 판단된다.

그러나 예술 세계와 관련해서는 이와 같은 것은 보이지 않는다. 실제로 많은 예술가들이 일종의 공식적인 훈련을 받을 수도 있고, 또 오늘날의 비평가는 대학 교육을 받았을 것이다. 하지만 대학 학위는 예술가, 비평가, 화랑 소유자, 영화 제작자 등이 되기 위한 필요조건이 아니다. 기존의 증명 절차가 없는 것이다. 그것은 모두 비공식적이다. 그러나 그것이 모두 비공식적이라면, 예술을 제도라고 부르는 것이 실제로 의미가 있는가? 아니면 제도론자도 심각하게 언어를 오용하고 있는가?

하나의 제도는 상호 관계된 실천들만인 것이 아니다. 하나의 제도는 권위의 관계도 공인해왔다. 즉, 공인된 기준들을 충족시키는 사람이나 사람들은 그 제도의 적절한 확장을 결정할 권위를 가질 뿐만 아니라,

무엇이 제도의 범위 내에 들어올 활동이고 아닌지를 공표하는 권위도 가진다. 그러나 누가 예술 세계를 대표하여 행위할 것인지를 결정할 공식적인 기준은 없다. 그것을 지명할 이미 확립된 절차가 없는 것이다. 따라서 실제로 예술 세계는 엄격한 의미에서 사회 제도와 유사하지 않으며, 그러므로 감상 후보 지위 부여자라는 제도화된 역할에 접근할 길이 없는 것이다.

감상 후보라는 개념에도 유사한 문제가 있다. 미국 대통령과 같은 공직 후보자가 되기 위해서는 어떤 기준이 충족되어야 한다. 후보자는 45살이 넘어야 하고 본토 출신이어야 한다. 어떤 사람이 이 공직에 지명되기 전에 그들은 이런 기준을 충족시켜야 한다. 하지만 감상 후보로서 지명되기 위한 기준은 무엇인가? 제도는 누가 어떤 역할을 할 것인가에 관한 엄격한 기준만 가지는 것이 아니다. 그 역할의 집행에 관한 기준들도 있다. 치안 판사가 한 쌍의 남녀를 결혼시키기 전에 그 남녀는 일정 연령을 넘어야 한다는 요구를 만족시켜야 한다. 정식으로 지명된 치안 판사조차도 두 유아들을 결혼시킬 수 없다. 그리고 우리는 인간에 세례를 줄 수 있을 뿐이다. 우리는 감자에 세례를 줄 수 없다. 그러나 예술 세계의 행위자가 감상 지위를 부여하는 인공물에는 어떤 제한이 있는가? 아무것도 없는 것처럼 보인다. 그렇다면 그 절차는 거의 제도화된 절차인 것처럼 보이지 않는다.

제도는 누가 무엇에 대해서 무엇을 할 것인가에 관한 규칙들을 엄격하게 정의하였다. 예술 세계는 그와 같은 관련된 공식적 기준들을 전혀 가지지 않는다. 따라서 예술은 진정한 의미에서 제도가 아니며, '지위 부여자'와 '감상 후보'에 대해 언급하는 예술 제도론의 요소들은 최종 분석에서 볼 때, 공허한, 부자연스럽고 오도적인 은유에 지나지 않는다.

확실히 제도론 비판자는 일리가 있다. 예술은, 가톨릭교회가 사회적 제도라는 엄격한 의미에서의 제도가 아니다. 그러나 실제로 이것은 얼마나 버텨낼 수 있는가? 제도론자가 엄밀하게 말해서 예술은 사회적 제도가 아니라는 데 동의하기는 하지만, 그럼에도 불구하고 예술은 계속 사회적

실천이라고 말한다고 해보자. 예술작품을 지명하는 것은 발송자――잠재적 관객과의 상호 이해에 적절하다고 생각되는 이해와 더불어 작품을 창작하고 제시하는 발송자――와 수신자를 포함한다. 또한 어느 한 시점에서 인공물의 제작자/제시자의 편에서 이해를 이루는 것과 관객 편에서의 보완적 이해는 사회적 실천에 의해 결정된다. 이렇게 고칠 때 수정된 제도론은 다음과 같은 것을 주장할 것이다. 만일 (1) x가 인공물이고 (2) 행위자가 이해한 대로 그것을 적절한 방식으로 이해할 관객에게 제시되고 그리고/또는 창작된다면 오직 그때에만 그 x는 분류적 의미에서 예술이다.

물론 이것은 충분하지 않다. 왜냐하면 그것은 예술이 아닌 많은 것들에도 적용될 것이기 때문이다. 주식회사의 연간 주주 보고서가 이 기준들을 충족시킨다. 분명히 수정된 제도론의 두 번째 조건은 다음과 같이 말해야 한다. 만일 (1) x가 인공물이고 (2) 행위자가 이해한 대로 그것을 예술적으로 이해할 관객에게 제시되고 그리고/또는 창작된다면 오직 그때에만 그 x는 분류적 의미에서 예술이다. 그러나 이와 같은 제안에 비판자가 반복적으로 제기한 두 가지 문제가 있다.

첫째는 예술이 사회적 실천의 그물망 밖에서 일어날 수 있는 가능성을 허용하지 않는다는 점이다. 제도론을 유명하게 만든 중요한 주장은, 예술이 사회적 맥락에서 일어나며 예술 지위가 사회적 관계의 함수로서 확인될 수 있다는 철학적 인식이다. 틀림없이 이것은 전기 예술 제도론과 수정된 이론이 모두 가지는 필요조건이다. 그러나 예술은 사회적 실천의 그물망 밖에서 일어날 수 없는가?

신석기시대 부족인이 한 계곡에서 형형색색의 아름다운 돌에 넋을 잃었다고 생각해보자. 그는 그중 일부를 그에게 시각적 쾌감을 일으키게끔 배열한다. 또 그의 종족 중 어느 누구도 전에 이런 일을 해본 적이 없다고 해보자. 아마도 어떠한 생물도 전에 이와 같은 일을 하지 못했을 것이다. 그럼에도 불구하고 그것은 예술작품, 추상적인 예술작품이 아닌가?

이 경우에 창작자가 사회적 실천에서 나온 이해를 가지고 작품을 제작하거나 제시하지 않는다는 점을 주목하라. 관련된 사회적 실천이 없기 때문이다. 그는 관객을 위해 그것을 만들지도 않는다——아마도 그는 동료 부족인을 다시 보지 못할 것이라고 믿는다. 하여간 그는 그것을 예술적으로 이해할 관객을 위해 그것을 만들지 않고 있다. 그의 원시문화에서 그 자신이나 다른 사람을 위해 이용될 수 있는 예술적 이해와 같은 것은 없기 때문이다.

이런 반론은 제도론의 초기 설명에 상처를 입힌다. 아무 예술 세계도 없으므로, 신석기 부족인이 예술 세계를 대표하여 돌에 감상 후보 지위를 부여하고 있다고 말하는 것은 의미가 없기 때문이다. 우리는 돌이 예술적 이해와 함께 제시되고 예술적 이해를 받게 되어 있다고 말할 수도 없다. 예술적 이해와 같은 것은 아직 없기 때문이다. 따라서 이 신석기인의 돌의 배열이 예술이라면, 예술 세계, 예술적 이해 또는 어떤 현존하는 예술적 문화 없이도 예술이 있을 수 있다. 그렇다면 예술은 적절한 사회적 실천이 있다는 것을 필요조건으로서 요구하지 않는다. 어떤 제도 밖에서, 심지어 사회적 실천에 뿌리를 둔 어떤 이해 연관 밖에서 일회성 예술작품을 창작하는 고독한 예술가의 예들이 있을 수 있다.

사람들은 이와 같은 반례에 다르게 응수할 것이다. 어떤 사람은 신석기인의 돌의 배열이 분명히 예술작품이며, 이것은 제도론이 틀렸다는 것을 보여준다고 주장할 것이다. 그것은 고독한 비사회적 예술이 있다는 것을 보여주기 때문이다. 다른 사람은 이에 대해 덜 확신할 것이다. 초기 형태든, 수정된 형태든, 제도론의 옹호자는 이것이 일회성 사건이고, 그 부족인이 자기가 하고 있는 일에 대한 아무 개념도——적어도 원리상 다른 사람에게 전달할 수 있는 아무 개념도——개발하지 않는다면, 우리는 그 배열을 예술작품으로 간주하지 말아야 한다고 말할 것이다. 즉, 우리의 신석기인 제작자가 자기가 만든 것이 시각적 즐거움의 원천으로서 다른 사람에게 제시될 수 있었다는 것——문제의 시각적 즐거움이 전달될 수 있다는

것 —— 을 알아채지 못한다면, 그는 예술작품을 창작하지 않았을 것이다. 그가 용케도 돌의 배열을 가지고 즐거움을 일으켰다는 것은 그에게는 행복한 우연이지만 그것은 예술작품이 아니다.

수천 년 후에 그 돌을 발견한 고고학자들은 그것이 예술작품이라고 생각하지 않을 것이다. 고고학자들은 그런 배열이 있었다 해도, 신석기인이 만든 것이 무엇이든 간에 예술적 이해를 가지고 관객이 그것을 받아들이게 하게끔 그 배열이 의도되었다는 추가적인 증거를 기다릴 것이다.

물론 논증은 거기서 끝나지 않을 것이다. 고고학자들이 위에서 묘사된 식으로 행동한다 할지라도, 그것은 예술이 사회적 실천이라는 것을 그들이 전제한다는 것을 보여줄 뿐이며, 이런 맥락에서 이는 그저 문제를 구걸하는 것이라는 주장도 있을 수 있다. 우리는 예술이 사회적인지 아닌지를 알고 싶어 한다. 어떤 사회과학자가 예술이 사회적 실천이라고 가정한다는 것은 전혀 놀랄 일이 아니다. 결국 그들은 **사회**과학자들이다. 돌의 배열이 예술이라는 것에 대한 더 나은 증거는 보통 사람들이 우리의 예술 개념에 대한 일상 이해를 사용하면서 돌들이 예술이었다고 말하는 것일 것이다.

여기서 제도론자는, 보통 화자는 그 자신처럼 다른 사람도 돌의 배열을 볼 수 있고 그로부터 시각적 즐거움을 끌어낼 수 있었다고 상상하기 때문에 이렇게 말한다고 응수할 것이다. 그러나 그렇다면 보통 화자는 결국 관련 예술적 이해를 가지고 그것을 볼 수 있는, 따라서 수정된 제도론의 두 번째 조건을 만족시키는 관객이 있다고 가정하고 있을 것이다. 그러나 신석기 부족인은 예술적 이해를 가지고 그것을 제시하였는가? 확실히 다른 사람도 그것을 보기만 했다면, 그들도 그 부족인이 반응했던 것과 같이 반응했을 것임을 그 부족인은 알았음에 틀림없으리라는 것이다. 그렇지 않았다면, 그가 배열을 만들 때 했을 것으로 그가 믿었던 것이 무엇이든 간에 그것은 완전히 불가사의한 것이 되었을 것이다.

그 밖에도 제도론의 지지자는 극소수이기는 하지만 고립적 예술이라는 논쟁의 여지없는 사례가 있다는 점을 부가할 것이다. 대부분의 예술은

사회적 실천의 맥락 내에서 일어난다. 이것은 단순히 고급 예술의 특징이 아니다. 나막신 춤(clog dancing), 민속 음악, 퀼트 작품 등은 모두 사회적 실천의 일부이다. 그것들은 말로서만 이루어질 뿐일지라도 전수되는 역사를 가진다. 그것들은 창조와 제시를 위해 학습될 기술과 규약을 가지며, 이런 실천에 관해 뛰어난 전임자에 관한 이야기들이 생겨나며, 이것은 후속 문화의 구성원들에게 전통 속의 작품을 예술적으로 이해하는 길을 마련해준다. 아마추어 화가도 그들의 기예를 사회적으로 배우며, 그들이 자기 작품을 보여주지 않는다 할지라도, 감상자가 사회적으로 공유된 이해를 가지고 반응할 수 있게 해주는 기술, 규약과 지식을 사용하기 때문에, 다른 사람도 이해할 수 있는 작품을 만드는 것이다. 그림을 창작하는 정서장애자조차도 기존의 사회적 예술 제작 전통에 노출되어 있다.

예술 제도론은 이 모든 경우를 포괄할 수 있다. 제도론은 모든 기지의 예술 사례에 잘 들어맞는다. 기지의 모든 예술은 사회적이기 때문이다. 우리가 상상했던 신석기 시대인과 같은 약간 논쟁적이고 억측적인 경우가 있을 수 있다는 것이, 이론을 물리칠 만큼 중대하게 평가되어서는 안 된다. 제도론은 우리가 얻을 수 있을 만큼 강력한 이론이다. 모든 이론은 몇몇 논쟁적인 경계선상의 사례들을 쉽게 가질 수 있다. 우리는 매우 논쟁적이고 공상적인 반례들 때문에 그렇지 않았으면 성공했을 이론을 포기하지 않는다.

우리의 공상적인 신석기 시대인 이야기와 유사하게 지어낸 이야기들이 제도론을 물리치는지는 해결되지 않은 문제이다. 논쟁의 양측을 다 옹호하는 논증도 있을 것이다. 그러나 제도론에는 우리의 주의를 받을 만한 다른 문제가 있다.

초기 이론은 어떤 제도를 대신하여 행위하는 사람에 의해 한 후보자에 지위가 부여된다고 주장한다. 어떤 제도인가? **예술** 세계이다. 마찬가지로 수정된 이론도 한 행위자가 인공물을 적절하게 이해할 수 있는 감상자를 위해, 그 인공물을 이해되게끔 창작 그리고 또는 제시한다고 말한다.

그러나 행위자와 감상자가 가지는 이해는 어떤 종류의 이해인가? **예술**적 이해이다. 하지만 그렇다면 제도론의 두 유형은 모두 순환적이다.

활동 영역이 예술 세계인지를 확인하기 위해 우리는 이런 활동이 예술작품을 수반하는지를 결정할 수 있어야 할 것이다. 예술적 이해가 예술작품과 관계된 이해가 아니라면, 그것은 무엇인가? 예술 제도론은 분류적 의미에서의 예술작품 개념을 정의하려고 한다. 그러나 이론을 적용하기 위해 우리는 이미 예술작품을 분류하는 법을 알아야 하는 것으로 판명된다. 왜냐하면 한편으로 예술 세계는 예술작품을 유통시키는 실천인 반면, 다른 한편 예술적 이해는 예술작품을 이해하는 문제이기 때문이다. 예술가나 감상자가 적절한 방식으로 **예술작품**을 다루고 있다는 것을 우리가 납득하지 못하는 한, 어떻게 우리는 예술가나 감상자가 관련 이해를 가지고 인공물을 창조하고, 제시하고 거기에 반응하는지를 결정할 수 있는가? 따라서 제도론의 두 유형은 모두 결국 예술작품을 정의하기 위해서 예술작품의 개념을 전제하고 있다. 이것은 명백히 순환적이고 허용할 수 없는 것이다.

제도론은 이 비판을 오랫동안 의식하고 있었다. 그들의 공식적인 답변은 정의가 악순환적일 수도 있고 아닐 수도 있다는 것이다. 정의는 비정보적이라면 악순환적이다. "예술은 예술이다."는 악순환적이다. 그러나 정의는 악순환적이면서도 그럼에도 불구하고 여전히 정보적일 수도 있다. 여러분은 그로부터 무언가를 배울 수 있다. 하나의 정의는 순환적일지 모르지만, 그러나 그것은 "예술은 예술이다."와 같은 빡빡한 순환이 아니라 넓은 지름을 가진 순환일 수도 있다.

이런 정의가 있을 경우, 제도론자는 그의 순환이 악순환적이 아니라고 주장한다. 그것은 정보적이다. 그의 정의로부터 여러분은 예술이 사회적 일이라는 것을, 예술이 상호 간의 이해 형식에 의해 보증된, 동등한 역할을 하고 있는 예술가와 감상자를 수반한다는 것을 알게 된다. 그 이론을 통하여 여러분은 예술이 보다 넓은 사회적 맥락인 예술 세계에서 일어난다

는 것을, 그리고 이 사회적 활동의 광장은 대칭적으로 상호 관계된 사회적 지식을 전제하는 역할들에 의해 구성되어 있다는 것을 인식하게 된다.

이것은 순환성이라는 저주스러운 비난으로부터 제도론을 해방시키는가? 악순환과 정보적 순환을 구분하기를 망설이는 자들이 있다. 제도론자는 대부분의 사회적 개념들이 순환적이거나, 그가 말하는 식으로 '굴곡'되어 있으며, 결과적으로 사회 현상에 대한 대부분의 정의가 최종적으로 순환적이라고 주장할 것이다. 따라서 중요한 것은 사회적 개념에 대한 우리의 정의가 악순환이 아니라 정보적 순환이라는 것을 우리가 확인해 보는 것이다. 어떤 순환적 정의가 궁극적으로 만족스러운지 하는 문제가 논쟁거리인 것처럼, 이렇게 해야 하는 것인지는 확실히 논쟁거리이다.

그러나 어떤 순환적 정의가 수용될 수 있다는 것이 참이라 할지라도, 제도론이 실제로 얼마나 정보적인지 하는 문제도 제기된다. 아마 우리는 그것으로부터 예술이 사회적인 일이라는 것을 알 것이다. 우리는 예술가가 인공물을 이해할 준비가 되어 있는 감상자에게 그것을 제시한다는 것을 안다. 틀림없이 이것은 사회적 관계를 명시한다. 그러나 예술이 그런 관계를 요구한다는 것은 얼마나 정보적이라고 할 수 있을까? 어떤 동등한 인간 활동이 그런 관계를 요구하지 않는가? 농담은 유머를 아는 이야기꾼을 요구하며, 관객은 재미있는 오락을 통해 그것을 이해할 것이다. 인사 방법으로 악수를 하는 관습은 그들이 하고 있는 것과 그들이 하는 것에 적절한 상황을 이해하는 당사자들을 요구한다. 제도론은 실제로 명백하지 않은 것을, 즉 예술은 모든 다른 동등한 인간 활동처럼 관련 당사자 간의 상호 이해를 요구한다는 것을 우리에게 알려주는가? 그 이해가 **예술적**이라고 말하는 것은 전혀 부가된 정보를 주지 않는다. 왜냐하면 그 점에 있어서 정의는 악순환적이지는 않더라도, 여전히 완강하게 순환적이기 때문이다.

게다가 문제의 이해가 동등하다는 사실은, 예술이 제도이거나 사회적 실천이라는 주장을 보증하는가? 이론은 사회적 관계를——상호 이해에 의해 함께 묶은 예술가와 감상자의 관계를 언급한다. 그러나 이와 같은

사회적 관계가 사회적 제도를 또는 덜 엄격하게 말해서 사회적 실천을 구성하는가?

갈증으로 죽어가는 사람이 사막에서 다른 문화의 사람과 마주친다. 그들은 같은 언어를 말하지 않는다. 죽어가는 사람이 입을 가리키고 혀를 내밀고 눈을 굴린다. 그는 다른 사람에게 물이 필요하다는 것을 이해시키려고 한다. 그는 신중하게 그리고 이해할 수 있게 몸짓을 한다. 그가 이해되었다고 가정하자. 이런 일은 그런 상황에서 있을 법한 일이다. 여기에는 사전에 어떠한 공유된 규약도 없다. 여기에 사회적 관계가 있다. 그러나 이 두 이방인은 방금 사회적 제도나 사회적 실천을 시작했는가? 그렇다고 말하는 것은 거의 믿기지 않는 것처럼 보인다. 제도와 실천은 정해진 역할, 기술, 규약 등등을 가진 일종의 체계를 요구한다. 그러나 모든 종류의 사회적 관계가 이런 식으로 관계되어 있는 것은 아니다. 목마른 사람과 구출자 간의 관계는 아주 단순하다. 아마도 마찬가지로 예술가와 감상자 사이에 제도적이지도 않고 완전한 사회적 실천도 아닌 사회적 관계가 있을 것이다.

아마도 우리의 신석기 부족인은 동료 부족인에게 돌의 배열을 가리킬 수 있었을 것이다. 그 신입자가 이해했다 할지라도, 그것은 한 제도나 실천이 그때 거기에 있었다고 말하는 것을 보증하는가? 제도론자들이 약하게 묘사했던 것처럼 예술이 사회적 관계를 포함한다는 것을 인정한다고 해도, 그것은 거기에 항상 예술 세계 제도나 사회적으로 인정된 예술적 실천이 있다는 주장을 지지하지 못하는 것처럼 보일 것이다.

실제로 제도론을 대신하여 우리가 신석기 부족인의 경우에 제공했던 한 응답은, 다른 사람도 돌로부터 시각적 즐거움을 얻을 것이라는 인식과 함께 그 돌이 배열되었을 경우, 그의 돌 배열은 진정으로 혼자만의 것이 아니라는 것이었다. 우리는 또한 그 신석기 제작자가 그런 이해를 가지지 못했던 한, 그의 행동은 거의 이해될 수 없을 것이라고 말했다. 그러나 다른 사람도 그것으로부터 즐거움을 얻을 것이라는 주변적인 의식과

함께 그 일을 했기 때문에 그의 활동이 사회적이라고 우리가 생각한다면, **사회적**인 것이라는 개념은 지나치게 약화되는 것처럼 보이지 않을까? 거의 틀림없이 사회적 제도나 실천은 차치하고라도, 여기에는 사회적 관계조차도 없을 것이다.

확실히 제도론은 매우 포괄적이다. 분명히 그것은 기존 예술의 모든 핵심적인 경우들을 포착한다. 이 예술은 어떤 문화나 하위문화 예술의 사회적 실천을 배경으로 하는 예술가들에 의해 만들어지고 제시된다는 의미에서 사회적이다. 그리고 그런 예술은 사회화 과정을 통해 그것을 이해할 수 있었던 감상자들에 의해 수용되고 감상된다. 그러나 여전히 제도론에 관한 몇몇 긴급한 문제들이 있다. 모든 예술이 이미 존재하는 사회적 관계의 그물망에서 출현해야 하는가? 그 이론은 악순환적인가? 그것은 과연 정보적인가? 그것은 다만 정보적인 것처럼 보일 뿐인가? 그것은 사회적 제도, 사회적 실천, 사회적 관계라는 개념을 한계점 너머까지 늘리는 데 의존하는가? 이것들은 현재 독자들에게 특별히 논쟁거리로 남겨진 논쟁적인 문제들이다.

예술을 역사적으로 정의함

이미 보았듯이 예술 제도론과 관련한 논쟁의 주요 골격은 예술이 어떤 사회적 제도, 실천이나 관계 밖에서 작업하는 고독한 예술가에 의해 생산될 수 있는지 하는 문제이다. 제도론자는 인간이 문화적 존재이고 예술은 그것이 존재하는 곳에서는 어디든지 문화화의 작용이라는 근거에서 그런 가능성을 거부하기 쉽다. 사실 사람들은 항상 예술과 예술 창작을 그들 사회화의 일부로서 배운다. 이것은 우리가 고급 예술, 민속 예술에 대해 말하든 부족 예술에 대해 말하든 사실이다.

만일 로빈슨 크루소가 외딴섬에서 예술을 만들었다면, 그는 오직 영국

에서 교육받는 동안 예술에 대해 배웠기 때문에 그것을 만들어낼 수 있었을 것이다. 그는 고독한, 문화와 무관한 예술가가 아니었다. 그는 이미 예술 세계의 실천에 대한 교육을 받았다. 또한 그가 무엇을 만들어냈던 간에 결국 그것은 그것을 이해하게끔 훈련받았던, 문화적으로 준비된 동료 유럽인 감상자에게 받아들여질 수 있었을 것이다. 예술은 늑대 소년에 의해 만들어지지 않는다. 예술은 사회화 과정에서 예술 세계에 접하게 된 사회적 존재의 산물이다.

어떤 예술 제작은 지식을 요구한다. 그 지식은 본유적인 것이 아니므로, 사회적으로 획득된 것이어야 한다. 로빈슨 크루소는 어떤 현존하는 예술작품이 문제의 예술가가 관련 예술작품을 만드는 데 필요한 개념적 자원과 기본적인 예술적 기술을 얻었던 사회적 실천으로부터 출현했다는 것을 보여줄 수 있을 것이라고 제도론자는 주장한다. 인간 본성——인간의 사회적 성격——을 고려해 볼 때, 예술 창작 가능성이 출현하는 사회적 실천 맥락 밖에서 어떤 사람이 예술을 창작한다는 것은 실천적으로 불가능하다.

이런 것들은 진지하게 고려되어야 한다. 그러나 제도론의 반대자는 이것이 대부분의 예술이 생겨나는 방식——아마도 모든 예술이 생겨났던 방식——이라는 데 동의할지라도, 실천적으로는 불가능하지만, 사회적 실천 밖에서 예술이 창작될 수 있는 논리적 가능성이 있다고 주장한다. 우리는 신석기 부족인의 문화처럼 예술 없는 사회를 상상할 수 있다. 거기에서 시각적 즐거움을 일으킬 목적으로 예쁜 돌을 배열하면서도 결코 그 발견을 다른 사람과 공유하지 않는 사람을 떠올릴 수 있다. 만일 이것이 논리적으로 가능하다면, 예술 제도론은 모든 예술이 반드시 사회적 관계——심지어 감상자가 이해할 수 있고 예술작품에 반응할 수 있도록 예술가는 예술작품을 이해할 수 있게 창작하고 그리고/또는 제시한다는 요구만큼이나 하찮은 사회적 관계조차도——를 수반한다는 것을 보여주는 데 실패했을 것이다.

예술 제도론에 대한 이 비판은 제롤드 레빈슨(Jerrold Levinson)이 옹호하는 입장인 역사적 예술 정의의 출발점이 된다. 레빈슨은 우리가 상상했던 신석기 부족인이 그랬던 것처럼 누군가가 인공물을 제작할 수 있는 가능성을 받아들이며, 또 우리가 그것을 예술작품으로 간주하는 데 아무 개념적 어려움도 없다는 것을 인정한다. 신석기 부족인이 그의 인식적 저장물 속에 예술작품 개념——여기서 예술 개념의 소유는 분명히 사회적 배경을 요구할 것이다——을 가지고 있지 않다 할지라도, 여전히 우리는 **우리의 예술** 개념하에서 돌의 배열을 예술이라고 생각할 것이다.

돌로 만든 인공물을 예술이라고 생각할 수 있게 해주는 것은 무엇인가? 신석기 부족인의 진열을 예술작품으로 만드는 것은 무엇인가? 역사적 예술 정의의 옹호자에 따르면, 그것은 제작자가 돌의 배열을 생산할 때 가졌었던 의도이다. 그의 의도는 시각적 즐거움을 촉진하는 것이었다. 또한 우리의 관점에서 시각적 즐거움을 촉진한다는 것은 예술을 제작하려는 전례화된 의도(precedented intention)이다. 따라서 우리는 돌을 예술로 분류하는 데 아무 문제도 없을 것이다. 왜냐하면 이것은 폭넓게 인정된 예술작품 창작의 동기이기 때문이다.

물론 시각적 즐거움의 촉진은 예술가가 예술작품을 창작할 때 가지는 유일한 의도는 아니다. 어떤 예술가들은 결과적으로 시각적 즐거움을 불러일으키는 주된 의도를 가지고 예술을 한다. 그러나 다른 예술가들은 시각적 즐거움을 방해하려는 의도를 가지고 예술작품을 창작한다. 많은 독일 표현주의자들은 그들 시대에 그들의 태도를 알리는 한 방식으로 혐오감을 끌어내려는 의도로 예술작품을 창작하였다. 그들은 정신적 공포를 표현하는 작품을 만들었다. 그러나 우리는 그들의 인공물을 예술작품이라고 생각한다. 왜냐하면 그 의도 또한 역사적으로 전례화된 의도이기 때문이다.

우리는 신석기 부족인의 돌이 시각적 즐거움을 촉진하려고 하는 것이기 때문에 그것을 예술이라고 부른다. 우리는 독일 표현주의 그림이 시각적

혐오를 촉진하려고 하는 것이기 때문에 그것을 예술이라고 부른다. 의도는 더 이상 다르게 나타날 수 없었다. 하지만 그것들 사이에서 작동하는 공통적인 특징이 있다. 양 경우에 그 의도들은 역사의 흐름 속에서 예술적으로 관련된 의도로서 인정되었다. 즉, 시각적 즐거움이나 시각적 혐오의 원천으로 보려는 의도를 가지고 인공물을 제작하는 것은 모두 소위 역사적 예술 정의의 전례화된 **예술 관점**(art regards)──어떤 것을 예술작품으로 간주하는 방식──과 교섭하는 것이다.

역사 속에서 많은 다른 예술 관점들──한 인공물을 감정 표현으로서, 재현으로서, 형식의 표현으로서, 문화적 이념의 명료화로서, 예술 본성에 대한 반성 등으로서 간주하는 것을 포함하여──이 출현하였다. 역사적 예술 정의에 따르면, 어떤 것은 어떤 전례화된 예술 관점을 지지하려고 할 경우에만 예술작품이다.

이 방법은 **역사적** 정의라고 일컬어진다. 왜냐하면 그것은 후보자들을 예술사와 연결시키기 때문이다. 우리는 우리가 정의를 가지든 않든 간에 많은 역사적 인공물들이 예술작품들이라는 것을 안다. 또한 우리는 어떻게 그런 작품들이 감상자의 관심을 받도록 의도되었는지를 안다. 우리는 예술 정의를 구성하는 데 그런 지식을 사용할 수 있다. 어떤 것은 적어도 역사 속에서 출현했던 많은 전례화된 예술 관점 중의 하나를 장려하려는 의도를 가지고 제작되었을 경우에만 하나의 예술작품이다. 이 원리는 우리의 예술 개념에 일관성을 부여해주는 것이다.

이미 보았듯이, 그저 사물의 내적 속성에 의해 예술 정의를 만들어내는 것은 거의 가망이 없다. 우리는 예술작품들의 실제 효과에 기초하여 그것들 간의 공통적인 특징을 찾을 수도 없다. 그런 효과들은 너무 다양하면서도 대립적일 뿐만 아니라, 감각적 즐거움과 같은, 예술작품의 많은 효과들이 마약과 같은 다른 수단에 의해서도 획득될 수 있기 때문이다. 따라서 역사적 예술 정의는 그 대신에 예술작품의 다른 가능한 공유 속성에 우리의 주의를 끌어들인다. 예술작품은 모두 어떤 인정된 예술 관점,

역사적으로 전례화된 예술에 올바르게 반응하는 방식을 지원하게끔 만들어진 것이다.

이런 식의 생각은 우리의 예술 개념을 통합한다. 그것은 예술을 인공물의 정합적 체계로 만든다. 모든 예술작품은 이러저러한 의도된, 전례화된 예술 관점을 공유한다는 의미에서 역사적으로 서로 관계되어 있다. 가족 유사성 방법과는 달리, 역사적 예술 정의는 후보자의 표출적 속성을 추적하는 데 의존하지 않는다. 그것은 비표출적 속성에, 말하자면 잠재적 감상자 쪽에서 인정된 예술 관점을 위해 대상에 제공하는 예술적 의도에 초점을 맞춘다. 또한 이 속성은 대상의 발생이 예술가의 의도에 있기 때문에 작품의 발생적 속성이기도 하다. 의도가 인정된 **예술** 관점을 촉진한다는 것은 왜 그 대상이 예술인가도 설명해준다.

게다가 이 방법은 예술 제도론과도 다르다. 왜냐하면 그 의도가 제도나 사회적 실천 맥락 내에서 형성되어야 한다는 것을 요구하지 않기 때문이다. 우리는 그 어떤 사회적 맥락 밖에서도 어떤 예술 관점——시각적 즐거움과 같은——을 촉진하려는 의도를 발견할 수 있었다. 그것은 여전히, 문제의 예술가가 알지 못하는 것일지라도, 그 의도가 역사적으로 전례화된 것이라도 지금 우리가 인정하는 의도라면, 예술적 의도라고 생각될 수 있을 것이다. 물론 우리는 우리의 예술 세계의 관점에서 이런 판단을 하고 있다. 그러나 예술가는 우리의 예술 세계나 어떤 다른 예술 세계의 구성원일 필요는 없다.

역사적 예술 정의는 우리의 예술 개념에 대한 설명이며, 우리의 예술 개념이 역사적으로 우리 사회 속에서 발전된 것일지라도, 우리의 예술 개념은 우리 사회 밖의 인공물에, 심지어 아무 예술 개념도, 아무 예술 세계도 또는 아무 예술적 실천도 없는 맥락에서 생산된 인공물에도 적용될 수 있다. 우리는 신석기 부족인과 그의 문화가 예술 개념과 예술 세계를 결여했다 할지라도 그의 돌을 예술로서 인정한다. 돌을 시각적 즐거움의 원천으로서 간주하려는 그의 의도가, 그 혼자만에 의한 것일지라도, 역사적

으로 전례화된 예술적 의도와 연관될 수 있기 때문이다.

역사적 예술 정의에 따르면, 한 인공물이 전례화된 예술 형식을 위해 의도되었다는 것은 예술의 필요조건이다. 그 외에도 그 정의는 예술가가 문제의 대상에 대한 소유권을 가져야 한다는 것도 요구한다. 즉, 예술가는 어떤 역사적으로 전례화된 방식으로 그가 관객에게 예술 관점을 주려는 재료와 대상을 사용할 권리를 가지지 않으면 안 된다. 이 조건은 파운드 오브제와 같은 것을 예술계에 들어오지 못하게 막으려는 데 있다.

예컨대, 앞에서 보았듯이 뒤샹은 울워스 빌딩을 레디메이드로 도용하려고 하였다. 많은 이들이 이것은 뒤샹이 예술 지위를 부여하는 데 실패했던 하나의 레디메이드라고 주장하였다. 역사적 예술 정의에 따르면 그 이유는 뒤샹이 울워스 빌딩을 소유하지도 않았고, 소유했던 사람들도 그것을 예술로 변형시키려는 뒤샹의 의도를 인정하지 않았기 때문이다. 즉 뒤샹은 울워스 빌딩의 소유권을 갖지 못했다.

역사적 정의에 따르면, 예술 관점 조건과 소유권 조건은 모두 예술의 필요조건이다. 이것들이 묶이면 충분조건이 된다. 두 조건을 결합하면 우리는 다음의 것을 얻는다.

> 만일 (1) x에 대한 소유권을 가진 사람이나 사람들이 (2) 비일시적으로 x를 예술작품으로,——즉 이미 '예술작품'의 외연 속에 있는 대상이 올바르거나 표준적으로 간주되거나 간주되었던 방식으로——간주하기를 의도했다면, 오직 그때에만 그 x는 예술작품이다.

소유권 조건은 내가 문제의 대상에 대한 권리를 가져야 한다는 것을 요구한다. 나는 여러분의 허락을 받지 않는 한, 여러분의 소파가 예술작품이라고——사람들이 「샘」을 보았던 식으로 그것을 보도록 내가 의도했다 할지라도——선언할 수 없다. 나아가 예술 관점 조건은 내가 문제의 예술 관점을 **비일시적으로**(nonpassingly) 의도해야 한다는 것을 요구한다. 이것은

그 의도가 아주 진지하고 지속적이며 계획적이어야 한다는 것을 의미한다. 그것은 일시적인 변덕이어서는 안 된다. 나는 나의 모형 비행기를 조립하는 동안 그것이 시각적 즐거움의 원천일 것이라고 잠깐 생각했다 할지라도, 그것을 예술작품으로 제작하지 않는다. 나의 의도는 창작 과정 내내 아주 큰 힘을 발휘해야 한다. 그것은 지나가는 생각이 아니라 주도적인 의도이어야 한다. 또한 그 의도는 작업 내내 그 힘을 발휘하면서 나의 인공물 제작의 핵심이어야 한다.

내가 의도해야만 하는 것은, 대상이 예술작품으로 간주되는 어떤 인정된 형식을 후원한다는 것이다. 이 관점은 '예술작품'의 외연 속에 이미 있는 대상이 올바르게 간주되거나 간주되었던 관점으로서 해석된다. 여기서 "예술작품'의 외연'이라는 말을 쓴 이유는 역사적 예술 정의가 순환적이라는 비난을 피하기 위해서이다. '예술작품'의 외연은 바로 모든 예술작품의 목록이다. 따라서 우리는 '예술작품의 외연'을 예술작품의 목록과 교환할 수 있었다. 이런 면에서 볼 때 정의 속의 '예술작품'이라는 말은 그저이 목록의 축약일 뿐이며, 번잡하긴 하더라도 목록 자체와 교환될 수 있었다.

결과적으로 예술작품이라는 개념은 예술 개념을 정의하는 데 사용되지 않는다. 호출되는 것은 모든 예술작품의 목록뿐이며, 그런 목록은 예술이라는 말을 언급할 필요가 없다. 그렇다면 그 정의는 예술작품이라는 개념을 순환적인 방식으로 사용하지 않는다. 그 정의는 '예술작품'을 이전의 모든 예술작품이나 기존의 모든 예술작품의 목록에 대한 약칭으로서 사용할 뿐이다.

이 정의는 우리가 이전 예술작품 또는 적어도 그 상당수가 무엇인지를 안다는 것을 전제한다. 그리고 그것은 그런 작품들이 올바르게 간주되는 방식들을 우리가 안다는 것을 전제한다. 이것은 예술사에 대한 지식과 마찬가지인 것이다. 그러나 예술을 확인하는 많은 다른 방법에서도 이와 맞먹는 지식이 이용된다. 우리가 예술사에 관한 무언가——어떤 작품을

예술로서 생각할 것인가 뿐만 아니라, 어떤 식으로 그것을 보는 것이 적절한가 하는——를 알지 못하는 한, 어떻게 우리는 예술 정의가 적절한지에 관해 논쟁할 수 있는가? 제도론자가 이해와 함께 제작되고 수용되는 인공물에 관해 말할 때, 그는 그것을 적절하거나 올바르게 예술작품으로 간주하는 방식을 이해하는 것을 염두에 둔다. 그리고 예술사가 아니고는 이것이 어디에서 온단 말인가?

사람들이 예술작품으로 간주하기 위한 대상을 제시하는 두 가지 방법이 있다. 그는 그것을 간접적으로 할 수 있다. 그는 과거에 예술이 간주했던 방식이나 방식들에서 간주되는 작품을 명확히 제시할 수 있다. 여기서 그는 예술사를 알아야 할 것이고, 그 지식은 그를 계속적으로 사회적 실천에 관여하게 해줄 것이다.

그러나 그는 작품을 예술 관점에서 직접적으로 제시할 수도 있을 것이다. 그것은 작품이 예술 관점인 것으로 인정되었던 방식이나 방식들에서 작품이 보인다는 의도만 가지면 된다는 것을 의미한다. 그는 문제의 관점이 역사적으로 전례화된 예술 관점이라는 것을 알 필요가 없다. 그는 예술사를 알 필요가 없다. 그의 작품은, 우연히 역사적으로 인정된 예술 관점을 가지게 되었을지라도, 예술로서 생각될 것이다. 그리고 이것은 물론 예술가 자신이 계속적인 사회적 실천의 구성원이어야 한다는 것을 요구하지 않는다.

이런 면에서 신석기 부족인의 돌은 예술작품으로 분류될 수 있다. 그는 예술 전통에 대해 아무것도 알지 못했을지라도, 그의 작품이 예술작품으로 간주되도록 직접적으로 의도하였다. 왜냐하면 그가 의도했던 것——돌이 시각적 즐거움의 원천으로 간주된다는 것——은 그가 알지 못할지라도 인정된 예술 관점인 것으로 판명되기 때문이다. 그것이 바로 그의 초보적인 조각품을 예술작품으로 받아들이려고 하는 이유이다. 따라서 여러분이 고독한 예술가의 경우를 설득력이 있다고 생각하려 한다면, 역사적 예술 정의는 예술 제도론과 비교해 볼 때 특별히 매력적이다.

게다가 역사적 정의는 아주 포괄적이다. 도대체 아무 전례화된 예술 관점을 후원하지 않는 예술작품을 상상하기란 어렵다. 만일 문제의 관점이 전적으로 전례화되지 않았던 것이라면, 그리고 그 작품이 전혀 이전에 인정된 예술 관점을 후원하지 않았다면, 어떻게 우리는 대상에 반응하는 법을 알 것이며, 왜 그 반응을 예술 관점이라고 부를 것인가?

아방가르드 예술은 기존의 예술 관점을 수정하면서 과거로부터 성장하였다. 그러나 기존의 관점을 수정하거나 저항하는 데 있어서조차도 그것은 여전히 다른 관점에 호소한다. 뒤샹의 「샘」은 그것을 시각적 즐거움에 의해 보려는 시도를 좌절시키지만, 여전히 의도된 바대로 재미있는 것으로 보일 수 있다. 예상을 뒤집는 것의 원천으로 보이도록 계획된 것을 포함하여, 모든 기지의 예술 관점을 의도적으로 일축하는 대상은 거의 상상하기 어려울 것이다. 그리고 하여간 그것은 이해될 수 없을 것이다. 한 후보자가 우리에게 아주 이해할 수 없는 것으로 나타난다면, 그것을 예술작품으로 분류할 마음이 들지 않을 것이다.

역사적 예술 정의가 많은 장점을 가지고 있다 할지라도 그것은 또한 많은 문제를 제기한다. 예를 들어 소유 조건은 상당히 이상한 것처럼 보인다. 그것은 예술가가 예술작품에 대한 소유권을 가져야 할 것을 요구한다. 그러나 낙서 예술가들(graffiti artist)에게는 그런 권리가 없다. 그들은 밤에 역 구내에 몰래 들어가 정차된 차량에 그림을 그린다. 그들은 철도를 소유하지 않으며, 지하철에서 그림을 그리지 못하게 막는 시민들을 소유하지 않는다. 그것은 법에 위배된다. 이것은 그들의 그림이 예술작품이 아니라는 것을 의미하는가? 그리고 피카소가 낙서 예술가라면 어땠을까? 만일 그가 지하철 차량의 외벽에 그의 「도라 마르의 초상」을 그렸다면, 그것은 예술이었을까?

같은 형상이 피카소가 소유한 캔버스에 칠해졌을 때는 예술이고 지하철 차량 외벽에 그려졌을 때는 예술이 아니라고 말하는 것은 아주 임의적인 것처럼 보인다. 그리고 베르니니가 훔친 돌과 끌을 가지고 성 테레사의

조각상을 만들었다면 어땠을까? 그는 그의 작품을 소유하지는 못했을 것이지만, 그래도 확실히 그것은 예술작품이었을 것이다.

소유 조건을 요구하는 의도는 파운드 오브제와 레디메이드를 창작하기 위한 가능성에 제한을 가하는 데 있다. 뒤샹은 아마도 울워스 빌딩을 예술작품으로 변형시킬 수 없었을 것이고, 또 나는 여러분의 차를 가리키면서 행인에게 그것의 시각적 아름다움을 감상하라고 지시함으로써 그것을 예술작품으로 변형시킬 수 없을 것이다. 그 이유는 문제의 예술가들이 관련 인공물을 소유하지 않기 때문이라는 것이다. 그렇다면 아마도 소유 조건은 파운드 오브제를 포함하는 경우에만 적용되는 것으로 보아야 할 것이다.

그러나 그에 대해서조차도 소유 조건은 납득할 수 없는 것처럼 보인다. 한 예술가 유파가 불법 레디메이드라고 부르는, 훔친 파운드 오브제를 전문으로 다루는 예술가 유파를 상상해보자. 그들이 제시하는 레디메이드들은 부정하게 얻은 것들뿐이다. 그들의 목적은 자본주의와 사적 소유 체제와 전통 예술의 공모를 분명하게 보여주려는 데 있다고 가정해보자. 그들은 그들의 대상이 전례화된 예술 관점, 무엇보다도 사회적 비판으로 보이기를 원한다.

분명히 그런 불법적인 레디메이드를 얻은 화랑, 미술관 또는 수집가는 온갖 번거로운 법적 상황에 휘말리게 될 것 같다. 그러나 그것은 불법적 레디메이드의 목적의 일부——예술과 법의 복잡한 상호 관계에 주의하게 하는 것——이다. 불법적 레디메이드들은 비합법적인 것이 될 것이다. 그러나 그것들이 예술이 될 수 없다고 말할 이유가 있는가? 과거의 많은 사회 저항 예술은 비합법적이었지만, 합법성과 예술은 다른 비공통적인 배타적 범주이다. 만일 울워스 빌딩에 대한 뒤샹의 도용과 여러분의 차에 대한 나의 도용이 실패한다면, 우리는 아마도 재산법과는 다른 어떤 곳에서 설명을 찾아야 할 것이다.

소유권 조건은 파운드 오브제의 제한된 경우에서조차도 예술의 필요조

건인 것처럼 보이지 않는다. 예술 관점 조건은 예술작품이 된다는 것이 무엇인가에 대한 필요충분조건을 우리에게 제공해야 할 것처럼 보인다. 그러나 분명히 예술 관점 조건은 충분하지 않다.

그 한 가지 이유는 예술 관점이 사라질 수 있다는 사실에 대해 예술 관점 조건이 전혀 대비하고 있지 않다는 것이다. 따라서 어떤 사람은 전례화된 예술 관점에서 한 인공물을 직접적으로나 간접적으로나 비일시적으로 의도하면서 오늘 만들고 있지만, 더 이상 시행되지 않는 예술 관점일지도 모른다. 홈비디오나 폴라로이드를 생각해보라. 마리에타는 가족 휴가 때 사진기를 들고 온다. 그녀가 가족 여행을 찍을 때 그녀는 매우 신중하게 진행한다. 그녀는 사건의 확실한 사진을 만들려고 한다. 이것은 일시적인 의도가 아니다. 그 의도는 그녀의 머릿속을 떠나지 않는다. 그녀의 의도는 사람들이 그녀의 기록을 아주 매력적인 사실성의 표본으로 바라볼 수 있게 하는 것이다. 물론 이것은 넓게 인정된 예술 관점의 한 형식이다. 이것은 그리스 시대부터 19세기에 이르기까지 서양 전통의 예술가들이 열망해왔던 것이다. 아마도 마리에타는 이를 알 것이다. 그러나 그녀가 모른다 할지라도 그것은 여전히 인정된 예술 관점이다. 따라서 역사적 예술 정의에 따르면, (마리에타가 그녀의 사진기와 필름을 소유하기 때문에 우리가 소유권 조건을 첨가한다 할지라도) 그것은 예술이 아닌가?

그러나 여기서 문제는 그런 예술 관점——그저 한 이미지를 그것의 지각적 사실성으로 감상하는 것——이 100년 전에도 그랬던 것처럼 더 이상 결정적이지 않다는 점이다. 따라서 이 관점을 지지하려고 했던 수천의, 아마도 수백만의 아마추어 스냅사진과 비디오테이프는 예술이 아니다. 그러나 역사적 정의는 그것들을 그대로 고려해야만 한다. 왜냐하면 전에 오로지 지각적 사실성의 감상을 촉진하려는 의도는 현재 사용되는 예술 관점을 촉진하려는 의도였기 때문이다. 그러나 이것은 너무 넓은 예술 이론은 아닌가?

아마도 여기서 마리에타의 의도는 사실성 면에서의 감상을 권하는 것뿐만 아니라 가족의 기념품을 만들려는 것이라고 할 수도 있겠다. 그러나 그렇다 하더라도, 두 가지 점을 말해야겠다. 첫째, 그림을 사실성의 측면에서 보라고 의도하는 것 이외에, 마리에타가 예술 관점으로 인정되지 않은 다른 의도를 가질지라도, 그것은 그녀의 기록이 예술의 지위를 가진다는 것을 부정해서는 안 된다. 왜냐하면 많은 역사적 예술작품들은 혼합된 의도를 가지기 때문이다. 마리에타의 작품이 전례화된 예술작품 관점을 제공하는 적어도 하나의 필수적인 비일시적 의도에 의해 후원된다는 것은 역사적 정의를 충분히 만족시킨다. 그리고 다비드의 나폴레옹 초상화처럼, 마리에타의 그림도 그러한 것이다.

둘째, 마리에타는 그녀의 사진을 기념물로 삼으려고 했을 수도 있다. 그러나 장비를 사물의 시각적 외양을 포착하는 데 사용할 목적으로만 비디오 기록물을 만드는 아마추어를 상상하는 것도 완전히 가능하다. 그는 알아볼 수 있는 사진을 만들어내는 그의 장비 성능을 감상자에게 이해시키기 위해 이런 일을 할 수도 있다. 역사적 정의는 이런 기록들을 예술작품이라고 생각해야 한다. 그러나 그것은 너무 지나치게 포괄적이다.

이런 반례들은 역사적 예술 정의가 예술 관점에 아무 제한 규정도 두지 않는다는 사실에 의존한다. 그러나 이런 예들이 시사하는, 포괄성이 가진 문제는 훨씬 더 심각하다. 왜냐하면 창작자가 그의 창작에 알맞은 것으로서 비일시적으로 의도하지만, 그럼에도 불구하고 이후의 창작이 예술작품이라는 것을 보증하지 않는, 여전히 많은 강력한 전례화된 예술 관점이 있기 때문이다. 역사적 정의에 따르면, 시각적 즐거움을 제공하려고 비일시적으로 의도된 어떤 것을 만드는 것은 예술작품을 만드는 것이다. 그러나 그러면 얼마나 많은 예술작품이 있을지를 생각해보라.

앨리스는 잔디를 조심스럽게 심고 물을 주고 부지런히 돌본다. 그녀는 잔디가 시각적으로 기분 좋게 보이게 하려는 비일시적인 의도를 가지고 있다. 이것은 하나의 전례화된 예술 관점이다. 그녀의 잔디와 교외에서

세심하게 잘 돌본 수많은 다른 잔디들은 예술작품인가? 이런 이유 때문이라면, 나의 잔디는 제외하고 내 이웃의 모든 잔디들은 예술작품일 것이다.

마찬가지로 조지는 아주 꼼꼼하게 자기 집을 페인트칠한다. 빛을 멋지게 포착할 페인트를 고르고, 색깔을 돋보이게 하거나 강조하기 위해 외장을 덧붙이기도 하면서 말이다. 그는 자기 집이 구경꾼에게 시각적 즐거움을 주기를 바라는 비일시적인 의도를 가지고 있다. 역사적 예술 정의에 따르면, 이것은 전례화된 예술 관점이기 때문에, 그의 집은 예술작품이다. 그렇다면 여러분의 아담한 교외 저택도 메트로폴리탄 미술관에 있는 많은 예술작품처럼 그 미술관에 소장되어야 할 것 같다. 또한 이와 같은 예들이 어디로 이끌어 갈지를 보기란 쉽다. 역사적 정의는 너무 지나치게 넓은 것이다.

역사적 정의는 후보자들이 그 관련된 표출적 특징의 면에서 과거 예술 대상과 닮아야 한다고 말하는 것이 아니라, 단지 후보자들이 어떤 전례화된 관점으로서의 예술작품이어야 할 것을 요구할 뿐이다. 그러나 예술 관점은 우리가 표준적으로 예술 대상이라고 생각하는 것과 유리될 수 있으며, 또 그것은 우리가 결코 예술작품이라고 생각하지 않은 사물에 대해서도 생각될 수 있다. 아마도 앨리스는 많은 사람들이 잔디 풍경화를 (그냥 멋진 것으로) 보는 것과 같은 식으로——시각적 자극을 통해——그녀의 잔디를 보아주었으면 할 것이다. 예술 관점 조건은 너무 포괄적이기 때문에 예술의 충분조건을 제공하지 못한다. 소유권 조건에 호소하는 것도 곤경에서 벗어나지 못한다. 앨리스는 잔디를 소유하고, 조지는 자기 집을 소유하기 때문이다.

분명히 예술 관점 조건은 예술을 위해 충분하지 않다. 그러나 그것은 필요조건인가? 만일 그것이 적어도 예술의 필요조건이 되었다면, 그것은 역사적 예술 정의의 한 중요한 성취가 되었을 것이다. 따라서 어떤 인공물이 예술로서 분류되기 위해 어떤 전례화된 예술 관점을 지지하도록 직접적으로나 간접적으로 의도되어야만 했을 것이라는 것은 성립해야 하는가?

역사적 정의 편에서 볼 때 아마도 우리가 예술이라고 생각하는 대부분의 사물은 사실상 직접적으로나 간접적으로나 어떤 전례화된 예술 관점을 제공하려는 의도와 함께 승낙된 것이다. 심지어 우리가 창작자의 의도를 알아볼 길이 없는 경우에도 그가 인공물을 제작했던 방식은, 특히 그것이 기존의 예술적 장르에 속한다면, 그것이 인정된 적절한 반응——전례화된 예술 관점——을 지지하도록 비일시적으로 의도되었다는 확실한 증거를 제공한다.

다른 한편 역사적 정의의 반대자는 중요한 예외가 있다고 주장할 것이다. 때때로 우리는 어떤 인정된 예술 관점에서 의도되지 않았던 인공물을 미술관에 전시한다. 전 장에서 우리는 보는 이를 놀라게 하려고 만든 악마상과 전사의 방패에 대해 논의하였다. 이 인공물의 제작자들은 어떤 기지의 예술 관점을 가지고 그것들을——직접적으로나 간접적으로나——관조하게 하려는 것이 아니었다. 아마도 그들은 어떤 상상할 수 있는 예술 관점을 손상시키기 위해서, 그리고 공상과는 다른 어떤 생각을 즐기는 것이 불가능할 만큼 보는 자에게 강력한 공포를 떠올리게 하기 위해 방패 위의 그림을 계획했을 것이다.

그럼에도 불구하고 박물관과 화랑은 이와 같은 인공물로 가득 차 있다. 사람들은 그것들을 민속 예술작품이라고 부르면서 그것들을 수집한다. 그러나 그런 작품의 창작자가 어떤 적절한 전례화된 예술 관점을 작품에 제공하려고 하지 않는다면, 왜 우리는 이런 인공물을 예술작품이라고 부르는가? 여기서 역사적 정의의 반대자는 **그것들이 인정된 예술 기능을 수행하기 때문**이라고 주장할 것이다. 이 인공물의 제작자들은 그런 작품들이 이런 기능——시각적 관심을 자극하는 것과 같은——을 수행하게 하려고 하지 않았을 것이다. 그러나 그럼에도 불구하고 이 인공물들은 이런 기능을 수행하기 위해서 다른 이들에 의해 사용될 수 있다. 그렇다면 이런 민속 방패는, 그 제작자의 실제적인 역사적 의도 때문이 아니라, 기존의 예술 기능——시각적 관심을 유지하고, 검사할 수 있는 표현적

속성을 제공하는 것 등——에 이바지하도록 우리들에 의해 이용될 수
있기 때문에 예술작품이다.

역사적 예술 정의는 예술이 제작자 쪽의 어떤 의도——인공물에 어떤
인정된 예술 관점을 제공하려는 의도——에 의해 승낙되어야 한다는 것이
예술의 필요조건이라고 주장한다. 역사적 정의의 반대자는 그런 의도가
항상 필요하다는 것을 부정한다. 종종 한 인공물이 역사적으로 인정된
예술적 기능에 봉사하는 데 사용될 수 있다는 단순한 사실은 원 제작자의
의도와 무관하게 한 대상을 예술이라고 부르기에 충분하다. 의도 대 기능
간의 이 논쟁은 난해한 논쟁이다. 문제의 각 편에서도 의견이 분분하다.
그러나 역사적 정의의 옹호자가, 왜 예술작품이 관련 의도를 요구하는지를
이야기하는 논증을 제공하지 못하는 한, 또 제공할 때까지, 역사적 정의의
핵심 주장——인공물은 반드시 인정된 예술 관점을 지지해야 한다
는——은 여전히 논쟁거리로 남을 것이다. 이것은 예술 관점 조건의 필요성
에 관한 어떠한 논증도 생각할 수 없다는 것을 말하는 것이 아니라, 증명의
책임이 역사적 정의의 지지자에게 지어져 있다는 것을 말할 뿐이다.

3부 예술 확인

정의와 확인

지금까지 예술 제도론, 역사적 예술 정의와 같이 예술을 정의하려는 최근의 시도들은 결정적이지 않다는 것이 입증되었다. 그러나 이 두 입장은 어떻게 우리가 예술을 확인할 것인가에 관한 유용한 실마리를 제공한다. 하지만 그 어느 쪽도 우리가 예술을 확인하는 방법을 만족스럽게 재구성해 주지 못한다. 그래도 우리는 상당 정도로 합의해서 예술을 확인——후보자를 예술작품으로 분류하는 것——할 수 **있다.** 따라서 어떻게 우리가 그 일을 할 수 있는지가 긴급한 문제로 남아 있다.

더구나 이것은 그저 강단상의 문제가 아니다. 인공물을 예술작품으로 분류하는 것은 우리의 예술 실천에 있어 핵심적인 문제이다. 한 후보자를 예술작품으로 분류하는 것——그것을 예술 범주하에 포섭하는 것——은 어떻게 우리가 그것에 반응해야 하는가를 결정하는 데 매우 중요하다. 마룻바닥에 쓰레기와 기름을 뿌리는 것은 해석되어야 하는 것일까, 치워져

야 하는 것일까? 우리는 찌그러지고 짓이겨진 차대 덩어리의 표현적 속성에 주의해야 하는가, 아니면 폐차장에 갖다 두어야 하는가? 만일 예술이라면 이런 대상들은 음미되고 해석되어야 할 것이다. 예술이 아니라면, 청소과에 전화를 할 것이다.

더구나 예술 개념은 사회적 현실을 규정하는 데 중요한 개념이다. 그것은 다음과 같은 많은 의미 있는 통칙들을 뒷받침한다. 기존의 모든 문화는 예술적 실천을 한다는 것, 15세기 때보다 오늘날에 더 많은 예술이 있다는 것, 발리에서 예술 창작은 주요한 사회적 활동이라는 것, 예술은 문화 정체성 창달에 중요한 요소라는 것 등등. 예술 개념은 또한 다음과 같은 반사실적 통칙과도 관련이 있다. 즉, 예술 없는 사회는 인간적이지 못할 것이라는 것. 그리고 이미 보았듯이, 예술 개념은 설명적 역할도 한다. 왜 사람들은 그 변기에 대해서 그처럼 많이 왈가왈부하는가? 그것은 예술작품이기 때문이다.

예술 개념은 알다시피 사회생활에 필수 불가결하다. 그러나 어떻게 우리는 그것을 적용할 것인가? 어떻게 우리는 인공물을 이 개념으로 분류할 것인가? 이 책 내내 우리는 이것을 본질적 정의를 사용하는 문제로 보는 많은 시도들을 접하였다. 예술 재현론, 비재현주의, 표현론, 형식주의, 비형식주의, 미학적 정의, 제도론 그리고 역사적 예술 정의는 모두 예술 지위의 필요충분조건을 밝혀내려고 하였다.

여기에는 우리가 한 후보자를 하나의 정의하에 포섭함으로써 그 후보자를 확인한다는 기본적인 가정이 깔려 있다. 그 정의는 많은 철학자들이 우리가 암묵적으로라도 가지고 있다고 가정했던 것이며, 또 우리가 은연중에 후보자들에 적용한 것이다. 후속 이론들은 그것을 회복시켜 명백하게 하려고 애썼다.

분명히 개념들의 본성에 관한 어떤 견해가 이 모든 시도들을 승인한다. 개념들은 본질적 정의들로서 간주된다. 즉, 개념들은 그것들이 가리키는 범주의 구성원들에 대한 필요충분조건을 제공하는 정의라고 생각된다.

예술은 하나의 개념이다. 따라서 얘기하자면 예술 개념은 특수한 사례에 적용하기 위한 필요충분조건을 가져야 한다.

그러나 신-비트겐슈타인주의자들이 시사하였듯이, 우리의 개념 모두가 필요충분조건을 가진 정의 모델로 이해되어야 한다는 것은 사실이 아닐 것이다. 실제로 우리의 개념들 중 상당히 많은 개념들이 정의되지 않은 채로 있는데도, 우리는 그것들을 성공적으로 사용할 수 있다. 예술은 그런 개념이 아닐까?

신-비트겐슈타인주의자는 그렇다고 주장한다. 이 결론을 위해 그는 예술이 정의되지 않는 개념이어야 한다는 논증을 제시하며, **또한** 나아가서 우리가 필요충분조건을 갖춘 정의에 의해서가 아니라 가족 유사성 방법에 의한 예술 개념을 사용한다고 가정한다. 불행히도, 이런 주장들 그 어느 것도, 이번 장 1부에서 탐구했던 이유들 때문에 최종적으로 성공하지 못했다.

그러나 이런 특정한 논증들의 실패에도 불구하고, 예술은 필요충분조건에 의해 구성된 정의도 아니고, 우리가 정의를 통해 인공물을 예술작품으로 분류하지 않을 수도 있다는 가능성이 남아 있다. 분명히 우리는 가족 유사성 방법에 따라 예술작품을 확인하지 않는다. 그러나 그 가정의 실패가 우리가 예술작품을 다른 사물과 구분하는 데 의존하는 다른 비정의적 방법이 없다는 것을 반드시 함축하지 않는다.

우리는 과거의 정의적 예술 이론의 실패에 의거하여 예술이 정의될 수 없다고 단정할 수 없다. 아마도 언젠가 누군가가 모든 예술에 대한 논쟁의 여지가 없는 포괄적인 정의를 구성할지도 모른다. 그러나 동시에 그런 정의에 기초하여 무엇이 예술이고 예술이 아닌지를 결정하지 못한다는 것도 분명한 것 같다. 만일 우리가 암묵적으로라도 그런 정의를 가진다면, 왜 그처럼 발굴해내기가 어려웠겠는가?

다른 한편, 우리가 상당히 효과적으로 사용하는 많은 개념들이, 본질적 정의에 의해 좌우되지 않는다는 것이 넓게 인정되고 있다. 이것은 적어

도——명시적으로나 암묵적으로나——정의에 의존하지 않고 우리가 많은 개념들을 사용하는 것처럼 예술 개념을 사용하는 가능성을 탐구하기 위한 명백한 이유를 우리에게 제공한다.

틀림없이, 개념들이 필요충분조건에 의해 이해되어야 한다는 것을 전제하는 상당한 철학적 전통이 있다. 그러나 그 전통은 신-비트겐슈타인주의뿐만 아니라 소위 심리학에서의 원형 이론 및 자연종 분석에서의 지시 인과론을 포함하여 많은 전선에서 도전을 받아왔다. 이 시점에서 이런 각각의 도전들을 조사하는 것은 중요하지 않다. 개념에 대한 정의적 방법의 권위가 무제한적이지 않다는 것을 주목하는 것으로 충분하다. 그것은 적어도 예술 개념에 대한 대안적 모델의 탐구를 보장해준다. 그리고 일단 그런 모델이 제시되면, 우리가 인공물을 예술작품으로 확인하는 법——후보자를 예술로 분류하는 법——을 설명하는 데 있어, 정의적 방법뿐만 아니라 가족 유사성 방법도 포함한 다른 경쟁 방법보다 더 잘해내는지를 보는 일만 남아 있다.

확인과 역사적 서술

어떻게 우리가 인공물을 예술작품으로 분류하는가의 문제에 접근하는 한 가지 방법은 어떻게 우리가 문제 상황으로 나아가는지를 고찰하는 것이다. 즉, 한 후보자가 예술인지 아닌지의 문제가 제기될 때 우리는 무엇을 하는가? 어떻게 우리는 제안된 예술작품이 예술이 아니라는——심지어 날조라는——의심이 만연한 경우에, 그것이 예술작품이라는 것을 입증하는가? 그런 상황은 우리가 후보자를 예술작품으로서 확인하는 방법에 관한 무언가를 드러내줄 것이다. 이런 상황에서 어떤 것을 예술로 만드는 것에 관한 우리의 생각이 전면에 떠오를 것이기 때문이다. 한 작품의 예술 지위에 대해 문제를 제기하는 것은 우리가 일반적으로 어떤

것을 예술로서 분류하는 근거를 해명하게끔 만드는 것이다.

특히 20세기 내내 아방가르드의 지속적인 활동이 있고 나서, 이런저런 후보자는 예술이 아니라는 비난이 팽배하였다. 몇 가지 예들은 다음과 같다. 뒤샹의 레디메이드, 잭슨 폴록의 드립 페인팅, 머스 커닝햄의 안무, 로버트 메이플소프(Robert Mapplethorpe)의 사진, 그리고 좀 더 최근의 것으로는 데미언 허스트(Damien Hirst)와 재닌 안토니(Janine Antoni)의 작품들. 그런 의혹들은 당혹스러워하고 불만스러워하는 관객에 의해서뿐만 아니라 언론계(the fourth estate)의 비평적 대변자들에 의해서도 표명된다. 어떤 것이 예술이 아니라고 선언하는 것——또는 더 나쁘게 그것은 신용사기라고 선언하는 것——은 항상 분개한 신문 편집자의 구미에 맞는 일이다.

그런 도전을 받았을 때 어떻게 그런 도전에 맞서는가? 만일 우리가 그런 논쟁 과정을 살펴본다면, 우리는 문제의 작품의 지지자가 경쟁 작품을 이전 예술과——그리고 예술 창작 실천과 맥락과——연결시키는 이야기를 함으로써 응수한다는 것을 알게 된다. 비난받고 있는 작품이 이미 공통적으로 예술적이라고 판정된, 이해 가능한 사고와 제작 양식의 결과인 것으로 보일 수 있게끔 말이다.

이런 변론 방식은 물론 역사적 예술 정의처럼, 어떤 대상들이 예술이라는 것을 우리가 이미 안다는 것, 이런 대상에 있어 무엇이 중요한지를 우리가 이해한다는 것, 또 이에 관한 일치가 있다는 것을 전제한다. 이런 선 지식을 기선으로 사용하면서 우리는 어떻게 문제의 새 작품이, 모두가 실천에 핵심적이라고 간주하는 관심에 의해 이미 예술적이라고 인정된 작품으로부터 발전해왔는지를 보여주려고 한다. 따라서 독일 표현주의 화가들의 인물 왜곡은 사실성에 못 미치는 시도로서, 따라서 결점이 있거나 사이비 예술로서 무시되는 것이 아니라, 사실주의에 대항하는 이해 가능하고 전례화된 예술적 반응——하나의 혁명(이전부터 넓게 인정된 예술적 가치인 표현성을 확보하기 위해 감행한 혁명)——으로서 인정된다.

일반적으로 x가 예술작품인지 아닌지의 문제는 어떤 회의론자가 자기

에게 친숙한 실천 네트워크 내에서——즉, 그 실천이 같은 실천으로 남아 있다면——어떻게 논쟁 중인 대상이 제작될 수 있었는지를 보지 못하는 경우에 일어난다. 말하자면 무정형적인, 일반적으로 아방가르드적인 제작물 x와, 이전부터 인정된 제작 및 사고 전통을 가진 기존의 작품들 사이에는 눈에 띄는 간격이 있다. 예술작품으로서 x의 지위를 확립하기 위해, x의 지지자는 그 간격을 메꾸어야 한다. 그리고 그 간격을 메꾸는 표준적인 방법은 어떤 역사적 서술(historical narrative)을 만드는 것이다. 즉, 렘브란트와 레디메이드 사이의 거리를 메꾸는 데 요구되는 일련의 사유와 제작 활동을 말하기 방식으로 제공하는 것이다.

 x가 예술작품이 아니라는 의심에 맞서기 위해서, x의 지지자는 어떻게 x가 이미 친숙했던 실천과 같은 종류의 사고, 행위, 의사결정 등을 통해 인정된 실천으로부터 출현했는가를 보여주어야 한다. 이것은 문제의 작품에 대한 일종의 이야기를 하는 것을 수반한다. 즉, 어떻게 x가 예술 지위에 있어서의 합의가 이미 존재하는 이전부터 인정된 예술사적 상황에 대한 이해 가능한 반응으로서 제작되게 되었는가에 대한 역사적 서술. 경쟁 작품을 가지고 우리가 하려는 것은 그것을 더욱더 이해할 수 있게 해주는 전통 내에 위치시키는 것이다. 그리고 이것을 하는 표준적인 방법은 역사적 서술을 만드는 것이다.

 예를 들어 앤디 워홀의 「브릴로 박스」가 1963년에 나타났을 때, 그것의 예술 지위에 관한 문제가 제기되었다. 어쨌든 그것은 식료품점의 브릴로 상자와 같은 것처럼 보였다. 그것들은 예술작품이 아니었다. 왜 그것들과 같은 것처럼 보였던 워홀의 것을 예술작품으로 간주하는가? 모든 것이 장난이나 더 나쁘게는 사기가 아니었을까?

 이런 반론과 대결하기 위해 「브릴로 박스」의 옹호자는 작품이 출현했던 역사적 맥락에 관한 무언가를 지적하는 것부터 시작한다. 지난 20세기 동안 많은 예술이 예술 본성의 문제를 열심히 다루어왔다. 많은 현대 예술은, 현실에서 바로 회화가 3차원적인 대상의 환영이 아니라, 평면적인,

2차원적 사물이라는 생각을 옹호하기 위해서 명백하게 평면적이었다. 이런 전통 속에서 화가들은——브라크, 피카소, 폴록, 클라인 등을 포함하여——그들 예술 형식의 본성을 정의하는 기획인, 철학적 모험에 관계하는 것으로 생각되었다. 이것은 반성적 사업——예술작품 자체의 성격을 반성하는 문제——이었다.

이런 역사적 맥락에서 워홀의 「브릴로 박스」는 예술 세계에서 진행되고 있는 대화나 토론에 기여한 것으로 보일 수 있다. 즉, 워홀의 「브릴로 박스」는, 그것과 구별되지 않는 대응물——일상적인 브릴로 박스——이 예술작품이 아닐 때, 무엇이 이 대상을 예술작품으로 만드는가를 자문함으로써, 특별히 예민하게 "예술이란 무엇인가?"라는 문제를 제기한다. 따라서 워홀의 「브릴로 박스」는, "예술이란 무엇인가?"라는 반성적인 예술 세계의 문제를, "예술작품을 실제 사물과 구별해주는 것은 무엇인가?"라는 문제로 교묘하고도 명민하게 재구성하고 재조정하여 이런 문제에 초점을 맞춤으로써, 이전부터 인정된 지속적인 예술 세계의 관심을 창조적인 방식으로 다루었다.

이런 역사적 맥락에서 볼 때, 워홀의 「브릴로 박스」는 발전하는 예술 세계의 기획에 대한 한 지적인 공헌이다. 일단 우리가 작품의 역사적 맥락을 잘 의식하고 나면, 워홀의 「브릴로 박스」는 독창적이지는 않을지라도 이전부터 인정된 예술 세계의 제작 및 사유 방식에 대한 합리적인 확장으로서 자리 잡을 수 있다. 만일 이런 이전의 사유 및 제작 방식——큐비즘에서부터——이 예술작품을 낳았다면, 「브릴로 박스」도 인정된 예술 세계 실천의 한 확장으로서 예술인 것이다. 즉, 우리가 수용된 예술 세계 실천으로부터의 합리적인 결정의 결과로서 「브릴로 박스」의 출현을 이해할 수 있게 해주는 용의주도한 역사적 서술을 구성할 수 있다면, 그것은 「브릴로 박스」의 예술 지위를 입증할 것이다. 또는 적어도 그것은 증명의 부담을 전적으로 회의론자에게 지울 것이다.

물론 어떤 경우에 회의론자들은 우리가 말하려고 하는 역사적 서술의

출발점을 받아들이지 않을 수도 있다. 아마도 어떤 회의론자는 큐비즘이 예술인지에 대해 의문을 제기할 것이고, 따라서——큐비즘의 자격이 입증될 때까지——워홀의 「브릴로 박스」와 같은 예술작품을 그것으로부터의 발전으로 받아들이지 않을 것이다.

그러나 여기서 워홀의 지지자는 회의론자가 모범적인 시기로 받아들이는 예술사의 어떤 이전 지점에서 그의 역사적 서술을 시작하면 그만이다. 현재의 경우에 회의론자가 인상주의를 예술로서 받아들인다고 가정하자. 그러면 「브릴로 박스」에 대한 우리의 서술적 옹호는, 관련된 반성적 문제가 19세기에서도 명백히 나타났다는 점을 밝혀주면서, 인상주의 및 그것의 결과인 신인상주의와 함께 시작할 것이다. 그런 후 우리는 큐비즘에서부터 워홀까지 이런 관심의 지적 성숙을 보여 갈 것이다. 즉, 회의론자에 대한 우리의 응수는, 출발한 역사적 서술이 우리가 처음 말했던 것보다 약간 더 이르긴 하지만, 여전히 역사적 서술이다.

지금까지 우리가 말한 상황들은 예술작품이 제시되고 또 도전받는 상황들이다. 그 도전은 일반적으로 역사적 서술을 이야기함으로써 잘 처리될 수 있는 것처럼 보이는데, 이 역사적 서술은 문제의 인공물이 예술작품이라는 것을 **설명해준다**. 그러나 회의론자들이 그들의 반론을 제기하기 **전에** 그런 역사적 서술이 이야기되는 경우도 종종 있다. 그런 서술들——강령, 화랑 인쇄물, 면담, 강의 설명, 비평 등으로 이야기되기도 하는——은 그저 비평을 막기 위해 제시된 것이 아니라, 감상자로 하여금 예술가가 어디 출신인지를 이해하게 만들기 위해서, 예술가가 처한 예술 세계 상황의 논리가 주어지면 왜 그의 감상이 의미 있는지를 보게 만들기 위해서 제시된 것이다.

한 예술작품이 시험대에 오르거나 그럴 것 같을 때, 우리의 응수는 정의가 아니라 설명이다. 즉, 우리는 정의를 만들어서 그것을 해당 사례에 적용하지 않는다. 왜냐하면 이미 보았듯이 논쟁의 여지가 없는 정의를 찾기란 대단히 어렵기 때문이다. 대신에 우리는 왜 그 후보자가 예술작품인

지를 설명하려 한다. 우리는 해당 작품의 전례, 새 작품이 이야기하는 예술 세계의 문제 상황, 그리고 예술가가 선택해야 했을 때 그가 선택한 이유들을 포함하여, 인정된 예술 세계 전례, 실천, 목표들을 지적한다. 이 설명은 역사적 서술의 형식을 취한다. 만일 서술이 명확하고 또 타당하다면, 이것은 일반적으로 후보자가 예술작품이라는 것을 충분히 입증해준다.

만일 이것이, 예술 논쟁이 벌어졌을 때 한 후보자가 예술이라는 것을 우리가 일반적으로 입증하는 방법이라면, 그것은 또한 어떻게 우리가 일상생활에서 대상을 예술 범주에 편입시키는가에 관한 무언가도 알려준다. 우리가 후보자를 우리가 아는 현 예술사 속에 엮어 넣을 때, 우리는 한 인공물을 예술작품으로서 분류하려고 할 것이다. 우리는 한 후보자를 전통 속에 가져다 놓음으로써 그것을 예술작품으로 분류한다. 우리는 새 작품이 전통에 속하는지를 결정하기 위해서 전통에 대한 우리의 지식——그것의 장르, 역사, 목표에 대한 우리의 지식을 포함하여——을 사용한다.

한 후보자가 이전부터 인정된 예술적 전통의 연속임을 볼 수 있을 때——우리가 그것을 불변적인 예술적 실천에서 (다른 기지의 실천에서가 아니라) 나온 지적인 발전이나 결과임을 이해할 수 있을 때——우리는 그것이 분류적인 의미에서 예술이라는 것을 확신한다. 역사적 서술은 한 후보자가 그 질에 있어서 좋다는 것을 입증하지는 못하겠지만, 일반적으로 그것이 예술이라는 것을 입증하기에는 충분하다.

예술이 발전한다는 것은 예술의 중요한 특징이다. 상대적으로 고착된 전통에서도 발전이 있다. 이 책을 통해 내내 보아왔듯이, 예술사에서의 발전은 예술철학의 문제였다. 예술을 정의하는 작업은 예술사에서의 미래의 발전을 예측하지 못했기 때문에 종종 실패하였다. 예술 재현론은 추상예술의 발흥을 거의 예측하지 못했다. 표현론은 표현상의 혁명을 거의 예견하지 못했다. 서술적 방법의 한 장점은 예측할 수 없는 경로를 따라 발전하는 예술의 경향에 민감하다는 점이다. 왜냐하면 서술 자체가 변화를

이해할 수 있게 해주는 하나의 도구이기 때문이다.

서술적 방법은 예술의 발전적 측면——그것의 국지적 발전을 포함하여——을 하나의 대화로서 다룸으로써, 처리하려고 한다. 대화에서처럼 예술적 실천에서도 예술가들에게는 자기들이 작업하는 전통에 독창적으로 공헌하고 싶은 기대가 있다. 이 공헌은 그 창조 규모에 따라 확립된 장르에서의 사소한 변화에서부터 전반적인 혁명에까지 이를 수 있다. 예술사는, 각 예술——토론자가 공헌하거나 적어도 공헌하리라는 점에서 어떤 면에서 볼 때 대화와 닮았다.

그러나 대화에서처럼 공헌은 이전에 일어났던 것과 관련을 맺고 있어야 한다. 그렇지 않다면 대화란 없을 것이다. 예술가들은 그들의 전임자와 관계하면서, 어떤 사람이 제안했던 것을 확장하거나 그것에 동의하지 않거나 논박하면서——어떤 도외시된 입장이 가능하다는 것을 증명하면서——어떤 관련 문제를 제기하거나 답해야 한다. 이런 식으로 예술가의 공헌은 기존의 예술 세계 실천과——그것에 깃들인 관심, 과정, 이해와——관계를 맺어야 한다. 우리가 논의해왔던 서술이 하는 일은 새로운 작품과 예술사의 발전하는 대화와의 관련성을 부각시키는 것이다. 물론 그런 작품이 예술사와 완전히 무관하다면, 그것이 예술작품이라고 가정할 아무 이유도 없을 것이다.

아방가르드 예술이 자주 제기했던 문제는, 예술가의 일부 대화자들——일반 대중과 비평가들——이 종종 기존의 맥락과 예술가의 '의견(remark)'과의 관련성을 포착하는 데 실패했다는 것이다. 말하자면 감상자는 작품의 '독창성'을 식별하려 하지 그 관련성을 식별하지 않는다. 다시 말해서 대화에 결함이 있다.

그러나 이것이 문제라면, 그것을 고치는 분명한 방법이 있다. 예술가의 공헌의 관련성이 분명히 드러나게끔 대화를 재구성하라. 고려되지 않거나 주목되지 않은 전제들을 밝혀주어라. 맥락의 간과된 특징들을 지적하라. 예술가의 의도를 분명히 해주고, 그 의도가 대화와 그 맥락에 의해 이해될

수 있다는 것을 보여주어라.

물론, 이런 식으로 대화를 재구성하는 것은 역사적 서술에 해당하는 것이다. 대화에서 놓친 것——어떤 연관——이 있을 때, 그것은 역사적으로 그것을 재구성하기도 하고 동시에 채우게끔 하면서 대화를 고쳐 이야기함으로써 공급된다. 우리가 이런 식의 순전한 역사적 서술을 만들 수 있을 때, 우리는 일반적으로 후보자를 예술작품으로 분류하기 위한 충분한 근거를 가진다. 역사적 서술은 예술을 확인하기 위한——왜 한 후보자가 예술작품인지를 설명할——신뢰할 수 있는 방법이다. 또한 그것은 우리가 일반적으로 사용하는 방법으로서 확실한 자격을 가진다.

예술작품을 분류하는 서술적 방법은 문제의 작품을 이전부터 인정된 예술작품과 실천과 연관시킴으로써 한 후보자의 예술 지위를 입증한다. 이런 면에서 그것은 가족 유사성 방법을 상기시키는 것처럼 보인다. 그러나 서술적 방법은 한낱 과거와 현재 예술 간의 유사성의 문제가 아니다. 관계된 대응물들은 서술적 발전의 부분인 것으로 보여야 한다. 그런 역사적 서술은 인과 과정, 결정과 행동, 일련의 영향들을 추적한다.

예술작품을 확인하는 신-비트겐슈타인주의적 방법과는 달리 역사적 방법은 현재의 예술과 과거의 예술을, 불특정한 유사성 개념에 의해서가 아니라 그 혈통——이전에 인정된 예술작품 및 예술적 실천과 그것의 발생적 (또는 인과적) 연결——에 의해서 연결시킨다. 따라서 서술적 방법에 따르면, 현대의 아방가르드 작품은 그 조상 덕분에 예술작품으로서 분류되는데, 여기서 조상은 서술이나 계보학에 의해 설명된다. 따라서 새 예술과 과거 패러다임 간의 발생적 연결을 강조하면서 서술적 방법은 신-비트겐슈타인주의와 다를 뿐만 아니라, 가족 유사성 방법의 문제도 피한다.

물론 많은 작품들은 그런 정교한 계보학적 변론서를 요구하지 않는다. 이는 아마도 대부분의 경우에 우리가 이미 그것들을 전통 속에 위치시키는 법을 이해하고 있다는 사실 때문인 것 같다. 그러나 종종 새로운 아방가르드

예술이 그런 것처럼, 전통 앞에서 한 작품의 예술 지위가 문제가 될 때, 문제와 협상하는 표준적인 방법은 역사적 서술이다. 역사적 서술은 암묵적으로 이해되든 명시적으로 구성되든 간에, 우리가 후보자를 예술 범주의 구성원으로서 확인하는 데 사용하는 방법이다.

물론 우리가 역사적 서술에 의해 대상들을 (예술과 같은) 종류로 분류한다는 제안은 일부 독자에게는 이상한 것처럼 보일 것이다. 이것은 우리가 종종 물리학과 화학으로부터 분류 모델을 얻기 때문이다. 이 경우에 원소들은 그것의 다른 예상될 수 있는 속성들을 설명하는 어떤 본래적인 미시 물리적 속성 덕분에 분류된다. 그러나 심지어 과학에서조차도 모든 종류가 이와 같은 것은 아니다. 예컨대 종은 역사적 존재물이다. 그것은 그것이 서로 지니고 있는 본래적인 유사성 덕분이라기보다는 그것의 공통적인 역사 덕분에 같이 분류되는 생물의 모임들이다.

그 이유는 종이, 그것의 일부 지엽적 특징에 있어서뿐만 아니라 그 모습 전체에 있어서의 변이를 보여주면서, 본성상 진화하기 때문이다. 어떠한 특수한 특징도, 아무리 그 종의 표준형——그 유전형질이나 형태학——에 중심적인 것일지라도, 그 생물이 문제의 종의 구성원이 되기에 본질적이지 않다. 다윈이 주장했듯이 중요한 것은 혈통이다.

실제로 계통학이라는 생물학 분과에서——생물 간의 본질적 유사성에 의해 종을 분류하자는—— 표현학자(pheneticist)들과—— 유명(taxon)은 공통 혈통의 메커니즘에 의해 역사적으로 통일된다고 주장했던——분기학자(cladist) 간에 한 가지 중요한 논쟁이 있었다. 어떤 면에서 생물학에서의 이 논쟁은, 본질적으로 진화하는 유의 본질적 속성을 결정하는 문제뿐만 아니라, 유기적 개념으로서의 느슨한 유사성의 문제도 포함하면서, 예술철학에서 반복된 주제를 되풀이하는 것이다.

물론 예술 분류의 문제와 종 분류의 문제 사이에는 중요한 차이도 있다. 우리는 현재 둘 간의 엄선된 유사점에 대해서만 말하고 있다. 그러나 분기론적 분류법(cladism)이 종 문제에 대한 상당한 해결로서 간주된다는

사실은, 적어도 어떤 경우에 역사가 한 유의 구성원이 되기 위한 근거를 제공할 수 있다는 것을 보여준다. 그리고 혈통이 한 생물을 생물 종의 구성원으로 분류하기 위한 실용적인 조건이라면, 적어도 원리상 후보자가 적절한 유형의 역사적 서술에 의해 설명되는 혈통 덕분에 예술 개념하에서도 분류된다고 가정하는 데에는 아무 문제도 없을 것이다.

우리는 이미 정의에 의해 대상을 분류하는 것이 일반적으로 성립하지 않는다는 점을 주목하였다. 대안적인 방법들이 있다. 예컨대 생물학자는 혈통을 통해 종 구성원들을 결정한다. 더구나 우리가 어떻게 문제 사례들이 예술에 관한 논쟁에서도 일어나는지를 볼 때, 경쟁되는 작품을 대신하여 역사적 서술을 제시함으로써 그 논쟁들은 기본적으로 연결되어 있다는 것은 설득력 있는 것처럼 보인다. 예술 범주의 구성원들은 종 구성원들처럼 혈통의 문제인 것처럼 보인다. 마찬가지로 인공물을 예술작품으로 확인하는 방법은 그것의 계보학을 설명하는 것이며, 이는 역사적 서술을 이야기하는 문제이다.

역사적 서술: 그 장점과 단점

우리의 주장은 예술 확인이 정의의 문제라기보다는 서술의 문제로서 더 그럴듯하게 이해된다는 것이다. 이 주장을 효과적으로 고찰하기 위해서 문제의 서술의 본성에 관해 좀 더 이야기해 두어야 한다. 그럴 경우에만 우리는 경쟁 방법과 비교해서 이 방법의 강점과 약점을 평가할 수 있다.

관련 서술적 이해가 우리가 관습적인 후보자를 예술로 확인하는 아주 많은 예들에서 단순히 암묵적으로 이루어진다 할지라도, 아방가르드 예술과 같은 보다 극단적인 예들에서처럼 논쟁이 되는 경우에는 전면에 나타난다. 그런 경우에 우리가 아방가르드 후보의 예술 지위를 옹호하는 방법은 그것을 이미 예술적이라고 인정된 실천과 그것을 연결시키는 것이다.

이런 서술은 **역사적** 서술이므로 정확하게 표명되어야 한다. 우리는 전통에서 새 작품의 혈통을 정확하게 서술함으로써, 왜 새 작품이 예술로서 생각되어야 하는지를 설명한다.

이런 진행 방식은 관련된 확인 서술에 관한 중요한 무언가를 말해주기도 한다. 그것은 그 서술이 어디에서 시작되는가를 말해준다. 그것은 예술적 실천이 관계되어 있음을 우리가 안다고 모두가 동의하는 어떤 역사적 시점에서 시작한다. 서술을 확인하는 것은 그런 시점에서 시작해야 한다. 왜냐하면 '브릴로 박스'와 같이 현재 논쟁이 되는 후보자가, 예술 세계에서 존속하고 수용된 것으로 인정된 기존의 예술적 목적에 기초하여 완전히 이해할 수 있게 선정됨을 통해, 그런 인정된 예술 세계의 맥락에서 출현하고 그런 맥락과 연결되어 있다는 것을 보여줌으로써 그런 후보자의 예술 지위를 설명하는 것이 이런 서술의 목적이기 때문이다.

우리는 또한 서술 확인이 끝나는 곳도 안다. 그것은 문제의 인공물의 창작이나 제시에서 끝난다. 이런 종류의 서술을 확인하는 것은 우리를 일련의 중재 단계를 거쳐 인정된 예술 세계와 그 실천으로부터 다가올 새로운 작품의 예술 세계로 들어가게 해준다. 이런 단계들은 무엇을 수반하는가?

문제를 단순화하기 위해서 새로운 작품이, 그 어떤 이미지도 알아볼 수 있는 형상이 아닌 추상적 영화 같은, 혁명적인 아방가르드 창작인 경우를 생각해보자. 스탠 브래키지(Stan Brakhage)의 일부 작품처럼 거기에는 줄거리도 없고, 형태의 분리된 흐름만이 있을 뿐이다. 어떤 관객은 이와 같은 작품을 일관성 없는 장면에 지나지 않는다고 무시하고 싶을 것이다. 확실히 그들은 그것이 예술이 아니라고 말할 것 같다. 하지만 옹호하기 위해서 우리는 다음과 같은 서술을 제공할 수 있다.

대부분의 영화 제작은 활동사진을 통해 제시되는 이야기에 의해 좌우된다. 동시에 모든 사람들은 영화 제작이 시각예술이라는 것을 인정한다. 그러나 서술을 진행시키는 사진에 의한 이야기하기는 종종 관객으로

하여금 영화의 시각적 차원을 잊게——우리가 이야기에 몰두하고 있어서 영화가 어떻게 보이는가를 주의하지 못하게——만든다.

이와 같은 상황에 직면했을 때 브래키지와 같은 예술가는 관객에게 시각적 주의를 다시 되찾게 하려고 한다. 따라서 그는 관객이 시각적으로 자기 영화의 모양에 주의하게 만드는 영화를 제작한다. 그는 자기 영화에서 다른 모든 주의의 원천——서술적이고 회화적인 내용과 같은——을 거의 의도적으로 삭제함으로써 이 일을 한다. 이것이 브래키지와 같은 예술가가 처한 예술적 맥락에 주어졌을 때——인정된 영화 제작의 목표에 따라서 하는——그가 작업하는 일관된 수법이다.

즉, 인정된 예술 세계 맥락에서 작업하면서 브래키지는 영화의 시각적 구조에 충분히 주의를 기울이지 않는 그런 맥락에 가치를 둔다. 이것은 영화가 시각예술이기 때문에 아이러닉한 사태이다. 의심의 여지없이 예술적으로 이해할 수 있는 그런 판단에 근거하여, 브래키지는 모두가 인정했던 대로 영화 제작자가 받아들일 수 있는 예술적 목표를 가지고 관객으로 하여금 시각적 형식에 주의하게 만드는 영화를 제작함으로써 상황을 변화시키려고 하였다. 그 결과 예술로서의 지위뿐만 아니라 영화로서의 브래키지의 작품의 지위도 도전받는 작품이 만들어졌을지라도, 브래키지의 선택——극단적인 추상을 탐색하기 위해 서술 없이 작업하는 것——은, 기존 맥락에서의 그의 선택과 그 맥락을 변화시키겠다는 그의 결심을 고려해 볼 때, 아주 온당한 선택이었다.

그런 설명은 왜 브래키지의 영화가 예술인지를 말해준다. 그의 작품들은 예술이다. 왜냐하면 그것들은 지식인들이 이미 순수하게 예술적 동기——시각적인 것의 재생과 같은——라고 인정한 동기의 결과로서 이론의 여지가 없는 예술적 맥락에서 기원하기 때문이다. 브래키지의 영화는 그 자신과 같은 사람들의 목적에 알맞은 수단인 일련의 행동과 대안의 채택에 의해 설명될 수 있는데, 그럼으로써 그는 그것을 변화시키겠다는 그의 결심이 실천에 대한 인정할 수 있는 또 당면한 목적과 일치하게끔

그의 예술 세계 맥락에 대한 명료한 판단에 도달하였던 것이다.

이것을 서술적 형식으로 표현하면 우리는 다음과 같이 말할 수 있다. 지배적인 영화의 예술적 실천을 고려해 볼 때, 브래키지는 서술적이고 회화적인 내용에 대한 끊임없는 강조가 관객이 사물에 시각적으로 주의를 기울이게 하는 것을 강화하기보다는 억압한다는 점 —— 명백히 시각예술에 대해서는 기묘한 사태 —— 을 우려하였다. 그는 청중의 주의를 순전히 시각적인 것에 돌리게 만드는 예술적 전략을 탐색하였다. 그는 영화에서 서술적이고 회화적인 요소를 삭제함으로써 우리가 영화의 외양에만 집중하게 만들어주었다. 그 결과 표준적인 영화 세계 상연물과는 매우 다른 것으로 보이는 영화가 만들어졌지만, 그럼에도 불구하고 그 매체의 순수한 시각적 잠재력을 재생시켰던 것이다.

만일 이런 서술이 역사적으로 정확하고 또 우리에게 브래키지의 영화에 대한 최선의 설명을 제공해주는 것이라면, 그의 영화를 예술작품으로 보는 것 외에는 거의 대안이 없다. 더 나은 설명이 없다면 —— 왜 그것이 그런 것인지에 대한 더 이상의 포괄적이고 정확한 설명이 없다면 —— 이 설명은 우리가 브래키지의 영화를 예술작품으로 분류할 것을 권한다. 이 설명의 역사적 정확성을 고려해 볼 때, 어떤 다른 분류가 그만큼 이해될 수 있을 것인가? 따라서 설명적 관점에서 역사적 서술은, 정확할 경우, 브래키지의 영화 같은 것을 예술작품으로 분류하기 위한 설득력 있는 논증을 제공한다. 실제로 그런 상세한 서술이 있다면 —— 그것이 역사적으로 정확하다고 가정하면서 —— 그런 인공물을 달리 분류할 방도가 있는지를 상상하기란 어렵다.

그렇다면 확인 서술은 모든 역사적 서술이 그러하듯이 정확성과 관련된 역사적 서술이다. 그것은 시작과 중간과 끝을 가진다. 이야기의 시작은 어떤 인정된 예술사적 맥락과 관계한다. 이야기의 끝은 예술 지위 후보자의 창작 그리고/또는 제시에 대한 기술이다. 이야기의 중간은 시작과 끝을 연결시킨다. 더구나 그런 서술의 중간은, 한 사람이 실천에 대한 인정할

수 있는 또 당면한 목적에 따라 어떤 식으로 그것을 변화시키겠다고 결심했을 때, 시작에서 기술된 예술사적 맥락의 이해 가능한 판단에 도달했던 그 사람에게 적절한 수단을 제공하는 일련의 행동과 대안의 채택을 추적함으로써, 시작과 끝을 연결시킨다.

역사적 방법에 따르면, 예술작품은 그 혈통에 의해 확인된다. 예술 제도론과는 달리, 정의를 사용하기보다 예술작품의 조상을 추적하는 것은 어떻게 우리가 후보자를 예술작품으로 분류하는가를 설명한다. 제도론의 한 가지 단호한 목표는 예술가와 감상자가 공유하는 상호 이해의 중요성을 강조한다는 점이다. 그러나 이런 통찰은 쉽게 역사적 방법에 편입된다. 왜냐하면 역사적 방법도 예술가와 감상자가 어떤 이해, 말하자면 예술사와 그 실천, 목표 및 이런 실천들을 뒷받침하는 목적들에 대한 이해를 공유해야 하기 때문이다.

동시에 역사적 방법은 가장 빈번하게 인용된 제도론의 위험——특히 순환성이라는 짐——을 피한다. 그 이유는 단순하다. 순환성은 서술에 있어서의 결점이 아니라 정의에 있어서의 결점이다. 정의가 순환적이지 않아야 한다는 것은 정의의 요구이다. 그러나 역사적 방법에 의해 옹호된 확인 서술은 정의가 아니다. 따라서 그것은 순환성의 짐에 영향을 받지 않는다. 그런 서술들은 어떤 예술 이론이 그런 것처럼, 이전 예술적 실천에 대한 무언가를 우리가 안다는 것을 전제한다. 그러나 예술 개념은 예술 개념의 정의에 호소하지 않기 때문에 예술작품을 확인하는 역사적 방법에서 순환성의 문제는 사라진다.

역사적 방법은 정의가 아니므로, 역사적 예술 정의와도 다르다. 역사적 예술 정의의 주요 장점은 인정된 예술 관점을 장려하는 예술적 의도의 중요성에 주의를 돌린다는 점이다. 역사적 서술 방법은 예술 실천의 이 구성 요소에도 민감하다. 그것은 예술적 실천을 지배하는 예술 목표 중에서 인정된 예술 관점의 의도적인 촉진도 고려하기 때문이다. 브래키지는 시각적인 것에 주의를 부추기고자 하였다. 워홀은 그의 작품이 반성적으로

보이기를 바랐다. 이들은 모두 예술 관점을 받아들였고, 그 관점들은 관련된 확인 서술에서 중요한 것으로 생각된다.

　그러나 역사적 서술 방법은, 역사적 정의와는 달리 예술 관점에 대한 순수한 예술적 선택을 동기 짓는 목표에 제한을 두지 않는다. 인정된 예술 제작의 실천의 당면 목적——예술 관점의 촉진뿐만 아니라——은 확인 서술에서 해방적 역할을 할 수도 있다. 앞에서 역사적 정의가 예술 관점을 강조하는 것을 보았을 때, 우리는 보는 자에게 공포를 주어 도망가게 하려고 계획된 악마 조각상이 예술일 수 없다고 우려하였다. 작품의 의도 효과가 성공적이라면 어떤 인정된 예술 관점을 배제하는 것처럼 보였기 때문이다. 그러나 이것은 역사적 서술 방법에 있어서는 문제가 되지 않는다. 왜냐하면 도주하게 만드는 것이 관련 예술 세계에서 인정된 예술 목적이라면, 확인 서술은 그 후원 하에 제작된 대상들을 추적할 것이기 때문이다.

　또한 역사적 서술 방법이, 확인 서술에 의해 언급된 예술적 목표가 실천의 '**인정된 당면**(recognized and live)' 목적이라는 점을 강조한다는 것은 역사적 예술 정의의 또 다른 문제를 회피한다. 역사적 정의의 지지자는 홈비디오를 예술로서 받아들일 수밖에 없는 것처럼 보였다. 그것들은 역사적으로 전례화된 예술 관점——순전한 사실성 감상——을 후원하게끔 만들어졌기 때문이다. 그러나 역사적 서술 방법은 일반적인 실천에 있는 목적들의 중요성을 지지할 뿐이므로, 그것은 유사한 불행한 결과를 초래하지 않는다. 역사적 사실의 문제로서 오늘날의 예술 세계에서 **그저** 지각적 사실성의 감상을 촉진하려는 의도는 더 이상 인정된 그리고/또는 당면한 예술적 목표가 아니기 때문이다.

　역사적 서술 방법은 확실히 자기편에 속하는 그 전임자의 일부 결점을 회피한다. 하지만 그것은 또한 제도론과 역사적 정의가 당했던 일부 비판도 받기 쉽다. 역사적 정의처럼, 그것은 우리가 비예술적인 역사적 맥락에서 추출한 대상들을 예술작품이라고 생각하지 않을 것이고, 또 그 아름다움

때문에 박물관 학예사가 전시한 에스키모인의 낚싯바늘과 같은 것을 예술로서 취급한다. 그러나 아마도 이와 같은 사례들은 실제로 그렇게 명백하지 않을 것이다. 우리가 어떤 사물——벽장식용으로 쓰인 신호등——을 예술로서 취급한다는 것은 분명히 그런 사물을 예술작품으로 만들지 않는다. 따라서 이와 같은 예들은 역사적 정의에 대해서도 역사적 서술 방법에 대해서도 문제를 야기하지 않을 것이다.

제도론과 같이, 역사적 서술 방법은 고독한 예술가라는 개념에 호의적이지 않다. 그것은 예술을, 그 사회적 조상 덕분에——그 선임자와의 관계, 그 역사, 관습과 인정된 목적 덕분에——신참이 예술 세계에 편입되는 실천으로서 간주한다. 따라서 어느 한 사람의 예술 세계에서 제작된 예술작품들은 확인 서술의 범위를 넘어선다. 이것은 역사적 방법의 골칫거리인가?

여기서 역사적 방법의 지지자는 여러 가지로 답할 수 있다. 첫 번째 답변은 그가 주장하는 것은 확인 서술이 예술작품을 분류하기 위한 충분조건을 제공하는 것뿐이라고 말하는 것이다. 따라서 역사적 서술이 표준적인 방법일지라도, 한 후보자를 예술작품으로 확인하기 위한 다른 근거가 있을 수도 있다. 만일 진정으로 고독한 예술가의 작품이 예술이라면, 그것을 그렇게 부르기 위한 어떤 예외적인 근거가 있을지도 모른다. 하지만 그것은 사회적 실천으로서의 예술을 강조하는 확인 서술이 단연코 예술 지위를 입증하기 위한 우리가 가장 전형적인 수단이라는 핵심 주장에 의문을 일으키지 않을 것이다.

이것은 아주 절충적인 답변이다. 물론 역사적 방법의 지지자는 더 강한 답변을 할 수도 있을 것이다. 제도론자와 마찬가지로 그는 인간의 사회적 본성을 고려해 볼 때, 진정으로 고독한 예술가의 가능성은 기껏해야 논리적 허구라고 주장할 수도 있을 것이다. 인간학적 관점에서 완전히 비사회적인 예술이 있을 가능성은 0의 확률이다. 따라서 현실 세계와 관련하여 어떻게 우리가 예술을 분류해 갈지에 관심을 가진다면, 소위

고독한 예술가라는 가정적인 경우를 소홀히 한다고 해서 크게 문제되지는 않을 것이다. 결국 우리가 상상했던 신석기 부족인과 비슷한 경우에 우리가 직면했다면, 그의 돌 구조물은 아마도 예술적이라기보다는 수수께끼인 것처럼 우리에게 보였을 것이다. 기껏해야 우리는 그것을 원시예술 (proto-art)이라고 부를 것이다. 그러나 우리가 그것을 존속하는 사회적 실천의 맥락 속에 위치시킬 수 없다면, 고유한 예술의 예로서 바라보기가 두려웠을 것이다.

역사적 방법에 대한 이런 옹호들 중 어느 것이 신뢰할 만한 것인지는 독자들이 논쟁할 문제이다. 그러나 역사적 방법이 가진 가능한 문제와 관련하여 또 다른 토론거리가 있다. 우리는 새롭고도 다양한 예술들이 쏟아져 나옴으로 해서——한편으로는 아방가르드 예술 그리고 다른 한편으로는 민속 예술과 같이 다른 문화에서 온 예술——예술 확인 문제가 특별히 20세기 철학에서 위급한 문제가 되었다는 점을 지적함으로써 이번 장을 시작하였다. 우리가 보았듯이, 역사적 서술 방법은 아방가르드 혁신의 사례들을 다루기에 아주 알맞다. 그러나 민속 예술의 경우는 어떨까?

얼핏 보기에 여기에는 문제가 없는 것처럼 보인다. 민속 예술은 그 나름의 전통을 가질 것이고, 한 후보자가 그 전통 속에 포함되어 있는지를 확인하는 것은 더 친숙한 경우에서처럼 역사적 서술에 의해 진행될 것이다. 그러나 이런 답변은 좀 더 깊은 문제——즉, 어떻게 그 전통 밖에 있는 사람들이 그런 전통이 예술적 실천임을 입증할 것인가의 문제——를 무시하고 있다고 생각된다. 만일 그것이 예술적 전통이라면, 서술적 모델은 적용될 수 있다. 그러나 어떻게 우리는 이질적인 전통을 가지고 서술적 모델이 사용될 수 있다는 것을 아는가?

그런 경우에 우리는 이질적 전통을 예술적이라고 간주하기 위한 서술적 이유보다는 다른 이유를 살펴볼 필요가 있다. 가장 잘 살펴보기 위한 장소는 가장 이른 단계라고 알려진 이질적 전통이다. 그것의 가장 이른

단계에서 이질적 전통의 실천(소위 원형적 체계)이, 우리 전통의 가장 이른 단계가 우리 문화에서 수행했던 것과 같은 기능——재현, 장식, 의미화와 같은——을 관련 사회에서 수행하기 위해 만들어진 것이라면, 우리는 이질적 전통을 예술적 실천으로서 간주할 근거를 가질 것이다. 그리고 일단 우리가 이질적 전통의 더 이른 단계를 예술적 실천이라고 간주한다면, 우리는 그 예술적 조상으로부터 그 계보를 추적함으로써 그 전통에 대한 이후의 기여를 예술작품으로서 확인해 갈 수 있을 것이다.

그러나 문제를 이런 식으로 해결하는 것은 예술작품을 확인하는 역사적 방법이 때로는 이질 문화의 어떤 실천에 대한 역할을 기능적으로 분석함으로써 보충되어야 할 것을 요구한다. 그리고 이것은 우리가 어떻게 예술작품을 확인해 가는가에 대한 문제에 올바른 답변을 제공해주지 못했다는 것을 의미한다. 이것은 문제인가?

역사적 방법의 지지자는 '아니다'라고 말할 것 같다. 이따금, 오직 이따금만 우리가 기능적 분석에 의지하는 것을 허용하는 것은 역사적 서술이 예술을 분류하기 위해 우리가 사용하는 유일한 전략이 아니라는 것만을 보여줄 뿐이며, 이는 그것이 예술을 확인하는 우리의 주요 수단이라는 주장과 모순되지 않는다. 역사적 서술은 기능적 분석으로 함몰되지 않는다. 기능적 분석은 원형적 체계와 관련해서만 의미가 있기 때문이다. 우리는 원주민 예술과 포스트모더니즘 간의 기능적 유비를 찾지 않는다. 우리는 고찰 중인 전통의 가장 이른 단계의 차원에서 비교할 뿐이다. 우리가 예술을 확인하기 위한 하나 이상의 방법을 사용한다는 사실은 그저 현상의 복잡성을 반영할 뿐이다. 어떻게 우리가 예술을 확인하는가라는 문제에 대한 단 하나의 답변을 가지는 것은 좋은 일일 것이다. 그러나 자료가 너무 복잡할 경우 우리는 진리를 가리는 단 하나의 답변을 바라서는 안 될 것이다.

다른 한편, 제도론과 역사적 예술 정의와 같은 경쟁적 입장의 지지자는 어떻게 우리가 예술을 확인하는가에 대한 좀 더 경제적인 설명을 그것들이

저마다 제공한다는 것을 그 방법의 주목할 만한 장점이라고 말할 것이다. 그들은 사정이 같을 경우 문제에 대한 단 하나의 답변이 다양한 답변보다 더 낮다고 주장할 것이다. 그러나 사정이 동일한가? 만일 역사적 서술 방법이 그 경쟁자만큼 경제적이지 못하다면, 이런 명백한 골칫거리는 그것이 제공하는 이익보다 더 심각한 것인가?

이런 장점들은 논쟁적인 예술 정의를 받아들이지 않고도 어떻게 우리가 예술작품을 정의하는가에 대한 설명을 제공해준다. 만족스러운 예술 정의에 도달하는 것은 상당히 달성하기 힘들다는 것이 입증되었다. 이것은 예술이 정의될 수 없다는 것을 보여주지 않는다. 그러나 어느 누구도 그것을 성공적으로 할 수 없었던 한, 우리가 내내 본질적 정의를 통해 예술을 분류해왔던 것은 가망이 없는 것처럼 보인다. 우리는 어떤 다른 방법을 사용해야 한다. 때때로 원형적 체계의 기능적 분석으로 보충된 역사적 서술 방법은 이용할 수 있는 가장 그럴듯한 방법인 것처럼 보인다. 그것은 확실히 가족 유사성 방법과 같은, 대안적인 비정의적 방법보다 더 우수하다.

또한 이미 주목하였듯이, 아방가르드 예술은 예술철학의 지속적인 문제가 되었다. 가장 유명한 예술 이론들——예술 재현론, 표현론, 형식주의 및 미학적 예술 이론을 포함하여——중 많은 것들이 아방가르드 혁신의 출현에 의해 좌절되었다. 이런 방법들과 비교해 볼 때, 역사적 서술 방법은 아방가르드 예술 앞에서 두려울 것이 없었다. 예술 확인 방법으로서 그것은 아방가르드라는 돌연변이를 잘 조정하여 지속적인 예술 발전에 통합시킨다. 물론 제도론을 포함하여 아방가르드 실험을 받아들이는, 예술을 확인하는 다른 방법들이 있다. 그러나 역사적 서술 방법은 그것의 상대적인 장점으로 인해 경쟁 방법에 가해진 가장 곤란한 비판들에서 벗어난다.

이것은 역사적 서술 방법이 예술 확인 문제를 해결하기 위한 유일한 대안이라고 말하는 것이 아니다. 그것은 우리가 이 책에서 조사해왔던 많은 입장 중의 하나이다. 그것의 강점과 결점은 그것과 경쟁하는 다양한

방법들의 장점과 약점과 비교해서 평가되어야 한다. 이런 대안들을 비판적으로 구명하거나 문제의 복잡성을 충분히 인식해서 문제에 대한 자신의 해결책을 찾아내는 것은 독자의 몫이다.

5장 요약

어떻게 우리가 예술작품을 확인해 가는가라는 문제는 예술철학의 한 긴급한 문제이다. 예술작품을 확인하는 방법 없이 우리는 어떻게 그것에 적절히 반응할지를 알지 못하기 때문이다. 예컨대 우리는 『율리시스』를 해석함으로써 그것에 반응한다. 반면에 우리는 오븐 토스터를 해석하지 않는다. 어떻게 우리는 오븐 토스터가 해석을 요하는 범주에 속하지 않은 반면, 『율리시스』는 해석을 요하는 범주에 속한다는 것을 아는가? 이것이 어떻게 우리가 예술작품을 확인해 갈 것인가 하는 문제를 일으키는 이유이다.

이 책의 앞 장들에서 우리는 이 문제에 답하려는 많은 시도들——예술 재현론, 신재현주의, 표현론, 형식주의, 신형식주의, 미학적 예술 이론과 같은——을 조사하였다. 이 각각의 방법들은 필요충분조건에 의해 모든 예술에 대한 포괄적 정의를 만들어냄으로써 어떻게 우리가 예술작품을 확인하는지를 설명하려고 한다. 이런 이론들은 그런 식의 이론에 기초하여 또는 그것들이 명시적으로 재구성한 본질적 정의에 기초하여 우리가 예술작품을 확인한다고 생각한다.

그러나 이런 예술 정의들은 모두 이런저런 면에서 심각한 결함을 가진 것처럼 보인다. 예술 확인 문제에 대한 정의적 방법의 반복된 실패는 1950년대의 일단의 철학자들에게 예술이 정의될 수 없으며 우리가 정의에 의거하지 않고 예술작품을 확인하는 가능성을 생각하게끔 유도하였다. 소위 신-비트겐슈타인주의자라고 하는 철학자들은 예술이 열려 있는

개념이기 때문에 정의될 수 없으며 우리는 가족 유사성에 기초하여 예술작품을 확인한다고 주장하였다.

신-비트겐슈타인적 방법은 거의 20년 동안 지대한 영향력을 발휘하였다. 그럼에도 불구하고 점차적으로 철학자들은 신-비트겐슈타인주의자들의 논증이 처음 보았을 때만큼 그리 설득력이 없다고 믿게 되었다. 열려 있는 개념 논증은 본질적 정의가 예술적 혁신과 양립할 수 없기 때문에, 예술은 본질적으로 정의될 수 없다고 주장하였다. 그러나 조지 디키와 같은 철학자들은 제도론과 같은 예술 정의를 만들어낼 수 있었고, 이는 우리가 상상할 수 있는 가장 넓은 범위의 예술적 실험과 완전히 일관적인 예술의 필요충분조건을 제안할 수 있다는 것을 보여주었다. 또한 비판자들도 예술작품을 확인하는 가족 유사성 방법이 너무 안이했다는 것—즉시, 그것은 모든 것이 예술이라는 불만족스러운 결과를 초래할 것이라는 점—을 보여주었다.

신-비트겐타인주의가 패퇴하고 나자 예술을 본질적으로 정의하려는 계획이 다시 등장하였다. 오늘날에는 그런 이론들로 만연해 있다. 그중 보다 잘 알려진 두 이론이 예술 제도론과 역사적 예술 정의이다. 이 이론들은 우리가 예술작품과 교제한다는 중요한 특징에 주의를 두는 세련된 입장들이다. 그러나 양 이론은 상당히 논쟁거리였고 또 강한 비판을 받아왔다. 따라서 우리는 여전히 기존의 어떠한 예술 정의도 적합한 것임을 결정적으로 입증하지 못한 처지에 있는 것처럼 보인다.

그러나 어느 누구도 만족스러운 예술 정의를 밝혀낼 수 없다면, 본질적 정의를 통해 예술작품을 확인하는 것은 그럴듯하지 못한 것처럼 보일 것이다. 만일 우리가 그런 정의를 가졌다면, 그것을 찾아내기가 왜 그처럼 어려운 것일까? 더구나 우리의 많은 개념들은 본질적 정의에 의해 좌우되지 않는다. 따라서 왜 예술이 본질적 정의에 의해 좌우된다고 가정하는가?

이런 식의 생각은 신-비트겐슈타인주의자가 제안하였듯이, 우리가 본질적 정의에 의해 예술작품을 확인할 수 없을지 모르지만 어떤 다른

방법이 있을 수 있다는 가정에 힘을 실어준다. 이 방법은 가족 유사성 방법일 수는 없고 아마도 다른 대안이 있을 것이다.

우리가 이번 장 마지막 부분에서 탐구했던 대안은 예술작품 확인을 위한 역사적 서술의 중요성을 강조한다. 그것은 정의보다는 서술——소위 확인 서술——이 우리가 예술작품을 확인하는 길을 만들어준다고 제안한다. 이 방법은 그 전임자——신-비트겐슈타인주의, 제도론 및 역사적 예술 정의를 포함하여——의 여러 가지 문제들에서 벗어난다. 그러나 어떻게 우리가 예술작품을 확인해 가는가에 관한 문제를 그것이 해결하였는지는 여전히 미해결의 문제이다.

독자들은 역사적 서술 방법에 대한, 아직 문헌에서 나타나지 않았던 비판을 발견할 수도 있을 것이다. 그리고 그들은 이 책에서 논의된 모든 다른 방법들과 비교해서 그것의 장점을 따져보아야 할 것이다. 아마도 일부 독자들은 이전의 몇몇 예술 이론이나 그 조합이 역사적 서술 방법보다 더 유망한 탐구의 길을 제시한다는 결론에 도달할지도 모른다.

또는 아마도 이 모든 것들에 대해 불만족스러운 독자는 이 주제에 대한 자신만의 방법을 개발하고 싶을지도 모른다. 그것도 좋을 것이다. 만일 이 책이 독자가 독립할 만큼 충분히 개념, 기술 및 문제의 복잡성에 대한 감각을 갖추게 해주었다면, 이 책은 그 목적에 기여하게 되었을 것이다. 즐거운 여행이 되시기를!

참고 문헌

이번 장에서 논의된 주제와 관련된 최근의 발전에 대한 가장 포괄적인 조망이 스테판 데이비스의 『예술의 정의』(Ithaca, New York: Cornell University Press, 1991)에서 이루어진다. 이 책은 또한 이 주제를 더 탐구하는 데 필요한 광범위한 참고 문헌을 담고 있다.

아마도 신-비트겐슈타인주의와 관련하여 가장 많이 인용된 논문은 모리스 웨이츠(Morris Weitz)의 '미학에서의 이론의 역할'(『*The Journal of Aesthetics and Art Criticism*』, Vol. 15(1956), pp. 27-35)일 것이다. 웨이츠의 『열린 마음』(Chicago: University of Chicago Press, 1977)도 보라. 반정의적 방법에 대한 그 밖의 다른 중요한 공헌들은 다음과 같다. 폴 지프, '예술작품을 정의하는 과제', 『*Philosophical Review*』, vol. 62(1951), pp. 466-480; 윌리엄 켄닉(William kennick)의 '전통 미학은 오류에 기초하고 있는가?', 『*Mind*』, vol. 67(1958), pp. 317-334; 웨이츠의 신-비트겐슈타인주의에 대한 상당히 영향력 있는 비판이 모리스 만델바움의 '가족 유사성과 예술에 관한 일반화', 『*American Philosophical Quarterly*』, vol. 2(1965), pp. 219-228에 들어 있다.

조지 디키는 수많은 논문과 책에서 예술 제도론을 제시하였다. 그 초기의 이론이 그의 『예술과 미학: 제도론적 분석』(Ithaca, New York: Cornell University Press, 1974)에 들어 있다. 그 이론에 대한 개정판에 대해서는 그의 『예술 집단』(New York: Haven, 1984)을 보라.

제롤드 레빈슨은 역사적 예술 정의에 대한 주도적 옹호자이다. 그는 이 방법을 '예술을 역사적으로 정의함', 『*British Journal of Aesthetics*』, vol. 19(1979), pp. 232-250; '예술을 역사적으로 정련함', 『*The Journal of Aesthetics and Art Criticism*』, vol. 47(1989), pp. 21-33; 그리고 '예술을 역사적으로 확장함', 『*The Journal of Aesthetics and Art Criticism*』, vol. 51(1993), pp. 411-423에서 개발한다.

예술작품 확인을 위한 역사적 서술 방법은 노엘 캐럴이 '예술, 실천, 서술', 『*The Monist*』, vol. 71(1988), pp. 140-156; '역사적 서술과 예술 철학', 『*The Journal of Aesthetics and Art Criticism*』, vol. 51(1993), pp. 313-326; 그리고 '예술을 정의함' in 『*Institutions of Art: Reconsiderations of George Dickie's Philosophy*』, edited by Robert J. Yanal(University Park, Pennsylvania: The Pennsylvania State University Press, 1994), pp. 3-38에서 제시된다. 피터

키비도 그의 『예술 철학』(Cambridge: Cambridge University Press, 1997), 1장에서 절대 음악에 예술 권리를 부여하는 것을 설명하기 위해 서술적 방법을 사용하였다.

이번 장의 서술을 확인하는 부분에서 대화로서의 예술 개념은 제프리 위엔드(Jeffrey Wieand)의 '예술작품을 제안함', 『*The Journal of Aesthetics and Art Criticism*』, vol. 41(1983), p. 618을 각색한 것이다.

공간 문제 때문에 이 책에서 검토되지 못했던, 이번 장 문제에 대한 최근의 방법들이 많이 있다. 그중 눈여겨보아야 할 것들은 다음과 같다. 아더 단토의 『상투적인 것의 변형』(Cambridge, MA: Harvard University Press, 1981); 로버트 스테커의 『예술작품: 정의, 의미, 가치』(University Park, Pennsylvania: The Pennsylvania State University Press, 1997). 예술을 정의하고 확인하는 것에 대한 새로운 작업에 대한 최근 문집으로서는, 『예술 이론들』, edited by Noël Carroll(Madison; Wisconsin: University of Wisconsin Press, 1999)를 보라.

사항 찾아보기

인명 찾아보기

옮긴이의 글

이 책은 노엘 캐럴(Noël Carroll, 1947-)의 『예술철학』(*Philosophy of art: A Contemporary Introduction*, Noël Carroll, Routledge, New York. 1999)을 번역한 것이다. 노엘 캐럴은 현재 미국을 대표해서 현대 예술철학과 미학 분야를 주도하고 있는 중요한 미국 철학자이다. 일리노이대학교에서 철학박사 학위를, 그리고 뉴욕대학교에서 영화 연구로 다시 박사 학위를 취득하였다. 현재는 쿠니 그래듀에이트 센터(CUNY Graduate Center)의 철학교수로 봉직하고 있다. 지적인 관심이 넓어 예술철학뿐만 아니라 영화 철학, 역사 철학, 미디어 이론, 저널리즘 등 광범위한 분야에서 왕성하게 활동하고 있다. 특히 영화 중 공포물에 관심을 두고 『공포의 철학 또는 심장의 역설』(*The Philosophy of Horror or Paradoxes of the Heart*, New York, Routledge, 1990)이라는 책을 써서 대중적인 주목을 받았다. 그 밖에도 그가 출간한 주요 저서로는 다음과 같은 것들이 있다. 『*Philosophical Problems of Classical Film Theory*』, Princeton, Princeton University Press, 1988; 『*Mystifying Movies: Fads and Fallacies in Contemporary Film Theory*』, New York, Columbia University

Press, 1988; 『*A Philosophy of Mass Art*』, New York, Oxford University Press, 1998; 『*Interpreting The Moving Image*』, Cambridge, Cambridge University Press, 1998; 『*Beyond Aesthetics: Philosophical Essays*』, Cambridge, Cambridge University Press, 2001; 『*The Philosophy of Motion Pictures, Malden*』, Blackwell Publishing, 2008; 『*Art in Three Dimensions*』, Oxford, Oxford University Press, 2010; 『*Humour: A Very Short Introduction*』, Oxford, Oxford University Press, 2014.

　미국 철학자로서 노엘 캐럴은 당연히 영미 철학의 전통에 속해 있으므로, 그의 『예술철학』도 충실하게 분석철학의 방법론에 따라 서술되어 있다. 분석철학의 목표가 언어 분석을 통한 사고의 명료화에 있는 만큼, 이 책의 주요 목표도 예술 개념에 대한 언어적 분석을 일차적인 과제로 삼고 있다. 그러다 보니 이 책에서 사용된 주된 방법은 예술이 무엇인가를 밝혀내기 위해 예술 개념을 정립하기 위한 필요충분조건을 찾아나가는 것이다. 그런 점에서 캐럴은 서론에서도 밝히고 있듯이 이 책의 제목을 '예술 분석철학'이라고 붙여도 무방했을 것이라고 본다.

　이 책은 서론 외에 모두 5장으로 이루어져 있고, 각 장은 다시 1부, 2부로 나뉘어져 있다. 독자의 이해를 돕기 위해 각 장의 내용을 짧게 간추려 보기로 하겠다. 먼저 서론에서는 분석철학의 방법론이 예술철학에 어떻게 적용되고 있는가를 이야기한다. "예술이란 무엇인가?"라는 물음은 "x란 무엇인가?"라는 일반적 물음의 한 대입예이다. 지금까지 대체로 철학자들은 인간과 세계를 탐구하는 데 있어서 "x란 무엇인가?"라는 물음의 형식을 빌려 왔고 이 x의 본질, 이유, 근거, 원인 등을 찾는 작업이 철학자들 고유의 과제라고 생각해왔다. 예술철학에서도 이런 물음의 형식을 빌려 예술의 본질을 찾는 작업을 수행해 왔는데, 분석철학적 시각에서 볼 때 이것은 사실상 '예술' 개념을 정의내리는 작업과 같은 것이었다. 그리고 전통적으로 그 정의 작업에서 나타나는 핵심적인 개념들이 재현, 표현, 형식, 심미적 경험 등과 같은 용어들이다. 캐럴은 이 책의 내용이 이런 개념들에 대한 면밀한 철학적 분석으로 채워질 것임을 서론에서

분명하게 밝히고 있다.

1장은 전통 예술론 중에서 재현론을 다룬다. 예술 재현론은 예술사에서 가장 먼저 등장했던 예술 이론으로서 모방론, 유사론, 환영론, 규약주의, 신자연주의 이론 등과 같은 유형이 있다. 캐럴은 이 재현론의 여러 변형태들을 일일이 검토한 후, 그 어느 것도 예술 개념을 포괄하기에는 역부족이라는 점을 지적해 나간다. 가장 큰 문제는 재현론이 20세기 현대 예술의 여러 가지 장르를 설명하는 데 역부족이었다는 사실이다. 재현이 아닌 무수히 많은 예술작품들이 나타났던 것이다. 독일 표현주의 화가들은 사물의 모습을 정확하게 포착하려 하지 않고 오히려 표현 효과를 위해 그것을 왜곡하고 있다. 입체파, 행위 예술가, 미니멀리스트들은 그 지시 대상을 완전히 알아볼 수 없는 그림을 그리고 있다. 예컨대 그 표현 형식이 색 사각형으로 이루어진 조세프 알버스(Josef Albers)의 작품을 생각해보라. 또한 추상 개념을 표현한 영화, 비디오, 사진, 무용, 심지어 아무것도 대리하지 않고 응축된 지각 경험을 위한 의식으로 제시되는 행위예술도 있다. 한마디로 말해서 예술 재현론은 재현에서 벗어난 입체파, 독일 표현주의, 미니멀리즘 등과 같은 현대의 많은 예술 사조들을 설명해주지 못하기 때문에 일반적인 예술론으로 성립하기 힘들다.

2장은 전통 예술론 중에서 표현론을 다룬다. 예술 표현론에서는 예술의 본질이 예술가의 정서 표현에 있다고 본다. 기본적으로 모든 표현론은 어떤 것이 정서를 표현한다면 그것은 예술이라고 주장한다. 예술은 본질적으로 감정을 표면으로 가져오는 것, 예술가와 감상자가 똑같이 감정을 지각할 수 있도록 감정을 밖으로 가져오는 일에 관계한다는 것이다. 캐럴이 제시한 표현론의 유형으로는 전달 이론과 단독 표현 이론과 같은 것이 있다. 그러나 많은 예술이 표현적 기능을 수행한다고 할지라도, 모든 예술이 정서를 표현하는 것이라고 할 수는 없다. 예술 표현론도 20세기에 등장한 많은 예술 장르, 예컨대 개념 미술, 관념 미술, 집단미 기법, 펑크 아트, 비트 시와 같은 예술 장르들의 성격을 제대로 설명해주지 못한다.

따라서 캐럴은 예술 표현론도 재현론처럼 일부 예술 장르에 대해 지나치게 배타적이기 때문에 모든 예술을 위한 보편적 이론이 되지 못한다고 주장한다.

3장은 형식주의 예술론을 다룬다. 전통 예술론인 재현론과 표현론이 20세기에 들어와 예술의 비약적 확장으로 말미암아 예술 현상 전반을 포괄하는 예술 정의를 확립하는 데 실패하고 난 후, 좀 더 유망하고 포괄적인 예술 이론으로 제시된 것이 바로 이 형식주의이다. 예술사에서 형식주의도 예술 표현론이 그랬던 것처럼 예술 재현론에 반발하면서 등장한다. 독일 표현주의, 입체파, 미니멀리즘 등, 재현적 요소가 없는 무수히 많은 예술작품들이 나타났기 때문이었다. 이때 형식주의자는 일반적으로 어떤 대상이 예술인지 아닌지를 결정하는 것은 의미 있는 형식을 가졌는지에 달려 있다고 주장한다. 형식주의자에게 예술작품의 형식 이외의 요소, 즉 재현적 요소나 표현적 요소는 작품의 우연적 속성에 지나지 않는다. 반면에 형식 없는 예술작품은 없다. 형식은, 회화, 조각, 드라마, 사진, 영화, 음악, 무용, 문학, 건축이든, 또 다른 무엇이든 간에 모두가 공유하는 속성으로서 모든 예술작품에 들어 있는 공통분모이다. 그러나 형식주의의 주요 결함은 내용을 예술과 전혀 무관한 것으로 간주하려고 한 데 있다. 왜냐하면 대부분의 전통 예술은 형식과 관계하고 있는 만큼 내용과 관계하고 있을 뿐만 아니라, 많은 경우에 내용이 예술 지위와 무관할 경우 예술작품에서 의미 있는 형식을 판별하기가 불가능하기 때문이다. 이에 반해 신형식주의는 의미 있는 형식이라는 개념을 내용과 형식의 충분한 적합성이라는 개념으로 교환함으로써, 형식주의의 이 결점을 치유하려고 한다. 하지만 신형식주의는 신재현주의처럼 모든 예술작품이 내용을 가지는 것은 아니라는 문제에 직면하고 만다. 따라서 캐럴은 신형식주의도 모든 예술에 대한 포괄적인 이론으로서 인정받을 수 없다고 결론짓는다.

4장은 심미적 예술론을 다룬다. 심미적 예술론은 예술작품 감상자의 미적 경험에 초점을 맞춘다. 이런 미적 경험은 우리가 신문을 본다든지

요리를 한다든지 일상생활에서 겪는 경험과는 다른 경험이다. 미적 경험은 예술작품에 대한 관조적 상태를 일으키는 경험이다. 예술작품은 관조라는 미적 경험을 촉진하는 대상이며, 우리는 미적 경험을 얻기 위해 예술작품을 찾는다. 이처럼 심미적 예술론의 중핵적 개념은 '미적 경험'이라는 개념이다. 그리고 심미적 예술론은 이 개념을 설명하기 위해 내용 지향적 설명과 정서 지향적 설명을 제시한다. 내용-지향적 설명에 따르면, 미적 경험은 작품의 미적 속성에 대한 경험이다. 하나의 경험을 미적으로 만드는 것은 경험의 내용이다. 미적 속성은 한 작품의 표현적 속성, 그 감각적 외양에 의해 알려지는 속성 및 그것의 형식적 관계들을 포함한다. 이런 속성들로는 통일성, 다양성, 강도(intensity)와 같은 것이 있다. 내용-지향적 설명에서 미적 경험은 한 작품의 통일성, 다양성, 강도에 대한 경험이다. 정서-지향적 설명에 따르면, 미적 경험은 사심 없고(disinterest), 공감적인(sympathetic) 주의와 의식 대상을, 그 무엇이든 그 자체만을 위해서 관조하는 것에 있다. 여기서 사심 없음이라는 것은 '배후 목적 없는 관심'을 뜻한다. 하지만 두 설명 모두 예술의 필요충분조건을 제공하지는 못한다. 양 설명은 한편으로는 그 정의하에 예술작품이 아닌 많은 인공물을 포함하기 때문에 너무 넓고, 다른 한편으로는 예술 영역에서 반미학적 예술을 배제하기 때문에 너무 좁다. 따라서 캐럴은 심미적 예술론도 모든 예술을 포괄하는 예술 이론이 될 수 없다고 본다.

5장은 열린 개념으로서의 예술 문제를 먼저 다룬다. 지금까지 예술사에서 유명한 예술론이라고 여겨졌던 앞의 네 예술론이 예술을 정의하는 데 실패함에 따라, 예술계에서는 예술의 본질을 찾는 작업에 회의가 일어났다. 그 와중에 모리스 웨이츠 같은 일부 예술철학자는 후기 비트겐슈타인 철학의 한 특징인 반본질주의 사상 경향에 유의하여, 예술은 태생적으로 본질적 정의를 내릴 수 없는 개념이라는 획기적인 착상을 내놓는다. 비트겐슈타인이 '언어 게임' 이론에서 밝혔듯이, '예술'은 '놀이'나 '가족'처럼 가족 유사적 개념이라는 것이다. 그러나 캐럴은 이 이론도 예술의 정체를

드러내기에는 역부족이라고 말한다. 가족 유사성 방법에 따르면, 우리가 예술작품을 확인하는 방법은 이미 예술작품이라고 간주된 작품과 새 후보자 간의 유사성을 찾아내는 데 있다. 이때 유사성이라는 개념은 아무 데나 적용될 수 있는 매우 느슨한 개념이어서 예술을 분류하기에는 너무나도 무차별한 방법이 될 공산이 크기 때문이라는 것이다. 대신 캐럴은 다시 본질적 정의를 통해 예술을 정의하려는 가장 최근의 이론들인 예술 제도론과 역사적 예술 정의를 검토해 보지만, 이런 이론들도 얼마간 약점을 노정하고 있다고 진단한다. 이러한 긴 논의 끝에 캐럴은 최종적으로 자신이 개발한 '역사적 서사' 방법이 예술과 비예술을 구분해주는 신뢰할 만한 방법이라고 주장한다. 캐럴이 제창한 예술 확인 방법이 과연 옳은지는 이제 독자의 판단과 평가의 몫으로 남겨 놓기로 한다.

이상의 이야기는 1장~5장의 1부의 내용을 요약한 것이다. 반면에 캐럴은 1장~5장의 2부에서, 예술을 정의하는 데 사용되어 온 재현, 표현, 형식, 심미적 경험 등과 같은 개념들이 여전히 오늘날에도 많은 예술작품을 설명하는 데 사용되고 있고, 또 그 자체만의 철학적 분석을 허락한다는 점에서, 이런 개념들에 대한 심도 있는 분석을 단행하고 있다. 1부의 글쓰기 스타일이 비판적인 시각에 따라 이루어지고 있다면, 2부의 글쓰기 스타일은 생산적이고 구성적인 면모를 띠고 있다. 이 두 스타일이 잘 어우러져 저작의 완성도를 높이고 있고, 또 역작의 품위도 배가하고 있다.

오래전에 특이하게 우리 대학 대학원 영문과 학생들을 지도할 기회가 있었는데, 그때 페터 지마의 『문예미학』과 함께 이 책을 텍스트로 삼아 강의를 진행하였다. 읽다 보니 너무나도 명쾌한 캐럴의 설명과 깨끗한 문장에 매료되어 저절로 번역에 손이 가게 되었다. 우리나라에서는 흥행에 성공하기 쉬운 유럽철학 쪽의 예술철학서들은 바삐 번역되어 출판되고 있지만, 개념적 엄격성을 요구하는 분석철학 쪽의 예술철학서들은 이런저런 장애에 걸려 번역되어 나오기가 쉽지 않은 실정이다. 이쪽 전공자들이 학문적으로 한쪽만 편식하지 말기를 바라는 마음으로 번역 작업에 임하였

다. 분석철학계에서 이전에 나왔던 비슷한 경향의 책(『미학의 핵심』, 마르시아 밀턴 지음, 유호전 옮김, 동문선, 서울, 1998;『예술과 그 가치』, 매튜 키이란 지음, 이해완 옮김, 북코리아, 서울, 2010)과 비교해 보면, 구성, 내용, 설명의 면에서 이 책이 단연 더 빼어나다는 점을 곧 알아챌 수 있을 것이다. 나로서는 이 책이 일곱 번째 번역서이다. 진, 선, 미, 성의 영역을 다 공부하고 싶다는 개인적인 욕심 때문에, 윤리학 분야에 이어 예술철학 분야의 책에도 손을 대게 된 것이다. 탈고는 거의 10년 전에 이루어졌지만 차일피일 미루다가 이제야 마무리되었으니 그동안 어지간히도 게으름을 피운 셈이다. 잘못된 번역을 지적해주시길 독자께 부탁드린다. 출판을 허락해주신 도서출판 b 조기조 사장님, 그리고 편집과 교정에 수고해주신 조영일 주간님께 감사드린다. 나이가 들어가니 가끔 힘에 부치는데, 건강을 챙겨주는 아내와 뒤에서 응원해주는 두 딸에게 고마움을 전한다. 주변의 내 학문 동료들도 내내 건강하시기를.

2018. 9. 1
가톨릭관동대 청송관 연구실에서
이윤일

한국어판 ⓒ 도서출판 b, 2019

• 지은이_ 노엘 캐럴 Noël Carroll, 1947~

노엘 캐럴은 현재 미국을 대표해서 현대 예술철학과 미학 분야를 주도하고 있는 중요한 미국 철학자이다. 일리노이대학교에서 철학박사 학위를, 그리고 뉴욕대학교에서 영화 연구로 다시 박사 학위를 취득하였다. 현재는 쿠니 그래듀에이트 센터(CUNY Graduate Center)의 철학교수로 봉직하고 있다. 지적인 관심이 넓어 예술철학뿐만 아니라 영화 철학, 역사 철학, 미디어 이론, 저널리즘 등 광범위한 분야에서 왕성하게 활동하고 있다. 특히 영화 중 공포물에 관심을 두고 『공포의 철학 또는 심장의 역설』(1990)이라는 책을 써서 대중적인 주목을 받았다. 그 밖에도 주요 저서로는 다음과 같은 것들이 있다. 『고전 영화 이론의 철학적 문제들』(1988), 『대중 예술의 철학』(1998), 『미학을 넘어서』(2001), 『영화 철학』(2008), 『유머 입문』(2014) 등 다수가 있다.

• 옮긴이_ 이윤일

숭실대학교 철학과를 졸업하고 동 대학원 철학과에서 철학박사 학위를 받았다. 현재 가톨릭관동대학교 VERUM교양대학 교양과 교수로 재직 중이다. 저서로는 『의미, 진리와 세계』, 『논리로 생각하기 논리로 말하기』, 『언어철학연구 II』(공저), 『논리교실 필로지아』(공저), 『현대의 철학자들』, 『논리와 비판적 사고』(공저)를 낸 바 있으며, 번역서로는 『콰인과 분석철학』, 『철학적 논리학 입문』, 『철학적 논리학』, 『인간의 얼굴을 한 윤리학』, 『마이클 더밋의 언어철학』, 『진리와 해석에 관한 탐구』 등이 있다. 논문으로는 「후기 마이클 더밋의 철학과 실재론-반실재론의 분류」, 「합리성과 상대주의」, 「퍼트남의 실용적 실재론」 외 다수가 있다.

바리에테 신서 24

예술철학

초판 1쇄 발행 | 2019년 2월 27일
　　2쇄 발행 | 2021년 9월 24일

지은이 노엘 캐럴 | 옮긴이 이윤일 | 펴낸이 조기조
펴낸곳 도서출판 b | 등록 2003년 2월 24일 제2006-000054호
주소 | 08772 서울특별시 관악구 난곡로 288 남진빌딩 302호
전화 02-6293-7070(대) | 팩시밀리 02-6293-8080
홈페이지 b-book.co.kr / 이메일 bbooks@naver.com

ISBN 979-11-87036-88-3 93600
값 26,000원